艺术项目策划

全国大学生艺术项目策划大赛优秀作品评析

董 峰 赵 乐 主编

东南大学出版社
·南京·

图书在版编目(CIP)数据

艺术项目策划：全国大学生艺术项目策划大赛优秀作品评析/董峰、赵乐 主编. —南京：东南大学出版社，2014.12 (2021.8重印)
ISBN 978-7-5641-5356-4

Ⅰ.①艺… Ⅱ.①董… ②赵… Ⅲ.①艺术创作—研究 Ⅳ.①J04

中国版本图书馆 CIP 数据核字(2014)第 281593 号

艺术项目策划：全国大学生艺术项目策划大赛优秀作品评析

出版发行：东南大学出版社
社　　址：南京四牌楼 2 号　邮编：210096
出 版 人：江建中
网　　址：http://www.seupress.com
经　　销：全国各地新华书店
印　　刷：江苏凤凰扬州鑫华印刷有限公司
开　　本：787 mm×1 092 mm　1/16
印　　张：19.75
字　　数：493 千字
版　　次：2014 年 12 月第 1 版
印　　次：2021 年 8 月第 3 次印刷
书　　号：ISBN 978-7-5641-5356-4
定　　价：48.00 元

本社图书若有印装质量问题，请直接与营销部联系。电话：025-83791830

前　言

一

今天,"艺术管理"作为新的人才培养建制,在国内可谓热门专业——尽管不少人对此并不以为然——艺术需要管理? 艺术何以管理? 艺术谁来管理? 但现实却呈现着别样的图景——不仅艺术院校,就连综合性、文科类甚至理工类院校也纷纷举办艺术管理科系,而报考的人数亦逐年攀升。作为特殊需要的有效补充,一些知名高校的商学院或艺术学院,凭借自身学术资源正在积极举办艺术政策与管理、艺术行政与管理、艺术经营与管理的高级研修班、培训班。非但如此,不少与艺术管理相关的专业,如艺术传播、艺术商务、艺术策划以及文化产业、文化遗产等,在热闹了一阵子之后,已从名称规范或是教学内涵方面向艺术管理靠拢,以求在学科与专业的层面更好地获取社会认同的合法性。

其实艺术管理在欧美从 20 世纪 60 年代就是一个独立的系科了,这自然要比我们早许多。1966 年哈佛商学院创办艺术经营管理研究所进而创建哈佛艺术管理夏季学院,通常被作为以专业教育的形式培养新型的艺术管理者的先河。其后英国、澳大利亚、加拿大等英语系国家跟进,再其后德国、奥地利、瑞士等德语系国家跟进。社会的力量也紧密呼应,不同的媒体积极推销新生的"艺术管理"专有名词,蓬勃发展的艺文团体热切呼唤专门的艺术管理人才。经过大学内外不同资源、力量的交织互动,艺术管理专业遂成为"一个新建科系成功的故事",而策展人、制作人、艺术经纪人以及政府官员也乐于将自己称之为艺术管理者。结果在短短不到十年间,欧美诸多国家"又多了一个职业的种类"。而今天,作为专有称谓的艺术管理者,通常包括在艺术领域从事创意与策划、生产与制作、筹资与募款、推广与营销的专业人才,当然亦涵盖决策或执行的不同层次以及演艺或美术的多样类型。

而国内专业化的艺术管理人才培养,按目前可查的资料,最早应从 1983 年上海戏曲学校举办"艺术管理专修班"以及中央文化管理干部学院成立文化管理教研室算起,到现在可谓经历了两个发展阶段。第一阶段即上世纪 80 年代中后期,主要是上海、北京、南京等地高校,以干部培训、成人教育的形式办起了文化馆行政、电影管理、剧院团管理、图书发行等短、平、快的实用专业。尽管这一时期专业成长缓慢,但是 1987 年上海多所高校开设的文化管理专修科、本科以及研究生层次教育,还是将办学推向了高潮。2000 年至今

则是第二阶段,中央戏剧学院创建表演类艺术管理专业,中央美术学院创建视觉类艺术管理专业,南京艺术学院创建综合类艺术管理专业,都是不同领域的艺术管理学科建设的领先者。随后艺术管理系科呈现快速发展态势,办学布局由艺术院校开始向其他院校扩展,综合类、管理类、经济类院校也以学科交叉的形式举办此类专业;办学层次由本科生开始向硕、博研究生教育提升,尤其是2010年前后,凭借艺术学升格为门类之契机,中国艺术研究院、南京艺术学院、上海大学率先招收艺术管理学博士生。至此"艺术管理"基本形成了以艺术院校为主,综合性、文科类院校共同发展的一个庞大的办学规模,合理构建了一个包括本科生、硕士、博士研究生在内的完整的教育体系。

因此,可以毫不夸张地说,"艺术管理"在国内也是"一个新建科系成功的故事"。只是这个成功并非一帆风顺,而是充满曲折。也就是说,对这个伴随着文化蓬勃发展而普遍开设起来的新兴专业,从其办学之初就处在不断的争议之中,而当下又面临着"学生毕业之后做什么"的质疑。其实,艺术管理专业的生成既不是教师职业拓展的需要,也不是大学外延扩张的结果,而是由社会的发展变化,当然包括艺术在其中的发展变化所衍生并成型的。

艺术曾经从人类的生活和生产中走出来,形成了自身独立的面貌。而今天,艺术又重新融入人类的生活、生产本身,成为人类的一种新的生活、生产方式。于是艺术的作用与价值在公民社会而非专制政权的语境下得以全面认识并被重新定义,作为政府、市场、民间共同纽带的特殊力量,艺术走向了时代发展的前台。这恰是2011年艺术学摆脱文学的辖控而升格为独立门类的逻辑所在。由此,艺术相关人口与事务激增,民间机构、各类团体以及政府部门,在艺术中的投注十分庞杂和活络,使得人们开始认识到"艺术的权威不能代替管理的权威",一种规划、统筹、协调、调配、经营等管理学的要素自然而然地和艺术议题勾连在了一起,进而在实践以及学术层面都形成了一个新的疆域。由于传统的艺术管理人才供给模式无论在规模还是质量上都不能满足这一新的疆域的需要,所以应运而生的艺术管理系科在大学里设置也就是理所当然的了。

二

艺术界,对问题的学科化常有不解,而对学科的问题化比较释然。但是,发生在艺术管理领域的现象、实践、经验,如果不以学科化的方式来提出问题、展开问题、回答问题,也就无法形成分门别类的知识与启示。当然,学术的体制化也容易成为研究的遮蔽性、程式化的代名,但对这种威胁的警惕是在学科成熟之后。而任何一门学科都必须基于专有的研究对象、清晰的学术体系而建立。作为新的知识领域,艺术管理学必须有效地架构起自主的学术根基与脉络,并以此作为学科与专业反思与再建的全部概念和逻辑;但不是相反,将学科的属性及内涵建立在模糊性学科或者动态性学科的界定上。

当然,艺术管理学涉猎范围广泛而庞杂。在管理主体上有政府、市场与社区,在管理层次上有战略决策、机构运营与项目操作,在管理目标上有美学追求、大众公益与商业利润,在艺术门类上有美术设计、音乐表演与影视传媒,而这些不同的类别相互缠绕,显然模糊了学科的原点,也放大了其边界。它要研究艺术管理中的领导体制、行政法规、社会面

向、公共关系与法律等一些人们通常所关心的问题,更要研究艺术生产、艺术供求和艺术营销等原理、原则与方法,还要研究微观领域的组织愿景和目标、组织结构与运行机制、人力资源、资金筹措、财务管理等方面。围绕这些课题而产生的管理经验、技巧、知识、理论等,都是艺术管理这门学科所要涉猎的范围。

面对如此广泛而庞杂的课题、范围,艺术管理学首先需要展开跨学科的学术整合,俾使这个领域能够发展出自主的学术建构。倘若没有考虑到相关学科就不可能有艺术管理学的形成。换句话说,艺术管理学必须兼顾艺术人类学、艺术社会学与艺术学、管理学,当然还包括文化政策学、文化产业研究各个层面,以避免让艺术管理流于纯功能性的窠臼中。在此,多元、多项性的通才是不可或缺的条件,学生可就个人喜好与擅长,来选择最适合自己性向的科目。

但是跨学科只是艺术管理学走向成熟的路径而非标杆。面对如此广泛而庞杂的课题、范围,只有跳脱这些纷繁复杂的困扰,按照艺术管理全部实践议题以及知识领域的内在逻辑,探寻其最初的本源和起点,方可在学理的层面凝练出艺术管理学的理论根基与脉络。

就本质而言,艺术管理乃是艺术领域中人与人之间的协作。而这些协作在现代意义上必然伴随着艺术组织的出现而产生且日趋庞杂,因为美术馆、剧院团、艺术委员会等必定需要计划、组织、人员优化、资源调配、监督指导、控制这些人类专有的活动,来促进表演和视觉艺术作品以最佳的方式呈现给观众。也就是说,艺术领域的全部管理议题无不围绕艺术组织及其活动而生发并由其加以优化。那么对这一新的疆域进行学术探讨的逻辑起点也应从艺术组织及其活动开始。以艺术组织及其活动作为艺术管理学的研究对象,恰恰能够反映出艺术管理学的整体性和一般性,达到从纷繁复杂的艺术管理现象、问题、类别中揭示主要矛盾和一般规律的目的。而西方的艺术管理学究其核心来说也是研究包括赢利性和非赢利性两大艺术组织的一系列管理过程及其效果。至此也回答了人们的困惑与质疑:艺术需要管理?艺术何以管理?艺术谁来管理?这里的"艺术"并不是艺术家或艺术作品,而是指向与艺术家、艺术作品密切相关的艺术组织及其活动。

将艺术管理学的研究对象界定为"艺术组织及其活动",进而形成了艺术管理学的两大学术面向。一类是具体的艺术组织所面向的微观行政问题。属于艺术行政范畴,强调艺术实践过程中的管理和操作技巧,包括了具体的艺术组织的运作和管理:艺术活动的内容、项目开发、节目策划与组织、安排和布置表演或展览;企业形象规划与宣传、媒体的联系;预算、筹款、会计;人员安排、场地、安全和售票。一类是复数的艺术组织面向的宏观政策问题。多指艺术政策领域,注重管理过程中的决策过程、环境因素,主要表现为一国或一地区对艺术组织包括艺术家及其活动施加影响的制度或措施,复数艺术组织面临的共同的政策问题,包括艺术体制、艺术资助、艺术审查、非赢利组织、义工等制度。

将艺术管理学的研究对象界定为"艺术组织及其活动",进而形成了艺术管理学指涉下的若干实践范畴,即艺术组织所要承担的核心职能或者说所要解决的基本问题。对于艺术管理而言,开展活动或者实施项目是艺术组织存在的前提与基础。每一个艺术项目(活动)都需要计划、协调,每一类艺术组织都需要对其事务、资源、人员进行安排。对艺

组织及其活动的全部管理环节进行逻辑上的区分,大致包括创意与策划、生产与制作、筹资与募款、推广与营销、评价与反馈等,其中艺术策划、艺术筹资、艺术营销在西方也是公认的艺术组织的三大实践支柱。

三

艺术管理专业在国内初创时期,要么是传统艺术学的市场化延伸,要么是普通管理学的艺术化拓展,显然缺乏教学规范化的专业性归属和本体性内涵。乃至到了今天个别院校还在专业的外围徘徊,无法有效切入这个根本而急迫的问题,课程设置依然是"艺术＋管理"的拼盘,而师资仍旧处在从相关学科"转或改"的路上。这也正是艺术管理专业招生火爆与就业困难同在,人才需求广阔与教学资源空心并存,以至社会对此多有微词甚至批评的缘由。

在对模糊、混乱的观念以及粗浅、边缘的教学措施清理和反思的基础上,求解作为大学教育的艺术管理者培养之道,必须基于艺术管理学的根基与脉络达成共识,基于艺术管理人才培养规格确立特有的专业规定性。因为,艺术管理学的根基与脉络,不仅是组成艺术管理学理论的基本内容,还是确立艺术管理专业人才培养目标及其课程体系的前提与基础。

换言之,"所有的学科都是以教育为缘起",反过来,专业的成型也必须依赖于学科所累积的学术成果。与其他同类专业相比较,艺术管理学之所以获得更广泛的社会认同,根本在于很短的时间里汇聚、凝练了相当丰富的学术成果,并且在学科和专业建构上也有着深入的理论探讨。正是由于成熟的具有自主规则的学术累积为艺术管理专业教学奠定了理论的支撑,我们才可以从学理的层面跳脱不同的艺术门类以及不同的管理领域的局限,提炼艺术管理作为一个新兴的"本科专业"所需要的最原点的要求和最一般的品质,同时兼顾不同的学科依托,生发不同的专业方向。具体来说,艺术管理专业课程体系必须以"艺术组织及其活动"对人才的内在要求为目标来架构。唯有如此,才可以使课程设置顺利摆脱是侧重"学"还是侧重"用"的纠缠,走出是以艺术为核心还是以管理为核心的摇摆。

这样的专业课体系包括纵横两个方面:其一是为超越于一般性艺术组织之上的专业素养课程,如艺术创意与策划、艺术筹资和募款、艺术推广和营销等,这是基本的理论范畴,但也要突出知识教学的能力塑造。其二是扎根于具体艺术组织之操作实务课程,有演出策划与制作、展览策划与制作、影视策划与制片等,这是实践运用的技术范畴,但是又不仅仅停留在技术方面,而是努力将技术与文化的、审美的、组织的方面协调结合起来,以实现艺术管理学生掌握"一套理论＋一门技术"的基本教学目标,从而使学生获得在艺术(艺术家、艺术作品)、观众(观众需求、潜在观众)以及两者之间的关联(审美、商业)上必须具备的广阔的适应能力和持续的发展潜力。

而以"创意、策划、操作"为专业逻辑主线恰是课程纵横两个方面结构的有机合成,自然也是艺术管理专业的内在要求。尤其在文创时代,"拥有创意的人,要比只懂得操作机器的人强大,而且在多数情况下也比那些拥有机器的人强大"。艺术被看作是核心的创意行为,艺术组织及其活动变得更加依赖于创意。在艺术管理的范畴,创意、策划、操作,严

格来说,不是指艺术家的创作,比如绘画、作曲、表演,而是指一场展览或演出、一台晚会、一次拍卖等艺术项目、艺术活动的创造性的生成。其呈现的形态可以是一种产品、一种服务,也可以是一种理念、一种技术,或者是新的展演形式、推广形式。而创意、策划、操作也是有区分的,是统一过程中的不同环节。创意强调思维,是新理念、思路的产生;策划强调方案,是巧妙的安排与设计,是创意的具体化;操作强调程序,是策划落实的具体步骤。"创意、策划、操作"这些方面构成了艺术项目运作、艺术市场经营以及艺术组织管控的核心要件,也构成了艺术管理者全部的专业面貌和品质。

当然课程设置不是一成不变,也不是千校一面,而是应该体现课程空间地域、艺术门类所蕴含的特色,也应该体现不同院校自身的学术传统与优势。但是这并不意味着课程设置可以脱离"艺术组织及其活动"的学科研究对象,脱离"创意、策划、操作"的专业逻辑主线,而是指建立在这些核心的品质的基础之上,可以灵活的开展课题设计、选裁教学内容、设计教学方法。比如训练学生的策划能力,可以选用演出素材,也可以选用展览素材;素材可以突出北方的地域特色,也可以突出南方的地域特色,但最终的指向是学生策划能力的培养,而不是停留在素材本身或者别的方面。

四

这套以"创意、策划、操作"为关键词的"艺术创意与管理"书系选题是由东南大学出版社刘庆楚先生与我共同策划的。对艺术以及艺术管理共同的关注与期盼促使我们走到了一起,以艺术的名义做一点自己喜欢的、对别人有所助益的事。当下,人们更愿意谈论艺术在产业领域的利润话题,但我们倒愿提醒,她也可以成为塑造民主政治、公民社会的重要力量和形式,还可以成为在都市提升、社区建设以及乡村改造中发展文化认同的枢纽,更可以成为人文思想启蒙与塑造的资源。而这正是被社会进程所证明的艺术的本义,也是我们乐此不疲、不懈努力的理由。

写这篇前言的时候,我的书橱装满了"艺术管理类"各类资料。这是本人从2006年参与这一领域以来最多的付出,亦是最大的收获。这些文献的获得是个骑马找马的艰难过程,每凡看到一篇文章或买到一本书,首先翻阅参考文献以及引文、注释,以寻求更多的买进线索。尤其是2010年,本人应哥伦比亚大学艺术管理硕士、我国台湾文创知名专家黄韵瑾女士之邀赴台北艺术大学参加"宏观与前瞻:两岸艺术管理教育论坛",得以从台北跑到台南,一路颠簸,满载而归,尽己所能挑选了这个专业必须购买的但是在大陆却无法购买的专业书籍。仔细翻阅这些真正的经典文献或者学术前沿,才深切地体会到台湾的艺术管理学在研究和教学方面几乎与国际同步,或者说两者之间没有时间差、没有空间感。

这也恰是台湾以及欧美艺术管理专业带给我们可资的借镜。课程直接把最前沿的实践议题纳入教学体系,如"艺术博览会与双年展""艺术选址考察"等。专业培养看似强调实务操作,但是更注重其后的思维训练,指向独立的思考、自主的判断,还有团队合作以及社会担当。台湾聘任制、任期制的灵活性而不是一辈子都难改变的身份及编制,促进了人员的相互流动,许多担任核心课程的老师往往就是(或者曾经是)某个艺术机构的管理者或者是政府文化部门的法规制定者,由此带来了艺术管理"研讨课""案例课""实践课"等

新的教学形态。

也正是这次学术交流让本人更加迫切地认识到当前国内艺术管理专业教学尤其需要加强"创意、策划、操作"课程与教材建设，以及在这个领域什么是好的课程，什么是好的教材。好的课程并非只是取一个好听的名称，而好的教材当然不能够前段写艺术、后段写管理，也不能仅仅是艺术行业局部的经验、操作规范的介绍，更不能是西方学术的翻版，而必须是对展览、拍卖、演出、剧场等艺术领域的大量实践基础上的系统性研究、对经验进行学术化的提升。

好的教材当然由好的老师写成。作为艺术管理学科建设的参与者以及专业教学的组织者，本人以为这个领域核心课程的老师首先要在艺术行业摸爬滚打十几年，拥有丰富的艺术事务操作经验；其次要有扎实的学术功底和完备的知识结构，并且能够将工作经验转化为知识；再次要有教学的基本规范和课堂驾驭能力，将经验、知识设计成教学的课题。这也就构成了本套书系及其作者的基本要求，同时也是各本教材的一大特色和亮点。每一本教材兼具知识与技术、理论与实务的完整架构，既讲究思维的启发性，更关注它的实用性，力图成为创造性的方案和具体解决问题的办法提供灵感、思路和线索。至于书系里的每一本书及其每一位作者是否符合这些标准有待读者评判，但是我们这个团队的目标与要求是明确而清晰的。

这套教材是个开放的系列，我们将不断把国内艺术管理领域中涉及"创意、策划、操作"研究的优秀成果选编进来，也期待着有实践经验的研究者或者有研究专长的实践者向我们推荐相关的优秀作品，当然也包括研究者和实践者合作的优秀作品。

热切地期待学习这门专业的或者从事这项职业的人，可以从这套书系中获取实务或思维上的帮助。也非常期望本书系的出版将会为不同院校的艺术管理专业教学以及艺术管理实践提供更大的动力和美丽的愿景。记得在艺术创意与管理一本书里看到深耕文化、培育文化几个词，顿时怦然心动，这不正是我们艺术管理者的文化之路吗！让我们作者、读者都怀着虔诚的心，枕着热切的梦，以更加开放的心胸接纳更广大的世界，用更专业的艺术管理方式激活更丰富的文化资源，为艺术发展共同努力，也为我们自己的进步增添前行的力量。

目 录

第一章　艺术项目策划 ··· 1
　第一节　艺术项目及其管理 ··· 1
　第二节　美术展览与艺术品拍卖 ·· 7
　第三节　表演艺术项目 ··· 17
　第四节　电影与电视艺术项目 ··· 26
　第五节　综合性艺术项目 ··· 31

第二章　艺术项目策划的教学设计 ··· 40
　第一节　艺术管理专业的实践性教学品质 ·· 40
　第二节　艺术项目策划的教学设计 ··· 52
　　附录1　关于举办全国大学生艺术展演受众拓展方案设计大奖赛的通知 ········· 64
　　附录2　全国大学生首届艺术展演受众拓展方案设计大奖赛申请书 ·············· 65
　　附录3　"全国首届大学生艺术展演受众拓展方案设计大奖赛"评审办法 ········· 73

第三章　观众拓展项目策划 ·· 74
　第一节　到甘家大院听昆曲：非遗整合营销方案 ·· 74
　第二节　"艺动·金陵"大学生艺术展演获奖作品高校巡演 ····························· 87
　第三节　指若柔荑，韵扬千里：《风·雅·颂》民族室内乐希腊巡演 ················· 99
　第四节　方案点评 ·· 105
　　附录　2009年第四届中国艺术管理教育年会综述暨2009年全国大学生
　　　　　艺术项目策划大奖赛获奖名单 ·· 108

第四章　艺术营销项目策划 ……………………………………………………… 113

- 第一节　2010年全国大学生提名展：北京今日美术馆展览营销 …………… 113
- 第二节　乐活55号大院：驻邕大学生艺术创意创业园 ……………………… 123
- 第三节　方案点评 ……………………………………………………………… 138
 - 附录　2010年第五届中国艺术管理教育年会综述暨2010年全国大学生
 艺术项目策划大奖赛获奖名单 ……………………………………… 140

第五章　艺术创意项目策划 ……………………………………………………… 143

- 第一节　"校园百老汇第一季"原创小剧场音乐剧"牡丹亭"高校巡演 …… 143
- 第二节　"Next station is"艺体流动空间 …………………………………… 162
- 第三节　天津五月音乐节 ……………………………………………………… 173
- 第四节　方案点评 ……………………………………………………………… 188
 - 附录　2011年第六届中国艺术管理教育年会综述暨2011年全国大学生
 艺术项目策划大奖赛获奖名单 ……………………………………… 191

第六章　艺术节庆项目策划 ……………………………………………………… 197

- 第一节　文化传承　金陵印象：南京民国文化艺术节 ……………………… 197
- 第二节　"梦回南越"：南越古国音乐文化节 ………………………………… 210
- 第三节　戏飞明湖　声震泉都：济南地方戏曲文化艺术节 ………………… 225
- 第四节　方案点评 ……………………………………………………………… 241
 - 附录　2012年第七届中国艺术管理教育年会综述暨2012年全国大学生
 艺术项目策划大奖赛获奖名单 ……………………………………… 245

第七章　艺创中国项目策划 ……………………………………………………… 248

- 第一节　CUTE CURE艺术疗愈联盟 ………………………………………… 248
- 第二节　青年户外艺术营地 …………………………………………………… 276
- 第三节　沈阳Fe重工业文化产业创意园 …………………………………… 284
- 第四节　方案点评 ……………………………………………………………… 296
 - 附录　2013年第八届中国艺术管理教育年会综述暨2013年全国大学生
 艺术项目策划大奖赛获奖名单 ……………………………………… 298

后　记 ……………………………………………………………………………… 305

第一章 艺术项目策划

第一节 艺术项目及其管理

一、项目及其艺术项目

项目是管理学的重要范畴,美国项目管理协会明确项目的定义是"为完成创造某一独特的产品或服务所做的一项有限的努力",即在一定时间内为了达到特定目标而完成的一组任务或者活动集合。作为一种实践,项目由来已久,人类数千年所进行的各种组织工作都可以视为项目行为。项目普遍存在于我们人类社会的各项活动之中,甚至可以说是人类现有的各种物质文化成果最初都是通过项目的方式实现的,因为现有各种运营所依靠的设施与条件最初都是靠项目活动建设或开发的。而在当今社会,项目随处可见,新产品或新服务的开发项目,技术改造与技术革新项目,组织结构、组织模式的变革项目,基础性科学技术研究与开发项目(或称为课题),信息系统的集成与开发项目,建筑物、设施或民宅的建设项目,奥运会、世博会大型综合性活动,以及一次小型演唱会、美术展览或体育比赛等。

项目的基本特点是一次性独立且完整的工作,目标明确但结果具有不确定性。1)明确的目标性,每个项目都具有自己明确界定的目标。项目必须有确定的目标:①时间性目标,如在规定的时段内或规定的时点之前完成;②成果性目标,如提供某种规定的产品或服务;③约束性目标,如不超过规定的资源限制;④其他需满足的要求,包括必须满足的要求和尽量满足的要求;目标的确定性允许有一个变动的幅度,也就是可以修改。不过一旦项目目标发生实质性变化,它就不再是原来的项目了,而将产生一个新的项目。2)一次性,这是项目与日常作业的最大区别。每个项目都有确定的开始时间和结束时间,而相对来说,日常作业则是无休止或重复的活动。当项目的目标已经实现或已经清楚看到时,或者该项目的目标不可能达到时或者已不复存在时,该项目即达到了它的终点。3)独特性。每个项目都是独特的,或者其提供的产品或服务有自身的特点;或者其提供的产品或服务

与其他项目类似,然而其时间和地点,内部和外部的环境,自然和社会条件有别于其他项目,因此项目的过程总是独一无二的。4)活动的整体性,项目中的一切活动都是相关联的,构成一个整体。多余的活动是不必要的,缺少某些活动必将损害项目目标的实现。5)组织的临时性和开放性。项目团队在项目的全过程中,其人数、成员、职责是在不断变化的。某些项目班子的成员是借调来的,项目终结时班子要解散,人员要转移。参与项目的组织往往有多个,多数为矩阵组织。他们通过协议或合同以及其他的社会关系组织到一起,在项目的不同时段不同程度地介入项目活动。

由此来看,艺术项目就是在文化艺术领域发生的,或者说以文化艺术为主体的,一次性的完整的活动过程。其实艺术项目就是一项特殊的艺术类工作,任何工作均有许多共性,比如:1)要由个人和组织机构来完成;2)受制于有限的资源;3)遵循某种工作程序;4)要计划、执行、控制等;5)受限于一定时间内。艺术类工作总是以两类不同的方式来进行的,一类是持续和重复性的,另一类是独特和一次性的。这后面的一类就是我们所说的艺术项目,它具有独立的活动形态。从上述特点来分析,艺术项目的演变经过了3个阶段,1)艺术项目的形成阶段:单一的、具体的、经验化的,2)艺术项目的发展阶段:市场类、规模化、专业性,3)艺术项目的现代阶段:多层次、多类型、综合跨界类。这些艺术项目大致包括:1)音乐会、戏剧戏曲演出、演唱会、时装秀、音乐节、戏剧节、乐器展销会;2)展览、拍卖、艺术博览会;3)影视频道、放映、发布会等;4)综合型艺术项目,如艺术节、文化庙会。对艺术项目类别的划分,可以从项目形态进行,形态表现项目的时间、空间、资源等管理要素的组合,比如单一化的(一场演出、一场展览)的艺术项目,多样化的(巡演、巡展)艺术项目,综合化的(艺术节、艺术博览会)的艺术项目;还可以从艺术样式划分艺术项目,比如音乐的、美术的、影视的以及跨界的艺术项目;也可以从机构宗旨划分,在国内是公益性和经营性的艺术项目,在西方是营利性与非营利性艺术项目。不同类型的艺术项目其策划与执行的方法、方式各不相同。

一般而言,艺术项目所产生的是以艺术审美为要素的艺术产品(含服务)。不管这些产品是既可感知又可触摸的有形产品,还是只可感知不可触摸的无形产品,艺术项目同样需要定义及描述,同样具有生命周期的特征。科特勒在吸收诸多研究的基础上对演艺产品的生命周期进行了深入的探讨[①]。大部分有关产品生命周期的研究,都把典型的产品发展史以S形的曲线来予以描绘(见图1)。这一曲线基本上可以分为导入期、成长期、成熟期和衰退期等4个阶段。各种表演形式、组织、特定的演出,以及各个层次的产品(核心产品、预期产品、附加产品),都可以进行生命周期的分析。

观众对于整季表演预售票的反应,便符合这一典型的S形曲线的模式。在20世纪60年代末期导入后,整季的预售票销售数量多年来均大幅度增长,也就是处于成长期。之后,成熟期便逐渐到来。现在,已经没有多少人愿意被整季的表演所束缚,加上争夺预售票顾客的竞争日趋白热化,许多组织已经开始经历到整季预售票销售情况的衰退阶段。

① [英]菲利普·科特勒、乔安妮·雪芙:《票房营销》,陈庆春等译,中国人民大学出版社,2004年,第241页。

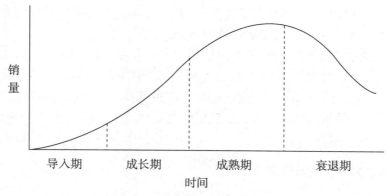

图 1 典型的产品生命周期

有鉴于此,颇具弹性以及场数较少的演出套票,目前已经开始享受成长的阶段。

并非所有的产品均会表现出这种 S 形曲线的产品生命周期模式。例如,流行音乐的发展就类似于图 2(a)所示的模式,而古典音乐的发展模式则与图 2(b)颇为接近。

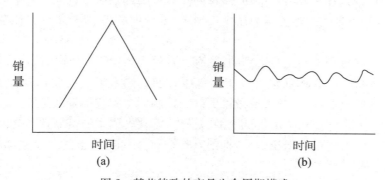

图 2 某些特殊的产品生命周期模式

在传统的产品生命周期模式中,会经历以下 4 个阶段:

导入期:是指产品刚刚进入市场,而且其销售成长缓慢的时期。因为将新产品导入市场通常需要投入大量的费用,尤其是促销的开支,或者是由于公众对于该产品的接受度增长缓慢,都会造成财务上的回报率十分薄弱。在导入期中,最主要的挑战是建立组织和产品的受关注度。艺术家的经纪人和唱片公司会大肆刊登广告以宣传其年轻的独奏家;新的艺术团体会主动使用公关以及其他低成本的促销方式;乐团的音乐总监会通过各种特殊的活动以及教育性的节目安排,来介绍现代乐派的作曲家及其作品。

成长期:是指观众出席踊跃、门票销售增加、实质性的财务改善、市场接受度快速增加的时期。在成长期中,艺术团体则努力扩大观众较为强烈的回应,并试图培养出顾客的忠诚度。在这一时期,组织将致力于将单票购买者转变为整季的预售票顾客,出售整区的团体票给各个企业以及社会团体,并且建立广泛的捐款来源。

成熟期:是指由于产品已经获得了大多数潜在顾客的接受,因而其销售增长趋缓的时期。这一阶段的财务回报率呈现稳定状态或者开始步入下坡。在某个时间点上,大部分产品的销售增长速度均会渐趋缓慢。当这种情况发生时,产品便已经进入了相对成熟的

阶段。销售增长速度的下降可能会造成产业的生产过剩,因而导致激烈的竞争。随着弱肉强食阶段的开始,较弱势的竞争者将惨遭淘汰。

衰退期:是指销售下滑而且财务回报受到侵蚀的时期。例如独奏会、整季的预售票系列。在整个成熟期的过程中,如果产品或者组织无法维持其原有品质,或者无法重新焕发新生,其销售终究会逐渐下降。在某些场合中,许多产品和组织所能够存活的时间,往往比它们对于消费者的价值还要长久。一旦组织策略无法继续满足消费者的需求,退出市场也许是最合理的选择。

二、艺术项目的创意与策划

无论古代还是现代,创意和策划普遍存在于文化艺术的各个门类之中以及各个门类的各项活动之中。创意与策划是指创意者、策划人通过对文化艺术环境的全面调查和系统分析,利用已经掌握的有关数据和手段,科学地、合理地、有效地推动文化艺术活动的进程,并且提前判断文化活动开展的顺利程度及其效果,具有一定功利性的活动。人们常说的美术展览与策划、音乐演出与策划、影视制片与策划都是通常意义的艺术项目创意与策划。艺术创意与策划的基本要素主要由策划者、策划项目或主题、策划目标及策划方案四个部分构成。

一般来说,创意和策划是有区别的,具有各自的表述,具有不同的认识,而这些表述和认识又是相互混杂的,既相互包含又相互排斥。创意侧重思想层面,如何产生的新的理念;策划侧重操作层面,怎样把事情做得更好。艺术创意和艺术策划是统一过程中的两个重要环节;没有创意的策划注定是低水平的模仿,而缺失创意的策划则不会生成价值。创意更强调思想性,策划更突出技术性,将创意和策划合用,意欲表达一个整体的观念,表示一个完整的过程。

艺术创意和策划从哪里来?艺术创意与策划的基本规律和一般思路是什么?形成好的创意与策划是个人优越还是团队优越?对于艺术管理者从事艺术项目的运作来说,这是必须弄清的问题。

创意与策划究其本质而言是一种创造性的思维活动。创造性思维在解决问题的活动中,需要一定的过程。心理学家对这个过程也做过大量的研究。尽管很多有关创意过程的理论各不相同,但其根本的研究方法似乎都是一致的。研究人员普遍接受了创意思维的大致步骤。而美国广告大师詹姆斯·韦伯·扬(James Webb Young,1886—1973)对于创意的产生的论述更加详尽具体而具有参考价值。他认为,创意思维经历的过程还应该经历六个步骤,并且绝对要遵循这六个步骤的先后次序:

(1)收集原始资料。一般来说,收集的资料(信息)应该有两种类型:特定资料——主要是指与特定策划创意对象相关的资料和与特定策划创意对象相关的公众的资料。这类资料,大多由专业调查得到。一般资料——这些资料未必都与特定的策划创意对象相关,但一定会对特定的策划思维有帮助。所以,一般策划者都应该对各方面的资料具有浓厚的兴趣,而且善于了解各个学科的资讯。创意思维的材料犹如一个万花筒,万花筒内的材料数量越多,组成的图案就越多。与万花筒原理一样,掌握的原始资料越多,就越容易产

生创意。

（2）仔细整理、理解所收集的资料。资料收集到一定的程度，就要对所收集的资料进行认真的阅读、理解。这时的阅读不是一般的浏览，而是要认真地阅读，而且是要带着一个宏观的思路去认真阅读。对所收集到的全部的资料，包括历史的、专业的资料，一般性的资料，实地调查资料，以及脑海中过去积累的资料，统统都应像梳头一样，逐一梳理，进而理解、掌握。

（3）认真研究所有资料。研究（即商务策划思维步骤中的"判断"环节）是有一定的技巧的。需要把一件事物用不同的方式去考虑；还要通过不同的角度进行分析；然后尝试把相关的两个事物放在一起，研究它们的内在关系配合如何。

（4）放开题目，放松自己。选取自己最喜欢的娱乐方式，如打球、听唱歌、看电影等，总之将精力转向任何能使自己身心轻松的节目，完全顺乎自然地放松。不要以为这是一个毫无意义的过程，实质上，这个过程是转向刺激潜意识的创作过程。转向自己所喜欢的轻松方式，这些方式均是可以刺激自己的想象力及情绪的极佳的方式。

（5）创意出现。假如在上述四个阶段中确已尽到责任，几乎可以肯定会经历第五个阶段——创意出现。创意往往会在策划人费尽心思、苦苦思索，经过一段停止思索的休息与放松之后出现。

（6）对冥发的创意进行细致的修改、补充、锤炼、提高。这是创意的最后一个阶段的工作，也是必须要做的工作。一个创意的初期冥发，肯定不会很完善，所以要充分运用商务策划的专业知识去予以完善。这时，重要的是要将自己的创意提交创意小组去评头品足，履行群体创意、集思广益、完善细化的程序。

艺术创意与策划是有规律可循的。但必须反复说明和强调的是，创意源于知识准备、信息收集、方法训练。创意并非空穴来风，也不会从天而降，创意不是拍脑袋，也不是皱眉头。并不讳言，有天才般的创意家，但是更多还是勤奋型的创意者。心理学家迪安·基思·西蒙指出"创意偏爱那些经验丰富且视野开阔的头脑"，创意与丰富的知识和兴趣的多样性有关。创意建立在自律、专注和辛勤努力的基础之上，而生活中更多巧妙的创意不仅来自民间而且来自青年。

三、艺术项目的制作与执行

对艺术项目的构思进行调整完善，并进行记录整理，在此基础上拟定方案书，经过项目的论证与评估、立项与审批，尽可以进入制作和执行环节。制作更突出技术，执行则强调管理。就一般性而言，我们把艺术项目的制作与执行合并在一起使用，而且在管理学的语境内又可以把两者延伸为项目管理，项目管理是管理学的重要分支。不同的艺术项目其制作与执行的程序/步骤/环节以及具体要求与注意事项等细节各不相同。

项目管理是在项目活动中运用知识、技能、工具和技术，以满足和超过项目关系人对项目的需求和期望。有效的项目管理是在规定用来实现具体目标和指标的时间内，对组织机构资源进行计划、引导和控制工作。

"项目管理"有时被描述为对连续性操作进行管理的组织方法。这种方法，更准确地

应该被称为"由项目实施的管理",这是将连续性操作的许多方面作为项目来对待,以便对其可以采用项目管理的方法。项目管理的主要任务包括项目计划、项目组织、质量管理、费用控制、进度控制等五方面。日常的项目管理活动通常是围绕这五项基本任务展开的。而在内容上项目管理大致包括项目范围管理、项目时间管理、项目财务管理、项目质量管理、项目组织/人力资源管理、项目沟通管理、项目风险管理、项目采购管理、项目集成管理等方面。

(1) 项目范围管理。确定、核实与控制项目范围,制定项目范围管理计划,制定和定义工作分解结构,制定项目范围说明书,验收已经完成的项目可交付结果,控制项目范围的变更。

(2) 项目时间管理。确定完成项目必须进行的具体活动,确定各计划活动之间的依赖关系,估算完成各计划活动所需的资源的种类、数量和工时单位数,分析活动顺序、持续时间、进度制约因素以及对进度变更的控制。

(3) 项目财务管理。编制完成项目活动所需资源的大致费用,合计各个活动或工作包的估算费用,建立费用基准,确定影响造成费用偏差的因素,控制项目预算的变更。

(4) 项目质量管理。确定项目质量方针和目标,进行质量规划,开展规划确定的系统的质量活动,监控项目的具体成果,判断对质量标准的符合程度,找出提高项目绩效的方法。

(5) 项目人力资源管理。确定、记录和分派项目角色和职责,制定人员配备管理计划,组织进行人员招募,推行项目团队建设,提高成员技能及成员间的交互作用,跟踪成员绩效,提供反馈,协调变更事宜,提高项目绩效。

(6) 项目沟通管理。确定利害关系者对信息和沟通的需求,保证信息流通系统的畅通,搜集与传播项目的绩效信息,选择合适的沟通媒介,提高项目运作的快速反馈能力。

(7) 项目风险管理。掌握识别风险的技能,进行风险分析和规划,对风险概率和影响进行评估和汇总,进行风险排序,对风险的影响进行定量分析,制定风险应对方案,进行风险监控。

(8) 项目采购管理。确定所需的产品和服务的种类、时间及方式,记录需求物的要求,确定潜在供应商,制定询价和报价相关资料,制定和管理合同,审查和记录买卖双方的绩效,确定必要纠正措施,完成并结算合同。

(9) 项目集成管理。掌握项目集成管理的大致流程,了解集成管理中的不同组成部分,理解各个组成部分的侧重点及意义。

在传统的项目管理方法中,项目的开发被分成5个阶段:1)项目启动:启动项目,包括发起项目,授权启动项目,任命项目经理,组建项目团队,确定项目利益相关者;2)项目策划:包括制定项目计划,确定项目范围,配置项目人力资源,制定项目风险管理计划,编制项目预算表,确定项目预算表,制定项目质量保证计划,确定项目沟通计划,制定采购计划;3)项目执行:当项目启动和策划中要求的前期条件具备时,项目即开始执行;4)项目监测:实施、跟踪与控制项目,包括实施项目,跟踪项目,控制项目;5)项目完成:也叫收尾项目,包括项目移交评审,项目合同收尾,项目行政收尾。不是每个项目都必须经过以上每

一个阶段,因为有些项目可能会在达到完成阶段之前被停止。有些项目不需要策划或者监测。有的项目需要重复多次上述其几个阶段。

就实际经验而言,一次完整的艺术项目大致包括主题与方案、团队与行政、时间与日程、地点或场所、艺术作品与艺术家、财务与赞助、营销与观众开发、推广与媒体、风险管理、档案管理等方面。在整体的意义上,通过梳理大部分艺术项目的操作环节,可以将艺术项目的流程宽泛地归结为以下若干方面:1)组织架构、设计,项目经理、管理团队成员招聘和使用,团队内部人事管理、办公室管理和人员安排;2)攻关、立项、报批、签约、合同,公共关系、艺术法律法规、政府关系、委员会关系;3)商业收入、资金募集、会计、预算,成本控制、开源节流;4)项目开发与组织、安排和布置表演或展览,艺术家的联系、行程的安排、档期的安排、艺术家的合约、厂商的合约、撰写意向书、合同签订、招待;5)广告宣传,文宣的设计、新闻稿的审定与发布、媒体的联系;6)推广与营销,艺术、市场调查、企划行销、观众拓展;7)志愿者管理、物质等项目所需资源的整合、组织,机构的设备管理、建筑物、场地、安全、饮食。

而拟定艺术项目方案书往往是按照上述顺序来设计的,但是在实际操作工作中很多工作往往是同时进行或者交叉进行的。也就是说真正实施过程中并不可能完全按方案书照本宣科,但艺术项目的策划方案书万不可少,而且越详尽、越周全越好。

第二节　美术展览与艺术品拍卖

一、美术展览

1. 美术展览的概述

现代意义上的美术展览始于 17 世纪中期,最早是由官方举办。其时法国皇家美术学院在罗浮宫举办了"沙龙",展出了绘画雕塑学院院士的作品。"沙龙"原意为"客厅",后来变成了美术展览会和艺术家聚会的代名词。从 1737 年起,法国每年定期举办一次沙龙。从 1748 年开始,又建立了入选作品评审制度,尽管参展作品数量很大,但是每次仍有大量作品落选。欧洲其他国家也仿效法国举办艺术展览,意大利的官方美术展览一年一度在威尼斯圣罗切教堂外面举办,英格兰的官方美术展览则开始于 1760 年,由美术协会举办。那时,各地偶尔也有个别艺术家在自己工作室中举办小型展览,以展示新近完成的作品。有些艺术家因无法入主官方展览所以个人或小团体组织的美术展览,在 19 世纪变得普遍起来。20 世纪中叶以后,在欧美,各种各样的美术展览无论在规模还是类型上都极大丰富起来,如卡塞尔文献展、威尼斯双年展等。

西式美术展览机制引入国内发生在清末民初。王韬在法英两国游历记录了美术展览的景象:"英人于画院之外,兼有画阁,四季设画会,大小数百幅,悬挂阁中,任人入而玩赏。入者必予画单,画幅俱列号数,何人所画,价值若干,并已标明。"早期的美术展览,不论是

由民间组织的或具有官方性质的,还是以商业性质为目的的美术展览会都在不同程度上呈现出雏形状态,经过民国时期的运作而逐步发展起来。1908年1月23日至2月11日,留日回国的高剑父会同何剑士、潘达征、尹笛云等策划了"广东图画展览会",展览地址在九甫兴亚学堂。这次展览会除了当代画家作品外,同时展出了古代绘画作品;不但负责寄售,还有画家当众挥毫表演,《时事画报》作为媒体也对此进行宣传介绍。早期的美术展览会也被称为"美术赛会"、"图画展览会"、"书画展览会"等等,并在民国成立后相当长的一段时期里被沿用着。经过长期的考察、努力和酝酿,1910年,由清政府主办了"南洋劝业会",此次展览属于博览会性质,也是我国首次全国规模性质的博览会。在"南洋劝业会"的各个展馆中,特辟了美术馆,展出了美术作品和工艺美术品。这时的各类美术展览都已具备了现代形态。

当今的美术展览主要安排在美术馆、博物馆、画廊、教室乃至户外进行。展览都是艺术品被欣赏消费的一种形式,也是被收藏消费的热身活动,还是公共文化的空间。综合不同的观点,美术展览可有以下划分方法:按照展览策划、管理的行政方式可分为自创展、引进展、交换展、征件展;根据展览功能特性的不同,分为专题展、学术展、教学展、典藏展、文献展;根据艺术家构成不同又分为个展、联展和群展;根据展览形态分为常设展、常规展、特展;也有从举办方来说,美术展览大致分为官方展览、商业展览和公益展览三类,有些展览是官方展览但是同时也是公益展览,官方展览和商业展览多就主办单位和展览目的而言,官方展览多为社会公益或政府意图,商业展览多为经济利益或投资意图,公益展览则偏重展览本身和平台的提供。

美术展览还可分为企划展和常设展。企划展是展出与特定主题相关的艺术作品,这些艺术作品通常会在某方面有共同点(例如相同艺术家、相同时代、受到相同风格影响等)。除了展出举办展览之美术馆的馆藏外,也可能会向其他的美术馆或私人收藏家商借艺术品。企划展通常是在特定的期间内举行。企划展也有可能是由媒体、企划公司、商业公司等出资或主办,此类非美术馆主办的企划展,有可能会在许多不同的美术馆中轮流展览,这样的方式称为"巡回展"。常设展是展出美术馆本身的馆藏作品。在常设展中,因为展示空间面积、修复作业、借出至其他展览等原因,艺术品通常会轮流展示。在馆藏丰富的美术馆的常设展,会包含许多重要的作品。

2. 美术展览的策划

如何办好美术展览?关键在于策划。鉴于时间、场地的限制,美术馆能够在挤出空间、在自身馆藏允许下规划展览,必须以"特色"为"主打牌"。"特色"的根本在于高精收藏品,依托在于精准的学术研究与定位。与常规展相比,大多数美术馆规划常设展时,首先应确定陈列内容、陈列主题,考虑其与美术馆的使命、区域社会、文化、群体之间的关系。为了丰富常设展品,还要确立一个收集计划,不断丰富常设展的内容,加强常设展的主题。

一个展览的策划,牵涉到方方面面的因素。展览策划的过程,能够帮助艺术机构从众多的选择中,作出明智的选择并且测试其执行的可行性。尽管确保艺术机构的策划方案精确、周到十分必要,但许多策划工作却因采用的策划进程规划欠佳而失败。策划一个展览所需要的时间,要依展览的规模和复杂度而定。具体就策划一个展览来说,以下的6个

步骤能帮助决定策划一个展览的可行性：

步骤1：工作假设。策划是一种目的性很强的活动。任何一个策划案的产生，无不是针对艺术机构的某个问题或是针对某个特定的目标。因此策划的第一个必要步骤就是工作假设。工作假设事项是指和展览活动相关的人事，如艺术家、赞助人、合作单位和其他工作人员，与他们讨论可能的工作事项，决定是否作出假设，假设是否有效。通过这个过程，艺术组织可以发现：1)包括策展人、董事会、行政人员、艺术家和观众等不同人士，对于展览以及展览问题的不同看法。2)谁会从展览活动中受益？如何才能受益？3)艺术机构是否适合执行这个项目？策展人是否是进行此计划之最佳人选？当策划一个展览时，要先学会工作假设，抓住重要问题，注意细节问题，多问几个为什么，多设想一些具体存在的客观困难，发现问题的存在，不用担心争议浮上台面。

步骤2：设定目标和主题。回答你为什么要策划这个展览：1)确定每位工作人员，对于该展览想要达成的目标都有相同的认知；2)指导活动的发展方向和决定的实现；3)提供一个清楚且一致的信息给媒体、支持者、义工等，让他们了解展览主题和内容；4)为未来的评估建立一个标准。

清楚而准确地设定目标，是整个策划活动能解决某个问题、取得某种效果的必要前提，也是评价策划案、评估实施结果的基本依据。在实际策划中，有些情况下目标是很明确的，但是有些情况下问题与目标就不是那么明显，需要策划人自己去挖掘、去归纳。

步骤3：展览定位。为了让展览的想法，从最初的想象转换成切实可行的方案，你必须要回答人who、what、where、when等问题，以评估其可行性。1)Who。厘清谁是这个活动的受益人，谁负责该展览的计划和执行，谁统计这个活动所服务的观众人数。在策划展览时，刚开始就要仔细考虑观众与展览之间的关系，以顺利成功地进行展览的策划与推广。2)What。在展览的策划阶段，要详细列出展览的内容、结构和规划。在简单的案例中，如果你希望和某个艺术家合作，你必须确定他的档期，解释展览的内容与规模，可能吸引的观众和希望合作的方式。3)Where。在进行展览策划的过程中，场地的选择是许多重要因素之一，它可以成就或者搞砸一个展览。场地的选择，可以体现展览的特定目标和水准。有时，要找到一个完美无缺适合艺术性、技术性与观众需求的地点，几乎是不太可能的。因此，在选择场地时，应考虑：场地的硬件设备是否适合展览？是否有展览所需的技术设备？是否能容纳所预计的观众人数？是否有方便残障人士的通道？是否场地的气氛适合活动的内容和艺术性？是否可以拿到最想要的档期？场租和其他所需器材的租用预算是否合乎实际需要？4)When。计划展览活动的时间就和选择地点一样，有许多策略上的考虑，这包括以下因素：展览的举办时间；最理想地点的档期能否取得；需要多久的时间来做这个展览的宣传和推广；和其他可能具有相同观众群或媒体注意力的计划，在时间上是否有重叠的情形；可能影响户外活动的恶劣天气；将合作艺术家的档期订下来，让他在该时间段不与其他机构合作的可能性；申请基金会的截止日期等等。

步骤4：检视资源。检视资源就是回答"如何做到"的问题。能否将展览如计划中的付诸实施，所能运用的经费和资源是一大要素：检视所需要的资源、所拥有的资源和可以得到的资源。在展览定位以后，你可以根据展览实施所需之金钱、时间、人力来测试其可

行性。

步骤5：评估阻力和机会。知道展览所需要的资源和艺术机构所拥有的资源以后，便能立即知道执行活动的阻力和助力，分析这些阻力和助力对团体和活动本身的影响：

（1）如果展览未能达到预定的目标，可能的损失是什么？

（2）这些损失是否有其他的含义或影响？我们或其他相关人员从过程当中学到了什么？

（3）是否有建立一些关系？什么样的关系？

（4）哪些条件需要调整以适应外面的环境？这一阶段包括两种可能情况：第一，当策划案未获通过时，策划人应仔细分析其中的原因并据此调整策划的结构和个体内容，以期以后再次提案时获得通过；第二，当策划获得通过并付诸实施，而实施结果不佳或偏离预定方向时，应随时根据反馈信息做出调整，使策划按预定轨道取得预期效果。

步骤6：策划定案。最后的步骤就是根据收集到的资讯，来制定策划方案，达到机构希望达到的目标。这可能会面临以下几种选择：

（1）更加了解成功所需条件，继续进行计划；

（2）根据能够运用的资源修改或调整计划中的活动，重新定位展览的目标；

（3）推迟展览日期，直到确保所需资源到位；

（4）如果计划太大会造成没有足够的人力、财力等资源来运作，或是没有足够的时间、在机构的范畴之外，应终止该计划。

3. 展览执行工作

在展览布置过程中，就作品的装裱、作品的选择、作品的展览场地选择、展览的布置、作品的运输、作品的保存、作品的放置、前言和后记的书写、嘉宾的邀请、海报的张贴、如何联系媒体、请帖的发放、开幕式的布置、是否请嘉宾讲话、讲话顺序的先后、是否召开研讨会或座谈会和撤展等等各个环节以及各个细节都必须考虑周全，安排妥当。细节问题是展览成功的保证，是绝对不能够忽视的。对于展览的组织者来说，展览的具体工作可分为若干个详细的阶段，就执行来说主要的环节包括以下内容。

（1）制定展览预算：1)直接投入成本，2)参展展品成本，3)观众组织费用，4)人员酬劳费用：临时性雇用产品展示人员和客户接待人员、正式展台工作人员、出差和生活补贴。

（2）展览场馆的租赁与现场策划。场馆的租赁非常紧俏，尤其很多知名的场馆需要提前预订。展馆往往要求组织方在开展前一个月将全部场地租金付清，另外还需支付进馆押金。

如何有效地利用现有场地，尽量多地安排展位，克服展馆现有设施的制约因素，需要组织者聘请专业的策划专家现场指导，充分利用展场面积做到疏密有致、合理布局。

展馆内必须开辟专门的新闻中心、展商休息区、用餐区域、邮政和货运办公区域等，尽量利用边角面积，最大程度地控制成本。

（3）招展书与赞助商手册的设计制作。这两份资料是涉及展会盈收的文字广告，文字的表述效果和印刷质量至关重要。招展书的文字着重体现出此次展会的规模和效应，组委会提供参展商的优惠条件和利益回报，要求文字精练、图案精确。招展书应附有各类

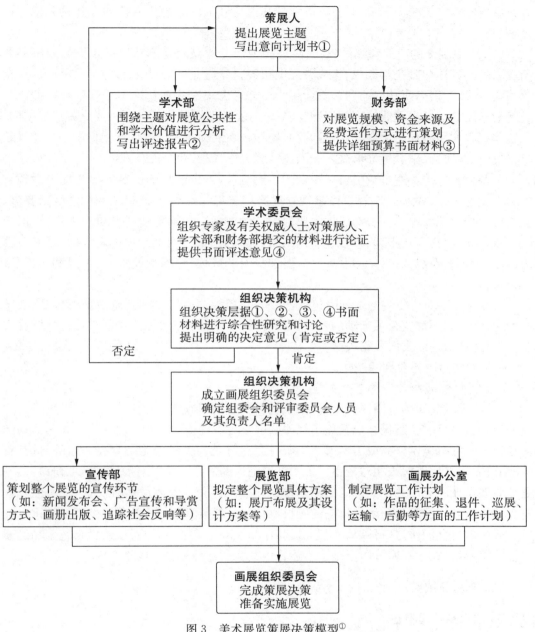

图 3　美术展览策展决策模型①

参展信息反馈表,如参展证件登记表、展台楣板文字登记等。

(4) 招展工作和赞助工作的全面展开。展览面积一旦确定,整体布展格局一旦形成,即刻开始招展和赞助工作。一般完全依靠主办单位去完成这两项艰巨的任务是有相当难度的,社会分工不同,这类工作应该就交给专业公司去协助完成。招展工作,主办单位和

① 丁宗江:《策划人与美术展览策划浅析》,《美术观察》,2002 年,第 8 期。

承办单位必须完成较大比重,同时可以选择其他会展工作作为招展代理去开发其他客源市场。

(5) 专业观众的组织和媒体宣传、广告投放。专业观众是指从事展会上所展出的商品或服务的设计、开发、生产、销售或者提供相关服务的专业人士或者用户。在展会上,专业观众越多,参展商所获得的利益就会越大。如何组织专业观众这不是简单地靠做广告或者沿途发放入场券就能解决的问题。第一步,需要务实的市场分析和建立客户数据库,了解哪些人群属于什么协会、什么行业,入场券必须准确无误地发放到他们手中。并且通过学校、行业协会、学会做好参观入场人流组织工作,确保专业观众入场。

展览广告宣传。这是吸引目标观众的主要手段,宣传的目的是将展出情况告诉现有的和潜在的客户,并欢迎他们前往参观。展览宣传工作在展会之前、之中、之后都要做。做广告首先要选择媒体。选择媒体主要看媒体的对象。如果是消费性质的展出,可以选择大众媒体,包括大众报刊、电视、电台、网站、人流集中地的海报、旗帜等。如果是专业性的展出,就不要在综合媒体上刊登广告,要选择专业媒体,包括专业报刊、内部刊物、展览刊物等。

(6) 公关活动。公关工作一般包括:开幕式、招待会、政府拜会、邀请贵宾参观、准备礼物、接待等等。展览公关活动的目的主要有两个:一是扩大展览影响;二是建立贸易关系,与目标观众建立发展贸易关系。

(7) 参展指南与会刊的制作。

(8) 提供参展商各类秘书处服务。

其实,美术活动的范围极为广泛,不仅包括美术展览在内,还包括相关的以美术为主题的研讨会、座谈会、辩论会以及美术社团的成立等各种美术活动。研讨会是美术活动的一种形式。针对美术作品或美术展览的研讨会有时是与美术展览结合在一起的,也有单独召开的,但是后者次数相对较少。美术展览前后的研讨会是针对展览进行的研讨,话题是针对展览或展览中的作品确定的。单独召开的研讨会尽管数量相对要少一些,但是就重要性而言却往往重于前者。讨论的题目也往往是就美术领域较为重要的问题而进行确定。通过研讨会的研讨,可以从学理上提高作品或展览等活动,也可以看做是艺术品流通过程中获得增值的一种手段,但是也不能否认其在欣赏性消费上的重要性。

二、艺术品拍卖

1. 艺术品拍卖概述

拍卖业萌芽于古代罗马,但正式形成却是在17、18世纪的近代欧洲。1744年和1766年,当今世界上两大拍卖行——苏富比和佳士得,分别在伦敦成立。19世纪中期西方拍卖行在中国设立分支机构,与中国的典当行一起慢慢发展起来。目前,国际艺术市场上规模最大而又最有影响的拍卖公司,是英国的苏富比拍卖公司和克里斯蒂拍卖公司。现今中国运行良好、享有盛誉的拍卖公司大都分布在北京、香港、上海、杭州、南京等一、二线大城市。其中,最为著名的就是香港的佳士得以及苏富比拍卖公司,其次则是位于北京的拍卖公司,包括嘉德、保利、瀚海等。另外,上海的朵云轩、崇源、天衡,杭州的西泠印社以及

南京的十竹斋、经典、九德等拍卖公司也都在国内颇有声誉。

艺术品拍卖(Art Auction),是指以委托寄售为业的商业企业,按一定章程规则,用公开出价和竞价的方式当众出卖寄售的艺术品,将它转让给高应价者的买卖形式和商业行为。这里的"拍"意指击槌作响,表示成交。从事拍卖的商行通称为"拍卖行",是艺术品交易二级市场。拍卖行从拍卖成交的金额中收取一定比例的金额作为手续费。一般是买卖双方须向拍卖行交纳手续费。各国在不同时期、地方,拍卖行手续费高低不等。

艺术品拍卖方式主要有三种:第一,传统方式即价格上行式拍卖。这一方式的程序是:潜在的买主事先看货;然后在拍卖现场艺术拍卖师先报出起拍价,再由许多竞买人连续提出高价争购,直到没人再出高价时,就接受此最高价格成交。第二,"荷兰式拍卖"(Dutch Auction),即价格下行式拍卖。这一拍卖方式的程序与传统方式拍卖相反:拍卖师先喊出拍品之最高价,逐步降低,直到拍卖现场的顾主中有人接受时为止。有时拍卖师因价格降得过低而中止拍卖。或者因始终没有顾主接受而被迫撤回拍品。第三,密封投标式(Sealedbids,Closedids)或称招标式拍卖。拍卖行事先公布某批艺术品的估价,然后由竞买人将密封标单寄交拍卖行,由后者选择出最高者(若有多个最高者则选择最先者)而达成交易。

此外还有一些在艺术品拍卖中不常用的拍卖方式。例如双方报价式拍卖。随着网络信息时代的到来,一种新的意义的艺术品拍卖方式——网上拍卖正在兴起,1995年美国人奥米德亚推出了一个名叫Ebay的拍卖网站,其拍品包括艺术品。

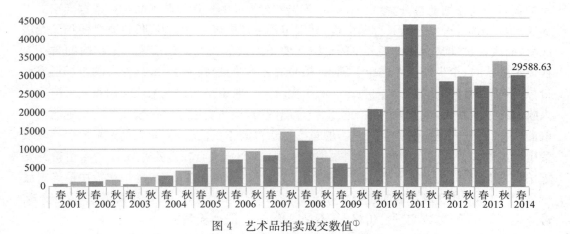

图4 艺术品拍卖成交数值[①]

2. 艺术品拍卖程序及策略

按照国际惯例,艺术品拍卖一般地遵循以下六道程序,在每一道程序,亦即阶段,都需要注意采取一些必要的策略。

（1）总体策划

筹备一次艺术品拍卖,首先要做的是总体策划,也就是对拍卖的商业目的和其他社会

① 雅昌艺术网 http://www.artron.net//2014.12。

目的、拍品来源、规模大小、拍卖范围、拍卖档次、竞买人的组织、拍卖时间和地点,以及拍卖预期具体目标等等,做总体全面的考虑谋划。这种总体谋划要尽可能充分地考虑主客观条件,所定的目标要适当,不要过高,要留有余地,并且考虑到可能发生的意外情况,以及相应的应变措施。对于拍卖的每个环节,都要有事先的谋划,有具体适当的标准。总体策划的结果要以商业文件的形式确定下来,以便施行和检查。艺术品拍卖总体策划其实也就是一种商业经营决策。

(2) 准备拍品

总体策划既定,接下来要做的就是准备尽可能丰富充沛的高质量高品位艺术拍卖品。也有的时候是有了一定数目的拍品打算举行拍卖会,再认真地进行总策划。拍卖行是一种以委托寄售为业的商业企业,拍卖行准备拍品,也就是要吸引委托拍卖者或者说货主向拍卖行提供拍卖的艺术品。具体地说,拍卖行收得拍品主要有两种方式:其一是货主(即卖家)本人或委托律师写信、发电子邮件或打电话委托艺术品拍卖公司,拍卖公司根据货物多少和规格大小,派出专家或由数人组成的专家小组,前往委托人家中,将欲拍艺术品鉴定分类,排列编号,分别登记,对一些重要信息要作简洁明确的数据记录,例如艺术品的表现内容和表现形式,制作年代,作者姓名,转手情况,保存状况,尺寸大小,以及底价和估价等等。所有记录经过整理要打印成文,以便制作说明书和图录使用。所有定下来要拍卖的艺术品运回公司后还必须拍成图片。其二是货主(即卖家)本人直接带欲拍艺术品来到拍卖行或拍卖公司,当场办理委托手续。这种方式适用于规格不太大的拍品散件。这时拍卖行当场仔细地检查,鉴定艺术品(首先是艺术品的真伪和艺术品位),根据卖家提出的底价,提出估价。底价,又称保留价,其设定不可掉以轻心,因为底价过高会使拍品无法成交,而底价过低又会使竞买人少的情况下使拍品低价成交。包括艺术家在内的委托人在设定底价时,至少应当考虑以下因素:拍品的艺术质量(精品、一般),作者的市场形象和价位,该拍品可能的购买力,同类作品的拍卖价。一般说来当拍卖未成交拍卖人可向委托人收取约定的费用,或收取为拍卖支出的合理费用,这些费用通常是按底价的一定比例收取的,因而委托人还应考虑自己是否愿意支付较多的拍卖佣金,除非有约定不成交不收取费用。虽说包括我国在内的许多国家拍卖法规定,委托人有权确定拍卖标的保留价并要求拍卖人保密,但是委托人多半参考拍卖行对底价的意见建议,或者与拍卖行协商确定底价,这对拍卖成功有利。有时也可由拍卖行提出一个参考底价,供委托人考虑、确定。估价又称预估拍价,即成交预估价格,并不是底价,它一般高于底价。

双方议定后则须签订委托合同,合同是保证艺术品拍卖委托关系和避免可能的经济纠纷的必要举措。委托人与拍卖人双方应当在彼此沟通的基础上签订书面委托拍卖合同,它应当载明以下事项:委托人、拍卖人的姓名或名称、住址,拍卖标的名称、规格、数量、质量,委托人提出的底价,拍卖的时间、地点,拍卖标的交付或转移的时间、方式,佣金及其支付的方式、期限,违约责任以及双方约定期其他事项。例如,成交佣金是多少,不成交佣金是否要付,以及鉴定费、图录费、公证费、运输费、保管费、保险费等如何计算,以何种货币结算;如果委托人在拍品预展期间退出拍卖,须向拍卖公司交纳底价金额(例如 20%)的罚金等等。对于大规模成批委托件,拍卖行或拍卖公司可以据此举行一次专题拍卖。

对于委托散件，拍卖行则需要通过不断地累积，达到一定数量时分类供综合开拍。有的拍卖行有拍品达到一定数量便截止的规定，收集的截止期至少应在该次拍卖预定开拍前两个月左右，否则来不及作拍前准备，包括制作广告海报、推销说明书、拍品图录等等。

（3）确立信誉

这一程序是指通过多种手段，使拍品具有较高的艺术和商业双重信誉，这就是说在艺术上它的确是高水平的、优异的，在商业上它的确货真价实，拥有较大的商业价值。确立信誉的手段很多。由著名拍卖机构、企业主拍是其中重要的一种。拍卖行的招牌就是一种信誉的保证。另一种确立拍品信誉的手段是名家鉴定。专家对参拍艺术品逐件鉴定，以保证其可靠性。更多的是由著名鉴赏家、鉴定专家为成交艺术品"名誉落槌"，使购藏者对作品的真实性和质量放心。还有一种手段是经营者保证，即经营者对所拍艺术品负责和担保其没有伪作、赝品。

（4）宣传展览与个别推销

拍卖成功的决定因素之一是充分及时的拍前宣传展览和个别推销。这方面要做的事情也不少。拍卖公司应当精印拍品集或图册目录，包括这些作品作者的背景材料，对于欲推出的美术新秀最好有较详细的经历、艺术介绍乃至权威美术批评家的推荐文字。一般大中型拍卖会均有精美图录，小型拍卖会往往只印拍品目录单。这些资料不仅是供拍卖会当天使用，更是提前为拍卖行销售网络潜在的买家准备的。拍卖行应当以各种方式与重点买家或可能的买家个别联系，做个别推销的工作。事实上世界著名拍卖行平时都非常重视建立买家基本队伍的工作，这是一件经常性的重要工作，使拍卖行拥有一张买家"联络图"和有效销售网。拍卖行在开拍前应尽早（一般提前一两个月，不迟于十天前）让这些买家收到图录，了解拍品情况，可以通过举行买家沙龙，也可以通过个别送上资料或电话、网络、书面联系等方式，邀约他们参加竞买。广告宣传和海报是不可缺少的，要提前出现在新闻媒体上和张贴于街头，尽可能扩大拍卖信息的传播范围，若能在新闻媒体预告广告上同时有艺术批评家、美术权威的简要评语和精品图片则更好。为了让买主更好了解作者，西方有的拍卖行还采取过邀请和组织安排买主参观艺术家工作环境的办法，据说效果也不错。拍前展览要安排好，它一般与正式拍卖活动衔接在一起，即展出数天后即开拍。以上种种努力，其目的是一个：让买家有充分的时间和空间来了解拍品的品位、价位和它们的作者，选择投资目标，从而促成他们的竞买。

（5）拍卖成交

展后开拍，就进入了艺术品拍卖关键性阶段——拍卖成交。一次艺术品拍卖的效果如何，成功与否，关键是看拍卖现场的竞拍和成交情形。按国际惯例，在拍卖会上，拍卖主持人手握象牙槌站在拍卖台前主持，据说这槌与法官审判所用的槌同源，象征着绝对权威。

底价保密。在谈拍品收集时我们讲到，拍品估价要高于底价，而底价本身只有委托人和拍卖人清楚。估价是公开印在拍卖图录上的，它一般有一个不算小的上下幅度，例如，600万到900万美元，350万到480万英镑。

预约订购。欲购者可以预先以正式书信或电子邮件的形式，对于素有信誉的艺术收

藏家也可以用电话订购的形式，向拍卖公司申请，以表明拍品在某一幅度内欲购。例如，某一件艺术品在5万美元以内就同意购买。

叫价，也称报价。指报出艺术品价格让拍卖参加者竞买。按传统方式拍卖时，拍卖师一般是从估价下限的半额开始叫价，但也有的从底价的半额开始叫价。

(6) 交付结清

艺术品拍卖的最后一道程序是银货交讫。拍卖行与买受人、委托人结算时，一般以拍卖落槌价为基础，但有时也有这样的情况：买受人以落槌价为结算，而委托人以底价为基础结算。用何种货币结算也早已在与委托人或货主的合同中和在拍卖须知中确定下来，照章办事。拍出后拍品买卖双方都必须向拍卖公司交纳手续费，或称代理费、佣金。西方的惯例一般是买卖双方各交落槌价的10%。例如，拍品落槌价为13万美元，佣金则为1万3千美元。但这一比例会有不同。伦敦的拍卖规则是，一般买方（买受人）交纳8%，而卖方（委托人）交纳10%。瑞士日内瓦的珠宝拍卖，佣金为15%。关于佣金，拍卖惯例是佣金为10%，国家或地区则上下浮动。除了佣金以外，有时卖方还要支付给拍卖公司一定数额的杂费（保险费、照片资料费、图录说明书费、运输费等）。

买方须当场付清全部款项，或者当场付定金30%，并从拍卖之日起计算的7天内一次性付清余款。然后他可以拿走拍品，取得该拍品的所有权。在有的国家、地区，法律规定买方还要交纳一定的附加价值税。当买家已向拍卖公司付清全部款项，在30到35天后拍卖公司与委托人（卖方）结算。一般是根据落槌价进行结算。但国外也有根据事先双方议定按底价进行结算的情况。拍卖公司从落槌价（或底价）中扣除佣金，再扣除杂费，然后支付给委托人即卖方从而结算，卖方所得的拍卖收益须向政府纳税，则由卖方自己负责，拍卖公司代扣，这根据税法而定。

根据拍卖公司的情况不同、艺术市场情况不同和国家税法的不同，上述费用及比例也会有所不同。根据实际情况进行合理的调整是正常的。例如，拍卖行为了吸纳委托人的精品参拍，就可能降低佣金比例或者免收保险费、运输费等杂费；为了吸纳买家竞买，也可有降低佣金比例以示优惠。但这些都必须事先在委托拍卖合同和拍卖规则中明确规定。

通常当拍卖未能成交时，拍卖行可向委托人收取合同中约定的费用；未作约定也可以向委托人收取拍卖行为拍卖支出的合理费用（如保险费、图录费、运输费）。不过也有的拍卖行从长远考虑，为培养市场，宣布拍品不成交免收佣金和全部杂费。

通常所说的拍品成交价是指买受人为得到该拍品而支付给拍卖行的总费用，即落槌价加佣金（如果拍前已通过预约订购售出，则成交价为拍前售出价加佣金）。所以成交价一般包含佣金在内。目前关于拍卖会的介绍和报导所说的成交价大多是这个意思，并无歧义。但有的文本将成交价等同于落槌价，造成理解上的混乱。或在成交价后面加括弧说明"含佣金"或"不含佣金"，表述也不够简洁、清晰、统一。从有利于艺术市场理论建设和市场规范化的目的出发，将拍品成交价的所指加以明确和统一的规定很有必要。

上述六道程序或者说六个步骤构成了艺术品全过程，倘若某个程序不完全，策略不当，甚至被忽略了，拍卖效果都会不同程度地受到影响。而许多艺术品拍卖成功的经验证明，遵循上述程序并采取恰当的策略措施，是多么的重要。

第三节　表演艺术项目

一、音乐现场演出

1. 音乐艺术的现场演出

每一种艺术形式都具有其独特的品质。不同于文学艺术与视觉艺术，音乐、戏剧、舞蹈等表演艺术的特性在于：1)时间性，表演艺术的发展运动通过时间的流逝体现；2)现场性，表演艺术的现场表演所体现出的唯一性是区别于视觉艺术、文学艺术乃至电影艺术的重要特质；3)创造性，无论作曲家谱写乐曲、演奏家或歌唱家进行二度创作，还是剧作家写戏、演员进行表演，抑或是编舞设计舞蹈动作、舞者运用肢体表现，每一个环节都需要演绎和创造；4)观众参与，演员与观众必须在同一空间、同一时间、同时在场，观众在这一过程中与表演者之间进行交流是令表演艺术"鲜活"的重要因素。

表演艺术在构成上主要包括表演者、观众、文本（演出内容）、剧场空间、舞美设计（场景、服装、照明、音响）等方面。在现场演出中，表演者是与一群人，包括舞台监督、舞台技术人员、化妆师、服装师、灯光师、音响师等协作完成；而现今现场演出的合作中还包括商业运作和管理部门，包括制作人、行政总监和他们的管理团队，分别负责组织和管理公共关系、广告宣传、行程安排、资金筹集、票务销售、接待事宜等等使得演出得以顺利进行的所有细节。由此可以看出，演出不仅仅只是简单的"表演"，而是一个完整、系统的合作过程，在任何一场演出活动中，合作的最终结果是：将演出本身呈现给观众。

现场演出的历史可以追溯到文字出现之前，作为一种古老的艺术表现形式，现场演出也是当代表演艺术传播的主要方式，而音乐、舞蹈、话剧、戏曲等表演艺术的发展与宗教信仰、节日庆典等紧密联系，无论在东方还是西方均是如此。早在公元前5世纪——古希腊时期就有了规模庞大的戏剧演出，古希腊戏剧脱胎于对狄俄尼索斯——酒神、丰收之神与狂欢之神——的祭祀庆典仪式，以舞蹈和吟唱颂歌的形式赞美狄俄尼索斯。我国表演艺术活动可以追溯到黄帝时期，《周礼》、《史记》、《吕氏春秋》等古代典籍中多有记述。长久以来，无论是春秋战国时期杂技演出的雏形，汉代广场百戏演出，还是勾栏瓦舍、茶园戏楼的歌舞吟唱，演出活动大都与祭祀礼仪、节庆、社集、宴客助兴等活动相结合，演出场所也具有基本的规定性。经历了漫长的演变和发展，特别是19世纪末以来，当代表演艺术在演出形式、演出内容、演出场所等方面发生了巨大变化，其外延也随着内涵的变化而不断发生变化，街头、广场、教堂、剧院、音乐厅、体育馆乃至购物中心都可能作为表演空间，当代表演艺术也成为公共文化生活的重要组成部分。

在全球化、产业化、媒介化的时代语境下，现场演出作为最古老的艺术传播方式之一，呈现出新的特点。首先表现在现场演出与大众传媒相融合。以维也纳爱乐乐团举办的新年音乐会为例，由于电视媒介的广泛传播，从音乐厅的交响音乐会演出发展成为每年17

亿以上电视观众同时收看的音乐盛会，引发了全球性的新年音乐会热，奥地利国家广播电台更是借助这一传播平台，将奥地利的美丽风光、美食文化、风土人情、建筑艺术等融入电视转播镜头中，使得音乐会成为一张绝妙的"文化名片"。而现场演出与音像产业的结合也为诸多演出品牌的建立，起到了巨大的推动作用。再次，现场演出市场加速产业化进程，并与其他产业相融合。如现场演出与旅游业结合，形成当代如火如荼的旅游演出市场。如杭州宋城集团打造的充满中国传统文化韵味的《宋城千古情》，著名的《印象系列》等旅游演出，将不同的表演形式与地方的自然、人文景观相融合，成为旅游景区的特色艺术符号，同时也带动了地区经济的整体发展。最后，在当今全球化背景下，现场演出呈现出国际化、演出形式多样化、演出内容多元化的趋势。托马斯·弗里德曼在其《世界是平的》一书中，论述了现代社会在商业和工业呈现出的全球化浪潮中，表演艺术领域国际间的交流与合作也日益加强。不同国家、地区的艺术相互影响、融合，寻求差异化与多元化并存是当代表演艺术发展的一大主题。

从不同的角度，可以对演出的类型进行划分。其一，根据艺术表现形式划分。现代演出的节目内容丰富多样，从艺术表现形式上看，可以分为综艺型演出与单一性演出。综艺型演出主要指演出由多种艺术形式组成，如歌舞晚会、综艺演出、旅游实景演出等。这类演出内容丰富，形式多样，相较与单一型演出有较强的娱乐性；单一型演出主要是指演出由某种特定的艺术形式组成，如交响音乐会、戏剧、歌剧、舞剧等，这类演出更强调专业性，对观众的接受与理解有一定要求。

其二，根据演出场地划分。由于演出形式及内容的不同，对演出场地也会有不同的需求。如大型体育场馆通常作为流行音乐演唱会演出场所；而歌剧院、音乐厅等正规剧场或专业场地的演出，多举办交响音乐会、芭蕾舞、现代舞、歌剧、话剧等演出，这类演出多为专业艺术团体或较高水准的演出；还有以旅游景区特色为蓝本的实景演出以及针对游客制作安排的驻场演出，如我们熟知的《印象刘三姐》(桂林)、《希夷之大理》(大理)、万达集团的《海棠秀》(三亚)等，这一演出形式常为同一地点连续演出，常年不断。此外，还可以分为国内演出与国外演出、室内演出与室外演出等。不同演出形式对演出空间有一定要求，同时也对演出效果产生影响。

其三，根据运作手段不同划分。根据演出组织者是否盈利为目的，分为营业性演出和非营业性演出。非营业性演出主要包括公益性演出、纪念活动、庆典演出等；营业性演出与非营业性演出的区别主要在于：演出的目的是否为演出组织者的直接商业目的。2005年9月1日，国务院发布及实施新的《营业性演出管理条例》和《营业性演出管理条例实施细则》，对营业性演出主体、主管部门及审批程序、演出内容、知识产权保护等方面做出明确规范。随着我国演出市场规范化、国际化的发展，演出市场的规模与运作方式较之计划经济体制下的演出活动有了巨大的改变，演出的管理、运营手段也逐步与国际市场接轨。

对演出的分类还有不同的角度，如演出目的、演出规模等，而划分的意义在于现场空间对演出的效果常常会产生决定性的影响，现场演出的组织策划者需要根据不同演出类型的特点，组织、筹划不同内容的艺术表现形式，以实现和满足演出活动多个环节与要素的需求。

2. 音乐演出活动的策划

演出活动的策划与组织并不是一个新兴的工作。早在两千多年前的希腊戏剧活动的策划组织活动就由政府来承担的。"节日前的 11 个月,官方会选择上演剧目,挑选剧作家,并为其指定歌队队长。"[①]所谓节目策划及组织,即包括所有与安排艺术演出有关的行政工作。"节目策划"基本上是计划的工作,主要包括拟定一个艺术节目的形式及内容(例如场地、表演场次及演出作品)。演出活动的策划是一个综合性的工作,不仅需要掌握艺术形式的基本规律,还需要熟知机构、团体的发展变化,对社会、经济、市场、政策环境保持敏感,运用创新的手段实现特定目标。策划对于任何一次演出活动或艺术机构都是极为重要的,由于演出活动构成的复杂性,在策划过程中需要尽量做到细致、全面,以确保后续各项具体工作的顺利进行。

在策划工作中,需要着重考量以下几个层面的问题:演出目标、决策主体、演出项目的选择、财务预估等。

(1) 演出目标。表演艺术团体或艺术机构最具权威的文字叙述是它的宗旨,是本团体向社会作出的允诺,也是该团体的纲领,是制定一切计划、策略、制度的出发点,也是评估工作的准绳。如国家大剧院在成立之初就设立如下愿景:努力成为国际知名剧院的重要成员,努力成为国家表演艺术的最高殿堂,努力成为艺术教育普及的引领者,努力成为中外文化交流的最大平台,努力成为文化创意产业的重要基地。自 2007 年以来,国家大剧院在艺术交流、艺术生产、艺术普及、艺术教育等方面根据其愿景设立具体措施,取得显著的成效。在保证演出项目的高品质的同时,还兼顾形式的多样性与内容的多元性,不但上演了众多国际一流水准和最为先锋的演出项目,为国内多种表演艺术形式和原创艺术作品给予极大的支持并作为重要的展示平台,对国内表演艺术的发展作出了应有的贡献。世界上也有很多地方性、小型的团体或艺术机构根据自身特色设立富有创新性、服务地方艺术发展的宗旨和具体措施。因此,不同团体或机构因其不同的地域、服务对象、设立目的等制定不同的宗旨,因此演出活动不论是一次/场交响音乐会、音乐剧演出、戏剧演出,还是包括一个艺术节、演出季、艺术机构阶段性的演出及相关活动等,都需要符合该团体的宗旨。

(2) 决策主体。一般来说,演出活动可以分为两种决策主导类型。第一种以演出方为主导。这里所说的演出方,可以是演出者、演出团体、演出经纪公司、独立演艺经纪人等。他们的意志决定了演出行为的发生。在具备演出内容及演出意向之后,演出方来选择场地、演出时间来安排演出。第二种以演出场地作为决策主体。经营性的演出场馆不仅单单等待演出方前来寻求场地提供,更多情况下积极主动地制作、联络演出活动,以增加场地利用率,增加经营收入。

当然,两种决策方式并非完全独立,而是双方相辅相成,很多时候是两者共同推动的结果,因为双方将在此过程中共同获益。以演出方为主导寻求场地的合作中,常见的有以

[①] 埃尔温・威尔森、阿尔文・戈德法布:《戏剧的故事》,孙菲译,世界图书出版社,2012 年,第 58 页。

下两种形式:其一,演出单位租用演出场地进行演出,演出票房收益由演出方完全获得;其二,演出方与演出场地进行票务分成,在项目合作前双方协商分配比例,以此抵消或部分冲抵场地费用。而以演出场地为主导的合作中,同样有两种常见形式:1)场地方支付演出方定额演出费用,演出票房收入由场地方完全获得;2)演出场地不支付演出费用,而以协商一致的比例与演出方进行票房分成。合作形式选择的基本原则是双方利益的最大化。

(3)演出项目的选择。无论以演出方还是以演出场所意愿促成的演出行为,在整个策划过程中其实都在解决"5W"的问题:演什么?谁来演?在何处演?何时演?为什么而演?

以演出场所主导策划的演出活动为例。成熟完善的演出经营场所如剧院、音乐厅等,通常会提前一到两年规划安排演出项目,针对世界著名艺术家、艺术团体的邀约有时甚至会提前更多的时间。这样的规划过程首先需要解决的就是"演什么"和"谁来演"的问题。经营策划者在进行演出邀约和项目承接时通常可以有如下几种方式方法。首先,以特殊时间节点为契机规划演出内容。例如在岁末年初辞旧迎新之际,前后两周至二十日不等的期间内,世界各地的通行做法多以大众耳熟能详、轻松欢乐的音乐会内容为主,在12月31日或次年1月1日举办的更会被冠以新年音乐会的头衔,比如最为著名的维也纳新年音乐会;又如在中国,每年六一儿童节可以安排适合儿童观看的演出项目;中秋节则安排与中国传统文化、月亮、团圆相关主题的演出内容。在相应的时间安排相应的演出内容能够很好地促进票务销售,吸引潜在观众前来购票观看,在许多演出中还有在不同时间设置阶梯票价,分日期、时段进行定价,以满足不同需求的观众购票,这便是关于"何时演"的问题。其次,根据当地民众对不同演出类型及演出内容接受程度来进行规划。在演出市场成熟、演出业发达的国家及地区,观众对演出多元性的要求远远高于欠发达地区,无论是形式还是内容,他们都愿意看到自己相对熟悉的东西。比如,如果在北京的两个场馆同时分别上演芭蕾舞剧《天鹅湖》和一出世界著名舞团的现代舞剧,两剧也许都能有一定数量的受众人群。但如果在演出活动较少,演出市场较为落后的地区,《天鹅湖》势必比这出现代舞剧更能够吸引观众的参与。不过,作为演出项目策划人员,我们也需要明白,一味的迎合观众不一定是正确的做法。有时比一场演出的大卖更有价值的是对当地观众的培育和引导,让观众每次走进剧院或音乐厅不仅仅能够听到或看到自己熟悉的内容,更能每次都有新的收获,发展出新的兴趣点,让其对今后的演出活动产生期待。这也就是"为什么演"的问题。

(4)财务预估。策划的最后一步是将策划中每一个环节转换为可测算的财务结果,也是最重要的工作之一。因为演出活动的每一个环节都与财务有关。尽管在策划阶段不可能准确估算,但也应尽量对每一个运作环节涉及的财务状况进行量化,一方面可以依此判断主办方能否接受风险?项目支出、收入各是多少?如果有问题甚至需要重新考虑策划相关环节,或通过筹资、赞助、申请资助等渠道解决财务问题,或能找出改善财务业绩的方法。

3. 音乐演出的制作

在确定了演出内容、时间、地点之后,项目便可进入演出制作与执行阶段。这一阶段

主要包括：节目制作、宣传推广、票务销售、演后反馈等。

以剧院、音乐厅的角度来说，演出资源的获取有以下几种途径：1)演出公司的推荐，2)演艺经纪人的推荐，3)艺术家本人寻求演出安排，4)驻当地的各国使领馆对各自国家文化艺术项目的引荐，5)所在演出联盟、院线的推荐等。

特别值得一提的是院线联盟。所谓院线，即不同地方的演出场所结成合作关系，共享演出资源。这对于降低项目运作成本、丰富演出内容有较为明显的帮助。一个美国的交响乐团到中国进行演出，如果演出由院线旗下所有剧院共同承接，那么乐团往返的国际差旅费用将由所有剧院共同分担。要知道一支完整编制的交响乐团成员加上其他工作人员可达一百余人，光国际差旅一项，就足以使很多剧院几十年都无力举办一场这样的演出。因此，演出院线化运作有效降低演出成本，不同城市的观众也有更多机会欣赏到高品质的演出活动。

宣传推广在整个项目运作过程中起到十分重要的作用，它在一定程度上影响着项目的盈亏。有了好的宣传和推广，哪怕演出品质本身一般，也能够得到很高的上座率及票房收入。反之，很多精品演出，如果没有好的宣传，也可能票房惨败。"酒香不怕巷子深"的原理在演出行业中并不可靠。

从宣传的形式上来说，最为常见的有以下几种形式：1)召开新闻发布会、演员见面会等活动；2)撰写关于演出本身或表演者相关的内容由各路媒体播发，我们通常称之为"软文"，既软性宣传的文案；3)在媒体、车站灯箱、路边 LED 屏幕等位置投放演出项目广告，俗称"硬广"，既硬性的广告；4)通过场馆自身的会员渠道向官方网站、微博、微信等自媒体平台发布宣传消息等等。值得注意的是，几种宣传方式各有利弊，需根据具体情况选择使用。

"软文"是在传统媒体传播消息的手段中成本较低的形式，播发通常较少需要明码标价的费用。但并不是每一篇"软文"都有媒体愿意播发并且都能产生有价值的宣传效果。因为在每个项目中都挖掘出吸引读者眼球的内容几乎是不可能的。一所剧院新建后的首场世界性演出能够吸引观众，首场国际顶尖艺术家的演出能够吸引眼球。但一定时间之后，当无数的"大师"和"顶级"到来过后，这样的内容无论对于媒体还是读者来说都没有太多的价值，那么这些"软文"就得不到刊登或播出，即便有，也只会出现在最不起眼的版面或传播率低的时段。而"硬广"，通常来说具有较强的传播效率，但成本十分高昂。如果演出项目都依靠"硬广"的投入来进行宣传，那不仅演出很难盈利，恐怕场馆也无法持久维系。

除了单纯的对外宣传，争取更多的个人购票，向团体、企业推介以期实现团购甚至包场是十分重要的销售方式。当然，我们这里说的团购并不是指类似网络购物中的团购，如果按照网络团购价格的折扣比例销售演出门票，那必将亏损。这里的团购指的是企业或其他机构一次性购买较大数量的演出门票，几十张或是几百张。我们可以努力多发掘这样的客户资源，并把优质的演出项目以合理的角度向他们进行推广。不过，从互利的原则出发，我们也需要给予对方一定的实惠，如一定的折扣，一些其他的增值服务等。在票务销售的过程中，这一形式发挥的作用不可估量。当然，如果能够在项目立项之际便与相关

机构企业达成合作意向最为理想。这样做既能最大程度保障项目的盈利,也能给予合作机构更多的利益,如在宣传媒介中加入合作企业名字、标示等,在演出项目的宣传过程中相关企业也得到很好的推广。

在演出项目确定并最终开始售卖门票之前,需要到相关行政主管部门进行备案报批。国内演出个人及团体项目通常到省级文化部门进行报批,涉外项目需要向文化部呈递申请材料进行报批。但近年来由于国家对文化产业大力扶持及各级行政部门简政放权的背景下,简化了许多申请流程,各项政策使得演出的成行日益便利。

观众体验在现场演出中是衡量活动成功与否的重要元素。近年来全世界各地的艺术团体和艺术机构通过举办演员见面会、演后观众访谈交流、大师班、公开彩排以及针对演出专门策划的艺术普及讲座,推广项目、引导观众,对项目本身及日后项目的推广都有很好的效应。以广州大剧院 2014 年 6 月 27—29 日上演的年度歌剧《卡门》为例。剧院从 5 月至演出当天举办了"2014 卡门·歌剧盛宴"系列活动,其中包括《卡门》各版本欣赏会、名家讲座、主创见面会、演前导聆、合唱预演等 30 余次活动,其中音乐理论家、歌唱家、乐评人、合唱指挥、作家等各界名家悉数登场,从不同角度解析歌剧《卡门》的经典创作、风格流派、演唱特点、赏析技巧等方方面面的歌剧艺术普及讲座,其中一场由白岩松主讲的《我们为什么要喜欢音乐》,从一位爱乐人的角度引领观众和乐迷共同领略音乐的魅力,讲座现场反响热烈,1800 个座位的剧院大厅座无虚席,活动获得巨大成功,当天现场产生了十余万元的票房收入。由此可以看出,作为演出的延伸和拓展活动对于演出项目的推广和成功举办具有不可或缺的重要作用。

现场演出最大的魅力就在于其不可复制性,创新是贯穿艺术活动策划、组织、执行各环节中的关键词,任何书本上的知识都只能提供相对标准化的活动流程和操作规范,在整个策划、执行过程中,变化是常态,应对、处理随时可能发生的变化以保障演出项目的顺利进行是每一位参与者都可能有过的经历。

如前所述,演出不仅仅只是简单的"表演",而是一个完整、系统的合作过程,在任何一场演出活动中,所有参与者的共同目的是:将演出本身呈现给观众,将艺术的美好散播在观众的心里,成为生命中最美的记忆。

二、服装表演

1. 服装表演的特点

服装表演是当前流行且时尚的艺术项目。服装表演人才培养与潮流引领的大本营主要在高校。以高校为分界,服装表演一般分为高校教学类服装表演与社会商业类服装表演两块,比较两者的特点,具有诸多不同之处。

其一,表演目的不同。社会商业类时装表演属于可以适度夸张的发布会用途的表演,其目的是通过充分体现服装品牌下一季度将要推出服装的造型、款式、色彩以及面料,引领流行趋势,向社会展现自己的实力,增加经销商和消费者对品牌的信任,给媒体制造话题。而高校教学类服装表演属于艺术创意型时装表演,此类时装表演是对设计师才华和功底的展示,服装款式的灵感来源于设计师天马行空的想象。此类服装表演的观众不同

于发布会的销售商、掌握时尚话语权的时尚编辑和社会名流等,主要是服装设计和相关艺术设计人员、艺术创作人士、艺术评论家等。

其二,资金配备程度不同。社会商业类服装表演是每个品牌为自己产品宣传造势的大好机会,为了下个季度在服装市场销售中遥遥领先,以在市场中能够长期保持良好的定位,一场品牌发布会的资金投入少则几十万,多则上百万乃至上千万。而高校因属非营利性性质单位,也就是我们通常所说的事业单位,不宜举办商业性较强的活动,所以高校教学类服装表演的资金主要来源于学校拨款和小部分的商业赞助。

其三,编导的任务不同。两种类型的服装表演编导能力要求是相似的,都需要有出众的沟通能力以及统筹执行的能力,需要拥有一定的艺术修养和创新思维。因为表演目的不同,两种类型的服装表演的编导在组织策划一场服装表演时的任务略有不同。校园教学类服装表演的目的主要是展示学生作品,体现其作品新理念,学术性较强,因此这类服装表演的编导需要以充分展现学生作品核心理念为目标。而发布会类服装表演编导的任务则是针对品牌的特性将其当季的新元素充分体现。

2. 高校教学类服装表演的组织与执行

高校教学类服装表演的组织与执行,大致说来,包括主题构思、人员调配、服装试穿、场地选择、音乐编配、模特挑选、彩排、演出等步骤。

(1) 主题构思。因为高校教学类服装表演一场演出会展出多位设计师的作品,所以首先要确定创作类型。教学类服装表演主题的确定步骤如下:确定服装的创作类型(一般按照服装的类型,例如针织类型、礼服类型等来划分),成衣,根据所有学生作品确定主题。而发布会类服装表演主题的确定有两种方式:一是先有主题,再根据主题设计服装,例如某一品牌夏季服装表演的主题为"自然和氧气",那么设计师这一季度的作品就围绕这个主题进行创作。二是先创作作品,再根据作品确定表演主题。例如设计师设计了一系列华美的晚礼服,编导根据这些服装风格或元素确定发布会表演主题。

(2) 人员调配。服装表演是一种集舞台技术、舞美艺术、表演艺术于一体的综合性表演形式,因此需要大量不同专业的工作人员合作完成,分工与管理尤为重要。而无论哪种类型的服装表演都需要具备一支分工明确的执行团队,见表1。

表1 一场服装表演的执行团队组成以及负责事项

分工	工作人员	负责事宜
会务部	公关人员	发布会会务筹备
		发布会现场接待
接待部分	接待人员	接机/接站
		安排参会住宿
		安排工作餐

续表

分工	工作人员	负责事宜
前期准备	公关及接待人员	公司邀请行业贵宾
		公司邀请商业贵宾
		公司邀请政府领导
演出部分	编导	整场演出统筹与创意设计
	化妆造型师	化妆、造型、催场、整理衣服
	模特、歌手、演员	演出
	安保、领座	演出现场控制
	后台工作人员	穿衣、催场、整理服饰
	摄像摄影师	摄像拍照
	灯光舞台师	舞台灯光音响设置

教学类服装表演因为资金有限，除了专业技术和化妆部分会与专业团队合作外，其余事项例如接待、会务、现场控制以及演出部分都由本校学生完成。而发布会类服装表演各项工作都需与专业公司合作完成。

(3) 服装试穿。无论哪种类型的服装表演，试装都是为了确保参演服装在正式演出时万无一失。其一是保证服装细节处理得当；其二是保证参演模特对演出服装的熟悉和适合，以便调整。不少高校教学类服装表演的试装亦是对学生作品的甄选。有的试装一共要进行三次。除了使每个模特挑到最适合的服装进行表演，还能挑选出最优秀的作品。也有的教学展并不对作品进行筛选，其试装环节更接近发布会类服装表演。发布会类服装表演的试装一般分成两个环节，即小试装和大试装。小试装不需要所有参演模特在场，只需要不同体型的模特代表即可。通过试装不仅可以检查服装细节是否完善，还能够完成服饰搭配工作，为大试装做好准备。大试装则要求全体参演模特到场，一方面让模特熟悉服装，另一方面根据她们的身形对服装进行调整。

(4) 场地选择。校园教学类服装表演场地比较简单，通常为校园体育馆或者在校园的空地上搭建舞台。风格淡化，更注重场地对多元化服装作品的烘托。此类服装表演场地的选择关键是方便大量的校内外观众观看。现场的安保工作需要严格做好。发布会类型服装表演所选择的场地应与自己的品牌相吻合，是否能充分烘托出品牌特点是此类服装表演场地选择的关键。例如国内著名男装休闲品牌卡宾的新品发布会倾向于选择废弃的厂房或独具特色的室内空间进行。空旷且酷感十足的场地氛围与其品牌休闲放松又有些狂野不羁的风格相契合。又如华伦天奴这种工艺精湛、面料奢华的服饰品牌则偏爱安排在古代城堡里进行服装表演，古堡神秘高贵的气息把品牌高贵的气质淋漓尽致地展现了出来。

(5) 配乐。服装表演配乐应能突出服装的灵魂。高校教学类服装表演选配音乐的要求是整体和谐，互不抢戏。因为该类服装表演所展示的服装系列繁多，每个系列都需要配

乐。从演出效果考虑,所有系列的音乐应相互呼应和联系,整场演出才会有整体感。发布会类服装表演配乐则需要尽量凸显品牌设计的独特魅力,音乐可以适度夸张。发布会常常会聘请现场音乐DJ、乐队与歌手。对于大品牌来说,运用使用率很高的音乐是忌讳的。

(6) 模特挑选。高校教学类服装表演的模特大多为本校服装表演专业的学生。虽然这个专业的学生大都符合模特的标准,但如形体等状况有可能达不到演出要求,因此编导需要在演出前进行筛选。没有服装表演专业的学校可以聘请其他学校该专业的学生演出。发布会类服装表演要求模特符合品牌的风格。一般有三种挑选方法。第一种是集中面试,将所有参选模特在同一时间集中在同一个场地进行面试。这一类型便于挑选者对模特进行比较,从而选拔出合适人选,适用于对模特资源还不是特别有经验的客户和编导。第二种是分散面试,面试官到不同的公司去面试模特。这一类型有助于与模特公司建立进一步的良好关系,然而费时较多。第三种是开放面试,由设计师设置一个面试时间段,参选模特可以根据自己的时间安排随时来面试。这种面试适用于时装周,因为期间很多模特忙于各种品牌的走秀、试装和排练。

(7) 彩排。彩排前要做好脚本制作、舞台排练简图制作、排练计划制作三项工作。彩排有四个步骤:一是技术排练,二是模特排练,三是合成排练,四是带妆彩排。技术彩排的目的是检验所有设施的工作状态,各技术部门了解设施的功能和作用,对编导要求的特殊效果进行初步设置。合成彩排即现场技术与模特的配合。模特应穿戴演出服饰,以调试演出当天灯光。各部门的技术人员确保要拿到演出脚本。彩排最好能一气呵成,有必要的话也可以重复彩排,次数不宜多。带妆彩排是最后一次彩排,所有的后台管理人员包括舞台监督、催场都需要参与,即一场没有观众的实际演出。带妆彩排不允许中途暂停,其目的就是测试设备和人员的协调度。彩排结束后应对需要更改和注意的环节予以更正和指导。

校园教学类服装表演彩排环节比较灵活。有的学校为了节约成本,模特彩排只安排在教室,最后的合成彩排才要求所有演职人员进入表演现场。只要确保模特在彩排时充分理解队形和所展示的服装,这种方法并不会影响演出效果。由于商家投入大量资金,职业模特们工作繁忙,发布会类服装表演彩排效率至上。所以彩排前,常常事先编排好队形,模特每人一份舞台编排简图。编导会先介绍要展出的品牌背景知识、设计师以及所要达到的表演效果,再让模特进行排练。合成排练时,灯光、音乐一气呵成,并且不应出现停顿。

(8) 演出。工作人员的按时就位和前后台的细节管理是正式演出最重要的环节。两种服装表演正式演出的差别体现在校园类服装表演正式演出为繁开简收,而发布会类的服装表演正式演出为简开繁收。校园类服装表演在开始时会有多项程序,例如校领导致辞、主持人开场等,而此结束比较简单,很少会有类似招待晚宴的活动。发布会类服装表演较少开场仪式,而演出结束后常常会有盛大隆重的结束晚宴。晚宴上的嘉宾通常是到场的媒体代表与名人等。晚宴给予嘉宾们一起讨论刚刚的演出,很多推广这一季该品牌款式的新点子或者意想不到的合作方式常常在此时产生。

第四节 电影与电视艺术项目

一、影视艺术概述

人们已经习惯于把电影艺术和电视艺术统称为影视艺术。电影艺术是无可争议的第七艺术，乔托·卡努杜在《第七艺术宣言》(1911)中提到：电影吸收了建筑、音乐、雕塑、绘画、诗和舞蹈等六种艺术元素，经过消化、融合之后，形成了一门崭新的艺术。但电视艺术却包罗万象，有新闻类节目、娱乐类节目、教育类节目、服务类节目的划分，有的学者将电视剧归入娱乐节目，但也有学者将电视剧作为电视艺术中的单独类与其他电视节目类型并列。之所以将电影和电视艺术统称为"影视"，不仅由于二者摄制工具、工作原理相同，都是综合的银幕影像艺术，而且在于二者相互借鉴播放平台和表现形式，有更进一步融合的趋势。但它们之间的很多区别还是客观存在的。

1895年12月28日，在法国巴黎卡普辛路14号大咖啡馆的地下室里，卢米埃尔兄弟第一次以公开售票的方式放映了一批电影短片，标志着电影的诞生。1903年的《火车大劫案》有意识地运用了时空交叉的剪辑手法。1915年格里菲斯编导的《一个国家的诞生》是早期电影的集大成之作，标志着电影由供人玩耍的科技游戏成长为一门独立艺术。第一次世界大战后美国取代法国和欧洲成为世界电影霸主，遵照现代工厂模式建立起电影工业体系。1905年，北京丰泰照相馆拍摄了戏曲舞台纪录片《定军山》，这是中国最早的影片。1913年，由张石川、郑正秋合导的《难夫难妻》是中国第一部有故事情节的影片。20年代，中国相继出现了明星、联华、天一等初具规模的电影摄制机构。

电视艺术发展要比电影晚一些。1930年7月14日，英国广播公司播出多幕电视剧《花言巧语的人》，实现声画同步，是公认的第一部电视剧在演播室内搭景直播，记录了舞台剧的演出。1947年5月7日，美国全国广播公司首推直播电视剧栏目《克莱夫特电视剧院》。电视剧按组织形式可分为单本剧、电视系列剧（以情景喜剧最具代表性）、电视连续剧、电视电影等。电视艺术源自电影的媒介和技术基础，电视剧也来自视觉加工后的舞台剧。电视连续剧早期又称为日间肥皂剧，因为最早是由一批肥皂粉制造商赞助的广播剧而来，后被移植到电视上播放，这类电视剧制作简单，情节俗套，但迎合了空闲时间多的家庭妇女的收看要求。根据留下的胶片记录，通常把美国哥伦比亚广播公司在1950年播出的《最初一百年》视为电视肥皂剧开端。1958年5月1日，中国内地第一座电视台——北京电视台（今中央电视台前身）试验播出黑白电视节目。之后的6月15日，第一部电视剧《一口菜饼子》通过电缆直播。电视从直播、录播到转播的技术有了进步，电视台、制作机构数量与日俱增，制作模式从自制剧到交换节目、引进海外剧、合作摄制等有了较大的提升。今天电视越加呈现创作思想和主题丰富多彩，艺术性日臻成熟的形态，已融入居民日常休闲娱乐生活中。

影视剧制作通常由编剧、导演、表演、摄影、录音、美术、音乐、音效、剪辑、道具、化妆、特技等各部分组成,这就意味着它是一个集体合作的过程。但通常采用"导演中心制",以导演为核心组建团体、调度资源,演员和幕后工作人员听从导演指挥。而熟知影视艺术规律、制作流程并具有丰富的实践工作经验是对影视剧编创人员的基本要求。这里以电影为例,电视剧可同理参考。

影片策划制作的基本流程可分为五个阶段:1)选题开发:剧本筛选、分析、改编及审批;2)前期准备:项目规划、组建制作团队、演员雇佣及创意设计;3)影片摄制:拍摄影片及素材整理采集;4)后期制作:影片剪辑及特效制作;5)审批推广发行:影片申请发行,推广宣传并同步在各影院放映。通常前两项属于策划阶段,这是从灵感创意到文本成型的过程,作为后来拍摄制作的基础性指导大纲,好的策划方案起到事半功倍效果;后三项属于制作阶段,将项目投入运营,进入操作层面,既需要人为参演,也需要艺术再加工,是把构想转化为现实。

二、影视剧的策划

一部影视剧只有标新立异、与众不同,才能引人入胜、流连忘返,而所有这一切皆是因为影视剧策划的功效。影视剧策划就是针对影视作品中的选题、投资、导演、制片、演员的挑选、广告宣传和市场营销等方面开展的一系列创造性工作。

第一,选题开发。影片生产的第一个阶段就是选题开发,这是一个需要将各种想法变成可行性剧本的阶段。在选题开发阶段,影片的主题、故事梗概,以及拍摄形式和手法要达成初步共识。主题一旦确定下来,就需要对影片的市场前景和目标观众群进行定位。如果创意得不到肯定,则影片的生命周期将就此终结。

选题开发的过程短则3—4个月,长约1—2年。尽管时间上存在差异,所经历的实际步骤却大体相同,分别为剧本选择、定位分析、剧本修改、申请立项、资金筹措。

(1)剧本选择。电影工作室、制片公司,或是独立制片人都要委托专职人员收集和搜罗剧本,有来自书籍文献、有来自小说文章,甚至是一个短小故事带来的灵感,近几年网络小说受到很多导演和制片的关注青睐。这些文本通常有精彩的内容,迎合时代潮流的母题,突出的人物性格或是其他亮点。有思想深度、戏剧冲突强烈且兼具画面美感的文本就是优质资源,是俘获受众的基础保证。

(2)定位分析。包括市场定位、主题定位、资源分析等。通过对市场需求的分析,可以了解到怎样的立意才能拥有更广泛的市场前景,又如何在影片中增加取悦观众的元素,而所有这些内容对于主题的确立是至关重要的。市场对于不同流派的喜好程度也是有所起伏和波动的,因此实时追踪市场需求就成为了电影制作公司非常重要的一项工作。对现有的设备、人力、优劣势、品牌资源的分析能更好把握操作难度,扬长避短。

(3)剧本加工改编。剧本创作和包装工作可以在选题开发阶段的任何时候进行,但它们要与市场前景密切关联。剧本是选题开发阶段最具实质性的一个成果。这也是所有后续决策和工作的基础。大家要充分发挥聪明才智,集思广益,考虑观众收看心理和人文关怀,添加故事情节、细化场景、斟酌台词语言,还应当充分阐明电影的定位、选用的道具、

人物特性等内容,这将直接影响到对影片票房的评估和预测。

剧本创作完成后,接下来要考虑的就是如何对其进行合理包装。出色的剧本包装可以为影片的最后成功起到积极的推动作用。例如,由某位知名影星出演剧中重要角色,或者由某位知名导演执掌拍摄工作等。包装的意义无外乎就是提升影片的知名度,这对于后续拍摄资金的筹措、媒体的关注以及增强对潜在观众群的吸引力都有着不可忽视的影响。上述工作结束后,紧接着就是做出拍摄预算,并开始商讨资金的筹措。

(4) 申请立项。电影剧本确立后要向国家广电总局电影管理局报送相关材料并备案,领取《摄制电影许可证(单片)》,到工商局办理《〈摄制电影许可证(单片)〉资格认证证明》,电视剧剧组要申请《电视剧拍摄许可证》和《广播电视节目制作经营许可证》。

(5) 资金筹措。与此同时,还要确定影片拍摄的资金来源。制片公司可以独立投资、采用合资的形式、寻求天使投资、抵押贷款等。无论选择何种形式融资,成本收益分析工作是必不可少的,它将对影片所需的拍摄成本进行客观而理性的分析。待遇问题、合同条款等所有内容都得到确认后,资金随即就需要到位。当拍摄资金到位后,项目将进入到下一阶段。

第二,前期制作。前期制作是影片拍摄之前的计划与编制阶段。这一阶段要商讨并解决拍摄的细节问题。此外,整个制作团队也于这一阶段初步形成,同时还要确立影片所用的服装、道具、音乐、拍摄场景以及关键性事件和拍摄日程。前期制作就如同对拍摄所经历的整个流程进行计划性编制。一个标准的电影拍摄工作日,其花费可观,因此完善的计划编制是极其重要的。依照影片具体要求的不同,前期制作通常要历时3—12个月,其中所涉及的工作任务包含:确立制作团队、选角、拍摄选址、分镜头稿本写作、拍摄计划编制。

(1) 确立制作团队。影片拍摄需要确立核心团队,并要在前期制作阶段尽可能早地将人员确定下来。这些人员将会成立各自的团队并肩负起影片的摄影、音效、布景、服装、化妆等工作,而他们的职位正如我们所熟知的,如导演、摄影指导、美工设计、场地管理、编剧、音效设计、服装设计等。这一阶段工作的重点就是"设计与规划",各部门负责人要根据下面的分镜头稿本详尽地勾勒出影片拍摄的每一个细节。接下来所有人员将要严格按照合同规定的期限来完成各自的工作。

(2) 筛选演员。在选题开发阶段为了对剧本进行包装,参与影片拍摄的影星级演员就已经确定下来了。但一部影片的顺利拍摄不可能只有主角,其他配角演员的参与也同样重要。制作团队将根据剧本实际需要与演员指导和经纪公司进行接洽,对那些有意出演影片的演员进行筛选、试镜,可能还会拍摄一些测试镜头。好莱坞流传着这样一句话,演员试镜筛选的过程决定了影片能否成功的80%。制作团队如果能够挑选到适合的演员,那么其所追求的影片效果实现起来会非常轻松。理想的团队组合,往往能够在实际工作中做到事半功倍。

(3) 外景场地选择。外景场地的选择是否适当,其所产生的影响是巨大的。场地管理者需要和其他团队的负责人进行商讨,并对剧本所要求的外景场地进行综合分析。最终应当在确保能够充分满足故事情节和视觉效果的大前提下,尽量选择距离较近、规模较

小的外景场地进行实地拍摄。现在有很多影视拍摄基地，设施齐全，最大限度地还原了不同年代经典场所。

（4）分镜头稿本写作。分镜头稿本是将剧本分割成一个个固定场景下的内容集合，包括每一个镜头的时间、地点、人物关系、对话、装置情景等，是指用图表、文字把抽象论述转化为具体可视的形象画面，是拍摄制作的蓝图和依据。

（5）拍摄计划编制。计划编制是前期最主要的工作之一。在选题开发阶段，制片人团队已经设立了影片的总体预算。经审核通过以后，现在所要完成的就是制定出更为具体的成本预算和支出计划。这些商讨和规划的内容需非常详尽，通常一份成本预算文档将超过 60 页。拍摄计划用于跟踪影片的拍摄时间进度，通常每页文档将包含 8 条拍摄进度记录。

电影公司和制片人要对影片的成本预算和拍摄计划严格把关，并要对这一阶段工作的完成质量承担起重要责任。同时所有计划编制的内容还将以书面形式写入到影片制作的相关合同中，电影公司需要为此而承担相应的索赔风险。合同中还将明确指定创意和管理团队所要完成的具体工作及其需要为演员提供的诸多服务。参与拍摄的团队在计划编制过程中要针对所有问题达成最终共识，并依照预算和拍摄进度签订雇佣合同，所有人员都要自觉履行相关承诺和义务。

所有的计划编制完成以后，接下来一项更为重要的工作就是影片设计。在电影项目中，设计将涵盖场景搭建、服装、化妆、发型、道具、音效、节奏、灯光以及视觉外观和整体气氛的烘托等诸多方面。这些内容的敲定以剧本为参照的同时，将按导演的要求进行具体实施。一部影片的制作过程，导演主要负责拍摄及创意工作，即将所有内容以最佳方式融入镜头中。影片设计的所有决策需要在前期制作阶段全部完成后，一旦进入到影片的制作阶段，大量的设备、人力资源将同时投入到拍摄工作中，不会再为设计工作预留任何可能的修订时间。影片设计的决策与拍摄计划、成本预算密切关联，牵一发而动全身。如果在后续工作中，需要对影片设计进行重大变更，那必将诱发成本和工期上的巨大风险。

三、影视剧的制作

影视剧的制作从正式开机拍片到最终剪辑完成到影院放映，接受观众评价。对于一些创作人员和演员而言，只有进入到这一阶段才标志着工作的正式开始。

第一，影片制作。影片制作需要摄影棚、布景、人造舞台灯光、多种角度的摄像机位以及群众演员等，因此这一环节将有越来越多的人员参与进来。此时，整个制作团队好似一部全速运转的、充满魔力的影片制造机器，制片人团队希望它能够按照计划生产出预期的影片。影片制作阶段包含了四项主要的工作任务：实景拍摄、影片粗剪、进度掌控、影片修正。

（1）实景拍摄。拍摄所要完成的主要工作就是将剧本的故事情节转换为影像资源。在好莱坞一部影片的拍摄日程大约要持续 55—65 个工作日。在经历了漫长的选题开发和前期制作阶段以后，还需花费大约 3 个月的时间来实现对所有资源的封装。制作团队此时将会严格按照之前设定的计划编制来实施具体工作。

(2) 素材整理。拍摄进行过程中,剪辑人员将对影片内容进行同步处理。当天拍摄的影片首先由执行导演和摄影指导连夜进行评估,并以此来确保影片在内容上的连续性,同时审查是否包含了所有计划拍摄的场景。当某一阶段的场景拍摄工作结束以后,进入到粗剪流程,导演将与剪辑人员共同完成影片片段的确认和粗剪工作。

(3) 进度掌控。影片制作过程中,进度和费用支出的掌控是非常重要的,制片人需对此保持高度关注。虽然此项工作贯穿影片制作的整个生命周期,但其对于制作阶段的重要程度要远远高于其他阶段。其原因是显而易见的,因为这一阶段所需的成本是最高的。虽然选题开发、前期制作、后期制作都需要大量的成本支出,但还是无法和制作阶段的费用支出相提并论。所以拍摄工作的实时进度报告必须严格执行,如日常拍摄记录(场记、胶片使用记录等)、拍摄进度报告、每日及每周的成本支出报表等。对于影片制作而言,进度报告将成为衔接各部门工作的关键性环节。

(4) 影片修正。在制作阶段,依照实际情况对影片进行适当的修正也是必不可少的重要一环。在影片制作过程中,变化有时是无处不在的:剧本的修订、拍摄地点的改变、演员的更换等,但需要注意的是,成本如果在某一方面超出了预算,则意味着必须要在其他方面弥补回来。制片人团队(即管理团队)要始终与制作团队保持紧密联系,双方应当在充分交流与协作的基础之上确保所有工作的顺利完成。

第二,后期制作。制作阶段结束以后,影片将进入到后期制作。这通常要经历16—24个工作周,在这一阶段中所有影片素材将被剪辑成一个完整的故事。镜头、对白、音效、背景音乐、特效、场景之间的衔接及字幕将被进行有序串联。所有这些工作完成后,影片制作就基本结束了。后期制作主要包含了如下三项主要的工作任务,分别是最终剪辑、影片混录及影片预映。

(1) 最终剪辑。对前面整理和采集的镜头进行检查,审核镜头是否完整。经过粗剪形成符合主创意愿、保证连续性的样片。当影片制作完成以后,导演将与剪辑团队共同完成对影片的最终剪辑。在这一阶段,所有拍摄的影片内容将会按照预期的背景基调、影片节奏、情感因素、故事主线,剪接成一部最终的影片版本,其所涉及的每一个细节均要得到导演的认可。

(2) 影片混录。混录可以看成最终剪辑工作的一个延续。在这一阶段,影片所涉及的所有元素将被整合到一起。制作团队将对影像做进一步的细化处理,并将对白修改得更加精致,背景音乐、音效合成及电脑特效也将同时融入影片。影片混录后所得到的影片将进入预映阶段。

(3) 影片预映。影片预映在后期制作过程中非常重要。电影公司的市场营销团队首先会租用一个剧场,然后邀请那些他们认为适当的目标人群来观看影片。影片预映结束后,受邀者将要填写反馈表,市场人员则会对收集上来的信息进行深入分析,以此来判断观众对该影片的喜好程度。如果观众的反馈普遍很好则说明影片很成功,如若不然则意味着影片需要进行重新修改,添加一些新的元素,有时甚至要补拍一些新的场景。预映的目的并非是用于衡量制作团队的成败得失,而是去建立影片商业运作的基础。制片公司总是希望作品能够尽可能地受观众欢迎,并会以此为基准对影片进行必要的修改,从而实

现投资回报率的最大化。

第三，推广发行。影片从选题开发到最终发行要经历大约两年的制作周期，但在影院中检验其市场潜力的时间却仅为2—3周。在这期间将会考验影片是否具备很好的市场潜力，能否成功放映数周。与此同时，影片放映的反馈信息还将验证其是否能够进军国际市场，是否可以继续开发其后续产物，如发行影片的DVD、通过收费方式进行电视放映等。影片的推广发行主要包含市场宣传、胶片制作、放映发行这三个阶段。

（1）审片通过。影片拍摄完成后，申请单位还要将全部带子和完成台本，送至国家广播影视主管单位审查，审查的内容和技术没有问题后，就向申请单位发放带有唯一编号的"发行许可证"，拿到发行许可证以后，一部影片的拍摄申报程序就完成，就可以推向市场公开放映。

（2）营销宣传。在市场宣传阶段，影视公司的市场及广告人员将会开展各类针对影片的宣传活动、发布预告片、张贴影片海报等。一般导演携众主创人员开展新片发布会、免费首次观影等让普通观众与演员面对面交流，以此来寻求与市场之间的最广泛沟通，并尽一切可能来推销影片的诸多看点。市场宣传对于任何影片而言都是至关重要的，而其费用支出可能高达整部影片制作费用的三分之一，有时甚至更多。

（3）胶片制作。影片放映所需的费用也是相当可观的一笔支出。分发到各大影院的电影胶片的制作费用高昂。这也从一个侧面反映出了为何要对影片的质量和细节进行如此严格的监控。如果影片放映取得了成功，则这些影片副本将会拥有一个较长的生命周期，否则电影公司只有找地方来堆放这些无人观看且毫无利用价值的电影胶片了。

（4）放映发行。影片搬上银幕以后，成功与否将要等待观众的最后检验。制片公司将根据影片的票房情况来制定之后的行动计划。一部影片如果没有取得预期的票房，尽管它还具备艺术价值，仍可被视为一部出色的艺术作品，但对于投资者而言，显然不希望看到这样的影片。对制片公司而言，高票房不仅意味影片创作与投资的成功，而且还意味更多的隐性回报价值——开发衍生产品、拍摄续集或海外发行等，这将为制片公司带来更多的利益回报。虽然有些影片的票房不理想，但是如果影片的口碑还不错的话，制片公司还是可以尝试一些关于影片版权的销售活动，争取更多的资金回收。

近年来随着技术的迅猛发展，数字技术全面进入影视制作过程，以《阿凡达》为标志的新技术的使用，为电影艺术创造提供了更为广阔的空间。同时影视制作的应用也从专业的电影电视领域扩大到计算机游戏、多媒体、网络、家庭娱乐等更为广阔的领域。电影电视媒体已经成为当前最为大众化、最具影响力的媒体形式。从好莱坞电影所创造的幻想世界，到电视新闻所关注的现实生活，到铺天盖地的电视广告，无不深刻地影响着我们的世界。

第五节　综合性艺术项目

艺术节庆与社区艺术作为一种特殊的综合性艺术项目，须明晰其主题观念构思、执行

计划的拟定与管理、后勤支持的控管、营销与宣传的重要性、后续的评估与报告撰写。明确：这种"活动"是什么、活动对周遭产生的冲击、活动的规划、活动的经济分析、活动策略、活动前的规划、活动的人力资源管理、活动的营销、活动的策略性营销、活动管理实务、活动的赞助、活动控制与预算、法律问题与风险管理、活动与信息科技、活动的统筹协调、后勤支持与管理、节目开演、后续评估与报告。

一、艺术节庆的策划与执行

1. 对艺术节庆的认识

艺术节庆由来已久，人们往往把古希腊的"酒神节"当作艺术管理的重要源头。就具体艺术门类来说，当今非常活跃的艺术节庆有艺术节、音乐节、戏剧节、戏曲节、舞蹈节、美术节、动漫节等，但是其参与规模、覆盖区域各不相等，其中最有影响的还是音乐节。

音乐节一词源于拉丁语 Festivus，在音乐形象的情绪上意为"欢乐"的情感思想。音乐节通常是在特定的某个国家的某个城市用统一的音乐形式内容，例如古典浪漫主义音乐、民族音乐、现代音乐等，举行连续性的演出。音乐节的演出一般持续数天或数周的时间，是一种或几种音乐艺术的欢乐派对。有些音乐节每隔一段时间周期性地在同一地点举行。

中世纪末期，欧洲"游吟诗人"到处作诗奏乐，游吟唱歌。文艺复兴时期，法国游吟诗人每年定期举办音乐竞争比赛，这就是最早的音乐节活动。到了18世纪以后，音乐节的风气首先传播到英国，1784年英国人为了纪念"清唱剧大师"亨德尔，在教堂首次举办了真正意义上的音乐节演出。从此以后亨德尔音乐节几乎每年都举行。20世纪初，美国人也开始按照英国的模式举办大规模合唱音乐节、室内音乐节。20世纪中期音乐节开始风靡全世界，西方各国组织了上千场音乐节，并且还因此诞生了音乐节协会组织。世界上最为知名的五大音乐节分别为：英国奥尔德堡音乐节(1948)、德国拜鲁伊特音乐节(1876)、英国切尔腾汉姆音乐节(1945)、英国爱丁堡音乐节(1947)、萨尔茨堡音乐节(1948)。

音乐节有多种分类标准，可以根据音乐内容或者音乐形式来区分，也可以根据场地或规模来分析。根据音乐内容来分，有为了纪念某位作曲家而举办的音乐作品展，有为了当代音乐而举办的音乐节，有以多种艺术形式而举办的音乐节。根据音乐形式来区分，可分为摇滚音乐节和传统音乐节。根据场地来区分，可以分为户外和室内音乐节。

2. 艺术节庆的策划与组织

任何一个艺术节庆都是创意与经营有机结合的活动。在整个艺术节庆活动中，主题构思和内容设计直接关系到节庆的定位、内涵和商业运作，影响到节庆的品牌建设，经营效果乃至整个节庆的生命力。

主题活动策划是节庆的源头，它构成节庆的活动整体，影响到节庆的定位。如果我们把主题活动策划看作是节庆的开篇布局，那么，它对于节庆整体的重要性就显而易见了。开篇好不好，关系到节庆能否顺利展开；布局行不行，直接影响到节庆的成败。同时，每一个节庆活动都是由若干个各具特色的主题活动构成的，也就是说，单个的主题活动，构成了节庆整体。因此，主题活动的策划，是整个节庆活动中至关重要的第一步，是节庆的源

头。另一方面,每一个节庆都有其独特的定位。音乐节有音乐节的定位,民歌节有民歌节的定位,电视节有电视节的定位,都是根据节庆各自不同的内容、形式、特点,甚至地理、民俗等方面赋予了一定的界定。而节庆主题活动的策划,必须在节庆的定位之下来进行,必须要符合节庆的定位。换句话说,节庆主题活动的策划,完全可以影响到节庆的定位,策划设计得好,则与其定位浑然一体;反之,则有可能与其定位不符,甚至离题万里。

主题活动策划是节庆的核心,它确立节庆的内涵及外延,影响到节庆商务运作。主题活动策划实质上是一种创新型的文化能力,表现为人对节庆主题活动的构思、创意、灵感等。可以说,这种策划是节庆的核心,它的确立,决定了节庆的内涵,并由此产生节庆的外延,把生产要素的新组合引入节庆体系,使其他文化资源以新的方式组合起来,有效地提高节庆的资源配置效率,形成巨大的文化财富。

艺术节庆活动的组织工作千头万绪,不胜枚举。只有提纲挈领,纲举目张,才能收到事半功倍的效果。承办艺术节庆是落实策划和构思的过程,也是出成果、出效果的阶段。关键工作有三:一是建立节庆筹委会或筹备小组,以便统筹全局、统一事权;二要制定一个总体方案,确定节庆活动的时间、地点、活动内容、组织方法、经费匡算、应急方案等;三是排出行动计划和倒计时工作进度表,使承办工作有条不紊地进行。承办工作必须分工明确,责任到人,做到事事有人管,件件有人抓。工作人员必须有高度的事业心和责任感。对工作兢兢业业,一丝不苟。专业性很强的工作,应该聘请专家担任顾问。

3. 音乐节的策划与制作

音乐节策划的一般流程可以划分为4个部分。第一部分为项目介绍,1)音乐节名称、目的、意义,2)组织结构:主办单位、承办单位、协办单位、赞助单位,3)简介音乐节特色、看点、目标受众。第二部分为演出形式和人员,1)会场安排(地点、面积、时间、入场、观众人数),2)邀请演出乐队介绍。第三部分为媒体宣传,1)宣传推广计划要素,2)音乐节文化的总体宣传,3)大型媒体推介活动,4)音乐节标识,5)媒体计划和实施。第四部分为时间进度的安排和跟踪。

音乐节是由一系列简单小型的音乐活动组合而成,持续时间长,活动内容多,在操作上比一般的音乐活动复杂,经费需求也很大。从组织上来说,音乐节举办者既需要有外部的组织体系,即与政府、企业、传媒、法律平台及其他相关组织协调工作,又需要有内部自身的组织体系,通过内外组织体系的相互作用、相互协调,共同成功地完成音乐节的运营过程,从而完成一个音乐节平台的打造。从实务上来说,一个音乐节的制作过程主要可以分为五大板块:资金筹措、成本支出、品牌建立、票务营销以及宣传推广。这里以迷笛音乐节为例[1],具体介绍举办一场音乐节所涉及的方方面面。

音乐节是一个非常庞大的体系,包括音乐节的制作团队,包括合作的各方机构,像是一个工业一样,如果以后有机会去参加国外的音乐节,比如那些有十万观众的音乐节,大家会感觉到是大工业生产,一切都是集装箱拉来,有条不紊地运作。

乐队统筹管理。优秀的乐队和音乐人是一个音乐节必备的两个要素。但是,这两个

[1] 公共微信平台:道略演艺,2014年11月7日。

要素需牵扯到演出经纪、演出合同和乐队审批等,与国外不同的是,国内对这方面的审核较为严格,所有的演出曲子、歌词都要一一审核,所以作为音乐节的负责人,必须得提前半年就要把审批资料拿到手。对于乐队这方面来说,他们需提前拿到设备清单、乐队行程安排、乐队产品销售。对于一些具有衍生品的乐队,如T恤、CD等,音乐节负责人会在现场安排一个专门给他们用来销售的篷房。

音乐节审批与公众事务。举办音乐节首先要向当地文化主管部门报批,若是涉外演出,还要向政府的外事主管部门报批。音乐节负责人在拿到批文后才能给各国乐队寄送邀请函,乐队再拿着这个邀请函去驻各国的中国大使馆办签证。当然需要报送审批的机关还有公安局、消防局、卫生局等部门。这些事情就是音乐节审批与公众事务。

音乐节的合作。这个包括赞助商,迷笛音乐节有专门的市场总监来负责谈赞助,这也要博弈,到目前为止他们从来没有过冠名。当然,越来越多的国际品牌加入迷笛,因为他们认为在中国,"迷笛音乐节"还是一个纯粹的摇滚音乐节,是为音乐而做的音乐节,所以现在的赞助商有"迷你COOPER"、"虎牌啤酒"、"英菲尼迪汽车",还有每年迷笛定制的"ZIPPO打火机"。所以,在合作方面,迷笛音乐节的创始人认为只要坚持做好工作,就会有优秀的企业来找你。除了赞助商,还有商家与厂家。这几年,迷笛音乐节一直和德国最大的音响品牌"森海塞尔"公司合作,他们会提供迷笛全国各站所有的音响、调音台、麦克风等设备的资助。关于媒体资源互换,每年的音乐节都会有很多媒体和音乐节进行合作,包括线上的和线下的。还有就是赞助招商计划,如果需要赞助,要写一个很详细具体的计划,甚至会提前一年,由总监和著名的商家进行沟通。

音乐节财务管理。资金是一切艺术活动举办的奠基石,这对于音乐节来说是至关重要的因素之一。迷笛音乐节创始人也尝试着投资过艺术活动,有盈利也有亏本,多数人认为做音乐节成本低、赢利多,其实每一笔的投资都有风险,每一场的音乐举办,成本至少也是几百万。因此,对于音乐节来说,财务的管理和计划非常重要,避免出现亏损的局面。

媒体信息。成熟的音乐节在媒体合作方面,一般都会和专业的媒体携手,进行前期、中期和后期的合作,利用专业的媒体进行对音乐节的宣传与推广。

基础设施。迷笛音乐节有66个足球场那么大,包括停车场、露营区,所以音乐节的基础设施很重要。前期要去看场地,还有与场地方接洽,水电及排污、安全护栏、移动篷房、移动卫生间等细节都要做好。迷笛音乐节还专门安排了环境总监,负责整个音乐节的卫生。

音乐节的设计。迷笛音乐节现在有自己的团队来设计海报、手册、单页、门票等。现在有很好的团队负责音乐节的方方面面,那么负责人主要负责主题以及这些设计,让现场更有设计感。

舞台制作。迷笛音乐节有制作总监,负责舞台的布景搭建、音响灯光、乐队设备码放,以及沟通舞台工作人员和导演,还有电力保障、乐队演出技术和演示时间的把控等工作。

场地布展。在活动开始前,要提前与合作的餐饮商、赞助商联系,对音乐节的整体装饰进行设计。还有各赞助商在各活动区的推广活动也要做统一安排。

乐队服务。迷笛音乐节有专门的团队负责所有海关的文件、交通、乐队的演出费谈判、乐队的食宿问题等工作。之后还有乐队的采访,要联系中外媒体,设有采访区,还有当

地的旅游。具体有效地处理好细节上的琐碎杂事。

观众服务。牵扯到观众的宣传、票务的销售。音乐节主要和"大麦网"合作,还有其他的互联网公司,比如"土豆网"、"豆瓣网"会进行销售。当然还有手册派发,音乐节每年都会印一些手册在现场免费派发。还有露营管理,随着迷笛露营区越来越大,有越来越多的露营人员,工作人员会把露营管理单独拿出来,单独有个团队来管理,包括前期的帐篷出租的搭建,还有露营区的活动、餐饮的销售、后期的服务,所以未来露营管理会独立出来。

安全管理。这包括入口的安检、舞台保卫、场地保卫、防火设施、卫生与设施,都牵扯到安全。其实不论国内还是国外,都把安全放在最首要的位置。

现场接待。包括艺术家、来宾的接待,媒体的接待,也包括实习生的培训,还有志愿者的组织与安排。迷笛音乐节每次都会给志愿者颁发最佳志愿者的证书。希望大家可以加入音乐节的行列,并且很快会喜欢上音乐节。

后勤管理。这其中包括演出设施、服务设施、设备的运输。迷笛音乐节上,场地有66个足球场那么大,要事先设计所有的车辆通道,进而划线、派发证件。在运输过程中,要接受检查与视察、材料采买的准备。

工作给养。迷笛音乐节所有的工作证加起来有两千张,所以这些人的食宿、交通、更衣、后台的提供等有很多细节,这些细节做好了,整场音乐节就基本上成功了。

二、社区艺术的策划与执行

1. 对社区艺术的认识

社区艺术又称"对话式艺术"、"以社区为基础的艺术",常指基于社区环境的艺术活动,完成作品可以是任何类型的艺术形式,同时以社区成员的交流和对话为特征。社区艺术传统在19世纪已经形成完整的架构,包括村庄改造促进会、地方艺术运动、都市美化运动、社区剧团以及跨领域的合作计划、工作技能辅导等,甚至还融入人权运动及其他争取社会公平的运动中,都有极大的影响力。20世纪60年代后期"社区艺术"这个词已被提出,并且迅速在美国、加拿大、澳大利亚等发达国家推进并形成了一系列的运动。

社区艺术在美国最为典型。以波士顿为例,每个社区都有非常正规的艺术馆或文化活动中心,定期组织美术赛、绘画赛、艺术表演赛等活动,其中坎布里奇社区艺术中心平均一年组织76次活动,大家通常是扶老携幼,风雨无阻,全家参与,中心已然成为当地社区艺术活动和交流的纽带。社区艺术中心建立的初衷,就是希望为社区艺术爱好者提供一个相互学习和交流的场所。

对应国际化的社区艺术这一术语,国内通常称作群众文化或者基层文艺。1949年后国内文化馆站、群艺馆、青少年宫、老年活动中心等普遍建立起来,工作开展如火如荼,成为文化事业的一个重要组成部分。80年代后期以及90年代受到商品经济、市场经济的冲击,这项工作走入低谷。进入新世纪以来政府提出公共文化服务体系,群众文化、基层文艺重新开始复兴,社区艺术也成为学界和业界关注的概念。但是我们所谓的社区艺术却指的是一个"居住小区"举办的联欢、娱乐类艺术活动,内涵与外延都要窄得多。

社区艺术看似微不足道实乃影响巨大且深远。社区艺术管理可以说是当前社会最艰

难也最重要的工作。社区艺术最大的特点是:1)艺术和社区融为一体;2)价值取向与活动内容的综合化;3)公益性、普及化的艺术活动。

(1) 艺术和社区融为一体。社区与艺术的关系不是两张皮,艺术不是外加于社区,也不是哪个上面的政策安排,两者是内生于一体的,所有的艺术内容与形式都是内生于社区本身的资源和需求。社区及其艺术建设初期在业余化时固然如此,即使成熟了、专业了也是如此。

社区艺术这个词还指社区邻里之间的公共艺术实践,它具有大众的特点,在艺术界,社区艺术意味着一种特殊的实践过程,由于社区居民多样化的特征,它更强调包容性和交互性,社区艺术是社会变化在这些社区成员心里中的折射。纵观全世界而言,近年来,社区艺术的规模逐渐壮大,从地区到国家甚至到国际。同时,在艺术的表述中又加入了环保、可持续利用资源、城市复兴等内容,这些内容均反映民生,紧随时代脚步。

社区艺术的基本线索是制作、呈现生动活泼的艺术节目和发展出强大生命力的社区。当艺术和社区共同发展出的价值观、目标和方法互补至和谐的境界时,仍不免会产生摩擦,对推展的目的产生怀疑,甚至争论:"我们该鼓励业余的社区艺术团体?还是让专业的巡回剧团登台演出?"①,诸如此类的争议已解决在"艺术和社区融合为一体了"的理念中。经过多元化的艺术技能训练加上公益活动,各类型的社区艺术团体如同社区一样,既有突出的特色与多样化,扎根于社区机理中,与历史背景、传统文脉、风俗习惯、产业结构、街道面貌等保持一致,又与社区居民的内在需求、发展愿望、面临的问题保持一致。

(2) 价值取向与活动内容的综合化。社区艺术不仅仅是一个或若干小区居民尤其是老年人联欢、娱乐的形式,而是回归本真,让艺术介入社会大众的日常生活和生产中,而且在相应的程度上,通过社区艺术项目的开展,大力地发挥其村落改造、街区美化、提升生活品质、再造生产方式等功能。就美国而言,社区艺术对其文明的塑造发挥着奠基性的作用,换言之,社区艺术本身就是美国文明的重要组成部分。社区概念是美国文化很重要的一个部分,不理解社区也就无法理解美国。美国各地的社区,在面临复杂的政经课题时,社区艺术被证明是可以有效解决这些课题的良方。从产业振兴、都市发展、观光休闲、老街重整、社区再造、艺术教育、劳工和职业训练、为残障、老人或孩子设计的艺术活动,以及营造社区艺术资源来看,都发挥不可替代的作用。社区艺术不仅仅是群众性的文艺活动,而是一个社会建设的要素,是艺术功能的最大发挥。社区艺术一般在基层开展,具有一定的草根倾向性。在国外,社区艺术的内容反映了社区居民们所关注的地区焦点问题,社区的部分成员们聚在一处,通过艺术途径发表自己对社会问题的看法及观点,在专职艺术家或者演员加盟后,这些艺术品或者艺术活动能够引发社会的关注,如同一支催化剂,不仅引发该社区内的一系列活动和变化,还有可能得到国家甚至国际上的共鸣和反应。

(3) 公益性、普及化的艺术活动。社区艺术的主体必须是个人、社团或非营利性艺术机构,而不必处于城市各级政府直接组织与管理之下。社区艺术发展的政府管理模式应

① [美]缇娜·布瑞德等:《社区艺术管理》,桂雅文译,台北五观艺术管理有限公司,2004年,第18页。

该是间接式的服务,而不必是直接化的行政方式。在社区艺术发展初始阶段,可以主要由政府推动,内容侧重在基础文化设施即硬件建设;一旦成熟应该主要由社区自我主导,突出社区自治组织的建设、对社区居民参与社区管理活动的引导、社区共同文化价值理念的培育等软件建设。

社区艺术管理特别推崇董事会、文化义工以及社会筹资。因为社区艺术组织具有非营利性组织的特征,而非营利组织中董事会、文化义工和社会筹资是其得以生存和正常运作的关键。在非营利组织中董事会更多的不是享有权利而是担负责任,董事会不仅负责决议重大决策、帮助组织明确宗旨并维护宗旨,同样董事会亦负责组织的基金筹集。文化义工也可以是组织的志愿者,他们是组织活动中没有劳务报酬的人群。既然没有报酬,这样的人群定是希望在参与活动中得到比金钱更为打动自己的事物,这些事物多半是使自己成长的工作经验,使他们觉得工作本身就足够有魅力的组织宗旨等。那么使志愿者更好地领会组织的宗旨,使得他们始终感觉自己是组织中必不可少的一份子尤为重要。优秀的非营利组织会注重对志愿者的培养,还会设计许多办法让志愿者可以及时、顺畅地反馈给组织他们对社区工作的意见。社区艺术资金筹资至今已经越来越倾向于社会基金发展。因为很多非营利组织渐渐意识到其发展真正来源于捐助者。捐赠者长期坚定地捐赠一个组织对组织筹集资金的成本是一种很好的节约。如何使组织能拥有长期的捐赠者其关键点有两个:一是要使得捐赠者真正了解组织的目标,组织的管理人员应该详细阐述组织挑战的严峻性、迎接挑战的建议对策、战胜挑战的可能性以及对方支持的重要性,从而真正打动出资者。二是需要捐赠者参与组织的建设发展,关心组织的发展策略,与组织共同成长。

2. 社区艺术策划的思路

不管是做社区艺术中的哪个类型的活动,其主要基点一定是融入广大的民众之中,而不是所谓的迎合其他社会因素。社区艺术活动的举办本着"文化惠民"的宗旨,将艺术、文化的影响力发散开来,潜移默化地带给广大居民们艺术审美趣味的传播,从而提升公民们的内在修养与综合素质。这里选择典型的案例对社区艺术策划的思路与策略加以说明。

(1) 台湾社区手工艺术的发展——以白米等社区木屐工艺发展为例

近年来,我国台湾的社区工艺已然成为活用天然资源、阐扬地方文化的最佳代言。20世纪90年代,台湾开始兴起"社区总体营造"运动,社区成为文化改造最实在的场所。加上台湾工艺研究发展中心不遗余力地推动扶植,不仅让传统工艺与现代价值结合,更以"工艺生活化、社区产业化"为社区工艺创造出更高的附加值。

白米社区坐落于苏澳的一个小山谷中,曾经是台湾落尘量最大的社区。1993年"台湾行政院文化建设会"提出"社区总体营造"概念,白米社区即成为首批参与的成员。于是白米社区发展协会成立,在解决环境问题的同时,协会开始进一步思考,如何才能建立一个真正永续的社区?

他们开始追溯白米的历史,包括白米名字的由来,以及过去地方上有什么产业或文化资产,对自己的地方又做深入了解,唯有了解自己的优势才能创造优势。后来他们发现白米在文化产业上最有名的是木屐,村子曾有制作木屐的传统,那时几乎人人穿木屐。几十

年前,塑料拖鞋出现后,木屐逐渐消失。于是,他们找到村里仅存的会做木屐的陈信雄师傅,让他开设工艺教室教导社区居民。最初大家做的是传统木屐,反响不错,然后又开始做艺术木屐和礼品木屐。

协会还将废弃的台肥宿舍闲置空间重新再利用,打造成木屐博物馆,展示、制作、销售木屐,博物馆相隔不远的废弃托儿所改成木屐体验营,提供游客木屐DIY。他们认识到"生活方式"才是社区产业的本质,于是打破"对外大量销售实体产品"的传统,透过"木屐"作为触媒,将社区工艺与当地居民的生活方式紧密结合。

跳木屐舞、穿木屐走路、玩木屐游戏、逛木屐博物馆、跟木屐职人学做木屐……像这种体验形式的消费形态,其产品的核心价值就在于这种充满喜悦、创意、希望又具地方特殊人情味的感觉,不断吸引人前往,活络了社区,造就了木屐工艺的不断再生。

在白米社区工艺产业的经营模式上,他们成立了社区合作社,采取社区共同入股、共同经营的社区企业:这样的社区共营企业对内提供社区居民就业机会,对外则是产业行销窗口,类似社会企业与公营事业的角色,社区合作社赚了钱并提供回馈用来提升社区公共环境与生活品质,从而形成了一种良性循环。

这是一种典型的社区共营模式的工艺产业,将传统工艺融入社区景观、企业与部落相互依存等。其特点是依附启动社区总体营造、社区工艺扶植计划等支持政策,从社区的概念出发,用工艺的角度切入,让"工艺生活化、社区产业化",从而让社区永续发展。这是在台湾轰动一时的社区艺术项目,其先进性和创新性的运营模式值得更多社区艺术发展的借鉴。

(2)美国社区艺术活动——以贝瑟斯德区为例

贝瑟斯德区人口约5.5万人,79%的成年居民大学毕业,硕士以上学历人口高达49%,人均年收入达99102美元,在美国属高收入、高学历社区[①]。

社区委员会现有34名工作人员,社区每周出版一份《社区公报》和每月文化活动小册子,免费向社区居民寄送,还开设社区网站,使住户及时了解社区文化娱乐信息。社区居民积极参与社区各类活动,每年有400多人当志愿者,不要报酬,协助社区开展一些大型的文体活动。根据住户文化层次和收入状况,社区有针对性地开展各项文体活动。日常活动有音乐会、交响乐、芭蕾舞、邀请华盛顿、纽约的艺术家来演出等,还举办生活知识讲座。为孩子安排的活动非常多,有音乐讲座、画画、动画片、皮影戏。此外,社区每年还举办一些大型艺术节和文艺晚会。为调动居民参与的积极性,社区还组织一些比赛项目,如"美术赛"、"绘画赛"、"艺术表演赛"等。每周还有一次"意大利红酒品尝日",平均一个月组织76次活动。

社区文化生活如此红火,其原因主要有两点:一是地方政府支持和充足的活动经费,美国社区文化建设历来受到各方面的重视。贝瑟斯德社区合作委员会成立于1994年,是非营利机构,负责全区的环境建设和文化娱乐活动。目标是"一个社区,一个目标,营造快乐氛围"。社区年经费约400万美元,虽然没有政府财政预算,但政府却给予了有力的政

① 《光明日报》,2007年3月19日。

策支持。如,把社区公共停车场收入的税收部分归社区用。全年全区公共停车费收入为1000万美元,社区分得160万美元。地方政府还把社区的房地产税中每1美元中提取1.6美分给社区,个人财产税中每1美元提取4美分归社区。[①] 这部分约占社区文化经费的65%。其余的来自社会及个人捐款、社区为居民提供服务收取的管理费等。社区举办的所有文体活动,包括门票都享受政府免税优惠。

二是社区得到各行业的支持,充分利用社会设施开展文化娱乐活动。社区委员会由11人组成董事会,他们来自银行、商业、艺术、地方政府等单位,便于把社区的文化娱乐机构与企事业单位密切联系起来,为社区文体活动提供场所。当地有美术室、音乐厅、健身房、电影院、剧场43处,这些单位无偿或打折供社区使用。如美国切维切斯银行在区内建办公大楼时,社区与它达成协议,地方政府在建筑用地上给予银行优惠,银行在建大楼的同时建一座能容纳450人的剧院租给社区使用,每年只向社区收取1美元象征性的租金,这大大减少了剧院的运营成本,票价降低许多。企事业机构的捐款和赞助也使他们得到好名声,在社区树立良好公众形象。再如社区几家意大利饭店,每周为社区举行一次意大利红酒品尝会,免费向公众开放,深受居民欢迎,也为饭店赢来更多的顾客。企业与居民间的互动行为,推动了社区文化发展,也为企业带来商机,形成了"双赢"的良好态势。

主要参考文献:

[1] [德]沃尔夫戈·普尔曼:《展览完全手册》,黄梅译,湖北美术出版社,2011年。
[2] 黄彬:《展览策划与组织》,浙江大学出版社,2013年。
[3] 祝君波:《艺术品拍卖与投资实战教程》,上海人民美术出版社,2006年。
[4] 郑新文:《艺术管理概论——香港地区经验及国内外案例》,上海音乐出版社,2009年。
[5] 杨大经:《音乐和表演艺术管理》,上海音乐学院出版社,2003年。
[6] 国家大剧院官网 http://www.chncpa.org/jyzj/index.htm。
[7] 上海大剧院官方网站 http://www.shgtheatre.com/main.jsp。
[8] 李明海、郝朴宁:《中外电视史纲要》,西南师范大学出版社,2007年。
[9] 周星、王宜文等:《影视艺术史》,广西师范大学出版社,2005年。
[10] 陈念祖:《节庆晚会编导手册》,上海音乐出版社,2006年。
[11] [美]缇娜·布瑞德等:《社区艺术管理》,桂雅文译,台北五观艺术管理公司,2004年。

① 《光明日报》,2007年3月19日。

第二章　艺术项目策划的教学设计

第一节　艺术管理专业的实践性教学品质

一、艺术管理教育的形成与发展

作为体制化的高等教育类别,专业就本质而言是专门化的人才培养框架,其构成包括人才培养目标与要求、课程体系与内容、师资队伍与结构、教学设备与条件、学习年限与毕业标准等要素。而专业的生成及演变既是社会分工的需要,也是学术发展的结果。因此通常说来,在本科阶段,专业既要面向职业,又要背靠学科,这也是本科教育与专科/高职教育、研究生教育的区别所在。当然,亦有另外的高等教育设计:本科阶段注重通识教育,研究生层面分别向职业和学术分流。新兴的艺术管理专业在不同的地区以及不同的时期有着不同的教育取向。

1. 欧美艺术管理教育

一般认为(现代意义的)艺术管理教育完型且成熟于美国,其实更早的艺术管理教育萌芽且产生于英国。从20世纪60年代欧美艺术管理教育就是一个独立的系科了。在此之后,艺术管理专业在世界各地陆续开设起来。

(1) 英国的艺术管理教育。艺术管理专业是在艺术组织及其活动经验的基础上产生的。20世纪以来,英国剧场、剧院、美术馆、博物馆大规模增加、扩大。艺术领域的资金、观众、行政等事务大量增加且日益复杂。基于以文化民主分权为宗旨的政府宏观调控文化发展的工具,1947年英国艺术委员会(ACGB)诞生了,各种艺术委员会也普遍设立起来。艺术人口及艺术事务的扩张迫切需要专门化的艺术管理人才。就国内目前可以查到的资料而言,英国学者约翰·皮克与弗朗西斯·里德对艺术管理人才的需求及其培训作了描述[①]。1959年英国地区剧院管理委员会开办训练剧院管理者培训,让学生领取奖学金到艺术机构向职业管理者跟班学习,这种学徒制的培训后来取消了。1966年伊安·亨

[①] [英]约翰·皮克、弗朗西斯·里德:《艺术管理与剧院管理》,甄悦等译,中国戏剧出版社,1988年,第165—166页。

特在《泰晤士报》写了一封信"有这样一所学校或大学里有这样一个系大有必要,好在这样的地方让年轻有为的人学到良好的艺术管理的基本要求……开办这样一所学校或系是要花钱的,但我认为,从长远来说却可以省下一大笔钱,且可以使这个国家的艺术地位大大提高一步"[①]。接到这封信后,艺术管理委员会首先在英国开设了艺术管理的首次讲座,训练剧院管理者。

与此同时,1967年艺术管理委员会开始资助开设第二课程,学制为一年的有学位证书的课程,学生在艺术管理方面系统地学习两个学期,再花一个学期到艺术机构"任职"实践。然而,到了1970年,人们感到有必要更全面更广泛地开展艺术管理培训业务,学生要求全部都在伦敦中央工艺术管理理学校、伦敦市立大学学习6个星期,课程包括"实践训练概述"和"艺术管理研究"讲座等内容。此后,课程丰富起来,包括在职职业性训练课和大学与研究生课,领域也从艺术拓展到娱乐、文化、体育等范畴,教学内容和教学方式都在发生变化,复杂而多样。至此揭开了这一新建系科的世界性序幕。

"艺术管理"在后续的发展进程中注入与英国社会、文化发展相一致的新的元素,在规模、结构、层次上已然成型,形成了不同的发展阶段以及各自不同的特征。从最初强调非营利机构的艺术管理教育,到近阶段创意领域的管理内容逐渐渗透进来,以及在新近课程设置中对数字文化等议题的关注,这些都反映了英国的艺术管理教育随着时代的发展也处于发展和变化的过程中。与此同时,英国的艺术管理教育对文化研究理论、文化政策理论一直非常重视并积极吸纳。理论和实践的并重构成了英国艺术管理教育非常鲜明的特点。

艺术管理网(www. ArtsManagement. Net)提供了英国不同院校的29个艺术管理、文化与政策管理以及创意产业管理等专业(由于还有一些英国艺术管理专业教育的院校并未统计在内,因而实际的专业设置数据要多于29个)。艺术管理高等教育出现在商学院、综合性院校,以及艺术类院校中,不同的院校在课程设置上侧重也有所不同。英国艺术管理专业教育针对的对象有不同的层次,有针对专业人士的培训,也有针对学士、硕士和博士学历的教育。学士教育通常为三年,硕士学历的教育全日制为一年,非全日制通常为两年。不同的院校因其形成历史、自身专业形成的优势,以及院校的专业背景的不同形成了既有共性又具有差异性的办学特征。例如华威大学在文化政策研究方面具有较强的优势,国王学院在理论的教学方面非常突出,伦敦城市大学强调理论实践的并重,以及伦敦大学金史密斯学院结合自身的艺术专业优势形成了独有的特点。这些院校在国际上均享有一定的声望吸引了来自世界各地的留学生,奠定了英国在艺术管理教育领域的领先地位。

(2)美国的艺术管理教育。英国最早发展艺术管理教育,但美国却是迎头赶上,而且表现非同寻常,不仅课程类型多样,而且教育层次有别,纯艺术管理方面开有24门研究生级的课程,在一定程度上与娱乐管理有关的课程就有300多门[②]。虽然20世纪60年代

[①②] [英]约翰·皮克、弗朗西斯·里德著:《艺术管理与剧院管理》,中国戏剧出版社,1988年,第166页。

美国仿效英国设置艺术委员会的做法建立了国家艺术基金会(NEA),但是那时处于所谓的"美国世纪",亦即经济大发展时代,把艺术和文化都直接纳入经济发展的领域,激励商业与艺术之间的联系。艺术史上的传统赞助和收藏制度已不能适应这一趋势了,现代艺术机构的扩大及其运营庞杂,分工更加细致,需要更系统、更灵活的专业管理知识与技巧的支撑,传统的人才供给方式逐渐被规模化、专业化的教育模式所代替。

美国耶鲁大学通常被认为是在这个领域开设第一个大学科目的学校,它从1966年就开始设立了艺术管理专业。同年,哈佛商学院的托马斯·雷蒙德和斯蒂芬·格雷塞,联手艺术管理者道格拉斯·施瓦尔贝创办了艺术经营管理研究所,四年后,这三位学者又创建了哈佛艺术管理夏季学院,开始为艺术管理者提供夏季培训课程。值得一提的是,1973年,也即哈佛艺术管理夏季学院建立3年后,由斯蒂芬·格雷塞主编出版学术论文集《文化政策与艺术管理》,对3年来教学成果做了一次总结和展示。该论文集充分体现在开展艺术管理教育初期,哈佛艺术管理夏季学院在教学思想和实践方面的探索过程。针对培训课程式的教学模式,这3年中,艺术管理夏季学院围绕3个相关主题开展艺术管理专业的教学工作,分别是:政府赞助、艺术自由和公众义务(1970年);孤立艺术——寻找文化替代品(1971年);艺术与大众(1972年)。选择不同的主题开展教学说明课程设置是方向明确且分类细致的,便于学生根据自己的实际需求参加不同时期的短期培训。

经过50多年的发展,美国艺术管理教育已经发展成为一个较为完善的教育体系,囊括了连续性教育和非连续性教育,在职和全日制课程体现了美国联邦政府推行的教育大众化、平等化政策,保证每位成人能获得终身教育的机会。目前美国共有90余所大学开设有艺术管理专业或课程,其中有58所提供硕士学位课程,39所提供本科课程,2所提供博士学位课程,1所提供网络远程教育。此外,还有部分学校在学位课程基础上提供专项的艺术管理证书。[①] 艺术管理涉及的面很宽泛,该专业与艺术、商业、法律、社会学、心理学、文化政策学等都有交叉、融合。美国的艺术管理专业设立在两大领域:其一是经济和管理领域,比如经济学院、管理学院,可授予MBA学位;二是艺术和人文领域,如艺术学院、人文学院、教育学院,可授予MFA(艺术硕士)或MA学位。而且,最近这些年,该专业越来越向艺术人文方面倾斜。

(3) 欧美艺术管理教育的整体情形

艺术管理在欧美从20世纪60年代就是一个独立的系科了。英美之后艺术管理课程以及系科在世界各地陆续开设起来,先是英、澳、加、俄等国家跟进,其后德语系国家奥地利、德国、瑞士等相继设置专业,训练新型的艺术管理专门人才。梳理这个进程,可以说欧美艺术管理系科经历了两个阶段:1966—1980,缓慢成长阶段;1980至今,快速发展阶段。2000年统计,这类专业在全球各个大学中已经接近400个[②]。并且形成了不同的概念类

① 根据艺术管理网(www.ArtsManagement.Net)所提供的数据,艺术管理教育工作者协会统计。
② 资料来源:Y. 艾芙瑞德、F. 吉尔伯特:《艺术管理:进入新千年后的一门新学科》,《国际艺术管理杂志》,2000年第2期(冬季刊)。

别和不同的办学模式①。其一,多层面的概念内涵。对艺术管理定义的梳理,呈现4种特征:一是将一般的管理职能应用到艺术机构的管理中,二是在艺术和观众之间起到联结作用,三是在一般化管理中找寻艺术管理的特殊性,四是把艺术管理视作一种社会活动。尤其是三、四个方面是在管理学、社会学的介入下完成的。其二,不同的教学模式。不同的教学模式,其差异性还是在于选择面向市场,以职业训练和劳动力市场为导向,还是更侧重于人文价值和学术训练,抑或是在前后两者中取得一种平衡。也就是四种不同的教学形态,即选择商业管理模式;注重艺术生产过程中的技术逻辑,强调技能训练;文化政策与文化管理之间的关系;以及关注创造性和创新,面向企业方向。前者强调技能的训练,推崇案例教学;后者注重对艺术管理与社会总体领域的关系批评性的研究和认识,突出人文艺术价值。前后两者是冲突的,其实也是一种不断的平衡。其三,跨学科的研究视角。"艺术和文化管理受到双重的合理性问题的阻碍……它被艺术世界所质疑……而管理学者则常常很少认真对待它"。其原因在于艺术管理学作为一门交叉学科,在学科归属上为其带来了障碍。争议比较多的就是艺术与管理之间的关系。然而,社会学研究的角度使艺术管理与其他学科的关系呈现出新的变化,即由于其他学科研究的介入,使艺术管理可以将其他学科的视野纳入至艺术管理教育中来,这样艺术管理从真正意义上成为交叉学科,跨学科的视野也会使其逐步走出不断寻求学科归属的尴尬。

伴随艺术管理系科设置的过程,国际艺术管理教育者协会(AAAE)、国际艺术与文化管理协会(AIMAC)等学术组织也纷纷举建。尤其是后者,每两年举办一次论坛会议,对文化与艺术的生产、消费等领域的管理议题进行了深入的探究和细致的交流。《国际艺术管理者》(International Arts Manager)、《国际艺术管理杂志》(International Journal of Arts Management)、《艺术与娱乐法杂志》(Journal of Art and Entertainment Law)、《亚洲太平洋艺术与文化管理杂志》(Asia Pacific Journal of Arts and Cultural Management)等杂志,及时推介艺术管理学科发展状况及趋向。1998年创办的《国际艺术管理期刊》,刊登经过严格审定的艺术管理和文化组织案例的研究报告以及相关的学术文章,则成为这一新型学科的重要的学术阵地,目前已成为艺术管理领域国际公认的C刊。

艺术管理在很短的时间汇聚、凝练了相当丰富的学术成果。从上世纪70年代以来,欧美国家出版了一批艺术管理经典著作的书籍②,一类奠基性理论著作,涉及理论架构与方法的问题,一类是实务操作性的基础教材。艺术管理基础理论中的经典著作是初版于1987年的《艺术管理基础》,由玛丽·奥尔特曼等15位学者合撰而成。艺术管理的基础教材当首推威廉·伯恩斯的《管理与艺术》。在英国,该领域的标准教材是约翰·皮克撰写的《艺术经营管理》,此书也出版了修订版。皮克是欧洲第一位艺术政策与管理领域的教授,执教于伦敦城市大学,著作宏富,声誉遍布全球。艺术管理的指南读本还有哈维·肖尔的《艺术经营与管理:经营者及其职员手册》、珍妮弗·拉德朋和玛格利特·弗雷泽的

① [英]德里克·宗:《艺术管理》,转引自方华《欧美艺术管理教育研究述评》,载《艺术管理学研究》第②卷,第3—14页。

② 参见曹意强《艺术管理的观念与学术状况》,《新美术》,2007年3期。

《艺术管理:实践指南》等。在综合性基础书籍中,值得一提的是约瑟夫·S·罗伯特和克拉克·格林的《艺术企业:艺术商务》,此书详细论述了有效性艺术管理应采取的每一个步骤,以及如何实现艺术机构各自的计划。德里克·宗的著作《艺术管理》充当着这门专业的基础教材与学术思考之间的桥梁。宗所反思的艺术管理方法论问题在后续著作中得到进一步论述,如鲁斯·伦奇勒的《塑造文化》、《企业化艺术领导人:文化政策、变迁与重新发明》。还有已译成中文版的包括展览、舞台、剧场等艺术管理活动的实务手册,如沃尔夫戈·普尔曼《展览实践手册》(黄梅译,湖北美术出版社,2011年版)、劳伦斯·斯特恩《舞台管理》(李雯雯译,北京大学出版社,2009年版)。基本覆盖了艺术管理的实践应用和学术研究的各个领域。

由专业教育、学术团体以及学术阵地共同构成了艺术管理学科化的平台。艺术管理及其教育在西方文化发展中扮演着重要的角色,在艺术人口日益庞大、艺术事务日益复杂、艺术价值日益多元的时代,毕竟"艺术的权威不能代替管理的权威"。

2. 国内艺术管理教育

不计港澳台地区,单就大陆地区而言,早在1982年开始就不断有人呼吁尽快建立中国的文化艺术管理学科,并开始多方面的努力。国内艺术管理教育经历了20世纪80年代中后期、21世纪初期以及2011年开始至今的三个阶段。第一个阶段与后两个阶段在办学的诸多方面并没有太多的关联,或者说几乎是割裂的,这也折射了中国社会30多年来发展的非延续性、非统一性。文化与艺术管理后两个阶段标明艺术管理学科与专业已处在由"规模和结构"塑型向"质量和效益"提升的关键节点。

(1) 20世纪80、90年代的艺术管理教育。最早的艺术管理人才培养从1983年开始,上海戏曲学校举办"艺术管理专修班",中央文化管理干部学院成立文化管理教研室。80年代中后期,以干部培训、成人教育为主的人才培养多了起来,上海、北京、南京、武汉等城市是其中办学集中的地方,尤其是上海,在政府的推动下,1987年上海交大、上海大学等高校相继设置了研究生、本科、专修科三个不同层次的文化管理专业。南京艺术学院1988举办"文化艺术管理"成人大专班,历时3年,主要设置文化管理、电影管理、剧院团管理、图书发行等短、平、快的实用专业。

20世纪80年代中后期代表性的文章有:《一门新兴学科:文化艺术管理学》(李军,1985),《文化管理学理论意义浅谈》(商尔刚,1985),《文化管理学研究刍议》(汪建德,1986),《建立和发展文化艺术管理科学》(李军,1986),《关于建立艺术管理学的宏观思考:一次探索性的对话》(商尔刚、汪建德,1987),《关于文化管理学科建设之管见》(龚心瀚,1988),《艺术管理学的研究和实现我国文艺术管理理的科学化》(李准,1988),《谈谈文化管理研究的指导思想》、《论文化管理学框架构想》(高占祥,1990)。在此期间,还创办了国内第一份文化艺术管理研究刊物《文化管理》(文化部,1985),出版了第一本《文化管理研究》专集(吉林艺研所,1989)。还有一批重要的著作如《文化管理学初探》(商尔刚、汪建德)、《文化管理学概论》(戴碧湘)、《困扰与转机——文化艺术管理学初探》(李军,1987)、《文艺术管理理学导论》(索世晖、洪永平等)、《表演艺术管理学引论》(王絮)、《文化管理手册》(高占祥)。这些文献尽管现在看来有很大的局限性,意识形态痕迹太重,经验型常识

太多，但毕竟也是可贵的探索，走在时代前面的思考。约翰·匹克、弗朗西斯·里德合著于1980年出版的《艺术管理与剧院管理》在1988年被翻译成中文出版，显示了翻译、出版者的远见卓识、前瞻性，但是这一经典性的著作在当时没有引起多少反响。

自1986年3月文化部召开"文化艺术管理科学建设与发展座谈会"起，艺术管理的学术研讨会相继在全国各地文化系统普遍展开。1987年在大连、1988年在吉林、1989年在大连、1990年在北戴河，文化部牵头连续四次召开了全国艺术管理学研讨会，主要围绕艺术管理体制、艺术团体运行机制、艺术市场经营方式等问题展开热烈讨论；此后，此类研讨会虽不再召开，但是以文化管理的名义举办的全国研讨却持续至今。除了国内组织学术研讨会外，1988年在北京和上海分别举行了国际艺术管理研讨会。

把全国的研究队伍组织起来，促进学术的交流，而学会的成立恰恰搭建了这样一个有效的平台。在多方的努力下，中国文化管理学会1991年12月依法成立，2000年1月重新登记，之后在其下面设立了艺术管理专业委员会。这一阶段，艺术管理这支队伍以开明的文化部学者官员为班底，以中央文化管理干部学院、地方文化主管部门人员、京沪宁等地高校学者为重要补充，很大程度上带有官方色彩。整个学术主题侧重于宏观和体制方面。强调对计划经济模式下文化发展弊端的去除，对当时艺术机构、部门等靠要以及行政化、缺乏活力状态的摆脱。

艺术管理教育早期的办学与研究成效显著，后期则是半官方的社会活动。对应当时的社会环境来看，这时主要由于商品经济的发展，政治处于开放、开明状态，艺术需求得以扩展的根本原因，当然也是艺术管理教育得以形成和发展的内在缘由。

（2）2000—2011年的艺术管理教育。本世纪以来，艺术管理专业以本科教育为主首先在艺术院校兴办，教学呈现多样化特点。2001年中央戏剧学院最早举办表演类的艺术管理专业，设置演出制作管理和艺术院团管理两个专业方向；同年南京艺术学院在音乐学目录下举办艺术管理本科专业方向，这是综合性艺术院校第一家；2003年中央美术学院创建的艺术管理专业是中国第一个视觉艺术管理的专业，专门培养艺术经纪人、艺术策划人和文化管理者。随后各艺术院校纷纷建立起艺术管理系，而且从艺术院校向综合类、管理类、经济类院校延展，分别以学科交叉的形式举办文化产业、艺术管理类专业。而文化产业管理专业也由初始的空泛、庞杂的课程体系向艺术管理下沉，逐步呈现重合趋势。同时艺术管理专业开始从本科教育向研究生教育提升，一些院校借助艺术学理论学科资源2005年前后招录艺术管理硕士研究生，2010年前后中国艺术研究院、南京艺术学院、上海大学率先招收艺术管理学博士生，从而标志着艺术管理学已经形成了本、硕、博一套完整的教育体系。窥其根源，直接的原因在于全国性的高等教育扩张，艺术管理专业成为扩招的增长点；其次是学术转向与学科交叉，艺术学由传统的研究艺术家、艺术作品以及艺术生产向研究艺术观众、艺术市场以及艺术消费让渡，艺术学与管理类交叉；最后是经济发展，消费结构、层次等需求的提升，促进了这一新的学科、专业快速的发展和提升。

2006年成立中国艺术管理教育学会，先后在中央美术学院（2006）、上海大学（2007）、北京电影学院（2008）、南京艺术学院（2009）、北京舞蹈学院（2010）、天津音乐学院（2011）召开年会，则是具有很强针对性的教学、学术交流平台。这些年会虽然议题没有充分展

开,但主题更加接近艺术管理的本体,总之,不管何时召开的研讨会,也不管确定什么样的主题,但都离不开对艺术管理学科本身的组织和管理问题进行呼吁和探讨,如创建学会、举办刊物、编写教材、学科建设等话题都曾有所涉及。

以"艺术管理"为关键词或主题对这一阶段的研究成果在中国知网进行搜索,可以查询到300多篇论文,其中主要以艺术管理教育包括学科、专业建设、人才培养为主;冠名"艺术管理"的著作教材已有10余本相继出版。这一时期,西方"文化政策"、"文化经济"、"文化产业"、"文化创意"等领域经典的著作翻译过来,而冠名艺术管理的著作或教材也直接被翻译过来,或者从港台购买进来,《艺术与娱乐管理》、《博物馆行政》、《剧院团管理》不仅弥补本土教材的不足,更重要的是提供了理论原点知识以及方法论上的提示。国内的著作与教材也不断涌现,如《艺术管理学》(吕艺生,2004)、《艺术管理概论》(曹意强,2007)、《艺术管理》(管顺丰、陈汗青,2008)、《艺术管理学概论》(余丁,2008)、《艺术管理学概论》(郑新文,2009)、《艺术管理》(胡晓月、肖春华,2011)、《艺术管理学概论》(田川流,2011)。

在十年的进程中,"艺术管理"基本形成了以艺术院校为主,综合性、文科类院校共同发展的一个很大的办学规模;在十年的进程中,"艺术管理"初步构建了从本科生、硕士、博士研究生在内的一个完整的专业教育体系;在十年的进程中,"艺术管理"适时搭建了学界、业界、官界共同对话的交流平台,形成了一个初步的教学与学术组织;在十年的进程中,"艺术管理"形成了一支从事实践、教学以及研究的队伍,积累了一批学术成果,为学科、专业奠定了扎实的基础,也为学科身份的合法化凝聚了共识。尤其是中国艺术管理教育学会成立以来立足时代要求,针对性开展各方面的工作,有效地促进了学术交流、人才培养和学科建设,标志着在我国已初步形成了由从事艺术管理实践、从事艺术管理研究和从事艺术管理教学的三方面力量组成的艺术管理学研究队伍。目前这支队伍则是由高校艺术学、文学等传统学科转化而来,由管理学、经济学等优势学科以及相关从业人员加盟而来,更加具有学术性和市场眼光。

(3) 2011年至今的艺术管理教育。当前为第三阶段。这一阶段处于全面深化改革成为时代主题、文化艺术成为国家发展战略的关键时期。不管是文化软实力、文化创意融合、文化公共服务体系、文化走出去,还是艺术市场、艺术机构运营、艺术项目运作等,都对艺术管理理论和人才培养提出新的更高的要求。在具体的办学实践中,这一阶段艺术类院校基本完成艺术管理专业布局,综合、财经、公管、政法等类院校大规模加入进来。具有侧重艺术管理的艺术学与管理学高层次人才加盟,具有海外留学背景或艺术管理经验的人才加盟,艺术管理师资更加主体化,由此带来课程更加主体化,专业教学进入内涵化阶段,实践性教学成为重要的人才培养手段,国际化课程规模逐步加大。有些院校结合系庆10周年举办系列活动,如中央美术学院、中国音乐学院、上海音乐学院、沈阳音乐学院等。由天津音乐学院承建的中国艺术管理教育学会官方网络全新改版。由南京艺术学院承担编撰的《艺术管理学研究》2014年正式出版,每年一卷,努力办成一份核心的、有广泛影响的、能够链接理论和实践的学术平台,也是稳定的、长期的学术阵地。这不仅有利于汇聚学术成果,推动学术交流,而且也有利于艺术管理学更加扎实地实现学科自主与合法化。

2012年由上海音乐学院承办主题为"全球本土化视野下的艺术管理"的中国艺术管理报告会第7届年会，2013年由中央美术学院承办主题为"新十年：面向未来的艺术管理学科定位与规划"第8届年会，2014年由中国戏曲学院承办主题为"中国传统艺术的对外传播"第九届年会。

具体将2011界定为艺术管理教育新阶段的分界点，则是因为这一年艺术学界发生一系列重大而深刻的变向，艺术学从文学门类中分离出来，升格为独立的学科门类，将艺术管理学科与专业推到提档升级的前沿，而艺术管理自身也处于一个分界点，专业教育"规模和结构已然塑形"，"质量和效益亟待提升"；理论研究"学科论、教学论已具共识，本体论、功能论亟待破题"。对于前一句很好理解，而后一句还必须做出解释。说艺术管理学科论、教学论已具共识，指的是具有现代意义的艺术管理学科与专业在国内的发展已有10余个年头了。经过10余年的深入且规范的研究，经过无数学人的探寻、研讨，对于艺术管理在学科建设和专业发展方面基础性、核心化的议题的理解、认识已经大致统一，没有太大的分歧。

说艺术管理学科论、教学论已达共识，并不是说这个问题已然完美地解决，而只是说在认识上、观念上、理论上大家不应再有问题，如果说还有问题那不是认识和理论层面的问题，而是实践中资源和操作问题。换言之，对艺术管理教育的研究必须暂时摆脱这些老话题而往下接着说。甚至进一步说，10年过去了不能再在这些问题上兜圈子，而必须向前走，进入本体论和功能论这个更为本质与核心的领域。这就是所谓的艺术管理本体论、功能论亟待破题。在2013年中央美术学院年会上恰好明确地提出，在当前艺术管理学发展已经从方法论层面回归本体论层面，回归到对文化与艺术本身的系统反思与重新建构上。艺术管理的本体论在于所要解决的真正问题，比如：1)剧院团、美术馆等艺术机构的运营与管理，2)艺术市场的经营与调控，3)艺术资源的整合与共享，4)艺术展演项目策划与执行。

文化艺术管理学科发展正处在社会转型期的关节点上，在这个关节点提出"艺术管理学科的文化推动力"这样变革性命题具有重要的意义和深远的影响。作为对艺术机构及其活动承担计划、组织、指挥、协调、监督等职能的艺术管理，在当前艺文发展中承载着无限的使命和责任，无论是画廊、美术馆、拍卖公司等美术类机构，还是音乐厅（演出场馆）、剧院团、演艺公司等音乐类机构，无不呈现崭新的面貌，同时蕴藏巨大的机遇，艺术展览和演出从业者大量攀升。在这个新的时间节点上，艺术管理面临再出发的任务和使命。所谓再出发就是基于现实困境及未来期待推促艺术管理从外延到内涵的升级与转型，并以此前瞻性地构建文化创意语境下艺术管理新生态。这是必须明确提出来而又迫切需要加以解决的重要课题。

二、艺术管理专业的实践性教学品质

对于这样交叉类、复合型的专业，艺术管理是侧重艺术还是侧重管理，是侧重应用还是侧重理论，办学初始存在很多、很大的争议。争议、质疑、论辩不仅有利于认识事物而且有利于达成共识。艺术管理专业拥有实践性的教学品质，也就是说它不是空泛的理论、虚

无的说教,而是建立在数据、案例等实践基础之上,对技术的掌握和运用,对能力的塑造和提升。实践性的教学品质这当然由学科交叉的应用性以及教育定位的特点得以蕴含,也由从教育过程所呈现。

1. 艺术管理专业的教育定位

艺术管理专业具有交叉性、应用化及跨学科的特点,探讨这一教育定位需要从艺术管理定义、艺术管理学科以及艺术管理专业教学自身的交互演进中进行辨析。

在艺术管理专业的教育定位这个问题上,人们的看法存在着较大的分歧,例如,有的高校把艺术管理作为管理学的一个分支,隶属于管理学;有的高校将其作为一级学科艺术学理论的应用性特设专业。在国际上也存在不同看法。艺术管理在一般意义上英文使用"Arts Management",这个词更多指艺术管理操作,强调管理的过程与程序;艺术管理还有使用"Arts Administration",这个词更多体现为管理的决策或者策略(行政)等。

艺术管理是指人类为实现艺术活动的目标而进行的计划、组织、协调、实施、监督和控制活动过程。艺术管理的对象通常包括公共的非赢利艺术机构,如剧院、交响乐团、歌剧团体、舞蹈团体、博物馆、公共广播、报纸传媒等,以及商业的以赢利为目的的艺术实体,如商业性的剧院、流行音乐、私人画廊、电影、电视和视频节目、书刊发行等。因此,从艺术管理的本源出发来界定艺术管理专业的教育问题。艺术管理专业的教育定位规定了人才培养的方向、口径、规格、类型等基础性命题,影响教学中师资安排、课程设计、实践基地等资源配置,规范艺术管理专业教学目标与要求,从而保证确实是在培养艺术管理者而不是其他。

培养目标。本专业主要为具体/综合门类艺术的项目运作、机构运营、市场营销培养训练有素的研究性与应用型专门艺术管理人才,要求学生系统掌握艺术管理领域(最高层次)的理论知识、技巧及经验,熟悉国家文化政策与法律,具有深厚的文化艺术修养和诚实的公共文化责任担当。本专业培养的人才能够成为各级各类艺术机构实际运作及服务型人才,成为公益性文化事业和经营性文化产业领域项目策划与运作、市场开发与营销、观众培育与拓展等方面艺术管理专门化人才,成为文化政策研究与制定、文化发展研究的后备人才。

培养规格。素质要求:拥有公民基本规范,遵守国家法律法规,承担社会责任。具有人文素养和科学精神,尊重多元文化以及不同的思想、观点和方法,具有深厚的文化审美修养、开阔的国际文化交流视野和敏锐的文化发展眼光。具有健康的身体素质和心理素质。知识要求:广泛掌握艺术学、管理学等背景知识和相关知识;基本熟悉一个或多个相关艺术门类的学科理论和技能技法,以及该学科的历史、现状和未来;了解艺术生产和消费的国家政策、产业结构和市场态势;系统掌握艺术创意与策划、艺术生产与制作、艺术推广与营销、艺术筹资与赞助、艺术评估与反馈以及艺术项目、艺术机构、艺术市场等艺术管理领域的核心知识,具有艺术管理学知识的深度;熟知国际先进艺术机构管理运作的理念与模式;了解艺术管理学的研究对象、学科体系、研究方法,了解国内外艺术管理学的理论前沿、学术动态和发展趋势。能力要求:具有艺术项目执行、艺术组织运营、艺术市场运作等方面的能力,以及具有对不同类型、不同时空的艺术资源进行整合的能力;具有在艺

领域形成创意以及对创意的培育、阐释、评估和开发落地的能力;围绕艺术管理所需要的案例分析、市场调查、信息检索、专题写作等实际操作能力;在艺术管理领域具有批判性的思维、解决实际问题的能力、表达和写作的技巧;具有对于艺术管理持续学习、独立思考和敢于创新的能力。

实践性教学品质在这些不同的要素的冲突、平衡中得以彰显,艺术管理学科是一个应用型的学科,是一门实践性的学问。即使强调理论也是在与实践的对立中得以呈现。艺术管理是一门实践应用型的专业,反映了文化机构和艺术组织的管理需要策略计划、艺术创造和社会支持。艺术管理者要想有能力应对挑战和责任心,必须掌握管理和技巧,熟知他们所投身的艺术创造过程,敏锐感知他们为之服务的社会动态需求。当然,这并不意味着要在课程设置以及教学组织中走出课堂去实习、去挂职,用实践去掩盖专业理论的薄弱、空泛以及相关知识的陈旧、边缘。实践只能是对理论学习的创造性转化或者说是补充式的检验,唯有如此,我们才能通过扎实的学习获取持续的发展潜力以及宽广的适应面。

2. 艺术管理专业技术框架

事实上目前使用文化行政、艺术管理这类名称指代艺文领域与外部社会关系的协调,本身意味着技术支撑对文化制度新的价值方式的开始[①]。而这种新的方式在西方尤其是在美国,至少从文献中可以看出,已然自成一格,即艺术管理的专业知识与技能方面非常成熟并已然专门化和职业化,是艺术组织必须持续修习的项目。在欧美艺术管理大部分著作恰是冠名为"实务"、"手册"、"指南"。

通常情况下,艺术行政实务更多表现为实践领域的策略和技巧,是"合适的人在合适的时机完成合适的事项"的操作性实务。但是不管这种策略与技巧是包括步骤、流程、环节层面还是包括方式、途径、手段层面抑或是包括构思、经验、要义层面,在介入艺术筹资体系运行过程中往往被看作工具性功能延伸,呈现物质意义的辅助性事态,因此学理架构总是将此排除在本体性的构成要素之外。这种认识明显受到传统的"学和术"二分法的限制,或者与艺术领域"重学轻术"的思维定势有关。

然而已有学者指出,在现代和后现代的语境下,科技/技术与社会/制度逐渐呈现合谋、互约事态,前者甚至拥有了成为主体性的要素特征与品质。"技术已经不仅仅是为社会追求意义生成和价值实现的辅助性工具手段,而是更多地表现为社会意义生成和社会价值实现本身"[②]。管理学尤其如此,其学理本身就是由一系列定量性技术手段和技术方式组成,如果不是将管理技术用来解决管理事务中的实际问题,或者说技术没有进入学理视域并与之进行意义换算,那就不可能造就一种变革性力量来促进管理实践及理论本身的演进,而管理学的合法性更是无从谈起。

将行政实务看作"技术理论",把管理技术以及工具发明运用在艺术管理领域,正在推动着艺术组织形态的变革以及艺术管理学理论的演进。

通常说的艺术管理实务指南、艺术管理实践操作步骤,乃至艺术行政管理在学理上称

① 王列生:《文化制度创新论稿》,中国电影出版社,2011年,第51—52页。
② 王列生:《文化制度创新论稿》,中国电影出版社,2011年,第45页。

之为艺术管理技术理论框架更为合适。尽管这只是具体的环节,但对此项内容的把握有助于深化对艺术管理内涵的认识。

作为艺术管理支柱性议题的艺术实务技术当然属于管理学的范畴,同样意味着必须将策略和技巧等工具性手段纳入这个体系运行和学理建构之中。将艺术筹资的策略与技巧以本体要素纳入学理建构的框架之中,不仅是使这一理论体系拥有了一系列定量性技术手段来予以内容填充,从而有效地充实其学术内涵,延展其学术价值。还基于在艺术实务技术的实践中,管理技术细节性的介入所起到的作用和功能发挥远超出人们的想象,比如账目系统对筹资公开的作用,可以说艺术机构筹资的成功依赖于理论与技术的结合。

3. 艺术管理专业的实践性教学

(1) 欧美艺术管理课程体系的实践性教学设计

欧美艺术管理教学模式侧重理论,还是侧重实践,在具体办学中有不同的取舍。但是在课程体系中还是特别注重实践性教学设计。欧美的艺术管理教育之所以能够得到健康发展,与其灵活多样的办学制度以及实践性的教学设计是分不开的。艺术管理自教育职业培训的领域发展而来,现在不仅提供学位教育和非学位的证书课程教育,还是分别设有普通的全日制教学、兼职教学和远程教学课程,都有相当份量的实践性教学要求。

强调实践的教育方法。美国大部分大学在录取学生、培养学生的审核评估过程中都十分强调实践部分,艺术管理专业同样如此。学以致用、产学研结合贯穿了整个教学过程。学生在入学前,必须提供一份简历,介绍自己已经接受过的正式或非正式的艺术训练、有关艺术方面的工作或志愿者经历。要获得学位,学生必须在完成毕业论文和其他学分的同时,投身艺术组织参与实习。实习为学生提供了利用和提高他们技巧的机会,发展职业计划。大多数实习是有偿的,参与以学校所在地为基础的、国内的或者国际的一些与专业紧密结合的组织活动。学生在实习的同时,接受艺术组织的辅导,并由专业的学校内部合作组织负责引导学生的选择。每次实习,都要求学生工作一定的时间,比如,哥伦比亚大学要求至少 320 课时。

课程体系、师资来源更加注重面向实践一线,面向操作实务。课程直接把最前沿的实践议题纳入教学体系,如"艺术博览会与双年展"、"艺术选址考察"等。专业培养看似强调实务操作,但是更注重其后的思维训练,指向独立的思考、自主的判断,还有团队合作以及社会担当。大学教师聘任制、任期制的灵活性而不是一辈子都难改变的身份及编制,促进了人员的相互流动,许多担任核心课程的老师往往就是(或者曾经是)某个艺术机构的管理者或者是政府文化部门的法规制定者,由此带来了(形成/出现)"研讨课"、"案例课"、"实践课"等新的艺术管理课程教学形态。

(2) 国内艺术管理教学的问题与根源

艺术管理专业教学总是伴随着问题以及问题的解决而不断演进的。就教学内容看,其专业课程停留在艺术"史加论"的空心化层面,或者处于"艺术课加管理课"的拼盘化状态,课程在学科、专业上的跨度很大,课程之间缺乏有机联系,专业课程中哪些是主干课程或核心课程在院校之间乃至教师之间存在着较大争议。就教学资源来看,没有本体性的师资、教材。在教学内容和教学方法上,还多是传统的以理论讲授为主的教学形态;或者

说是从艺术史论方面移植过来的教学内容和方法。大部分老师还不能适应实践课、研讨课等新的教学形态的要求，从而也就无法吸引学生并提升教学效果。

造成这些问题的原因是大多数高校的同类专业或是传统艺术学的市场化延伸，或是普通管理学的艺术化拓展。大部分老师尤其是新建学科的师资多是从文学、艺术学、管理学等相关学科"转或改"过来，具备艺术学或管理学学科背景并具有实际艺术管理经验的教师缺乏，专任教师大多是从其他传统学科和专业转行转轨到艺术管理领域，教师个体的知识结构相对单一，教师在教学中各唱各的调，在教学内容上缺乏协调、配合，造成课程与课程的脱节。而其更深层次的根源则是学校办学理念偏离以学术为中心的轨道，教学经费投入严重不足，老师选配遭受人事潜规则的严重干扰，以及业界和学界的封闭。

其实国内艺术管理问题的产生和对问题的解决是同步的。一些院校施行的实践化、项目化教学模式，不仅是对实践性教学的呼应，更是对专业应用型品质的塑造。

在人才培养目标与要求上，按照分级分类分层培养的方式，每一家艺术管理系都在塑造专业一般性的基础上追求教学面貌的自成一格，在把握专业属性的前提下界定教学目标。把艺术管理专业定位为应用型本科专业，尤其需要加强实践能力训练和专业理论学习。教学目标就是在理论的基础上强调实务，将理论运用到专业训练过程中，以专业训练的结果来优化理论教学。

课程体系与教学内容以能力培养为指向，课程不是以艺术为核心，也不是以管理为核心，而是以"艺术组织及其活动"的内在逻辑来架构课程。将课程划分为3个类别，基础理论课（如艺术基础知识、管理基础知识）、理论＋实务课（如艺术创意与策划、艺术推广与营销）、实务课（如美术展览策划、音乐演出策划）。同时把"社会实践"和"学术讲座"、"案例分析"等内容也纳入课程体系里面。

教学形态与教育资源。课堂教学形态的根本性变革，联动教学理念、教学内容和教学方式。基础理论课要求少而精，管理基础知识课程在教学内容上尽量向艺术领域靠拢，或者以艺术领域为主选择教学案例；艺术基础知识课程则在教学内容上尽量和艺术史论专业拉开距离，并且侧重艺术活动、艺术组织、艺术市场等方面的内容。对于专业教师来说，一是要求每学期的课程教学都要至少安排一次外出实习实践，二是要求每学期的课程教学尽量要求业界专家来一次课堂"现身说法"。理论＋实务课程要求进入实战或模拟状态。采取举措保证落实到位：1）课程一般按"史论篇、实务篇、案例篇"的结构来编织教学内容；2）每门理论＋实务课程要求专业教师和外聘实践类教师合上。实务课程要求进入实战或模拟状态，师资以外聘业家专家为主，借助校内外艺术展演资源，把课堂搬到剧院团、美术馆，课程考试也在实践领域完成。如艺术品收藏与拍卖、节目编排与晚会组织等课程。

合理平衡实践教学与理论教学的关系。实践课程是应用性艺术管理专业至关重要的教学环节，艺术管理实践、实习是巩固理论知识、掌握操作技能的最好途径和有效方法，是解决实际问题的根本举措。艺术管理专业须全方位、多渠道开设实践课程、开展实践教学。一是在专业类课程板块的相关理论课程之中融入实践教学环节，在课堂教学方法上，倡导并实施互动式教学，激励学生独立思考，理论与实践相融合，培养学生的知识运用能

力。二是在专业类课程板块专门设置实践类课程,以案例教学、项目化教学等形式要求进入实践模拟状态,或者将课堂搬到剧院团或剧组、博物馆或美术馆,以及艺术品拍卖行等艺术展演现场,此类课程一般不少于2门。三是在艺术管理实践与实习板块直接开设艺术管理现场观摩、见习,艺术管理行业考察、调查,艺术管理岗位实训、实际操作,各类实践教学累计时间不低于6周。开展实践教学及在实践中培养艺术管理人才的理念不仅表现在课堂教学方法、实践实习教学基地建设及管理上,而且还体现在实践实习项目内容、师资建设等方面。有条件的学校应成立艺术管理实践教学管理办公室,广泛开辟社会艺术机构实践基地,建设由学生运营管理的校内艺术管理实践场所。实践课程的结业考试以成果展示方式为主。尽可能充分利用校内展演场所;创造条件有效利用社会美术馆、博物馆、音乐厅、剧院团;积极与社区、乡镇等基层文化馆建立合作关系。将专业性艺术机构、群文性艺术机构作为教学实践基地,一般不少于3家。

第二节　艺术项目策划的教学设计

一、艺术项目的教学蕴含

1. 艺术项目教学的由来

项目应用于教学之中,萌芽于欧洲的劳动教育思想,最早的雏形是18世纪欧洲的工读教育和19世纪美国的合作教育,经过发展到20世纪中后期基本完善,并成为一种教育领域重要的理论思潮和实践模式。20世纪90年代以来,世界各国的课程改革都把学习方式的转变视为重要内容。欧美诸国纷纷倡导"主题探究"与"设计学习"活动。课程体系中把"能力"规定为"激发主动探究和研究的精神","培养独立思考与解决问题的素养"。国内当前课程改革强调学习方式的转变,设置研究性学习,改变学生单一、被动地接受教师知识传输的方式,构建开放的学习环节,为学生提供获取知识的多种渠道以及将所学知识加以综合应用的机会。这些都是项目教学的延伸或拓展。

瑞士认知心理学家让·皮亚杰(Jean Piaget,1896—1980)提出的建构主义学习理论是项目教学法重要的理论基础。建构主义学习理论认为,知识不是通过教师传授得到的,而是学生在一定情境下,借助他人(包括教师和同学)的帮助,利用必要的学习资料,通过意义建构的方式而获得。建构主义主张通过激发学生的内在学习动机,以主体地位自觉地建构知识。项目教学法是依据建构主义学习理论,基于项目实施的探究式学习,师生以实际的项目为载体,通过共同完成一个完整的项目而实施的教学实践活动。项目化教学模式的内涵就是以项目实施为主线、教师为主导、学生为主体,强调理论指导实践,学生主动参与,教学内容模块化、教学方式项目化的教学模式。它要求教师将课程教学内容与具体的项目相融合,教和学有机联系、密切协同,通过任务驱动、行动导向、项目管理来完成学习目标,让学生积极地学习、自主地进行知识建构。

项目教学的发展与成熟也参考了美国知名教育家、哲学家杜威(Dewey,1859—1952)"从做中学"的实用主义教育思想体系(通过面对一个真实的情境→在这个情境中产生问题→利用已有的知识进行观察→想出解决问题的方法→检验所想出的方法),同时借鉴了美国心理学家罗杰斯(Carl Ransom Rogers,1902—1987)提出的"非指导性教学"模式,学习促进者不是把大量时间放在组织教案和讲解上,而是放在为学生提供学习所需要的各种资源上,把精力集中在简化学生在利用资源时必须经历的实际步骤上,事实上,罗杰斯也是"从做中学"的提倡者。诸多教育心理学理论诸如发现教学法、合作教育学、行为主义教学、认知教学、建构主义教学、情境认知教学以及先行组织者等,都为项目教学法奠定了扎实的学理基础。

"项目教学法"是一种典型的以学生为中心的教学方法。其本质是使受教育者社会化,以适应现代生产力和生产关系相统一的社会现实与发展为目标,着力为社会培养实用型人才的教学模式。不再把教师掌握的现成知识技能传递给学生作为追求的目标,或者说不是简单地让学生按照教师的安排和讲授去得到一个结果,而是在教师的指导下,学生去寻找得到这个结果的途径,最终得到这个结果,并进行展示和自我评价,学习的重点在学习过程而非学习结果,这个过程可以提供给学生各种锻炼能力。教师已经不是教学中的主导地位,而是成为学生学习过程中的引导者、指导者和监督者。

今天,在教育类、管理类、营销类、设计类等应用型本科专业特别流行项目教学法。这些领域的项目教学具有跨专业课程性质,它是通过"项目"的形式进行教学。为了使学生在解决问题中习惯于一个完整的方式,所设置的"项目"包含多门课程的知识。在老师的指导下,将一个相对独立的教学项目交由学生自己处理,收集信息,设计方案,实施及最终评价项目,学生在项目里了解并把握整个过程及每一个环节中的基本要求。艺术院校诸多专业尤其是艺术管理专业特别适合或者说特别需要项目教学法。但是艺术院校实施项目教学法也存在自身的优势与不足。

艺术院校具有浓厚的艺术氛围,艺术师资雄厚,艺术场所众多,艺术活动丰富多彩,在校园内外有着大量的艺术资源和社会影响,这些为艺术管理专业实施艺术项目教学提供了条件和平台。艺术管理专业课程内容过多过杂,却又缺失一条贯彻始终的主线,单一的理论学习会使学生因"无用"而生厌倦,这些为艺术管理专业实施艺术项目教学提供了理由和依据。由于艺术管理属于新兴专业,师资尤其是优质师资匮乏,表现为师资力量不足和师资不够专业兼而有之,专任教师大多是从其他传统学科和专业转行转轨到这个领域,校外兼职教师或部分专任教师来自于艺术管理的第一线,教学水平参差不齐,这些是艺术管理专业实施艺术项目教学存在的也是需要尽快克服的困难。

2. 艺术项目教学的功能

如前所述,艺术管理专业属于实践应用性、学科交叉型的新兴专业,具有实践性的教学品质,决定了理应采用项目教学法,尤其是一些"理论+实务类"、主体实务类课程,如艺术筹资、艺术策划、艺术营销等。采取项目化教学,对于艺术管理专业具有多重价值。

变革艺术管理教学形态。老师上课不应是单纯的理论讲授,而是把知识问题化、课题化、项目化,在课堂上巧妙地"设计问题"、"设计课题"、"设计项目",进而有效地"解决问

题"、"阐释议题"、"实施项目",最后指向学生能力提升。在今天的大学,要想上一堂没有学生说话、睡觉、发短信的课,必须对传统的理论课堂教学形态进行改革,探索艺术管理专业新的教学模式。如课堂内外一体化教学模式,先是课前拟定考察提纲安排学生外出参观,其次是结合参观感受开展课堂理论教学,最后要求学生课后运用所学知识开展一次艺术展演活动,即形成了"带着问题考察、带着观感听课、带着心得实践"的教学环节。又如"改课堂讲授为学业指导"课堂教学模式。避免课堂讲授学生听课不积极的弊端,顺应当代大学生自主性强的特点,改课堂讲授为学业指导,按教学计划一步步督导学生推进学习。再如项目情景教学模式,围绕艺术管理的主要议题,创设一定的情境,让学生进行摹拟训练,或同学之间互相观摩,然后大家讨论,分析各自优劣利弊,取人之长,补己之短,再由老师作评价。教学形态的变革让知识活起来,让学生动起来,彰显了学生的主体地位,激活了内在的求知欲望,从而避免了学生"学不到东西"或"学不到有用的东西"的意见。项目化教学模式以项目带动教学,是培养应用型艺术管理专业人才的有效途径。

 重塑艺术管理师生关系。在项目教学中,学习过程成为一个人人参与的创造实践活动,注重的不是最终的结果,而是完成项目的过程。教师角色得以转型或者重构,不再是知识的占有者,不再是理论的讲授者,不再是教学的裁判者,而是艺术管理项目的规划者、艺术管理资源的整合者、艺术管理问题的发现者、艺术创意的导引者。在教师的指导下,学生去寻找艺术项目实施的途径和方法并进行成果展示和自我评价,学习过程成为一个团队参与的创新实践活动,其学习过程注重的是完成项目的过程。对学生,通过转变学习方式,在主动积极的学习环境中,激发好奇心和创造力,培养分析和解决实际问题的能力。

 彰显艺术管理专业品质。当前,全国艺术院校无不开设艺术管理专业,从创建至今,十余年的时间里,其办学规模与格局不断扩大并成型,而其专业内涵的建构及教学品质的塑造却依然处于艰难的探索之中。作为先导性的实验,近年来诸多院校施行的实践化、项目化教学模式,都是这个新建专业塑造实践性教学品质的有效举措。从这些教改活动的各个环节以及每个细节里切实感受到,作为从艺术本体延伸、拓展出来的应用类新建专业,"艺术管理"可以从这些教改举措里进一步明晰发展的方向和路径,从而理顺这个专业人才培养的思路和理念。由此引申,项目化教学的课程架构及其教改举措,为反思国内艺术管理专业的现状与走向以及解决教学环节存在的诸多问题提供了一个全新的视角。而诸多院校的案例足以表明,塑造艺术管理专业实践性教学品质这一命题的提出,预示着当下国内艺术管理专业该升级换代了,以开放和互动的心念,从教学目标、课程体系、课堂形态,以及教学资源的跨界整合、社会链接等全方位作整体性的升级换代。

3. 艺术项目教学的要求

 案例教学、项目教学、实验教学是重要的途径而且之间具有不同的取向,都是通过从理论到实践的结合上,获得发现问题、分析和解决问题的学术品质。案例教学是对已发生的有情境性、有典型意义的故事进行整理,以此作为教学的素材,案例教学不是通常所说的举例子;实践教学是一种真实的历练或者是全真模拟、顶岗实习,是在做中学。而项目教学则介于两者之间。

 艺术项目教学的基本形态可以划分为课堂模拟型、网络虚拟型、现场实操型。开设艺

术管理专业的院校一般都积极探索实践性、项目性教学模式,或者开设实践或项目的课程,或者开通实践或项目的实验室、课外基地,或者以课内模拟或者课外实操的形式开办各类实践或项目活动。选作教材的艺术项目应该是最常见的、最一般的艺术项目,当然也应该具有代表性和典型性。

在整个课程结构中,艺术项目教学是一个完整的体系。

(1) 整合课程,完善结构。一要对课程体系进行规范建设,明确先修课程和后续课程,加强课程之间的有机联系和衔接,将有关课程的理论教学内容与艺术实践、管理实践紧密联系起来,突出对学生调研能力、策划能力、推广营销能力、品牌塑造能力的培养,使学生能够在课内学习和课外实践中实现知识和能力的整合。二要加大实践教学的学时、学分,在专业主干课程上增加实践性的内容,增加实践教学的时间,由以向学生传授知识为主向以培养学生动手能力为主转化,突出艺术市场调研、艺术院团调研、艺术项目运作等方面的教学内容。

(2) 规范教学,从严治教。在课程实施上要体现教学计划的规范性和严谨性,在教学内容的安排上要体现连贯性和严密性,在教学实施中要体现整体性和一致性。对教师的教学内容、教学进度、教学方法进行教学前规划论证、教学中跟踪监控、教学后总结反馈,避免课程与课程相脱节、项目实践与课程知识相脱节的"两张皮"现象。项目化教学模式的正常运行依赖于制度的完善和各种规范性文档的健全。一是每个项目都要有确定的项目任务,明确的项目范围和时间、成本、质量的监控措施。二是制订项目计划和项目风险预案并监督执行,养成学生遵守计划、执行计划的习惯和培养应对风险的能力。三是强制学生养成文件整理、归档的习惯,及时反思项目实施的不足以利下次改进。四是对教师的教学工作量、教学效果以及学生学习效果形成科学的评价、激励、约束机制。

(3) 专兼结合,优化团队。只有教师形成合力,课程才能形成合力,进而学生的知识建构才能是系统的而不是散乱的,学生的能力才能是综合的而不是单一的。项目化教学模式要求教师必须具备完成一个项目所涉及的专业理论知识和专业技能。因此不同学科背景的教师之间要了解其他课程的教学内容和教学方式,而且还要尽量掌握课程体系中几乎所有课程的主要内容,形成复合型、专业化的教学团队,只有这样教师才能在教学的过程中发挥主导作用。

二、艺术项目策划的教学设计

"艺术项目策划与执行"是艺术管理专业的核心教学环节。有效的教学设计通常遵循案例分析、理论讲授、实务操作的教学过程。先是案例分析,包括演艺、娱乐、策展、拍卖等艺术项目运作的案例,指导学生从惯常的、通行的、经典的艺术项目中归纳、概括出一般性的策划思路、核心与方法,从具体的项目教学中体验策划应用的途径和方式。然后是理论讲授,包括艺术项目策划与执行的历史沿革及其内涵界定,艺术项目策划与执行的基本原理和一般方法,艺术项目策划与执行的一般要求和操作程序。最后是实务操作,要求学生运用相关技术和方法,进行艺术项目的模拟演练乃至实战。

艺术项目管理是一套统一的整体,但是本书只包括艺术项目的内部运作、创意策划、

实施运作等,对立项审批、营销推广、经费筹措等外围执行层面的内容或者说是管理层面的内容不做展开性的叙述。艺术项目教学基础在构思项目,关键在设计教学。

1. 艺术项目的构思与确定

从艺术项目来源于外部还是内部,以及艺术项目的主题是已定的还是未定的,这两个向度进行组合,进而可以将艺术项目的策划路径分成 4 个类别,见下表,它们之间策划的原则、策略、要求等要素各不相同。

表 1 艺术项目构思类型

项目来源 \ 项目主题	已定	未定
内部	C	D
外部	A	B

(1) 第一种类型 A。项目来源于外部,且主题已经确定。比如,社区文艺演出、店庆,这类构思的重点在于将主题具体化。

(2) 第二种类型 B。项目来源于外部,但主题尚未确定。比如,有人赞助或有人邀约的艺术展演,这类构思更多的要考虑客户的需求。

(3) 第三种类型 C。项目来源于内部,但主题已经确定。比如,由老师根据教学或实践需要先行确定主题,在此框架内学生开始构思。

(4) 第四种类型 D。项目来源于内部,但主题尚未确定。比如,班级或者学校组织的各类艺术项目,这类构思主要又学生自行展开,以发散、开放式为主,然后今天集中最终确定主题。

每一种艺术项目构思的类型都可以作为教学项目的来源。若考虑项目的可行性,还可以将项目与校园以及社区文化活动相结合,将项目与老师、校友的业务开展相结合,将项目与学校、政府的课题相结合,强调学生所组织活动的公益性和社区化,在低成本、小制作上下工夫,这样都会给项目的操作带来丰富的外来资源。

2. 教学的切入与展开

教学的环节从哪里开始?如何展开?怎样结题?教师的角色如何呈现?学生处于什么状态?大致可以从传统模式以及现代模式两个角度展开叙述。但是不管哪种模式都需要老师和学生进行充分的课前准备,所有的教学需要教师甚至包括学生进行提前设计:1)教学目标设计,2)教学主题选择,3)教学素材筛选。这也是老师们教学备课的要求与内容。

(1) 传统模式:理论讲授—方法介绍—项目实践—教学总结。通常的做法是先理论后实践,采取由道入技的方式,名曰学以致用或坚持理论指导实践。对这一传统的教学形态如何评估,可谓是见仁见智。整体来说,这一模式越发不受学生的欢迎,但有些课程非采取这类模式不可。其实可以按照人们认识事物的基本规律调整这一教学形态,也就是遵循"感性—理性—感性"的线索。

(2) 现代模式:问题先导—过程体验—流程评述—理论讲授—项目实践—教学总结。

大致的流程是：体验或感受—流程评述—理论讲授—项目实践—教学总结。这一模式当然更适合项目教学。教师先提出若干带有普遍意义的操作性议题，让学生带着问题，或现场观摩或纸上谈兵，或是以案例分析的形式进行项目观摩或项目模拟；教师指导学生对观摩、案例或模拟进行评述，教师和学生共同补充完善这些评述，最终形成关于这个项目操作的方法指南与流程；上述环节完成之后教师讲解相关的基本理论与历史。理论是对实践的上升，也是对历史的回顾，更是对美学的深化，理论讲授也不是传统模式的满堂灌、填鸭式，而是基于项目生发出来的学术支撑。

在艺术项目教学中，所有的过程都是老师把学生推向前面而自己身居在后面，教师指导学生合理分工实施项目，对项目进行评估：描述过程、总结经验、查找问题。在艺术管理专业项目教学中教师存在的两个突出问题，一是包办太多，学生变成跟班的；二是指导太少，基本上撒手不管。第一种情况，既有老师的态度问题，更有老师的方法问题，当然还有现在学生的状态问题，这就更需要老师的教学方法与策略。第二种情况，把艺术管理的实践教学弄成放羊状态，教学变成了学生的过家家，尽管是艺术管理专业的大学生，但是所举办的展览和演出活动要么是和中学生搞的活动没有差别，要么是和绘画专业、表演专业举办的展览和演出没有差别。没有高标准严要求，哪来的效果和效益，又从何锻炼与提升作为艺术管理专业学生应有的品质和素养。

3. 效果的评估与反馈

艺术管理专业开展艺术项目教学，系部需要提供基本的资金、资源、设备等教学条件。要完成一个项目，必然涉及如何做的问题。这就要求学生从原理开始入手，结合原理分析项目、拟定方案。而实践所得的结果又考问学生：是否是这样？是否与书上讲的一样？项目教学还可以安排成以赛促学的形式，或合作演讲，或PPT，或方案书，或不同的组别策划同一个主题，在一起PK。凡是已经实施的艺术项目，基本上都进行了公开的教学成果汇报。这就牵涉项目教学的效果评估与反馈。

从教育学的视角尤其是西方当代教学论的新发展，来构建艺术项目教学评估的基本维度，以使艺术项目教学处于可操作、可回溯的理想状态。通过项目内容的学习，达成以下4点教学目标：1)了解艺术项目的生成及其思维的过程；2)区别不同的艺术项目，弄懂不同模式及其内在逻辑，并能进行个性化的反思与构建；3)把握艺术项目策划与执行的基本策略与方法，并能运用到艺术组织的具体实践中；4)学会分析艺术项目策划与执行的经典案例，学会制作方案书，并达到学以致用之目的。

项目教学的评估与反馈不仅是项目本身，也包括教师身份的反思。1)已有的教学行为与新理念、新教法有哪些不适应的地方？2)在课堂上是否注重与学生沟通和合作？3)是否留心思维方式对学生产生什么样的影响？4)课堂设计与学生的实际收获之间有多大差距？5)更关注的是学生的学还是教师的教？6)有没有在意教学是否真的有效？7)面对学生时是否公正、真诚、热情？8)用了哪些方法帮助学生改变以往单一、被动的学习方式？9)有学习计划和反思记录吗？

在项目教学法的具体实践中，教师的作用不再是一部百科全书或一个供学生利用的资料库，而成为了一名向导和顾问。帮助学生在独立研究的道路上前进，引导学生如何在

实践中发现新知识,掌握新内容。学生作为学习的主体,通过独立完成项目把理论与实践有机地结合起来,不仅提高了理论水平和实操技能,而且又在教师有目的地引导下,培养了合作、解决问题等综合能力。同时,教师在观察学生、帮助学生的过程中,开阔了视野,提高了专业水平。可以说,项目教学法是师生共同完成项目,共同取得进步的教学方法。

学生以团队的形式在老师的指导下完成项目制作方案,项目教学的评估与反馈最终要落在学生身上,考评学生在项目教学的过程中是否实现了技术训练、能力提升、思维培养、美感塑造、兴趣激活等方面的变化。

三、艺术项目策划的教学进展

1. 各具特色的艺术项目教学

以项目为主的实践教学是艺术管理专业课程体系必不可少的环节。开设艺术管理专业的各校结合人才培养目标与要求以及师资团队所秉承的教育理念与所拥有的社会资源,都在以不同的方式积极推进、开拓实践教学进程。而一些办学早、条件好的艺术管理系科,更是在实践教学的课程开设、师资配置、基地与实验室建设、项目品牌化以及经费筹措等方面构建出一套各具特色的实践教学模式。各地高校还采取诸多举措积极构建校内外实践教学资源共享的协同办学机制。在师资方面,支持教师参加各种专业进修以及到艺术机构兼职实习,也吸引具有丰富艺术管理实战经验的专家来校兼职授课;实行专兼职结合、双师型主导的师资队伍建设机制。在教学场所及实习基地方面,将校内外的展演机构作为专业实习、公益服务基地,对于实务类课程一般安排在展厅、舞台等艺术现场组织教学。在产学研项目一体化方面,积极参与所在城市文化建设项目工程,使学院成为艺术管理领域在人才培养、学术研究、成果转化等方面的重要力量。通过各种商业管理手段将艺术与社会需求相融合,用其所学的"艺术策划、筹措资金、观众拓展、营销公关、宣传推广"等专业知识,将艺术管理理论升级为创造,致力于多元文化的融会贯通,策划并制作出一台台独具特色的展览或演出活动。

相对而言全国音乐、舞蹈类院校基本都开设艺术管理专业,此类院校艺术管理系所开展的实践教学不仅形式多样、内容丰富,而且在项目层面具有完整性、常规性、系列化、实操化的特点。多数系科立足学生项目策划和制作能力的培养,对校内外广泛乃至潜在的演出资源与需求进行整合,逐步打造出一系列艺术项目教学的品牌,对艺术管理人才的培养起到了关键的作用,也在社会上产生的广泛的影响。比如中央音乐学院"艺术管理策划制作周",是结合专业常态课程周期性主办的非营利性演出活动季。活动的整体构思以及具体策划可算作教学和学习的衍生品。在每学期的第一周,艺术管理系学生组成项目团队以各自策划书公开PK、全体师生无记名投票产生最后的执行项目。每届艺术管理实践周的主要活动大致分为三类:第一,项目策划、制作与管理,内容主要包括:演出项目主题策划、撰写各类宣传稿、设计活动海报、制作节目单、外联统筹、资金筹措、场地管理等;第二,专家学术讲座,主要邀请影视传媒、音像制品、演艺经纪、音乐产品设备零售、音乐文化传承、音乐娱乐、音乐出版业、音乐策划、国际文化交流、剧场管理等行业界别的精英担任主讲;第三,协助或承办学院其他教学与实践活动。项目策划、制作的内容非常丰富,形

式非常多样,而且规模也特别庞大,每届活动都有将近10台演出,合作单位也在10家左右。又如上海音乐学院真刀真枪实战化艺术管理周,立足上海国际化大都市的资源优势,走国际化和商业化路线,与港澳台沪以及新加坡等艺术管理一线专家面对面,并且联合上海、南京、台湾等地高校艺术管理系加盟,形成声势和影响。艺术管理周的内容专业、鲜活、卓有成效,可以归纳为以下若干特点:第一,学生操办,细节精致;第二,全程开放,深度互动;第三,在开放与互动的背后,体现了上海音乐学院艺术管理系对应用性专业内涵的建构以及实践性教学品质的塑造。

独立设置的影视、戏剧戏曲类院校并不多,但是都较早设置艺术管理专业,这类专业比较侧重技术以及文化交流层面,比如制片管理、舞台管理、国际文化交流等。在实践教学的课程化探索上,上海戏剧学院开设"艺术现场"课是一大特色,从教学目的、到理论基础、教学内容、考核方式有完整的教学管理措施。"艺术现场"是实践教学重要的载体,打破常规的教学格式,也是全新的教学形态,以及全新的教学要求。课程完全模拟了学生毕业后进行研究或从事工作的实际情况,创新性地引导学生从接到任务开始,分析任务、搜集信息、观察思考、沟通交流、寻访专家、团队合作,到最终形成结果,形成一个完整的进行研究或处理问题的流程。课程每月安排一个主题,组织一次观摩,聆听一次讲座,欣赏一场演出。在这一创新性的教学计划中,教学主题涵盖了艺术管理的大多数重要职能,参观对象涵盖了上海重要的文化艺术场所,并兼顾周边地区,欣赏内容涵盖了几乎所有艺术门类,以表演艺术为主,兼顾视觉艺术。课程取消全部的卷面考试,每学期的成绩由各单元的成绩平均组成,各单元的成绩由预习报告、观摩讲座表现、小组讨论成果汇报和学习小结四部分成绩平均组成。其中,预习报告主要考察学生的自学能力、调查研究能力、获取信息的能力(包括熟练掌握信息工具和获取信息的方法以及科学地处理信息的能力)和书面表达能力;观摩讲座表现主要考察学生的观察能力和沟通能力;小组讨论成果汇报主要考察学生的团队合作、调查研究能力和口头表达能力;学习小结综合考察学生的自学能力和书面表达能力。在各单元中,综合考察学生的理论知识水平及各项艺术管理专业技能,尤其是实践能力和创新精神。

中央美术学院在全国九大美院以及清华美院、山东工艺这一类高校中最早设置艺术管理学系,而且办学也相当成熟与完善。鲁迅美术学院设有文化传播与管理系也算较早的了,其后广州美术学院、四川美术学院在美术学系里分设与美术史论方向并列的艺术管理方向,还有院校则是在美术学专业里设置策展、艺术品经营等应用性实务类课程。这些院校都紧紧立足当前火爆的艺术品市场以及遍地开花的展览,组织模拟策展或拍卖的项目教学,或者把美术馆、拍卖行作为实践教学基地。而中央美术学院举办的中德艺术管理夏季学院无疑是艺术管理实践教学的创举,已成为高端化的实践教学品牌。

地方综合性艺术院校连同解放军艺术学院共8所,均办有艺术管理系。其艺术管理系大多从文化基础部延伸而来。办学之初,多是文学、美学、管理学以及各门类艺术史等课程的相加,直到这些年才内炼出艺术管理的主体课程,实践教学也逐步规范并扩大起来。综合艺术院校艺术管理专业特别强调学生综合素质培养和实践能力塑造。在办学过程中有效平衡理论教学与实践训练之间的关系,坚持技道交融并进,形成了特色化的专业

发展之道。其一推进项目制和课题制教学模式，组建不同类型的侧重理论的课题组或侧重实务的工作室。其二推进开放式教学资源课程化模式，完善跨界类课程、实践性课程、国际化课程。其三推进学界教师和业界专家合作授课模式。针对艺术管理专业实践性教学品质的特点，采取学界和业界合作授课的方式；对于以理论为主的课程教学要求至少安排一次外出实习实践，同时要求至少一次邀请业界专家来课堂"现身说法"。其四，在毕业设计环节，推行"跨院系"专业融合毕业设计的教学形态，使艺术管理专业与其他艺术专业深度交互并产生跨界的特殊效果。

2. 不断突破的艺术项目策划大赛

全国性的艺术项目创意与策划大赛2009年从南京艺术学院创办，每年一届，不断突破，不仅是对各校实践教学的检阅、检验，更是相互之间的学习、交流，也在师生同台PK的过程中激荡了新的创意、新的思想火花，促进了向更广泛层次的产学研的延伸，体现了更多的协同创新、落地扎根的趋势。

（1）首届的比赛的缘起与构思。1988年至1991年，南京艺术学院采取灵活办学机制与苏南等地艺术机构合作，在全国率先举办"文化艺术管理"成人教育大专班，招收有相关工作经历的从业人员，培养一大批"短、平、快"式的艺术管理经营专业人才，满足了改革开放伊始时代发展的迫切需要。2000年以后，顺应经济社会蓬勃发展的形势，依托学校办学资源优势，分别在音乐学专业下开办艺术管理专业方向，专门培养演出经纪人、剧院团管理人才；在美术学、设计学专业下开办美术展览与策划、设计管理等新型课程或专业方向。2004年学校成功申报公共事业管理（艺术管理）本科专业，统一发展艺术类与管理学、经济学相交叉的新兴实用专业。2006年开始招收艺术管理专业本科生，2008年开始招收艺术管理方向硕、博研究生，2009年举办中国艺术管理教育学会第四届年会。

筹备期间，专门邀请学会负责人谢大京、余丁、张朝霞等老师来校商谈年会事宜。基本确定了会议的主要原则与总体框架，大致商定以"艺术管理政产学融汇，中外艺术管系交流"为活动，而举办全国大学生艺术项目大奖赛则是这次商谈的一大重要成果。现在已记不清究竟是谁在什么情况下提出举办项目大赛这件事了。但是大家都知道这一动议契合了当时艺术管理专业建设、人才培养最紧迫的议题，或是说顺应了全国艺术管理师生最紧迫的心声。现在想来之所以会策划出这个项目大赛，与其说是高瞻远瞩的结果，还不如说是被形势逼迫出来的产物：作为新建专业，"艺术管理"在办学经验、传统以及学术积累、教学资源方面都十分欠缺，而举办专业课外实践活动则是有效的弥补与替代，也是必要的丰富与扩充。于是，冠名全国大学生艺术项目大奖赛的活动也就应运而生了。

（2）比赛的筹备与组织。但是对于如何举办全国首届大学生艺术项目大赛，可谓是心中无数，甚至对什么是艺术项目都还不清楚。这件"创举"出笼的过程大致是这样的，先由邓芳芳老师以及一些热心的学生东拼西凑地拟定了大赛方案草稿，然后由笔者几经推翻、加工、修饰形成初稿，最后发给会员单位反复征求意见并最终定稿。这一工作思路成为我们之后常用的做法。先解决有和无，后解决好和坏。解决"有和无"具有极端重要性，哪怕是对最初的"有"全部推倒重来，但是也为最终的"好"提供了批驳的靶子。这个最终敲定的方案主要内容是：1)对基本概念的界定，全国大学生艺术展演受众拓展方案设计大

奖赛,每一个关键词都需要做清晰的界定或指认;2)对系列文件的拟定,包括方案书的拟定、比赛流程的拟定、对各类文本的装订成册,尤其是选手需要填写的比赛方案书经过几个来回,反复修改,就艺术项目大赛的格式做出全国第一份表格,发至各校征求意见,最终确定格式。直到现在还经常被大家采用,成为基本的母版;3)比赛通知的起草以及全部工作流程与细的确定。在比赛接待与比赛组织阶段,全部由葛金霞等学生操办,在评审时对方案书进行了匿名处理,要求评审现场匿名,打分时去掉一个最高分以及一个最低分,最后的平均分即算作选手的最后成绩。比赛结束后进行了颁奖,对这次活动进行了总结。由于参赛选手来自不同的省份,全国艺术管理师生难得一聚,也是为了促进大家深入的交流,主办方组织大家游览了南京秦淮河夫子庙与扬州瘦西湖景区。大家彼此加深了了解,多少年后很多同学还经常保持联系。现在这里面的大部分同学已成为艺术管理优秀的CEO或者某一行业的业务骨干,也有数位获奖同学已入职高校艺术管理系科教师行列。

(3)后续的突破。从南艺第四届年会开始的艺术项目策划大赛,每一年参赛规模都不断扩大,比赛主题更接地气,比赛流程逐步完善,比赛方案不断突破,成为艺术管理年会的重头戏和艺术管理学生创意的孵化器。

第二届艺术项目策划大赛 2010 年由北京舞蹈学院艺术传播系举办,比赛包括预赛和复赛两个阶段。预赛是由评审委员会对于各院校递交的创意策划方案的初审阶段。评审委员会进行初评后,组委会在赛事网站公布了初审评估结果,并于 9 月初通知各高校晋级小组参加复赛。复赛是指在 2010 年 9 月 18 日至 19 日会议期间的展示和竞赛,由评审委员会和业界专家评定名次。在参赛资格上也有新的规定:1)高等院校在读的本科、硕士以及博士研究生均可报名参加;2)参赛的形式可以是小组参赛或个人参赛;3)各校递交的方案申请书经评审委员会初审阅后,晋级者具备复赛资格。尤其是为了维护本次大赛的公开、公平及公正原则,北京舞蹈学院作为年会会务组和承办方将不参加此次项目创意策划大赛。而对于比赛中获奖的参赛项目,不仅给予参赛小组一定的奖励,还鼓励推荐给艺术企业进行落地孵化。这届大赛开始聘任业界专家担任评委,教师的提问也更为涉及专业本体议题,学生现场展示的表现从服装、队形、台风到回答问题更加精彩。

本届大赛方案书在此前基础上作了改进,变得具体可控。一是在项目背景分析栏有变,要求从项目的相关宏、中、微观视角作背景分析;二是增设项目融资、预算与运作一栏,包括项目资金的筹措方式、预算分配及运作管理,更加强调项目的可操作性。但是也带来一个问题,学生着墨过多,事无巨细,略显冗余;三是在项目的可行性分析栏有变,要求从项目的创新性、艺术营销和观众拓展等方面着手阐述,并且要求相应内容需要数据、文献及调研的支撑。

第三届艺术项目策划大赛 2011 年在天津音乐学院举办。大赛由二轮晋级决出名次,先是将方案匿名发至各参赛学校,每个参赛学校推荐一位老师(非项目指导教师)作为评委进行初评,初评的胜出者将参加在天音的决赛。决赛邀请了一批活跃于当前的业界专家担任二轮复赛评委,更为关键的是在比赛计分阶段,评委轮番点评参赛方案。业界专家就方案的可行性、可控性以及实践中细节点滴做精彩的点评,给学生也学界老师留下深刻的印象和很大的启发。这一做法作为大赛的深化的亮点部分并在今后的相关活动中保留

下来。

2011年方案书亦有诸多调整，变得更加丰富和完善。大致框架如下：

其一，项目概述。分栏说明策划方案的目的意义、创新点、项目的预期影响和应用孵化的前景。其二，项目方案设计。项目背景分析（项目的相关宏、中、微观视角的背景分析），项目主题内容设计（包括项目的内容创新与形式创新；如果为赢利性项目，请描述项目的盈利模式），项目市场分析（包括项目的目标受众分析、SWOT分析等内容。相应内容需要数据、文献及调研的支持），项目营销战略及策略（分栏填写包括项目前期、中期、后期的营销战略及策略等内容），项目团队（包括项目的组织机构设计、人力资源管理等内容），项目筹资（包括项目筹资、回报及退出机制等内容），项目财务预算（包括项目的财务分析及预算表），项目实施计划（分栏填写包括项目的周期、场地、活动程序和运作管理）。其三，相关附件。

方案书规定的明确具体，增强了评审的可参照性。但是由于没有字数限制，有的学生内容写得过于冗长甚至啰嗦，以致评委很难把文本读完弄清楚。

第四届艺术项目策划大赛2012年在上海音乐学院举办，在汲取前述好的做法基础上又增添了一些创新之处。比赛前先将方案以及团队资料做成展板在现场进行集中展示，供大家彼此交流学习。比赛主题统一命制而非任选，这就为统一评分奠定了基础。决赛评委不再由参赛学校教师担任，而是由两岸多地文创学者、艺术管理专家担任，主办方也回避了本校的学生参加比赛。除了方案大赛还增加"未来艺术管理CEO争霸赛"个人比赛项目。整个比赛现场的主持与调度也很有新意。

2012年的方案书首先是对主题进行范围的确认，其次是提供了一个大致的表格框架，体例如下：前言，1)项目概述，2)活动目标，3)策略规划，4)活动方案（含主题活动及周边活动），5)创新点，6)目标受众分析，7)传播计划，8)视觉规划，9)活动执行时间表，10)财务计划，11)效益评估，12)应急方案，13)人力分工及组织架构。

第五届艺术项目策划大赛2013年在中央美术学院艺术管理学系举办，中央美术学院艺术管理师生先后3次召集学会常务理事开会商议年会以及大赛事宜。经过多位理事的努力，学会、主办方达成了与中国教育电视台合作现场直播艺术项目策划大奖赛协议。经过理事会与中国教育电视台策划人员多次研讨，大致形成了工作方案。先是全国分成5大赛区举行初赛，每个分赛区评审出2个方案齐集中国教育电视台1号演播大厅，现场直播决赛实况，并提出比赛环节突出现场感和可视性等具体要求。尽管最后由于多种原因，电视直播未能实现，但是这一构想代表了艺术管理项目大赛一种创新的思路，为后续的比赛提供了借鉴。

3. 对艺术管理大赛未来的期待

全国性的艺术项目策划大奖赛属于院校间公益类教学实践活动，对于专业建设、学生培养发挥了不可替代的作用。开设艺术管理专业的院校也对此表示美好的期待，在大家的共同参与下项目本身就更加富有创意，更加充实，也更加产生效果。

这些活动还应改变目前因项目主题自行确定、项目内容纸上谈兵、项目评委老师担任以及由此带来的社会性弊端，进一步作出了导向性的创新。

首先必须服从和服务于教学，时间可以一年一次亦可两年一次，各参赛院校争取在本校做到所有艺术管理师生全员参与，共同受益。有条件的学校可以适当考虑将初赛纳入本校课程体系，或者借助一些实务课程来设计初赛，然后选评本校优胜者参加全国比赛。这样就要求组委会至少一个学期前就应该将参赛方案通知到各所学校。把比赛打造成可落地的教学成果，使之成为课堂教学资源，或公共网络教学资源。

其次尽最大努力力争比赛产生教学之外的实效，更加突出艺术项目的非盈利性、社区类、小制作、低成本，以保证它的可操作性和落地性。借助产学研的平台以及协同创新的渠道，有效平衡大赛与教学以及创意与创业的关系。应以艺术项目的创意模拟为主，主题顺应艺术管理前沿要求。或者大赛主题直接与实践接轨，针对艺术管理领域最需要解决的事项来设置比赛选题。选题来源于真实的艺术机构，强调了实用性，这样获奖项目就不会像过去那样束之高阁，而是有机会进入艺术机构的经营理念甚至是操作环节中。恰是如此，一线艺术机构、文化企业才有可能成为大赛乃至年会的主要赞助商。当然艺术机构、文化企业也会满载而归，不仅从大赛获奖方案里看中了一批好点子，盯上了几个好苗子，而且在比赛现场也碰撞出一大批"关于艺术机构、文化企业品牌塑造与市场推广的思想火花"。

其三，在整个比赛流程、环节上，今后大赛应统一比赛主题或者限制在某个范围，以增加可比性。评审环节采取主办方的回避制。其评委以商界代表为主，评审过程不再是简单地集中陈述、现场提问、限时答题，而是选手、评委就策划方案深入交换意见，相互探讨，甚至是质疑与辩驳。还可以就比赛的冠名权、赞助等内容与学生比赛深度结合起来。

其四，参赛师生积极建议把获奖方案编绘成册。当然，编绘成册就是以"记录在案"的形式展示了艺术管理这个新兴专业历年办学的物化成果。之所以这样做不仅可以为后续的学习者提供专业的参考和借鉴，而且也可以为后续的教育者提供必要的素材和基础。

附录 1

关于举办全国大学生艺术展演受众拓展方案设计大奖赛的通知

"全国大学生首届艺术展演受众拓展方案设计大奖赛"将于 2009 年 5 月上旬在南京举行。本次大奖赛由中国艺术管理教育学会举办,南京艺术学院承办。为了使大赛圆满成功,南京艺术学院先行面向高校学生开展艺术展演受众拓展方案设计大奖赛,获奖者除取得奖励证书、奖金外,还将受邀参加"全国大学生首届艺术展演受众拓展方案设计大奖赛"。具体情况通知如下:

一、参赛对象

所有在校大学生均可参加比赛。

1. 中国艺术管理教育学会会员单位高校,学生直接由本人所在学校组织参赛。
2. 省外非会员单位高校学生可以直接向组委会报名参加比赛。组委会设在南京艺术学院人文大楼 403 室,电话:025—83498459,联系人(略)。
3. 省内非会员单位高校学生可以直接向南京艺术学院报名参加比赛。报名地点及联系方式同上。
4. 南京艺术学院学生直接向人文学院报名参加比赛。报名地点及联系方式同上。

二、比赛奖项设置

本次比赛初步设置特等奖 1—2 名,奖金 5000 元;一等奖 3—5 名,奖金 3000 元;二等奖 6—10 名,奖金 1000 元;三等奖若干名。各奖项名额和奖励额度将根据参赛规模具体设置。

三、参赛要求

1. 参赛的同学须按照组委会要求提供《全国大学生首届艺术展演受众拓展方案设计大奖赛申请书》一份,并提供相应电子稿。具体要求见附件。
2. 大赛以申请书书面形式进行匿名评审,必要时以答辩形式进行。
3. 评审将由全国知名艺术管理专家、学者组成。

四、时间安排

凡直接向南京艺术学院以及人文学院报名参加比赛的同学,递交申请书截止时间:2009 年 4 月 1 日(星期三)17:00 前。

五、联系方式(略)

六、其他事项(略)

南京艺术学院
2009 年 3 月 5 日

附录 2

全国大学生首届艺术展演受众拓展方案设计大奖赛申请书

方 案 名 称 _____

专 业 领 域 _____

主 要 设 计 者 _____

所 在 院 校 _____

指 导 老 师 _____

联 系 电 话 _____

中国艺术管理教育学会
南京艺术学院
2009 年 2 月订

声 明

申请人承诺：

 我(们)保证申请书中所有信息真实可靠。如有失实，本人将承担相关责任。

<div align="right">申请人：_____
年　　月　　日</div>

相关概念提示

 一、艺术展演：主要是指美术展览、艺术品拍卖、音乐演出、晚会组织、影视剧目制作、戏曲舞蹈、广播电视栏目(频道)播出以及艺术作品或艺术家推广等。

 二、受众拓展：主要是指开展意图满足现有及潜在观众群需要的活动，以及能够帮助艺术组织、艺术家及艺术团体增进与受众之间关系的活动。所包含的方面有市场营销、规划、教育活动、客户维护以及销售发行等。

 三、方案设计：可以是一项产品或一种服务；可以依据实体艺术展演进行，也可以假借虚拟艺术展演进行；可以是一个人单独设计，也可以是一组人合作设计。

 四、在方案制作过程中，所涉及的数据及文献要标明出处，所涉及的相关专业概念要加以解释说明。

 五、在填写申请书的过程中，根据方案具体情况本表所列项目可以适当调整。

一、项目团队基本信息*

<table>
<tr><td rowspan="10">主要设计者</td><td rowspan="5">一</td><td>姓名</td><td colspan="2"></td><td>性别</td><td>民族</td><td>出生日期</td><td colspan="2">　　年　　月</td></tr>
<tr><td>入学时间</td><td colspan="3"></td><td colspan="2">所学专业</td><td colspan="2"></td></tr>
<tr><td>所在院系</td><td colspan="3"></td><td colspan="2">联系手机</td><td colspan="2"></td></tr>
<tr><td>通讯地址</td><td colspan="7">省　　　　市(县)　　　街(路)　　　号　邮政编码</td></tr>
<tr><td>姓　　名</td><td colspan="2"></td><td>性别</td><td>民族</td><td>出生日期</td><td colspan="2">　　年　　月</td></tr>
<tr><td rowspan="5">二</td><td>入学时间</td><td colspan="3"></td><td colspan="2">所学专业</td><td colspan="2"></td></tr>
<tr><td>所在院系</td><td colspan="3"></td><td colspan="2">联系手机</td><td colspan="2"></td></tr>
<tr><td>通讯地址</td><td colspan="7">省　　　　市(县)　　　街(路)　　　号　邮政编码</td></tr>
</table>

<table>
<tr><td rowspan="8">团队成员</td><td>姓名</td><td>性别</td><td>年级</td><td>所学专业</td><td>通讯手机</td><td>所在院系</td><td>通讯地址</td></tr>
<tr><td></td><td></td><td></td><td></td><td></td><td></td><td></td></tr>
<tr><td></td><td></td><td></td><td></td><td></td><td></td><td></td></tr>
<tr><td></td><td></td><td></td><td></td><td></td><td></td><td></td></tr>
<tr><td></td><td></td><td></td><td></td><td></td><td></td><td></td></tr>
<tr><td></td><td></td><td></td><td></td><td></td><td></td><td></td></tr>
<tr><td></td><td></td><td></td><td></td><td></td><td></td><td></td></tr>
</table>

<table>
<tr><td rowspan="2">指导老师</td><td>一</td><td>姓名</td><td></td><td>性别</td><td></td><td>职称</td><td></td><td>工作单位</td><td></td></tr>
<tr><td>二</td><td>姓名</td><td></td><td>性别</td><td></td><td>职称</td><td></td><td>工作单位</td><td></td></tr>
</table>

其他相关说明	（主要设计者和核心成员前期相关科研成果、获奖情况等）

* 说明:若仅有1人或2人完成方案,仅填写主要设计者栏即可;若团队成员中无法区分主要设计者,仅填写团队成员栏;全部成员不得超过7人。

二、项目方案基本信息方案名称

方案名称	
主题词 (5—8个)	
专业领域	(　　　)(美术展览、艺术品拍卖、音乐演出、晚会组织、影视剧目制作、广播电视栏目(频道)播出以及艺术作品或艺术家推广)

核心描述(分栏说明方案的内容提要,主要包括方案的目的意义、目标受众群、核心内容、创新点、主要研究方法及预期市场效果等。字数要求800字以内。)

三、项目方案设计*

3.1 项目背景分析(目前艺术展演现状及其受众需求分析。字数要求800字以内)

*说明:建议本栏内容应进行相关信息检索和市场调查。

3.2 项目可行性分析(应有相应观点、问卷、数据及文献支持,字数要求3000字以内)

3.3 项目实施计划(分栏填写包括活动周期、活动场地、活动程序以及经费预算、宣传策略等内容)

3.4　预期研究成果对相关行业的影响或应用转化前景的预测（包括国内外应用或市场现状、潜在用户、市场前景、经济效益和社会作用等）

3.5　其他补充说明

四、相关附件*

4.1　所采用的调查问卷及分析报告

*说明：若本栏没有相关内容可以不填。

4.2 参考文献及网站目录

4.3 其他需要补充或提示的材料

五、指导老师意见

指导老师签名

年 月 日

附录3

"全国首届大学生艺术展演受众拓展方案
设计大奖赛"评审办法

一、评审委员会

"全国大学生首届艺术展演受众拓展方案设计大奖赛"评审委员会负责参赛方案的所有评审工作。评审委员会由中国艺术管理教育学会代表组成,具体名单由组委会根据代表学术背景、院校分布等条件确定。

二、评审安排

"全国大学生首届艺术展演受众拓展方案设计大奖赛"实行匿名评审制度和双评制度,总计分数时取平均分为最终结果。评审结果将于5月8日前后在中国艺术管理教育网和南京艺术学院网上公布。

三、评审原则

评审委员会应坚持实事求是的科学态度,本着"坚持标准、严格要求、保证质量、合理公正"的原则,评审参赛方案。

四、评审标准

1. 内容真实。"全国大学生艺术展演受众拓展方案设计大奖赛"申请书内填写信息、方案设计必须是真实可靠的,不能抄袭和剽窃他人成果,否则将取消其参赛资格。若有参考他人文献,必须注明出处。

2. 选题新颖。符合新时代的特点与民众的需求;视角独特,有创意,且具有一定的思想深度;对所研究的项目有创造性的见解。

3. 市场前景广阔。方案的研究成果应符合相关行业运作规律,有助于行业发展及市场拓宽。

4. 阐述明确。内容全面细致,条理清晰,无疑点,无歧义。

5. 论证严密,分析严谨,设计合理。论点明确,层次分明。论据充分并有严密逻辑性。结构标准、规范,材料典型、得当,具有感染力。方案思路清楚,切合主题;内容突出重点,充实生动。

6. 可操作性强。根据相关专业领域的普遍性和规律性,方案应具有前瞻性、可操作性强的特点。

五、评审要求

1. 整套项目方案系统完整;

2. 参赛方案具有创新性、专业亮点;

3. 参赛方案在理论上或实践上对艺术展演受众拓展有较大的意义;

4. 参赛方案在本专业领域上有坚实宽广的理论基础和深入的实践可能性为依据,在小范围施行设计方案时,能收到预期收益。

第三章 观众拓展项目策划

第一节 到甘家大院听昆曲:非遗整合营销方案

一、项目方案描述

1. 活动主题与创新点

2011年昆曲被联合国教科文组织列为人类口头与非物质遗产代表作,2005年南京市政府投巨资重新修缮甘家大院,本项目由此生发,主要针对20—60岁、游客、高收入群体等特征的目标受众群,关键内容分为"传统/民间艺术团体"、"大院版"演出、"俱乐部"三个部分。整个方案将不同创意元素、不同文化资源进行有效链接,进而形成新的演艺形态和新的机制:群众文化、艺术教育与观光旅游相结合;非物质文化遗产与物质文化遗产相结合,定点演出、常态活动与当地居民生活相结合;盈利组织的管理方法、营销策略与非盈利组织的运作机制相结合。

2. 活动意义及效果

"到甘家大院听昆曲!"——非遗的整合营销计划,以园林艺术为背景,融合非物质文化遗产与物质文化遗产两大极具中国特色的艺术,凸显出独特的审美价值。方案力求对昆曲及其他传统、民间艺术的观众在广度和深度两方面进行扩展,并实现一定规模的经济效益、社会效益和文化效益。

方案所达成的效果在于,1)美学效应:通过革新原有的戏曲表演及观赏模式,传递给大众全新的戏曲观赏体验和园林游览体验,以"甘家大院"原有的游客资源为基础,搭建起昆曲及其他艺术的学习、表演平台,以此吸引广大的潜在客户群;2)商业效应:依托于"甘家大院"这一古老的园林建筑,以"传统、民间艺术团体"、"大院版"演出、"俱乐部"三个部分为支点,形成经济上的叠加效应,将沉寂的文化宝藏变为活跃的旅游资源,以此释放更多的经济与社会效能,提高行业竞争力;3)社会效应:以多维、立体、活态的方式逐步展示"南京—吴越—中国"文化,有利于解决长期以来困扰我国艺术机构的"盈利"与"非盈利"之间的矛盾,进而激发从业人员的积极性。

3. 策划思路与方法

本方案主要运用比较法、归纳法、分析法、演绎法、建模法等研究方法预期市场效果。保守估计本方案将吸引南京70万常住居民以及世博会游客350万人(次),并将大学生群体转化为潜在的用户;通过对相关数据的整理以及管理表格的推演,得出该项目的市场预期是可观的、可靠的、可行的,保守估计将9个月收回成本、平均年盈利422.5万,平均年纳税63.38万。

二、项目方案设计

1. 项目背景分析

2001年5月18日,昆曲被联合国教科文组织列为人类口头与非物质遗产代表作。此后,世界上掀起了一波又一波的"非物质文化遗产保护"高潮,"昆曲"和"古琴"频繁出国交流、演出,但国内群众对二者的认识仍一知半解,令人堪忧。实际上,国家在1986年就成立了"文化部振兴昆曲指导委员会",制定了"保护、继承、革新、发展"的八字方针。2006年10月,文化部又发布了《国家级非物质文化遗产保护与管理暂行办法》,各级政府对昆曲的支持力度进一步加强,但仍然是"好酒困于深巷",沦为业内者的游戏的局面。

在这种情况下,各大昆剧团仍在努力。经过痛苦的反思和蜕变,近年来,苏州昆剧院青春版"牡丹亭"、江苏省昆剧院《1699桃花扇》、上海昆剧团《长生殿》等一批制作精美的作品相继上演。"昆曲进校园活动"以讲座和演出并重的形式,着眼于为高校学生普及昆曲知识。这些活动,吸引了一部分年轻人观看昆曲演出,使昆曲观众进一步年轻化。其他艺术形式也开始借鉴昆曲的素材,2008年2月,中日版"牡丹亭"于京都南座剧场公演20多场;2008年5月,芭蕾舞版"牡丹亭"于天桥剧场首轮演出6场,并进行全国巡演。这些都在一定程度上提高了昆曲的社会认知,为本项目的运作做了前提铺垫,打下了良好的基础。但相对于整个戏剧市场、文化市场来说,昆曲演出还有很大的发展空间。如何探索新的演出形式,挖掘新的演出题材,吸引更多观众,是本项目的实际出发点。

2005年,南京市政府投资过亿元人民币重新修缮甘家大院,并将其划分为六大主题展馆,旨在提高甘家大院的展示功能与文化氛围,本项目也意图充分利用大院空间,并增添新的艺术氛围,既协助了政府的文化建设行为,又在不断地提升甘家大院的品牌价值,最终立足于扩展昆曲及其他传统、民族艺术的观众。

2. 项目可行性分析

(1) 甘家大院,项目场地的可行性

将昆曲和其他传统、民间艺术放置在江南古建筑内,既是演剧模式的创新,又借鉴了传统的演剧方式。一方面,江南园林建筑,在亭台楼阁之间,夹以假山怪石,水泊湖沼为辅助,通过对自然风景的仿效,"步移景换"达到"如梦如幻"的奇妙效果;而这种韵律感在昆曲中同样有体现,如《长生殿·惊变》[粉蝶儿]:"天淡云闲,列长空数行新雁,御园中,秋色斑斓;柳添黄,苹减绿,红莲脱瓣;一抹雕阑,喷清香,桂花初绽。"另一方面,很多经典折子都发生在园林中,如"牡丹亭"中的《游园·惊梦》、《玉簪记》中的《琴挑》、《琵琶记》中的《赏荷》等。因此将昆曲表演置放在江南园林艺术之中,从美学上来说是符合理论根据的。

本项目选取"甘家大院"为项目场地,是基于其与昆曲的历史联系。"甘家大院"为甘熙故居,现为南京市民俗博物馆,因其独特的建筑风格而成为著名旅游景点。甘氏家族不仅是书香门第,更因对昆曲的热爱名扬一方,被人誉为"戏曲世家"。先后培养了甘贡三、甘南轩、甘律之、汪剑耘、严凤英等著名演员和曲家。号称"江南笛王"的甘贡三每月在大院举办票友会;其子甘南轩创办了"新生社";而当时的名流梅兰芳、奚啸伯、童芷苓、言慧珠等也常常出入大院交流艺术。大院见证了甘氏一族对昆曲的不懈追求,如今大院的实物展示仍然延续着对这段历史的述说;这使它有着不同于其他江南古建的独特魅力。为大院引进包括昆曲在内的传统/民间艺术团体,恢复其在大院内的活态传承,将展示更为丰富、深邃的历史空间。

(2) 专业院团,演员资源的可行性

项目将古老的昆曲与园林合二为一,将现今被认为是舞台表演艺术的昆曲置换到现实生活场景之中。作为戏曲艺术的高峰,昆曲在场上的表现是唱功扎实的演员和经验丰富的乐队,而长三角拥有一半以上的专业昆曲团体。江苏本省的江苏省昆曲剧院和苏州昆曲剧院,以及临近的上海昆剧团、浙江省昆剧团,不仅拥有一流的演员,继承了大量经典剧目,还经常进行国内巡演与海外访问,积累了丰富的演出经验。一流的演员阵容,为项目的实现提供了必要的人力资源保障。

近年来,各大昆曲院团在不断尝试,努力进行新的艺术探索,试图从题材上和演出形式上对传统进行革新,以符合观众的审美需要。本项目的出发点正是在不伤害传统艺术精髓的基础上,对昆曲进行形式上的创新,符合各大昆曲院团的探索方向。这是与各大专业院团进行合作的基础。另外,在"甘家大院"进行活动的传统、民间艺术团体,无论是"同期"、"彩串"、"汇演",还是日常的教学活动,都是一种"表演"。这种"表演"同样让人赏心悦目,是对"表演"理念的革新。活态传承的真实呈现,将是甘家大院特有的、宝贵的竞争资源。

(3) 受众群落,市场存在可能性

精准定位项目受众群,是项目存在和发展的必要保证。而本项目受众群的有效性分析,则应具体到年龄、文化程度、购票能力、购票方式、潜在客户等方面。

1) 年龄:本项目旨在吸引25—55岁人群。根据中国传媒大学戏剧戏曲学2003级研究生对2004年10月21日至23日北京世纪剧院"青春版""牡丹亭"三场演出的抽样问卷调查,显示20—30岁之间的观众比例为55.6%,年龄在30至40岁之间的观众比例是27.8%,即20—40的观众共占83.4%。数据可以解读为,这个年龄段的人群容易接受昆曲演出。2) 文化程度:根据以上的调查,20至30岁之间的观众中,大专以上文化程度占53.8%,硕士以上程度占11.8%,也就是说,65.6%的人群具有大专以上文化程度,可以判定为,他们具有一定的艺术感知能力,在接受昆曲知识普及方面不应存在太大的障碍。3) 购票能力:根据以上的调查,月收入在500元以下的占27.8%,收入在500—2000元之间的占17.7%,收入在2000—4000元之间的占22.5%,收入在4000元以上的占27.2%。即49.7%月收入在2000以上,能够负担起观看"大院版"的费用;但也应看到,收入在500以下的占到27.8%,这印证了本项目以传统、民间艺术团体为载体,传播昆曲的必要性;

仅靠高端的"大院版"演出和"俱乐部"是不行的。4)购票方式:根据以上的调查,75.7%的观众是自己买票来看戏的。这在目前的演出市场是一个惊人的数字。考虑到月收入在500元以下的占27.8%,这个数字更加可贵,它折射了一个现实:观众们愿意买票观看高水平的演出,昆曲也不例外;这否定了昆曲不再受欢迎的传言,也就是说,人们走进"甘家大院"观看"大院版"演出是极为可能的。5)潜在用户:根据南京师范大学光裕戏曲社对社会各种身份、不同年龄段对象的大范围调查,从未现场观看昆曲演出的人占到了68.9%,看过昆曲但次数很少的人有35.6%,只有2.5%的样本表示经常观看昆曲演出。可见大众对于昆曲艺术的直接接触十分有限,也意味着在整个人口中,我们只开发了31.1%的人口,剩下的68.9%是令人兴奋的处女地。

约40%的样本认为,昆曲有一点难懂,但总的来说并不影响观看和理解。说明昆曲在人们心目中并非难以亲近。对昆曲艺术,约70%的并不了解昆曲的样本表现出较强的关注和兴趣,这说明虽然昆曲并没有占据很大的市场优势,但是人们保持着对它的兴趣,并且能够克服语言等观看、理解障碍;这跟本项目的出发点:促进更多的人了解昆曲、喜爱昆曲是相吻合的。

3. 经费预算及资金筹措

本项目的总投资预算为300万元,主要用于"内容提升"的三个部分——传统/民间艺术团体、"大院版"演出、俱乐部组建以及"推广扩展"的四个方面——与媒体的合作、与著名景点的合作、与旅游公司的合作、与政府"南京推介计划"的合作。

表1 项目投资预算表

单位:万元

序号	名 称	金额
1	建设投资	273
1.1	固定资产	200
1.2	无形资产	50
1.3	不可预见费	20
1.4	建设期利息	3
2	铺底流动资金	27
3	项目总投资	300

表2 投资来源明细表

序号	项目和费用名称	单位	指标值
1	项目总投资	万元	300
2	项目自有资金	万元	200

续表

序号	项目和费用名称	单位	指标值
	占总投资比例	%	66.7
2.1	其中:国家安排资金	万元	150
	占总投资比例	%	50
2.2	自有资金	万元	50
	占总投资比例	%	16.7
3	吸纳社会资金	万元	100
	占总投资比例	%	33.3

表3 投资明细表

单位:万元

序号	项目名称	项目投资额
1	内容提升	180
2	推广扩展	20
	合计	200

表4 "内容提升"投资明细

单位:万元

序号	投资名称	项目名称	金额
1	建设费用	装修、改造	130
		设备费	20
2	行政费用	交通费	2
		办公费用	3
3	咨询、规划费用	咨询费用	3
		设计费用	2
4	媒体宣传	国际宣传	5
		国内宣传	5
5	合计		180

表5 "推广扩展"投资明细

单位:万元

序号	投资名称	项目名称	金额
1	资料搜集、整理	景点、旅游线路情况	1
		"世博会"推广计划	1

续表

序号	投资名称	项目名称	金额
2	行政费用	交通费	2
		办公费用	3
3	咨询、规划费用	咨询费用	2
		设计费用	3
4	媒体宣传	平面媒体	5
		其他媒体	3
5	合计		20

项目总投资为 300 万元,将通过自筹、吸纳社会资金和争取政府财政支持等渠道解决。1)甘家大院计划自筹项目资金 50 万元,2009 年 5 月已经到位 40 万元,2009 年 7 月全部到位;2)申请政府财政支持 150 万元,2009 年 5 月已经到位 100 万元,2009 年 7 月全部到位;3)吸纳社会资金 100 万元,预计 2008 年 6 月到位 80 万元,2009 年 9 月全部到位。

4．预期成果

(1) 市场前景

旅游演出是近年来兴起的重要演出形式,从"百老汇"到伦敦"西区",从云南的《云南映像》、北京的《功夫传奇》,到上海的《ERA 时空之旅》,再到张艺谋团队的《印象·刘三姐》、《印象·雪山》、《印象·西湖》系列;在提供视听盛宴的同时,也获得了丰厚的经济回报。学者和业者发现,通过将文化演出融入传统景点,不仅提高了"客户体验",也遏制了客流下降的趋势。旅游演出也是景点提高收益的新渠道,但也应看到,当前的这些演出,均投入巨大,属于"资本密集型",是中型景点和不发达地区的景点无法承受的,因此如何吸取旅游演出的成功经验,又降低成本,是亟待解决的问题。而"到甘家大院听昆曲!"以 300 万的投资、9 个月收回成本、84% 的投资利润率,解决了这一问题,具有一定的参考意义。

图 1　客户表示时间维度图

首先,昆曲在江苏省有比较强的群众基础,截止2007年底,南京有常住人口741.3万,若10%的人口能够观看一两次"大院版"昆曲,或"江苏省昆剧院"的演出,则观众的基数是巨大的;其次,"到甘家大院听昆曲!"策划,包括涉及众多的免票推广活动,面向大学生、老年人等低收入群体,尤其是大学生群体,是未来的购买力的代表,昆曲能够凭其本身的魅力征服这个群体,并将其转变为昆曲爱好者;最后,2010年上海世博会,将吸引海内外游客7000万人次,而相当一部分游客将到南京、苏州等地继续参观,"到甘家大院听昆曲!"策划,志在吸引5%的游客,即350万人次。综上所述,在当前和未来两个时间维度上,本项目的市场前景是可观的。

(2) 潜在用户

区别于一般的营销推广,"到甘家大院听昆曲!"的潜在用户是多层次的,见图2。

图2　各层次用户结构图

首先,用传统/民间艺术团体的形式,将这些艺术的爱好者,牢牢团结在"甘家大院"的周围,使之成为一个自发的、民间的、事实上的艺术中心、传统文化中心、民俗中心,并发挥"中心"的辐射功能,吸引更多的潜在用户。其次,"大院版"昆曲演出,将吸引相当数量的旅游者,"在昆曲的家乡听昆曲"。再次,"俱乐部"以昆曲为纽带,凝聚了一群高收入的社会精英,该人群对南京乃至江苏省全省的社会、经济、文化有重要的影响,能够带动更多的人了解昆曲,支持昆曲。最后,后续举办的"昆曲曲友节"等活动,将扩大"甘家大院"的影响,使其成为如虎丘、千灯古镇等,全国昆曲曲友向往的地方。

(3) 经济效益

表6 项目收入汇总表

单位:万元

年度	序号	收入类型	金额
2009年上	1	无	0
2009年下	1	传统、民间艺术团体	25
	2	"大院版"演出	147.5
	3	俱乐部	102.5
	合计		275
2010年上	1	传统、民间艺术团体	25
	2	"大院版"演出	147.5
	3	俱乐部	102.5
	合计		275
2010年下	1	传统、民间艺术团体	25
	2	"大院版"演出	147.5
	3	俱乐部	102.5
	合计		275
2011年上	1	传统、民间艺术团体	25
	2	"大院版"演出	147.5
	3	俱乐部	102.5
	合计		275
2011年下	1	传统、民间艺术团体	25
	2	"大院版"演出	147.5
	3	俱乐部	102.5
	合计		275

表7 传统/民间艺术团体收入说明

单位:万元

序号	收入名称	金额
1	成人学费、团陪收入上缴部分	10
2	出版物收入	10
3	政府配套基金支持	20
4	各种赞助	10
	合计	50

表8 "大院版"演出收入说明

单位：万元

序号	收入名称	金额
1	"大院版"演出门票	225
2	"大院版"演出包场	50
3	"大院版"演出衍生品	10
4	其他收入	10
	合计	295

表9 "俱乐部"收入说明

单位：万元

序号	收入名称	金额
1	俱乐部会员费	100
2	餐饮收入	100
3	广告收入	5
	合计	205

表10 项目损益表

单位：万元

序号	项目	项目期间			
		2009年上	2009年下	2010年上	2010年下
1	产品销售收入		275.00	275.00	275.00
2	销售税金及附加		13.75	13.75	13.75
3	总成本费用	200.00	100.00	50.00	50.00
4	利润总额(1—2—3)		−38.75	211.25	211.25
5	应纳税所得额		0.00	211.25	211.25
6	所得税		0.00	31.69	31.69
7	税后利润(4—5)		−38.75	179.56	179.56
8	盈余公益积金等		−38.75	179.56	179.56
9	累计盈余公益、公积金等		−38.75	140.81	140.81
10	应付利润		25.00	25.00	25.00
11	未分配利润		−63.75	115.81	115.81
12	累计未分配利润		−63.75	92.06	207.87

表 11 项目现金流量表

单位：万元

序号	项目	项目期间			
		2009 年上	2009 年下	2010 年上	2010 年下
一	现金流入		275.00	275.00	275.00
1	销售收入		275.00	275.00	275.00
2	固定资产余值				
3	回收流动资金				
二	现金流出	200.00	158.75	95.44	105.44
1	固定资产投资	150.00	50.00		
2	无形及递延资产	20.00	50.00	25.00	25.00
3	流动资金	30.00	20.00	10.00	10.00
4	经营成本		25.00	25.00	25.00
5	销售税金及附加		13.75	13.75	13.75
6	所得税		0.00	16.69	31.69
三	净现金流量	−200.00	116.25	184.56	169.56
四	累计净现金流量	−200.00	−83.85	100.71	270.27
五	税前净现金流量	−200.00	130	215	215
六	税前总净现金流	−200.00	−70.00	145	360

从以上预测结果可以看出本项目经济效果是可观的、可靠的、可行的，从项目第二年上半年(2010年上半年)开始产生投资收益，以后收入基本稳定。从总体上看该项目投资效果较好。同时，因此财务预测是建立在保守预测基础上，实际收入情况可能要高于预测数据，实际费用支出可能低于预测数据，所以该项目的实际经济效益可能会更好。

表 12 评价结果指标表

序号	项目和费用名称	单位	指标值	备注
1	项目总投资	万元	300	
2	企业自有资金	万元	200	
3	年平均利润总额	万元	422.5	
4	年平均所得税	万元	63.38	
5	年平均净利润	万元	359.12	
6	投资利润率	%	84	
7	投资利税率	%	70	
14	静态投资回收期税后	年	0.75	含建设期 0.3 年
15	静态投资回收期税前	年	0.5	含建设期 0.3 年

三、项目执行计划

1. 活动周期

活动分为对内进行"品牌提升"以及对外进行"形象扩展"等方面。

"品牌提升"分为三个部分：2009年5月起，引进传统/民间艺术团体；2009年8月起（七夕节），"大院版"演出；2009年8月起，俱乐部组建，与"大院版"演出同时进行。

图3 "内容提升"时间节点图

"形象扩展"分为五个部分：2009年5月起，与省内外主流媒体报纸、广播、电视、网络及新媒体签订合作协议；2009年6月起，与南京各著名景点探讨联票、推荐线路等事宜，并签订合作协议；2009年7月起，与各大旅游公司探讨收入分成比率，签订合作协议，纳入世博会旅游线路；2009年9月起，纳入政府世博会南京推介计划；2009年10月，逐步引导进驻传统、民间艺术团体，以"口碑"的形式进行宣传。

图4 "推广扩展"框架图

2. 活动地点

活动主要在甘家大院进行，甘家大院99间半房屋及其园林作为活动场地，以功能分区域，用作静态民俗展览（现有）、民俗教学与活动、"大院版"演出、俱乐部等。

3. 活动程序

(1) 传统/民间艺术团体部分(2009年5月—2010年1月)

2009年5月—6月,于主流媒体宣布:甘家大院将引入各种传统、民间艺术团体;2009年6月—8月,对意向团体进行考核,确定符合条件的团体,并签订房屋使用合同;2009年8月,于主流媒体宣布进驻团体名单,并对相关团体负责人进行培训;2009年9月,正式进驻,并确定各团体每月"同期"、"彩串"等活动的时间;2009年10月,于主流媒体宣布"同期"、"彩串"、"汇演"时间;2009年11月,第一次"汇演";2009年11月,阶段性宣传;2010年1月,第一次总结。此后每月安排"同期"、每两月安排"汇演",同时宣传跟进,做到每次活动均有相关新闻报导。

图5 "传统、民间艺术团体部分"时间节点图

(2) "大院版"演出部分(2009年5月—2010年1月)

2009年5月,前期宣传;2009年5月—6月,内部装修、改造,使之适合昆曲演出;2009年7月,多次彩排、磨合;2009年7月18日—7月28日,第一轮宣传;2009年7月28日,试演;2009年7月29日—8月1日,演出总结;2009年8月1日—8月15日,第二轮宣传;2009年8月1日—8月26日,出票;2009年8月25日—8月30日,第三轮宣传;2009年8月26日—8月28日(七夕),推出"牡丹亭"、《长生殿》、《桃花扇》;2009年9月1日—9月5日,第四轮总结宣传;2009年9月15日—10月15日,第五轮宣传——"国庆专场";2009年10月1日—10月6日,"大院版"昆曲"国庆专场";2009年12月1日—1月5日,第六轮宣传——"圣诞——新年专场";2009年12月24日—1月1日,"大院版"昆曲"圣诞——新年专场";2010年1月5日—1月20日,第七轮宣传——"大学生、老年人回馈专场";2010年1月15日,"大院版"昆曲"大学生,老年人回馈专场(免费)"。

图6 "大院版"演出时间节点图

(3) 俱乐部部分(2009年5月至2010年1月)

2009年5月,遴选公关公司;2009年6月,与公关公司签约;2009年6月—7月,平面媒体宣传;2009年7月—8月,整理现有联系人员清单,遴选,并扩展至相关人员,发出邀请,办理入会事宜;2009年8月1日—8月15日,再次发出书面邀请;2009年8月15日,平面媒体第二轮宣传;2009年8月15日—8月25日,电话邀请;2009年8月26日,俱乐部成员观看"牡丹亭"、《长生殿》、《桃花扇》首演;2009年8月26日—9月1日,电话回访,

征求俱乐部成员对俱乐部及"大院版"演出的意见;2009年10月1日—10月15日,第三轮宣传;2009年10月20日,会员活动:菊·昆曲(暂定);2009年11月1日—11月15日,第四轮宣传;2009年11月20日,会员活动:芙蓉·昆曲(暂定);2009年12月1日—12月15日,第五轮宣传;2009年12月20日,会员活动:水仙·昆曲(暂定)。

图7 "俱乐部"时间节点图

4. 宣传策略

宣传口号:"到甘家大院听昆曲!"

宣传原则:立足于大院的声场条件,提倡"听";突出"清唱"和"昆剧"两种形式的丰富性;强调在文化遗产地感受非物质文化遗产的体验的特殊性。

具体策略:与江苏省、南京市两级政府合作,在世博会"南京推介计划"重点推广;与著名景点合作,发行门票通票;不断推出"泛舟秦淮河——甘家大院听昆曲"等主题;与旅游公司合作,纳入世博会旅游线路。

"宣传—营销"渠道:报纸、广播、杂志、电视等传统媒体的软广告投放;楼宇广告、户外广告、公交车身广告的硬广告投放;门票:采取广告互换的形式,在其他景点门票上印制"甘家大院"标识;旅行社线路报价单、宾馆旅游线路推介等传统旅游推广平台;"甘家大院"传统、民间艺术团体成员的口碑推广。

宣传时间与频次:策划的三部分分开宣传,着重于不同的点,起到协同作用。

(1)传统、民间艺术团体部分:

2009年5月—6月,于主流媒体宣布:甘家大院将引入各种传统、民间艺术团体;

2009年8月,于主流媒体宣布进驻团体名单;

2009年10月,于主流媒体宣布"同期"、"彩串"、"汇演"时间;

2009年11月,阶段性宣传。

此后每月安排"同期"、每两月安排"汇演",同时宣传跟进,做到每次活动均有相关新闻报导。

(2)"大院版"演出部分:

2009年5月,前期宣传;

2009年7月18日—7月28日,第一轮宣传;

2009年8月1日—8月15日,第二轮宣传;
2009年8月25日—8月30日,第三轮宣传;
2009年9月1日—9月5日,第四轮总结宣传;
2009年9月15日—10月15日,第五轮宣传——"国庆专场";
2009年12月1日—1月5日,第六轮宣传——"圣诞——新年专场";
2010年1月5日—1月20日,第七轮宣传——"大学生、老年人回馈专场"。

从第五轮宣传开始,所有宣传活动均包括事前、事中、事后三个部分;第六轮、第七轮宣传由于时间较近,可以合并进行;保证每月均有宣传。

(3)"俱乐部"部分:
2009年6月—7月,平面媒体宣传;
2009年8月1日—8月15日,再次发出书面邀请;
2009年8月15日,平面媒体第二轮宣传;
2009年10月1日—10月15日,第三轮宣传:"菊·昆曲(暂定)";
2009年11月1日—11月15日,第四轮宣传:"芙蓉·昆曲(暂定)";
2009年12月1日—12月15日,第五轮宣传:"水仙·昆曲(暂定)"。

四、相关附件

1. 意向团体名单:南京昆曲研习社、南京钟山昆曲社、南京白局等传承团体。具体信息略
2. "大院尊筵"(俱乐部)设计之"桃花宴"(略)
3. 所采用的调查问卷及分析报告
(1)中国传媒大学2003年调查分析报告(略)
(2)南京师范大学光裕戏曲社调查分析(略)

第二节 "艺动·金陵"大学生艺术展演获奖作品高校巡演

一、项目方案描述

1. 初衷与意义

近年来由国家教育部以及各省、市、区主办的大学生艺术展演活动引起了校园内外广泛的反响,也涌现了一大批活跃在各个校园里的"艺术尖子"及其获奖作品。以2009年第二届江苏省大学生艺术展演活动为例,活动期间,共有来自92所高校近4000名师生参加了声乐、器乐、舞蹈和戏剧小品的现场展演,收到了来自118所高校的艺术作品1000余件、艺术教育论文150余篇,校参与率达98.5%,参加人数和入选作品数都创下了同类活

动的历史新高①。但是轰轰烈烈的大学生艺术展演活动结束了,似乎各个大学的"艺术尖子"及其优秀获奖节目也就束之高阁了,而没有像校园文化本身所应有的那样——在美学效益最大化的原则下追求艺术资源推广及艺术观众拓展。

"艺动·金陵"高校巡演季这一方案的初衷,就是立足南京高校众多的优势,力图将沉睡的"大学生艺术展演活动"获奖作品资源进行激活,将分散在不同高校的获奖作品资源进行整合,编创特色化、青春型的晚会在南京高校开展巡演活动。依托教育部"全国大学生艺术展演活动"以及教育厅"全省大学生艺术展演活动"平台,举办"艺动·金陵——大学生艺术展演获奖作品高校巡演",不仅可以整合以及推广大学生的艺术展演节目资源,而且还可以加强高校与高校学生间的文化艺术交流,在不同类型、不同层次的院校之间促进艺术中跨界与融合,碰撞出更多的审美灵感和思想火花。

2. 目标受众群

核心受众群大概包括:1)参加艺术展演活动并获奖的选手及其老师同学、亲朋好友;2)驻演高校的艺术爱好者;3)演出公司的经纪人。而潜在受众群则为受核心受众口碑效应影响的更广大的人群,以及逐步更新的获奖名单,还有四年一届的大学新生。

3. 创新点

1)品牌创新—"艺动·金陵"高校巡演季:校园演艺业的新起点;2)内容创新—获奖学生与作品资源的重新激活、整合和运作;3)推广创新—整合多样化媒体,尤其是3G手机电视技术的大胆尝试;4)主体创新—大学生自编自导自演的角色多元化。

4. 预期市场效果

据2008年统计,南京地区普通高校41所,在校生677924人;成人高校11所,在校生174016人,而大学生艺术展演活动三年一届,因此举办"艺动·金陵"大学生艺术展演获奖作品高校巡演其效果、效益是不可估量的。1)美学效益,立足大学校园,扎根大学生生活,创造出大学生自己的校园文化品牌,提高大学生的人文素养和审美修养。除了对南京各大学的校园文化产生积极影响,引起金陵校园文化的新风暴,也将对高校师生的文化艺术修养的提高产生积极的促进作用。2)教育效益,借此平台,做到深化大学生的艺术展演与推广,加强大学之间以及大学生之间的交流,有利于培养更多的专业型高素质人才。3)商业效益,为演出业发掘、培育校园新星,引起传媒与娱乐业的关注并加以包装推广,走向市场。

二、项目方案设计

1. 项目背景分析

(1) 艺术展演现状

从外部环境来看,南京作为一个历史悠久的文化名城,有着深厚的历史文化底蕴、优良的文化传统。随着市场经济的快速发展,大学生的精神文化需求呈阶梯式上升,其精神

① "第二届大学生艺术展演活动简报(第三期)"[ER/OL]. http://www.moe.edu.cn/edoas/website18/48/info1225673094345348.htm,2009-03-18

文化消费能力也在大幅提高。就南京校园艺术展演环境来说，高雅的音乐活动受到广大同学的热烈欢迎并引起强烈反响。如江苏省演艺集团的交响音乐会、昆剧等剧目演出，江苏省音乐家协会免费为大学生开设的音乐讲座等，可见大学生对高雅艺术的关注和参与程度大幅的提高。第二届大学生艺术展演江苏代表团的参赛规模和获奖节目的数量也是一个很好的证明。如今，各类舞台艺术表演形式层出不穷，大学生有了更多元化的选择空间，但艺术展演的影响力日趋弱化，我们此次活动将运用大学生艺术展演获奖作品的优势将展演的影响力继续深化，达到最大值，并形成品牌效应。

就内部环境而言，目前大学生艺术展演已成功举办两届，但在展演受众拓展与延伸方面依然存在一些问题。1) 大学生只注重自己打拼。通过几届艺术展演活动我们可以发现，全国各高校的校园文化建设都得到了很大的发展，并都逐步形成了自己的特色团队和特色风格。但各校在学生艺术团的建设和发展中，不注意加强与兄弟院校的交流和学习。2) 不注重实际，忽视打造精品。第二届艺术展演活动报送数量远远超过首届展演活动，在一定程度上反映出各高校对展演工作的认同和响应。但从艺术质量上来看，仍有欠缺。各校更注重将校艺术团的优秀成果展示给大家，而院系的节目只有为数不多的几个。由于学生自发创作的节目没有接受过艺术专业教师的指导，因此在艺术水平上有所欠缺，没有达到很好的艺术效果，也无法反映出整个学校的艺术教育成果。3) 相关部门并未充分利用资源。大学生艺术展演优秀获奖节目在展演闭幕后并没有遵循艺术再创造原则，没能有效地对获奖节目进行深化与推广，未能充分实现大学之间以及大学生之间的交流。相关部门在艺术展演的深化与推广方面支持尚显薄弱，应当鼓励产学研一体化，将艺术展演的资源优势发挥到极致。

(2) 艺术受众需求

以 2009 年江苏第二届大学生艺术展演活动为例，呈现出"全面参与"的亮点，不仅在校内评选阶段实现了"校校有展演、人人都参与"的预期目标，而且在省级展演期间，共有来自省内 92 所高校（其中包含 3 所民办院校）的近 4000 名师生参加了声乐、器乐、舞蹈和戏剧小品的现场展演，收到了来自 118 所高校的艺术作品 1000 余件[①]。

我们可以看出大学生有着广泛的受众群，其中包括艺术类学生和文科类学生，同时也存在理工科类受众群。经过我们的走访调查，不少理工科专业的学生都表示对高雅艺术的欢迎，下面引用部分采访。南京某工业大学大三成同学说："高雅艺术仿佛一股清新的暖风，带给大学生别样的心理震撼。"南京某医科大学大二杨同学说："像我们这样的工科学校，一般没有接触人文教育的机会，所以，我们身体里缺乏艺术的血液。我们希望这样的高雅艺术能够多多来，带给我们更多的艺术视觉盛宴，提高我们的人文修养。"

高雅艺术进校园活动的实践作用已经获得一部分同学认可并且向我们传递出一些重要的信息：随着时代的发展，大学生高雅艺术的欣赏需求依然存在并不断深化。尤其是 80 后、90 后，对流行音乐的热爱远大于古典，可谓需求与时俱进，这就要求我们知道学生

① 中华人民共和国教育部官网"全国第二届大学生艺术展演活动简报（第三期）"[ER/OL]. http://www.moe.edu.cn/edoas/website18/48/info1225673094345348.htm, 2009-03-18

到底欣赏什么类型的演出和节目样式;其实就笔者此前参与诸类文艺演出的经验来看,大部分同学喜欢通俗易懂、易于接受且贴近生活的艺术表演,而不是纯粹阳春白雪的高雅艺术,为什么喜欢看演唱会的学生多于听音乐会的,除去经济因素外,更多的是接受能力。我们要在晚会中兼顾高雅与通俗,以大学生喜闻乐见的方式推广精品艺术,达到雅俗共赏、寓教于乐的目的,这样才能发挥出我们活动的复合效果,实现我们巡演活动预期目标。

2. 项目可行性分析

对"艺动·金陵"高校巡演季项目,包括技术上的可行性及在人员、资金、场地以及需求等方面作可行性的分析,以保证今后项目的顺利进行。

(1) 江南文化底蕴与国家教育政策支持

南京作为一个历史悠久的文化名城,有着深厚的历史文化底蕴、优良文化传统。随着市场经济的快速发展,大学生的精神文化需求呈阶梯式上升,其精神文化消费能力也在大幅提高。就南京校园艺术展演环境来说,高雅的音乐活动受到广大同学的热烈欢迎并引起强烈反响,如江苏省演艺集团的交响音乐会、昆剧等剧目演出,江苏省音乐家协会免费为大学生开设的音乐讲座等,可见大学生对高雅艺术的关注和参与程度的大幅提高。

"大学生艺术展演活动"充分体现了相关部门重视大学生素质教育的程度,并采取一系列措施来进一步提高大学生的综合素质和人文修养,丰富大学生的文化课余生活,促进德智体的全面发展。第二届全国大学生艺术展演活动在江苏南京成功举办,江苏省政府和南京市政府应将艺术展演活动的影响力推广延续。所以相信政府有关部门会大力支持"艺动·金陵——大学生艺术展演获奖作品高校巡演第一季"。

(2) 创意元素及品牌

1) 品牌创新——"艺动·金陵"高校巡演季:校园演艺业的新起点。"艺动·金陵"高校巡演季是将南京高校大学生艺术展演中的优秀节目进行资源整合而进行的大型校园巡回演出活动,该活动不仅仅是为了展示我国高等艺术教育所取得的成果,更重要的是将成果展示回馈给广大学生,遵循量变到质变的规律,使更多的同学得到欣赏并受到启发。立足大学校园,扎根大学生生活,创造出大学生自己的校园文化品牌,与此同时展现金陵古都的深厚文化底蕴,推广南京文化精髓。

2) 资源创新——展示大学生艺术展演获奖节目。"艺动·金陵"高校巡演季是在对南京各高校大学生在参加全国、全省艺术展演上的获奖节目进行资源整合,并依托南京艺术学院的精品节目以及各个巡演高校自身的特色节目,重新策划包装出不同风格类型的文艺晚会。巡演将根据不同大学的特点,量身定做举办不同的晚会,比如艺术类院校举办的专场晚会、非艺术类院校举办的综合性晚会,每场晚会60%—70%节目来自于组委会节目,其余节目由所在巡演学校提供,做到有效互动,既能丰富节目的资源又能满足受众群体的需求多样性。

3) 推广创新——整合多样化媒体。①3G手机电视技术的运用:手机媒体软件会成为3G时代最多使用的手机电视软件,此次校园巡回季将采用3G手机电视这一新型传播手段,提供三维立体式的传播视角。②大众传媒:电视广告、报纸杂志宣传,如《中国青年报》、《大学生报》、《扬子晚报》、《人民音乐》、《音乐爱好者》等平面媒体沟通,对活动跟进报

道、小型宣传单、楼体广告牌、车载 TV 等。③网络媒介：如网站建设、校园论坛、电子杂志等。

4）主体创新——大学生角色多元化。从大学生参与的角色来看，不同于以往校园活动，巡演季中学生不仅是观看主体，还是表演主体。大学生由原来的被动角色转变为现在的主动角色，具备双重身份，巡演季真正做到了"从学生中来，到学生中去"。

（3）节目资源与展演诉求

据统计，在第二届大学生艺术展演活动中，江苏省参加现场展演的节目中共有14个节目荣获一等奖，数量位居全国第二，其中舞蹈、器乐、戏剧小品的参赛节目全部获得一等奖，南京市高校共占据了12个[①]。大学生艺术展演的获奖节目，无论是节目质量还是艺术表现程度上都很具有时代特征、具有相当高的艺术水平，体现了当代大学生的精神文化风貌。因而需要我们运用艺术展演获奖节目巡演的方式来有效带动和更好地促进精神风貌的提高。因此对大学生艺术展演获奖节目资源进行有效开发和利用并通过巡演的方式是必要的，不仅能够继续展现我国大学生素质文化教育取得的丰硕成果，还能提高广大同学热爱文化艺术的兴趣，为把他们培养成综合性高素质人才做出相应的推动作用。

大学生热衷于参加各种艺术展演活动，因为这是展现自我的绝佳平台。以今年年初的第二届大学生艺术展演活动为例，全国共有来自700个高校的4100名学生参演，其中江苏全省有118所高校的近6000名师生、1100余幅作品参加了比赛。精彩作品层出不穷。这一系列的数据，充分说明了我省大学生有强烈的艺术创作愿望和表现欲。但是唯一遗憾的是，没有足够多的舞台让他们展示自我。相信"艺动·金陵"高校巡演季项目推出之后，定能够收到社会各界尤其是大学生的热烈欢迎。

（4）条件保障和资金支持

南京高校云集，硬件设施完善，如仙林大学城，其中的9所高校建有艺术教学大楼，并且万人以上的规模学校都建有大学生文艺活动中心。南京航空航天大学为承办江苏省及全国舞蹈展演活动，投入5000多万元新建了舞台现代化剧场。这些硬件设施的完善为我们巡演活动的场所地点选择提供了基本的保障。

本次活动的组织人员主要来自于南京艺术学院2006级的学生，他们有着丰富的理论和实战经验。小组成员均在学生活动、社会实践和理论学习中有出色的表现，并且多次获得学校嘉奖，完全有信心完成这次策划任务。另外，本次活动的表演主体主要来自于在宁高校的艺术人才，其具有相当高的专业水平，可以有效保证节目的演出质量。综上所述，优秀的组织团队和专业的表演团体促成了艺术的碰撞，定能为活动的成功举办提供软实力上的有力支持。

本项活动采取多渠道的资金筹措方式。1）企业赞助。冠名巡演的方式正好符合企业扩大品牌影响的需求，成功的案例数不胜数，如全球领先的化工企业朗盛集团赞助世界上最优秀青年交响乐团进行中国巡演，朗盛集团的大中华区总裁表示："企业不仅要追求业

① 中华人民共和国教育部官网"全国第二届大学生艺术展演活动情况简介"[ER/OL]. http://www.moe.edu.cn/edoas/website18/32/info1234146321996132.htm, 2009-03-18。

务的成功,更应该致力于文化艺术和教育领域,应该认真履行作为企业公民的社会责任。"本次活动采取独家冠名的竞标方式,采取市场化运作模式,由大型企业独立承担冠名权,潜在的有文化产业、传媒界的大型企业,如江苏演艺集团、江苏文化产业集团、中国移动江苏分公司、苏宁电器、凤凰传媒出版集团等,从而充分挖掘出大学生艺术展演市场的商业价值和市场潜力。这一举措不仅是提高企业市场宣传的有效方式,也是吸引新的消费群体的有效措施,同时也体现出企业对大学生群体的关注。2)社会基金会支持。"艺动·金陵"高校巡演季将寻得江苏省文化艺术发展基金会的支持来保证经费充足,活动正常运作。3)学校支持。"艺动·金陵"高校巡演季将得到南京艺术学院等各在宁高校的在人力、物力等方面的大力支持。南京艺术学院艺术实践处表示对"艺动·金陵"——大学生艺术展演获奖作品高校巡演第一季活动项目实现运作有着极大信心并期望在今年下半年能够实现这一构想。

3. 预期成果

当前,我国的高等教育改革和发展进入了新的历史时期。在这样的时刻,我国提出要加强大学生的文化素质教育,提高当代大学生的文化艺术修养,对于如何改革现有人才培养模式,提高人才培养质量,对于如何适应新世纪我国精神文明和物质文明建设、发展的需要,还是有诸多的启发和借鉴的。加强文化艺术教育,提升当代大学生的德、智、体、美的全面素质,不仅切中时弊,而且也完全符合我国的教育方针,这是一次改革教育思想和人才培养模式的重要探索。全国大学生艺术展演活动对于推动我国高校艺术教育的改革与发展,对于我国高等学校教育改革都具有重大意义。但是最为本质与核心的作用还是在于推广艺术教育,营造校园乃至城市的文化氛围,塑造高素质的人才。

审美教育迫切需求"艺动·金陵"。南京拥有50多所高校,但是却没有这样的巡演活动,影响力小,受众范围有限。我们的"艺动·金陵"高校巡演季将进一步丰富大学校园的文化艺术活动。随着经济迅猛发展,精神文化生活成为大学生文化生活中不可或缺的一个部分。目前,大学生精神文化生活在丰富性上仍有很多欠缺,为此大学生需要参与到艺术展演巡演活动中来提高人文艺术修养,丰富精神文化内涵,充实校园文化生活。

依托于3G技术培育年轻受众。这样的活动校园受众包括大学生、年轻的高校老师;也包括社会受众如政府的和企业的年轻工作人员。此次"艺动金陵"巡演季活动依托于先进的3G网络技术,进行广泛传播,而根据年龄层次和消费能力,年轻受众将是3G手机最主要的购买及使用群体,因此年轻受众是最有潜力的受众。

市场前景广泛认可,有利于打造品牌。通过校园巡演可以提高大学生文化艺术素养,获得良好效果并最终得到社会认可,使之成为一种校园文化的运行模式,在全省乃至全国范围内推广,并可以考虑进行部分商业演出。待巡演日趋成熟、可以作为文化产业中的校园文化品牌进行运作,使之成为一种产业。同时成为培养更多社会艺术工作者的载体。

新星发掘与品牌塑造。从小的方面而言是校园新星的发掘,引起传媒与娱乐产业的关注并加以包装推广,以及潜在受众的培养;就大的方面而言是制造校园巡演品牌,在全省乃至全国范围内推广这一品牌,可以考虑进行商演,采用商演的方式只是为了推广这一

品牌的资金保障,以实现更大范围的品牌传播,我们不会忘记对于校园音乐纯度的保护,合作对象会慎重选择。大学生毕竟是学生,其直接消费能力有限,其经济效益不是近期所能用量化形式表现出来,只能待活动结束后一定时期内提供详细、客观、全面的经济效益评估报告。

三、项目执行计划

1. 活动规划

活动周期为2009年9月—12月(筹备1个月,巡演3个月),自10月8日开始,每周末巡演一场,共计12场。活动场地为巡演院校的大学生活动中心或学校礼堂(开幕式为"水木秦淮"广场,闭幕式为五台山体育馆)。活动事项、分工及程序大致如下表。

表1 活动组委会筹备:活动组委会部门构成及职责

部门名称		职责
制片人		整个活动的总指挥
策划导演部	策划组	1. 规划整个巡演活动的安排与各项活动进程 2. 做好整个活动的管理与运作问题 3. 对其他部门的监督与统筹 4. 签署各类合作与合同
	导演组	1. 负责巡演的节目资源整合 2. 对巡演晚会的全局构思以及晚会模本的建立 3. 为巡演活动打造更多的创意点 4. 负责整个巡演的舞台表演部分
	财务组	负责整个活动的经费预算、账目记录与现金出纳
执行剧务组	舞美组	灯光设计及操作、舞台特效,投影、VCR的布置及控制
	音响组	音响操控及节目音乐的收集与录制;相关环节音乐选用及处理
	服装道具组	景片设计制作及搬运、道具统计及应用,服装设计统计、租赁采购、分配管理
	文学统筹组	晚会台本撰写及相关文稿写作
	化妆造型组	负责演员各类造型、化妆、补妆、卸妆等舞美技术部
	制作组	1. 配合导演组的工作,设计出多套舞美效果图,满足使用 2. 完善晚会视听效果的模版制作 3. 协助宣传组的宣传设计
	技术组	1. 主要解决每次晚会的装拆台和技术上的问题 2. 确保每次晚会的硬件设备正常运行

续表

部门名称		职　　责
外联宣传部	外联组	1. 政府的联系与企业赞助的公关 2. 负责与高校交接联络 3. 各类衍生产品的开发 4. 商业活动的开发与联系
	宣传组	1. 负责整个宣传工作的策略部署 2. 负责艺术节整个活动的宣传（各种媒体沟通协调、争取最大限度的免费报道） 3. 负责组委会网站的维护与更新
后勤保障部		1. 负责每次巡演的场地与舞台的布置以及食宿安排 2. 负责解决交通运输问题 3. 保持与公安、消防、医院等相关单位的密切联系 4. 负责协调其他一切部门的活动

2. 周期流程与主要环节

大致包括五个环节：1) 巡演首末站。活动开幕启动仪式以及巡演首战（南京艺术学院）；活动闭幕式及巡演最后一站（五台山，金陵高校所有同学参与）。2) 巡演路线规划（大学城）；市区—浦口—仙林—江宁—市区。3) 巡演活动旗帜传递；每场次巡演完举行下轮承办院校的交接仪式。4) 现场参加活动的大学生签名仪式（享受艺术之旅万名大学生齐签名）。5) 大学生最喜欢的12个优秀节目评选活动、主持人的选拔活动、校园明日之星的选拔活动（活动评选统一采取投票的方式，承诺公平公正的原则，投票的方式有两种：一种是登录组委会官方网站进行投票、另一种是通过手机短信进行投票）。

表2　周期流程与主要环节

周期	时　间	活动程序	活动范围	备　注
前期	2009年9月1日—9月3日	成立活动组委会官方网站的建立	南京艺术学院	
	2009年9月4日—9月12日	巡演线路规划、参与高校确定、演出场地考察备案	南京各大高校	确定参与高校的展演获奖节目与自身特色节目
	2009年9月13日—9月30日	前期宣传造势		联系各大报纸、杂志和网站记者
	2009年9月1日—9月30日	涉外公关活动	政府和企业	联系政府部门和寻求资金支持
中期		节目资源整合、导演对晚会的创作构思		
	2009年10月1日—10月8日	开幕式筹备	南京艺术学院	
	2009年10月9日	开幕式演出	水木秦淮广场	

续表

周期	时　间	活动程序	活动范围	备　注	
中期	2009年10月18日晚19点整	巡演路线规划	市区	南京大学	★重点环节
	2009年10月25日晚19点整			南京农业大学	
	2009年11月1日晚19点整		浦口	东南大学	巡演期
	2009年11月8日晚19点整			南京工业大学	
	2009年11月15日晚19点整		仙林	南京师范大学	
	2009年11月22日晚19点整			南京邮电大学	
	2009年11月29日晚19点整			南京财经大学	
	2009年12月6日晚19点整		江宁	南广学院	
	2009年12月13日晚19点整			三江学院	
	2009年12月20日晚19点整		市区	航空航天大学	
	2009年12月25日晚19点整	闭幕式演出	五台山体育馆	★在宁高校学生	
后期	12月26日—12月31日	活动总结	各大媒体		

3. 经费预算与安排赞助

本项活动总计预算65万元。其中活动前期需要经费10万元，包括主创经费、导演案头工作、音乐、midi、舞美制作、服装设计、道具制作费、各类资料材料费、网站建设费、前期的宣传费、基本办公设备经费等；巡演每场的活动经费为2.5万元左右，包括排练演出务餐费、交通运输费、灯光音响设备租赁费、各项杂费、意外保障费、必要的宣传费等，共计10场，巡演的费用预计在25万元左右；开幕式以及闭幕式共计30万元。

本次活动首席冠名权赞助商1名65万人民币。回报条款有6条：1)整个巡演系列活动中的总冠名权、具体名称须与赞助方签订合同后协商确定；2)邀请赞助方的主要领导或负责人作为贵宾出席该活动并分别担任本次活动总顾问团成员或荣誉职务等；3)赞助方可以在本次活动的宣传资料和节目单等上印制企业的标识及在活动现场合理发放企业的宣传资料或者广告垂幅、广告牌等方式的宣传；4)赠送本次活动的光盘与节目录播带以及相关荣誉证书等；5)赞助单位可要求与本次活动主承办单位协商其他回报条例；6)非首席赞助可以根据赞助数额进行回报条例中的部分条例进行回报或者其他回报内容进行协商。

其他合作者：1)赞助本次活动，利用自身优势进行媒体宣传者(各大媒体)；2)向本次活动提供各种实物者；3)协助本次活动的技术问题以及交通便利者；4)竭诚为本次活动提供各类支持服务或者有助于本次活动正常顺利进行者。

4. 衍生品开发

1)实物合作：DVD、T恤、纪念章等衍生品的开发与销售。活动组将开发一系列具有意义的纪念品，使所有参与者、关注者、支持者得以纪念与收藏。并与相关企业签署合作协议。2)品牌合作：对投票选出来的12个优秀节目向娱乐、传媒等产业进行适当推广，打

造校园精品节目,争取推向演艺市场,打造我们的拳头产品。3)艺人合作:对投票选出来的主持人和校园明日之星寻找代理合作机会,力争进入演艺界或娱乐圈,为更多有才华的年轻人实现梦想。技术合作:与中国移动、中国联通、中国电信其中的任何一家进行3G技术的试验合作,既是为3G技术的推广运行提供试验平台,同时也是为我们的活动宣传增加新的途径,如果效果较好,又是一种品牌创新的典范,可以向全省甚至全国推广。

5. 宣传策略

表3 活动宣传策略

宣传周期	具体时间安排	媒体类型	潜在合作媒体	备注
筹备期	2009年9月23号—30号(宣传一期) 2009年10月8号—9号(宣传二期)	电视媒体	南京教育科技频道、南京信息频道等	筹备期要加大宣传声势。相对注重较吸引人眼球的电视媒体宣传,普及面较广的户外媒体宣传和传播迅速的网络媒体宣传。目的是造出声势,激起一些潜在观众的注意,甚至引起讨论等。
		户外媒体	广告牌、横幅、海报、展板等	
		网络媒体	组委会网站、南京西祠讨论版等	
巡回演出期	2009年10月10号(开幕式第二天)	平面媒体	《扬子晚报》、《南京晨报》、《都市文化报》等	开幕式要得到相关媒体关注尤其是平面媒体的长篇报道。
		网络媒体	教育网、南京西祠等	
	2009年10月12号—12月25号(各高校演出期)	电视媒体	南京娱乐频道、南京教育科技频道、南京信息频道、南京新闻综合频道等	这一期间要加强各媒体报道的连续性和深入性。可以在网络上发起讨论,广播电视全程直播、采访、新闻报道,报纸系列性报道等方式使巡演品牌形象深入人心,提升知名度。
		网络媒体	组委会网站、教育网、搜狐、新浪、南京西祠、豆瓣、土豆、校内等	
		广播媒体	江苏音乐台、江苏文艺台、江苏交广网、南京音乐台、各大校园广播台等	
巡回演出期	2009年10月12号—12月25号(各高校演出期)	平面媒体	报纸《扬子晚报》、《金陵晚报》、《东方卫报》、《都市文化报》、《音乐周报》等,杂志《东方文化周刊》、《明日时尚》、《风流一代》、《大学生》等	对每周的巡演进行专题、跟踪报道,对活动的具体环节进行爆料,比如节目资源的宣传或潜力校园明星的宣传
		户外媒体	巡演海报、巡演活动介绍册、活动现场广告(横幅、气球等)、广告牌、展板	对活动的详细介绍、为活动增添近距离的氛围
		3G媒体	3G手机等	对演出进行远程播放
活动后续期	2009年12月26—12月30日(巡演结束)	平面媒体	《南京艺术学院院报》、《都市文化报》、《音乐周报》等	后期的媒体评论及总结
		电视媒体	南京新闻综合频道等	

四、"艺动·金陵"——大学生艺术展演获奖作品高校巡演第一季开幕式·后街"水木秦淮"大型广场演出(南艺站)策划书

1. 活动安排

(1) 名称:开幕式·南艺后街"水木秦淮"大型广场演出;时间:2009年10月9日上午9点整或2009年10月9日晚19点整;地点:南艺后街"水木秦淮"广场。

(2) 本次高校巡演季是由南京艺术学院带头组织,所以选择南艺后街作为开幕式以及第一站。开幕式的节目主要依据我们巡演第一站的学校特色节目和大学生艺术展演的获奖精品节目。

(3) 开幕式用开放新颖的演出形式,吸引广大的校园学生及社会观众的观看,为活动造势,引起社会的关注,为后续活动造势并扩大影响力。

2. 晚会策划

晚会分为四大篇章,每一篇章展示不同特色,每一环节的节目设计在3—4个左右(根据节目长短来定)、总节目数在12—16个,每一个节目时间为3—6分钟、总时长在100—120分钟之间。

第一篇章:艺动·力魂

本篇章直接切入主题,"艺动"是将静态的艺术变成动态,将大学生艺术展演的获奖作品通过巡演的方式流动起来。"力魂"是展现大学生的活力与灵魂的交融。交响乐《坎迪德序曲》作为开场,此曲节奏欢快、旋律激进,点燃现场的氛围。歌曲《火把节的欢乐》,具有民族特色的花腔女高音,切合我们的活动主题和氛围,今天是大学生的欢乐节日。舞蹈《傲雪梅》展现了人在困境中不屈不挠的抗争,尤其是对大自然的反抗,是力魂的绝对写照。男声小合唱《穿越心灵》展现出我们的艺术展演是一种穿越心灵的精神活动,是灵魂与精神的升华。

第二篇章:奏响·梦想

大学生是祖国的未来,是未来社会的主力军。这个环节主要表达大学生追求梦想,本次活动得以实施就是大学生奏响梦想的第一步。这也融合了第一篇章,因为年轻,我们可以去憧憬梦想和构建美好的蓝图并且创造美好的未来。舞蹈《骄子》代表了专业与艺术的有效结合,展示了南航学子为祖国航天事业献身的自豪感。打击乐合奏《龙腾虎跃》,表现出大学生在奏响梦想道路上的精神状态。流行歌曲《梦想的舞台》更突出本篇章的主题,采用现场摇滚乐队伴奏,流行音乐专业同学表演。舞蹈《都市印象》表达出了当代大学生的动感青春活泼,是城市活力的象征,是都市的一道必不可少的风景线。

第三篇章:秦淮·古韵

金陵秦淮河代表了江南地域特色古韵,坐落在秦淮河边的南京艺术学院受到了它的熏陶,也体现出与秦淮河一样的古韵风采。此篇章着重表现古韵特色的节目。如原创歌曲《金陵·秦淮夜》,特邀节目。民乐小合奏《江南丝竹》体现出江南特色。舞蹈《水姑娘》,这个节目表现了江南小桥流水、美女小巧水灵。原创作品《吴韵汉风茉莉花》更是锦上添花,与篇章开头交相呼应,都以原创作品展现我们对地域文化的保护和重视,使本篇章得

到深化。

第四篇章:歌颂·展望

本次活动恰逢国庆60周年,本环节的节目可以用歌颂类的歌曲和舞蹈结合、互动环节(请南艺书法大师现场写字并让在场的专家领导签名作为献给祖国生日的礼物)。节目主要有:舞蹈《我生长的地方》、二胡齐奏《战马奔腾》、歌舞《我和我的祖国》。

3. 开幕式晚会的节目单

表4 开幕式晚会节目单

篇章	主题	节目	表演学校
第一篇章	艺动·力魂	交响乐《坎迪德序曲》	南京艺术学院
		歌曲《火把节的欢乐》	南京农业大学
		舞蹈《傲雪梅》	南京艺术学院
		小合唱《穿越心灵》	南京财经大学
第二篇章	奏响·梦想	舞蹈《骄子》	南京航空航天大学
		打击乐合奏《龙腾虎跃》	南京艺术学院
		流行歌曲《梦想的舞台》	南京艺术学院
		舞蹈《都市印象》	南京财经大学
第三篇章	秦淮·古韵	原创歌曲《金陵·秦淮夜》	特邀表演
		民乐小合奏《江南丝竹》	南京艺术学院
		舞蹈《水姑娘》	东南大学
		原创《吴韵汉风茉莉花》	南京大学
第四篇章	歌颂·展望	舞蹈《我生长的地方》	南京师范大学
		书法表演	南京艺术学院
		二胡齐奏《战马奔腾》	南京艺术学院
		歌舞《我和我的祖国》	南京艺术学院

五、相关附件

1. 所采用的调查问卷及分析报告:"艺动·金陵"——大学生艺术展演获奖作品高校巡演大学生受众调查问卷(略)

2. 采访南京市文化局政策法规处樊小林处长、江苏省教育厅艺体处刘扬生处长、江苏省演艺集团朱昌耀总经理(略)

第三节 指若柔荑,韵扬千里:《风·雅·颂》民族室内乐希腊巡演

一、项目方案描述

1. 缘起与初衷

《诗经》中最初的诗歌是歌词配乐,体现了古代诗词、音乐、舞蹈相结合的形式。本项目的策划灵感正是由此而生,以"风·雅·颂"为依托,以精致、清新、典雅的中国风为基调,以我国民族室内乐为表现主体,以中国传统民间艺术(如杂技)、民间舞蹈与中国功夫等表演形式为点缀,精心雕琢一台既充满中国传统艺术灵气、又融入现代中国人审美品质的新颖节目,为希腊观众创造一个任意驰骋的主观感受空间,在欣赏与想象中完成一次心灵的体验,并对充满灵性的中国艺术增加更多的了解。

本项目性质为非营利性,然而非营利性并不代表不能赚钱。除了公益性的交流演出以外,我们会以市场运作的方式,进行商业巡演,以期达到收支平衡的目的。若能营利,我们将有资金实现进一步的产业化运作,保持项目的良好运行,真正地为优秀艺术学生创建一个艺术实践的平台。

2. 主体内容和创新点

本项目是专为海外小剧场量身定做,以清新典雅的中国风为基调,并突出精致、典雅风格的民族主题文化演出。以相关艺术节观众、对中国传统文化感兴趣的观众、希望休闲放松的家庭观众为目标受众群。为了适应不同的受众,巡演的节目分为不同的版本,既有较高专业性与艺术性的专业版,也有为吸引、培养观众群的精品通俗版,另外还有为了受众拓展而延伸的休闲版。

整个方案的创新点表现在以下方面:1)不同于以往成功的对外演出那种高投资大规模的运作方式,本项目以较小的规模、精致典雅的风格走出国门,开拓海外市场,打造自己的品牌,并且通过实践总结小型精品演出的运作模式,繁荣小型精品演出市场;2)整合北京市对外文化交流协会与音乐学院的优势资源,从策划人员到演员均为学院优秀学生,既保证了专业质量,又有利于节省成本,且易于管理,而与北京市对外文化交流协会的合作,则为项目的运作提供了强有力的保证;3)在节目设计上,区别于以往民族室内乐的表演形式,本项目加入了其他中国传统民间艺术作为点缀,配合唯美飘逸的灯光舞美设计,为观众营造一个充满意境的主观感受空间;4)在受众拓展上,研究以家庭为单位的休闲演出受众推广模式,开拓我国精品演出市场在这方面的独特受众拓展方式。

3. 预期成果与应用前景预想

通过此次交流项目的运作积累相关经验。1)研究以家庭为单位的演出受众拓展方式。目前按国内演出受众拓展的主要方式为会员制,而"家庭周末休闲娱乐演出"这一概

念则较少被提及或运用。通过此次项目的运作，我们将总结西方国家以家庭为单位的演出受众拓展模式，并借鉴运用于我国的演出项目策划与运作，以发展精品演出，丰富繁荣演出市场。2)总结小型精品演出的运作模式，繁荣国内演出市场。并非只有宏大的规模、庞大的阵容才能吸引观众，小型精品演出项目有着自己独特的优势，它的成本小、制作费用低、灵活性强、运作周期短，当很多大型节目面临着出国演出成本巨大的尴尬状况时，小型精品演出却以其较小的规模、精致典雅的风格走出国门，开拓了海外市场。同样的制作费用，制作一台大型演出和制作更多的有针对性受众群体的小型精品演出所达到的繁荣市场的效果是截然不同的，每年从各类艺术院校毕业的学生有很多只能在大型演出中担任不起眼的角色，而通过发展小型演出，更多的专业人才将得到施展艺术才华、实现创意的机会。

通过这次项目的策划与运作，我们将积累经验，打造独特的文化品牌。同时，我们也十分愿意与全国艺术院校合作，通过高校间的资源共享，为优秀学生搭建起艺术实践的平台，开发更多的对外小型精品演出节目，而学生也能从中激发新的艺术灵感，培养与人合作的能力。最重要的是能够通过对中国传统文化的学习与创新，培养学生的民族使命感与专业责任感，共同为中国对外演出市场的繁荣、为中国文化的传播作出贡献。

二、项目方案设计

1. 项目背景分析

(1) 文化背景。《诗经》是我国第一部诗歌总集，她不仅开创了中国诗歌的优秀传统，而且对后世的中国文学产生了不可磨灭的巨大影响。随着文化的传播，《诗经》已被译为多种文字，在众多国家广泛流传，而"诗经"一词，也从一本古诗集，升华为中国传统文化的象征性符号，不仅承载着厚重的传统文化底蕴，也充满了古朴神秘的东方色彩，为西方人提供了恣意飞扬的想象空间。《诗经》的这种广泛认知度，也在一定程度上提高了此项目在国际演出市场中的可行性。

(2) 社会背景。1)国际交流环境。经济的全球化与一体化影响着国际间的文化交流，各国纷纷在交流中取彼之长，补己之短，中国也应顺应潮流，提高自己的国际文化地位。2008年金融危机的迅速蔓延已在不同程度上影响着世界的每一个国家，但也为文化产业的发展带来了机遇。2)奥运会的国际影响。2008年的奥运会向世界展示了中国的优秀文化，提升了中国的国际地位，提高了世界关注度。本项目的策划正是把握住了这个契机，坚持精致典雅的高品质路线，向国际观众展示中国传统优秀文化。3)国内政策的保证。国家进一步提出"文化大发展大繁荣"，为中国文化产业的发展提供了方向指导与政策保证。我们一直在思考，什么样文化才是最值得我们繁荣和发展的，如何才能够将中国的优秀文化以通俗易懂、易于接受的方式介绍给世界观众。中国政府的文化政策，使我们的希望在一定程度上有了实现的可能。4)"朝阳国际风情节"的交流契机。2009年北京市朝阳国际风情节上，朝阳区对外文化交流协会邀请了希腊的艺术家来到北京，为中国观众带来了希腊的民间舞蹈，并作出了回访的许诺。本项目的策划团队正是借此机会，与朝阳对外文化交流协会进行合作。

2. 同类市场与受众现状

近几年,我国许多成功的对外演出都以大规模的运作模式为主,这样的演出能够获得很大的回报,但是运作风险也随之增加,不适宜初涉文化产业市场的大学生运作。相反,小型精品演出是繁荣演出市场的"潜力股"。

在受众拓展方面,目前国内演出受众拓展的主要方式为会员制,而家庭周末休闲演出这一概念则较少被提及或运用。我们将通过此项目的运作,分析、总结西方国家以家庭为单位的演出受众拓展模式并运用于我国的演出项目策划与运作中,以填补市场空白,丰富、繁荣我国演出市场。

3. 项目可行性分析

本项目经过策划方与合作方的不断讨论与研究,项目的可行性有了一定的把握,主要分为以下几个部分。

（1）北京朝阳区对外文化交流协会的支持。本项目的合作方为北京朝阳区对外文化交流协会,多年的对外文化交流经验,使其在运作方面已非常成熟,且逐渐形成了诸多优势:1)对当前世界各国文化政策有较高的把握性;2)在文化交流项目的运作上有非常丰富的经验;3)在交流与经营中积累了优质的国际资源及广阔的国际人脉;4)有一定的资金来源。因此,与北京朝阳区对外文化交流协会的合作,无论在对外联络方面,抑或是资金支持上,都有了一定的保障。这大大降低了本项目的运作难度,提高了项目可行性,是本项目成功运作的最大执行保证。

（2）国际文化交流的需要,中国的政策支持。文化是民族凝聚力和创造力的重要源泉,是综合国力竞争的重要因素。对于一个国家而言,文化的发展不仅能够带来经济上的效益,更重要的是能够极大地提高国民素质,提升其国际地位。2008年的北京奥运会,向世界展示了中国文化的魅力,吸引了国际对中国文化的好奇与关注。本项目正是抓住了这一契机,通过产业化运作,实现国际文化交流的目的。《诗经》已被译为多种文字,在众多国家广泛流传,"诗经"一词,也升华为中国传统文化的象征性符号,不仅承载着厚重的传统文化底蕴,也充满了古朴神秘的东方色彩,为西方人提供了恣意飞扬的想象空间。《诗经》的这种广泛认知度,也在一定程度上提高了此项目在国际演出市场中的可行性。

（3）项目策划团队、演出团队、顾问团队优势。本项目的策划团队包括了中国音乐学院艺术管理系研究生与本科生,多年的传统音乐学习使大家对中国音乐有着深厚的感情与充分的了解,不仅刻苦学习管理专业知识,而且经历了多场国内外交流演出的策划、组织与演出。策划团队在平日的社会实践中如英国斯托克顿国际艺术节、英国特拉法尔加广场艺术节、西班牙世博会、中国北京国际音乐节、中国北京国际女音乐家大会等,积累了国内外的优秀人脉资源,为项目的实现提供了保证。本次演出团队均为各艺术学院优秀学生,一方面他们拥有很高的专业素质,对艺术有自己的独特的理解与审美,且极具创造力,对文化的创新有着很高的热情。

同时,音乐学院各领域的优秀导师也是我们珍贵的资源之一。这些导师中绝大部分都是国内一流且在国际上有很高知名度的作曲家、演奏家与艺术管理家。多年的艺术研究、艺术指导与社会实践,成就了他们的艺术修养,使他们对演出的运作有着敏锐的洞察

力。他们形成的顾问团队能够指导项目的创作与执行,成为项目成功的坚实后盾。

三、方案执行计划

1. 巡演安排

本项活动初定2009年7月至9月在希腊进行第一次巡演,根据巡演情况与当地受众情况,调整项目设计,为市场开拓作准备。

(1) 节目创意。《诗经》中,最初的诗歌是歌词配乐,体现了古代诗歌、音乐、舞蹈的结合形式。如《墨子》所说:"诵《诗》三百、歌《诗》三百、弦《诗》三百、舞《诗》三百。"本项目的策划灵感正是由此而生,以"风·雅·颂"为依托,以精致、清新、典雅的中国风为基调,以我国民族室内乐为表现主体,以中国传统民间艺术(如杂技)、民间舞蹈与中国功夫等表演形式为点缀,精心雕琢一台既充满中国传统艺术灵气,又融入现代中国人审美的高品质节目,为希腊观众创造一个任意驰骋的主观感受空间,在欣赏与想象中完成一次心灵的体验,并对充满灵性的中国艺术有了进一步的了解。

(2) 演员的选择。本着对中国民族文化的尊重,在演员的选择上注重专业素质的层次及演员对中国文化的态度。由于本次节目设计定位于"高雅精致",专为小剧场演出度身定做,所以每一场使用的演员严格控制在十人以内。这样的演员队伍可以充分展现每个人的艺术才华,且容易形成合作默契的团队,同时还可以减少经费,易于管理。在专业的分配上,民族室内乐是演出的主体,初步设计为4—5名(二胡、古筝、琵琶、笛箫等)。另外,配合节目设计,突出视觉上的点缀效果,会根据具体节目设计而安排1名民歌演唱者、2—3名功夫演员、1—2名杂技演员,1—2名民族舞蹈演员等。

(3) 节目版本。为了适应不同的受众,本次巡演的节目分为两种版本,分别为较高专业性与艺术性的专业版,以及为吸引、培养观众群的精品通俗版。需要强调的是,由于演出的对外性质,专业版的设计在专业性基础上注重可听性,而不局限于专业作曲技巧、演奏技巧的展示。而在精品通俗版的设计上,则注重于在高雅基础上的通俗与大众化,通过节目编排、舞美设计等让观众觉得精美有趣、易于接受,拒绝为了取悦观众而降低艺术标准,使节目低俗化。所有涉及这个项目的演职人员均要求具有很高的民族文化责任感。

专业版侧重于一定专业性的演出,如国外音乐学院的交流演出、专业性的国际民族音乐节等。这个版本在节目上主要分为两类,一是选取《诗经》中脍炙人口的诗歌,请优秀作曲专业学生为其配乐、编曲,以民乐弹唱、配乐诗朗诵的形式展现。二是以"风·雅·颂"作风格限定,请作曲者选一种风格,或是一首诗歌作为创作灵感,为民族室内乐演奏进行创作。为保证一定的专业性,会在成曲后请著名作曲家给予评选与指导,以保证节目品质。另外,还会在合适的曲目中,加入专业民族舞蹈的表演,这方面需要与作曲者沟通。初步定为"雅"或"颂"的部分,这样也会使得节目整体呈现专业、典雅之感。

精品通俗版的演出是本次希腊巡演的重点,在节目的编排上突出雅俗共赏、生动有趣、易于接受的特点,主要吸引对中国文化感兴趣的,或仅是为了休闲放松的海外观众,因此会在室内乐演奏的基础上,加入其他传统艺术表演形式,并在服装、舞美设计上有更多的要求。为了规避艺术综合给人带来的"大杂烩"的感觉,突出"典雅"与"精致",在节目的

编排上以"单"为主。这里的"单"并不仅是指一个演员的表演,而是根据三个部分的不同风格,将不同乐器演奏者与演员做多元化安排,配合唯美精彩的舞美灯光,吸引观众的注意力,丰富观众的感知体验。

(4)整体内容。整场演出根据主题分为三部分。"风"是最能体现中国民族风情的部分,以脍炙人口的民间音乐演奏、活泼俏丽的民歌演唱为主,适当加入舞蹈、功夫、杂技演员的随性表演,将观众带入中国古代的"市井",一瞥那惟妙的悠闲生活。"雅"部中,可选择单一乐器演奏,以画外音的《诗经》朗诵,或者太极的单人表演,与音乐遥相呼应,加上灯光舞美的设计,形成一股厚重的气场,营造一种恬静、诗意的氛围,展现中国文人的高尚气质,以及中国太极的思想精髓。"颂",作为整场演出的压轴,可以借"颂"字本义,演奏积极的、大气的民族音乐,以合奏为主,加上功夫、舞蹈的展现,把演出推向高潮。在整场演出之后,可以选取当地人民熟悉的希腊民歌作为返场曲目,拉近由于文化不同而产生的距离感。节目的设计者则会在每一场演出中坐在观众中间,观察观众对演出的反应。通过对观众心理学的钻研与运用,不断改善设计,提高节目、演员、舞美与观众之间的多向反馈,提高观众心理参与的积极性。另外,为了培养观众,吸引年轻观众及儿童对中国音乐的关注,我们会在演出开始之前,或者在适当的演出场合,做一个中国乐器的介绍。区别于普通、呆板的介绍形式,我们会将乐器的起源和发展编成有趣的故事,以现场演绎的方式,或者画外音的叙述,配合乐器的现场演奏,深入浅出,通俗易懂,同时还会让观众参与进来,让他们演奏一些简单悦耳的乐器(如中国打击乐),让观众在欣赏与体验中了解中国音乐。在希腊巡演的过程中,我们会根据实际情况随时调整节目编排方式,以最大限度适应不同舞台、不同表演场合的需要。

2. 受众拓展

(1)通过休闲版(精品通俗版的延伸)演出拓展以家庭为单位的观众群体。目的是在开发现实的有购买力的观众群体的同时培育未来观众群体,保持观众群体延续性。即通过拓展以家庭为单位的观众群体达到既能够吸引有购买能力成年人(家长),又吸引未来将会拥有购买能力的未成年人(孩子)使之成为潜在购买人群的目的。

具体拓展方案:1)打造家庭休闲的最佳去处。休闲版除在保持演出精品化的特点外还意在营造一种家庭周末休闲的轻松愉快氛围。我们将在演出场所设置游戏专区,与观众进行诸如抖空竹、学武术等游戏互动。在演出中,开放式的舞台表演形式诸如让演员将表演空间由舞台之内延伸到观众席中并与观众进行互动等的运用,也将使得每个家庭、每位观众乐在其中。购买家庭套票的观众还可获赠中式晚餐一套,在欣赏表演的同时品尝中国传统美食,通过综合感官享受更好地使受众达到家庭周末休闲的目的。由于演出规模小,演出场所不受限制,可以选择在临近居民区的小剧场、露天剧场等演出场所进行表演。不受场所限制,表演空间灵活机动,能更好地走进居民聚集区。以家庭为单位的受众拓展方式本身具有一种不可替代的优势,每个家庭的成员至少为两人,只要家庭成员中的一人或几人有购买的欲望,他便无形中构成了对其他成员的购买决定影响,从而做出整个家庭的最终购买决定。

通过以上措施使演出达到吸引家庭周末休闲消费的目的。值得注意的是,以家庭为

单位的特殊受众群体有着易受身边成员情绪、决定影响的特点,当然这种影响是双方面的,家庭成员极有可能受到来自家庭内部或其他家庭的积极购买倾向的影响从而做出购买决定,同时也会受到消极购买情绪的影响最终不做出购买决定。鉴于这种情况我们选择进行面向儿童和青少年的交流活动,通过影响儿童与青少年这一易于接受新鲜事物并能够对其他家庭成员进行平均影响的群体,达到影响家庭做出购买决定的目的。

(2) 面向儿童和青少年的活动。让演员走进希腊的校园、居民区、青少年活动中心等与儿童、青少年进行互动,传播中国文化,教授简单技艺,从而使他们对演出更感兴趣并影响家长做出购买决定。孩子往往是对新鲜事物最感兴趣的群体,并且儿童间相互模仿的行为是最为突出的,只要有一个孩子看过演出并觉得演出及演出所设置的游戏互动项目很有意思,那么他就有可能和更多的同龄人分享自己的感受,这样的影响效果是呈几何倍数增长的,而校园及活动中心等场所的儿童及青少年群体又相对集中,所以效果更加明显。通过一系列的游戏式的交流活动吸引孩子对演出的关注并最终影响家长的购买决定不失为一项可行性实施方法。

(3) 通过参加艺术节拓宽项目推广与受众拓展渠道。目的是旨在通过参加艺术节传播中国传统文化、加强与国外艺术家的交流,吸引更多的艺术节参展单位(包括电台、电视台、网络媒体、演出经纪公司、各类政府或非政府组织等),以拓宽项目受众拓展渠道。

具体拓展方案:1)积极参加国外各类文化艺术节,推广节目、传播文化。通过参加艺术节扩大节目影响力。期间将根据艺术节的性质不同分别进行专业版和休闲版的展演与推广以更好地达到推广目的。欧洲作为艺术节的发源地,其种类繁多、历史悠久,也建立了广泛的观众群体。通过参加以文化交流为主的艺术节,我们能够更好地提高项目影响力,而那些有众多经纪机构、电台、电视台等参展的艺术节则会为我们提供丰富的合作机遇和更广阔的宣传空间。另外欧洲许多演出经纪公司常会通过艺术节,挖掘一些有市场前景的节目,这也为我们的项目拓展带来了机遇。2)通过参加艺术节与本土艺术家进行合作交流,联合演出,在演出过程中吸引本土艺术家的已有观众成为潜在购买群体。欧洲的很多本土艺术家在当地已具有一定的知名度并拥有丰富的固定观众资源,通过与他们的合作可以让我们在短时间内被更多的受众所了解,而这一部分受众中将会成为我们的潜在购买者。3)通过艺术节的网站宣传演出。在艺术节的网站上设置演出的购票链接、节目宣传网页的连接等,充分利用网络媒体资源。另外,通过艺术节的参与,我们将观察西方艺术节的运作方式,以期找到借鉴之处,完善国内艺术节的不足。

3. 营销与宣传

本次的营销与宣传主要是由朝阳区对外文化交流协会策划,不过我们仍在此提出一点建议,希望能够有所帮助。

(1) 艺术节的参与。除了常见的网络、报纸、杂志、电视、广播等媒体进行宣传外,我们希望积极参加西方的艺术节。虽然艺术节的参加并不能让我们直接营利,却能够开阔我们的视野,激发我们的艺术灵感,同时提高项目的影响力。这部分在"受众拓展具体方案"中有相关介绍,此处不再重复。

(2) 艺术延伸产品的生产。艺术延伸产品是我们在营销过程中一个非常重要的环

节,一方面是为了获得额外的经济利益,更重要的是为了延伸艺术的影响力,因为艺术总是在不断的重复中得到推广和升华。考虑到这一点,我们将延伸产品目前设定为五种不同的类型。另外我们将延伸产品的形式和定价定位在"小巧"、"精致"(符合演出的定位)、"价格适中",我们不追求高定价、高回报,主要是考虑到在这方面的潜在艺术市场仍有风险,我们推崇的是以"薄利多销"的方式入手,通过实践活动,进一步拓宽该领域的市场,将艺术延伸产品的分销方式进一步完善。

(3)组委会与网站的建立。成功迈出巡演的第一步以后,我们将建立一个组委会,并创建自己的网站,通过网络搭建一个艺术院校学生互通信息共享资源的平台,以便于所有想参加我们这个项目的优秀专业学生都可以免费注册为会员,然后我们会通过每次节目的设置,联络合适的演员。同时这个网络也为所有想加盟我们巡演的一些赞助商一个平台,他们可以通过我们的网站发布合法广告信息,我们也可以为他们提供冠名。我们还将通过互联网这个平台对外公布我们的演出信息,可以加快市场宣传力度,吸引市场关注度。

(4)相关比赛的举办。在积累了一定的演出经验以后,我们可以举办一些比赛,包括节目的创意、音乐的创作、演员的演奏等,通过比赛扩大这个项目在国内艺术院校中的影响力,挖掘优秀的艺术人才,吸收到项目的运作中来,以逐渐形成一个高素质、高品位的团队。

4. 经费支持

本项目在希腊的巡演经费主要是由合作方朝阳区对外文化交流协会提供支持。项目经费主要分两个方面:一方面为节目制作的费用,即创作编排费用、演员排练费用、演出费用等等。另一方面则是项目运作的费用,包括运作过程中产生的费用,以及外联、营销等方面带来的费用。另外,考虑到项目运作的风险性,经费预算也留出了一定的额度。由于这是一个尝试性项目,且所有策划者与演员积极性都非常高,所以初步的设计与排练都是自主进行的,没有产生费用。目前,项目正处于与外方的商议阶段,因此具体的经费预算仍为交流协会的内部资料,希望项目早日落定,再将相关事项与大家分享。

第四节 方案点评

本章所呈现的三个艺术项目策划方案是在第四届中国艺术管理教育学会年会上的获奖作品。这是学会第一次举办全国性的学生创意策划大赛,比赛主要以艺术展演受众拓展为主题。

《到甘家大院听昆曲——非遗整合营销方案》由上海戏剧学院曾震宇、郝晨星同学策划、撰写,宫宝荣老师指导。方案通过创新昆曲表演及欣赏模式,结合甘家大院的建筑特点与历史背景,向观众传递全新的戏曲观赏和园林游览体验,营造清新、亲切的传统艺术体验、学习氛围,消解观众对传统艺术之间的心理距离,并通过细分"传统/民间艺术团体"、"大院版"演出、"俱乐部"三个子项目,对昆曲及其他传统/民间艺术的观众在广度和

深度两方面进行拓展、以达到一定规模的经济效益和社会效益。

这个项目立足于昆曲作为"非遗"所面对的社会现实,运用多种方法对甘家大院的昆曲受众的开发进行了深入细致的分析。其宣传营销规划详尽可行,有理有据。创新之处在于将昆曲高雅艺术的精英受众与普通受众、营利与非营利之点很好地结合在一起,通过市场运作实现项目自身的造血功能,以使项目获得长远发展的可能性,实属难得。

方案的创意点在于将群众文化、艺术教育与观光旅游相结合,将非物质文化遗产与物质文化遗产相结合,将定点演出、常态活动与当地居民生活相结合,与其他同类项目方案比较来看,本方案在创意性上,因地制宜,跨界融合,值得大家学习。策划团队首先立足于宏观文化市场背景来分析昆曲如今所面临的情形,然后就场地、艺术资源和目标受众一一进行可行性分析,在方案可行的情况下,设计方案的实施过程、宣传以及经费预算,最后对方案作了一个前景预测和效益评估。为了求证方案的可行性,本方案的作者大量查阅资料,从多角度来阐述甘家大院和昆曲的关系;此外,作者还参考了中国传媒大学、南京师范大学相关调查报告,就里面一些具体的数据来分析方案的可行性。在经费预算上,作者以表格充分说明本方案在财务上的细致考虑。

方案的可行性有三:一是甘家大院不仅艺术文化底蕴厚实,而且景色优美,是个旅游胜地,在场地上有着得天独厚的优势;二是从调查报告上来看,虽然昆曲在语言方面不是那么容易懂,但一点也不影响人们对昆曲的喜爱,有很多人愿意到现场去观看昆曲演出,因此,只要宣传工作做到位,本方案的目标受众不是问题;三是艺术资源丰富,作为戏曲艺术的高峰,昆曲演员唱功扎实艺术精湛,而长三角拥有大量的专业昆曲团体。

本方案的推广价值在于该项目是多维、立体、活态的,是展示"南京—吴越—中国"文化的理想载体,起到文化推广的作用。此外,本方案依托于"甘家大院"这一传统的园林建筑,以"传统/民间艺术团体"、"大院版"演出、"俱乐部"三个部分为支点,形成经济上的叠加效应,将沉寂的文化宝藏变为活跃的旅游资源,以此释放更多的经济效能,提高行业竞争力。本方案如果在宣传上做得好的话,让更多的人知道了解这个项目的实施过程,参与进来,那么本项目就算是推广得很好了,而且还可以把"传统/民间艺术团体"、"大院版"演出、"俱乐部"这三个部分复制到其他地方演出,或者在其他省份也可以吸取这样的经验发展本地传统的艺术。

本项目存在的不足是观众分析数据的选择时效性与有效性尚待提高。以对青春版"牡丹亭"受众分析为例,由于北京观众并不是该项目的目标受众群,因此北京观众抽样数据说服力不高。此外,在方案预算中,只见平台建设费用,尚缺演出剧目的相关预算,且预算准确性与可行性有待加强。还有项目方案在数据来源上不够精确,参考资料来源较旧。

《艺动·金陵:大学生艺术展演获奖作品高校巡演》方案由南京艺术学院杨龙亮、白畠、董芳、谢文、王椽、汪骁、曹凡同学策划、撰写,董峰、邓芳芳老师指导。这个方案提出了大学生艺术展演"高校巡演季"的概念,依托教育部/教育厅举办的全国/全省大学生艺术展演活动,将在大学生艺术展演中获奖的优秀节目在展演闭幕后再次搬上校园舞台。"艺动·金陵"大学生艺术展演获奖作品高校巡演季这一方案的初衷,就是试图以艺术展演获

奖作品南京高校巡演的形式,对软硬件资源进行激活、整合及再利用,从而激发高校学生对文化艺术的兴趣,提高大学生的文化艺术修养,满足大学生精神文化需求。

本方案的新颖性在于很好地做到了对现有艺术资源的二次开发。对现有资源的整合利用是艺术管理人员的重要职责。并且本方案很好地连接及利用了政府资源,对于观众——大学生及潜在观众的定位十分明确。这个项目的创新性在于,它的目标受众群是具有多元化特色的高校大学生,还有这个巡演是第一季,是校园演艺业的新起点,也体现这个展演的延续性与延伸性。这也是与其他展演活动的不同点之一。还有一个创新性体现在它整合多样化媒体,尤其是3G手机电视技术的大胆尝试。这个与以往普通的电视、电脑传播有很大的不同,因为3G手机的使用群体覆盖范围极广,因此会挖掘更多的潜在受众,让更多的人感受到艺术活动的魅力。

这个方案基于自己的创意点设计了一系列巡演活动,共12场,包含开、闭幕式,历时三个月。设计活动先前经过资料检索,通过书籍、报刊、杂志、网络等获取相关信息;对业内专业人士进行了采访和对相关背景的实地考察;设计调查问卷,准备巡演季前期在南京各大学校园发放问卷,随机抽样调查大学生对于目前校园文艺活动现状及艺术巡演方式的态度。

项目的可行性很高,因为通过在南京各大高校进行的问卷调查发现高雅的音乐活动受到广大同学的热烈欢迎并引起强烈反响,还有对相关老师的采访,他们都表示这个方案很有推广价值。另外,得知高雅艺术进校园活动,绝大部分都是由高校分摊,所以资金不是问题。至于场地,选择南艺后街"水木秦淮"广场,除了考虑到受众的拓展因素,还考虑到了坐落于水木秦淮的后街创意园街区,文化艺术的演出加深创意园对受众的影响,这样就可以实现一举两得的双赢效果。在南京高校推广具有整体性,可发挥已有的一些联系来进行推广,不过目前巡演局限于南京地区,或许会带来地域局限等问题,在第一次的成功尝试后可考虑推广到其他地区。另外策划团队在方案的撰写上还存在重点不够突出、层次尚欠清晰的问题。

总体来说,这个项目立足于艺术领域原有资源的激活以及不同资源的整合,以此来满足、提升青年学生的文化艺术需求与品位,是艺术管理专业精神与价值的体现,本次尝试也能考验艺术管理人员的执行和策划能力,也能促进艺术管理教学建设,有利于大学生的职业发展。

《指若柔荑,韵扬千里:〈风·雅·颂〉民族室内乐巡演》方案由中国音乐学院许珩哲、刘导、辛欣同学策划、撰写,谢大京老师指导。这个方案的内容主要是将中国文学经典《诗经》与民族室内乐、民族古典舞、杂技等中国传统艺术相结合,针对西方观众审美需求而设计的小型艺术推广项目。

项目的初衷在于推动中希两国的文化交流,并为项目未来的产业化运作积累相关经验,为项目受众拓展打下基础。同时,也希望通过项目的运作,能够与全国艺术院校合作,通过高校间的资源共享,为优秀学生搭建起艺术实践的平台。方案的灵感由《诗经》的风·雅·颂而生,以精致、清新、典雅的中国风为基调、以我国民族室内乐为表现主体,与

舞蹈、杂技等传统艺术相融合,为西方观众提供一个近距离感受中国传统艺术的精致现场。本项目也紧扣这些创意点,方案在具体节目设计及板块、演员选择、宣传推广、目标受众及拓展渠道等板块就是以其为基准的。

策划团队撰写的方案思路清晰、立意创新,其最大的亮点在于通过对大学生实际能力及可控资源的客观分析,面对当下盛行的高投资大规模的运作模式,提出小型精品演出将是演出市场的"潜力股",对于涉世未深的大学生而言具有更高的可行性。而项目紧密结合当下社会背景,以团队先前的国际巡演艺术实践经验为基础,并通过文献调查、相关人士访谈等方法,深入分析国外观众特点,分层次规划目标观众,针对不同的受众群调整演出内容,设计不同演出版本。在演出设计上,该项目将中国文学经典《诗经》与民族室内乐、民族古典舞、杂技等中国传统艺术相结合,在节目设计上充分考虑观众的接受度,融合视觉与听觉带给观众更立体的文化体验,有一定创新性及现实意义。

方案整体可圈可点,但若在项目实施计划方面能附上明确的经费预算和具体的时间计划表,则会使方案更有价值。其实就现状而言这个项目的创意点恰是表明了在执行方面的难度,毕竟出国巡演是个普遍性的难题。但是正因为其难,也反证了项目的价值与意义。当然,这一切都需要建立在艺术创意能够满足艺术需求之上。如能如此,对传承和发扬中华文化有很大的好处,对整个艺术教育的发展也会产生积极的影响,对最终我们艺术管理这个专业及其学生的就业更会有奠基性的作用。

附录

2009 年第四届中国艺术管理教育年会综述暨 2009 年全国大学生艺术项目策划大奖赛获奖名单

第四届中国艺术管理教育年会暨艺术管理国际论坛 2009 年 5 月 6 日—8 日在南京艺术学院举行,此次活动旨在搭建艺术管理学界与业界的对话的桥梁,塑造艺术管理专业主体性内涵,推进文化艺术更快发展。文化部副部长王文章发来贺信。教育部社科司司长杨光,中央文化干部管理学院院长姚涵,省教育厅副厅长杨湘宁,文化部文化市场司美术品处处长李蕊,省文化厅艺术处处长吴小平,中国艺术管理教育学会主席谢大京,武汉音乐学院党委副书记付洪涛,南京艺术学院院长邹建平等领导出席会议。副院长刘伟冬主持会议。

中国艺术管理教育学会成立于 2005 年,是全国高等院校艺术管理专业学会,包括设立艺术管理、艺术传播、艺术商务等专业的 60 余家院校。学会的成立对于艺术管理类专业的学科建设和人才培养起着重要的作用。经过充分准备,本次会议特别安排了国际论坛、业界发言、分组讨论、学生参赛等环节,以利于艺术管理学界和业界的融合、国内和国外的互通。100 余位代表和 68 名同学参加了本次活动,提交论文 50 多篇。

国际论坛分为嘉宾演讲和听众互动两个环节。国内学者姚涵以详细的表格向大家介绍了当前国内关于公共文化服务体系的几个问题以及其中蕴含的对于艺术管理的机遇;美国学者、百老汇资深剧院总监托·斯蒂马克结合自身经历做了题为"如何创建新的戏剧产业和如何为其进行观众开发"的演讲,他提供了美国在剧场设施和观众培养方面不同于中国的做法及经验。国家大剧院发展部主任潘勇着重阐述了从艺术管理专业实践到理论构建的学术路向,其在国家大剧院筹款 1.6 亿人民币的经历,吸引了

听众浓厚的兴趣,也说明艺术机构与商业公司合作的数种可能性。国家美术馆策展人杨应时以哈佛大学、哥伦比亚大学的两门课程为例探讨了美国非盈利机构筹款与艺术管理相关课程设置。美国学者田霏宇以"小制作、大可能性:中国年轻艺术家与泡沫后的展览经济"为题,思考了艺术系统如何利用现实资源,恰当对自己进行定位。香港学者郑新文就艺术管理实践与教学的互动做了演讲。

业界发言以"访谈"的形式进行,特别邀请全国知名文化单位代表与院校代表面对面。江苏演艺集团董事长顾欣强调不能脱离艺术谈管理,也不能脱离管理谈艺术,艺术管理必须坚持理论与实践的统一,因其身兼中国艺术研究院博士生导师的双重身份,他的发言受到与会代表的特别关注。作为民营企业,长风堂博物馆具备每年筹资1亿元征集藏品的能力,副总经理顾颖对长风堂发展历程和现状的介绍,给了大家在实践方面诸多的启示。江苏文化产业集团副总经理崔建平认为市场经济的环境中,如何来管理艺术,要从艺术作品的创作、艺术作品的推广、艺术作品的销售三个部分组成,这也是艺术产业的产业链。凤凰出版传播集团沈瑞坦言当下出版社的日子并不好过,艺术图书的出版是艺术管理中重要的组成部分,艺术管理图书出版的前景值得我们深入思考。

根据会前征求的意见,分组讨论围绕"艺术管理的理论视域与学科建构""艺术展演的项目策划与受众拓展""艺术管理人才培养与教学组织"三个专题展开。与会代表从专业本身出发,着重探讨了学科建设面临的机遇与挑战、人才的需求与培养机制以及教学中课程设置。本次年会还举办了首届"从创意到策划:全国大学生艺术展演受众拓展方案设计大奖赛",全国18所高校的33份方案参加角逐。经过匿名评审,评选出特等奖2项,一等奖4项,二等奖6项。上海戏剧学院和南京艺术学院参赛团队分别摘得特等奖桂冠。

此次年会一大亮点便是筹备和会务工作,全由南艺人文学院和尚美学院艺术管理系学生承担,学生志愿者分设方案管理部、接待联络部、推广宣传部、材料简报部、展演组织部。大家忙着发通知、编议程、做预算、印材料,各项工作紧张有序地开展起来,有力地保证了大会的圆满举行,给国内外专家学者留下了深刻的印象。艺术管理系同学还结合专业学习,向年会奉献了"吴韵汉风踏歌来——江苏地方民俗精品展",与会代表置身其中,可看、可听、可做、可尝、可买,独特的创意让观众赞不绝口。

2009年全国大学生艺术项目策划大奖赛获奖名单

特等奖　　项目名称:到甘家大院听昆曲:非遗整合营销计划
　　　　　　所属院校:上海戏剧学院
　　　　　　团队成员:曾震宇、郝晨星
　　　　　　指导教师:宫宝荣

　　　　　　项目名称:"艺动·金陵":大学生艺术展演获奖作品高校巡演第一季
　　　　　　所属院校:南京艺术学院
　　　　　　团队成员:杨龙亮、汪骁、白　晶、董　芳、曹　凡、谢　文、王　橡
　　　　　　指导教师:董　峰、邓芳芳

一等奖　　项目名称:舞蹈观众开发中的体验活动设计
　　　　　　所属院校:北京舞蹈学院
　　　　　　团队成员:姜郑嘉梓、张　哲、林　琳、柳　荻、韩　旭、邹　莹
　　　　　　指导教师:张朝霞

　　　　　　项目名称:指若柔荑,韵扬千里:《风·雅·颂》民族室内乐希腊巡演
　　　　　　所属院校:中国音乐学院
　　　　　　团队成员:许珩哲、辛　欣、刘　导

指导教师：谢大京

项目名称：互塑共生："实验音乐剧"高校巡演及观众开发
所属院校：北京舞蹈学院
团队成员：韩　旭、邹　莹
指导教师：张朝霞

项目名称：首届"游园京梦·全国高校京剧艺术推广形象大使"选拔赛
所属院校：中国戏曲学院
团队成员：王雯雯、石晓旋、刘芳雨、孙　萌、班思齐、梁斐斐
指导教师：刘　珺、刘红磊

二等奖　项目名称：京剧进酒吧
所属院校：中国戏曲学院
团队成员：李博文、李雨珊、王天墨、高硕、巩晓秋
指导教师：刘　珺

项目名称：南音乐舞《韩熙载夜宴图》大陆高校演出
所属院校：厦门大学艺术学院
团队成员：谢云飞、胡思施、王　嵘、吴琦炜、钟明珠
指导教师：周显宝、王义彬

项目名称：毕业生艺术创作精品展拍
所属院校：山东艺术学院
团队成员：朱振华、张鹏、刘军舰、蒲元英
指导教师：田川流、刘金龙

项目名称：丝竹志士——上海民族乐团文献展
所属院校：上海大学美术学院
团队成员：张　央、戴维康、王宇轩、庄启迪、张敏杰
指导教师：凌　敏

项目名称：新媒介环境下网络文学的推广
所属院校：厦门大学艺术学院
团队成员：倪宇婷、于　倩、林窕婧、陈玥芃
指导教师：周显宝、陈　斌

项目名称：舞剧《碧海丝路》受众拓展
所属院校：广西艺术学院
团队成员：卢　念、刘保栋、杨理、朱思奕
指导教师：张　力、韦　铀

三等奖　项目名称："New Sense"系列室内乐音乐会
所属院校：天津音乐学院
团队成员：张葆迪、杨　茜、赵顺吉、李金龙、范　钊、徐　可、王　欢、秦奥捷、杨　毅
指导教师：张蓓荔

项目名称:可以看的音乐:纪念勋伯格诞辰135年音乐美术展
所属院校:中国音乐学院
团队成员:牟笑飞、刘　悦、张　多
指导教师:李晓丹

项目名称:DIY创意作品艺术展受众拓展
所属院校:上海大学数码学院
团队成员:曲军委、成　坤、章　圆、鲁文娇、黄　莛
指导教师:李　敏

项目名称:徐悲鸿国画艺术展高校学生观众群体开发
所属院校:中央美术学院
团队成员:卞皎皎、董　娜、耿　铭、霍振科、柯　濛
指导教师:余　丁

项目名称:主题戏剧《第十三个星座》
所属院校:中央戏剧学院
团队成员:宋　飞、胡　寒、王　超、赵敏蕊、尹　璐、方　晨、张　烁
指导教师:商　尔、周　毅

项目名称:中国壮乡·武鸣"三月三"歌圩民族民间艺术展演受众拓展
所属院校:广西艺术学院
团队成员:周　雯、甘　甜
指导教师:张　力、宋　泉

项目名称:《从未如此身临其境》外滩金融建筑文献展
所属院校:上海大学美术学院
团队成员:胡玉润、王　正
指导教师:凌　敏

项目名称:"我型我秀美女品车团"及系列活动展演受众拓展
所属院校:云南艺术学院
团队成员:董秋婷、赵伟廷、刘玲彤、欧阳飞鸿、高　玉、张金虎、周春林
指导教师:侯云峰、王智良

项目名称:武汉音乐学院"周末音乐会"受众拓展
所属院校:武汉音乐学院
团队成员:杨　婷、罗　恋、付玉红
指导教师:孙　凡

项目名称:《一代天骄》文化演出项目推广方案
所属院校:内蒙古大学艺术学院
团队成员:常　娜
指导教师:刘筠梅

项目名称:墨动成画:水墨动画的回顾与展望
所属院校:中央美术学院

团队成员:曹　原、陈静怡、范萍萍、谭　舟、夏青勇
指导教师:余　丁

项目名称:"美展同行"电脑桌面上的虚拟美展
所属院校:南京艺术学院
团队成员:赵玄烨、戴兆竑、孙榕雪、蒋　榴、方蓓洁、王　海、尚　晨
指导教师:陈世宁

第四章 艺术营销项目策划

第一节 2010年全国大学生提名展：北京今日美术馆展览营销

一、项目方案描述

1. 缘起与初衷

随着社会的迅猛发展，艺术的发展也是如火如荼。近几年，各大高校都在纷纷建设艺术类及相关专业，这是社会发展的必然，这更是艺术的蓬勃发展所带来的局面。而现今的美术生的队伍也越来越壮大，他们急需一个平台，让自己的作品走入社会，走入市场，被更多的人所接受。本着这一目的，我们将为他们打造一场只属于他们的盛大展览。此次展览的内容全部来自全国各大高校的美术生们的书画作品。一经提名，便有机会在国内地位颇高的今日美术馆内展览，让新兴的高校学生作品有更多的机会为大众所接触。

2. 项目内容与目标

本次展览活动主要是在北京今日美术馆举办，展览的内容全部来自于全国各大高校艺术专业学生的书画作品。通过前期在线上和线下途径的宣传，通过网络报名的形式来网罗作品。并通过网上投票的途径，根据票数高低来决定最终进入展览的作品。展览期间还配备沙龙系列活动，让观众与嘉宾们随心所欲地畅谈。为了营造出一种轻松愉悦的气氛，每期沙龙均邀请与沙龙主题相符的乐队，将展览和沙龙的效应最大化发散出去。展览后期，我们将与前期通过各种途径留存下来的参与者取得联系，以发展美术馆会员为契机，将他们设置成各高校社团并进行注册，为下次类似活动做铺垫，推动活动的可持续性发展进程。

本项目目标：1)志愿者征集：征集来自全国各地的志愿者，前期在各所高校参与作品征集，中期参与布展和沙龙活动的组织；2)高校宣传：假设前期网络报名情况不佳，我们就通过高校内部宣传，征集1000件以上参与评选的作品，以供筛选；3)媒体宣传：通过今日美术馆既有的媒体资源发布展览、沙龙预告，取得社会效应，并邀请北京地区有名的相关媒体对活动进行准时报到，如《TimeOut北京》、《北京青年周刊》、《Hi艺术》、《艺术界》等；

4)展览参观人数:在10天的展期中,参观人数达3000人,平均每日参观人数300人;5)主题沙龙:每场沙龙的参与者达100人,收回有效问卷和明信片80份;6)高校美术馆会员社团注册:在第一年内,于当地5所高校内注册"圈子"社团,发展会员800人。

3. 项目创新点

(1)跨越校园围墙,助推学子成长。将大学生作为此次推广活动的主要参与者,通过设计一系列相关的艺术活动和互动情境,为美术馆与观众之间创造出一些行之有效的交流途径。展览活动在每天的展览期间及沙龙现场将提供食物及酒水,营造轻松的氛围,增强主人公意识。提高参与者对于自身作为未来大艺术家的身份的信心及宣传此次活动的热情。创造受众群体的新身份,因此活动的举办极大可能辐射到校园中的教职工及校园外的周边市民。

(2)沙龙与乐队、明信片相结合。美术和音乐是两种不同的艺术门类,在美术展览活动中结合与之相联系的乐队,无疑,这是一个视觉和听觉双享受的盛宴。在沙龙举办期间,以观众与嘉宾的互动交流为主,乐队奏演为辅,营造出一种轻松愉快的气氛,让观众们切身体会到沙龙的性质,并形成良好的口碑,将沙龙的效应发散出去。在沙龙过程中,策展团队将向观众分发印有本单元展览作品的明信片(数量不限),观众将在展览参观时所获得的感受和讨论的心得写在明信片上,并附上同学、朋友的地址,沙龙结束后,再由美术馆一并寄出,将展览和沙龙效应扩大、散播出去,通过现场受众来辐射效应,不仅提升了活动口碑,而且还可以辐射到潜在受众,扩大受众群。沙龙结束后,策展团队将收集参与沙龙的观众的相关信息,包括姓名、所在院校(或公司单位)、联系方式等,为下次类似活动的举办做好铺垫,留下资源,促进活动的可持续性。

二、项目方案设计

1. 项目背景分析

美术馆机构的艺术教育最终达到的目的分为三个层面:使艺术吸引大众或服务于社会的精英趣味;让艺术成为社会人必要的关系,艺术与社会形成一种互相依存的关系;通过艺术的带动,使得社会精神超越物质感受,形成某种社会力量和信仰。作为国内首家非营利性美术馆,今日美术馆具有艺术典藏、艺术展示、公共教育等多重功能;同时,今日美术馆作为一个独立的专业化社会机构,坐落于北京城区CBD商业圈内,其文化传达与社会责任就更为凸显。作为承担着多重意义的艺术机构,应当积极参与到社会生活中,自主地将其职能发挥到最大化。团队将"2010年全国大学生书画艺术提名展"这个展览项目作为具体的方案实施对象,并以社会中较年轻的大学生群体为主要的展览推广对象,通过设计一系列相关的艺术活动和互动情境为今日美术馆与观众创造一些行之有效的交流途径,实现艺术资源配置最大程度上的契合。将今日美术馆作为此次活动的举办场地最合适不过。

2. 项目可行性分析

(1)为什么选择书画艺术?书画艺术,是中国文化中具有重大意义的艺术形式。北京的书画市场经过历史沉淀与现代发展已有相当的影响力和市场参与度,如798艺术区

常常聚集着来自全国各地的艺术家们和大收藏家们。然而它正面临由小众向需要社会更多关注与了解的转变阶段,急需一种新型的方式让它为更多人所熟知。这样才能真正使书画艺术得到传承与更好发展。

(2) 为什么选择大学生?大学生,是作为中国未来发展必不可少的重要组成群体。大学生对于艺术文化的感知力、关注热情是十分高的,但实际情况表明北京很多高校大学生鲜有机会在校园中感受到书画艺术的魅力。同时大学生也是书画艺术的未来消费者。作为场地载体的大学校园是将书画艺术的影响辐射到教职工及周边市民中至关重要的部分。

(3) 为什么选择大学生的书画作品?随着当下国内艺术的蓬勃发展,各大高校也在开设艺术类专业,扩招艺术生,因此,艺术生的队伍也越来越大,而这些大学生中不乏画得很好但却对未来很迷茫者。本次活动就是为了给没有社会经验和背景的大学生们提供一个展示自我才华的平台,将他们的画作在今日美术馆展出,让他们与大艺术家、大收藏家们有一个面对面交流的机会,更有助于他们作品的推广。

3. 项目需求分析

(1) 从大学生需求分析。大学生的课余时间安排较为自由,然而目前很多大学生却存在课余生活单一乏味或盲目选择课余活动的情况,参与展览活动无疑为大学生丰富课余生活提供了积极的方式;同时,大学生群体对于文化艺术的关注程度与欣赏能力相对较高,此次提名展的开办能够满足大学生提高自身艺术文化修养的需求。

(2) 书画艺术爱好者需求分析。艺术市场的健全发展除了要有优秀的艺术作品,还要有收藏家和画廊经理的合作,这样才能形成一个完整的流程体系。这些收藏家和画廊经理与当下的高校大学生一样,也急需各种平台和场合,来谋求好的艺术作品,以此满足各自对艺术品的需求。因此,此次美术馆提名展的活动无疑是一次优秀作品供需双方面对面的契机。

(3) 从文化需求分析。从北京城市文化建设的需求看,北京是一座国内外闻名的文化名城,随着市民生活水平的提高,艺术文化素养的增强,大家对于文化及艺术的需求越发强烈。从文化政策需求看,大学生书画作品提名展通过其独特创新的推广形式,迎合了"文化北京"等城市文化发展战略的制定与实施需求。

4. 资源条件分析

(1) 政府支持及相关文化政策的保障。早在 2005 年政府就把"文化北京"确定为构建和谐北京的"五大发展战略"之一,把文化产业确定为"五大新兴产业"之一。在北京,各项发展文化产业的工作机制正在建立健全,文化产业载体建设方兴未艾,文化招商异军突起。而书画艺术作为北京的一项不可或缺的有特色的文化门类,为这次活动奠定了一定的基础。支持在校大学生书画作品推广是今日美术馆一向持有的作风,今日美术馆具有典藏、展示、公共教育、交流活动等多重功能,因此解决了活动的场地问题。

(2) 浓厚的文化背景,有文化资源优势。北京是一所古老与现代气息并存的城市,拥有浓厚的文化背景。这就使得受众更容易接受书画艺术的传播。北京是一座集各大高校于一处的城市。而大学生书画展、大学生群体、面向全国等这些关键词都会极大地吸引北

京高校的大学生。北京书画艺术的资源较丰厚,包括潘家园、爱家国际收藏品市场、古玩城书画世界、观音堂文化大道、798艺术区等各代表性机构运行良好,能够在一定程度上为此次书画提名展拓展受众资源,提升口碑。

(3)媒体宣传资源丰富。北京传媒业的发展及媒体各方面的支持会给大学生书画作品提名展带来许多帮助。书画艺术是时下的热门话题,在北京更是具有一定特色与相当的市场;而针对大学生所做的书画艺术推广更是前所未有。各类报刊杂志及相关网站会对此有很大的兴趣,进而进行相关报道宣传,以引起更多人关注和参与,从而达到我们推广大学生书画作品的目的。

(4)时间、地理优势。活动的时间优势:举办时间在7月底8月初,与大学生正常上课时间不冲突,有利于大学生及其他参与者的参与。活动的地理优势:北京是中国的首都,在今日美术馆举办大学生书画作品提名展,不仅在场地上还是艺术文化宣传效果上都能得到保证。

5. 目标受众分析

(1)高校中喜好艺术的大学生群体。对于喜好书画的大学生不必为门票费担忧,因为这是一场免费的公益性活动;不必为课堂内外时间安排冲突担忧,因为它是在暑期举办;不必为是否还是枯燥乏味的传统展览担忧,因为它是具备沙龙与乐队结合的公共教育活动,新颖而不失去乐趣。高校在校大学生中对于与此次活动有兴趣的人还可以通过志愿者、观众、参与作品选拔等多种身份参与到本活动中。不论是展览活动中的展出内容还是与之相关的沙龙、乐队、嘉宾、发展成美术馆会员以及周边服务,都能够引起对于文化建设与推广抱有热情的大学生的极大兴趣。

(2)与美术馆相关的重量级会员与大艺术家们。今日美术馆是国内首家非营利性美术馆,其运营模式和先进的功能体系早已是行业同类艺术馆的典范。其客户群体中不乏一些著名的艺术家以及赞助商家,通过美术馆这个平台,我们可以邀请到这些业界人士。

(3)普通的北京本地市民。市民是重要的一个观众群体。展览活动的开展时间是7月24日至8月8日,除了吸引到大学生群体外,北京本地市民的到来将更有意义。展览、大学生书画作品这些关键词将会吸引一些北京本地老市民的关注,并且加上地理的优势,因为北京本身是一个艺术发展较为领先、人文情怀浓厚的地方;北京市民的人文素质也相对比较高,对于书画艺术有一定了解,相对的比较愿意接受此次展览。

(4)全国高校的教职工人员。此次大学生书画作品提名展面向全国在校大学生举办,学校教职工是高校的主要人员组成,因此,活动的举办多多少少会辐射到该部分人群。另外,并不排除此类人群里有喜好书画的人员,因此,拓展此类受众人群是有必要的。

6. 经费保障

(1)政府资金和措施的大力支持。本展览活动是针对扶持全国在校大学生的书画作品所做的宣传推广,故政府作为一支不可忽视的力量,会在各方面起重要作用。政府除了会在资金上给予大力帮助外,还会在行政举措各方面给予支持和赞助。

(2)寻求艺术基金会的大力支持。北京市艺术文化发展基金会是针对一些比较有特

色的艺术文化活动提供一定资金支持的基金会，在我们的沟通下，北京市艺术文化发展基金会也表示了对本活动的兴趣与支持。

（3）相关企业的商业赞助。作为一个以全国大学生为主要受众群的书画作品展，其影响范围之广，参加人数之多是不容忽视的，所以很多商家就会抓住商机与这次展览方合作，顺势来宣传自己的品牌。本次活动备选的赞助企业有：巨人集团、梅赛德斯·奔驰、瑞信。这三家赞助企业资金实力雄厚，热心当代艺术领域，并且都有过与今日美术馆合作运营展览或组织活动的经验。然而彼此的定位又各不相同。由于梅赛德斯·奔驰预定在八月中旬赞助举办方力钧个展，瑞信在九月份也将举办相关主题展览。而本土企业巨人集团，作为"大学生提名展"往年展览的赞助商，亦热衷于对年轻社会群体开展艺术拓展与开发活动。综上，以上三家企业不仅热心赞助艺术活动，且资金雄厚，是寻求赞助商家的合适选择。

7．效益评估

（1）文化效益。主要受众为大学生，推广方向不同。大学生书画作品提名展增强大学生对于书画的了解与热情。在展览期间营造出轻松却不失高雅的艺术文化氛围，且通过美术馆原有的储备会员及客户、政府人员的参与，提升此次画展的艺术感召力。招募志愿者，引起关注度。大学生群体作为主要受众对象通过自身的参与与宣传，使得更多人参与活动、了解此次画展。

（2）社会效益。群体折射效应，书画艺术将成为一种力量。在推广城市文化的同时使每个人都得到成长。通过对于大学生较有针对性的书画作品推广活动，能够引起更多的社会关注度，使得更广泛的社会大众群体受到折射，让更多的人参与进来，燃起大学生们、收藏家们、画廊老板们等对于书画艺术的热情。宣传北京的校园文化、地域文化、城市形象。在推广大学生书画作品的同时结合北京本地特色，可以为北京的历史文化作出宣传，成为北京城市文化建设、良好社会的风向标。引起全社会对于在校大学生的书画作品的重视。通过本次活动，让更多的人了解到更多的优秀的艺术作品。在校大学生们虽然未进入社会，但是在他们中也有能画出优质的书画作品的人，他们是未来艺术市场的主力军。

（3）经济效益。通过沙龙、展览效应，拓展美术馆会员。本次的活动采用展览与沙龙、沙龙与乐队相结合的方式，在与观众互动的同时，拓展了书画市场的受众。其中会员制的合理利用可以成为本次活动的一大亮点。

三、方案执行计划

1. 项目时段安排

表1 活动时段规划表

活动时段	策略建议	要点概述
前期	1. 针对活动本身,敲定赞助方,赞助方可以是政府、商家; 2. 完善宣传策略,针对项目实施的不同时期制定相应的宣传方案; 3. 寻找契机邀请今日美术馆固有的会员、藏家等参加活动,并给予相应建议和支持; 4. 网上报名系统、志愿者招募的项目工作,海报、活动手册、明信片——落实设计; 5. 设立交流信箱、建立校园联络人、全国高校走访,完善与活动相关的各项工作。	赞助方面:本项目是由大学生组织的非营利性公益推广传统文化项目,因此首选可向政府寻得拨款或者相应的基金会支持,其次可以找热爱艺术的商家、消费群体主要是高校学生的企业寻求赞助。 宣传方面:前期线上宣传主要通过大学生常接触到的媒体,如新浪微博、人人网、腾讯官网发布"大学生书画作品提名展"活动的相关讯息,线下渠道主要通过向各大高校内、高校周边张贴海报,在背景具有影响力的报刊上刊登活动信息。 设计方面:利用高校设计类人才资源,寻找设计类专业人士为活动制作专门的海报、宣传手册、明信片等。 场地方面:在活动开始前三个月,与今日美术馆负责人进行洽谈合作。
中期	1. 在活动期间,由于沙龙效应的强大,做好明信片寄送工作,要把握好主要受众外的潜在受众群体; 2. 每天展览活动和每期沙龙的结束,项目核心成员都要对之进行总结反思,为下场活动的顺利举办汲取经验; 3. 活动期间,每个工作人员各司其职,设立机动组,以便随时配合其他工作人员。	活动同步宣传和跟踪报道:电视广播媒体每天进行同步追踪报道。 活动方面:展览期间要联络乐队、嘉宾,进一步确定他们能否按时参加沙龙探讨会。 在活动期间,各个活动组的负责人,在人员进场之前,发放给每人一张填写姓名和联系方式的纸条,为后期注册美术馆会员做提前工作。 项目核心成员每天做好活动的总结和反思,以求质量更高的服务。
后期	1. 详细做好收工和总结情况; 2. 态度良好地对待邀请嘉宾,并象征性地给予相应的礼品; 3. 将会员资料归类整理。	活动结束,项目核心人员积极配合媒体做好相关的采访工作; 对相关活动的突发状况进行总结,对以后办活动有利; 收集好参与活动的嘉宾及会员资料,以便下一场活动的开展。

2. 开幕式

开幕式举办场地为北京今日美术馆,举办时间为2010年7月24日,参与人员是受邀媒体、全国各地的师生、美术馆会员、收藏家、画廊等业界人士。展览全部画作都由全国各大高校学生独立创作,板块分为书法、油画、国画(花鸟、山水、人物)、水粉、版画、漆画等。

开幕式具体流程:

14:00—14:30,今日美术馆领导、政府领导、业界精英代表致词;

14:30—15:30,在美术馆报告厅开展学术讲座,主讲人:徐累、方骏;

15:30,开幕式结束,人员可自行活动。

开幕式注意事项：
1) 各种小糕点、茶水、矿泉水等在美术馆咖啡厅免费供应；
2) 美术馆安保工作人员和志愿者协调开幕式活动之需，维持现场秩序，保护作品，禁止观众用手触及避免画作损坏；
3) 现场新闻媒体人期间做好摄影摄像工作，为此次画展保留影像资料；
4) 参展学生的个人照片由专业的设计公司制作照片滚动墙，以动态的形式展现在观众面前。

3. 活动中期
（1）活动项目安排
本次"大学生书画作品提名展"共分成"我与现实""我与幻梦""我与追想"三大板块，展期为7月24日至8月8日。在16天的时间里，三大板块将分别在展期内的三个周末在各自的展场内举办三场主题沙龙。策展团队力图将沙龙打造成为一个互动、共享、社交的平台，强化美术馆作为一个"聚点"的社会角色。每期沙龙将会邀请一支在"豆瓣"网（针对年轻人和大学生群体的互联网社交平台）落户的独立音乐团体作为演出嘉宾。策展团队根据板块的定位和风格，以及"豆瓣"活动页面的网友推荐结果选择与之气质相符的乐队。同时被邀请出席的还有展览的学术主持以及"艺术家冠名奖"的冠名艺术家。每单元沙龙活动将与主题相关的论题展开讨论。

（2）活动进程
时间："我与现实"，7月25日（周日）；"我与幻梦"，7月31日（周六）；"我与追想"，8月7日（周六）。
"我与现实——时代的目光"："坡上村"乐队（民谣摇滚），徐累（学术主持），张晓刚（冠名艺术家）；
"我与幻梦——奇观的创造"："Silkfloss 丝绵"乐队（迷幻电子），向京（冠名艺术家），隋建国（冠名艺术家）；
"我与追想——态度的再生"："布衣"乐队（复古民谣），方骏（冠名艺术家），刘野（评审艺术家）。

在展场内举行的沙龙活动，首先由嘉宾和策展团队带领观众参观本单元展场，与观众畅谈"我最喜爱的作品"。参观结束后，嘉宾与观众落座于摆放成"圈子"式样的坐席，就各单元论题展开交流。其间乐队的成员也会将他们音乐创作与单元主题的心得感受与观众分享，并在讨论过程中穿插为观众带来三首呼应主题的音乐作品。在沙龙过程中，策展团队将向观众分发印有本单元展览作品的明信片（数量不限），观众将在展览参观时所获的感受和讨论的心得写在明信片上，并附上同学、朋友的地址，沙龙结束后，由美术馆一并寄出，将展览和沙龙的效应扩大、散播出去。沙龙结束后，策展团队将收集参与沙龙的观众的相关信息，包括姓名、所在院校（或公司单位）、联系方式等。

4. 活动后期
在"前期"与"中期"阶段，通过"建立校园联系人"和"沙龙聚会"，策展团队已经收集了大量积极参与者的信息，在后期阶段对所获得信息进行分类，主要按所在院校进行分类。

策展团队成员将深入院校,与相关活动参与者取得联系,在每个院校中,选择2—3名"积极参与者"设置为"高校联络员",并以"高校联络员"为中心,联络其他参与本次提名展各项活动的参与者,组成以"美术馆"为交际的"圈子",并在高校内作为"社团"进行注册。

5. 项目宣传

(1) 前期阶段

此阶段是在大学生提名展的展览开始前的一到两个月,大致是五月、六月、七月。这段时间离展览开始前有一段时间,是针对目标观众群体进行宣传、合作的最佳时机;同时这一时期正值很多艺术院校举行毕业展的时期,也是学生群体活跃的时期,利于吸引到更多的学生观众参与到结合展览的一系列的活动当中。

深入校园,发放调查问卷。在去全国各大艺术院校收集优秀作品的同时发放设计好的调查问卷,非艺术院校主要针对北京地区的大型高校来进行,调查问卷旨在寻找学生观众群体的具体需求,结合需求在展览中后期举行有针对性的相关活动。

海报宣传。在京各大院校张贴"大学生提名展"的宣传海报,介绍展览前期、中期、后期各阶段可以参与的活动项目。同时可以张贴有关今日美术馆的相关信息的宣传资料。

设立交流信箱。在各大院校设立信箱,学生可以把自己的疑问和想对评委、嘉宾探讨的问题,也可以是对今日美术馆的问题和建议,放到信箱里,在开展前一、两周取回,遴选其中有针对性、代表性的问题对评委、嘉宾进行采访,采访内容同时作为开幕式的一环节,并在今日美术馆官网上播放。

招募志愿者。针对需要工作实践和想参与美术馆工作的学生,可以招募为此次展览的志愿者,负责展览各个阶段中的辅助工作。志愿者可以以优惠价格成为今日美术馆的会员,并可以优先参与美术馆日后展览的志愿者工作。

建立校园联络人。对于艺术很感兴趣,并且对今日美术馆有一定了解的学生可以发展为其所在院校的校园联络人,校园联络人负责今日美术馆和该学校学生的联络和交流,前期工作包括展览信息的咨询、志愿者招募、校园宣传、管理交流信箱等。

网络宣传。充分利用网络上的交流平台,尤其是学生最活跃的人人网、豆瓣、开心网、新浪微博等。在这类网站建立大学生提名展的专题板块,更新展览每阶段的进程,公布展览相关活动的安排,并建立交流区方便学生们之间的交流。在官方网站公布所有报名参选的作品,并可以在网上进行票选,报名截止时根据票数高低,排名前300名的作品授予获奖证书,400—500名者授予入围奖,最终选定参加展览的作品依据票数名次排列,相关弃权者,从入围奖中择优选录。

(2) 中期阶段

活动期间,除了要求各家参与媒体定时对活动进行相关报道外,另外,由于展览时间安排在暑假当中,因此策展团队并没有选择直接进入高校开展宣传,转而通过网络平台网罗人气。从"前期阶段"开始,在"豆瓣"网发布"同城活动"信息,安排专人上传活动资讯,更新活动进度,张贴海报和宣传照片,在页面上聚集关注沙龙活动的人气,并组织参与现场活动。

(3) 后期阶段

活动结束后,我们根据前期和活动中留下的参与者的联系方式,在各大高校注册社团,

发展美术馆会员，使用微信和微博在会员公共平台发放关于此次活动的后续新闻。让参与者切身体验到此次展览的完善性，为下届开展类似活动做铺垫。让相关媒体做总结报道，对此次展览做总结性发言，突出活动的意义并暗示出活动的可持续性，以供下届举办。

6. **项目预算安排**

表 2　预算分析表

费用类型	明细	数量	金额（元）
前期			
1. 纸质材料费用			
设计费	海报、请柬、捐赠证书、入围证书、获奖证书等		55000
各类媒体宣传费	公交、地铁；报纸	15 天	20000
奖杯	特别奖 1 名，金奖 3 名，银奖 6 名，铜奖 12 名，优秀策展团队奖 1 组		10000
部分作品装裱费			20000
2. 管理运作费用			
交通费	含机票、餐饮、当地住宿、交通		25000
奖金			302000
前期总计			542000
中期			
主持人	200 元/人	2 人	400
纪念品	10 元/件	300 件	3000
嘉宾费、媒体费	500 元/人	4 人	20000
沙龙嘉宾及乐队			40000
评委出场费			20000
舞台搭建	背景墙	9m×4m；20 元/m²	720
	鲜花	50	50
	音响设备	1000 元/套	1000
	横幅	30	30
	LED 显示屏	200	200
中期总计			85400
后期			
新闻报道	500 元/天	2 天	1000

续表

费用类型	备注	数量	金额（元）
备用金			10000
退还（作品退送费）			75000
后期总合计			86000
活动总合计			713400

7. 项目筹资

本次活动备选的赞助企业有：巨人集团、梅赛德斯·奔驰、瑞信，这三家赞助企业资金实力雄厚，热心当代艺术领域，并且都有过与今日美术馆合作运营展览或组织活动的经验，然而彼此的定位又各不相同。由于梅赛德斯·奔驰预定在八月中旬赞助举办方力钧个展，瑞信在九月份也将举办相关主题展览。而本土企业巨人集团，作为"大学生提名展"往年展览的赞助商，亦热衷于对年轻社会群体开展的艺术拓展与开发活动。因此在三家备选的赞助企业中，最终选择"巨人集团"作为"大学生提名展"观众拓展与开发活动的赞助商。

在寻求政府合作方面，本展览活动是针对扶持全国在校大学生的书画作品所做的宣传语推广，故政府作为一支不可忽视力量的存在，会在各方面起重要作用。政府除了会在资金上给予大力帮助外，也会在行政举措各方面支持和赞助。还要寻求艺术基金会的大力支持。北京市艺术文化发展基金会是针对一些比较有特色的艺术文化活动提供一定资金支持的基金会，在我们的沟通下，北京市艺术文化发展基金会也表示了对本活动的兴趣与支持。

主要针对赞助企业而言的项目回报包括：1) 活动冠名权：本年度"大学生提名展"冠名为"巨人杯 2010 年度大学生艺术提名展"；2) 名誉回馈：邀请巨人集团的领导作为嘉宾，在颁奖典礼上为最终大奖的获得者颁奖；3) 企业会员：将巨人集团升级成为今日美术馆的企业会员，定期为该企业会员开辟"参观绿色通道"，组织 VIP 专场；4) 教育回报：结合巨人集团的企业文化，为集团量身定制公共教育项目和员工艺术素养培训项目；5) 共同收藏：与巨人集团旗下的巨人美术馆共同收藏一部分本次提名展中获奖的作品。

四、相关附件

1. 2010 年全国大学生书画作品提名展调查问卷（略）

第二节 乐活55号大院：驻邕大学生艺术创意创业园

一、项目方案描述

1. 缘起与初衷

随着我国文化创意产业的发展,社会对优秀的艺术创意人才和优秀的创意作品的需求也与日俱增,艺术类高校作为创意人才的重要培养阵地,成为为社会源源不断地输送创意的源泉。近年来,由于金融危机的影响,大学毕业生就业形势也日趋严峻,艺术类大学毕业生也开始越来越多地选择通过自主创业来实现自我价值。由于我国创意产业起步尚晚,创意产业的发展也相对滞后,影响了艺术类大学生自主创业的积极性和成功率,大部分艺术类大学生的创意工作室或公司分散在城市的各个角落,他们承担着高额的运营成本,缺乏有效的市场渠道和运营经验,制约了城市创意文化前进的脚步。与此同时,城市文化的发展离不开创意,商品经济的发展亦离不开创意,在这样社会背景下"乐活55大院——驻邕大学生艺术创意创业园"应时而生。坐落于南宁邕江边的"乐活55号大院——驻邕大学生艺术创意创业园"还将艺术创意活动渗透入周边社区,丰富社区文化,促进社区精神文明建设。

广西南宁市植物路55号大院位于邕江边,交通便利,地理位置优越,临近广西艺术学院,可以更直接地营造其艺术气息。原本是一家历史悠久的印刷厂,由于各种原因,印刷厂搬迁,留下这样一个充满文化气息的大院,在此建立起来的创意园,将会有深刻的文化内涵,将承载起一段可追溯的文化历史。

2. 规划与定位

"乐活55号大院——驻邕大学生艺术创意创业园"立足于广西邕城——南宁,以"舞动创意梦想,享受创业乐趣"为宗旨,集结了邕城创意设计、绘画、影视制作、音乐、舞蹈等方面艺术类大学生和学生创意工作室,为其提供价格低廉的创业实践场所以及创意产品市场推广等软性服务的大学生艺术创意创业平台。这一平台的诞生,将会弥补广西缺乏艺术创意人才创业孵化基地的现状,提高广西艺术创意人才创业实践的能力,同时,打造一个别具特色的创意文化大院。本项目由广西南宁乐活文化投资有限公司进行前期投资和低廉租金的场地,由广西艺术学院提供专业的技术与人才支持,整合相关部门和其他社会力量,聚集创意文化,实现创意人才作品的商品化、市场化。

项目位于青秀区植物路,占地约4亩,项目横跨凌铁大桥,周边有邕江环绕。项目东临南湖公园、青秀山,向北与市中心相连,距市中心全程约3.4公里/13分钟。交通方便,地理位置优越。通过项目本身的定位选择艺术创意机构,根据各类别艺术创意机构各自特质及院内场地的实际情况,规划院内场所(项目规划总平面图、一楼平面规划图、二楼平面规划图、规划外立面效果图、规划前实景图等均略)。

对此项目的定位包括三个方面。1)广西先锋创意的聚集地。"乐活55号大院"以"乐活"文化为建院精神,大院将原先散落在城市各个角落默默地开展美术创作、雕塑、设计、音乐舞蹈、影视、创意策划等艺术创意工作的艺术创意人才和创意工作室集结起来,共同创造,通过全方位的宣传推广等软性服务使进驻者得以更大程度地拓宽专业市场,培育健康、轻松、愉悦、可持续发展的创业环境。2)广西艺术人才创业的孵化基地。"乐活55号大院——驻邕大学生艺术创意创业园"是一个专门为广西艺术类大学生提供一个推进艺术学科产学研结合发展的孵化基地及为实现其自主创业提供的服务平台。在为其提供简单的场地之外,更通过项目内部创意团队为其运营提供全程的推广营销服务,解决艺术创意品与商业市场对接困难这一后顾之忧。3)服务当地社区文化建设发展的公益性事业。"乐活55号大院——驻邕大学生艺术创意创业园"同时是一个为其所在当地社区居民提供艺术文化活动体验的场所,居民在体验"乐活55号大院"举办的文化艺术活动的同时某种程度上也在体验"乐活"这一健康、可持续发展的生活方式,"乐活"理念很大程度上得到推广,推动社区文化健康、和谐发展。

3. 项目的创意点

倡导"乐活"理念,实现创业梦想。"乐活"是一种环保理念,一种文化内涵,一种时代产物。它是一种贴近生活本源,自然、健康、精致的创意生活态度。创业园强调"乐活"的创意生活态度,以"舞动创意梦想,享受创业乐趣"为宗旨,营造轻松、和谐的环境氛围。项目全方位渗透"乐活"文化理念。强调"乐活"概念对创业园的全面覆盖,在创业园硬件设施、软性服务、包装推广等方面融入"乐活"的方式,在创业园内推广"乐活"提倡的健康、可持续发展、精致的创意方式,积极向上、愉快、乐观的创业态度。打造"乐活"创意体验区,使"乐活"方式成为创业园日常工作生活的习惯,创新生活、健康生活、可持续生活。

放飞年轻心灵,编织五彩创意。赋有浓郁文化气息的旧印刷厂厂房改造成的"乐活55号大院"对从事艺术创意类工作者具有更强的吸引力,雕塑、设计、美术、摄影、音乐、舞蹈等各类艺术创意工作机构或工作室的集结入驻使得老建筑再度焕发生机。

创新推广模式,实现快乐创业。项目首创性地为入驻客户提供场地等硬件配套服务的同时为其发展运营提供推广宣传等软性服务。"乐活55号大院"作为广西首个专门为艺术类大学生提供的艺术创意创业的平台,为其入驻后提供推广包装等软性服务。改进固有的大学生创业基地的运营模式,为进驻的艺术创意创业人才提供租用的场地类的硬件服务,同时还为其入驻后提供推广包装等软件服务。通过系列软性服务使得艺术创意创业者更好地在商业市场存活。借鉴商业MALL的管理模式结合文化市场的特点,进行实验性的管理运营。成立管理委员会,下设行政部、工程部、业务部、物业管理部和推广部。多种辅助盈利模式与项目最主的租赁收入的盈利平行实行。通过如展会策划、剧目展演营销、广告推广等推广营销活动为进驻者提供收入。同时,也为创意园本身带来多元化的盈利渠道。通过为社区居民提供艺术体验场所,真正将艺术深入社区,促进社区文化的发展。

创业园持续性发展。不定期开展系列推广活动,搭建创业团队与市场的交流平台;建立创意创业人才资源库,为创意人才提供咨询服务;创意创业园更加深入参与到创业团队中,聘请专家、培训师对园区成员进行培训,优选创业团队和创意项目。

4. 目的与意义

（1）建立首个驻邕大学生艺术创意人才创业孵化基地。为了帮助大学毕业生的创业，广西在南宁市高新区建设了"大学生创业孵化基地"，但这一创业基地主要面向在高新技术产业方面进行创业的大学生（如生物、化工、电子设备等），且只提供办公场地、桌椅等硬件设施，并不提供市场开拓服务。因此，至今在广西尚未有针对艺术类大学生创业的孵化基地，同时也缺乏完善的创业市场服务机制。"乐活55号大院——驻邕大学生艺术创意创业园"通过对高校具有创意技术的大学生进行创业扶持，使大学生创意作品借助这一平台得以市场化的同时，也使教学研究与社会需求之间发生直接的联系，实现教育产学研一体化，最大程度发挥创意服务社会的作用。

（2）建设城市"乐活"创意文化乐园。"乐活55号大院——驻邕大学生艺术创意创业园"将会聚集邕城高校艺术类大学生艺术创意工作室及相关艺术创意机构，其位于邕江边的一条古街的旧厂房中，有利于城市旧城区的新文化改造，建设城市"乐活"创意文化圈，也使得城市文化成为创业园的依托与支撑。同时，融入特有的民族艺术元素，在建筑风格、宣传推广活动、创意素材上加以合理运用，成为城市文化的创意新地标。

（3）"乐活55号大院"致力于服务社区文化，共建和谐社区。"乐活55号大院——驻邕大学生艺术创意创业园"所在的植物路，作为邕城古街其承载了南宁历史的沉浮，作为创业园进驻后的文化新路，其承载了本地创意文化的集散，这样的一个古今对比，形成了其独特的社区文化，其今后在艺术创意产业方面的发展潜力十分值得期待。作为本地创意文化的集散地，传播与推广本地文化是创业园的责任与义务，创业园将会使艺术创意创业活动推进到社区，通过为周边社区提供文化创意服务，不断丰富社区文化，为社区文化增添时代感和先进性，打造多元化的社区文化，从而推动营造社区和谐乃至整个社会的文化和谐氛围。

（4）"乐活55号大院"对创意产业的商业形态和盈利模式做出积极的探索与尝试。作为大学生创意创业的实验性基地，"乐活55号大院——驻邕大学生艺术创意创业园"在艺术形态多样化、盈利模式多元化等方面进行了实验性尝试，一个集结了书法、油画、中国画、雕塑、彩绘、摄影、设计等方面的艺术机构与工作室的综合性创业园，项目实验性尝试的成功，将创造出一条艺术形态多样化、盈利模式多元化、社会效益与经济效益并存的文化创意项目；纵使失败，也为今后相关创意创业项目的开展提供经验参照。

二、项目方案设计

1. 项目背景分析

（1）广西急需一个艺术类大学生的艺术学科产学研结合发展平台。驻邕的艺术院校除有位居全国八大艺术院校之列的广西艺术学院外，还有广西大学、广西民族大学等的艺术学院，除此之外还有广西艺术学校、演艺职业技术学院等艺术类专科学院，各艺术学院里有诸多学生艺术工作室，但是他们都散落在城市各个角落默默地开展艺术创意工作，他们亟需一个可以聚集的创意园。同时每年庞大的艺术类毕业生队伍也需要一个就业创业的平台。目前广西"南宁国家高新区创业基地"主要扶持以高科技产品的研发、生产和服

务及现代服务为主体的高新科技。广西还没有专门针对大学生创意创业的孵化平台,为了更好地促进大学生艺术研究创作成果向现实生产力转化,拉近艺术品与商业市场的距离,因此,大学生创意创业园应运而生。创意创业园正是专门为艺术类大学生提供一个推进艺术学科产学研结合发展的平台,更好促进艺术研究创作成果向现实生产力转化,拉近艺术品与商业市场的距离。

(2)"乐活"理念是创业园艺术创意创业生活的核心支撑点。乐活由音译 LOHAS 而来,LOHAS 是英语 Lifestyles of Health and Sustainability 的缩写,意为以健康及自给自足的形态过生活,强调"健康、可持续的生活方式"。"乐活"是一种环保理念,一种文化内涵,一种时代产物。它是一种贴近生活本源,自然、健康、精致的生活态度。乐活理念顺应了社会发展的大趋势,乐活生活方式早已流行于欧美发达国家,但在中国才刚开始流行,虽然乐活理念传入中国时间不长,但已为很多人所接受,并成为一种生活趋势。55 号大院的建院最深的灵魂支撑就是"乐活"文化,大院希望带给入驻者一种可持续发展、贴近艺术创意本身的生存环境。

(3)"乐活 55 号大院"区位优势十分明显。55 号大院位于南宁市青秀区植物路 55 号,邕江北岸的防洪古堤旁,紧靠邕城古街,前有为纪念广西名人雷沛鸿修建的沛鸿民族中学,后依邓颖超纪念馆,毗邻著名艺术殿堂广西艺术学院,并靠近记录了南宁发展史的中山—朝阳商业圈,针对植物路周边文化氛围,一个以帮助大学生创业的艺术创意园也就在植物路"55 号大院"应运而生。

(4)优秀的创意策划团队能使创业园的打造更趋于合理与可行。广西艺术学院梦飞扬创意工作室是广西艺术学院学生艺术文化精神的综合展现平台和实践基地,"梦飞扬"一词寓意是优秀的创意驮载着梦想在成功的蓝天上飞扬。工作室的成员大多参与过个人音乐会、图书展销会、校园娱乐活动、校园文化讲坛等活动,对文化艺术活动的创意制造、可行性预见与分析、实际运作等各方面有着一定经验和水平。广西乐活文化投资公司与梦飞扬创意工作室在部分项目中有过良好合作经验,在"55 号大院"艺术创意园项目中,必定各取所长,通力合作,旨在发挥项目最大的效益

2. SWOT 分析

表 1　项目 SWOT 分析

Strengths(优势)	Weaknesses(劣势)
政策优势 地域优势 资金支持 团队优势	机会成本 品牌影响
Opportunities(机会)	Threats(威胁)
政策支持 市场需求增长强劲,可快速扩张	市场竞争 运营风险

(1)优势

政策优势。根据《国家"十一五"时期文化发展规划纲要》和《文化产业振兴规划》的相

关政策要求，未来几年我国将重点发展文化产业。确定重点发展的文化产业门类、推动国家数字电影制作基地建设、国产动漫振兴工程、"中华字库"工程等一批具有战略性、引导性和带动性的重大文化产业项目，建设一批文化产业强省、强市和区域性特色文化产业群，形成文化产业协调发展格局。普通高等学校毕业生是我国宝贵的人力资源。当前，受国际金融危机影响，我国就业形势十分严峻，高校毕业生就业压力加大。根据相关规定，应届高校毕业生从事个体经营的，除国家限制的行业（包括建筑业、娱乐业以及广告业、桑拿、按摩、网吧等）外，自工商部门批准其经营之日起1年内，免交登记类和管理类的各项行政事业性收费。

自身优势。随着南宁城市的发展步伐，文化产业发展前景也日益清晰，城市对文化艺术的需求也越来越高，加上近年来南宁植物路越来越多的文化艺术类企业进驻，南宁市打算将植物路打造为"艺术街"。针对植物路周边文化氛围，一个以帮助大学生创业的艺术创意园也就在植物路"乐活55号大院"应运而生。南宁植物路"乐活55号大院"，周边有广西艺术学院，以及多所中小学校，还有多个生活社区，因此拥有丰厚的客户群。此外，"乐活55号大院"毗邻邕江，临江发展艺术创意园必定得以依靠邕江文化获得更大成功。近年来，植物路渐渐成为艺术创意产业的集散地，在此氛围下建立艺术创意园，必定会获得更多专业受众的关注。

需求优势。根据此次对广西艺术学院、广西大学、广西民族大学这三个较为突出的高校展开调查，通过数据得知，有超过调查样本半数的大学生受众有或曾有过自主创业的意愿。其中广西艺术学院的艺术类大学生对创意创业园区的需求更为明显。广西艺术学院，是我国华南地区唯一的省属综合性艺术院校，是广西壮乡艺术教育的最高学府，广西历史最悠久的培育艺术人才的摇篮。"乐活55号大院"毗邻广西艺术学院，院内有诸多学生艺术工作室，分别从事音乐制作、油画创作、服装设计、文化艺术项目策划等社会活动，但这些艺术工作室都散落在城市的各个角落默默地开展创意工作，他们亟需一个为艺术创意事业提供灵感、商机的集中地。根据广西艺术学院及驻邕高校艺术类毕业生的情况，近四成的艺术类大学毕业生对创业平台需求迫切。这一市场需求优势成为"乐活55号大院"诞生的原因之一。

资金支持。广西乐活文化投资有限公司企业宗旨是缔造乐活世界，和本项目的创办理念不谋而合，而且该企业与本项目的创办者——梦飞扬工作室有着良好的合作关系，广西乐活文化投资有限公司不仅在人力资源方面给本项目大力支持，而且在资金方面也给予本项目有力的支撑。根据本项目的调查问卷及分析报告调查数据显示，八成以上的投资者认为，近年来，艺术产业发展十分迅速，国家对大学生自主创业的支持和就业形势的严峻，使得自主创业成为社会关注的热点，这样的一个项目会有着巨大的发展潜力，若投资这样一个项目，可以带来可观的经济效益，并且有较好的社会效益。超过半数投资者认为，投资"乐活55号大院"这样的大学生创意创业园是大有前景的。

团队优势。广西艺术学院梦飞扬创意工作室是广西艺术学院学生艺术文化精神的综合展现平台和实践基地，"梦飞扬"一词寓意是优秀的创意驮载着梦想在成功的蓝天上飞扬。工作室的成员大多参与过个人音乐会、图书展销会、校园娱乐活动、校园文化讲坛等

活动,对文化艺术活动的各项运作有着一定经验和水平。广西乐活文化投资公司与梦飞扬创意工作室在部分项目中有过良好合作经验,在"55号大院"艺术创意园项目中,必定各取所长,通力合作,旨在发挥项目最大的效益。

(2) 劣势

机会成本。项目成本的投入、不协调的项目运营机制以及巨额的宣传消耗有可能对项目的运作构成阻碍。项目前期的创意策划和深入研究分析将花费相当大的时间成本,而地域性的局限性也导致了机会成本的增加。此外,宣传的人力成本消耗也是项目中不可忽视的劣势。

品牌影响。南宁唐人文化园为南宁市文化产业重点扶持项目,有着一定的客户基础。南宁植物路"乐活55号大院"艺术创意园在创办起初会在一定程度上受此园的影响,在品牌建立上需要一定时间。

(3) 机会

政策支持。随着政府对大学生自主创业的大力扶持,在此政策背景下创办大学生创业艺术创意园,必然得到政府的大力支持。顺应政府指引的方针的项目必然获得更多的机会。

市场需求增长强劲,可快速扩张。广西南宁市是广西的政治、经济、文化中心,随着中国—东盟博览会、南宁国际民歌节以及其他颇具影响力的文化艺术活动在南宁举办,艺术创意必然形成市场,并且具有强劲需求,而"乐活55号大院"是以大学毕业生为创办主体的艺术创意园,流动着青春而富有活力的创意,迎合市场的需求,可获得快速扩张的机会。

(4) 威胁

市场竞争。出现即将进入市场的强大的新竞争对手。随着南宁市近年来文化产业的快速发展,市场对文化艺术创意方面的需求日益增大,必然出现更多的竞争对手,对"乐活55号大院"艺术创意园产生一定威胁。

运营风险。项目前期可能亏损,存在一定的运营风险,对项目参与者的积极性可能会造成影响。由于本项目宗旨之一是响应国家政策号召扶持大学毕业生自主创业,在硬件和软件设施上更多的是为项目参与者服务,在项目前期可能出现入不敷出的情况,对一些创业基础不坚实的参与者造成一定影响,从而威胁到项目的有序展开。

3. 艺术营销

此类项目营销的对象:1)应届毕业或毕业未满2年且有创业意向的驻邕高校艺术类大学生,驻邕高校艺术类大学生在校期间多数有着自己的艺术创意工作室,或参与相关艺术创意类的工作,他们是有着艺术专业优势的群体,而他们之中不乏有着创业意向的人,他们迫切希望毕业后在社会上找到一个类似"乐活55号大院"这样的创意创业园;2)社会上对创意文化有兴趣或需求的个人或企事业单位,"乐活55号大院"位于南宁市中心区,意在让更多普通市民体验到艺术创意的魅力。在南宁有很多与文化产业相关的企事业单位,他们对艺术创意的需求颇大,希望通过最方便的渠道了解当代最新的艺术创意,而"乐活55号大院"能很好地满足这一需求。

此类项目的营销的目标:1)通过品牌的宣传,达到营销范围的认知,通过宣传项目的

"乐活"理念,并将这一理念渗透进项目营销活动中,形成健康、可持续的营销风格,从而更有利于品牌宣传;2)为项目招商,聚集目标进驻的创意团队,利用多种媒体宣传进驻"乐活55号大院"的优势条件,提高项目可信度、可行性,甚至为知名度高、实力突出的艺术工作室提供更优惠的条件,提升"乐活55号大院"艺术创意的整体水平;3)使项目实现盈利,能够自行维持运转,"乐活55号大院"为进驻的创意团队提供优质的软性服务,并通过这一项目获取能使创业园维持日常运作的必要资金,为创业园的正常运作提供有力保证。

此类项目的营销的方式:坚持"乐活"理念,强化项目品牌。在策划阶段,将项目理念贯穿始终,在艺术营销上,打造区别于广西其他创业基地的营销手段,从宣传、招商、推广上坚持"乐活"理念。分阶段举办各类活动,在提升创意园内各工作室素质的同时,还能吸引更多消费者以及媒体的关注,从而促进项目的发展。

表2 营销推广活动

活动周期	活动名称	活动对象	活动内容	活动意义
每周周末	"乐活周末"艺术体验活动	广大市民	联合创意园内的工作室,在周末为南宁市民开放手工艺、钢琴速成班、陶艺、雕塑、舞蹈等体验活动。	真正实现"艺术走进社区",也使"乐活"的理念以我们的活动为载体,融入人们的生活中。
每月下旬	"乐活之星"星级工作室评比	院内全部艺术工作室	按照"乐活55号大院"管理委员会制定的评比细则,在院内选出各项指标达优的工作室为每月的"乐活之星"。	评比活动可以促使进驻的工作室快速成长,也能使我们的项目健康、持续地发展。
每季度	乐活狂欢节优惠展销活动	媒体、市民、院内全部艺术工作室	由院内管理委员会主办的优惠展销活动,院内将免费开放艺术体验活动,并有好礼相送,院内的艺术工作室部分创意产品参与优惠活动。	薄利多销,吸引更多消费者关注,并促进院内艺术工作室的发展。
每年12月	乐活55号大院年度颁奖庆典	媒体、市民、院内全部艺术工作室	这是每年最重要的活动,以院内艺术工作室为资源打造一台令市民、媒体耳目一新的颁奖晚会,会上以表彰年度"乐活之星"为主线,展示"乐活55号大院"的风采。	对园内艺术工作室形成良好竞争氛围,对外起到宣传的作用,对品牌建设十分有益。
不定期	各类展览展演活动	专业目标受众	举办各种画展、书法展、广告设计展、音乐剧场、舞蹈表演等活动。	为专业目标受众提供艺术创意服务,促进院内艺术工作室的发展。

4. 项目资金融资、预算和运作
(1) 项目盈利模式

主体盈利模式——场地租赁。广西乐活文化投资有限公司为本项目提供前期运营经费,以及1年的免费场租,长期平价租赁。入驻创意创业园的创业团队能够在场租上取得

优惠。前三个月将享受免租优惠，入驻后第四个月起将按 15 元/㎡ 的收费标准进行收费，以此来维持项目的日常管理运营。广西乐活文化传播有限公司，以此来推广自身的品牌，并带动本地块商业价值。

辅助盈利模式——创意产品经营（展销、拍卖）、艺术展演、群众艺术体验性活动。通过展销、拍卖、展演、体验活动等创业园辅助软性推广服务活动，在展位租赁、拍卖提成、展演收益、体验活动等方面产生延伸收益，以此作为创业园的辅助盈利渠道，更好地维持创业园的长久运营和持续性的发展。

延伸盈利模式——艺术品、创意人才中介服务，艺术培训。在主体盈利模式不受影响的情况下，建立一个艺术服务的中介平台，向有需求的社会个人或单位提供相关艺术咨询及中介服务，同时，开展社会需求较大的艺术类专业培训，满足社会艺术文化需求的同时，延伸了创业园的盈利模式。

（2）项目拓展

表 3　盈利模式拓展（辅助与延伸）

拓展盈利渠道		盈利方式
软性创意推广	"乐活周末"艺术体验活动	1. 受众全程艺术创意体验的全院"一票通"售票收益 2. 展销会、拍卖会展位租赁收益 3. 艺术创意作品展销、拍卖收益分成 4. 推广、庆典活动赞助分成
	"乐活之星"星级工作室评比	
	"乐活狂欢节"大型优惠展销活动	
	各类展览、展演活动	
	乐活 55 号大院年度颁奖庆典	
艺术人才中介咨询服务		中介费、咨询费
艺术培训培训费收益分成（扣除培训成本）		
纯商业入驻商家	饮食类	除租赁费用以外的，软性创意推广活动期间，商业经济收益分成
	休闲类（茶庄、咖啡馆等）	
	艺术用品（消耗品）类	
	艺术（创意）工艺品类	

（3）资金筹划方式

表 4　前期开发建设投入资金筹措

融资渠道	形式	单位	金额（元）
开发商	项目开发投资	广西乐活文化投资有限公司	300000
政府投资	政策支持	相关管理单位	50000
场地预租	场地出租	艺术机构或工作室	10000
		餐饮类	
		艺术工艺品类	

续表

融资渠道	形式	单位	金额(元)
社会赞助	资金或等提供价实物、服务	建筑公司	40000
		装潢公司	
		餐饮	
		总筹措资金 400000	

表5 项目运营发展资金收益(以3年为一周期)

盈利项目	盈利(元)	总计(元)
第1年		
场地租赁收益	13,5000	445000
推广服务收益	80000	
展览厅展销收益	80000	
演艺类节目票务	50000	
餐饮等其他服务类收益	100000	
第2年		
场地租赁收益	90000	51000
推广服务收益	100000	
展览厅展销收益	120000	
演艺类节目票务	80000	
餐饮等其他服务类收益	120000	
第3年		
场地租赁收益	110000	570000
推广服务收益	110000	
展览厅展销收益	120000	
演艺类节目票务	100000	
餐饮等其他服务类收益	130000	
		总计:1525000

（4）资金预算分配

表6 资金预算分配

周期	主要项目	金额（元）
前期： 第1年	前期调研	10000
	硬件设施建设完善	100000
	前期推广经费	150000
	管理运作经费	100000
中期： 第2年	管理运作经费	100000
	项目主体场地租置成本	180000
	可持续性包装推广活动	100000
后期： 第3年	管理运作经费	100000
	大院衍生品研发 （进一步推广打造"乐活"企业文化品牌）	50000
机动资金	应急资金，用于疏通、保障项目顺利实行	100000
		总计：990000

（5）资金运作管理

由管理委员会行政部下设财政主任统筹管理资金，制定相应的项目资金管理制度，以便达到"投资少、收益多、效益高"的目标。广西乐活文化投资有限公司是本项目主体的主要开发投资商，项目前期开发资金主要来源于乐活公司，项目主体植物路"乐活55号大院"施工项目完成后将进驻一批盈利性质的艺术工作室、艺术类培训机构及创意特色餐饮类商家，这部分租赁场地的收益将作为大院正常运行的费用，而院内管理运营机构策划开展的一些推广活动，如展销、演出等收益的资金则用作项目进一步发展及前期开发商的回笼资金。根据项目运作的情况，为了保证项目的生命力，及内部各进驻者的收益，项目运营后的收益费用将很大一部分投入到"乐活55号大院"品牌的打造、包装推广方面。

在预算方面，充分做好前期的市场调查，各项目在保证获得最佳的效果的前提下，尽量用最少的投资成本，以获得最大的利润。根据项目的前期、中期和后期做好项目资金的分配，协调好各部门人员的资金问题。

为切实规范活动项目资金管理，保障资金安全、高效运行，发挥资金使用效益，特制定以下管理制度：1）活动项目资金实行"专人管理、专户储存、专账核算、专项使用"；2）活动项目资金实行分期（如：活动前、中、后期等）报账制，资金拨付一律转账结算，杜绝现金支付；3）资金的拨付本着专款专用的原则，严格执行活动项目资金批准的使用计划和项目批复内容，不准擅自调项、扩项、缩项，更不准拆借、挪用、挤占和随意扣压；资金拨付动向，按活动流程资金调动的要求执行，不准任意改变；特殊情况，必须请示；4）严格对各项推广活动的各个环节进行资金初审、复审的审核制度；5）各项活动资金报账拨付要附真实、有效、合法的凭证；6）万元以上的项目购置经费一律实行团队采购或参与式采购；7）加强审计监

督,实行单项活动决算审计,整体项目验收审计;8)对活动各项目资金要定期或不定期进行督查,确保项目资金专款专用,要全程参与项目验收和采购项目接交;9)对各活动项目专项资金所发生的隐蔽工程,负责资金结算的工作人员,必须到现场签证认可,否则财务部门不予结算。

5. 研究思路与方法

此次项目调查法主要通过对目标受众进行问卷调查和对项目主体进行实地调查研究。问卷调查通过设计调查问卷对本项目的目标受众——在校或即将毕业的艺术专业大学生和对"乐活55号大院"提供的服务有需求的专业受众进行调研,了解受众对项目是否有需求,需求程度如何及他们接收信息的渠道。项目实地考察调研,通过走访项目所在地,考察周边环境,对项目所在地的区位因素进行分析。访谈研究主要约访了项目主要投资开发公司乐活文化投资有限公司的主要负责人,通过提问交流,了解到他们关于此次项目投资的初衷及原始理念,随后还约访了地方对创意园区建设有一定研究的专业人士,从他们那里得到关于能促进项目顺利推进的专业性建议,也让我们对创意园这一行业有了更加深入的了解。

通过书刊报纸网络等渠道查阅国家地方关于创意园区建设、社区文化发展、大学生自主创业等的相关政策法规文件,寻求支撑"乐活55号大院"大学生艺术创业创意园成立的相关政策法规,从而项目的成立有就一定的政治高度,政策的支持也会帮助项目的顺利推进。

类似案例研究。通过对同类类似创意园运作模式的研究,提炼他们的成功经验,结合分析自身项目的实际情况保留可复制的板块,再通过专家学者的建议,做出决策,选择对社会、对投资方、进驻商的可持续发展模式——以"乐活55号大院"提供出租场地,各艺术创意工作室、艺术培训机构、特色餐饮业等租置院内场地入驻,"乐活55号大院"内部运作机构为入驻者提供物业、推广服务,通过孵化创意企业使其走向市场产生利润。

分析相关经典案例,借鉴成功经验,在同类项目中寻求创新,避免成为原有项目的复制品从而让"乐活55号大院"站在巨人的肩膀上走向成功。

三、方案执行计划

1. 项目组织构架

依托广西艺术学院梦飞扬创意工作室而整合起校内外资源。梦飞扬创意工作室是广西艺术学院人文学院的一个学生专业实践平台,为学院学生提供各种专业实践的机会,通过教学与实践相结合,不断提高学生的专业学习水平和实践操作能力。同时,工作室不断致力于打造品牌活动,完善工作室品牌建设。

建立并优化以大学生创意人才为中心的多元协调、充满活力的园区主体支持系统,是推进园区持续快速发展的关键。1)广西教育厅为园区提供政策支持。广西教育厅在园区的生存与发展中起到重大的推动作用。政府营造有利于创业的制度环境,投入对大学生创业的帮扶资金,对推动园区的发展起到一定的指导作用。2)共青团广西壮族自治区委员会为园区提供宣传支持。3)广西艺术学院为园区提供总体策划及艺术人才支持。园区

图 1　项目架构

的发展离不开驻邕高校及区内外企业等相关主体,要积极加强与他们的人才、信息的交流与合作,真正实现"产、学、研"一体化。4)广西乐活文化传播有限公司为园区提供项目运作前期费用支持,包括 1 年免费场地支持、5 年场地优惠服务等。

2. 项目推进阶段

园区今后 5 年的推进方案大致可以分为三个阶段:1)基础阶段(2010—2011):完成园区整体装修,建立两处人文艺术景观,建立园区局域网,实现信息共享;到 2011 年,园区各种生活服务区、办公创业区、闲暇娱乐区、人文景观等设施完善、区域功能到位;创意交流中心等初具规模。2)发展阶段(2012—2013):在孵化基地成熟运营的 2 年以上的工作室或公司,园区管理委员会将会帮助该创业团体在广西市场扩大经营,从此剥离园区,为新兴的创意人才创业提供空间,持续发展。至此,园区自身文化得以形成;创业园以特殊环境、特色文化成为区内外关注焦点。3)提升阶段(2014—2015):举办广西大学生创意成果展览会场,建成基础设施完善、园区创新文化深厚、对大学生创意人才吸引强劲,对驻邕大学生艺术创意人才创业建功的前沿阵地。

表 7　项目实施推进表

主要内容	2010 年												2011 年											
	1月	2月	3月	4月	5月	6月	7月	8月	9月	10月	11月	12月	1月	2月	3月	4月	5月	6月	7月	8月	9月	10月	11月	12月
前期调研																								
项目分析																								
整体规划设计																								
前期项目宣传、包装、推广																								
选定进驻艺术类机构或工作室																								
组成管理委员会																								
商业招商																								

续表

主要内容	1月	2月	3月	4月	5月	6月	7月	8月	9月	10月	11月	12月	1月	2月	3月	4月	5月	6月	7月	8月	9月	10月	11月	12月
项目运营测试												■												
项目正式运营													■											
预计亏损期														▨	▨	▨								
预计平本期																	▨	▨	▨	▨	▨			
预计盈利初起期																						■	■	■

3. 第一阶段活动

第一阶段活动的具体安排如下表。

表8 第一阶段活动安排(2010年)

序号	日程	主要程序	备注内容
1	1月至4月	前期调研	1. 对创意园进行实地考察,收集、整理创业园区位资料,同步考察周边环境 2. 对目标受众(进驻者和关注者)进行问卷调查,了解受众的主要需求 3. 查阅国家与地方相关政策,寻求政策支持 4. 参考其他国家或地区创意园区的典型案例,避免同一性,增强项目操作的可行性 5. 走访调查当地艺术机构与艺术工作室相关情况,设想大学生类工作室为重点调研对象
2	1月至4月	项目分析	1. 项目地理区位分析,交通环境等 2. 项目整体可行性分析 3. 政策与相关案例分析 4. 园区环境设计、风格定位分析 5. 盈利模式分析 6. 社会效益与经济效益分析 7. 项目管理构架与人力资源分析
3	5月至11月	整体规划设计	1. 确定整体规划与设计的专家与专业团队 2. 选定项目的整体规划与设计方案 3. 项目施工方招标 4. 制定项目施工周期、方案,监督措施 5. 项目施工

续表

序号	日程	主要程序	备注内容
4	5月至12月	宣传与推广	1. 制定视觉识别 VI 系统，对项目进行整体包装
			2. 制定推广策略，整合网络、电视、报刊、杂志、广播等媒体，分期对项目进行部分推广与整体推广
			3. 参照房地产楼盘广告手段，对项目进展程度与发展模式按专题栏目式进行广告投放
5	8月至11月	选定进驻艺术机构与工作室	1. 参考调研分析结果，对部分优秀或是有潜力的艺术类大学生工作室进行邀请，对极为优秀的进行相关优惠政策
			2. 与确定进驻的工作室商讨创业园中工作室的安排情况
			3. 确定进驻的艺术机构或工作室在签订合同后，在工作人员的监督下对本工作室进行风格与格调方面的装饰
6	8月至10月	组成管理委员会	1. 由本项目的投资方、策划方、艺术创意类专家等组成
			2. 管理委员会主要负责园内日常运营的各项工作，如招聘物业、场地安排、推广活动、监督等
7	7月至11月	商业招商	1. 艺术创意类工艺品商铺
			2. 饮品类（如咖啡、奶茶、小酒吧等）
			3. 饮食类（如本地特色小吃、日韩料理、风味餐馆等）
			4. 通过严格审查，选定此类招商对象，并合理选择场地，监督装修、装饰
8	12月	项目运营测试	1. 对项目中所有场地的硬件设施检查、调试，并模拟运营
			2. 软件配套服务到位，并确立多套应急预案
			3. 对商铺部分商品（食品）质量严格审核
9	12月	项目正式运营	所有硬件设施、软件服务、商铺、工作室等进入正式运营

4. 宣传策略

本项目设计了 logo，见图 2。在宣传目标和渠道上分为三个方面：宣传的目标与渠道为：

（1）品牌宣传。项目实行周期中所有为"乐活 55 号"所做的一系列品牌宣传推广，其最终目标就是把"乐活 55 号"创意创业园的健康、可持续发展这一品牌形象打造出去，提升其知名度、社会美誉度。

（2）招商宣传。招商信息的发布宣传为的是拓宽招商范围，提高入驻率，加大租金收益，加快资金回笼。

（3）活动持续性宣传。不断举办各种推广活动，持续对项目活动进行媒体曝光，一方面使

图 2　项目 logo

项目本身的品牌形象得到巩固,另一方面使创业者能够更好地接触市场,全方位实现艺术创意商业化。

具体宣传与公关方式见表9和表10。

表9 媒体宣传内容形式

周期	内　　容	形式	选择媒体
前期	发布"乐活55号"即将落户南宁的信息,将这一信息通过各个传播渠道到达目标受众,也为"乐活55号"项目的开启造势,引起社会各界关注,提高项目知名度	硬广、软文、新闻、专题、论坛、宣传单	广西电视台、广西人民广播电台、广西日报、南国早报、榜样杂志、高校聚集和人流量大的区域的户外广告牌、时空网
中期	主要对外发布招商信息,推广品牌理念,挖掘更多的潜在受众者	硬广、软文、新闻、专题、论坛、宣传单	
持续推广期	对"乐活55号"举行各项活动及园区最新动态对外宣传报道	硬广、软文、新闻、专题、论坛	

表10 公关活动

周期	公关活动
前期	1. 在项目启动之前召开新闻发布会 2. 在邕各个高校举行艺术创意工作室入驻"乐活55号"推介会
中期	1. 面向社会召开招商会议,并在万达广场、航洋国际广场等商业地段举行届时入驻"乐活55号"有礼优惠活动,吸引商家入驻 2. 项目启动举行剪彩仪式 3. "乐活55号"开园当天在园区现场举行开园典礼暨新闻发布会 4. 正式开园之后,立即举办持续引爆性活动,在开园首周里举办一系列大规模、有影响力的艺术创意活动
持续推广期	1. 大院每周末都举行大学生艺术创意市集,美术、雕塑、音乐舞蹈、影视制作等业态都会通过不同的形式在市集展出自己作品 2. 根据不同的节气,为进驻的不同艺术创意工作室、商家设立主题月,为其度身打造专门的宣传企划(比如一月是雕塑月、二月做音乐狂欢月等) 3. 举办季度性的交流酒会,为院内进驻者与他们的目标消费者提供一个特殊的商业活动交流平台 4. 年末举行"乐活55年度风尚大典"评比出院内最具创意工作室、最受欢迎原创音乐舞蹈影视作品等 5. 不定期举行拍卖会、展销、戏剧展演等活动

四、相关附件

广西南宁"55号大院"艺术类大学生创业创意园调查问卷与分析报告（略）。

第三节　方案点评

本章所呈现的艺术项目策划方案是在第五届中国艺术管理教育学会年会上的获奖作品。学会这次举办的项目策划大赛主要以艺术推广与营销为主题。

《2010年全国大学生提名展：北京今日美术馆展览营销》方案由中央美术学院李棋、邹狄洋、黄星、迟昭、罗可一、陈旷地等同学策划、撰写，余丁和孟沛欣两位老师指导。方案主要将全国大学生书画作品提名展与今日美术馆结合起来，通过举办沙龙、吸引志愿者、建立校园联络人以及设置交流信箱等辅助形式，将美术馆与展览的效应发散开来，为后续举办类似展览活动做好铺垫。方案的价值主要体现在与时俱进的创意、对今日美术馆和赞助商的辅助宣传，以及它的可持续性方面。

展览活动最初目标主要想借助今日美术馆这个艺术平台，在预算范围内将这个展览活动做到精致。仔细审读这个方案，觉得其中的创新点有很多，很多点子细细品味，都能体验到90后策展人的清新与活泼。如将沙龙与乐队结合营造了一种舒适的气氛，沙龙与明信片结合拓宽了受众范围。在展览宣传工作上，策展团队主要通过设立交流信箱、网络交流平台以及网上作品评选等线上宣传方式和建立校园联络人、张贴海报宣传的线下宣传方式。这些创新点基本都建立在当下最流行的多媒体时代。因此，策展团队的人员在这一点上都能做到与时代相接轨的新型筹备模式。

这个方案主要是通过进程发展来进行构思的。在选择美术馆展览场地上，他们通过对项目的背景与当地美术馆性质和功能的分析，最终敲定今日美术馆作为此次活动的场地。在确定受众对象时，他们贴近展览主题"全国大学生提名展"，并以社会中较为年轻的大学生群体作为主要的展览推广对象。在展览前期工作中，他们着重宣传，因为这是确保受众的重要途径。在展览开办中，他们设想了配置不同主题的沙龙，将此次展览的效益最大化地发散出去。在展览结束后，他们与相关活动参与者取得联系，并留下联系方式进行电子注册，壮大美术馆会员队伍，也为活动的后续举办做好铺垫。

活动具有很好的可执行性。资金方面，备选的三家赞助企业资金雄厚，在往年也都支持过类似的艺术展演活动的举办，因此，可以从商业赞助中拉取到大笔资金。时间方面，活动的举办时间是正值暑假期间7月24日—8月8日，为期半个月，活动前期宣传时间是5月和6月。所以，该活动举办的耗时大概是三个月，对于一场成功的展览来说，这个时间段是恰到好处。工作人员方面，此次展览活动的规模较大，必须配备很多的工作人员，除了今日美术馆馆内的工作人员外，本次活动还专门在全国范围内招募了志愿者，协助工作人员处理相关日常事宜。

当下艺术管理专业理论固然重要,但是实践的地位也是非同小可,只有在掌握理论的基础之上,把这些纸上的东西运用到实践活动中去才是这个专业的"王道"。从这个方案中,这一道理显得更加清晰。

《乐活55号大院:驻邕大学生艺术创意创业园》方案由广西艺术学院邓飞、卢念、傅缨淇、熊亚琪同学策划、撰写,宋泉老师指导。这个方案以"舞动创意梦想,享受创业乐趣"为宗旨,集结了邕城创意设计、绘画、影视制作、音乐、舞蹈等方面艺术类大学生和学生创意工作室,是一个为其提供价格低廉的创业实践场所以及创意产品市场推广等软性服务的大学生艺术创意创业平台。

该方案旨在为大学生打造轻松的创业氛围,让青年人找到自己的创意家园,快乐创业,使艺术大学生的创意工作真正服务社会、服务文化发展,从而有效地实现艺术类大学生的自我价值。大学生创意作品借助这一平台得以市场化的同时,也使教学研究与社会需求之间发生直接的联系,实现教育产学研一体化,最大程度发挥创意服务社会的作用。同时,融入特有的民族艺术元素,在建筑风格、宣传推广活动、创意素材上加以合理运用,成为城市文化的创意新地标。也是对创意产业的商业形态和盈利模式的探索与尝试。

该方案的构想是将美术创作、雕塑、设计、音乐舞蹈、影视、创意策划等艺术创意工作的艺术创意人才和创意工作室集结起来。选地理条件优越处建立创业园。主要盈利方式是场地出租,另外还通过创意产品经营(展销、拍卖)、艺术展演、群众艺术体验性活动,和艺术品、创意人才中介服务、艺术培训等辅助方式盈利。考虑周全,思路清晰。

此方案是非常可行的。第一,国家很支持艺术市场的发展,近年来经常出台有助推动艺术类发展的政策;第二,艺术类大学生对创意创业园区的需求明显,艺术类大学生的就业创业也需要这样的创业孵化基地推动发展;第三,此项目利益巨大,所以可以吸引投资商前来投资。对于一个项目来说最大的资金问题就得到了解决。另外,该项目若真正实施是一个很大的工程,耗资巨大,工程量也大,又很大程度地涉及与政府部门的交涉,需有强有力的管理者来担任项目总管。该项目若实施将会在一定程度上缓解艺术类大学生毕业就业创业困难的问题,更好地将艺术力量转化为经济力量,文化、经济双发展,市场前景相当可观,同时还能带来良好的社会效益。

此方案对艺术管理专业教育的影响在于此创意园通过对艺术类大学生进行创业扶持,使大学生们的创意成果借助这一平台得以展示并推动市场化。而这一影响也与艺术管理专业的艺术市场营销有着紧密的联系,艺术管理专业的教育使学生拥有扎实的理论和实践基础,最终学以致用,增加实际操作能力。目的是实现教育"产学研"一体化,最大程度发挥创意服务社会的作用,这也是艺术管理专业的核心所在。

此方案考虑周全,思路清晰,可以看出倾注了很多心血。但有些地方不乏一些套话空话。在资金方面,只是涉及了如何收益,并没有把具体的支出表述清楚。

附录

2010年第五届中国艺术管理教育年会综述
暨2010年全国大学生艺术项目策划大奖赛获奖名单

第五届中国艺术管理教育年会暨国际艺术管理论坛2010年9月17日至20日在北京舞蹈学院举行。本次会议围绕"搭乘文化创意产业快车，培养高端艺术管理人才"为主题，立足当前我国"公益性的文化事业"和"经营性的文化产业"转型时代特征，总结梳理"十一五"期间我国艺术管理教育事业发展的成绩和不足，与会专家、教师们结合国际艺术管理发展的有效经验和我国的实际状况，对艺术管理人才培养、课程建设以及实践操作等诸多问题进行了各自的经验分享和积极有效的讨论，对艺术管理教育发展思路达成了基本共识。

本次年会的召开正值《国家"十一五"时期文化发展规划纲要》颁布五周年、《关于深化国有文艺演出院团体制改革的若干意见》下发一周年之际，是我国文化体制改革进程中文艺院团改制的关键时期。本次会议受到了政府主管部门领导、国外艺术管理专家、国内知名的艺术机构领导、全国高等艺术院校领导和师生及相关媒体单位的热情关注。文化部副部长王文章、文化部文化科技司司长于平、北京市教委高教处处长黄侃、北京舞蹈学院党委书记王传亮、国内文化创意产业著名专家金元浦教授及中国艺术管理教育学会会长谢大京教授等诸多嘉宾与会并发表演讲。中国音乐学院、中央音乐学院、中国传媒大学、北京电影学院、中央美术学院、中央戏剧学院、上海音乐学院、南京艺术学院、山东艺术学院在内的全国48所高等艺术院校的师生共计200余人参加了本次会议。正如王文章副部长在致辞中讲到，"现今中国文化艺术进入到了最好的发展阶段，文化艺术发展的基础即管理，通过艺术管理人自身的不断努力和完善，中国艺术管理事业的未来会更加繁荣"。

本届年会设立京港艺术管理教育交流、艺术管理会议、国际艺术管理研讨、全国大学生艺术项目创意策划大赛及全国艺术管理优秀论文评选五大板块。与会代表将艺术管理的观众拓展作用和艺术作品的市场化普及作为本次会议的重要议题。这不仅是深化艺术院校关于普及艺术教育的方针，亦是艺术管理教育必须承担的责任之一。艺术教育的普及不仅仅是对艺术编创人员的素质教育，更重要的是基于文化市场的观众培养和普及。观众拓展是艺术机构的一项长期性战略工作，我们必须在人才培养时就应该将其作为重点内容进行讲授。众多参会代表一致认为观众不仅是艺术管理发展的运行基础，亦是整个艺术事业繁荣的资源保障。充分的观众参与和体验能够延续和促进艺术本体的发展。在本次年会的艺术类项目创意策划大赛中，组委会明确要求各个项目必须充分论证观众培养和拓展问题。在论文交流比赛中，也单独分设了艺术观众培养议题的单元。在最终获奖的策划案中，无论是美术类的展示项目或听觉类的表演项目，其中都将观众开发作为支撑材料的重点内容。更为可喜的是，有些院校的高阶专业课中已经设置了观众开发课程。

会议期间邀请了美国辛辛那提州立大学教授艾伦·亚斐、北亚利桑那大学教授康斯坦丝·德沃洛克斯、南犹他州立大学教授威廉姆·J·伯恩斯以及澳大利亚世界舞蹈联盟秘书长切丽尔·斯多克教授等外籍专家发表讲演。15名外籍嘉宾参加本次会议，全面介绍了国外艺术机构和政府艺术部门中艺术管理的发展概况和相关经验。通过中外艺术机构的现状和管理方式的比较，我们清晰地意识到，当前中国艺术管理人才培养中必须坚定地与本国文化发展水平相结合，以中国管理文化为主体，兼收并蓄西方管理科学的教育体系，努力推进中西管理文化的融合，实现优势互补、道术并进。

本次会议共接收48所高等艺术院校递交的87份策划案和125篇学术论文。经过紧张激烈的角逐，中央美术学院选送的《北京今日美术馆展览营销（推广）方案"2010年全国大学生提名展"》项目夺得学生策划大赛一等奖。由来自上海音乐学院、中国人民大学、中国音乐学院、中国美术馆、中央美术学

院、香港中文大学著名专家、教授组成的"第五届年会论文比赛"评审组经过严格评审,评选出《公共财政投入公共文化服务体系的绩效评估体系》(马明,北京舞蹈学院)、《艺术博物馆商店管理》(汤林丽,中央美术学院)等20篇优秀论文。本次论文比赛选题涉及多个领域,观点新颖,理论性与实践性并重,集中体现出当前艺术管理理论研究水平。

本次年会在继承历届艺术管理教育年会的基础上,为我国高等院校艺术管理专业的师生提供了观点沟通、信息交流的集合平台,促进了国内外学者与艺术管理业界精英的交流。在国家文化发展的关键时刻为艺术管理专业建设提供了极为重要的参考和推动。会议期间包括人民日报、光明日报、中国教育报等9家媒体现场报道本次会议。嘉宾的致辞、讲演及代表的研讨等内容得到了凤凰网、中新网、中国日报网及艺术管理教育网等百余家网络媒体的转载报道。

2010年全国大学生艺术项目策划大奖赛获奖名单

一等奖 项目名称:2010年全国大学生提名展:北京今日美术馆展览营销
所属院校:中央美术学院
团队成员:李棋、邹狄洋、黄星、迟昭、罗可一
指导教师:余 丁、孟沛欣

二等奖 项目名称:五月音乐节
所属院校:天津音乐学院
团队成员:祁 艾、刘 博
指导教师:张蓓荔

项目名称:乐活55号大院:驻邕大学生艺术创意创业园
所属院校:广西艺术学院
团队成员:邓 飞、卢 念、傅缨淇、熊亚琪
指导教师:宋 泉

项目名称:苗疆奇情:魅力苗乡之西江千户苗寨体验之旅
所属院校:中央音乐学院
团队成员:杜浚歌、钱 坤、张 倩、李彤彤
指导教师:何 粹

三等奖 项目名称:南腔北调,乐在其中
所属院校:星海音乐学院
团队成员:罗君怡、李彬彬
指导教师:赵乐、杨路欣

项目名称:"彩盒子"计划:对中低端艺术品消费市场的开发方案
所属院校:南京艺术学院
团队成员:王晓晨、张聪
指导教师:李万康

项目名称:棋子:当代女性艺术家六人联展
所属院校:首都师范大学
团队成员:侯 岩
指导教师:于 洋

项目名称:"快看！新声报道!"上海星期广播音乐会未来大师系列音乐会
所属院校:上海音乐学院
团队成员:胡思佳、廖骏颖
指导教师:王　勇

项目名称:艺联网创意策划
所属院校:北京现代音乐学院
团队成员:李武雄
指导教师:许　贝

项目名称:百万市民艺术培训工程
所属院校:沈阳音乐学院
团队成员:付　妍、马晓界、宋天昊、张宏苑
指导教师:陈　军、程　姝、金逍宵

最佳创意策划奖　项目名称:复合型展览:白领进美术馆
　　　　　　　　　所属院校:中央美术学院
　　　　　　　　　团队成员:单　钰、王林娇、余梦娇、朱　晴
　　　　　　　　　指导教师:余　丁

最佳行业潜质奖　项目名称:乐之瑶池:2011年首届全国现代音乐训练营
　　　　　　　　　所属院校:中央音乐学院
　　　　　　　　　团队成员:郑大玮、张　璇、高　雪
　　　　　　　　　指导教师:宗晓军、朱珍珍

最佳团队协作奖　项目名称:南腔北调,乐在其中
　　　　　　　　　所属院校:星海音乐学院
　　　　　　　　　团队成员:罗君怡、李彬彬
　　　　　　　　　指导教师:赵　乐、杨路欣

最佳演讲展示奖　项目名称:魅力江南,印象枫泾
　　　　　　　　　所属院校:上海大学数码学院
　　　　　　　　　团队成员:成　坤等
　　　　　　　　　指导教师:李　敏、陈文平

第五章 艺术创意项目策划

第一节 "校园百老汇第一季"原创小剧场音乐剧 "牡丹亭"高校巡演

一、项目方案描述

1. 缘起与初衷

本故事发生在未来某年的天然草场、地下商场以及草场和商场之间的"牡丹亭"。全剧在"关关雎鸠,在河之洲"的氛围中展开。本剧讲述了单纯直率的女主人公杜小鱼初踏入社会,向往爱情,却因情而梦,在梦中与勤奋善良的男主角柳大雨相爱,醒后伤情而死,死后的鬼魂杜小鱼经历千辛万苦,最终为情而生,有情人终成眷属的故事。

"校园百老汇"系列是一套即将在现实际操作中落地实施的项目。"百老汇"是音乐剧品牌的代名词,而将其与校园结合,本质在于通过经典与青春的碰撞,构筑"吸纳大学生等青年群体融入长远音乐剧观众"的培养计划。原创小剧场音乐剧"牡丹亭"作为该项目的第一战,采用戏仿经典模式,通过音乐剧与校园平台及小剧场相结合的创意形式,在京津两地进行高校巡演,灵活与时代变迁相契合,折射出现代年轻人的生活状态。原创小剧场音乐剧"牡丹亭"作为"校园百老汇"的第一季——戏仿经典,运用了最令现代人难以忘怀的传统剧目之一《牡丹亭还魂记》这一千古绝唱为主题,与当今火热的小剧场艺术与未来市场广阔的西方音乐剧艺术相结合,通过音乐剧与校园平台、小剧场相结合的创意形式,表现出当代人面对时代变迁所产生的情感与状态,意义非凡。同时,选定该剧作为高校百老汇系列第一战,为日后《长恨歌》等后续作品打下坚实基础。

在中国蓬勃发展的演出市场背景下,我们将时下火爆的小剧场形式与具有发展前景的音乐剧艺术相结合推出原创小剧场音乐剧"牡丹亭",将吸引到大量的观众尤其是都市的年轻人,一定会达到经济、艺术与社会三方面效益的统一。

项目意图在于,通过对中国音乐剧、小剧场以及各地文化艺术演出场所的市场调研与数据分析,秉承北京市东城区扶持音乐剧发展的相关政策,顺应本土音乐剧创作的潮流,欲将原创小剧场音乐剧"牡丹亭"作为国内音乐剧与小剧场合作的推创式作品。

（1）结合当下市场要求，并集市场受众。音乐剧在众多表演艺术形式中占有较大的市场份额，随着近些年国家政策的支持以及外来经典剧目的交流、引进，一批舞台艺术演艺公司甚至专门的音乐剧公司逐渐兴起并开发此类型剧目；小剧场的发展在我国呈良好的态势，上到文化产业聚集的大都市，下到支持、鼓励文化艺术创建城市品牌的沿海、中小型城市，因小剧场良好的建设及较高的上座率，在相关演出季或经典剧目上演时甚至会出现一票难求的局面。

（2）深刻艺术效益，传统文化彰显现实意义。原创小剧场音乐剧"牡丹亭"将故事移到现代，剧本的唱词将传统的戏曲说词与当下流行语相结合，结构设置简约、新颖，语言风格诙谐，轻快的语言背后，有对当下年轻人生活状态及为人处世的思考，呼唤的是都市年轻人心中沉睡已久的"大爱"。

（3）"牡丹亭"题材多次改编成功的案例在先。关于"牡丹亭"这个题材的改编创作，目前已有昆曲版、舞剧版、话剧版，甚至是电视剧版。本项目欲在此题材上大胆创新，开创新形式。

2. 内容与目标

"校园百老汇"作为学生原创的核心概念，旨在通过打造中国高校音乐剧品牌，培育音乐剧文化青年主力军，从而构筑较为稳定的、可持续发展的观众群体。毫无疑问，这是一项长远的观众培养计划，同时，这也能传播音乐剧文化，丰富中国本土音乐剧创新和发展。项目的口号为"Hold住的经典，Hold不住的青春！"。

图1　项目的整体生成线路

本项目将在北京舞蹈学院进行工坊版排练、制作合成、彩排和首演。

京津高校实验性巡演，主要分为北京和天津两个部分。北京地区将在北京舞蹈学院进行两周首演，演出时间为每周的周五至周日。在这两周的前三天我们将同步在北大、清华等各大高校进行"快闪"巡演、活体广告宣传。天津地区我们将在南开大学进行为期两周的演出，每周演出的时间也为周五至周日，剩余的时间也将同步在天津各大高校进行"快闪"①巡演宣传。

①　"快闪"是一种街头艺术形式。我们将这种形式运用到了此次高校巡演的宣传形式，我们的演员每天将分为四组，每组有五人，他们将在各大高校进行随机走动，当音乐声响起，演员们将现场进行本剧片段的演出进行宣传。

社会推广系列。东方松雷剧场与朝阳9剧场驻场演出。在我们京津地区的高校巡演结束后如果在高校已经获得了学生群体不错的反响,为了扩大社会效益进行社会推广,本剧将于松雷剧场和9剧场进行演出。

关于音乐剧与小剧场的结合功效,见下图。

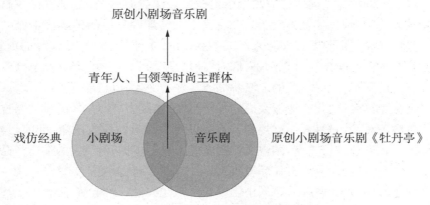

图2　音乐剧与小剧场结合效果示意

3. 预期成果

能够产生艺术、社会、经济效益的统一。艺术效益侧重艺术作品与演出给观众带来深刻体验,演出效果极好,也能因此而进行的教育活动使得观众学会欣赏该作品;社会效益可以把优质艺术作品推广到更多人的生活与学习中,现代多媒体等舞台技术的应用将有利于推动演出科技的发展;经济效益、衍生产品等的开发和展出、宣传,可以带动演出市场的繁荣。

开辟中国音乐剧市场新领域。小剧场音乐剧舞台表演艺术,最重要的是应该结合中国各种现实市场环境的情况,给予对象以适当的调整,能够做到小剧场音乐剧观众拓展创新体系建构更加完善与合理。同时,也即带动了小剧场音乐剧走上良性发展之路,是一个新型演出方式的创新与尝试,意义深远。剧场能够通过有序良性的制作与演出等环节,对节目活动进行尽可能多的媒体报道,也同样有利于剧场的收效,不论是从作品推广、演员培训,还是从经济效益上,均能取得良好的经济效益。因为剧中的角色均是正当青春的才子佳人,而剧场演出人员均是知名艺术院校的学生,以及知名实力演员。对于其曝光度与成名度,都能起到良好的宣传,从塑造文化、艺术名人上可以起到积极作用。

针对当下与未来两个时期、两类观众的拓展与策划开发,本案证实是可以正常运行其市场的,具有存在性与可行性。根据原创小剧场音乐剧"牡丹亭"小剧场观众群体调研分析可以得出:多为白领、大学生等青年阶层。根据京津高校巡演,可以进行后续市场推广。

二、项目方案设计

1. 项目背景分析

(1) 文化背景及文化政策

作为汤显祖著名的"临川四梦"系列中艺术成就最为突出的作品,"牡丹亭"从一问世

就在舞台上长盛不衰：①昆曲"牡丹亭"：《游园惊梦》、《拾画叫画》等昆剧名段深入人心。②越剧"牡丹亭"：上世纪80年代，上海静安越剧团推出重新编排的《还魂记》，也给这部作品注入了新的活力。③电影、电视剧版"牡丹亭"：最早的电影于1986年上演，2011年上海电影集团与浙江凯恩影视及香港卫视宣布联合打造"江南影视"项目，携手拍摄电影"牡丹亭"。电视剧于2009年上演。还有越剧版电视剧。④青春版"牡丹亭"：在各高校演出的火爆现象足以说明，现代年轻人对于结合现代审美情趣改良后的传统艺术作品有着极高的兴趣。经典作品"牡丹亭"在多年来经久不衰，且被多种艺术形式所诠释的现象说明，"牡丹亭"文化在中国影响广泛且深远，人们对"牡丹亭"的广泛认可，是作品与观众之间引起共鸣最强有力的保障，"牡丹亭"的上演背靠着良好的文化、市场环境。

尤其是在国家出台《文化产业振兴规划》的背景下无疑为"牡丹亭"的排演与推广提供了良好的宏观政策环境。根据《振兴规划》所述，近年来政府在税收政策、准入门槛、资金投入等方面对文化产业进行支持，国内文化创新能力进一步提升，我国的文化产品和服务出口不断扩大，中国社会的艺术文化环境氛围良好，国内外艺术交流频繁。作为一部融合了东西方文化色彩的音乐剧作品，原创小剧场音乐剧"牡丹亭"的上演，契合了上述社会环境，极具发展前景。

而"牡丹亭"的重点推广区域在北京、天津一带。北京作为中国的政治经济文化中心，是中外艺术的中转站，天津作为辐射地带，有非常良好的艺术环境，整个京津区域拥有着浓厚的艺术文化底蕴。人们对艺术作品的需求也较高。现代社会人们生活压力较大，日常工作更符合原创小剧场音乐剧"牡丹亭"的整个背景架构，易与观众产生共鸣。北京与天津拥有众多大小不一的剧院，进剧院看演出日渐成为了一种文化，这样的条件为原创小剧场音乐剧"牡丹亭"的上演提供了良好的环境。大量艺术高校云集于北京和天津，这就为京津地带培养了大量的观众群。并且在发达的艺术教育之下，北京、天津的观众具有较高的欣赏水平。

（2）中国小剧场现状

中国的小剧场话剧从诞生之初头上就一直戴着一顶"另类"的帽子，演出剧目以试验性的、非主流的为主。2011年8月2日，以北京市小剧场演出市场、北京市话剧、音乐剧类演出资料为主要来源，对北京市小剧场目前市场发展状况进行调研，可以看出2008—2010年北京演出市场数据行情。

演出总场次和台数出现恢复性增长。2008年金融危机波及各行各业，艺术品市场和音像市场受到金融危机冲击较大，而演出市场则呈现了逆势上扬的态势。根据北京演出行业协会发布的2010年度北京市营业性演出市场的状况及各类专业数据统计结果来看，2010年北京82家营业性演出场所的演出场次比2009年（16397场）增长16.45%。其中，演出场次在200场以上的剧场有39个，演出总收入达10.9亿元，比2008年（9.33亿元）增长16.8%（见图3）。

2010年，北京82家营业性演出场所观众总人数达1096.5万人次，比2009年（1167万人次）下降6%。其中，音乐类观众144.7万人次，舞蹈类观众192万人次，京剧类观众68万人次，话剧类观众152.5万人次，地方戏类观众44.1万人次，杂技类观众163.2万

图3　2006—2010年演出场次和演出收入情况

人次,曲艺类观众61.5万人次,儿童剧类观众43万人次,综艺类观众116.5万人次,其他类及各种小剧场演出观众111万人次。

从北京演出行业协会的统计看,2010年各类演出总平均票价为201元左右,比2009年略有下降,其中,以人民大会堂、首都体育馆、工人体育馆、五棵松体育馆等为代表的大型演出场馆的平均票价为772元,比2009年的平均票价637元上升21%,平均上座率达80%;以国家大剧院、保利剧院、北展剧场等为代表的多功能综合剧场的演出平均票价为221元,比2009年的平均票价229元略有下降,上座率为73.8%;各类小剧场的平均票价为91元,平均上座率达65%。

图4　2006—2010年演出场所、平均票价和观众情况

由此可知,面对繁杂的各类作品,观众可谓是看得眼花缭乱,不知看哪一部才好,面对这些种种疑问,我们进行了较为深入的调查分析。据数据统计,几乎所有成功的经典剧作,都带有原创小剧场音乐剧的成分和深刻的社会意义。

(3) 中国音乐剧市场现状

长期以来,我国大型表演艺术团体的经常性开支是由政府买单,艺术管理者创作音乐剧的主要目标是参加各种艺术节或竞争国内各种级别的奖项。临时搭建草台班子,使演

员无法在演出中接受锻炼,观众更不可能欣赏到高水准的音乐剧。草草演完几场答谢演出就销声匿迹,暴露了艺术管理者们一直以来市场意识、经营意识、效益意识不强,文化生产、服务同市场和群众的需求脱节,运行机制缺乏活力的弊端。国内音乐剧在舞台表演等方面往往会得到很多的重视,但在市场化运作上却很少有关注。迄今为止,我国音乐剧舞台剧目能够长期演出的作品为数不多。从上演场次中暴露了音乐剧创作盲目投入、市场观念淡漠、制作过程缺少市场运作、演出忽视后续效应等系列问题,这一切导致音乐剧市场化运作未能有效建立。另外国内演出票价过高、赠票太多。以北京居民为例,月人均收入2000元左右,看一场国内音乐剧《雪狼湖》演出花销是平均月收入的1/4以上。对大多工薪阶层的观众来说,这样的高票价演出只能将他们拒之门外。严重的赠票现象更将直接影响我国音乐剧市场规范、健康、有序的发展。

① 音乐剧的市场供求关系。音乐剧的市场化运行符合市场经济供给和需求双方共同发挥作用的规律。近年来我国观众观看外国音乐剧的数量逐年增加,观众对音乐剧的认识和了解也进一步加深。青春版"牡丹亭"更是场场爆满,可以看出,优秀的作品会引起观众的关注,我国音乐剧市场潜在的需求是较为乐观的,音乐剧的市场尚有广阔的挖掘潜力。

此外,观众对音乐剧的购票需求是随着票价的变化而变化的(见图5)。

图5　音乐剧的需求曲线简图

从图3可以直观地看出,票价定得过高,观众对音乐剧的需求量就会下降。因此,音乐剧的票价一定要与观众的实际购买能力相适应,需要客观、慎重、科学的定价。

② 音乐剧的市场环境。图6中小环部分是音乐剧的微观环境,是直接影响音乐剧服务于音乐市场的因素力量,包括政府与主管机构、投资方、制作者、管理者、推广人、演职人员、观众、竞争对手等等,这些微观要素直接影响着音乐剧的发展,包括识别音乐剧自身竞争力或引导提出营销策略。图中大环部分是音乐剧的宏观环境,包括那些直接能够影响音乐剧微观环境的社会因素,如社会文化、经济、政策制度与技术等几个方面,间接影响音乐剧的发展。

③ 音乐剧的目标市场选择与市场定位。西方国家的音乐剧消费人群主要特征是:城市中具有较好的经济收入基础和接受过一定教育的中青年知识分子和学生,以及那些已经养成欣赏音乐剧习惯的固定观众人群。

由此可知,在日益发展的音乐剧市场中,仍存在着许多弊端。面对这些问题,我们策

图 6 音乐剧环境分析示意图

划运作的原创小剧场音乐剧"牡丹亭",融合原著"牡丹亭",融入现代化元素;对于票价方面,我们定位在北京月均收入的 5% 左右,这既能减少赠票的风险,可吸引对音乐剧有兴趣却被高额票价拒之门外的人群,降低回收风险,也可拓宽消费群体。

2. 项目内容分析

(1) 题材与版本

"牡丹亭"是明代剧作家汤显祖最有名的代表作之一,也是我国戏曲史上浪漫主义的杰作。作品描写了杜丽娘和柳梦梅生死离合的爱情故事,洋溢着追求个人幸福、呼唤个性解放、反对封建制度的浪漫主义理想,感人至深。所以"牡丹亭"不仅在当时对于人性的解放以及对封建社会的抨击有着极大的促进作用,同时还具有着极强的现代价值,感动着现代人的心灵。近几年来围绕着"牡丹亭"这个题材所创作出的艺术作品层出不穷,比如昆曲版、舞剧版、话剧版,甚至是电视剧版等。现代人迫于社会的压力,往往容易失去自我,而"牡丹亭"恰恰能够将他们心中那份最纯粹的情感激发出来。并且各个版本的经济收益以及社会反响也充分地体现出了"牡丹亭"这个题材的魅力。

江苏省昆剧院制作的白先勇青春版昆曲"牡丹亭",自 2004 年在台北首演迄今,多次在世界各地引起轰动,最多一次单场观众超 7000 人。2006 年起,它开始在海内外著名高校巡回演出,2011 年 5 月至 6 月又赴英国和希腊巡演,目前已演出 145 场,观众逾 22 万人次,九成以上的演出是满座,打破了昆曲演出的历史纪录。还有皇家粮仓厅堂版昆曲"牡丹亭"、中央芭蕾舞团舞剧版"牡丹亭"。以上三个版本的"牡丹亭",是近几年来以"牡丹亭"为主题的演出中的出色代表,他们的成功证明了"牡丹亭"这个题材拥有着极大的观众群,能够带来极大的经济效益与社会效益。

(2) 内容与形式

在中国,小剧场市场繁荣,音乐剧则是未来市场的新宠。所以我们将二者有机地结合在一起,推出原创小剧场音乐剧这种全新的形式。首先,因为小剧场市场繁荣,对有小剧场特点的剧目需求量也在不断上升。第二,现如今中国的音乐剧市场正处于上升阶段,音乐剧本土化是一个很重要的趋势。我们的原创小剧场音乐剧"牡丹亭"在内容上取材于具

有极强现实意义的中国传统剧作"牡丹亭",在形式上采取了音乐剧艺术与小剧场相结合的原创小剧场音乐剧,符合中国本土音乐剧发展的要求。

首先本剧是传统文化的现代价值的良好运用,小剧场与音乐剧艺术的结合体。本项目的实施,利于艺术形式多样性的发展。整个行业,各个艺术形式相互合作,这势必会带动整个中国演出市场的良性发展。本剧反应了现代年轻人的生活状态,使传统剧目中的现代价值与年轻人的心灵深处产生共鸣,发生碰撞,激发现代人积极健康乐观大爱的精神态度。

原创小剧场音乐剧"牡丹亭"将传统剧作"牡丹亭"的故事背景"移植"到现代社会,整体基调轻松明快。它既能满足大家的精神需求,将古典剧目的现实意义发挥到极致,又能与现代都市白领等受众群体产生共鸣,真正做到唤醒人们心中的"大爱"精神。正是基于以下若干内容上的创意点,才使得"牡丹亭"这部最可以激发现代人感情的传统名著散发出全新的魅力。

① 以"牡丹亭"为主题,戏仿传统,隐射现代。这是用新的、现代的方式来唱响千古绝唱,是一个很大的创新。首先,如果我们的原创小剧场音乐剧依然采取原版的故事背景的话,很容易破坏传统"牡丹亭"在艺术上的美感。其次,以现代社会为背景的剧目能够更加直接的走进观众内心。最后,音乐剧艺术本身具有很强的娱乐性。

② 剧本台词:古典与现代相结合。首先,在全剧中我们会发现许多现代都市人常用的流行词汇,通俗易懂。近日来中文版的音乐剧《妈妈咪呀》在上海首演大获成功,中文版《妈妈咪呀》的台词与唱词就融入了许多流行词汇,从而广泛受到观众的欢迎。其次,"牡丹亭"唱词中还有许多古典诗词以及传统"牡丹亭"中的唱词。我们说音乐剧最重要的就是音乐,每一部成功的音乐剧都会在观众心中留下经典的桥段,例如《猫》的"Memory"。

③ 整个剧目以简约的剧作结构以及明快的情节推进引人入胜,能够使观众感受到一个全新的充满活力的"牡丹亭"。首先,全剧一共分为两幕,一幕到杜小鱼魂升结束,二幕到大团圆结局结束。与传统"牡丹亭"的三本结构相比更加简洁。其次,本剧的情节推进非常的明快,激发观众的兴趣,有助于音乐剧的推广。

④ 原创小剧场音乐剧"牡丹亭"既对传统的"牡丹亭"有继承,符合现代人的审美与欣赏水平,能够引起观众的共鸣,又拷问当下人的心灵,与其产生共鸣。原版"牡丹亭"中的人物有许多特质与现代社会是相符的。比如说传统版本的杜丽娘追求个人幸福、呼唤个性解放、反对封建制度的浪漫主义理想,感人至深,原创小剧场音乐剧版的杜小鱼向往爱情热爱古典诗词,在强大的社会生活的压力下也勇于追求个性。本剧很容易帮观众找到心灵寄托,与他们产生共鸣。本剧以原创小剧场音乐剧的形式创作,是一部真正属于现代人的"牡丹亭"。

⑤ 该剧试图探索将原创音乐剧、小剧场相结合的非固定模式,首度选定"牡丹亭"这一传统主题,进行实验,并由学生独立制作、演出、宣传、营销。实验成功之后,将会把"用现代形式唱千古绝唱"作为学生独立运作的系列推广。由大学生全程运作既符合本剧青春活力反映年轻人心理状态的特点,又有利于中国艺术教育的发展,增加大学生的实践能力。

⑥ 本剧的演员团队阵容强大。我们的演员主体是来自于北京舞蹈学院与中央戏剧学院的音乐剧系的优秀演员，符合年轻人的审美标准。我们也将邀请知名演员加盟本剧，这样会大大的增加本剧的可看性，吸引一大部分的观众。

⑦ 对于一部音乐剧，音乐无疑是其最重要的一个组成部分。本剧音乐创作由国内知名作曲家担当，这位作曲家在国内以及国际上均获得过大奖。相信一定会在观众的心中留下很深刻的印象，有助于提升本剧的可传播性。

⑧ 本剧的舞美以及服装设计将邀请北京舞蹈学院艺术设计系的著名教授进行设计。该设计师，曾经多次作为著名舞剧的总服装设计师，并且得到了业内的好评。此次由他的团队为本剧设计的服装以及舞台与灯光，必将增强本剧的视觉性。

原创小剧场音乐剧"牡丹亭"无论在形式上还是内容上都有着很大的创新，是一部非常有前景的原创小剧场音乐剧。在形式上的创新点表现在以下方面。

第一个创新点是小剧场与音乐剧相结合，是本剧第一个也是最大的创新点。首先，就中国目前的音乐剧市场现状，音乐剧本身既是一门具有欣赏价值的娱乐性艺术，也是一项收益颇丰的文化产业，但是由于音乐剧是一种地道的西方艺术，尽管近几年来中国的音乐剧市场不断扩大，但是仍然缺少适合中国本土音乐剧的剧目以及表现形式，从而阻碍着中国音乐剧产业的发展。其次，中国小剧场市场现状。小剧场话剧，其特点一是表演空间小，二是演员与观众接近，三是先锋性较强。从艺术工作者的角度来说，小剧场不仅仅是一个工作场地，更是一种生活方式。因为从艺术层面上来讲，小剧场是一个创新、实验、探索、前卫、先锋的一个探索的实验平台。戏剧家普遍认为，小剧场同博物馆、咖啡馆一样，是人们在生活和工作之外的社会交往空间，能够满足接收、表达和创造的精神需求。从观众的角度上来说，小剧场不仅仅是一种剧场类型或是文化现象，更是自己生活的一面镜子，观众能够在小剧场中找到自我，这是现代都市人所渴望的。并且小剧场票价与大剧院相比，票价较低，上演的剧目实验性较强，观众的层次较广，非常有利于观众的拓展。并且如今中国的小剧场非常的需要定位准确的剧目。而原创小剧场音乐剧需要适合自身特点的剧场以及方式进行演出以及推广，并且小剧场以其自身的独特性能够帮助原创小剧场音乐剧培养观众。

第二个创新点就是原创小剧场音乐剧的表演形式，这一点是承接第一个创新点而来的。首先，本剧作为原创小剧场音乐剧来表达传统"牡丹亭"的现实意义非常符合中国本土音乐剧的需求。其次，原创小剧场音乐剧不仅能使在都市中忙碌的人们放松心情，而且能够起到激发人们反思各种社会问题的功能。并且在艺术上具有极强的创新性与实验性。所以原创小剧场音乐剧是非常适合在小剧场进行演出的，不仅能够拓宽中国本土的音乐剧的观众群，并且能够为小剧场提供对位的剧作，在艺术上也是一个极大的突破，是音乐剧与小剧场的有机结合体。

第三个创新点就是原创小剧场音乐剧的形式与中国传统剧目的现代精神的有机结合。首先，"牡丹亭"表现出来的对封建社会的抨击以及那真挚美好的爱情是具有极强的现代意义的。现代人迫于社会的压力，往往容易失去自我，而"牡丹亭"恰恰能够将他们心中那份最纯粹的情感激发出来。其次，原创小剧场音乐剧本身就在给观众带来欢乐与温

暖的同时温和地批判着社会现状,再加之使用小剧场作为场地加大了与观众的交流度。

第四个创新点就是采取"快闪"的形式与剧场演出相结合,演员作为流动的"活体海报"。在整个巡演的过程中,我们将采取"快闪"这种独特的演出方式来辅助剧场演出。届时我们的演员会随即在校园内走动,当剧目中的音乐突然响起时,演员们就开始在街道上进行剧目片段的演出来吸引观众的注意力,演员们作为流动的"活体海报"来对本剧进行宣传。

3. 观众与市场分析

（1）市场定位

与原著、改编版本不同的是,"牡丹亭"已经超越相对狭隘的人际关系阐释,站在一种"普世价值观"的高度对当下人性与生存状态进行关照。其所采取的是小剧场与音乐剧相结合的推广、演出形式,极大结合了目前发展态势较好的小剧场先锋艺术形式与未来发展极具潜力的音乐剧流行舞台剧,在创意与创新品牌上,创作出"原创小剧场音乐剧"的全新形式,有利于其旗帜鲜明地扩大思想渲染与吸引市场有效观众。人们需要寻求都市中能够让心灵休憩的地方——"牡丹亭"。通过对现实世界的反讽与夸张描述,引起人们对当下生存状态的注意,倡导人与人之间和谐共荣的关系。

（2）观众类型

小剧场音乐剧舞台表演艺术,最重要的是应该结合中国各种现实市场环境的情况,给予对象以适当的调整,力求做到小剧场音乐剧观众拓展创新体系建构更加完善与合理。按照行销学意义,可将原创小剧场音乐剧"牡丹亭"观众分为以下四类:

① 潜在观众。是指认为出席艺术市场是好事,也有出席的意愿,只是目前暂时还是没能付之于行动的人群。应当重视其文学艺术修养不足的缺憾,从艺术教育与剧目宣传上入手,提高其对剧场音乐剧的审美认同。北京市中学生较低消费能力人群、较低文化水平人群,均是本案所需争取的潜在观众市场部分。

② 偶尔观众。指对舞台表演艺术的动机并不强烈,偶尔才会参与、出席此类活动与演出,多受主客观因素的影响,变动较大,不稳定的一类观众群体。这类观众,相对容易进行引导,但是要加大艺术教育的作用,从其审美心理与客观实际收入水平、时间上考虑。

③ 接受观众。即是那些对艺术演出市场抱有积极的态度,并且很有可能因自身行为而带动其他出席者的人群。这类观众,其本身具有较高文化修养。我们需要提升其文化认同与审美认同。

④ 核心观众（权威观众）。指完全投入表演艺术中的观众,经常性参与活动的群体。

对于此次项目的调研与前期市场相类似演出的调查可知:大学生、青年白领非常需要高雅艺术,渴望了解高雅艺术,对于结合现代审美情趣改良后的传统戏曲有着极大的兴趣。他们对艺术感兴趣,同时能够变得热衷于慈善事业或公共活动。通过各个点的有机结合,站在艺术创作、艺术作品、艺术鉴赏的完整系统上,对各个环节进行有效的认知与把握,做到将潜在观众通过有效培养,逐步过渡升华至核心观众阶层。

除此以外,根据《舞蹈观众开发中的体验活动设计》一文的研究论点,我们也可以针对目前市场观众特点,将一般意义上的观众再次划分。

图 7 音乐剧观众特点环形图

核心与非核心。与上述核心观众相似,此处不再赘述。

专业与非专业。即是指是否为专业音乐剧演员、教师等学术、实践背景,也就是说,专业观众既是艺术作品的创作者,也是艺术传播的鉴赏与接受者。

有目的与无目的。相对于有目的性的观众而言,无目的性的观众更加具有随机性,这样就无法有效产生与演出相关的其他行为(如购买音乐剧衍生产品等),应当注意。

单一目的与多重目的。我们应当注重拓展多重目的的观众,因为相对于单一目的观众而言,会更加注重除音乐剧演出以外的基本活动,如艺术讲座、新闻发布会等活动。

自费型与他费型。二者界定是根据票券是否自身购买,还是赠票等。我们应当争取自主参与演出活动、主动购票的人群,有效进行营销与观众拓展,真正实现艺术为人民真正的需要而服务。

内部亲属与社会普通观众。内部观众即是指相关演出人员的亲属、友人等,而社会普通观众则是此范围之外的人群部分。

个人型与团体型。个人型即是指个人名义的行为,相对于团体行为,更加侧重非公司、非集体行为。各有千秋,应当各自有其相对应的营销措施。

根据以上划分,找准相应音乐剧市场观众,从性质与心理对位,进行契合度相对较高的营销方式,进行观众拓展。

(3) 受众群落:市场存在的可能性

① 根据原创小剧场音乐剧"牡丹亭"小剧场观众群体调研分析可以得出,观众特征如下:艺术爱好者较多比例,多为白领、青年阶层。包括艺术工作者,有着相对丰富的观赏经验,对舞台表演艺术的认识非常清晰明了,也对音乐、舞蹈的理解程度和接受能力很强,能从中获得不间断的审美快感与情感体验。

② 针对学生团体。尤其是中学生,鉴于其课业负担与时间相对狭小,本项目可以针

对此类人群,推广适路的课本剧等形式,以增强剧目的教育艺术;此外,也可以通过举办艺术教育普及讲座,针对学生、较低文化水平的人群,进行艺术知识的普及与推广,可直接有利于本剧目的宣传与推动;推出套票等相应优惠措施,吸引较低消费能力人群。

综上所述,针对当下与未来两个时期、两类观众的拓展与策划开发,本案在受众落落上,证实是可以正常运行其市场的,具有存在性与可行性。

(4) 受众开发

以国家大剧院、保利剧院为代表的多功能综合剧场中,歌舞剧、音乐会等高雅艺术演出场次比2008年增加了46%,收入达4.62亿元,几乎占全年演出市场的半壁江山。根据原创小剧场音乐剧"牡丹亭"小剧场观众群体调研分析可以得出,观众特征如下:专业人士、艺术爱好者较多比例,多为白领、大学生等青年阶层,且教育程度较高、收入稳定。在整个剧目推广过程中,大多数观众集中于青年人,这可以说明青年人对传统文化有热情,因此,保护和传承传统文化,培养年轻观众是我们下一步要做的首要任务。

"牡丹亭"文学爱好者,他们热爱汤显祖的"牡丹亭",他们会对所有形式的"牡丹亭"都有所关注;其他版本"牡丹亭"的热爱者,比如昆曲或者是舞剧版的;传统文化的热爱者,他们会对传统文化的复兴以及创新这些问题非常的关注。音乐剧艺术和小剧场的热爱者,这部分的观众,可以不仅仅在音乐剧本身上,只要是音乐爱好者,都可以在我们的观众范围之内。我们的潜在观众主要是中学生等消费能力低的观众。所以现如今在小剧场繁荣,音乐剧又是未来剧场热门演出的情况下,我们顺应观众的需求推出原创小剧场音乐剧"牡丹亭",必将为中国的演出市场输入新鲜的血液。因此:①宏观来看,现如今中国演出市场发展势头迅猛;②近几年来,小剧场市场非常火爆,观众群以都市的年轻人为主,并且不断地在扩大;③"牡丹亭"这个题材是最令现代人难以忘怀的传统剧目之一,它有着很大的现代价值,它能够激发现代都市人心中沉寂已久的激情,与他们产生共鸣,激发现代人心中大爱的积极的精神态度。

4. 项目预算

原创小剧场音乐剧"牡丹亭"预计投资总计人民币610413元,其中387200元为工坊版预算,223213元为巡演预算。

工坊版及首演费用总计:387200元。其中工坊版制作费用总计204200元人民币。包括技术团队105500元,演员28200元,舞美团队14500元,其他费用36000元,备用、风险准备金20000元。其中制作团队中导演、执行导演、编剧、作词、作曲、舞蹈编导、音乐总监、钢琴师、抄谱员的费用皆是与目标人选定沟通后,达成协议不收取任何费用。宣传费用总计183000元人民币。其中包括宣传团队70000元,交通113000元。

巡演制作费用总计223213元人民币。其中包括场租80000元,服装道具维护及安全防护12600元,演员劳务54000元,创作团队费用18000元,舞美布置4600元,宣传及行政费用23800元,交通费用8400元,餐饮9000元,不可预计6312元,版权费6501元。

表1 项目制作预算表

原创小剧场音乐剧"牡丹亭"预算表		
	费用(元)	备 注
工坊及首演版预算	387200	演员+制作+技术+舞美+宣传+交通+备用金+其他
巡演版预算	223213	场租+服装道具维护及安全防护+人员劳务+管理费用+舞美布置+当地交通+餐饮+版权费+异地交通+不可预计
合计	610413	

5. 盈利模式

本项目采取高校巡演增值+小剧场驻演+X,也就是高校巡演活动营销增值与小剧场驻演票房营销盈利相结合的模式。

高校巡演增值:本部分主要以收获剧目知名度、获取正面舆论效应及培养"校园百老汇"铁杆粉丝群为核心。我们的演出首先集中于京津各大高校,青春版"牡丹亭"当年在全国各大高校尤其是北京大学进行展演以及体验讲座时大获成功,这为青春版系列作品的学生群体拓展奠定了良好的基础。白先勇先生的青春版"牡丹亭"进高校意在宣传昆曲这一传统文化,提升中国大学生对文化的意识以及艺术鉴赏力。而我们的音乐剧进高校更加侧重于第一点宣传本剧,第二点普及音乐剧艺术,培养新兴的观众,第三点通过音乐剧体验营活动将大学生们从繁重的压力中释放出来,使其心灵与艺术产生碰撞。在高校巡演系列中,为了获得此社会效益,对于学生收取较低价格的门票。

小剧场驻演:首先小剧场产业的盈利模式是多元化+低票价+低成本复制。小剧场不是一个单一的演出场所,打造成一个文化沙龙,作为城市社区文化的交流地,小剧场的票价较低廉,演出、互动、专家讲座、会员活动相结合,这种盈利模式,不仅以低成本的批量化复制来获取盈利,并且能够增强剧场的艺术性与亲民性。

X:X是中国特色的一个待选部分,可以是该音乐剧的相关衍生品,也可以是与当地政府相结合,结合政府资源打造的品牌。针对本剧,我们的衍生产品为"原声音乐大碟"。这将作为本项目的核心衍生产品,录制本音乐剧中的原创音乐,旨在观众群中宣传本剧的经典歌曲,形成音乐形象的冲击力。同时,本剧制作精美的节目单将以低票价出售。X环节中的具体内容将随着日后的发展继续更新,不断争取更大的盈利。

本项目的盈利模式,不仅能够为本剧带来经济上的盈利,并且对观众群的培养、音乐剧艺术的普及、以及团队知名度的提升等软性效益有极大的收益,对于整个音乐剧市场和年轻人的成长具有长远的影响。

三、方案执行计划

1. 项目的周期与活动程序

整个活动分为四个周期,从策划、筹备、演出、运营预计历时为7个月,具体时间为设

定日期。

表 2 活动进程表

活动周期	活动程序
一、项目策划期 （11月5日—8日）	1. 成立策划团队（7人），完成项目策划案； 2. 完成与演出合作方的商定方案与协议； 3. 取得剧本"牡丹亭"的演出和开发授权许可； 4. 完成文化创意附加产品（衍生产品诸如音像、图书、书签、玩具等）设计制作企业的联络； 5. 确定、联络相关网络、纸质宣传媒体； 6. 项目融资； 7. 与剧场联络，确定演出具体时、地点等事宜； 8. 邀请各方专家进行艺术教育讲座与进行前期宣传，并请专家针对项目进行评估，广泛征得各方意见。
二、项目筹备期 （11月8日— 11月上旬）	1. 项目策划案总结与反馈，根据事实情况进行方案调整； 2. 开始"牡丹亭"音乐剧的排练； 3. 开展筹备期的宣传，主要利用媒体方式进行报道； 4. 完成衍生产品设计与制作，联系销售渠道； 5. 完成相应经费事宜； 6. 道具、宣传品购置； 7. 新闻发布会与正式确定所有演出流程，便于社会统一宣传信息。
三、项目演出期 （11月11日— 12日）	1. 2011年11月19日至11月20日年在北京舞蹈学院沙龙舞台首演（2场）； 2. 2011年11月21日至12月4日在北京舞蹈学院巡演两周，具体时间为每周五至日（6场）；在每周一至三，进行北京当地高校巡演（北京大学、清华大学、中国人民大学、北京理工大学、中国音乐学院、中央戏剧学院等备选院校）； 3. 2011年12月5日至12月18日在天津南开巡演两周，具体时间为每周五至日（6场）；在每周一至三，进行天津当地高校巡演（天津大学、天津师范大学、天津理工大学、天津财经大学、天津外国语大学、天津音乐学院等备选院校）； 4. 2011年12月19日至12月25日，进行剧目与市场信息更新反馈。
四、项目运营期 （后期拓展）	2011年12月26日至后，社会推广系列：东方松雷剧场（驻演时间为：2011年12月26日至2012年1月1日）与朝阳9剧场演出市场推广。衍生品销售与新闻报道、社会评论，为今后的巡演与再演做准备。

2. 项目场地

拟剧目上映地点为全国高校巡演、北京东方松雷音乐剧发展有限公司驻演、朝阳9剧场驻演，如图8所示。

北京高校巡演。北京舞蹈学院沙龙舞台巡演：其为实验剧场形式，且其艺术院校资源与环境有利于艺术演出的文化、艺术氛围；便捷的交通；演员资源，北京舞蹈学院专门设有音乐剧表演专业，有成熟的演员学生艺术教育系统；地处中关村南大街，位于北京学院区，有数家高校环绕，并且在中关村科技市场周边有多家写字楼与现代企业公司云集，这些提供了可观的白领、青年阶层的观众源。

天津高校巡演。天津南开大学巡演：南开大学迎水道校区大礼堂，总面积2267平方米，礼堂能容纳1000人次，礼堂有基本音响舞台灯光等舞美设施器材。天津市拥有丰富

图8 高校巡演提升示意

的文化资源,以众多的高等院校,而且天津的艺术市场相对成熟。

项目后续市场推广计划。从项目的落地实施(包括剧目生成彩排、活体海报"快闪"营销推广、普通高校巡演等),到项目的后续推广(包括社会推广系列1东方松雷剧场与9剧场,与系列2全国高校巡演),均是此项目整理流程与社会效益、经济效益、艺术效益的统一。

北京松雷音乐剧剧场。东方松雷剧院是一家依照市场化规律独立运营的艺术机构,我们将通过扶持、推介和制作品质优秀、雅俗共赏的表演艺术作品,尤其是音乐剧作品,娱乐首都观众以及来自全国乃至世界各地的来访者,使其了解、尊重和欣赏当今社会的多种文化。东方松雷剧院还将致力于音乐剧以及相关表演艺术创作的学术研讨,与所有同行共同促进创作发展和繁荣;将努力开展剧院先进经营管理经验和模式的研讨和实践,以寻求和推广优质高效服务于表演艺术从业者、爱好者、支持者的最佳方式。

朝阳区"9个剧场"。即在一个设施内开设九个可供演出的剧场,也创造了在同一地点举办戏剧节的可能;便捷的交通(剧场位于北京东三环朝阳区文化馆,多达十余路公交车线);朝阳区"9个剧场"与北京人艺、东方先锋三足鼎立,构成北京小剧场的主要市场。契合本案音乐剧与小剧场相结合的创意点,且"9个剧场"也基本实现"京东戏剧基地"的目的,均有利于剧目的上演落地与宣传推广。

3. 项目筹资

(1) 企业投资方(已签订合作意向书):北京××企业签署有意向投资38.72万。在首轮巡演结束后,该企业有意向注资支持全国巡演。

(2) 政府资金支持:根据《北京市舞台艺术创作生产专项扶持资金》,公共财政资金对各市场主体持支持态度,申报上的艺术项目经审批通过后,可得到项目预算中35%的资金赞助,此为引导性资金,用以激发项目责任主体的积极性。此专项扶持资金的创设目的为进一步贯彻落实党的十七大精神,大力推动北京市舞台艺术创作与生产,营造出精品、出人才、出效益的良好创作环境。最大限度地有效使用公共财政资金,引导各不同所有制的艺术创作生产单位共同为繁荣首都文艺舞台服务。申请条件:在北京市注册,符合《营业性演出管理条例》、《营业性演出管理条例实施细则》规定的、是北京市演出行业协会会

员单位，具有舞台艺术创作及生产能力的各舞台艺术创作生产单位。

（3）政府文化政策支持：在《关于成立北京市东城区戏剧联盟的工作方案》中，根据《北京市东城区人民政府印发关于推进首都戏剧文化城建设若干意见的通知》，经东城区戏剧建设促进委员会研究，成立东城区戏剧联盟。其目的、意义为以戏剧联盟为纽带，通过聚合戏剧院团、剧场、院校、媒体、票务和戏剧人才等各方资源，有效搭建戏剧事业及戏剧产业各方面要素平台，形成资源聚集效应，推动首都戏剧文化城建设健康快速地发展。在东城区委、区政府发布的"十一五"规划中明确提出，将以首都剧场为中心，辐射周边地区，形成戏剧艺术聚集效应，建设戏剧艺术街。未来的北京东城区将建成以多家商业剧院组成的剧院群，以此打造音乐剧的"伦敦西区—北京东区"。北京东城区同样拥有得天独厚的戏剧文化资源，未来将着力在此推出一系列音乐剧精品，打造"伦敦西区—北京东区"的概念。

对于文化演艺方面，区政府倡导加快"首都戏剧文化城"建设，构筑戏剧创作、演出、交流三大平台，着力引进剧本创意、演出策划、剧场经营、市场营销、演艺产品开发等文化演艺运营及中介服务机构。推进北京音乐产业基地建设和中国唱片博物馆等项目落地，改造提升一批高雅文化剧场、民族文化剧场、大众文化剧场和旅游观赏剧场，建设代表中国最高水平的演出阵地，推动国际、国内文化交流，建设国内一流的演艺产业集聚区。如在此政策的支持下，汇聚了海内外优秀编剧、导演、音乐制作、演员的音乐剧《爱上邓丽君》在2010年12月30日在香港文化中心大剧院启动全球首演，2011年将长期于北京驻演。

原创小剧场音乐剧"牡丹亭"以开辟国内全新的音乐剧形式为目标，积极响应东城区政府的文化政策，以小剧场音乐剧开辟文化创新剧目的道路，并致力于培养大批音乐剧与创新文化先锋的爱好者，以此适应当下市场需求。

（4）基金会赞助。北京文化艺术基金会成立于2006年，作为一家促进文化艺术发展的民间机构，是打造北京国际文化品牌和城市形象的平台。基金会从成立到现在的两年时间里，在资助文化艺术新人新作，资助贫困学生艺术教育，资助表演艺术进校园等公益文化活动方面都作出了贡献。重点资助大型文化活动包括："打开音乐之门"大型音乐普及演出活动、北京国际音乐节、北京国际戏剧演出季、北京新年音乐会等，在演出和相关活动安排、票价设置等方面都突出了国际性、多样性、原创性和公益性等特点。参照北京艺术文化基金会自成立以来资助的项目来看，基金会曾多次资助戏剧节、舞蹈节、音乐剧以及浪漫舞蹈诗《我的牡丹亭》等多种艺术项目，原创小剧场音乐剧"牡丹亭"贴合该基金会的资助导向，所涉及内容也与其中大多项目息息相关或所属一类，项目组将积极筹备对于该基金会资金的申请。

（5）校方支持。北京舞蹈学院设有固定的校内实践平台，并有15万元的实践周资金，此项资金也可用作启动资金基础。学校的沙龙舞台可以承办首演及首批巡演。在2010—2011学年度下半学期的社会实践周当中，由艺术传播系主办，与社会舞蹈系、民族民间舞系、民间舞考级中心合作，承办了为期两天上午的"舞蹈生活体验营"艺术项目得到了校方资金、设备、场地、人员等支持与好评，项目的圆满落地也得到了多方媒体的报道，具有较大的影响力。由艺术传播系中的多媒体技术专业、中外文化交流专业，与中国汉唐古典舞系青竹男班所合作的项目《走出来的汉化砖——多媒体技术在汉唐古典舞的应

用》,得到了校方实践周项目的资金赞助、设备、场地的赞助,演出最后顺利落幕。北京舞蹈学院重视跨学科项目的创立,以此整合全校教学机制。凭借校方经验丰富的实践案例,原创小剧场音乐剧"牡丹亭"在未来该剧的选角中,也可以此作为基础。

(6) 其他支持。1)原创小剧场音乐剧"牡丹亭"中的编剧、作曲、演员已经落实到位,该部分的预算可以得到相应减免;2)在寻求政府、基金会、企业融资的同时,项目组也会积极联系以往对传统"牡丹亭"、白先勇青春版"牡丹亭"以及对音乐剧艺术的爱好者,寻求团体个人捐赠的可能性;3)倘若该艺术项目在本届艺术管理年会上有幸获奖,更可以得到一笔奖金用作本项目落地实施的资金来源。

4. 推广与营销

面向广大高校师生及现代城市青年、白领一族,发挥21世纪现代人时尚生活方式的渲染性,结合当下时代的鲜明特色,通过三阶段的宣传措施,将小剧场演出与校园巡演相结合,激发区域美学意识,营造独一无二的集区宣传效应,以本剧的先锋性、概念新、可操作性强等优势在宣传的同时,普及艺术及文化创新的理念,为艺术形式多样化作出贡献。

(1) 活动系列

牡丹号漫游高校。原创小剧场音乐剧"牡丹亭"在前期宣传上将走进北京各大高校,其中以艺术类院校、多元化综合类高校为主,从剧目制作、文化创新、寓意内涵多层面向高校学子普及该项目的理念。

街道即兴剧场。该项目的宣传选择次媒体的路线,目标在于形成稳固的区域影响力,该部分的宣传可采用快闪、即兴表演的形式,寻求艺术表达形式的多元化,在某些区域对群众留有深刻印象,也同时利用大众多口相传。

小区进驻、艺术介入。本环节将选择性地进入一些社区进行文化、艺术层面的宣传,如高校家属社区、剧场周边社区、新型白领青年人入住率高的社区等,将艺术以及本项目推广至日常生活的环境中。

快艺牡丹、艺术增值——艺术座谈会。该部分活动效仿新闻发布会的方式,但改变了其多媒体宣传的定义,受众为艺术爱好者、艺术从业者、通过前期宣传对该项目或者文化创新感兴趣的人群,此环节的宣传内涵将加深,继续锁定受众群体,并为该项目的最终演出做铺垫。

艺响"牡丹亭"——千古经典艺术展。以"牡丹亭"相关艺术文化为引,普及中华传统文化、音乐剧发展以及当代文化走向讲述的知识,通过艺术展览升华该项目的创办意义。

"快闪"巡演宣传——活体海报。该部分属于本项目的特色宣传计划,计划以各大高校为基地,启用本项目场演出的主要演员在实地进行宣传演出,类似于"活体海报",活动场地不再集中于剧场,而是选择校园马路或操场,本环节的演出形式为"快闪"式,即让演员着日常服装,仅出演项目片段,出其不意地吸引过路人群的目光与关注。

(2) 项目宣传进程

整场活动的宣传分为4个阶段,即项目策划期(2011年11月5日—2011年8月)、项目筹备期(2011年8月—2011年10月)、项目演出期(2011年11月19日—2011年12月18日)、项目运营期(后期拓展)(2011年12月—2012年)。

图 9　小剧场演出与校园巡演相结合示意

表 3　项目宣传进程表

整体项目周期	项目宣传周期	具体时间分布	具体任务工作
一、项目策划期（11月5日—8日）	预热期	2011年5月—7月	调查问卷发放、回收、整理；网络媒介：网站建立、报道；平面纸质媒介：杂志评论、新闻报道。
二、项目筹备期（11月8日—11月上旬）		2011年7月—8月	网络媒体，主题系列活动开展："牡丹号漫游高校"、"街道即兴剧场"、"小区进驻、艺术介入"。
		2011年8月—9月	杂志宣传，主题系列活动开展："快艺牡丹、艺术增值——艺术座谈会"。
	宣传期	2011年9月—10月	横幅宣传，主题系列活动开展："艺响'牡丹亭'——千古经典艺术展"。
三、项目演出期（11月11日—12日）	宣传期	2011年11月19日—20日	北京舞蹈学院首演：观众体验区设立。
		2011年11月21日—12月4日	两周中，每周一至周三分别于北大、中戏、清华、中音、北理工几所高校进行"快闪"式宣传。周五至周日为演出日，演出地点为北京舞蹈学院，设立观众体验区。
		2011年12月5日—18日	两周中，每周一至周三分别于南开大学周围几所高校（天津大学、天津师范大学、天津理工大学、天津财经大学、天津外国语大学、天津音乐学院等备选院校）进行"快闪"式宣传。周五至周日为演出日，演出地点为南开大学，设立观众体验区。
四、项目运营期（后期拓展）	拓展期	2011年12月—2012年	评论；衍生品开发；社会推广：松雷剧场（驻演时间为：2011年12月26日至2012年1月1日）＋"9剧场"。

（3）项目宣传具体活动

表 4　项目宣传进程表

平面纸质媒介	阶段 1(预热期)、2(宣传期)、3(拓展期)
网络媒介	阶段 1(预热期)、2(宣传期)、3(拓拓展期)
"快闪"式宣传	阶段 2(宣传期)
横幅宣传	阶段 1(预热期)、2(宣传期)
进社区	阶段 2(宣传期)
艺术座谈、展览	阶段 2(宣传期)
街道即兴	阶段 2(宣传期)
观众体验区	
阶段 2(宣传期)	

1) 前期(预热期)

主题(口号)：让牡丹号角吹响中国——第一声号角

目标：在此阶段，对受众群体有一个较为全面的了解，在演出地点周边营造宣传口号氛围，告知大众项目的启动，引来区域大众的关注，为中期的强势宣传起到预热作用。

具体活动。①分发调查问卷：分别在不同地区(北京、天津、四川、山东、广东等地)发放问卷，目标群众主要针对学生及白领阶层，以反馈数据为基准，进行市场调研分析，撰写调研报告，以此数据分析策划案报告，决定演出地点与重点宣传区域。另也起到对外行人士的宣传的作用。②开展主题系列活动："牡丹号漫游高校"、"街道即兴剧场"、"小区进驻、艺术介入"。③利用网络媒介进行宣传：前期充分发挥网络宣传作用，制作属于本项目的网站，也通过当下流行的微博、腾讯网、人人网等网络手段，主要在高校学生、白领这样的群体之间进行宣传，可以流传发布会视频等。建立一个"牡丹亭"推广的专属网站，网站的内容包括八部分，内容包括：简介、资料室、音频室、展览厅、讨论区、链接、活动进展报道、淘宝区。

2) 中期(宣传期)

主题(口号)：让牡丹号角吹响中国——第二声号角

目标：本阶段为重点宣传期，通过一系列强势的宣传手段，扩大项目影响，做出正面的评论报道，聚集广大受众群。

具体活动：

演出前。①有关杂志——专业性杂志如《大雅艺文杂志》《戏剧之家》《舞蹈》《看电影》《大舞台》等；目标群体：音乐剧、戏剧行内人士；报道方式：多以评论性文章为主；宣传载体：文字为主，图片为辅。非专业性杂志：《南方周末》《新周刊》；目标群体：青年学生、白领、普通大众；报道方式：多以新闻报道的方式出现，类似于报纸，较报纸而言，信息量更大；宣传载体：图片为主，文字为辅。②主题活动："艺响'牡丹亭'——千古经典艺术展"、"快艺牡丹、艺术增值——艺术座谈会"。③横幅宣传：在项目上演之前，包括进校园宣传

之前,使用横幅宣传,以强烈的视觉效果,在校园、剧场吸引目标受众的眼光。横幅主要适用地点(按项目流程顺序):大学校园(宣传进校园活动、高校巡演期间)、演出大厅。

演出期间。①观众体验区:在演出地点大厅一角,成立观众体验区域,其体验以传统"牡丹亭"为主,可播放名家讲坛等短片等,普及"牡丹亭"文化,帮即将进剧场看演出的观众打好基础,防止到场不出席的现象出现。②宣传服装:演出期间,在场所有工作人员(包括保安、礼仪小姐)将配合项目着指定工作服装,起到渲染气氛的作用。③"快闪"巡演宣传——活体海报:本阶段计划以各大高校为基地,启用本项目场演出的主要演员在演出前三天,进行实地宣传演出,类似于"活体海报",活动场地不在集中于剧场,而是选择校园马路或操场,本环节的演出形式为"快闪"式,即让演员着日常服装,仅出演项目片段,出其不意地吸引过路人群的目光与关注。

3)后期(拓展期)

主题(口号):让牡丹号角吹响中国——第三声号角,这一声的号角也寓意我们会将好的艺术不断地吹响、传播下去。

目标:在演出结束之后,通过各个媒介评价机制,继续引起社会各界对搞笑版音乐剧"牡丹亭"的广泛关注。另外,在本阶段,推广项目衍生品。

活动主要包括:后期评论,在杂志等平面媒介上对本次项目演出的价值做出正、反面的、总结性评论;另外衍生品开发,开发与项目演出相关的衍生品。

四、相关附件

1. 原创小剧场音乐剧"牡丹亭"调查问卷及分析报告(略)
2. 企业投资意向框架协议(略)

第二节 "Next station is"艺体流动空间

一、项目方案描述

1. 活动主体内容

(1)以艺体流动大巴作为主体,将音乐艺术结合其他不同艺术形式,创造一个兼具艺术教育及艺术普及为宗旨的艺术体验空间。巴士空间主要由视听感受、艺术体验区、物物交换、心灵驿站、真我风采、休闲小站等区域构成,这辆独特的艺术大巴将根据每期主题设定不同的艺术体验流程,让来到这个空间的朋友们通过真实体验感受艺术的魅力,融入无穷乐趣的体验享受中来。

(2)艺术大巴会以"每周一站"的形式停靠在广州大学城每所高校(经公安及有关部门批准情况下),供给大学生们感受艺术、体验艺术的空间,并从中寻找自己的梦想、学习艺术知识、欣赏艺术作品、展示自我风采、促进沟通交流。

（3）遵循适用、易用、通用、可复制的运营模式。充分利用巴士内外部空间，在巴士一、二层分设视听、艺术体验、物物交换、心灵驿站等区域，并在巴士外围设户外交流、现场表演和合作单位展区，将静态展示、动态表演结合，让每一位到场观众都能参与到不同形式的主题活动中。

（4）只要对音乐有兴趣或者喜欢音乐的大学生（或市民），均可在艺（一）体流动空间感受浓郁的艺术气氛，学习音乐艺术知识、欣赏音乐艺术作品、等价值交换音乐艺术物品等。项目初期将在广州大学城中山大学、星海音乐学院、广州大学、广州大学商业中心等各高校生活区进行推广。

2. 活动创新点

艺体流动空间是全国第一辆以音乐艺术推广传播为宗旨的流动空间大巴；融合不同艺术形式，体现了文化、艺术的多样性；具有低成本、高效益的优点；艺体流动空间能给人一种全新的艺术体验、美学感受，以物物交换的形式提供一种心灵的交流平台；艺体流动空间通过主题设置、大巴车身设计比赛等活动与大学生们进行互动，既能为大学生提供展示艺术才华的平台，又能提升观众的参与感。

3. 项目的预期影响及应用孵化前景

项目具有较强的流动性以及普及性，在选定区域内短期可产生一定的影响，其中包括：1）激发（活动涵盖范围内）市民对艺术的兴趣，从而认识、学习、交流；2）以最富传播性、流动性的形式将艺术融入大众生活；3）为参与者提供全方位的艺术体验，以全新、多样化的形式推广艺术。

项目应用孵化具有广阔的前景。其一，项目费用低廉，且公益性、教育性、流动性较强，因此可复制性是该项目的一大优点。正因启动资金低廉，只需将常规的双层公交车加以细微改装，便可成为艺体空间项目的载体。其二，项目采用赞助商合作方式维持一般日常运作，因此，流动性对于受众范围来说是最好的宣传方式，因此赞助合作伙伴可以利用艺体流动空间宣传该公司或产品。流动性强的优点也是项目维持影响力与传播力度的一大功能。其三，项目以大学生作为主要目标群体并延伸到社区，让更多的普通市民能够通过"艺体流动空间"，便捷地了解到各种不同类型的艺术讯息，将艺术普及、艺术教育、艺术展演相融合，搭建新颖的交流、学习、休闲平台，项目的实施将产生良好的社会效益。

二、项目方案设计

1. 项目背景分析

首先，随着国内经济的发展和市场经济的建立，人们生活水平的提高，对生活品质的要求也日渐提高。恰逢广东建设文化大省的契机，本项目设计的流动空间，涉及面范围广，影响力强，既是一个年轻人开拓艺术新天地的创新平台，同时活动走进大学生乃至社区大众群体，必将更好地促进文化艺术的当代传播。

其次，我们选择了广州大学城作为项目主要发展基地。拥有广州十所高校的广州大学城定位为中国一流的大学园区，华南地区高级人才培养、科学研究和交流的中心，学、研、产一体化发展的城市新区，适应市场经济体制和广州国际化区域中心城市地位、生态

化和信息化的大学园区。一个城市、一个区域,需要一个可以融汇整个区域文化并带领区域文化前进的活动。广州大学城一直缺乏一个能够面向整个大学城的文化艺术活动,本项目则针对目前大学城各高校十余万大学生的需求进行设计,同时本项目的策划团队及项目所需的相关资源完备,为项目的顺利开展创造了有利条件。

再次,从个人来说,大学是个人社会化过程的一个重要阶段。在这一过程中,由于大学生人生经历少,加之心理发展本身还没有完全成熟,当遇到挫折和困难时,往往会产生失败感和消极情绪,有时甚至会采取极端行为而误入歧途。大学生心理压力问题往往与学习和生活纠缠在一起,在理想与现实、自尊与自卑、独立与依赖、交往与闭锁、个人意愿与家庭期望等诸多压力和冲突面前,他们需要有一个舒缓身心的平台去释放自身的情绪,感受艺术所带来的内心体验。

我们的巴士将以最低的经济成本惠及最多的人群。我们创立了一种具有地点转移特性的艺术空间,同时也是艺术物品进行流动的交换空间。艺体流动空间会在不同的地方停留,让音乐艺术信息随地点的位移四处传递,让更多人能在音乐艺术的熏陶下翱翔。

2. 项目市场分析

(1) 目标受众:大学城各所高校学生。本项目主要针对大学城高校学生,在项目后期拓展中,也将辐射到不同年龄、需求并喜爱艺术的普通大众。包括:1)18—25岁大学生,2)22—45岁上班一族,3)社区居民以及五湖四海的朋友,有着不同的爱好兴趣,都可以在艺(一)体流动空间感受音乐、体验别样的休闲乐趣。

(2) 项目SWOT分析

表1 艺体流动空间项目SWOT分析

外部因素 \ 内部能力	优势(Strength)	劣势(Weakness)
	a. 项目创意新颖,内容丰富 b. 可行性高 c. 项目执行团队专业性强 d. 目标受众明晰,市场广阔	a. 同类项目极少,缺少相关经验 b. 团队年轻 c. 新的项目品牌,认知度不高
机会(Opportunities)	战略(SO)	战略(WO)
a. 潜在客户群、用户群庞大 b. 对高校营造艺术氛围有推动力 c. 合作伙伴群体庞大	a. 利用现有资源,进行各种途径宣传,培养客户、用户群体 b. 深入各高校校园,收集、整合相关资源	a. 从各种途径学习相关经验 b. 发挥团队与大学生生活同步优势,作前瞻性设计 c. 形成良性发展,建立项目品牌知名度
威胁(Threats)	战略(ST)	战略(WT)
a. 艺术市场更新速度较快 b. 项目维护费较高	a. 创作更多贴近生活元素题材 b. 采用可循环利用物料	同步市场资讯,了解行业发展

从上图可见,"艺体流动空间"项目作为一个即将诞生的艺术交流平台,具有非常明显的优势和发展潜力,对活跃校园文化氛围、塑造良好身心都有着巨大意义。项目可操作性

高,流动性强,在项目执行过程中,团队可通过专业知识、实践经验,提高项目的工作效率,同时也保证了项目的完成质量。但从项目背景来看,项目可行性虽高,也面临很大的挑战,这需要项目执行团队在市场竞争中找准优势,看清劣势,同时将劣势转换为项目发展机会,结合项目团队的自身特点整合大学城各高校资源,在内容设计上紧贴目标受众群的接受习惯,建立良性发展模式,提升项目品牌知名度,以应对复杂的艺术市场环境,逐步实现社会效益与经济效益平衡发展。

3. 项目主题内容设计

以艺体流动空间作为主体,以音乐艺术结合其他不同艺术形式,创造一个兼具艺术教育及艺术普及为宗旨的艺术体验空间,艺术大巴会以"每周一站"的形式停靠在广州大学城每所高校(经公安及有关部门批准情况下),根据每期不同主题设定一个艺术体验流程,让来到这个空间的朋友们通过真实体验感受艺术的魅力,并从中寻找自己的梦想、学习艺术知识、欣赏艺术作品、交换等价艺术物品、展示自我风采、促进沟通交流。

在形式上,艺术大巴充分利用巴士内外部空间,在巴士一、二层分设视听、艺术体验、物物交换、心灵驿站等区域,并在巴士外围设户外交流、现场表演和合作单位展区,将静态展示与动态表演相结合,让每一位到场观众都能参与到不同形式的主题活动中来。

各分区具体情况如下:

图1 主题区内容展示

视听区。由电脑、多媒体播放器、电视等媒介结合布置而成。用户浏览该区时,可通过电视显示,收看本期主题相关的影视资料(包括音乐类、美术类、电影类、舞蹈类等)。同时,用户还可以通过电脑,查阅本期主题资料库以了解更多的资料,利用网络及时查阅更多相关资料(电脑的相关资料,或将提供免费下载)。

艺术品展区。主要陈设的是实物展品,包括乐器展示及介绍、艺术作品展示及介绍、其他实物展示等。相关书籍也将分类展出。用户能在该区域,更进一步的体验、感受和了解本期主题的魅力。

物物交换区。我的地盘我做主。该区域或将成为"艺体空间"的一个热点。该区可以说是"第二艺术展区",这里收集了各种各样、稀奇古怪艺术物品。还有影片、唱片、书籍、工艺品、艺术作品等物品。参加者如果有喜欢的物品,可向主办方提出"交换申请",以物易物,审批通过后即可获得。(该区首批展示物品,收集途径为募捐,或购买)

心灵驿站。采用传统的"留言墙"、"贴图墙"。用户可以在这里畅所欲言,分享心得体会,并有工作人员引导交流,促进交流气氛。

主题区。用小纸片或者图片等方式展示本期主题,使本期主题一目了然。

休闲小站。一个户外的交流区,扩大"艺体空间"影响范围。客人们可以在休闲小站边看书边享用茶点。

表演区。现场表演区为观众提供更多的艺术体验。表演区的演出根据每期活动需求而开展。

图2 巴士外围展区

4. 项目财务预算(包括项目的财务分析及预算表)

(1) 启动资金

表2 启动资金一览表

支出项目	款额(元)	数量	备注
大巴	300000	1台	因已与买家沟通,买家愿意赞助支持50％费用
大巴装潢费用	3000		
大巴外墙装饰	1000		
大巴内部装饰	1000		
椅子、桌子	500	10套	
音乐视频播放器	5000	5台	
大巴的设计师费用	3000		
耳机	500	5个	
书籍	10000	3000本	
CD/DVD(音视频资料)	8000	1000张	
总计	332000		

(备注:启动资金并非每次活动必须的费用)

(2) 每次活动费用

表3 每次活动筹划费用表

支出项目	款项(元)	数量	备注
场地租用	2000	1次	
餐饮	500	50份	
海报印刷	300	30份	
展板印刷	50	2份	
问卷印刷	10	100张	
总计	2860		

(3) 预期收入

表4 预期收入表

赞助	知名品牌	30000元
	广告合作	10000元
公益捐赠或其他		
总计		40000元

5. 预期效益

(1) 经济效益。项目的目标赞助商是中国移动,而动感地带(M-ZONE)是中国移动

通信为年轻时尚人群量身定制的移动通信客户品牌,用不断更新变化的信息服务和更加灵活多变的沟通方式来演绎移动通信领域的"新文化运动"。动感地带有着庞大年轻人使用的资源优势,具有时尚、好玩、探索、创新、个性、归属感的品牌个性定位,品牌个性进一步与项目主题相符。项目的主要受众是年轻人,项目具有创新性,可吸引年轻人的兴趣。通过这样的合作有利于赞助商展示企业产品、企业形象和推广活动。而在项目自身发展方面,项目资源可以得到一定的提升,从而可以开展更丰富的创意活动,并可以持续性地、可复制性地在其他的活动上得到使用,从主要的受众拓展到不同潜在群体当中,形成一个品牌的项目活动。

(2)社会效益。1)让市民们以最直接的方式感受音乐艺术。2)受众在艺体流动空间内进行音乐艺术物品交流,不需要进行货币交易,只需要把意义相当的音乐艺术物品进行交换便可。这样的音乐艺术物品交换方式,至今在国内未曾出现,亦可让更多人感受别样的音乐艺术。3)让更多人能在音乐艺术的熏陶下翱翔。或许,这就是校外音乐艺术课程的拓展与延伸。4)以最低的经济成本惠及最多的人。

三、方案执行计划

1. 活动程序

(1)项目前期筹备阶段

表5 艺体流动空间项目前期筹备概览

	星期一	星期二	星期三	星期四	星期五	星期六	星期日	备注
8月		1	2	3	4	5	6	第1周
	7	8	9	10	11	12	13	第2周
	14	15	16	17	18	19	20	第3周
	21	22	23	24	25	26	27	第4周
	28	29	30	31				第5周
9月					1	2	3	第5周
	4	5	6	7	8	9	10	第6周
	11	12	13	14	15	16	17	第7周
	18	19	20	21	22	23	24	第8周
	25	26	27	28	29	30	31	第9周

■—项目策划整合
■—前期资金筹备
■—筹划"The Next Station"基地
■—整合资源(资金、各项费用清单等)

(2)项目宣传阶段

表6 艺体流动空间项目宣传方式

	星期一	星期二	星期三	星期四	星期五	星期六	星期日	备注
10月	1	2	3	4	5	6	7	第10周
	8	9	10	11A	12B	13B	14B	第11周
	15C	16C	17D	18E	19A	20A	21A	第12周
	22B	23B	24B	25C	26D	27AB	28BC	第13周
	29	30						

■——画册&海报宣传,包括设计、审批、印刷、派发、张贴

■——短片宣传,包括短片拍摄、剪接制作、审批、发布

■——网络宣传,包括建立"The Next Station"官方论坛;通过网络上各大娱乐论坛、QQ、MSN等相关途径,进行宣传强化;及时更新内容,跟踪报道

■——其他宣传方法:A.海报、宣传画册、宣传短片、报纸、杂志、电视、广播、网络BBS、相关校园论坛等媒体的软广告投放;B.楼宇广告、户外广告、公交车身广告、大横幅氢气球广告等硬广告

(3) "The Next Station"系列活动"The 1st"筹备阶段

表7 "The Next Station"系列活动"The 1st"筹备表

	星期一	星期二	星期三	星期四	星期五	星期六	星期日	备注
11月	1	2	3	4	5	6	7	第10周
	8	9	10	11	12	13	14	第11周
	15	16	17	18	19	20	21	第12周
	22	23	24	25	26	27	28	第13周
	29	30						

全月收集第一批资源,及"艺体车"设计。

(4) "The Next Station"系列活动"The 1st"行程安排

表8 "The Next Station"系列活动"The 1st"行程安排表

	星期一	星期二	星期三	星期四	星期五	星期六	星期日	备注
12月			1	2	3	4	5	第14周
	6	7	8	9	10	11	12	第15周
	13	14	15	16	17	18	19	第16周
	20	21	22	23	24	25	26	第17周
	27	28	29	30	31	11月延续		第18周

■——首发(The Special Day)

■——资源收集、整理、公布信息、接受预约(休息日)

▬——"The Trip"
▬——经验总结

（5）首期活动执行方案

首发日期：2011年12月8日。

首发地点：广州大学城广州大学商业中心。

首发艺术主题：艺（一）体空间展示。

（6）活动操作

1）活动前准备：为了表达我们团队对这个活动的重视和确保当天的活动顺利，活动前我们团队会采取以下方式。

① 邀请顾客。联系身边的同学、朋友、老师，通过电话、邮件的方式向他们发送邀请，介绍我们团队这次的活动内容及意义，并说明活动的时间和地点。

② 活动前的宣传。使用网络的力量，在人人网、豆瓣网、新浪微博、163网易博客等网络平台上，将特定的信息直接传达给潜在顾客、个人或企业进行宣传。

③ 相关资料收集、整合。通过各种宣传渠道收集来自捐赠、购买和相关合作单位符合主题的资源，将其根据内部结构设置归类整合。

④ 空间布置。根据收集的资源归类整合后，设计整个空间区域布置图。

2）市场预测：在活动当天，流动的人流量大约有100—150人。

3）现场操作：①人员安排：司机1人，流动工作人员3人，团队主策划5人；②现场布置：巴士固定在一个场地中，活动进行时是不开动的，届时工作人员将会把设计好的大型展板放置在活动区最显眼的地方，并把部分物品和书籍用小摊位的形式摆放。车上播放当日的主题音乐，工作人员会在活动进行时，向周边的顾客宣传介绍，邀请他们上车体验艺（一）体流动空间的艺术乐趣。

2. 项目筹资

本项目将以企业广告赞助为主，会员制度、企业（单位）合作为辅的主要筹资方式。具体如下：

（1）目标赞助商：中国移动动感地带。动感地带（M-ZONE）是中国移动通信为年轻时尚人群量身定制的移动通信客户品牌，用不断更新变化的信息服务和更加灵活多变的沟通方式来演绎移动通信领域的"新文化运动"。一旦与我们的大巴融合，这将为年轻人营造了一个个性化、充满创新和趣味性的家园。无论大巴开到哪里，人们都能感受到这种青春的热情。"动感地带"代表一种新的流行文化、一种生活方式，是年轻人的生活自治区。仅从名字上我们就能感

图3　巴士外部结构图（厦门金龙双层巴士作为活动用车）

受到澎湃的活力。而我们的流动空间,将承载着年轻人年轻的激情,碰撞迸出火花。

(2) 会员制度:会员可以自愿方式加入艺(一)体流动空间,每年需提交 20 元会员费。此费用用于巴士日常运作及巴士维护、维修等方面费用。会员还可以享受由艺(一)体空间所延伸的附属品,如 T 恤、扇子等物品。

(3) 意向合作单位:imart 市集、厦门金龙。imart 市集:imart 创意市集为城市画报、创意中国网于 2006 年 7 月主办,是国内首个针对年轻人的大型创意交流平台。"imart",包含的涵义为:I am art(人人都是艺术家)。创意市集是一个产生创意并使创意作品商品化的试验平台,主张"给创意一个出口,有创意就有回报"。它由参与者摆设摊位并售卖创意作品的形式开展活动。参与者有本地创作大师,也有业余创作爱好者。创意作品要求原创,品种类别不设限制。厦门金龙:金龙汽车集团经过 20 年的发展,不仅树立了在国内大中型客车市场的领先地位,而且不断加快国际市场的开拓步伐,朝着成为具有国际竞争力的大型汽车企业集团稳步前行。在初期合作意向中,厦门金龙公司将减免双层巴士一半的价格以支持本次项目的实施。

(4) 回报方式

① 冠名赞助。本项目的主要赞助商,同时需为艺(一)体流动空间系列活动提供 90% 的资金赞助,10% 以上的广告合作赞助费用,及相关产品的实物赞助。

② 荣誉回报。获准"《Next station is》——XX 艺(一)体流动空间"冠名(从签订协议之后的宣传报道开始)。冠名单位作为本次活动的协办单位之一。冠名单位派一名代表担任项目组委会副主任。为冠名单位提供定期体验名额若干。

③ 宣传回报。海报、宣传单、节目单、车票、座椅装饰、横幅、邀请函都将印上冠名赞助商 logo 和企业标识。车身广告,将赞助单位的 logo 放置在显眼的位置。活动进行前期,广告海报覆盖广州市各大高校并发送请柬邀请各校师生莅临。巴士内创意物品,可由赞助单位特供特制。

④ 现场回报。巴士停留,摆设摊位时,所有造势均以赞助单位主打宣传特色进行。赞助单位列为《Next station is》——XX 艺(一)体流动空间的主要合作商。现场工作人员的服装、帽子可以印制赞助公司的企业名称或标识。活动现场的 POP 广告:如刀旗、海报、广告伞、易拉宝等。赞助企业根据自身需要自行组织现场推广活动。现场接受报纸、电视台及广播电台的采访。

3. 风险预案

(1) 市场:方案实施前做好充分的市场调查,受众分析的资料收集,做好在物质方面(如书籍收集)的筹备工作,确认好场地和周期的安排。

(2) 财务:在资金方面,除启动资金和每次使用资金部分,准备部分资金作为检查安全设备,确保质量。活动的每次盈余必须记录好,公益的资金部分和投入活动的费用要区分。

(3) 合作:与相关赞助商和公益单位的合同合约签署全面、详细,如发生赞助商续约、退约等问题,需要及时整改,在各项工作进行时,需要设定工作日程表,有利于活动的具体操作以及管理。

(4)技术保障：在活动开始之前需要安排好路程、宣传工作，活动进行中，需要与各个部门维持畅通联系。

(5)安全隐患：检查安全设备，确保质量。艺(一)体流动空间活动是在车上进行，车上的所有物品需要在活动进行之前检查好。

(6)天气：因为是户外活动，每次准备工作必须留意天气变化的状态从而安排行程。如果在下雨天气因素的影响下，一切活动将在车内进行，并限制人数进入。车外停止一切活动。若遭遇雷暴、台风等恶劣天气影响，那么一切活动将延迟进行。

4. 项目团队

该项目采用团队合作形式运行，大致组织机构如下：

图4 艺术流动空间项目团队组织架构图

四、相关附件

1. 所采用的调查问卷及分析报告(略)
2. 目标赞助商项目合作可行性分析(略)

第三节　天津五月音乐节

一、项目方案描述

1. 缘起与初衷

音乐节作为新的音乐推广渠道，确实扮演着一个城市生活的重要角色，因为它不仅是一条影响范围广的产业链，更是一座城市、一个地区的名片。萨尔茨堡音乐节，是世界上最负盛名也是规模最大的音乐节，每年吸引超过百万观众，年产值 20 多亿欧元，创造了经济与社会效应双赢的局面。爱丁堡国际艺术节，是世界上最多元化的综合性艺术节，每年为爱丁堡市带来了 2000 多万英镑的经济收益，并且创造了 4000 多个工作机会。除此之外，世界上许多城市都有其个性化的音乐节，如拜罗伊特音乐节、普罗旺斯音乐节、坦格伍德音乐节、伦敦逍遥音乐节等。

兴起于西方的音乐节更多是通过摇滚乐的传入才被中国人所熟知，所以在中国，音乐节从一开始就更偏向于摇滚乐的现场演出，像长江迷笛音乐节、摩登天空音乐节、杭州热波音乐节，这些音乐节都比较倾向于摇滚和流行。而随着流行音乐的发展以及古典音乐逐渐复兴，音乐节在西方早已融合了古典、流行和摇滚音乐的新局面，中国的音乐节也应该有更国际化的眼光和标准。

五月音乐节正是基于这种局面努力做出了一次大胆的尝试，首次设置了以古典音乐为主，民族、流行为辅的节目安排，这种尝试是五月音乐节在主流市场方向做一次正式检阅，去探寻更大的市场空间，拓展和吸引主流音乐人群进入到音乐节，接受新鲜音乐元素，享受音乐，消费音乐。

而天津这座中国北方最大的沿海开放城市，毗邻即将建立的于家堡艺术中心，拥有将近 5000 万人口的京津城市圈大市场，也拥有她个性化的音乐节——五月音乐节。这样一场艺术与经济交融的盛会，由具有前瞻国际化视野的艺术管理人才策划管理，又将为天津、为中国、为世界带来什么呢？天津不仅是一座中西文化交融的城市，同时又处在环渤海经济要道，再加上深厚的传统文化底蕴，让天津的经济在近几年有了飞速的发展，可天津还缺少与经济发展相匹配的文化的腾飞，五月音乐节正是这次文化腾飞的号角，它不仅要成为一次全民的音乐盛宴，更要体现出天津多元化的城市内涵。五月音乐节以"播撒音乐种子"为理念，希望能够通过 5 至 10 年的音乐欣赏的习惯培养，形成一个全民听音乐、全民爱音乐的和谐环境，为天津市民营造一个良好的文化氛围。

2. 内容、阶段和目标

五月音乐节在初创期以四大主题音乐会为主，即世界十大经典音乐作品系列音乐会、市民讲解音乐会、交流音乐会、多媒体音乐会。

近几年来，无论是数量还是演出形式，国内音乐节市场都在发生着翻天覆地的变化。

音乐节似乎已不仅仅是音乐艺术的庆祝聚会，也同时结合旅游与经济效益等方面综合考虑，力求精神与物质双丰收。

五月音乐节力求以多种多样的艺术形式为全民提供一个了解音乐、欣赏音乐的良好氛围；开拓了更多的实践就业渠道，在一定程度上为艺术类大学生提供了一个很好的实践平台；促进天津当地企业、社区、校园音乐文化生活的建设和提高，满足人民群众多样化、多层次、多方面的精神文化需求。

继2010年五月音乐节在天津音乐厅成功举办后，天津音乐学院在2011年再一次成功举办了五月音乐节。在前两次音乐节成功举办的基础上，五月音乐节不断汲取经验，改进不足，大胆创新，做好做大，力争通过5至10年的努力，最终使天津形成具有良好音乐氛围的文化艺术名城，让五月音乐节成为天津这座美丽城市的名片。

要达到这一目标，五月音乐节将经历初创期、发展期、完善期、成熟期四个成长阶段，影响范围逐年扩张。五月音乐节在初创期（第1—3年），以四大主题音乐会为主体内容，同时会有官网维护进行实时信息的发布以及音乐会衍生品的售卖，影响辐射范围至津京地区。五月音乐节在发展期（第3—5年）在主题音乐会中加强中国元素和天津特色，增设大师班，乐器展览售卖，举办国际音乐比赛和音乐夏令营，影响辐射范围至华北地区。五月音乐节在完善期（第6—9年）设立"音乐节经营管理人才培养计划"国际论坛，并将音乐节持续时间延长为20天，同时建立"五月音乐节爱心公益基金"，影响辐射范围向全国扩散。五月音乐节在成熟期（第10—12年）已经基本完成音乐节的预期目标，形成以京津为中心向全中国乃至世界辐射的影响范围。

3. 项目的创新点

（1）市场定位——播撒音乐种子，走进百姓。五月音乐节以"播撒音乐种子"为理念，与其他音乐节不同，它将主要市场定位在普通百姓，以低票价、高水准、新科技来吸引观众，锁定市场。五月音乐节致力于将音乐的种子播撒在天津这片热土上，用音乐人的爱心与热情浇灌，让音乐在普通百姓心中生根发芽，茁壮成长。

（2）节目制作——四大主题鲜明，创意新颖。在节目制作上，五月音乐节以其特色鲜明的不同主题音乐会来吸引不同的观众群，在形式上既保留了古典音乐节的严谨，又融合了流行音乐节的自由，它不仅有室内的音乐演出，也有露天的音乐狂欢。音乐家们将改变传统音乐会严谨刻板的演奏形式，以音乐互动交流的形式来展现音乐节的交流性，邀请不同国家不同城市的演奏家在舞台上来一次绝妙的交流与碰撞，他们将用音乐与观众相互交流，甚至用乐器模仿语言与观众们互动，给观众们展示出音乐的亲和力，而不同地域之间音乐的碰撞也将带来新的音乐的嬗变。

（3）项目运作——特色营销模式和会员制的筹资方式。五月音乐节在其项目的运营管理上也有它与众不同的地方。在营销管理方面，五月音乐节主打"亲民"营销战略，同时建立起通过以"音乐节转播权"为纽带的一种创新营销模式，使五月音乐节、企业、媒体变为"利益共同体"，让媒体主动为五月音乐节摇旗呐喊。五月音乐节还推出一项特殊的创意宣传策略——"音乐快闪"，在音乐节的前期为其宣传造势，以此达到出奇制胜的宣传效果。五月音乐节将把这一行为艺术方式，打造成为有五月音乐节特色的营销方式。为此，我们将组建四

个不用主题的"音闪"(music flash mob)团队，分别以古典音乐、民族音乐、流行音乐、跨界音乐为演奏主题。在资金管理方面，五月音乐节建立的个人捐赠会员制度，一方面在非盈利、亲民众的基础上放大了社会效益，另一方面以更直接的方式吸引音乐发烧友，筹集资金。

二、项目方案设计

1. 项目背景分析

（1）天时——社会背景及行业背景分析

① 国家政策支持。党的十七大明确提出，要积极发展公益性文化事业，大力发展文化产业，激发全民族文化创造活力，更加自觉、更加主动地推动文化大发展大繁荣。当前，国际金融危机仍未见底，并对文化事业和文化产业的发展产生诸多影响，但困难和挑战中蕴含着新的机遇和有利条件，文化具有反向调节功能，面对经济下滑，文化产业有逆势而上的特点，这为创新文化体制机制、做大做强文化事业及文化产业带来了契机。五月音乐节的举办正是贯彻落实中央精神，不仅有利于繁荣发展社会主义文化，满足人民群众多样化、多层次、多方面精神文化需求，也是有利于增强城市软实力，为"保增长、扩内需、调结构、促改革、惠民生"作出贡献。

② 行业发展趋势。从最初每年一次的北京国际音乐节、上海消夏音乐节等古典音乐节，到现在在每逢节假日和暑假都举办各类流行音乐节，异彩纷呈的音乐节各具特色。但是大多数音乐节的观众普遍锁定在音乐工作者和音乐爱好者这样的小众人群，目前还没有普及市民大众的惠民音乐节。所以具有亲民特色的五月音乐节正是填补此处空白的音乐节。据统计，整个天津的音乐会观众市场总人数大于400万人，市场需求量大。

（2）地利——天津城市发展需要分析

天津是中国北方经济中心，中国四大直辖市之一，国务院1986年公布的首批国家级历史文化名城，也是中国北方最大的沿海开放城市，拥有丰富的自然资源，优越的区位条件，深厚的文化底蕴，良好的投资环境，被誉为"渤海明珠"。天津不仅是一座中西文化交融的城市，同时又处在环渤海经济要道，随着滨海新区纳入国家总体发展战略，天津步入了高速发展的快车道。经济建设突飞猛进，城市面貌焕然一新，人民生活水平不断提高。天津经济高速发展的今天，经济与文化相结合是必然的发展趋势。目前天津还缺少与经济发展相匹配的高水准的文化活动。五月音乐节正是这次文化腾飞的号角，它不仅要成为一次全民的音乐盛宴，更要体现出天津这座富有独特魅力和创造活力的文化强市正在吸引着世界的目光。

（3）人和——项目团队背景分析

此次五月音乐节是由天津滨海新区先锋文化传媒投资有限公司、北京驱动文化传媒有限公司和天津音乐学院三强联合共同完成此次项目。滨海文投主要负责音乐节所需资金的筹措及管理；驱动传媒主要负责音乐节的项目运作，包括节目运行、宣传及营销以及后勤保障等；天津音乐学院主要负责音乐节项目整体策划、部分演出节目、组织和管理大学生志愿者等工作。三方强强联手分工协作，共同打造高水准的五月音乐节。

综上所述，五月音乐节是在把握天时、挖掘地利、依靠人和作为其发展因素的基础上

建立的。由此,着力打造发挥城市特色的五月音乐节,是当下挖掘属于天津自己的文化品牌的需要,是天津着力创建特色文化城市的需要。

2. 项目内容设计

（1）世界十大经典音乐作品系列音乐会

1）节目设计。世界十大经典音乐作品系列音乐会体现了五月音乐节的经典性。它在内容设计上分别以世界十大经典音乐作品——马勒专场（作曲家年专场,以今年为例）、世界十大经典音乐作品——贝多芬专场、世界十大经典音乐作品——欧洲音乐地图、世界十大经典音乐作品—俄罗斯音乐之旅、世界十大经典音乐作品——爱我中华专场为五个不同主题的系列音乐会。

2）节目运作。①在前期宣传过程中我们会与音乐周报及新浪网合作举行大众评选十大经典作品的活动,通过报纸评选和网络评选两种途径最终在音乐会中揭晓,参与评选的观众有机会免费获得一场或多场音乐会门票；②在五场精美绝伦的音乐会中,每场都有两首由观众评选出的经典作品,我们会在中场休息的时候让观众有奖竞猜,猜中的观众也会获得精美礼品；③我们会与音乐周报和今晚报合作,设计一个音乐节系列专刊,随时发布最新演出消息、曲目介绍以及有关音乐节更多的幕后花絮故事。

3）价值与特色。十大经典作品音乐会的曲目均由观众评选得出,不仅大大提高了观众在音乐节的参与度,同时还起到了普及音乐知识、丰富市民文化生活的重要作用。我们在指引方向的前提下,给予观众足够的空间和权力去选择他们喜爱的音乐,在普及音乐知识的同时又起到了宣传的作用。

（2）市民讲解音乐会

① 节目设计。市民讲解音乐会体现了五月音乐节的亲民性。市民讲解音乐会采用先讲解再演奏的方式,走近全市3个社区、3家企业、3所学校,通过专业音乐人的讲解以及乐手与听众互动等形式,让听众近距离地接触、了解各种乐器,增强听众了解曲目内涵、创作背景及音乐基础知识的兴趣,也就是说让听众们别听边学,以寓教于乐的方式使人们对经典音乐不再陌生,在观看音乐会的同时,也能掌握一些基本的音乐知识。

② 节目运作。市民讲解音乐会采用低票价策略,票价一律定为十元,以讲解音乐知识为途径力求达到普及音乐知识提高观众素养的目的,地点一般定在各中学、公司,或者小区内。

③ 价值与特色。一直以来,讲解音乐会作为一种非常适合普及高雅音乐的音乐会形式,受到了众多专业音乐工作者以及观众的青睐。把中外名曲的欣赏知识介绍给市民朋友,使广大市民足不出户就可以丰富文化知识,提升文艺欣赏水平。这不仅使天津市民传统的消夏生活方式更有新意、更有特点,更为市民朋友所喜欢,更是为天津这座城市创造与城市现代化、物质生活相匹配的精神文化生活。

（3）交流音乐会

① 节目设计。交流音乐会包括学生交流音乐会和友好城市交流音乐会。交流音乐会体现了五月音乐节的交流性。学生交流音乐会将邀请中央音乐学院、中国音乐学院、上海音乐学院、沈阳音乐学院、西安音乐学院、四川音乐学院、武汉音乐学院、星海音乐学院

等八所音乐学院以及5所综合性大学以作曲家年为主题在交流音乐会上展演。友好城市交流音乐会是指邀请天津市的友好城市如芝加哥、费城等成为天津音乐节受邀演出团体，给我们带来形式各样的具有浓郁本土色彩的音乐。友好城市交流音乐会一共三场，前两场是各友好城市共同演出的综合音乐会，第三场是由来自友好城市的演员与天津具有地方特色演员同台表演的音乐会。

② 节目运作。交流音乐会会继续奉行低票价原则，与此同时，交流音乐会会为观众提供更多的来自友好城市的特色产品以及交流音乐会的衍生品，如CD、纪念册等。

③ 价值与特色。学生交流与友好城市交流都体现在了交流上，他们是校际与国际之间的交流。旨在增进学校与学校、城市与城市之间的友好关系，并通过交流音乐会的方式互相学习、互相促进。

(4) 多媒体音乐会

1) 节目设计。多媒体音乐会体现了五月音乐节的时代性。多媒体音乐会总共有四场。分别是：①一梦千年，②城市变奏，③I乐由自己，④逆时光。以"I乐由自己"为例，它是用IPAD或者IPHONE等I系列的高科技电子产品单独演奏音乐作品或者与实体的乐器配合演奏，演出的作品可以是流行的也可以是古典的，用全新的形式全新的载体来表现音乐，甚至可以让现场拥有I系列产品的听众一起互动，让大家发现，其实音乐也可以这么简单。

2) 节目运作。由于多媒体音乐会的部分技术需要在户外才能实现，因此多媒体音乐会的盈利模式就分为两部分，在室内举行的音乐会以售票、衍生品等形式盈利，而在户外举行的音乐会由于售票比较困难，因此以"一卡通"的形式作为盈利模式。免费面向公众开放，但由于户外音乐会所用的场地会包含很多原有商铺，所以音乐会期间在这里消费就通过"一卡通"的形式进行——在门口发放卡片，顾客进行充值，在场内消费均用消费卡，不得付现。这样所盈利的金额，五月音乐节与各商铺按比例分成。同时，还可以参考加入创意市集的方式，促进更多的消费。

3) 价值与特色。多媒体音乐会是本次音乐节的大胆尝试，也是新时代音乐降世的第一声啼哭。在这个科技迅猛发展的时代，新的时代需要新的声音来表达，新的音乐就要用新的多媒体来承载，多媒体音乐会一反传统音乐古板的演奏方式，以超直观的视觉冲击为手段展现音乐散发出的无穷魅力，这不仅拉近了观众与音乐的距离，更会产生一种人乐合一的效果。此外，科技手段的采用更体现了多媒体音乐会时代性的特点，既给观众带来耳目一新的感觉又会印象深刻。

3. 市场与受众分析

(1) 受众分析。各式各样的演出，形形色色的观众，这是天津国际音乐节的一大特色。四大主题音乐会虽然包罗万象，但每个主题音乐会都有其针对的目标观众群。

1) 十大经典作品系列音乐会受众分析。十大经典音乐作品系列音乐会以其经典性主要吸引的是专业音乐工作者和音乐爱好者。这些观众都是通过作品评选参与到音乐会节目安排中来的，他们热爱音乐自然不会放弃做音乐会主人公的机会。而在活动的评选过程中，会有一部分的潜在观众正受着五月音乐节气息的感染，他们可能是从未了解经典

音乐,但对音乐艺术充满好奇和向往。因此,十大经典作品系列音乐会的潜在市场会随着宣传力度的增强而扩大,并且在票价合理的低门槛下,将会有一部分的潜在市场逐渐成为音乐节消费市场。

在2011年3月,五月音乐节项目组的问卷调查分析显示:一年中欣赏音乐会的次数在1至5场的人群所占的比重最大,占整体的40%,他们是十大经典作品系列音乐会的潜在顾客,而欣赏次数在10场以上的人群占13%,他们是音乐会的目标观众。

在初创期,十大经典作品系列音乐会演奏的是市民比较熟悉和了解的音乐家作品,这样使普通观众更容易走进经典音乐的大门。而在发展期,我们会相应地减少一些耳熟能详的音乐作品,而是增加一些有难度的经典乐曲的比重,逐步提升观众的欣赏能力和品味。在完善期,随着市民欣赏音乐水平的提高,音乐会为市民提供风格更加多样化的音乐作品,并加强中国元素和天津特色的音乐作品比例。在成熟期,我们会增加纪念伟大作曲家的系列音乐会,每场设置不同的主题,全面系统地欣赏伟大音乐家的作品。同时举办当代作曲家作品专场,以使更多的听众了解当代音乐的发展。

2)市民讲解音乐会受众分析。市民讲解音乐会以其亲民性主要针对的是社区里的居民、学校里的学生以及企业的员工,他们可以是老人,可以是儿童,也可以是上班族。老年人怀有对音乐的梦想却没有实现,儿童正在音乐的学习道路上步履蹒跚,上班族渴望音乐但少有闲暇。但他们都有一份对音乐的热忱,而市民讲解音乐会就是要以低票价、贴近群众的方式激起他们内心对音乐的追求,使之自愿成为音乐会的忠实观众。

3)交流音乐会受众分析。交流音乐会主要包括国际友好城市交流音乐会和学生交流音乐会,因此交流音乐会的主要观众是对世界各国音乐文化感兴趣的市民、天津的游客、外企员工和在校大学生。外企员工因经常受到外来文化的熏陶,很容易产生对外国音乐的喜爱和向往。对于游客来说,能看遍城市所有的特色事物是其不断的追求,而自身的好奇心理也会促使他们乐于观看国际友好城市交流音乐会。在校学生主要是针对学生交流音乐会的,他们的普遍素质比较高,外语能力较强,而且充满着对文化艺术的追求。

4)多媒体音乐会受众分析。多媒体音乐会以其时代性引领着年轻人的欣赏风潮,其目标市场主要针对的是青年人中的白领和学生,学生更容易接受各式各样的高科技产品,并乐于购买。但学生中也有喜爱音乐但消费能力不足的人群,他们是音乐会的潜在顾客,因此多媒体音乐会会推行学生票、套票等优惠措施,逐渐将他们变成音乐会的目标消费群体。而对于白领阶层来说,他们具有个性消费的特点,他们既有一定的文化教养又有一定的消费能力,既有较多的空闲时间又乐于涉猎高雅艺术,他们非常感性,很容易受广告影响。随着社会的发展,他们越来越注重对自己的文化气质的培养,随着科技的不断进步,他们对新形式的接受能力也越来越强,I系列的使用率增大,3D裸眼、全息投影更是非常喜爱。作为新技术的弄潮儿,他们不只是观众,更有可能成为下一个演奏者。

在2011年3月,五月音乐节项目组的问卷调查分析显示:喜爱流行音乐的人数比例最大,占整体的48%,因此,他们是成为多媒体音乐会的主要市场人群。

(2) SWOT分析。随着经济的发展、社会生产力的不断提高以及政策体制的加强完善,未来的文化市场也将更具潜力。我们对五月音乐节的发展做出了如下分析,见表1。

表 1　五月音乐节 SWOT 分析

优　　势	劣　　势
1. 节目编排新颖多样,普及性强。 2. 票价合理。 3. 产品面向的消费群体广泛。 4. 便捷的购票渠道。	1. 资金来源有限。 2. 经验不足。 3. 品牌知名度不高。
机　　会	威　　胁
1. 国家政策的扶持。 2. 天津城市发展要求。 3. 市场需求空间大。	1. 国内已有知名音乐节的竞争。 2. 相声等其他娱乐项目的竞争。

从表中可以看出五月音乐节拥有演出形式新颖多样、票价合理、便捷的购票渠道、产品面向的消费群体广泛等突出优势。但五月音乐节在创办初期仍存在着诸如固定观众缺乏、品牌知名度不高等劣势。在五月音乐节举办的同时,京津地区的各类古典与流行音乐节,如国家大剧院推出的五月室内乐音乐节以及草莓音乐节等都是五月音乐节的竞争对手。与此同时,天津本地的民间艺术节以及其他娱乐演出的竞争也是不可忽视的。作为天津音乐节的开拓者,五月音乐节面对的是一个充满成长机会和广阔潜力的市场:有效利用政府专项资金对五月音乐节的支持,展现音乐节多元化的演出内容和创意新颖的演出形式,并以"亲民"营销战略,通过制定合理的门票价格及优惠门票套餐,通过多样化的宣传活动,通过建立多种便于观众买票的购票渠道,实行更加人性化的营销推广方案,达到满足更多市民的精神文化需求的营销目标。

4. 项目筹资

目前,音乐节需要前期投入 1302 万元,用于制作、运作音乐节演出项目等。为了保证项目顺利进行,五月音乐节的筹资方式类型多样,主要筹资类型如下:

(1) 争取政府专项资金支持。五月音乐节标志着天津市文化发展水平,向人们展示天津市的文化形象,受到天津市政府的大力支持。天津市政府为响应中央政府"十二五"规划繁荣文化事业和文化产业的口号,致力于发展文化产业,提高人民文化素质,对文化产业项目的实施给予了高度关注和支持。五月音乐节符合天津市政府发展文化产业的发展规划,将由天津市教育委员会和天津市文化广播影视局拟投 100 万元人民币的启动资金。

五月音乐节的举办有助于加强国际文化交流,特别是天津友好城市交流音乐会更是加强了天津市和天津国际友好城市的文化交流,提高中国和天津市的国际地位,促进国际文化融合,符合天津市政府加强国际文化交流与合作的目标。天津市政府和天津友好城市所在国驻华大使馆拟投国际交流专项资金 30 万(拟定),更好地推动文化交流。

(2) 企业冠名赞助及回报。企业赞助包括独家冠名赞助、战略合作伙伴赞助和指定性企业赞助。企业赞助需求总计 1150 万元,包括独家冠名赞助 1000 万元和指定性赞助三家 150 万元。独家冠名赞助回报(1000 万元人民币 1 家)。独家冠名企业享有 2012 年五月音乐节独家冠名权,音乐节冠以"×××五月音乐节",独家冠名企业享有主办单位资

格。音乐节所有硬性广告各级新闻媒体,如电视台、电台、报刊、互联网等做宣传活动中,突出体现冠名企业名称及LOGO。自签约起,五月音乐节所印制的门票、画册、海报的首页中均带有企业名称及LOGO。冠名企业享有五月音乐节所有宣传品首家醒目位置广告位,以及五月音乐节演出音乐厅、剧场内的场内广告牌(10块,2.5米×2米)。企业将获得由天津市委宣传部、天津市文化局主办的五月音乐节独家特许产品使用权一年。还有五月音乐节官方网站贴片广告。企业将无偿获得五月音乐节战略合作伙伴《音乐周报》所拍摄的音乐节所有演出照片。企业负责人将无偿获得五月音乐节战略合作伙伴天津广播电台节目访谈一次。

战略合作投资(400万元人民币2家)不享有独家冠名权和主办单位资格,其他待遇和独家赞助企业享受待遇相同。音乐节所有硬性广告,各级新闻媒体,如电视台、电台、报刊、互联网等做宣传活动中,突出体现冠名企业名称及LOGO。自签约起,五月音乐节所印制的门票、画册、海报的首页中均带有企业名称及LOGO。冠名企业享有五月音乐节所有宣传品首家醒目位置广告位,以及五月音乐节演出音乐厅、剧场内的场内广告牌(6块,2.5米×2米)。还有五月音乐节官方网站贴片广告。企业将无偿获得五月音乐节战略合作伙伴《音乐周报》所拍摄的音乐节所有演出照片。企业负责人将无偿获得五月音乐节战略合作伙伴天津广播电台节目访谈一次。企业将获得由天津市委宣传部、天津市文化局主办的五月音乐节独家特许产品使用权一年。

指定性赞助(50万元人民币)。指定性赞助包括音乐节专用产品、音乐节合作服务结构(酒店、餐厅、乐器修理等)和纪念品开发权销售权(详见附录5:指定性赞助投资与回报表)。

(3)发展个人捐赠会员制度。音乐节为方便音乐爱好者、音乐发烧友和上层商务人士交流、联系以及欣赏到自己喜欢的音乐会、培养自身的音乐修养推出了会员制。根据个人对音乐节赞助的金额不同给予不同贡献度认定。根据不同的贡献度可以享受不同的会员优惠和待遇。会员制将会员分成:普通乐友,支持性乐友,贡献性乐友,捐赠性乐友,赞助性乐友,特别会员,永久会员,共七个级别。根据不同捐助金额给予不同贡献度认定,享受不同等级和称号相应的优惠和待遇。

五月音乐节个人捐赠会员制度的实施在非盈利、亲民众的基础上放大了社会效益,对于整合社会资源、经营城市的音乐环境以及带动文化产业链的发展具有重大的意义和价值,而由此形成的群众基础将会成为推动天津市文化艺术发展的一支强大队伍。个人捐赠会员制度通过会员捐赠汇拢社会闲散资金,通过闲置资金促进社会再生产,提高社会就业率,以一流的演出水准和公益性演出方式,充分体现五月音乐节面向基层、服务人民的社会责任。达到了"拿出一点钱,全民共赏乐"的目的,既培育了新型文化产业市场,也有利于和谐社会的建设和发展。同时个人捐赠会员制度营造了良好的社会公益氛围,倡导以捐赠的方式促进中国文化产业的发展,为整个社会高层群众树立道德标杆,有利于提高国家思想道德建设。

发展个人捐赠会员制度,也可在一定程度上缓解音乐节的资金需求问题,在其所获得的经济效益上可从初创期、发展期和成熟期三方面来看。首先是在初创期,音乐节的品牌

运作处在萌芽阶段,这时的会员捐赠主要以普通乐友、支持性乐友和贡献性乐友为主,预计能筹到大约 30 万的资金。而在发展期,由于音乐节的各方面运作都能步上高速正轨,个人捐赠会员制度也在几年的发展中获得了一定的客户资源,预计在发展期能筹到大约 60 万的资金,其中各级别乐友人数相较于之前,捐赠性乐友和赞助性乐友的人群会进一步扩大。到了成熟期,音乐节的品牌形象已深入人心,内部的管理和组织制度也在不断地成熟提高,此时的个人捐赠会员制度也在其规模和影响力上会很大地扩张,预计在成熟期能筹到 100 万以上的资金,其中特别会员和永久会员的人数与之前相比会进一步增多,见表 2。

表 2 会员制收入表

捐赠途径	类　　别	捐助金额(元)	人数	总计(元)
音乐挚友	普通乐友	500	200	10 万
	支持性乐友	1000	100	10 万
	贡献性乐友	2000	80	16 万
	捐赠性乐友	4000	50	20 万
	赞助性乐友	6000	30	18 万
	特别会员	8000	25	20 万
	永久会员	10000	10	10 万
				总计:104 万

三、方案执行计划

1. 项目活动安排

五月音乐节在项目初创期以四大主题音乐会为主,每年音乐节周期为 1 月至 5 月,1—2 月为策划期,2—3 月为筹备期,3—5 月为宣传售票期,5 月为演出期和收尾期同,详见表 3。

表 3 2012 年五月音乐节项目流程表

	时间	地点	目标	措施
策划期	2012 年 1 月至 2 月	天津音乐学院	制定五月音乐节策划案	五月音乐节设计方案征集 五月音乐节策划小组成立 小组开会讨论策划案并最终定稿
筹备期	2012 年 3 月		确定音乐节运营机制、筹资机构;确定演员与演出场地	申请政府立项;与"天津滨海新区先锋文化传媒投资有限公司""北京驱动文化传媒有限公司"商定音乐节负责细节并签订雇佣合同 联系演员 考察场地

续表

	时间	地点	目标	措施
宣传售票期 2012年3月至5月	前期（3月1日—3月15日）		宣传推广、拓宽售票渠道、通过金曲评选增加市民关注度和互动性；30000市民了解	印刷海报、宣传册等音乐节宣传品并进行张贴 五月音乐节调查问卷发放、整理及分析 与"津工超市"联合售票 在《音乐周报》刊登十大金曲评选活动
	中期（3月16日—4月15日）		调动百姓积极性，提高参与度，形成"口口相传"效应；50000市民有兴趣	开展社区路演活动 在《音乐周报》刊登十大金曲评选活动 走过高校，招募大学生志愿者 与三大电信运营商、音乐手机商达成票务捆绑销售
	后期（4月16日—5月15日）		增加售票数量；100000市民关注	电视、网络播放音乐节相关信息在《音乐周报》刊登十大金曲评选活动并最终确定获选金曲与幸运观众 在音乐周报、今晚报中增设音乐节系列专刊；随时发布演出信息、曲目介绍以及音乐节背后的故事
演出期 2012年5月1日至5月15日	世界十大经典音乐作品系列音乐会（5月1日—5月5日）	天津音乐厅	让经典音乐深入民心	在中场休息时安排观众有奖竞猜，该场音乐会中有两首金曲是由观众选出 门票、音乐会CD、纪念册售卖
	市民讲解音乐会（5月6日—5月8日）	泛教育中心等三个社区 南开中学等三所学校 德国莱斯酒等三家企业	"由浅入深"地向市民渗透音乐知识，扩大音乐节覆盖面	低票价：一律十元 先讲解再演奏，让观众边听边学
	交流音乐会（5月2日—5月11日）			门票、音乐会CD、纪念册售卖
	学生交流音乐会（5月2日—5月6日）	天津音乐学院音乐厅	增进学校友好关系，提高学生间专业水平	学生合作演出门票、音乐会CD、纪念册售卖
	友好城市交流音乐会（5月9日—5月11日）	天津文化艺术中心	增进友好城市与天津的友好关系，提升市民自豪感	友好城市特色与天津特色融合 友好城市特色产品售卖
	多媒体音乐会（5月12日—5月15日）	天津文化艺术中心 天津音乐厅 津湾广场	本次音乐节大胆尝试；通过新时代的声音表达新时代的音乐；人乐互动性达到最大化	将现代潮流元素融入音乐节 Ipad演奏增加互动性 户外演出"一卡通"消费模式 门票、音乐会CD、纪念册售卖
收尾期			总结经验教训为下一届音乐节做好铺垫	与运营机构、抽资机构做好总结汇报 下一届音乐节计划

2. 项目营销战略及策略

五月音乐节的营销方案通过三个阶段展开，根据不同阶段的具体情况，通过亲民营销战略、合作共赢营销战略、整合营销战略及各种配套营销策略，有计划地对五月音乐节进行针对性宣传与推广。三个阶段的营销目标是，通过充分整合各方优势资源，让更多的天津市民及游客了解音乐节、参与音乐节、受益于音乐节，使五月音乐节真正成为广大市民的音乐节。

（1）前期营销战略及策略。五月音乐节主打"亲民"营销战略，通过制定合理的门票价格及优惠门票套餐，通过多种活动方式宣传音乐节高品质、多样化、多层次的演出节目，通过建立多种便于观众买票的购票渠道，实行更加人性化的营销推广方案，达到满足更多市民的精神文化需求的营销目标。五月音乐节门票总数36000张，通过实行亲民的价格策略、优质的节目策略、便捷的购票策略及其与之配套的促销、宣传推广活动，达到售出75%（27000张）的音乐节门票的预期目的，让更多的市民有机会分享五月音乐节的饕餮盛宴。

1）价格策略。目标：提高10%（约3600张门票）以上的音乐节门票售票率。措施：①为更好地贯彻音乐节的亲民宗旨，除一些面向高收入人群的VIP门票外，票价基本控制在100元以下；②五月音乐节将针对不同观众人群设计不同门票套餐，团体套餐（10人或10人以上享受六折优惠，100×0.6＝60元人民币）、家庭套餐（3人或3人以上享受七折优惠，100×0.7＝70元人民币）、亲子套餐（2人享受，七五折优惠，100×0.75＝75元人民币）、情侣套餐（2人享受七折优惠100×0.7＝70元人民币），让不同人群找到适合自己的门票套餐，从而调动广大市民的积极性，更好地让市民参与到五月音乐节中来。预期低票价和门票套餐在原有基础上提高15%以上售票率（约5400张门票）让更多不同层次人群购买音乐节门票。通过降低音乐节价格门槛，用实实在在的方式体现五月音乐节"亲民"特色，贯彻五月音乐节的"亲民"宗旨。

2）节目策略目标是通过多元化的节目扩大吸引7000人以上目标客户人群。采取的措施是将针对不同欣赏品味的观众，有针对性开展介绍世界十大经典音乐作品音乐会、市民讲解音乐会、交流音乐会、多媒体音乐会四大板块精彩、亮点的营销活动，提高不同欣赏品味的观众参与五月音乐节的兴趣。预期效果是增强五月音乐节对市民的吸引力，提升市民参与五月音乐节的兴趣，拓展7000人以上目标客户人群，以参与市民的人数做标杆，来反映节目多元化、亲民化的效果，从而体现五月音乐节在节目制作方面的"亲民"特色，贯彻五月音乐节的"亲民"宗旨。

3）购票策略

① 以便捷的购票方式来营销。作为五月音乐节三大售票方式，所有五月音乐节门票将会通过网络购票、社区购票、送票上门等三种便民方式售出，拟出售15000张左右音乐节门票。社区购票、送票上门业务的推出将会为五月音乐节提高20%的销售率（参考同行业相关案例），方便更多的市民购买五月音乐节门票，从购票渠道方式上的深入拓展从而体现五月音乐节便民、利民的亲民性。

网络购票：为了让市民更便捷地购买五月音乐节门票，五月音乐节官方网站设有网络

购票业务,市民可以直接登录五月音乐节官方网站(www.tjml.com)购买五月音乐节门票。

社区购票:为了让市民更便捷地购买五月音乐节门票,五月音乐节将联合"津工超市"建立社区购票业务。"津工超市"目前拥有240家连锁店,几乎覆盖了天津市内六区的高中档生活社区,辐射人口约四百万人,天津站在津工超市设置200个火车票代售点。五月音乐节将联合"津工超市",利用其完善、快捷的售票网络让市民就近购买五月音乐节门票("津工超市"销售的五月音乐节门票将按照火车票的协议分成方式,每张票加收5%的服务费)。

送票上门:五月音乐节为了方便市民购票,将推出送票上门服务,登录五月音乐节官网(www.tjml.com)购买五月音乐节音乐会门票或登录津工超市官网(www.jgls.com)购买五月音乐节音乐会门票或拨打五月音乐节服务热线022—23846691,均可享受上门服务业务(原则上只送天津市内六区的票,送票上门根据路程远近收取送票费,如果路途较远,则双方协商定价)。

② 以户外演出推广活动来营销。其一是社区推广活动,目标是:a. 吸引五个社区约4000人参与社区路演推广活动;b. 销售1500张左右音乐节门票;c. 对广大市民进行音乐知识的普及;d. 提高五月音乐节的知名度。可以采取的措施有:社区路演推广活动。五月音乐节的承办单位天津音乐学院将派出5支流动宣传小分队,联合几个代表性社区的居委会,开展"音乐进社区"的音乐知识普及活动及精彩的演出。活动时间安排在2012年4月每周六、日上午9点到12点。活动地点安排在社区活动中心或社区广场、社区周边公园广场。具体活动安排有音乐知识讲解、五月音乐节项目介绍、节目演出、有奖游戏互动、门票优惠活动介绍、现场售票。通过社区营销活动,预计将会售出、带动售出1500张左右(参考同行业相关案例)的五月音乐节演出门票,借助社区路演加深市民对五月音乐节的信任,对广大市民进行音乐知识的普及,以活动的方式加深市民对高雅音乐的了解,从而贯彻五月音乐节的亲民宗旨。

其二是"快闪"推广活动,目标是:a. 吸引约5000人以上参与户外路演推广活动;b. 销售1500张左右音乐节门票;c. 对广大市民进行音乐知识的普及;d. 提高五月音乐节的知名度。可以采取的措施是户外路演推广活动。"快闪行动"是新近在国际流行开的一种嬉皮行为,意指一群人在预先约定的地点集合,迅速聚集进行简短活动后迅速解散,以达到出人意料的宣传效果,可视为一种短暂的行为艺术。而"音乐快闪"作为五月音乐节的一项特殊的创意宣传策略在音乐节的前期为其宣传造势,以此达到出奇制胜的宣传效果。五月音乐节将把这一行为艺术方式,打造成为有五月音乐节特色的营销方式。为此,由五月音乐节组建的四个不同主题的"音闪"(music flash mob)团队,分别以古典音乐、民族音乐、流行音乐、跨界音乐为演奏主题。五月音乐节借助承办单位天津音乐学院音乐资源优势,邀请天津音乐学院"音闪"志愿者,按照演出主题在不同地点进行古典、民族、流行不同风格的"音闪"演出。活动口号为"音乐来了!快闪!"。活动时间为2012年4月每周六、日上午9点到12点。活动地点安排在意大利风情街、和平路金街、银河广场、公交车站、城际列车站。具体活动安排为精彩的"音闪"演出、五月音乐节项目介绍、有奖知识竞猜、

门票优惠活动介绍、现场售票。通过户外营销活动,预计将会售出、带动售出1500张左右(参考同行业相关案例)的五月音乐节演出门票,借助户外路演扩大五月音乐节的影响力,扩大五月音乐节的受众面,让包括"音闪"演出人员及工作人员和观看演出的所有市民都可以在心中留下永不磨灭的一闪,感受音乐带来的快乐。

③ 以有奖知识竞猜的方式来营销。目标是:a.增加至少10万以上潜在受众人群了解音乐节;b.吸引7000——10000观众参与有奖知识竞猜活动。采取的措施是有奖知识竞猜。五月音乐节在五月音乐节官方网站(www.tjml.com)建立"有奖知识竞猜"板块,市民可以直接登录五月音乐节官方网站(www.tjml.com),参与有奖知识竞猜。通过和天津音乐广播合作,该频道在声纳和尼尔森两家公司的调查中收听率均居全市第二位,有数百万忠实听众。五月音乐节在其节目"99点播台"中增加"有奖知识竞猜"环节,市民可以拨打电台热线(022—23601113)通过回答问题随机抽奖方式,参与有奖知识竞猜。五月音乐节通过与《今晚报》合作,《今晚报》日发行量70多万份,五月音乐节在《今晚报》设置"有奖知识竞猜"板块,市民可以拨打五月音乐节热线(022—23846691),通过回答问题随机抽奖方式,参与有奖知识竞猜。通过与其品牌相关项目合作,借助其品牌影响力提升、扩大《五月音乐节》品牌影响力,让市民了解《五月音乐节》各项基本内容,提高市民的参与兴趣,提升市民对《五月音乐节》的信任,不仅对市民进行了音乐知识的普及,还通过免费送音乐会门票的方式让更多的市民可以参与五月音乐节,贯彻五月音乐节的"亲民"宗旨。

(2) 中期营销战略及策略

1) 合作共赢营销战略。五月音乐节除了针对个人——"亲民"营销战略外,还有针对企业展开"合作共赢"企业营销战略。针对国内三大电信运营商中国移动、中国联通、中国电信,针对国内三大音乐手机商步步高音乐手机、万利达音乐手机、OPPO音乐手机,针对以媒体为代表的天津电视台文艺频道、天津广播电台音乐之声,这样一批与音乐相关、有音乐门票营销经验的企业、有音乐门票销售活动案例的企业展开合作,把音乐会门票与企业营销捆绑,并借助企业的经验、平台、渠道宣传五月音乐节。

2) 营销策略

① 捆绑销售——三大电信运营商、三大音乐手机商。目标是:a.短时间销售出6000张门票;b.通过捆绑销售争取6家音乐节赞助商;c.通过企业宣传平台,增加10万左右的受众人群了解音乐节。可以采取的措施是捆绑销售。通过与中国移动动感地带无线音乐俱乐部、中国联通新势力炫铃俱乐部、中国电信爱音乐铃音盒俱乐部、步步高音乐手机、万利达音乐手机、OPPO音乐手机合作,向每家运营商销售1000张五月音乐节门票,与其品牌相关项目捆绑销售,与其品牌结成战略合作伙伴关系。通过与其品牌相关项目合作,不但可以在短时间内销售出6000张五月音乐节门票,还可以借助其品牌影响力,让更多的市民以其他更加人性化的方式得到五月音乐节门票,参与五月音乐节。

② 战略合作——天津两大强势媒体。目标是通过媒体宣传覆盖天津市内六区及郊县四区大约200万人口。可以采取的措施是栏目赞助、战略合作。通过与天津电视台文艺频道"天天新艺"、天津广播电台"99点播台"合作,不仅向每家提供100张五月音乐节门票的赞助,作为与其品牌相关节目的有奖赞助,与其品牌结成战略伙伴关系进行广告投

放,向其栏目提供五月音乐节各种价值新闻,利用其传播平台宣传推广五月音乐节。通过与两家媒体相关项目合作,不但可以为五月音乐节造势、成为门票销售最好的助推器,还可以借助其品牌影响力,提升和扩大五月音乐节品牌影响力,加深五月音乐节在市民心中的印象。

(3) 后期营销战略及策略

五月音乐节基金会将与娃哈哈集团及娃哈哈集团合作媒体共同打造2012五月音乐节,娃哈哈集团也将借助五月音乐节的平台把自身的产品营销、企业社会公益形象与之联系起来,共同启动五月音乐节与娃哈哈"营养快线"整合营销战略合作计划,娃哈哈"营养快线"独家购买音乐节冠名权,并为整个营销计划提供资金支持。

营销目标:①"五月音乐节"通过整合营销提高音乐节知名度,吸引至少10家以上的大中型企业成为音乐节赞助商,门票销售率争取达到85%以上;②"企业产品"通过整合营销短时间内达到汇集天津市及周边城市200万人以上的宣传效果,产品销售率提高1到2.5个百分点;③"媒体"通过整合营销用同一个声音说话,音乐节转播时段广告费提高2到3个百分点,争取达到60%以上音乐节赞助商在其媒体进行广告投放。吸引非赞助商的10家以上企业在音乐节转播时段广告投放。可以采取的措施是,五月音乐节在娃哈哈集团的支持下,与媒体展开一系列创新合作模式,不再是被动地在媒体上投放广告,而是建立起通过以"音乐节转播权"为纽带的一种新的合作模式,使五月音乐节、媒体变为"利益共同体",让媒体主动为五月音乐节摇旗呐喊。五月音乐节与娃哈哈"营养快线"营销相互捆绑,在企业原有媒体资源下,利用企业合作电视台、企业合作网站、企业合作电台,向电视台、网站、电台提供转播权,实现音乐节演出现场直播、网络直播、电台同声直播。在娃哈哈集团的支持下,电视台、电台、网站通过全方位立体式地对音乐节进行宣传报道,包括采访音乐节主办方代表、音乐家代表、企业家代表,邀请三家代表参与电视台、电台、网站相关栏目节目,采访报道音乐各项活动,播放音乐节宣传片及招商合作广告等各种形式的宣传,扩大五月音乐节的影响力,从而把一块蛋糕共同做大,利益共享。在整个营销过程中,利益相关各方,各自发挥自己所长,充分利用资源整合优势,营造出一个电视、网络、电台、产品等多位一体的营销网络,达到传播最大化、利益最大化。让市民可以从多种媒介欣赏高品质的五月音乐节演出,享受五月音乐节的丰盛果实。

3. 项目财务预算

根据音乐节成长的四个阶段,我们对音乐节做了三个时期的财务预测和估算,分别是初创期、发展期和完善期。

(1) 初创期(2010—2012)

1) 运营支出。音乐节在初创期的总支出约948—990万元,以2010年预算收支为例,总支出约316—330万元,详见表4。

表4 初创期(2010年)运营支出表

项目名称	项目明细	费用(万元)
1. 演出支出		
十大经典音乐作品音乐会	5场	54.365—67.865
市民讲解音乐会	9场	5.913
交流音乐会	8场	52.176
多媒体音乐会	4场	25.112
总演出支出	26场	137.566—151.066
2. 运营支出		
票务支出	26场,5000元/场	13
户外推广宣传费用	26场,1000元/场	2.6
平面媒体宣传费用	26场	100
网络媒体宣传费用	26场	30
新闻发布会费用	1场	2
音乐周报金曲评选活动费用		1
总运营支出		148.6
3. 后勤保障支出		
器材管理运输	26场,200元/场	0.52
4. 后期开支		
衍生品制作等		30
总计		316.686—330.186

2)利润预期。初创期总体收入预计约1564万元。五月音乐节的运行资金主要来源于企业赞助,其次是票房收入和政府资助。票房收益部分按上座率达六成预算,预计售出15600张音乐会门票,总票房收入为180万元,所占比例为12%。五月音乐节为方便音乐爱好者、音乐发烧友和上层商务人士交流、联系以及欣赏到自己喜欢的音乐会特推出了会员制,根据市场调研有500人加入会员制,个人捐赠总额约为104万元,所占比例为6%。详见表5。

表5 初创期收入预测表

商业收入来源	金额(万元)	百分比
票房收入	180	12%
政府资助	100	6%
企业赞助	1150	74%
个人捐赠	104	6%
国际交流专项资金	30	2%
总收入	1564	

(2) 发展期(2013—2015)

在2013年至2015年的这三年中,五月音乐节在初创期的基础上,在演出节目上有了更多的改进,运营方式上也有了更好的改善,预计票房收入将上涨3%,会员人数将增加3%。并且增设大师班活动、乐器展览售卖活动以及举办国际音乐比赛和音乐夏令营。

(3) 完善期(2016—2018)

经过三年发展期的运作,五月音乐节已经进入良好有序的运营状态。总体收入预计将以3%的速度增加。

四、相关附件

1. 项目logo设计(略)
2. 五月音乐节调查问卷及分析报告(略)
3. 指定性赞助投资与回报表(略)
4. 各项演出活动成本预算表(略)
5. 各类演出流程安排(略)

第四节　方案点评

本章所呈现的艺术项目策划方案是在第六届中国艺术管理教育学会年会上的获奖作品。学会这次举办的项目策划大赛主要以艺术创意为主题。

《"校园百老汇第一季"原创小剧场音乐剧〈牡丹亭〉高校巡演》方案由北京舞蹈学院陈超、颜煌、宫思远、张读雨、徐喆伦、钟伟通、潘子同学策划、撰写,张朝霞、常耀华老师指导。这个策划案是一套即将在现实际操作作中落地实施的项目。原创戏剧是经典曲目与校园结合,本质在于通过经典与青春的碰撞,构筑"吸纳大学生等青年群体成为长远音乐剧观众"的培养计划。通过音乐剧与校园平台及小剧场相结合的创意形式,在京津两地进行高校巡演,灵活与时代变迁相契合,折射现代年轻人的生活状态。

项目的初衷在于用一种新颖的方式回归经典,并且培养新生代的年轻人喜爱经典,丰富中国本土音乐剧的创新和发展。以经典剧目"牡丹亭"为主题,与当下时尚的小剧场艺术模式结合在一起,充分发挥了传统剧目的现实意义,符合中国观众甚至大部分青年观众的文化诉求,弘扬了传统文化,是传统文化再传承的新形式。立足于传统文化,又在传统文化上创新。这就是"校园百老汇"的创新之处。针对现代人的文化消费模式,以及快节奏的生活方式,制定了小剧场与传统剧目相结合的演出形式,并且将演出的场地重点放在拥有大批年轻观众群的高校,这对于年轻人接受和传承传统文化具有现实意义。正如这组策划的同学们所说,这不仅仅是一项短期的展演,而是一项长远的观众培养计划。这种模式的成功,将会成为弘扬传统文化的重要方式,有利于中国艺术文化多样性和传承性的发展。

这个策划案在可行性分析一块有很多专业的数据,体现了策划团队的专业性。策划

人通过对大学生实际能力及可控资源的客观分析,利用校园平台,率先在北京舞蹈学院进行编排首演,逐渐推广到全国高校的演出,主要以京津两地的高校为主,最后逐渐扩大演出模式,进行全社会的推广活动。这种小型而精品的方式对于涉世未深的大学生来说增加了项目实施的可能性。"校园百老汇"通过对中国演出市场、国家政策、小剧场形式的发展现状的调查、受众的分析等各个方面,用专业的数据分析着力于增强项目的可行性。并且制订了相应的盈利模式、回报及退出机制,确保项目的稳定性和安全性。整个策划案还是相对比较完善的,涉及方面很多。在方案中,其最大的亮点在于通过对大学生实际能力及可控资源的客观分析,面对当下盛行的高投资大规模的运作模式,提出小型精品演出将是演出市场的"潜力股",对于涉世未深的大学生而言具有更高的可行性。在宣传方面,"校园百老汇"不仅利用了现在流行的各种传播方式(主要是网络传播),还提出利用"快闪"来宣传和吸引目光,制造关于"牡丹亭"的话题,成本低而且高效。

对于我们学习艺术管理这门专业的同学来说,这个方案对于教学具有启发意义,它将我们的课堂教学内容进行丰富和实践,由艺术管理系的同学策划、参加,培养了学生的能力。策划案不再是纸上谈兵,通过详细的策划分析,极大可能地落实,成为一项重要且具有意义的活动。就策划案本身而言,还具有一些不尽完美的地方。策划案的标题很有创新点,一下就抓住人的眼球,但是在策划案中,并没有题目中所提及百老汇的出现,也就是暴露了策划案的一个问题,过多的叙述中国演出市场和模式,并没有将更大的市场环境——"全世界"进行分析说明。特别是美国"百老汇"剧目的成功更是值得借鉴。这也是这个策划案所想要借鉴和利用的形式,所以需要进一步分析说明。

《Next station is:艺体流动空间》方案由星海音乐学院罗君怡、李彬彬、陈纯、李盛然同学策划、撰写,赵乐、杨路欣老师指导。在巴士内外部空间设计划分不同功能区域,巧妙利用巴士空间,发挥艺术巴士流动性、可延展性的特点,将传统的艺术展示、视听体验与当下流行的物物交换、心灵驿站等个性化活动相结合,增强受众的体验感是该方案的一大亮点。

方案的构思是通过大巴这样流动空间传达各种元素,只要对音乐有兴趣或者喜欢音乐的大学生(或市民),均可在艺体流动空间感受浓郁的艺术气氛,可以进行音乐艺术知识学习、音乐艺术作品欣赏、音乐艺术物品的等价值交换等。

同时,这里为观众呈现出不同地域带来的独特的地域文化。并且从宏观视角(发展文化产业、促进文化传播,发展文化产业、促进文化传播,前瞻性)、中观视角(逼切性和需求性,资源完整性)、微观视角(区域活动匮乏)进行论证的。

项目的吸引力和创意点是通过大巴这样可以流动的空间来展示的,并且在其中加入了各种各样的元素,从而创造出一个具有艺术体验及艺术享受为主题中心的视听感受区及美学体验区,并加上物物交换、心灵驿站、真我风采、休闲小站等形式。与其他的方案比起来,这个方案的载体为大巴,是非常有特点的,真正做到了空间的流动,创意十分巧妙。

而方案的可执行性也非常高。因为这个方案的创作新颖、可操作性高、流动性强、延展性高、吸引力强、受众范围广、成本不高等特点,容易受到中高端企业的青睐,为项目实

施提供强力后盾。在项目执行过程中,团队可通过专业知识、实践经验,提高项目的工作效率,同时也保证了项目的完成质量。本项目的主题就是要让学生及广大市民,能够通过"艺体流动空间",便捷地了解到各种不同类型的艺术。新颖的交流、学习、休闲平台,定会吸引到庞大的用户群。总之,"艺体流动空间"作为一个创新型的艺术创作项目,作为一个即将诞生的艺术载体、交流平台,它必然会引人期待和关注。

 这个方案的推广价值在于艺体流动空间通过流动艺术、艺术物品交换空间的形式建立起大学生与大学生之间或社会间的艺术文化交流,为大学生们提供最新颖、最专业、形式最多样的艺术资讯,为社会实现弘扬艺术文化活动最大公益性,坚持文化多元性的文化平台。此活动开展能够迎合满足广大学生对艺术的求知欲,能够为心怀艺术梦、身怀艺术才华的大学生提供最时尚、最特别的艺术展示平台,让大学生施展艺术才华、放飞艺术梦。对艺术管理教学来说这样的方案可以给对于想要促进文化交流的团体以启迪和借鉴。

 总之,作为学生策划项目,《艺体流动空间》定位清晰,结构相对完整,市场潜力巨大,但不足之处在于相关调研材料支撑方面略显单薄,造成了对流动巴士在艺术教育和推广上预期目标和影响估计不足。如若加强前期调研和分析,准确把控艺术教育与艺术推广目标,此项目不失为一个可落地孵化的优质项目。但是就项目落地本身而言,仍有不少需要克服的困难:1)市场复杂:自"艺体流动空间"出生以来,就要面对复杂的艺术市场环境。艰难地迈出第一步以后,是否能站稳脚跟,就在于"它"能否在这种环境中体现它的自身价值了。2)项目延续:项目采用"大巴车"为载体,维护成本较高,可能影响项目后续发展。3)缺少经验:从项目背景来看,项目可行性虽高,但由于国内还未发现相同案例,相关参考经验较少,容易忽略细微问题,造成不必要损失。而青年人的创意以及创业恰是在看似不可能中完成的。

 《天津五月音乐节》方案由天津音乐学院张雪妍、李磊、苏维、李名果、张岩彬、宋歌、夏月悦、王磊、魏冠峰、徐丹苹同学策划、撰写,张蓓莉、许多、肖明霞老师指导。这个方案是关于如何将五月音乐节做成天津的城市名片之一并发动全民关注和参与音乐节。项目的初衷,是要将五月音乐节打造成天津最具有代表性和影响力的艺术盛会之一,引领天津全民听音乐、爱音乐,丰富天津的城市文化,在为城市带来经济效益的同时,更重要的是为天津市民营造一个良好的文化氛围。

 就项目的创意而言,有几点非常吸引人。首先,项目本身的定位很恰当,面向全民,当今社会不呼吁曲高和寡,而要全民参与,因而低价、亲民、高水准的定位很好;其次,音乐节采用四大主题,但又相互结合,从表现形式等各方面最大限度展现音乐的魅力,既然定位是面向全民,则音乐节形式一定不能单一守旧,内容不能单调保守;最后就是项目的宣传和品牌意识的树立,宣传的亮点是形式非常时尚新颖,所谓"快闪",是时下非常流行的、年轻人喜爱的一种大街上的群众性的活动,加之主题分类明确而且齐全,只要执行好,就能吸引足够的关注,logo 设计很有特点也很有理念,这有助于树立五月音乐节的品牌。

 在可执行性上来说,五月音乐节策划方案具有很大的执行力度,首先,在主题上来说,音乐节的主题就很受青年观众的喜爱。所以只要保证到方案的执行质量,在执行上不会

有太大难度。但是,对方案本身来说,里面谈到的虚无缥缈的东西比较多。在推广价值上来说,不管是意义还是主题,都是有一定的内涵与价值的,音乐本身就有很多内容可以深入推广,而音乐节本身就有了一定的知名度。

比较一些我们所知道的其他音乐节,往往造势强大而实际却十分浮躁夸张,请一些不入流的明星或是小有名气的民间音乐人来表演,吸引一部分当下所谓的"文艺青年"来参与,五月音乐节的方案则显得朴实且鲜活。该项目提出"播撒音乐的种子"的理念,又分四个阶段来最终实现让五月音乐节成为天津的城市名片,规划较为科学,也从"天时"、"地利"、"人和"三个方面详细分析了天津这座城市所具备的利于音乐节发展的条件,又提出了新颖的筹资方式。

因为五月音乐节已经具有成功举办的经验,现在五月音乐节需要做的是扩大和成长,所以它的可操作性毋庸置疑,按照规划好的四个阶段来发展是具有极高的可行性的。这个方案结合了天津当地的特点,观察了世界潮流,为天津的城市文化的腾飞策划了一个比较精彩的方案。文化时代的到来,决定了城市的发展绝不仅仅是经济的发展,而那么多的先例也让我们知道文化艺术发展能带来的经济效益和社会进步都不容小觑,因而这种针对地域量身打造的策划项目非常有推广的价值。就教学意义而言,这个方案可算是我们艺术管理专业学习中成功的策划案例,值得我们借鉴和推广。

附录

2011 年第六届中国艺术管理教育年会综述
暨 2011 年全国大学生艺术项目策划大奖赛获奖名单

中国艺术管理教育学会第六届年会暨艺术管理人才培养国际研讨会 2011 年 10 月 21 日至 23 日在天津音乐学院举办。本届年会以"分享办学经验,推动跨界合作"为主题,为高等院校艺术管理学界和文化艺术产业界搭建了一个沟通观点、交流信息的研讨平台。年会议程包括开幕式、高峰论坛、主题发言与分组研讨、2011 全国大学生艺术项目创意策划大赛决赛、文化考察等多个环节。来自中国、美国、德国等国家的高层政府官员、知名专家学者、著名文化产业企业家、中外投资公司高管和国内 30 余所高校的 80 多名教师代表、160 余名学生代表参加了会议。在为期三天的会议中,与会嘉宾针对艺术管理学科前沿与行业发展、艺术管理学科建设、艺术管理人才培养模式等热点问题展开了激烈的讨论。教育部、天津市教委、中国艺术管理教育学会、天津市文广局、天津音乐学院等单位的领导出席开幕式并致辞。天津日报、音乐周报等媒体对会议进行了全程报道。

一、时代气息强,系统把握行业形势

近年来,我国文化产业爆发出强大的生命力,已经开始出现发展成为新兴支柱产业的端倪。随着文化产业的迅猛发展,对艺术管理专业人才的数量和质量的需求都迅速提高。年会扣准时代主题,对国家和政府对文化产业发展及文化产业人才培养相关政策尤其是深入推进文化体制改革、加快推动文化产业发展的要求和规定进行了深度学习和讨论。天津音乐学院党委书记徐建栋博士在开幕词中指出,国家实施文化大发展大繁荣战略,大力推动文化事业和文化产业协调发展,必将带来对艺术管理人才的旺盛需求。高校要顺应时代准确把握当今时代文化发展新趋势,将中央关于文化产业的指导思想落实到文化产业发展和人才培养中去。教育部社科司何健处长提出,艺术管理专业人才的匮乏已经严重影响

和制约文化产业的发展,是我国文化产业发展过程中需要解决的首要问题。我们国家一直高度重视文化产业发展,并从政策上提供保障和扶持,这些政策和规定都将对推动文化产业的科学发展,激励艺术管理高端人才的培养,加快产业结构转型升级,提高文化产业对经济发展的贡献率起到重要作用。天津市教委副主任韩金玉指出,天津是一个非常有文化底蕴的城市,有自己独特的文化资源和艺术品牌,天津市一直高度重视文化产业的发展。中国艺术管理教育学会主席谢大京教授强调,中国艺术教育管理年会要在全国各大艺术管理院系之间搭建成果分享、信息沟通的平台,用饱满的时代精神、人文精神、创新精神促进中国文化产业、艺术事业的繁荣发展。

二、研讨形式新,深度掘讨前沿内容

根据"艺术管理学科建设"、"产学研合作项目"、"艺术管理人才培养模式"、"非营利性艺术结构的运营与管理"等主题,年会分四个会场进行,参会代表可自选会场参与讨论。30余所开设有艺术管理相关专业院校的艺术管理教育工作者从教学模式、教学理念、人才培养、教学效果等不同角度共同献言艺术管理专业教育。天津音乐学院张蓓荔教授从艺术管理创新型人才的特征、高校培养模式的探索和实践、培养模式存在的问题以及改革思路等方面,提出建立以"夯实基础、拓宽专业、分层培养、强化实践、注重综合、突出创新"为指导思想的多样化人才培养模式,重点加强对学生创新精神与实践能力的培养,从而培养出我国艺术管理所需的创新型人才。来自中国传媒大学的张丰艳老师概括了当前音乐传播专业教学实践过程中存在的主要问题,她认为,实行合理科学的实践教育体系是实现传媒音乐人才培养的先决条件,加强教师梯队建设是培养优秀传媒音乐人的重要保证,提供丰富多样的实践机会是培养优秀传媒业界人才的必要因素,增添课程业界气息的教学方法是实现优秀传媒业界人才的关键任务。复旦大学上海视觉艺术学院的张常勇老师同样认为构建以实践为导向的教学模式势在必行,他总结出"阶梯式实践"的方法,第一阶段为体验式实践,第二阶段为参与性实践,第三阶段是毕业阶段的实习实践。天津音乐学院蔡莉教授结合所在院校特点和自身教育经验,从课程设置、师资配备、授课方法、学生实践能力培养等方面对音乐编辑与记者专业方向的教学情况做了探讨。天津音乐学院设立音乐编辑与记者专业方向,本身是一种创新,迎合了市场现状,扩大了音乐学院传统意义上的音乐教育概念,在传统音乐基础教育上又涵盖了艺术传媒文艺新闻专业,从而使音乐艺术院校向培养更广泛的专业艺术人才方向延伸,面向社会、服务社会。上海戏剧学院教师徐一文结合正在进行中的项目运作,就学科定位、不同层次培养模式下的产学研所具备的特点进行讲解。作为一名青年教师,徐一文的研究内容颇具深度,他的发言也反映了年轻一代艺术管理教育工作者在学术研究、专业造诣等方面迫切的提升欲望。中国音乐学院谢大京教授题为《关于国有艺术院团产权变革的理性思考》的发言,打开了全新的、宝贵的文化体制改革视角,他以体制改革的核心要素——产权作为研究的着力点,尝试以产权属性界定文化事业与文化企业,为传统划分院团属性的方法注入更加理性和客观的元素。山东艺术学院刘金龙副教授的发言题目是《非盈利艺术机构的运营管理》,他的观点植根于中国非营利艺术机构发展现状,并以非营利艺术机构的经营方式为重点,对其概念、运营的客观因素等进行了系统的阐述,有很强的实用性。上海音乐学院方华老师的研究切入点独特,她为大家介绍了制定城市文化政策的5E(启蒙、赋权、经济影响、娱乐、体验)模式。在5E模式指导下,城市文化政策的出台会更重视文化艺术对于每一个个体的意义,而不再是以其他社会目的为导向。她详解了这种模式的合理性以及存在的问题,让师生清楚地看到了艺术管理与城市文化建设之间的关系。

三、交流环节多,立体感受艺术管理风采

1. 论文交流,鼓励学术争鸣。艺术管理专业教育处于起步阶段,没有现成的经验可循,各高校相关专业教师的教学方法和教学手段不一,随之产生的学术观点和立场也就出现多样化。本届年会为以高校教师为代表的各界学者开设了论文交流环节,共收到学术论文近百篇。学者们从自己的研究角度对

艺术管理专业教育现状进行认真总结、反思,内容涉及专业发展背景、行业整体态势、办学教学经验等多个方面。提交者表示,撰写论文不是为了学术交锋,而是要在更广范围内探讨艺术管理专业教育的总体理念和具体方法,固化办学成果,找出问题与差距,在育人理念和教学实践方面发现个性特征,凝练共性规律。会后,全部论文已结集印刷。

2. 策划大赛,激发创意灵感。艺术项目创意策划大赛是艺术管理教育年会创办以来必设的鼓励学生挑战传统、思维创新的环节。大赛着眼社会经济和文化产业发展实际情况,直接推动和滋生了一批具有良好经济效益和发展前景的创业投资项目,扩大了投融资的可能性,带动了相关产业链的产品孵化,为做大做强文化产业贡献了力量。本届创意策划大赛突出传统地域文化这一主题,参赛者发掘不同地区的文化资源,将文化内涵传承与商业效益开发有机结合,完成了多个可以直接落地孵化的优质项目。大赛共吸引了近千名学生的参与,收到了来自国内外30多所高校近百个大学生创意创业策划方案,经过专家审评,20项作品进入到终审决赛。天津音乐学院选送的《五月音乐节》项目成为了大赛的亮点作品,最终,该项目与北京舞蹈学院的《"校园百老汇第一季"——原创小剧场音乐剧〈牡丹亭〉高校巡演策划案》、星海音乐学院的《艺体流动空间》一起荣膺大赛一等奖。此外,大赛评出二等奖3项,三等奖6项,优秀奖8项。

3. 文化游览,感受古城新貌。文化是城市的软实力,体现着城市的精神和灵魂。天津是著名的历史文化名城,以"洋楼文化"、"古文化"、"民俗文化"和"曲艺文化"等闻名于世。近年来,天津市文化产业发展迅猛,形成了高新技术产业园区动漫产业园、3526艺术创意工场、6号院文化创意产业园、杨柳青民俗文化旅游区、盘龙谷影视制作基地、滨海文化产业区等文化产业集聚区。"十二五"时期天津市将着力文化建设,用"硬功夫"提升城市软实力,将文化产业发展成为城市支柱产业。会议期间,组委会组织了夜游海河、天津文化圈观光等相关活动,与会者领略了天津的特色文化和城市底蕴,也感受到了新时期经济发展特别是文化产业发展的风貌。

4. 世界参与,碰撞思想火花。本届年会邀请到了政府部门、文化产业一线等不同领域的专家,实现了高校学者与他们的深入化跨界沟通和联系。中国国家大剧院特邀顾问、上海大剧院艺术总监钱世锦先生负责上海大剧院的节目安排、市场推广等经营管理工作,参与策划、实施"上海国际芭蕾舞比赛"、"上海国际哑剧节"、"上海国际艺术节"等大型演艺专案,率先实践了《阿依达》、《浮士德》等经典歌剧和《猫》、《剧院魅影》、《悲惨世界》等经典音乐剧的中国首演。他以实际经验总结出艺术管理专业教育要重点强化学生的国际视野、策划统筹、节目编排、市场推广等能力。中国"文化产业年度人物"、天创国际演艺制作交流有限公司执行董事、总经理曹晓宁先生是中国文化主题公园演艺模式的创立者和常态旅游演艺剧目的开拓人,他率领天创员工独资购置白宫剧院及附属设施,开创了中国文化企业在国外拥有自己演出剧场的先河。他结合天创公司制作的《功夫传奇》海外巡演等案例讲述了艺术管理人才在国际性文化项目中所能发挥的作用。他提出,艺术管理人才要重视中国文化特色演艺模式的创立和常态旅游演艺剧目的开发,积极参与国际演艺市场竞争,实施"走出去"战略,把中国文化推向世界,开拓海外演出市场。中国对外文化集团公司新闻总监王洪波先生以《妈妈咪呀》音乐剧的中文版制作运营为例说明了艺术管理者要具有打破传统商业模式建立新模式的魄力和胆量,要有预测市场的判断力,可以胜任资本的投入和管理、编导团队的选择、运营团队的组建和票务推广等工作。

四、开放化程度高,逐步接轨国际趋势

现在,世界各国都在摸索艺术管理的办学理念、办学模式。欧美国家的专业教育起步较早,教学模式和教学成果有很多值得国内教育工作者学习和借鉴的地方。本届年会邀请到美国、德国等国外专家学者,展开国际性专业研讨。

全球艺术管理教育界的领军人物琼·杰弗里教授是哥伦比亚大学艺术管理研究生课程负责人,担

任《艺术管理与法律杂志》执行编辑十年,撰写过《新兴艺术:管理、生存和成长》、《艺术的钱:筹钱、存钱、赚钱》等多本关于艺术组织管理的书。她以艺术管理的发展历史为线索介绍了艺术管理专业教育的性质、定位、理念、意义,如何处理艺术教育、艺术和商业的关系,如何开展艺术管理专业教育等问题。她提到,正规的艺术管理学院教育已有半个多世纪的历史。大概20世纪初期,很多国家还是只是把艺术管理课程融合到了其他专业课程当中来教授,比如说社会学。艺术管理专业就是在与艺术专业教育、市场学、法律学等相关课程的融合当中不断地发展起来的,这也就使得不同院校的课程有不同的倾向性,有的只关注艺术管理的非盈利性,而有的则关注其盈利性。

在美国,早期艺术管理课程主要集中在研究生阶段的教育,现在本科和硕士研究生阶段的教育都比较完备了,已经有四百多门独立课程。在欧洲、亚洲、南美洲的一些院校开设了艺术领导力、艺术市场等进修课程,后来也逐渐开始出现本科和研究生的专业课程。现在,在世界范围内只有少数的艺术管理博士课程。杰弗里指出,对于那些刚刚起步的公司尤其是运作小众化的艺术形式和艺术项目的公司来讲,需要的员工不必很多,但是这些员工一定要训练有素,既是全才又是专才。那些比较大的艺术运营机构则更加注重培训员工的管理能力和组织能力。在艺术管理教育中要非常强调"合作"精神的培养,在竞争如此激烈的今天,合作有利于资源整合、整合知识,善于合作是艺术管理者的重要素养。在美国,艺术管理的研究生课程大部分由兼职教师担任,这些教师主要是从事艺术方面的工作的,他们能够将自己的实践经验传授给学生们。

德国科隆音乐舞蹈学院教授、国际艺术管理中心主任彼得 M. 吕南教授以"什么是艺术管理?在艺术管理领域,高等学校的教学、科研可以实现什么?"为切入点展开报告。他提到,艺术管理所做的就是扶持、支持、开发艺术,艺术管理者必须理解艺术家的语言,但也能够理解社会及其机构的话语。一个人只有能够做到知识渊博,谨慎,以目标为导向,并意识到自己的调解员和传译者身份,才能成为一名优秀的艺术管理者。

美国杨百翰大学艺术与传媒学院副院长、设计制作部总监罗里·斯坎伦在题为《成为最好的艺术管理人才培养机构》的报告中介绍了其学校独特的办学模式,提出要以"增强灵性,扩展知性,塑造个性,终身学习"为使命,一切工作以学生为出发点和归宿点,设定目标,提高学生技能,从而达到全方位的平衡。为达到这些目标,杨百翰大学分层次对课堂培训、个人学习和艺术实践提供支持,如轮流进行演讲讨论、体验式学习和亲身专业体验等。美国杨百翰大学艺术与传媒学院设计制作部艺术经理杰弗里·马丁以美国非营利性艺术组织的管理、专业艺术项目出品作为要点,以"玛沙·葛兰姆舞团"项目作为研究案例,讲解了美国艺术管理从业者、教育工作者如何处理与政府、社会资源之间的关系以及如何在非营利性组织的运转下实现可盈利艺术项目的运作。

本届教育年会既有高校教师代表带来的鲜活教学经验、政府部门的政策解读和引导,同时也有文化企事业单位介绍的产业运作典型案例、国外同行的经验积淀和新鲜资讯,从多维角度搭建起成果分享、信息沟通、共同发展的合作交流平台。年会不但是天津音乐学院和国内外各兄弟院校办学实力的展现,也是全国各地区文化产业发展态势的见证,各与会单位表示将内修自身实力,把握时代机遇,促进学科专业建设,打通艺术管理理论与实践的交融渠道,推动人才培养与行业市场的有效对接,实现产学研协同创新,培养出一大批优秀的艺术管理人才。

2011年全国大学生艺术项目策划大奖赛获奖名单

一等奖 项目名称:"校园百老汇第一季"原创小剧场音乐剧"牡丹亭"高校巡演
　　　　　所属院校:北京舞蹈学院
　　　　　团队成员:陈　超、颜　煌、宫思远、张读雨、徐喆伦、钟伟通、潘　子

指导教师:张朝霞、常耀华

项目名称:天津五月音乐节

所属院校:天津音乐学院

团队成员:张雪妍、李　磊、苏　维、李名果、张岩彬、宋　歌、夏月悦、王　磊、
　　　　　魏冠峰、徐丹苹

指导教师:张蓓荔、许　多、肖明霞

项目名称:"Next station is"艺体流动空间

所属院校:星海音乐学院

团队成员:罗君怡、陈　纯、李彬彬、李盛然

指导教师:杨路欣、赵　乐

二等奖　项目名称:"物换'星'移,'广'乐随行"——星广会三十周年庆典及推广

所属院校:上海音乐学院

团队成员:刘铮悦、徐一骏、张　菡、戴德岳、李颖慧、薛雯菲

指导教师:王　勇

项目名称:Muse-Wing 缪斯之翼孤独症艺术培育拓展机构

所属院校:北京舞蹈学院

团队成员:周子航、李　爽、杨子瑞、李泪村、孙正琪、化　伦

指导教师:王　梅、马　明

项目名称:弦情秋韵——中国民族音乐北京地区驻华大使馆推广

所属院校:中国音乐学院

团队成员:杨　淼、鲁怡君、谭　琳、曹田子、区文瀚、刘一锦、李楚倩、刘智轩

指导教师:谢大京

三等奖　项目名称:古典乐谱网

所属院校:中央音乐学院

团队成员:马东毅、金丽娃、柴丹书、楚　冰

指导教师:何　粹

项目名称:黑胶计划:黑胶文化的维护与推广

所属院校:中国音乐学院

团队成员:刘婵君、岑嘉辉、邓茜佳、刘思源、卢小天

指导教师:谢大京

项目名称:"流转的天籁"乐器中转站

所属院校:南京艺术学院

团队成员:王　橡、谭成、张雨薇、蒋　凯、王　玥、李　盼、蒋昕言

指导教师:董　峰

项目名称:复兴音乐版权

所属院校:北京现代音乐学院

团队成员:彭诗童、李武雄、陈桂龙

指导教师:许　贝

项目名称：文艺济南：城市系列文艺生活创意地图之济南版
所属院校：山东艺术学院
团队成员：郭　清、李姿衡、李诗璇、任诗洋、王涵娜
指导教师：陈　凌

项目名称：壮乡动漫总动员
所属院校：广西艺术学院
团队成员：辜腾飞、周文心、霍雪宁、黄加民、刘杏元、王　芳、李　靖、黄培晟
指导教师：章　超、宋　泉、蒋林峰

第六章 艺术节庆项目策划

第一节 文化传承 金陵印象:南京民国文化艺术节

一、项目方案描述

1. 项目初衷与意义

南京,一座文化之城,蕴涵着江南文化、六朝文化和民国文化的乐章与画卷。南京的民国文化虽随处可见,却需要穿梭于大街小巷去采撷,步履在古典与现代中交错难免会有一种乱了时空的困惑,此时一个集精华和经典文化于一体的民国展演项目自然呼之欲出;在这样的背景下,民国文化艺术节的诞生,自然而然地成为人们理解民国南京、解读民国南京历史的选择。

本项目以传承南京最具特色的民国文化为主旨,希冀在创造一种体验式的南京民国文化的找寻记忆中感受民国历史文化魅力,彰显当下市民的精神风貌。同时以南京市承办 2014 年青奥会为契机,利用全市对外宣传资源,提高南京的国际知名度,将多面的南京展现在世界的大舞台上。

2. 项目内容与目标

本项目利用 2013 年十一黄金周的 10 月 1 日—6 日,为期六天,以"搜寻民国记忆"为主题,"体验民国文脉"为主旨,来举办一场兼具民国特色与现代文化元素的文化艺术节。核心内容包括以江苏省美术馆为会场举办的一系列展览(绘画、古玩、雕塑等)、纪录片大赛、表演秀三大板块为主的丰富多彩的主题活动以及"民国特色小吃会"、"民国建筑游"、"民俗工艺体验汇"等活动,并以富有民国特色的大型演出作为闭幕式。我们希图迎合不同需求观众的口味,积极扩大观众群,围绕"民国文化"这一主题展开,找寻民国记忆,体味在历史的洗涤下留存的经典,感受南京城市文化内涵,将"博爱""民主"的思想传播和弘扬。

本项目通过对民国文化的集中再现和包装整合,致力于达成以下三点目标。1)体验民国文化的魅力。通过本次文化艺术节使大家增强对民国文化艺术的进一步的了解,特别是对于食快餐文化成长的 90 后,具有生动的教育意义,让南京民国文化和其博爱、宽容、民主

的精神能够得到广泛推广和传承,同时能够让现代人感受到民国活跃、自由、创新的思想氛围,真正体会到民国文化的魅力。2)提升南京的城市品牌知名度。正值2014青奥会筹备之际,通过此次文化艺术节加深南京古城文化形象——"来自骨子里的底蕴和雅美","不同于京味儿北京和经济上海而产生的独特的慢节奏品味式的南京生活",将南京更好地介绍给本国和世界各地的人民,增强南京的城市影响力。3)建立长效机制,创新民国文化。本活动作为南京第一个针对一个特定的历史时期而作的主题式文化艺术节活动致力于打造时代性的文化艺术节,在回望民国历史的同时,与旅游相结合,树立文化旅游新思路。

3. 项目创新点

不再只是观众:以"体验"为活动主旨,贯穿于各个项目板块,参与者不再只是被动接受的观众,民国建筑游、民俗工艺汇等活动使参加者成为主角;活动整体形式新颖,精细的编排和每日不同的活动展演不仅配合精心选取的每日主题而且针对各年龄段均有涉及,精彩绝对目不暇接。

不再只是孤立:活动的核心会场为江苏省美术馆,作为在众多民国史迹的拥簇下绽放的会场,使得活动不再只孤立和局限在会场中,从看到民国建筑的刹那,民国记忆便随之打开,南京独有民国特色的民国建筑群,南京遗留下来的民国资源所形成的氛围,使得活动不再孤立。盛大闭幕式放在著名的民国建筑人民大会堂中,更加保证活动民国气息的原汁原味。

不再只是展览:每个活动细节都努力回归民国特色,着力于营造各个活动的记忆点让观众感受民国气息,使观众不再只是观展,而是瞬时梦回民国,在浓烈的跨时代氛围下感受民国文化魅力。给观众一种身临其境的感受,让观看者真正有种回归民国的感受,形成一种当今与往昔的文化穿越。

二、项目方案设计

1. 社会需求及受众

就南京作为以文化立市为理念的区域化大都会而言,传承历史文脉,衍化时代新风,举办民国文化艺术节庆活动有着切实的社会需求。从旅游发展来看,将旅游和文化结合进而开发深度观光、体验式的旅游是大势所趋。南京旅游资源丰富,只有在与民国文化的结合上下工夫,作精细的整合提升,才能塑造南京的品牌形象。民国文化艺术节将文化与旅游相结合,将"文化旅游"这一新兴旅游形式推广并树立新形象,通过对民国物质文化遗产古建筑群、民国非物质文化遗产、文化旅游三者的交汇点探索与调研,形成文化旅游首批新风尚——民国文化艺术节,这一项目契合了南京市政府发展文化及旅游的规划,而南京作为民国首都所在地,民国文化便成为旅游路线的必选项。从社会环境上分析,2012年逢民国100周年祭,重新将民国文化推出,触摸文化、重温历史也成为了政府的号召工作;政府积极的政策指导,为此项活动增添了不少重量和保障。而2014年南京将举办青奥会,青奥会的主题恰巧是青春、文化、体育、交流,届时世界各地的朋友特别是青少年朋友都将争抢一睹古城南京的繁盛,针对南京民国文化策划的此项活动更可能成为青奥的另一个符号。

经过分析,本项目的目标受众包括5个部分:1)旅游爱好者,来到南京必会重温民国

所留下的记忆;2)青年学生群体:南京高校众多,作为南京的一大符号,民国文化受到学生群体的欢迎;3)历史、文化艺术爱好者:民国文化的各类展览、演出满足了人们的文化需求;4)研究近代史的知识分子、学者;5)对民国文化感兴趣的市民。除了特定的受众群之外,另外还有一部分的市场潜在受众群,这些人一般处于中立的态度,通过一系列的宣传与吸引和活动本身存在的艺术价值,另外包括艺术节中的一些活动给市民带来精神上和身体上的享受,也可以引来很多潜在受众前来参加文化艺术节。

2. 资源条件

在南京举办民国文化艺术节具有得天独厚的条件。其一是基于地理位置、历史传统、人文底蕴所形成的资源条件。南京是一座古老与现代气息并存的城市,拥有浓厚的文化背景。文化艺术节、民国文化这些关键词都会极大地吸引广泛的观众参与其中。而举办此项活动的场所包括长江路1912文化街区、颐和路大使馆街区、总统府旅游景区以及江苏省美术馆、南京博物院、江南剧院等,这些场所及机构本身就是民国遗存的建筑,更容易吸引庞大的人群。其二是基于文化发展、舆论氛围、经济基础所形成的资源条件。早在2005年"文化南京"就成为构建和谐南京的重要发展战略。在南京,各项发展文化产业的工作机制正在建立健全,文化产业载体建设方兴未艾,文化招商异军突起。而民国作为南京的一项不可或缺独具特色的文化遗产,为这次活动奠定了一定的基础。南京都市传媒异常发达,扬子晚报、金陵晚报以及江苏旅游卫视、南京城市频道都在打造民国文化品牌。举办此项活动符合当地传媒的利益,也会为传媒带来新的观众群。其三是基于多元化的资金渠道、经费保障所形成的资源条件。在政府资金和措施的大力支持下,本项目定义为一场政府性的文化艺术活动。政府作为一支不可忽视的力量,会在各方面起重要作用。政府除了会在资金上给予大力帮助外,还会在行政举措等方面给予支持和赞助。赞助与资金保障,是影响一个城市文化艺术节的影响范围和参加人数的重要因素,很多商家例如江苏酒家等一些具有民国特色的商业和刚上市的企业会抓住商机与这次艺术节合作顺势来宣传自己的品牌。还可以寻求艺术基金会的大力支持,江苏省艺术文化发展基金会是针对一些较具特色的艺术文化活动提供一定资金支持的基金会,在我们的沟通下,江苏省艺术文化发展基金会也表示了对本活动的兴趣与支持。

3. 项目策略规划

表1 SWOT分析

优势(S)	劣势(W)
1) 本活动策划主题明确、内容丰富多样,创新性和特色显著; 2) 活动主创具备强大史料研究资源,决定活动在专业及学术上具备指导性; 3) 活动主要针对中青年和艺术领域爱好者,其参与性强; 4) 策划和执行团队团结合作,积极向上; 5) 活动中的部分表演类节目由毕业于南京艺术学院音乐学院和流行音乐学院的优秀演奏团队演出,在保证质量的同时,降低预算。	1) 没有更多的经验借鉴,策划团队较年轻; 2) 项目执行预算较大。

续表

机会(O) 1) 南京首次推出此类活动、潜在市场广阔，拥有较多的参与者； 2) 2014青奥会即将开始，本活动既是预热，也可借此提高城市形象。	威胁(T) 十一黄金周其他节庆活动的展开可能会抢滩市场。
SO战略 1) 充分发挥策划团队的激情与活力，充分利用史料丰富的各研究所资料，充分了解定位市场及其目标； 2) 与青奥会宣传子项目进行相关合作，共同提高南京城市形象； 3) 在准确的定位的前提下，发挥各种可利用资源，整合可利用资源，策划出新颖却不失质量的艺术节。	WO战略 1) 邀请资深活动策划人担当活动顾问； 2) 充分利用广阔市场，在活动收益的同时向潜在合作对象（企业、基金会、政府）争取更大的活动赞助。
ST战略 1) 充分保持活动的艺术价值、文化价值和社会效益，在活动内容中丰富完善； 2) 对前期宣传进行严格规划和执行，在宣传中提高艺术节知名度。	WT战略 1) 丰富活动内容，在权威顾问的引导下，将年轻团队的劣势转变为思维活跃的优势； 2) 积极进行筹资的同时，拓展十一黄金周受众群和活动潜在受众群。

表2 项目策略

活动时段	策略建议	要点概述
前期	·完善宣传步骤，并根据不同的宣传阶段拟定针对性的宣传方案； ·各子项目负责组认真落实完善活动内容和宣传规划； ·注意重点拓展活动主场地江苏省美术馆的目标受众；在同类爱好者中吸收本活动的潜在受众； ·邀请资深民国史学家和民国文化艺术专家作为活动顾问； ·寻求政府支持以确保展品的落实	活动项目宣传： ·综合各传播媒介，有效整合利用宣传方式，最大限度地提高活动的知名度和影响力；使受众由不了解→知道→想参加
中期	·由于子活动项目较多，活动场地较分散，使得活动的整体性容易被忽略，要充分利用各子活动会场的宣传作用，把握目标受众； ·根据每天各会场遇到的突发状况一定要积极做好总结工作，以便后期行程更好地展开	子项目前期重点宣传： ·民国印象纪录片大赛前期宣传及活动作品征集与筛选； 展览准备工作： ·积极联系和落实参展事宜，落实各项参展作品； ·召集文化艺术节志愿者
后期	·详细做好收工和总结工作； ·将客户资料归类整理	活动项目宣传和同步跟踪报道： ·各子活动项目在各会场区同步宣传； ·媒体新闻报道； 活动内容： ·各子项目活动负责组独立但要保持相互联系的关系； ·做好每天活动的总结活动； ·跟踪报道，完美收官； ·对活动调查问卷和活动突发状况进行总结； ·收集参与活动的客户资料，以便下一场活动的展开

4. 活动整体设计

民国文化艺术节通过"十一黄金周"六天(2013年10月1日—6日)的活动,分别在江苏省美术馆、南京人民大会堂、南京民国建筑群、江苏酒家四大活动地点分时段开展精彩的有关民国记忆的各类展览及体验活动。其中以江苏省美术馆为主要活动场地,通过美术展、古玩展、电影展和名人展等展览再现民国时期的艺术文化生活,并通过展览再掀艺术文化"百花齐放"之风。除省美术馆主场地外,作为民国大菜"博物馆"的江苏酒家每晚都将奉上集视觉、听觉、味觉、触觉等于一身的体验式节目,精彩的民国特色菜和音乐艺术活动,让参与者切身体会民国文化的味道;民国建筑群游览体验活动更是带您亲临建筑群落,呼吸民国空气,体验民国气息。文化艺术节收官之作——民国文化艺术节闭幕式将引爆活动高潮,别具匠心的民国代表性音乐类、舞蹈类、语言类等艺术节目编排将为艺术节的闭幕画上完美的句号,见图1。

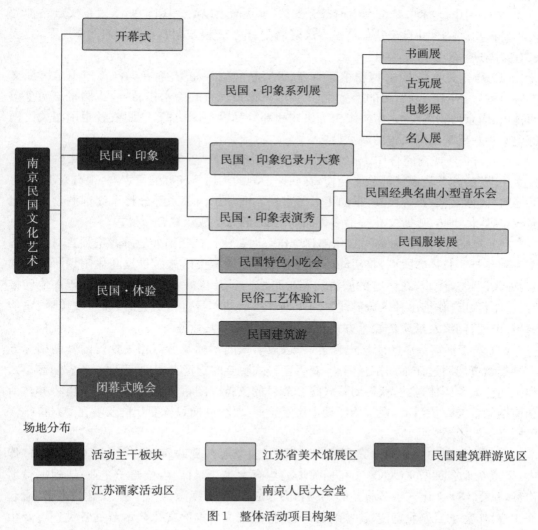

图1 整体活动项目构架

5. 项目资金融资、预算和运作

本次活动主要是进行优秀文化艺术的宣传和推广,旨在让参与者身临其境而且更加系统、全面地了解民国时期的社会风情。就活动本身的意义而言,结合活动形式和内容,我们将采取以下筹集资金的方式:

(1) 与江苏省美术馆进行合作。江苏省美术馆作为本次活动的主策划为活动提供场地和展品等部分物资保障,以及一定数量的资金支持,为此项目进一步完善执行提供保障。

(2) 向政府申请专项资金,努力获得相关部门的行政及法律支持。配合南京市政府正进行和规划的历史文化街区建设及保护政策,与政府合作进行宣传和开展活动;获得活动举办的政府资源优势、活动信誉度等无形资源。就开幕式所需的街头表演等环节,按相关法律法规向政府提交申请。

(3) 向中国艺术节基金会申请资金支持,本次活动以纪念民国文化,发扬民族精神为核心,符合其要求,并且该基金会曾多次资助在宁高等院校项目,在策划组的沟通下,其表示有兴趣进一步了解本项目。

(4) 与相关收藏机构、博物馆商洽,获得展品的支持和赞助,在向江苏省美术馆提交办展申请后,对于活动所需的展品,除了美术馆馆藏现有的美术作品外,我们将与南京市博物馆、南京博物院、南京市档案馆等机构和部分私人藏家协商,借调或者租用相关民国历史文物及反映民国历史的展品物资。

(5) 与企业或商家合作。在相关环节,如民国体验·舌尖上的老南京与"中国南京美食文化节"的相关商家江苏酒家合作,在前期策划的沟通下江苏酒家表态:很有兴趣,愿意共同将"民国大菜"推陈出新,推向更大的市场。活动民国菜系部分将予江苏酒家独家冠名权,从媒体宣传、旅游文化等诸多方面,和江苏酒家达成双赢合作模式。

(6) 与旅行社及旅游局等文化部门合作。通过旅行社吸纳外地游客增强其对活动的了解和参与。具体方式有:将活动所在的片区与活动相关的旅游景点和休闲场所联系起来,如民国建筑漫步,在原有的旅游线路上形成一种片区式的新旅游线路进行宣传和推广;和旅行社合作推出片区旅游线路的优惠。在活动本身宣传的同时,通过宣传册、宣传海报,电视、网络及纸质传媒等方式适当推介旅行社及其业务。

(7) 对于活动最后的闭幕式晚会,采取冠名权的招标及所需相关物资的赞助招标方式筹集物资。通过详细的招标筛选,获得闭幕式晚会的物资支持;通过向江苏省演艺集团和民间艺人及团体邀约,获得闭幕式晚会节目的支持。闭幕式相关中标商家也将参与活动前期的各类宣传活动,在宣传活动中展示企业文化,并向目标受众群及潜在受众群推介民国文化艺术节。

在项目筹资中的赞助方案有两类。第一,独家冠名赞助商:①在各类各级媒体宣传中,呈现企业名称及LOGO;②在相关场地均有大幅、醒目广告位给予企业;③根据赞助份额,享受本次文化艺术节收益的相应利润分成;④拥有期限为一年的"文化艺术节"冠名使用权,作为正当商业宣传;⑤签约后,企业将全程参与本次文化艺术节的各类宣传及预热活动;⑥闭幕式晚会将采取"×××民国文化艺术节闭幕式晚会"(企业冠名),及主持人

图2 项目部门构成

口播的方式回馈企业。第二,特约赞助商:①在本次文化艺术节的宣传册、海报、门票等文宣品中,印有特约赞助企业名称及LOGO;②在相关场馆均有指定广告位、宣传摊位及易拉宝放置处;③获得展览及演出场地2%的门票赠送。具体预算(略)。

7. 效益评估

从经济效益、社会效益、文化效益等三个方面进行预期效果分析。1)经济效益:本次活动以回忆和体验为主,分别有美术展、电影展、古玩展等五个展览,其中民国印象系列展览是从10月1日至10月6日,展览的主要场地江苏省美术馆处在长江文化区,集1912街区、中央饭店、总统府等具有民国特色地方于一处,根据相关资料的统计,工作日在长江文化旅游景区的人流量有1万,而我们的活动是在十月黄金周,人流量据统计是工作日的2倍,如果前期宣传效果佳的话,预计是原有的3倍,而室内场地展览的观众预计是室外的一半,所以那一片地区除了展览所产生的社会效益外,衍生品等其他一些商品销售也会随之提升。其次,无论是参与的观众群体、主办方或者是赞助商及媒体,都会附带相关的巨大的经济利益,艺术节期间所涉及的旅游、餐饮、服务等各行各业的收益会急增。2)社

会效益:作为社会这个存在场中的在场者,受众将在此次活动中获得全新的感官享受,而本次活动的主体——民国文化也将再一次回归到大众的眼前,民国文化被了解和重新认知。民国,是南京作为一个文化城市的象征,所给人们带来的不仅是表面上那些活动展览的回顾,更重要的是在人们生活印象中留下民国的种种记忆片段,这种文化将上升为一种精致文化。在推广城市文化的同时使每个人都得到成长,弘扬并传承民国文化精神。3)文化效益:民国文化艺术节通过对民国"博爱""自由""平等"思想的宣传和民国百家争鸣的各艺术领域的再现,积极营造活跃的文化艺术氛围,形成"民国博爱"的大环境同时将南京慢节奏的城市氛围与民国生活的理念相结合,成为活跃自由文化氛围的催化剂,提升城市文化内涵和艺术高度。

对效益回报的分析包括以下方面:1)民国文化艺术节集艺术性、旅游性、参与性于一身,将南京古城的深厚文化精粹之一民国文化艺术融入其中,极大提升了其文化价值;为立体式展现"民国——南京——百花齐放"式的艺术文化提供了理想的载体;文化节贯彻落实南京市政府的"旅游发展经济"思想,借助2014青奥会的旅游契机,在南京"文化古城"的基础上树立"民国旅游"的新名片,带动南京市旅游经济的增长,树立城市新形象,为2014青奥会的展开预热。民国文化艺术节囊括各具特色的板块、多元艺术的子活动,不仅将南京市内的民国文化遗产资源充分利用,也借助了旅游资源、专家顾问,力求既生动又权威地将百花争鸣的民国艺术文化在更多的受众间展现出来,在生活中品味、在旅游中赏析。2)本项目的子项目虽然丰富众多但每个都经过精细的调研和编排,通过声、光、电等众多要素的整合和利用平面媒体等媒介的展现,使得活动的子板块特别是表演展示类板块保持了较高的艺术价值,让人们更易于融入其中。3)体验式的民国文化艺术节通过时代式的立意和文化艺术的品析极具话题性,并经过精心设计和强势营销,必将成为媒体的焦点再度造势,"民国风"中蕴含的思想艺术繁荣季将顺势袭来。4)活动预期将吸引至少2万人的关注和参与,并且通过病毒营销影响到更多的人,扩大活动的影响力和参与度,通过一系列前期的预热和"十一"旅游黄金周的酝酿能够吸引更多的包括但不限于南京市民及游客的参与,拓展旅游项目并且大大提升活动的投资潜力,以获得更大的利润。5)通过此次活动,策划团队掌握运作大型项目的能力,并通过最后的活动调查反馈表完善提升本项目活动,以达成长期活动的目标。6)回顾民国的繁荣与没落,使大家更深刻了解民国的历史与文化艺术。7)通过此次活动,策划团队掌握运作大型项目的能力,并通过最后的活动调查反馈表完善提升本项目活动,以达成长期活动的目标。

三、方案执行计划

1. 主体活动方案设计

(1) 开幕式。文化节开幕式是宣布本次民国文化艺术节正式开始的一个标志性活动。将包括艺术节宣传表演,开幕式前的印象民国开场式,领导人讲话等环节,馆内环节持续半个小时左右。

1) 时间:10月1日10:00(9:00开始宣传表演)
2) 地点:江苏省美术馆

3) 具体实施设计：第一，艺术节宣传表演：活动开始前1个小时，由南京文化节志愿者装扮成三组民国学生和青年在开幕式前举行表演活动，三组队伍分别由原国民大会堂旧址、中华书局旧址和雍园1号民国建筑出发，队伍标有"2012·民国文化艺术节"标志向美术馆集合。第二，开幕式流程：主持人身着民国时期的学生装或中山装来进行开幕式，领导人上台演讲并宣布南京文化艺术节民国·印象文化周正式开始。艺术节宣传表演汇集到美术馆广场时，各队伍的代表自动登上搭建的情景舞台，进行8到10分钟的话剧表演，随后引出领导和嘉宾对开幕式致辞。致辞者在大家的欢迎下，身着洋装或中山装分乘两辆老式汽车入场并致辞。

4) 具体路线如下：

队伍1：原国民大会堂旧址→长江路→1912街区→总统府→江苏省美术馆新馆。图表略。

队伍2：雍园1号民国建筑→大悲巷→中共代表团办事处原址→周恩来图书馆→梅园新村纪念馆→国共南京谈判旧址→江苏省美术馆新馆。图表略。

队伍3：中华书局原址→太平南路→中山东路→中央饭店→江苏省美术馆新馆。图表略。

(2) 民国·印象系列展览

众所周知，二十世纪前期，在西方文化的激烈冲击下，中国在社会、生活、艺术等各方面开始起步，并在急剧动荡、变革的社会背景中演变，在曲折中进步；"蜕变"就像民国时期的中国，在各个方面接受着变革的力量，越来越强大，越来越完善，民国·印象系列展演便是一场通过各种形式的艺术方式来表达和展现蜕变中民国的展演。民国·印象系列展览包括美术展、古玩展、电影展、文化名人展四大展览和民国印象纪录片大赛入围作品展、活体雕塑艺术；每天都有不一样的风味和精彩；展览围绕民国文化艺术节"民国·印象"的主题，以"蜕变"作为子项目系列展览的主题，在各种形式的艺术展览中重拾印象中在冲击与碰撞中蜕变的民国气息。展览时间：2013年10月1日—6日；展览地点：江苏省美术馆；门票价格：20元/张。

(3) 民国印象纪录片大赛入围作品展

为了使大家更深刻地了解和体会民国文化内涵，扩大活动影响力，为更多的人了解南京民国文化，更好地把传统文化与现代科技相结合而展开的活动。参赛者为自愿报名的社会各界人士。内容以描述民国时期名人轶事、生活风尚为主，也可拍摄与民国有关的现代作品。旨在通过我们手中微小的镜头，呈现一个具有故事的南京，在现代化的城市里寻找南京城市里遗留下的民国遗迹，通过建筑、老人、古玩等来发现南京这座古老城市的文化风韵，并根据自己的想法，能够以不同的线路结合实际来呈现南京古城的文化魅力。比赛大致流程：1) 参赛者通过指定方式报名参加并提交完整的作品资料报名。报名时间为活动开始前一个月至活动开始。2) 所有参赛作品将上传至文化艺术节官方主页，透明化地由网友和评委共同评选，通过评委打分与网民票数对半结合的方式选出前10名入围参赛作品。3) 入围的参赛者收到活动组通知后，将作品剪辑成5分钟的精彩视频片段和完整版视频以DVD光盘形式上交组委会，一式两份，分别用于存档和评审。4) 展览期间

（10月1日—6日），作品的5分钟精彩片段在展厅播放展览，观众作为大众评委会在入口得到一张选票，将其投入作品对应显示屏下指定的投票箱，把选票结果量化，再与专业评委打分结合取最终分值。由分值排名，选取6名获奖者，其中金奖一名、银奖两名、铜奖三名。5)在文化艺术节闭幕式晚会上举行颁奖仪式。

（4）民国·印象表演秀

为了丰富展览内容，更全面地体会民国特色活动设立此项目，用一种活泼的方式来体现民国文化。活动时间与地点：10月3—4日 10:00—11:00，1912酒吧街区。本环节将尽情展示民国风采，共分为两个部分。一是以主舞台T台为主要场地进行民国服饰T台秀，同时将舞台两侧以模特造型来装饰。民国服饰T台秀：T台秀主要是以民国时期的服装为特点，模特着中山装、学生装、旗袍等比较有民国特色的服装随着民国时期的不同风格的音乐，在台上进行民国特色风格的T台秀，强调古典与现代的结合，达到过去与现在的统一，将艺术节推到高潮。第二部分为民国故事。民国故事板块在T台服饰秀之后展开，通过民间手工旗袍老师傅对民国旗袍的历史、设计及制作介绍，以及百岁老人讲述民国服饰、衣着的变迁、衣食住行的变化来深入了解民国的发展与印象。期间穿插互动环节，颁发观展券、民国特色小吃会尝鲜券等活动券，吸引民国爱好者参与到更多的活动中。

（5）民国特色菜品会——舌尖上的民国南京

南京的旅游主打"民国风情"牌，但多年来，作为旅游业重要内容之一的餐饮却未能完美展现其光鲜的特色。本板块与江苏酒家合作，打造专属所有美食爱好者的"舌尖上的民国南京"，打造南京又一城市文化名片，带领"好吃佬"们将"民国大菜"及由来已久的"秦淮小吃"推陈出新，推向更大的市场。

江苏酒家创建于1946年，原名义记复兴菜馆。作为地域文化之代表的民国大菜，便是在这里得以诞生辉煌。而民国大菜，泛指从1912年中华民国在南京建立之初到1949年这样一个特定的历史时期，以本帮京苏大菜为主体，外帮菜肴为辅，包含浙绍、广东、广西、湖南并融入了清真等一些在民国期间流行于南京的风味菜肴。民国大菜以选料严谨、制作精细、突出主料、玲珑细巧、色泽艳丽、味美时尚、雍容华贵而著称，并按时令四季有别合理搭配，其高档烹饪原料所制菜肴往往作为精制宴席的头菜。"绿柳居"驰名的"乌背青鱼"；中外驰名的六合龙池大鲫鱼；洁白如玉的莫愁湖花香藕；鲜红欲滴的后湖樱桃；与金华猪媲美的南乡薄皮猪；肉嫩美味的八月桂花鸭等，让民国大菜充满了南京地方特色。

（6）闭幕式晚会

晚会是对民国文化艺术节的回顾和拓展。晚会将采用现代舞台风格、技术与传统表演相结合的方式，创造出时尚、新颖的舞台环境和观赏环境。让观众对民国文化的认识上升到一个新的高度，了解其重要性及经典性，自觉担当起传承和发扬的重任。时间：10月6号晚7:30—9:00(时长一个半小时)；地点：人民大会堂。人民大会堂是一个民国时期遗留下来的古老建筑，深深具有民国气息，它拥有3072个座位，功能齐全，开办过多场音乐会或者晚会。具体节目设置如下表。

表3 节目设置

场次	节目名称	时长	表演者或团队	节目备注
开场	开场舞蹈《茉莉花开》	5分钟	小红花艺术团、江苏省演艺集团	改编自江苏传统民歌《茉莉花》。
第一章：民国·回望	《新霓裳羽衣舞》	8分钟	南京艺术学院节日管弦乐团	萧友梅创作的钢琴曲,受西方创作思维影响。
	芭蕾舞剧《花样年华》选段	10分钟	上海芭蕾舞团	音乐方面让中国民间音乐与西方爵士音乐互相配合,编舞中将古典芭蕾、现代芭蕾与戏剧芭蕾融为一体,展现民国风情。
	清唱剧——《长恨歌》选段	8分钟	江苏省演艺集团	黄自作品,我国现代音乐史第一部清唱剧。
	配乐舞蹈诗朗诵《教我如何不想她》	3分钟	南京艺术学院舞蹈学院	《教我如何不想她》是刘半农1920年在伦敦时写的一首白话诗,1926年赵元任将此诗谱曲。是30年代中国青年知识分子中,广泛流行的一首中国艺术歌曲。
	京剧《凤还巢》选段	5分钟	江苏省京剧院	作为梅派代表性剧目《凤还巢》是一出风趣的轻喜剧,情节巧妙,戏中行当齐全,称为"群戏"。此剧为梅兰芳根据清宫藏本《循环序》改编,原名《阴阳树》,又名《丑配》。1929年,梅兰芳饰演程雪娥的《凤还巢》在北京首演,受到观众盛赞,久演不衰。
	儿童歌舞《神仙妹妹》选段（老虎叫门及其改编儿歌）	3分钟	小红花艺术团	中国近代歌舞之父、中国流行音乐奠基人黎锦晖的作品。
第二章	摄影及纪录片大赛颁奖典礼对之前活动的参赛获奖影片和摄影作品通过大屏幕进行片段播放和回顾,让所邀请的嘉宾及媒体人士为获奖选手进行颁奖。主持人按照对拍摄内容的分析,挖掘出一两个典型选手与民国文化背后的故事 20分钟。			
第三章：古城·新貌	歌曲《让时代为我们喝彩》	3分钟	江苏省演艺集团	南京第十届全运会会歌。
	歌舞《迈向新的征程》	3分钟	前线文工团舞蹈队	
	《南京,我爱你》	4分钟	南京军区前线文工团	南京军区前线文工团创作室主任吴国平作词、前线文工团团长方鸣作曲的《南京,我爱你》,既唱出了南京的风采和神韵,也唱出南京人的心声和深情,唱出了南京人的精气神。《南京,我爱你》这首歌是专为歌颂南京而唱,歌曲的旋律采用了地方音调,曲风走民谣路线。

2. 周边活动方案设计

周边活动方案设计包括民国建筑漫步和民俗工艺体验汇两个环节。（具体内容略）

3. 项目宣传

此次活动旨在邀请各个阶层的观众，举办一场真正的"大众文化节"，因此宣传工作应该不断拓宽受众面，扩大宣传范围，整合有力资源，保证宣传效果和活动影响力。在具体实施方面，本次文化节的宣传工作应以"耗费耗力低，宣传效果好"为宗旨，积极运用新兴媒体。

(1) 宣传渠道

1) 网络传媒（各大社交网站以及视频网站）。网站广告曾是红极一时的宣传方式，但近年来广告价位的提高，不利于节省本次活动的资源。因此针对于中青年的宣传我们选择通过人人、微博、天涯、西祠、豆瓣、百度贴吧等开辟民国文化艺术节专属页面，发布更新活动板块和内容，并通过转发互动参与的形式等扩大宣传和知名度。另外，网络新闻跟进报道也是我们活动可行的宣传手段之一。创建民国文化艺术节的官方网站，更直接地来传达和展现民国文化艺术节的最新动态。

2) 公共设施传媒：公交车站牌；地铁站宣传；免费入场券、门票优惠券派送等，能适度弥补网络传媒在年龄限制上的空缺。

3) 平面宣传（平面宣传主要包括杂志和报纸两大类）。杂志类：杂志大多为半月刊和月刊，与45天的宣传期不符合，且与报纸相比价格较高，效果不好。报纸类：南京地区的报纸较多，主要有：《新华日报》、《南京日报》、《扬子晚报》、《金陵晚报》、《南京晨报》、《现代快报》、《东方快报》等。从每日总销售量看，《扬子晚报》全市销售量约为304510份；《现代快报》全市销售量约为302829份；《金陵晚报》全市销售量约为257532份；《南京晨报》全市销售量约为248489份。综合价格表和覆盖率我们将《扬子晚报》与《现代快报》作为活动平面宣传载体，发布活动信息和内容。而且在活动筹备和进行时，选择与这些媒体甚至电视与网络新闻合作发布信息，对活动进行跟踪报道，扩大活动影响力，起到重要的推动作用。

(2) 宣传策略：1) 话题营销：预热阶段制造话题，借助媒体渠道以"民国旅游""民国复古风"等赋予内容的关键字在前期各大媒体投入话题宣传，引起讨论和兴趣；2) 深入挖掘主题文化内涵，集中优势媒体及宣传途径针对性宣传，采用分阶段式递进宣传法，并通过事件营销、广告维系、氛围打造等策略联合运用，以"忆民国风潮"→"悬念式宣传"→"集中式密集宣传"→"引爆"为宣传策略规划，一步步掀起高潮。

(3) 传播计划

1) 宣传重点：内容上：宣传设计突出民国独特气息，宣传内容讲述活动亮点；范围上：人流量大的地铁站、公交站，社区、街区；方式上：各宣传媒体与创意表演有效结合。

2) 宣传步骤：2013年9月1日新闻发布会；2013年9月1日—12日，预热期；2013年9月13日—20日引爆期密集宣传；2013年9月21日开始前高潮期密集宣传；闭幕式后期媒体答谢（见图3）。

(4) 视觉规划

图 3　视觉规划

宣传整体突出民国气息和基调,海报、广告、宣传册中以体现民国元素,譬如建筑、人物、美术古玩类图片为主,使得观众一眼就可辨识活动主体。为了调和新一代观众的口味,其他方面的设计元素适当渗入时尚元素,保持时尚与传统的结合自然流畅。

4. 应急方案

表 4　应急方案

	风险	影响	对策
1	黄金周场地的冲突	活动进程延缓、效果受损甚至活动搁浅	对场地提前做好调查与预约,确保预定在活动计划的范围时间
2	黄金周"民国风"旅游体验活动面临人多车多的问题	交通受阻,影响行程及体验情绪;环境嘈杂,参与者不能很好地体验到民国建筑的典雅、端庄	制定好体验路线,搞好衔接,对各景点人车流量进行科学分析,掌握好实时交通
3	开幕式游行表演遭遇天气或者申请程序问题	无法带给受众人群新颖、震撼的体验	1. 分析并掌握好第一手天气信息。如遇天气变故,馆内开幕式表演将进行填补 2. 与公安局等相关政府部门联系,提前获得支持及审批
4	赞助商资金不到位	整个项目将无法开展	制定好筹资计划,并多与赞助商友好协商,以互惠互利的原则求得合作

续表

	风险	影响	对策
5	借调或租用的展品不到位、名贵展品的安保	影响展出效果。导致不和谐因素,影响整个活动的形象	1. 按清单与所需借调或租用展品的机构友好协商,争取支持 2. 名贵产品聘请专业押运机构进行押运和保管
6	美食体验活动受众偏小	本环节不能更好地呈现和传承民国美食文化	通过电视台及我们活动预热期宣传方案进行大力宣传和推广,在进行过程中不断创新和挖掘亮点,吸引、确保和增加受众
7	闭幕式晚会舞美道具出现问题	闭幕式晚会效果受损	与专业的演出公司合作,确保器材及其操作人员的专业性,对重要器材均做好替换或者备份处理
8	不可预知的原因导致活动无法进行	活动将被迫停止	为活动购买专业保险,由保险公司承担相应损失

四、相关附件

1. 艺术节 logo、相关海报及门票样式(略)
2. 南京民国文化艺术节调查问卷及分析报告(略)

第二节 "梦回南越":南越古国音乐文化节

一、项目方案描述

五湖四海的朋友汇聚在珠江两岸,广州这片衍生了数千年的土地在此刻浅斟低唱,我们试图找寻这段土地上古老的记忆。几千年来,中原大地的人们涌入岭南,热情奔放的南越文明注入温文尔雅的汉文化系统,逐渐演化成今天的岭南文化。当年欣欣向荣的状况而今也只留下点点记载,而且其演绎方式已然失传,甚为遗憾。我们尝试挖掘这一带的风俗民情,汲取存在文化深层的潜在元素,以深入浅出的形式,通过现代化的手段再现昨日场景。传扬地域文化,尊古存新,推广岭南文化,任重道远。

1. **活动目标**

首届南越古国音乐文化节,以"探岭南音乐之魂,承南越文明之韵,显广州城市魅力"为主题,将音乐作为契合点,通过一系列的文化创意活动,挖掘南越音乐文化内涵,传承南越文明,凸显广州本土文化特色,打造南越历史文化品牌,增强多元文化背景下当代广州人的文化自信。同时力争将文化节打造成为广州市的一张文化名片,进一步提升文化软实力,彰显出广州这座历史文化名城的深厚底蕴。

2. 项目主体设计

"梦回南越"——南越古国音乐文化节将以全新的文化视角,结合当代城市景观和最新科技手段,秉承当代广州包容、开放的城市人文内涵,重新诠释古老的南越文化,让更多的普通民众认识、了解南越璀璨的文化成就,在一系列的主题活动中亲身体验南越文化的独特魅力。本次音乐文化节主要分为"梦回·南越、触摸·历史、'越'读·岭南、乐师·越歌"等四个板块,辅以听乐、赏衣、南越"玩"国、创意集市、龙舟大赛等周边活动,在历时三天的文化节期间,营造一种充满南越古韵的文化氛围,让每一位参与者仿佛穿越时空,重新"遇见"这段神秘的历史记忆。本次艺术节为非盈利性质的公益活动,采取市场化、产业化的运作模式,通过赞助商赞助,解决文化节运作费用。同时在活动期间,根据不同的活动内容,开发相关文化衍生产品。通过产业化运作,逐步形成产业链条的良性循环,主动适应当代社会环境,进一步探索传统文化现代传承的新途径。

3. 创新点

(1) 荔湾湖的活动以历史场景剧的方式出现,演出人员身着古装,场面鲜活壮观,吸引游客眼球,让游客身临其境,梦回南越;在历史场景剧中加入选妃、才艺表演、军乐演奏这样的创意元素,形式新颖,内容丰富;荔湾湖公园内设置多处活动摊位,各种多姿多彩的节目遥相辉映,互动性与教育性兼容,不同于以往文化节的走过场,而是真正深入人心,引起共鸣。

(2) 博物馆活动旨在给观众提供一个全方位、互动的参观模式,从看静止文物到去体验文物到让文物活起来,将静态的文物展览与动态的观众体验结合起来,颠覆以往博物馆较为单一、线性的参观方式,以更加多元立体的呈现方式吸引观众近距离感受埋藏在历史中的文化记忆,体现"old is new"的概念,探索一种全新的、将"记忆"和"创造"充分融合的博物馆参观模式。

(3) 以层层递进的模式,循序渐进地推动活动的进程。荔湾湖公园的活动新颖,娱乐较强,游客可以参与到丰富的活动中,此部分活动吸引力较强,可吸引游客对南越艺术文化的兴趣;南越王博物馆则为游客展现一个系统的南越历史概况,它推出的古乐器专题展览,为参观者揭开南越音乐艺术神秘的面纱;最后大剧院的音乐剧演出将是文化节活动的总结和升华,观众将通过不同层次和不同维度的文化节活动体验南越文化的独特魅力。

(4) 本次活动使用免费穿梭巴士把荔湾湖公园和南越王博物馆紧密地联系在一起,它形似"穿越巴士",巴士内设有立体环绕越乐和高清影音享受。包括司机在内的工作人员都身穿汉服,为游客带来人性化的服务。

二、项目方案设计

1. 项目内容设计

"梦回南越"——南越古国音乐文化节将分为"梦回·南越、触摸·历史、'越'读·岭南、乐师·越歌"四个板块为大家呈现。它们将在广州最能体现南国优雅柔美风情、古色古香的荔湾湖公园,及广州的国家AAAA级景区、国家一级博物馆的南越王宫博物馆,和广州的七大标志性建筑之一的广州大剧院三个地点举行。

(1) 第一板块：梦回·南越

"梦回·南越"板块将在广州久负盛名的荔湾湖公园举行。这里熔古今南国之美于一炉，独呈岭南景致于一体，小桥流水、亭台楼阁，处处风光叠唱，是现代创意与古代园林景观的华丽碰撞。荔湾湖公园位于广州西关荔湾湖泮塘地区，公园总面积 27 公顷，水域面积占 62%，陆地面积 38%，由小翠、玉翠、如意、五秀四湖组成，以桥、堤相连，有园林建筑八亭、八桥、四廊、三厅、一轩、一阁，散落在碧波绿树丛中，颇具岭南园林建筑特色。之所以选择此地作为艺术节的主要举办场地之一，是因为荔湾湖公园是广州最能体现南国优雅柔美风情、古色古香的地点。这里以湖为主、以水相连，它的人文气息、一草一木，都和广州本土文化、南越文明珠联璧合，可谓是相得益彰。

1）荔湾湖公园主题活动

① 大型古装主题情景剧游行活动。时间：每天 15：00—16：00

情景剧游行将通过雅乐、俗乐、古乐器等表演，展现南越国时期的音乐文化。活动为每天一场，分别为南越王选妃、南越王征兵和南越王大婚。

第一日，选妃。南越王复活了吗？难道我们穿越了吗？哈哈，都不是，这是我们的大型古装主题情景剧游行活动。活动当天，南越王及其军队的扮演者会在荔湾湖公园附近游行至公园中央舞台，进行以体现"合集百越"思想的"选妃"主题游行活动。众多越女扮演者会在中央舞台上（H区）尽展才艺，讨南越王的欢心。她们身着南越时期的各种民族服装，展现古代岭南民族的各种歌、乐、舞。通过各种民族音乐舞蹈的展示，让观众充分了解到原汁原味的岭南民俗音乐文化，以音乐舞蹈激起观众对于探求岭南文化的热情。

第二日，阅兵。以南越王保家卫国、集军阅兵的场景为表演核心，从征兵到集军的全方位展示，将铜鼓等南越代表性乐器在阅兵中一一呈现出来，将南越人的日常生活及其军旅生涯完全铺开，表演前段主要描绘南越古人日常生活的安居乐业，后段则体现出战争时候南越人的骁勇善战，突出南越民歌与南越军歌的对比，体现出南越音乐的多元化因素，让观众深入了解南越音乐的各种不同类型。

第三日，大婚。以南越王婚礼为主题，描绘南越王国举国欢庆、载歌载舞的场面，以汉乐宫廷乐为主要的表现元素，通过婚礼呈现南越音乐文化"歌、乐、舞"一体的盛景。使用"沙镲"、琴瑟、铃铎、古琴、句鑃等乐器，会合笙、竽、律管、筑、鼓、钟磬等乐器组合的表演，以万民同乐、他国来贺为主要表现内容，前者着重描绘南越文化对于汉乐的继承与发展，后者则表现各国来使以音乐相和，突出南越文化对于其他文化精华的吸收。表演将所有的南越古国乐器一一展演出来，让观众全面地感受南越音乐文化的盛景，也让观众了解南越音乐对于其他音乐文化的兼收并蓄，展现出岭南文化的包容性与开放性。

② 夜游荔湾。夜晚的荔湾湖公园，四周都布满了各种颜色的霓虹灯光，这一现有的灯光资源为我们晚上的节目增添了不少文化节庆的气氛。在各式霓虹灯的衬托下，彰显出一个缤纷多彩的荔湾湖公园。这是荔湾湖公园的一景，面前看到的是荔湾涌，荔湾涌是基本围绕着荔湾湖公园的，在这条涌上将提供可租借的小船，游客可以一边游船一边观赏沿途的风景，美景尽收眼底，十分惬意。

2）荔湾湖周边活动

① 汉服展示、讲解、体验（E区） 时间：全天。汉服是南越时期人们的主要服饰，不同款式的汉服有不同的意义。但现在人们往往认为穿汉服是"穿越"的行为。其实汉服就像苗族、土家族的民族服饰，时常有人在日常生活中穿着。汉服就是汉族的民族服饰，我们也可以随意的穿着，不应该用异样的眼光看它。在本届艺术节中，我们会在荔湾湖的会场用一个摊位专门展示、讲解和租卖汉服，而我们的大部分的工作人员会穿汉服，为活动增添节日气氛，与上述三个大型游行活动相辅相成，传递汉服的理念，鼓励更多市民关注并喜爱汉服。

② 荔园听乐（H区） 时间：全天。广州人从古至今都很喜欢品茶，他们常常约上三五知己，在茶馆中谈天说地。荔湾湖公园里有一处名为"荔园"的茶馆，茶馆旁是一个颇有南国韵味的小戏台。在艺术节中，我们会在这个戏台上定时进行南越的古乐器表演与越舞展示，并在茶馆中准备上等的好茶，供游客一边欣赏表演一边品茶。当然，品茶会根据茶叶的品种，收取相应的费用。

③ 创意集市（G区） 时间：全天。我们会把公园其中一块较大的空地作为创意集市的摊位，在艺术节筹备前期招商引资，鼓励广州本土的手工创作者设计出符合南越文化特色的明信片、各类精品、生活用品，在创意集市中进行推广和售卖。同时，还为南博准备专门的摊位，用于出售博物馆的纪念品、纪念画册、徽章、手工艺品等等。

④ 湖中大舞台演出（B区） 时间：每晚19:30—20:30。在荔湾湖中的大舞台有一台综合的文艺演出，内容是以南越音乐文化为主线，同时加入娱乐性与互动性较强的节目，丰富游客的晚上的娱乐活动。

⑤ 龙舟竞赛游戏（A区） 时间：10:00—11:00/16:00—17:00。大家多以为龙舟竞赛起源于悼念屈原，其实，竞渡之祖，起源于越王勾践，南越国更是经常竞舟。荔湾湖公园以湖为主，我们将在会场的湖中安排五条小龙舟，每条能坐6个船手与击鼓手，在确保安全的情况下，免费让游客参加赛龙舟比赛，期间会设置颇具南越特色的"鼓乐"在一旁加油助威。最后获胜的队伍，主办方将送出具有南越特色的纪念品一份。

⑥ 免费穿梭巴士：游玩了荔湾湖公园，我们将提供免费的穿梭巴士将想要进一步了解南越王历史的游客从荔湾送到南越王博物馆，车上将有专业的讲解员配上视听资料给游客介绍南越文化和博物馆概况，为他们参观南越王博物馆提前做好功课。车身将作复古装扮，让人有一种穿越的感觉，吸引眼球，同时达到一定的宣传作用。

（2）第二板块："触摸·历史"

这一板块主要在西汉南越王博物馆呈现。1988年正式对外开放的南博，主要展示南越王墓原址及其出土文物，依山而建，是岭南现代建筑的一个辉煌代表，被评为"中国二十世纪经典建筑"之一，2004年入选国家AAAA级景区，2008年跻身首批"国家一级博物馆"的行列。这里不仅收藏南越国的奇珍异宝，更勾绘了完整的南越国文化地图。博物馆将为参观者揭开两千多年前南越文化的神秘面纱，南越王古墓中出土的乐器，更是被誉为音乐考古史上的十大发现之一。南越王宫博物馆主题活动包括以下内容。

1）古越余音。在南越王墓的东耳室中出土的三套青铜器乐器以及琴瑟，都是中国古民族乐器，这一重大的考古发现被誉为中国音乐十大考古发现之一。文化节期间，博物馆

将开展音乐专题展览,分为古乐器展出、观众体验、动态演出等三个主要展区,结合现代灯光、电脑制作等高科技手段,凸显静态的古乐器与每一位参与者的动态即时体验,古代的音乐文化不再禁锢在橱窗中,人们可以在此零距离地与古代音乐文化做亲密的接触,尽享声色大赏。

2) 梦寻南越。我们将在古色古香的博物馆音乐长廊里,举行以南越音乐文化为主题的3D画展(平面画画出立体效果)。3D画长达二十多年的历史,已经发展成为一种成熟的现代艺术表现形式。3D画创作成本低廉,受场地限制程度低,发挥的自由度大。而我们将采用这种现代的方式去诠释南越音乐文化,让我们的游客可以用一种更新颖、更现代的方式去感受南越的音乐文化。同时我们的画展展现的内容也将融入包容、开放、创新的思想,赋予画展一个核心的灵魂。

3) 南越玩国。在博物馆内,我们有一块区域专门为游客提供南越国古乐器钟磬、古琴的电子演奏体验,即通过电子仪器,使得游客只要轻触屏幕即可演奏古琴、古筝等乐器,让游客直接地零距离体验演奏乐器的音响及乐趣,激发游客对于南越音乐的好奇和兴趣。另外南越玩国也是孩子们玩乐的天地,在这里,孩子们可以体会当考古学家的乐趣,用小刷子、小铲子挖掘宝贝;可以自己动手拼装南越国的稀世珍宝;可以通过万花筒了解南越文化的图腾;可以爬进小屋子,体验南越干栏式建筑的生活;你可以坐在故事屋与爸爸妈妈探索南越国的历史和生活;可以过家家,烹饪出一道南越佳肴;最后和Q版南越王不倒翁合张影留念。这里的一切都将为孩子们提供一个欢乐的学习环境。

4) 南乐听赏。活动期间,我们将在博物馆内的室内小舞台定时为游客表演宫廷礼乐,复制青铜演奏,越舞表演等等,舞者和乐手将身着汉代服装,或演奏乐器,或娓娓道来,或翩翩起舞,为游客提供了动态的音乐欣赏。

5) 解密南越。文化节将组织各大高校、研究所的专家、学者就西汉南越文化举行研讨会,挖掘西汉南越国中未知、潜在的文化,探讨西汉南越国文化在当前文化背景下如何传承推广。

(3) 第三板块:"'越'读·岭南"

本板块分两部分:

1) 组织相关的专家学者开展南越音乐文化专题研讨会,研讨会内容为:深入挖掘潜在的文化精髓,探讨在当今文化背景下如何推广和弘扬南越文化。我院岭南音乐文化中心为广东省省级人文社科重点研究基地,在这一板块活动中,我们将充分发挥我院岭南音乐文化研究优势,邀请来自全国的专家学者就当今文化背景中传统文化的传播与传承展开讨论,同时邀请著名音乐文化专家学者和中山大学的历史学系专家学者为观众举办南越国音乐文化系列讲座,同时还将为观众介绍西汉南越国的相关历史源流,分析西汉南越国文化,并重点就南越音乐、舞蹈、绘画等艺术特征和艺术成就展开讨论,不仅为观众普及相关历史文化知识,同时为南越音乐文化研究的进一步深入搭建更好的学术平台。

2) 广东电视台珠江频道《珠江纪事》栏目将与西汉南越王博物馆联合制作三集《珠江纪事"'越'读·岭南"》节目,在活动三天里每天12:00的播出一集。节目内容即"深刻内涵";同时节目表述注重浓厚的南越文化和广州的联系和"人文关怀"精神;节目叙事方式

更"多样化"。以平民化和生活化的视角,首次披露的一些南越王墓和考古发现的珍贵的影像资料和一个个鲜为人知的"人性化"故事。

(4) 第四板块"乐师·越歌"

皎洁月下,珠江岸边,南越国乐师一生的命运,幻化成了广州大剧院中上演着的音乐剧,它将用贯穿着整个岭南历史文明的主题,将观众带入浓郁的南越音乐历史文化中去,优雅柔美的越人歌伴随着轻盈灵动的舞蹈,每一个细节都谱写着充满岭南风韵的复古情怀,给予观众听觉与视觉的双重享受,奏响整个文化节的最强音。

广州大剧院是广州的七大标志性建筑之一,位于集商务、经济、文化为一体的珠江新城中心地带,其外形如"圆润双砾",就像置于平缓山丘上的两块灵石。大剧院由获得普利策建筑奖的世界著名建筑大师扎哈·哈迪德和全球顶级声学大师,迄今唯一活跃在声学界,并且是声学界最高奖"塞宾奖"得主马歇尔共同设计。广州大剧院主题活动包括两个方面:

1) 专家讲座:交一天时光给艺术

时间:每天下午;内容:西汉南越国音乐文化及《梦回南越》音乐会解读。我们将邀请中山大学历史系副教授、研究生导师徐坚开设本次讲座。徐坚副教授的研究方向是南中国考古学、艺术史和物质文化。这个讲座徐坚副教授会为观众介绍西汉南越国的历史背景,为观众分析西汉南越国中的宴乐、祭祀音乐、南越音乐、舞蹈艺术特征和艺术成就。讲座将解读接下来的音乐会中出现的历史细节,为观众普及相关历史知识。

2) "梦回南越"音乐剧暨文化节闭幕式

时间:3月18日晚19:30;内容:演出一台以南越国历史题材为背景的音乐剧——《梦回南越》。音乐剧的主线是在南越王墓的东耳室殉葬的宫廷乐师一生的音乐历程。在乐师的童年生活中,将反映当时南越社会的经济生活、农业生产及娱乐活动;在乐师的音乐学习之路上,将展现小乐师初入师门的拜师礼,到15岁的成人礼;最后再现乐师的宫廷演奏生涯。

音乐剧将搭建还原南越历史背景的舞台,从宣传、门票、座位、场景、灯光等各个细节体现古色古香的复古情怀,让观众全身心地投入其中,为首届南越古国音乐文化节画下一个圆满的句号。

2. 项目策略规划

(1) 本项目为联合主办,主办方各单位有不同的优势

广州日报与西汉南越王博物馆、星海音乐学院与广东电视台是长期合作伙伴,本项目能够为主办方带来不同的利益,为各主办方的发展带来极大的益处。

1) 广东电视台:广东电视台成立于1959年,是我国建台最早、发展最快、最具有影响力的省级主流媒体之一。以其深厚的民族文化内涵和强烈的岭南地方特色,吸引着庞大的受众群体。

2) 荔湾湖公园:荔湾湖公园位于广州城西风景优美的荔湾湖地区,历史上此地名园荟萃,有丰富的人文景观,最能体现南国优雅柔美风情。公园面积约40万平方米,是综合性的文化、娱乐、游玩的公园。

3) 西汉南越王博物馆：西汉南越王博物馆以古墓为中心，依山而建，是近年来我国五大考古发现之一。是首批"国家一级博物馆"。出土文物被世人誉为"岭南文化之光"和"国宝"，博物馆提供乐器复制品，还有相关的专业人士、解说员。另外，博物馆已签订项目合作意向书。

4) 广州日报报业集团：广州日报报业集团是中国内地第一家报业集团，《广州日报》是全国发行量最大的党报之一，日均发行量达到185万份，在珠三角有着广泛的影响。另外，广州日报是西汉南越王博物馆的长期合作伙伴。

5) 星海音乐学院。星海音乐学院是华南地区唯一的高等音乐专业学府。孕育了冼星海、萧友梅、马思聪、李凌等一批引领中国近现代音乐文化潮流的杰出音乐家。在广东电视台、广州大剧院、广州交响乐团、广东歌舞剧院、珠影乐团、广东音乐曲艺团、广东民族乐团等单位，建立实践教学基地和合作关系。

本项目将利用主办方各单位不同的优势，有针对性地进行工作安排，根据客观数据，做到资源利用最优化，本项目为非营利性活动，将运用市场化的运作模式，通过赞助商的支持，解决文化节的运作费用，若有剩余资金，则作为公益用途和建立南越文化保护基金会。

(2) 活动场地分析

本项目以"探岭南音乐之魂，承南越文明之韵，显广州城市魅力"为主题，通过形式多样的创意体验活动，展现南越音乐文化中蕴含的多样、包容、开放的人文精神，从而展示广州本土文化的魅力。因此，本项目所需要的场地，既要有广州独具代表性的岭南韵味，又要具备一定的人文底蕴，还要兼备历史与现代相交融的气息，因此本次艺术节选择在最能体现南国风情的荔湾湖公园、南越王墓的所在地西汉南越王博物馆和最具现代气息的广州大剧院为主要活动场地，这三个地方不仅位于广州市市中心，日均客流量大，附近都是商业区和住宅区，而且相邻两地只需15分钟车程。

(3) 项目可构建可持续发展模式

活动期间，根据不同的活动内容，开发相关文化衍生产品，如首饰品、纪念品、邮票等，通过产业化运作，逐步形成产业链条的良性循环。在各方的支持和推动下，力求社会效益与经济效益的平衡，凸显广州本土文化特色，打造南越历史文化品牌。活动内容吸引人，让游客流连忘返，通过本活动将文化节打造成为广州市的一张文化名片，进一步提升文化软实力，彰显出广州这座历史文化名城的深厚底蕴。活动结束后，广东电视台将建立南越文化保护基金会，制作南越文化主题节目，让更多市民了解南越文化，而首届南越古国音乐文化节的部分收益将注入南越文化保护基金会，这一部分资金将作为下一届南越古国音乐文化节的启动资金，另外这部分资金也将致力于南越文化的推广和保护。

3. 宣传策略

本次艺术节宣传策略将兼顾不同受众群体的信息接收方式，分层次、分阶段进行：项目前期，利用电视传媒、网络媒体、报纸刊物、快闪活动、户外广告等宣传方式，通过覆盖面极广的宣传方式，增加市民对本次艺术节的了解、兴趣。项目中期，与广东电视台、南方电视台等媒体进行战略合作，并授权广东电视台珠江频道全程跟踪、报道活动进程，在广州

日报等设置独立版面对活动进行实时的报道,利用媒介的密集宣传,形成良好社会舆论,提升项目知名度,扩大艺术节的社会影响力。项目后期,由电视台拍摄专题纪录片等,利用各大媒体对本次活动进行后续的报道,持续保温,吸引潜在的观众群体,同时推出相关文化衍生产品,推动文化产业的良性发展。

4. 目标受众分析

主要受众:广州市民,对南越文化、音乐感兴趣的人、游客。

广州是一个历史厚重感与现代化并存的城市,文化事业发达,根据过往举办类似活动的经验,广州大剧院和星海音乐厅、友谊剧场等演出场所的上座率,结合问卷调查报告,普遍上广州市民的欣赏能力达到本活动的最基本的水平,而南越文明作为广州早期珍贵的历史文化财富,凭借其独特的魅力,必将吸引大批的广州市民前来参与。另外本次艺术节是一场古老艺术与现代科技的碰撞,这种耳目一新的呈现方式会吸引更多的年轻人来参与。另外本次艺术节的活动地点为广州有名的旅游景区,本身就具备相当的吸引力。如:西汉南越王博物馆是国家级AAAA级景区,是国家一级博物馆;荔湾涌(荔湾湖公园)位于广州商业中心,人流量大,而且它是最能体现南国优雅柔美风情的景点。本身这两地就是游客热捧的旅游胜地,而且交通方便,再加之文化节的开展,必将吸引更多的游客。

三、方案执行计划

1. 活动执行时间表

表1 文化节活动一览表

荔湾湖公园			
日期	时间	活动内容	地点
3月16日至3月18日	全天	汉服展示、讲解、体验	荔湾湖公园
	全天	古乐器表演与越舞展示	荔湾湖公园,荔园
	全天	创意集市	荔湾湖公园
	全天	湖中大舞台演出	荔湾湖公园
	每天 10:00—11:00	龙舟竞赛	荔湾湖公园
	16:00—17:00		
3月16日	15:00—16:00	南越王选妃	荔湾湖公园中央空地
3月17日	15:00—16:00	南越王阅兵	荔湾湖公园中央空地
3月18日	15:00—16:00	南越王大婚	荔湾湖公园中央空地
西汉南越王博物馆			

续表

日期	时间	活动内容	地点
3月16日至3月18日	全天	南越藏珍	南越王博物馆
	全天	南越玩国	南越王博物馆
	全天	南乐听赏	南越王博物馆
	全天	梦寻南越	南越王博物馆
3月16日至3月17日	下午	南越文化专家研讨会	南越王博物馆

广州大剧院			
日期	时间	活动内容	地点/频道
3月16日至3月18日	12:00	《珠江纪事》电视节目	珠江频道《珠江纪事》电视节目
	下午	专家讲座	广州大剧院
	18日,19:30	"梦回南越"音乐剧	广州大剧院

2. 传播计划

本项目将兼顾不同受众群体的信息接收方式,分层次、分阶段进行:项目前期,利用电视传媒、网络媒体、报纸刊物、快闪活动、户外广告等宣传方式,通过覆盖面极广的宣传方式,增加市民对本次艺术节的了解、兴趣;项目中期,与广东电视台、南方电视台等媒体进行战略合作,并授权广东电视台珠江频道全程跟踪、报道活动进程,在广州日报设置独立版面对活动进行实时的报道,利用媒介的密集宣传,形成良好社会舆论,提升项目知名度,扩大艺术节的社会影响力。项目后期,由电视台拍摄专题纪录片等,利用各大媒体对本次活动进行后续的报道,持续保温,吸引潜在的观众群体,同时推出相关文化衍生产品,推动文化产业的良性发展。

广告媒介选择的基本原则为:电视与网络媒体为主导,展开"梦回南越"特色和意义的宣传;平面印刷媒体(宣传册、海报)与户外媒体(广告牌、灯箱、横幅、T型旗、彩旗、彩带、POP挂旗等)全面支持,渲染广州市区的气氛,扩大宣传影响面和持续力;网络媒体配合,进行"梦回南越"形象宣传。

(1)电视宣传:广州市内拥有多家电视台,如广东电视台、广州电视台、南方电视台等,是中国境内电视频道数量最多的城市之一。广东电视台珠江频道是中国境内第一个用粤语方言播出的电视频道,也是广东省所有境内频道中覆盖最广、收视最高、创收最优的电视频道。a. 广东珠江频道《今日关注》栏目将全程跟踪此活动;b.《珠江纪事》栏目为该项目拍摄纪录片,制成后于活动举办前2周的周六、日播放;c. 珠江频道将于18:00—22:00 的黄金广告时间播放本项目的宣传片;d. 广州地铁电视:2012年8月,据广州地铁官方微博实时公布的数据,广州地铁客流量日均500万,而广州地铁电视是广州地铁总公司与广电系统合作创立的资源型创新媒体,拥有广州地铁全线封闭式户外空间的独家视频媒体经营权,并且享有广东电视台强大的影视制作资源及户外节目播出权,真正触及每

日切实可数的300万受众规模,并以地铁站内唯一的实时导乘信息显示,声色具备的资讯内容吸引乘客主动关注。广州地铁电视栏目《走出地铁》将结合举办地点地铁沿线介绍此活动。如中山八路——荔湾湖公园、越秀公园——南越王墓博物馆、珠江新城——广州大剧院等。

（2）网络宣传。网络在当今社会的影响力迅速膨胀,所以互联网也就演化成为企业快速成长的发动机。据广东电信官网发布信息,广东上网用户居全国之首,用户主要是18—30岁年轻人。同时借助易就业校园传媒的宣传网络,吸引大学生受众对本项目的关注度。易就业校园传媒是专业的高校视频媒体平台,致力于高校品牌推广和高校人才招聘,是全国首家进驻大学校园核心区域的媒体,采用视频广告机、数码海报机和户外广告牌作为媒介,媒体终端分布于教学楼、图书馆、食堂、宿舍、操场等场所,真正覆盖了大学生校园生活的每一点。

（3）报纸宣传。报纸是以刊载新闻和时事评论为主的定期向公众发行的印刷出版物,是大众传播的重要载体,具有反映和引导社会舆论的功能。广州的报刊种类繁多,有广州日报、新快报、南方都市报、羊城晚报、南方日报、信息时报等,广州日报报业集团是中国内地第一家报业集团,在珠三角有着广泛的影响。本次宣传采用广州日报半版介绍此活动,并进行活动的跟踪报道。

（4）快闪活动。快闪,可视为一种短暂的行为艺术,一般是许多利用网络联系的人,通过短信或bbs约定一个指定的地点,在明确指定的时间同时做一个指定的,不犯法却很引人注意的动作,然后以最快的速度消失在人群中。这种行为艺术一直备受年轻人关注。本届文化节将在活动前一周的周末在广州人流量最大的商圈——天河城、上下九步行街、北京路步行街举行快闪活动,届时将有身穿汉服的演员们从四面八方聚拢到一起,唱越人歌,展现南越音乐。

（5）户外广告。广州市人口密集,公交站与主要街道人流量大。本次选在活动地点附近路段和人流聚集的路段插上主题彩旗,营造节庆气氛。1)在广州天河区中山大道公车站广告栏粘贴活动海报,2)在南越王博物馆正门宣传栏粘贴活动海报,3)在荔湾湖公园广告栏粘贴活动海报,4)在荔湾区中山八路插上彩旗,5)在广州市解放北路插上彩旗。

（6）LED移动广告车。LED移动广告车(OMDM,Outdoor Mobile Direct Mail advertising)是近年LED行业兴起后的伴生产物,是指由LED屏作为信息输出设备,移动车身作为载体的广告设备,自身可以变换位置,一般自带发电机、音响、电脑等设备,属于广告车中的一种。活动前两个星期的周末,有10辆移动广告车在广州市市区的繁华路段宣传,有：北京路、中山4路、中山7路、沿江路、中山大道、广州大学城中环、珠江新城、客村、体育东路。

3. 财务计划

本项目预计所需资金1784900元(人民币),资金主要来源于企业赞助。主办方将在2012年11月15日与中国电信广州分公司并进行项目的议谈,12月前签署协议,活动正式执行,11月,财务组建立一个具备监察机制、能反映运作效率而不会为组织或机构增加额外负担的财务管理系统,制定《财务管理程序手册》,负责单位严格遵守财务管理程序,

做好入账、付款、审核等各项手续。本项目不出现金流转情况,项目产生的收益和剩余资金将作公益用途,项目所有费用的支付和项目的收益由组委会和监察组监督。本项目结束后财务组上交该项目的财政报告,面向群众,做到公平、公正、公开。

(1) 预算

表2 梦回南越系列活动预算表

费用项目	单价/数量	总价(元)	备注
一、前期支出			
1.宣传费用			
广东电视台宣传	0	0	主办方免费
广州日报宣传	0	0	主办方免费
新闻发布会	7000元/场	7000	
网络宣传	腾讯3000元、爱奇艺2000元、优酷网2000元、手机3G门户500元	7500	
报刊	公益免费	0	
彩旗	30元/面,共100面	3000	
宣传单	2元/张,共2000张	4000	
中山大道公交车站广告	200元/张,共40站,80张	16000	
易就业高校传媒	10000元	10000	
不可预计资金	20000元	20000	
LED流动宣传车	1000元	20000	一辆一天
广州地铁电视	10000元	10000	
		合计:97500	
2.前期制片			
服装	100元/套,共300套	30000	
道具	50000元	50000	
租赁仿古乐器	30000元	30000	
荔湾涌彩排	30000元	30000	
晚会排练	30000元	30000	
交通	2000元	2000	
创意集市屋	5000元/间,共20间	100000	
瓶装水	24元/桶,共50桶	1200	
不可预计资金	80000元	80000	
		合计:323200	

续表

物品(数量)	单价	总价	
3. 装饰布景与基础建设			
音乐茶馆装饰	10000 元	10000	
周边活动摊位	2000 元/个,共 4 个	8000	
介绍牌	4000 元/个,共 10 个	40000	
休息区搭建	10000 元	10000	
临时医疗室	5000 元	5000	
不可预计资金		20000	
		合计:93000	
4. 节目创编与场租			
荔湾湖公园节目	10000 元	10000	
音乐剧	300000 元	300000	
广州大剧院场租	大厅 40000 元,小厅 10000 元	70000	
		合计:380000	
5. 荔湾涌灯光音响舞台 LED			
荔湾涌用音响设备	海之声公司赞助		
荔湾涌搭建临时舞台	海之声公司赞助		
LED 显示器	10000 元/个,共 12 个	120000	
不可预计资金	100000 元	100000	
		合计:270000	活动开始前 2 天开始使用
二、活动期间			
瓶装水	24 元/桶,共 50 桶	1200	
龙舟竞技	20000 元	20000	
交通	30000 元	30000	
服装道具维护	5000 元	5000	
晚会(化服道吃住行)	20000 元	20000	
广州大剧院租场	40000 元	40000	
志愿者吃住行	30000 元	30000	
领导接待	10000 元	10000	
不可预计资金	40000 元	40000	
		合计:151200	

续表

物品(数量)	单价	总价	
三、活动结束			
工作人员劳务费	200000元	200000	
租借道具维护费	50000元	50000	
不可预计预算	100000元	100000	
活动场地维护费用	100000元	100000	
		合计:460000	
		总预算:1774900	

(2) 筹资

本项目营运资金主要来源于企业赞助资金,作为主办方的几个单位各有所长,各具特色,为本项目的筹资打下了坚实的基础。另外,本项目采用售卖门票的方式控制活动中的客流量,把门票的收益作本项目的可持续发展的费用。建立南越文化保护协会,设南越文化保护基金会捐款箱。

第一,主办方资源提供。1)广东电视台 & 广州日报:广东电视台和广州日报联合负责企业赞助项目和活动前、中、后期的宣传,从电视台宣传片到报纸文宣宣传,以及活动后期专题纪录片;2)荔湾湖公园:荔湾湖公园提供场地和活动用地使用权;3)西汉南越王博物馆:西汉南越王博物馆为活动提供场地和展览品、专业知识解答等;4)星海音乐学院:星海音乐学院提供演员和节目排练场地、创编节目等演出资源。

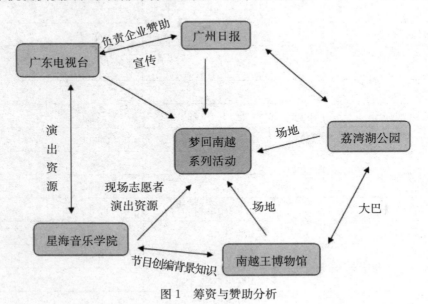

图1 筹资与赞助分析

第二,目标赞助商分析。1)海之声音响灯光工程有限公司,海之声公司建立以来,热心公益事业,负责过很多大型的音响灯光工作,例如:星海的毕业音乐会、南方都市报员工

的集体婚庆、广州百脑汇田馥甄模仿大赛、for every 双排键毕业音乐会等。本项目也得到了海之声公司的大力支持,已签下项目合作意向书。2)中国电信广州分公司。项目团队将于 11 月份对中国电信广州分公司正式递交项目策划方案,并进行了系列的项目议谈。

现将中国电信广州分公司作为目标赞助商进行详细分析,具体包括品牌、回报、收益及用途等方面。

其一,品牌内涵为轴的横向解剖。

1) 品牌属性。中国电信年轻品牌天翼飞 Young 正式启航,进一步丰富了国内通信市场校园品牌。天翼飞扬与天翼宽带等众多客户品牌相互融合,使得天翼形成丰富、立体的全业务品牌体系,全面覆盖各个细分用户市场,建立起中国电信全新的形象。这也是我们本次活动所体现的南越文化的包容性、多样性和活力。

2) 品牌利益/价值。①活动地点是得天独厚的地段。荔湾湖公园和荔湾涌平均每天人流量高达 3 万,旁边是享誉广州的广州美食园,北面步行 3 分钟是中山八路地铁站,东南步行 10 分钟是上下九步行街,每天人流量达 30 万以上,最高纪录的日客流量 60 万,东北方向 3 个公交站是陈家祠文化休闲区,每天人流量高达 10 万,而在这几个商业地段里面,主要人群为 16—30 岁的年轻人。广州大剧院位于集商务、经济、文化为一体的珠江新城中心地带,有很多高消费人群。西汉南越王博物馆位于火车站北面,附近是居民区。②本活动将在广州大部分高校做宣传,各高校将看到天翼冠名的宣传广告,结合天翼"飞 young"的理想,其契合年轻人共鸣点的理念将在荔湾湖公园为中心点散发出去,而在这样巨大的人流量的情况下,将会吸引很多用户,这将为天翼带来不可估量的经济效益。本活动的举行时间(2013 年 3 月 16、17、18 日),天翼"飞 young"也处于推广期。

其二,回报。

1) 冠名赞助(本活动的冠名赞助商,需为本项目提供):赞助本活动资金 1784900 元(人民币)的赞助金额,根据项目前景预测,双方确定协议合作时间,并签订具有法律效应的合同,确定对项目进行为期一年或更长时间的金额赞助。

2) 荣誉回报:获准"梦回南越"冠名(从签订协议之后的宣传报道开始);冠名赞助方作为本次项目的主办单位;冠名赞助方派一名代表担任项目组委会副主任。

3) 宣传回报:在项目宣传的同时,对企业每个时期推出的新产品进行同步宣传;海报、宣传单、节目单、横幅、邀请函都将印上冠名赞助商 logo 和企业标识;宣传片右上角,均以赞助单位显眼 logo 出现;项目进行前期广告海报覆盖广州市各大高校,并发送请柬邀请各校师生莅临;网络、广告等宣传,均以赞助单位显眼 logo 出现。

4) 现场回报:企业方在现场拥有一专有区域,可对自身产品或项目进行现场推广和销售;现场工作人员的服装、帽子可以印制贵公司的企业名称或标识;还有项目现场的 POP 广告:如刀旗、海报、广告伞、易拉宝等;④现场接受报纸、电视台及广播电台的采访。

其三,收益与用途。

1) 收益渠道。①荔湾湖公园门票:成人票 5 元,学生、65 周岁以上长者,12 周岁以下儿童 3 元;②西汉南越王墓博物馆门票:成人票 10 元,学生、65 周岁以上长者,12 周岁以

下儿童5元;③《梦回南越》音乐剧票价:30、60、120、160、240元,学生、65周岁以上长者、12周岁以下儿童半价。

2) 收益评估。①荔湾湖每日3万客流量,荔湾湖附近的上下九步行街60万的日客流量,结合宣传力度和问卷调查报告(见附件),3万游客乘以20%约7000人,附近1千米的上下九步行街30万人游客,而对南越文化感兴趣的人约2万人,估计去参与活动的约6000游客,节假日周边城区(佛山、花都、番禺等)约2000游客,而2012"七月七,情相依"相约荔湾涌活动2万的日客流量,可估算活动期间荔湾湖公园日客流量约35000人,3天门票售出共105000张张,荔湾湖公园门票收入约525000万人民币。②西汉南越王墓博物馆日均客流量是500人次,因活动期间荔湾湖公园设有免费直达大巴,1大巴53座位,半个小时2班。一天发车20班次,约1000人,结合宣传力度、节日节庆等因素,博物馆日均客流量约2000人次,按一张门票10元人民币计算,3天总收入60000元人民币。③《梦回南越》音乐剧,由星海音乐学院编排,其中有105个VIP座位,346个一等座位,742个二等座位,316个三等座位,293个四等座位。其中60张VIP票和100张一等票外送给赞助商和有关领导,200张二等票外送演员和部分工作人员。根据活动的规模、宣传力度、合理的票价、演员的本地家庭背景、广州大剧院的名气等因素,《梦回南越》音乐剧将卖出90%以上门票。收益是(30×293＋60×316＋120×542＋160×246＋45×240)×90%＝128655元(人民币)。④荔湾湖公园创意集市将设置50个摊位,其中10个摊位作为表演和南越王博物馆摆摊之用,40个摊位对外招商,一个摊位费三天共支付2000元(人民币)的铺租,即2000×40＝80000元,荔湾湖公园创意集市铺租共收80000元(人民币)。

3) 收益用途。所有收益将用作南越音乐文化节的可持续发展。①西汉南越王墓博物馆的门票收益全部作为西汉南越王博物馆日常运作费用。②荔湾湖公园门票收益的20%作为公园日常运作费用;20%作为西汉南越王墓博物馆日常运作费用;40%作为南越文化保护基金会日常运作费用;剩余的20%用作本项目的不可预计资金,把该20%支出后所剩余的所有作为南越文化保护基金会日常运作费用。③荔湾湖公园创意集市的铺位租金50%作为荔湾湖公园日常运作费用,50%作为南越文化保护基金会日常运作费用。④若企业赞助资金有剩余,则全部作为南越文化保护基金会日常运作费用。⑤南越文化保护基金会捐款箱全部善款作为南越文化保护基金会日常运作费用。⑥《梦回南越》音乐剧的门票收益将作为南越文化保护基金会日常运作费用。⑦荔湾湖公园创意集市摊位费将作为南越文化保护基金会日常运作费用。

4. 人力分工及组织架构(略)。

5. 应急方案(略)。

四、相关附件

1. 活动logo、宣传海报、门票样式(略)
2. 项目调查问卷及分析报告(略)
3. 活动交通线路(略)

第三节　戏飞明湖　声震泉都：济南地方戏曲文化艺术节

一、项目方案描述

1. 缘起与初衷

作为经济大省与文化资源大省的山东,在本地方戏曲文化的传承、发掘、保护尤其是产业化运作方面,却远远落后于其他省市地区,近年来,这种落后局面与山东本地观众市场中对传统戏曲艺术产品的旺盛需求之间的矛盾日益尖锐。上述矛盾,在济南地方传统戏曲艺术演出市场中尤其得到了集中体现,在此之前,已经有不少济南戏曲界的有识之士开始着手改变这种不利局面,但这种努力与济南本地戏曲艺术演出市场的巨大需求相比,仍然是杯水车薪。剖析济南演出市场我们不难看出,在各种新艺术形式与演出产品的冲击下,济南本地各演出经纪公司也看到了各种新的演出产品所带来的巨大商机,但一味地增加其演出场次,而忽略了济南传统艺术演出市场的保护与培育,使得更多热爱戏曲等地方传统艺术的观众的需求不能得到满足,影响了地方传统戏曲艺术更好的发展与创新。因此,目前济南传统戏曲艺术演出市场中急需打造一批符合济南观众口味、极具地方特色、具有规范的市场化与产业化运作的传统艺术节庆活动来满足济南本地观众对本地传统戏曲艺术的审美需求。基于上述各项原因,我们作为2013年即将前往"十艺节"组委会进行实习工作的音乐管理专业学生,期望将本次的参赛策划方案与"十艺节"相关展演单元的策划设想相结合,通过与"十艺节"组委会讨论,决定拟策划济南第一届地方戏曲文化艺术节活动。

2. 整体构思

根据演出市场调查分析结果,在目前的市场条件下,要举办济南市第一届地方戏曲文化艺术节是可行的。在目标观众的选择上,济南及其周边观众对吕剧、山东快书等地方戏曲的热爱程度及观演兴趣是不容置疑的。从以往案例来看,济南市的地方戏曲演出季主要集中在春节期间,场次及场地受春节假期的影响,都是有限的,这完全不足以满足济南及周边地区观众的观赏需求,因此我们举办济南第一届地方戏曲文化艺术节,可以更好地满足济南及其地区观众的观演需求。由此来看,济南及其周边地区观众的观演欲求,完全可以满足我们整个活动的需求。但从时间角度考虑,我们选择暑期作为活动举办时间,为我们这个活动增加了一个更大的观众群——团体游客。济南作为一个较大的旅游城市,每年接待成千上万的游客,加入团体游客为我们的观众群会增加整个活动的影响力,从而有利于提高济南的整体知名度。从目前济南演出市场来看,专门的以地方戏曲这样的传统艺术为主线的节庆活动是不存在的,所以我们作为第一个对本地传统文化艺术进行开发的策划组,成功的几率是很高的,再加上调查中观众显现出的强烈的购票欲望,对我们这个项目的进行无疑是一种推动。

3. 活动目标

目标一：通过本次地方戏曲文化艺术节，推动吕剧与快书这两种济南地方传统戏曲艺术的创新发展。

目标二：通过本次地方戏曲文化艺术节，满足济南本地观众对地方戏曲艺术的审美需求，进一步加深传统地方戏曲艺术在演出市场中的影响力。

目标三：通过本次地方戏曲文化艺术节，探索地方戏曲文化的产业化发展道路，树立济南地方戏曲艺术产品的品牌形象，进一步保护与培育济南地方戏曲艺术演出市场。

目标四：将本次地方戏曲文化艺术节的举办与济南本地旅游品牌的打造相结合，为济南市旅游产业的发展添砖加瓦。

二、项目方案设计

1. 策略规划

（1）前期活动："泉都来唱戏"戏曲（吕剧、山东快书）选拔赛

表1 "泉都来唱戏"戏曲选拔赛赛程

	赛区	时间	地点
海选	济南赛区	5月11日—5月12日	济南泉城广场
	淄博赛区	5月13日—5月14日	淄博人民公园
	东营赛区	5月15日—5月16日	东营少年文化宫广场
	青岛赛区	5月17日—5月18日	青岛五四广场
	网络赛区	5月19日—5月20日	第十届全国艺术节官方网站视频专区
预赛	济南赛区	5月15日—5月17日	山东大学科学会堂
	淄博赛区	5月19日—5月21日	山东理工大学音乐厅
	东营赛区	5月23日—5月25日	中国石油大学礼堂
	青岛赛区	5月27日—5月29日	青岛大学音乐厅
	网络赛区	5月31日—6月2日	第十届全国艺术节官方网站视频专区

（2）具体活动安排：

表2 艺术节具体活动安排

活动主题	"泉都来唱戏"戏曲选拔赛决赛暨开幕式晚会	"寻找夏雨荷"戏曲文化展览暨全民互动系列活动	"泉都来听戏"戏曲展演系列活动	"戏里看人生"戏曲名家访谈系列活动
活动时间	8月3日晚 7:30—10:30	8月4日—8月8日 8:30—18:00	8月5日—8月7日 每晚7:30	8月4日晚7:30 8月5日—8月7日 下午2:30—3:30

（3）演出地点规划说明：演出地点的选择应选在符合济南地方戏曲的演出特色，且观看条件舒适、交通便利的地方。考虑到交通等问题，并根据济南的实际情况，"泉都来唱

戏"总决赛暨开幕式晚会选在山东会堂。"寻找夏雨荷"戏曲文化展览暨全民互动活动我们则拟选择文化历史底蕴深厚的大明湖公园。"戏里看人生"戏曲名家访谈系列活动考虑到参与人数与环境氛围我们选择历山剧院作为讲座场地。"泉都来听戏"戏曲展演系列活动中的吕剧和快书的专场演出以及广场公益演出分别选在历山剧院、泉城广场。

2. 活动策划

（1）"济南第一届地方戏曲文化艺术节"前期活动

前期活动主题："泉都来唱戏"戏曲选拔赛系列活动之海选、预赛及半决赛。

前期活动目的：通过前期选秀活动，为济南市第一届地方戏曲文化艺术节造势，进而扩大济南地方戏曲艺术在全省的影响力，发掘出更多山东地方戏曲的新生力量，推进山东地方戏曲艺术的创新与发展。

前期选秀活动流程：前期选秀活动分报名、海选、决赛、半决赛4各主要环节。具体时间、地点安排如下：

表3 报名时间及地点

赛区	济南赛区	淄博赛区	东营赛区	青岛赛区	网络赛区
地点	万达广场	人民公园	西城百货大楼	阳光百货	第十届全国艺术节官方网站视频专区
报名时间	5月8日—5月10日 注：未在规定时间内报名的选手可在海选当天现场报名，也可以通过第十届全国艺术节官方网站报名专区进行报名。				

表4 海选、预赛、半决赛时间及地点

	赛区	时间	地点	流程
海选	济南赛区	5月11日至5月12日	济南泉城广场	主要针对吕剧与快书两个剧种，不分小组，参赛选手每人演唱一首戏曲选段由现场三位评委投票，两票以上即可晋级，预计选出50人进入预赛
	淄博赛区	5月13日至5月14日	淄博人民公园	
	东营赛区	5月15日至5月16日	东营少年文化广场	
	青岛赛区	5月17日至5月18日	青岛五四广场	
	网络赛区	5月19日至5月20日	第十届全国艺术节官方网站视频专区	
预赛	济南赛区	5月15日至5月17日	山东大学科学会堂	第一天：50进30 第二天：整休 第三天：30进10。 最后晋级的10名选手到济南总赛区参加半决赛及决赛。
	淄博赛区	5月23日至5月21日	山东理工大学音乐厅	
	东营赛区	5月23日至5月25日	中国石油大学礼堂	
	青岛赛区	5月27日至5月29日	青岛大学音乐厅	
	网络赛区	5月31日至6月2日	第十届全国艺术节官方网站视频专区	

续表

赛区		时间	地点	流程
半决赛	济南总赛区	6月10日	山东师范大学音乐厅	50进30
		6月17日		30进20
		6月24日		20进10
		7月2日		10进8
		7月9日		8进6
		7月16日		6进5
		7月24日	济南、淄博东营、青岛赛区的预赛场地	5强宣传会
		8月1日		

(2)"济南第一届地方戏曲文化艺术节"活动

1)"泉都来唱戏"戏曲选拔赛系列活动之总决赛暨开幕式晚会

时间:2013年8月3日晚7:30

地点:山东会堂

活动流程:

① 戏曲串烧:五强选手与明星导师两两配对演唱经典曲目,前20强选手同台演唱。

② 车轮战:5强选手随机抽签滚动式PK演唱指定经典戏曲选段,由评委现场投票,得票数最高者直接晋级到三强争夺赛。得分最低者待定。助阵吕剧表演艺术家现场演唱经典成名曲。

③ 帮帮唱:剩下的四名选手与被淘汰的选手中短信人气最高的4名返场选手两两配合演唱,短信票数最高者直接晋级三强争夺赛。本轮表现最差者直接淘汰。快书表演艺术家现场表演经典唱段

④ 加唱环节:剩下的2名选手分别演唱自选曲段,由评委决定一名直接晋级到三强争夺赛,表现最差者直接淘汰。快书与吕剧表演艺术家与进入前三强的选手一起演唱改编的新戏曲。

⑤ 改编经典:选手分别演唱改编过的经典曲目或自创曲目,综合评委与媒体评审投票得票最高者直接进入冠亚军争夺赛,剩下两名选手进行现场抽签演唱,由评委投票,得票较高者进入下一轮,得票较低者获得季军。

⑥ 冠亚军争夺战:两名选手分别演唱自选戏曲选段,评委投票与短信投票综合得分最高者成为本届"泉都来唱戏"戏曲选拔赛冠军。

⑦ 选手、评委联欢串烧戏曲演唱,并宣布本次比赛结束,文化艺术节正式开幕。

2)"寻找夏雨荷"戏曲文化展览暨全民互动系列活动

时间:8月4日—8月8日上午9:00—11:00,下午3:30—5:30

地点:济南市大明湖公园

活动流程:本次活动以地方戏曲文化展览为主线,增加观众对济南地方戏曲的了解。同时为了增加本次活动的趣味性,在活动期间每天上、下午各有一小时的时间举行"寻找夏雨荷"戏曲游戏大赛,赛制流程如下:

① 在三个主展厅(回顾经典、探索发展、展望未来)中全民参与回答讲解员提出的有关济南地方戏曲的问题,回答正确者将得到装有大奖线索的夏雨荷香囊袋,积极参与者将获得夏雨荷公仔一个。

② 每个展厅都隐藏大奖线索,集齐三个线索者,即有机会找到夏雨荷得到大奖,每一轮比赛将会有三个人集齐线索成为大奖获得候选人。

③ 三个候选人,在大明湖畔进行"钓荷灯"比赛,最先钓到带有夏雨荷公仔头的荷花灯者将获得大奖。

3)"戏里看人生"戏曲名家访谈系列活动

时间:8月4日晚7:30;8月5日—7日下午2:30—3:30

地点:历山剧院

活动安排:

① 8月4日晚邀请当代山东快书集大成者孙镇业先生的弟子,知名山东快书表演艺术家阴军先生来讲述他与山东快书的不解之缘。

② 8月5日14:30邀请当代最为杰出的吕剧表演艺术家郎先芬女士来畅谈她在吕剧传承与创新发展过程中的艰辛历程以及幸福收获。

③ 8月6日14:30邀请著名表演艺术家郎先芬女士的得意弟子,当代青年吕剧演员高静来畅谈她一路走来的苦与乐,以及与郎先芬女士的师生情。

④ 8月7日14:30力邀中国曲艺家协会山东快书艺术委员会主任高洪胜先生来讲述他在快板艺术传承与发展道路上的历程。

4)"泉都来听戏"戏曲展演系列活动

① "泉都来听戏"戏曲展演系列活动之吕剧专场演出

时间:8月5号晚7:30—9:00

地点:历山剧院

活动流程:由老一辈艺术家演唱经典成名唱段;由青年演员演唱现当代新戏曲选段;新、老艺术家共同演唱改编唱段。

② "泉都来听戏"戏曲展演系列活动之广场公益演出

时间:8月6号晚7:30—9:00

地点:泉城广场

活动安排:本次进社区公益演出活动由"泉都来唱戏"选拔赛前20强选手及短信票选人气选手作为主要演员。前五强选手单独演唱;观众短信票选人气选手与5强选手联袂演唱;分组串烧演唱。

③ "泉都来听戏"戏曲展演系列活动之快书专场演出

时间:8月7号晚7:30—9:00

地点:历山剧院

活动流程：由老一辈艺术家演唱经典成名唱段；由青年演员演唱现当代新戏曲选段；新、老艺术家共同演唱改编唱段。

5）济南第一届地方戏曲文化艺术节闭幕晚会

时间：8月8号晚7:30—9:00

地点：山东会堂

活动流程：由省委宣传部相关领导致闭幕词；邀请知名艺术家及主持界戏曲爱好者上台演出；以烟花表演的方式宣告本届地方戏曲文化艺术节圆满落幕。

表5 具体活动安排

活动流程		活动时间	活动地点
"泉都来唱戏"戏曲选拔赛系列活动之选拔赛决赛暨开幕式晚会		8月3日晚7:30	山东会堂
"寻找夏雨荷"戏曲文化展览暨全民互动系列活动		8月4日—8月8日 8:30—18:00	济南市大明湖公园
"戏里看人生"戏曲名家访谈系列活动	阴军专访	8月4日晚7:30	历山剧院
	郎先芬专访	8月5日14:30—15:30	
	高静专访	8月6日14:30—15:30	
	高洪胜专访	8月7日14:30—15:30	
"泉都来听戏"戏曲展演系列活动	吕剧专场演出	8月5日晚7:30	历山剧院
	广场公益演出	8月6日晚7:30	泉城广场
	山东快书专场演出	8月7日晚7:30	历山剧院
济南第一届地方戏曲文化艺术节闭幕式暨闭幕晚会		8月8日晚7:30—9:00	山东会堂

3. 项目推介

（1）宣传策略

根据本次地方戏曲文化艺术节的流程，我们拟将本次地方戏曲文化艺术节的宣传分为两个阶段：1.济南第一届地方戏曲文化艺术节前期宣传；2.济南第一届地方戏曲文化艺术节期间宣传。

在这两个宣传阶段中我们分别针对各项具体活动安排了具体宣传方案。

1）济南第一届地方戏曲文化艺术节前期宣传

①"泉都来唱戏"报名及海选预热宣传期

时间：5月1日—5月15日

目的：通过为期半个月的宣传，增加"泉都来唱戏"戏曲选拔赛的知名度，让更多济南地方戏曲爱好者，参与到比赛中，突出"全民参与"这一理念，为日后的预赛、半决赛及决赛的成功举办做铺垫。

表6　预热宣传期媒体宣传渠道

	电视宣传媒体	网络宣传媒体	报刊宣传媒体	广播媒体
济南赛区	济南电视台综艺频道	济南第十届全国艺术节官方网站；新浪微博	齐鲁晚报	济南交通广播
东营赛区	东营电视台教育频道		油田城市信报	
淄博赛区	淄博电视一台		淄博日报	
青岛赛区	青岛电视台		半岛都市报	

宣传方案：在各地方承办电视台娱乐节目中，播放本次选拔赛海选现场实况录像及部分选手的采访录像；在济南第十届全国艺术节官方网站视频专区上播放优秀选手比赛视频，并在新浪官方微博上对各赛区海选进行全程文字直播；在各地指定报刊娱乐版刊登比赛实况新闻；在各地指定广播频道中对比赛中优秀选手的演唱作品进行展播。

②"泉都来唱戏"预赛及半决赛火热宣传期

时间：5月16日—7月16日

宣传手段/目的：通过本次为期一个月的宣传活动，全面炒热"泉都来唱戏"戏曲选拔赛，通过与电视台联合，开通短信平台，让更多的观众可以亲自参与到济南地方戏曲选拔的活动中，为本次选拔赛活动培养更多的"粉丝"，以增强活动成功的可能性，同时，借助"选拔赛"这一平台的宣传活动，为艺术节开幕造势、预热。

表7　火热宣传期媒体宣传渠道

	电视宣传媒体	网络宣传媒体	报刊宣传媒体	广播媒体
济南赛区	济南电视台综艺频道；《拉呱》节目短信直播	济南第十届全国艺术节官方网站；新浪微博；人人网	齐鲁晚报	济南交通广播
东营赛区	东营电视台教育频道		油田城市信报	东营人民广播电台
淄博赛区	淄博电视一台		淄博日报	淄博调频音乐广播
青岛赛区	青岛电视台		半岛都市报	青岛音乐体育广播

宣传方案：在各地方承办电视台中播放各赛区预赛及半决赛情况，以增加观众对选手的了解，提高本次活动的知名度；在济南第十届全国艺术节官方网站视频专区上播放优秀选手比赛视频，并且观众可以在投票专区为自己喜爱的选手投票，每日投票观众都有机会获得"泉都来唱戏"戏曲选拔赛决赛暨开幕式晚会门票，参与次数越多获得门票的机会越大；在新浪官方微博上对各场预赛及半决赛进行全程文字直播；在各地指定报刊娱乐板块刊登比赛进程；在各地指定广播频道中对比赛中优秀选手的演唱作品进行展播。

③"泉都来唱戏"戏曲选拔赛决赛暨开幕式晚会前期地毯式宣传期

时间：7月24日—8月3日

宣传手段/目的：本届文化艺术节开幕式在即，为保证"泉都来唱戏"戏曲选拔赛决赛暨开幕式晚会的上座率，并产生一炮打响的效果，我们必须在开幕式举办前期进行地毯式宣传。本次宣传除运用电视、广播、网络、报纸以外，又加上户外广告、宣传册发放等形式

进行宣传,以达到一炮打响的预期。

表8　地毯式宣传期媒体宣传渠道

	电视宣传媒体	网络宣传媒体	广播媒体	报刊宣传媒体	其他媒体	广告媒体
媒体名称/方式	济南电视台综艺频道	济南第十届全国艺术节官方网站;新浪官方微博;大麦网	济南交通广播;济南音乐广播	济南都市报;齐鲁晚报;济南商报	短信平台	在主干道公交车站投放广告

宣传方案:济南电视台综艺频道转播"泉都来唱戏"戏曲选拔赛5强选手拉票会,同时支持短信投票我最喜爱的选手活动;在济南第十届全国艺术节官方网站首页上循环播放本届地方戏曲文化艺术节宣传短片;新浪官方微博全程报道本次地方戏曲文化艺术节进展情况;通过济南交通广播、音乐广播播放本届戏曲文化艺术节选手演唱的人气曲目;通过大麦网进行全程票务营销,并根据购票量给予一定优惠;在齐鲁晚报、济南商报、济南都市报中刊登本次地方戏曲文化艺术节票务营销广告及具体演出活动时间安排表;在济南各大商场发放宣传册,让更多的观众通过宣传册了解本次活动;在主干道公交车站投放宣传广告,提高本次地方戏曲文化艺术节知名度。

2) 济南第一届地方戏曲文化艺术节期间宣传

①"寻找夏雨荷"戏曲文化展览暨全民互动系列活动集中宣传期

时间:8月2日—8月8日。宣传目的:通过集中宣传,让更多的普通市民在游戏中亲身感受济南地方戏曲艺术的魅力

表9　集中宣传期媒体宣传渠道

	电视宣传媒体	网络宣传媒体	广告媒体	报刊宣传媒体
媒体名称/媒体形式	济南电视台	济南第十届全国艺术节官方网站;新浪官方微博;	投放公交车流动广告	济南都市报;齐鲁晚报

宣传方案:济南电视台全程录制"寻找夏雨荷"活动中全民互动游戏环节,并在济南电视台综艺频道进行转播;在济南第十届全国艺术节官方网站图片专区展示本次活动现场情况,记录每个活动的精彩瞬间;通过投放公交广告让更多的人知道、了解本次活动;在齐鲁晚报、济南都市报中投放活动宣传广告,并在活动期间作专题报道。

②"戏里看人生"戏曲名家访谈系列活动集中宣传期

时间:8月3日—8月7日。宣传目的:走进戏曲名家的真实生活,感受成功背后的酸甜苦辣,领悟传统戏曲艺术的别样精神。

表10　集中宣传期媒体宣传渠道

	电视宣传媒体	网络宣传媒体	广告媒体	报刊宣传媒体	广播媒体
媒体名称/媒体形式	济南电视台	济南第十届全国艺术节官方网站;新浪官方微博;大麦网;旅易网	投放公交车流动广告	济南都市报;齐鲁晚报	济南交通广播

宣传方案：在济南电视台播放流动广告，告知观众免费派送票务地点；利用济南第十届全国艺术节官方网站主页，在主页上流动显示本次活动受邀表演艺术家访谈顺序；在新浪微博上注明本次活动派送票务的地点及时间；通过在公交车上投放广告，让更多的观众知道本次活动；在济南都市报、齐鲁晚报上投放活动宣传广告；通过济南交通广播播报活动派票地点及具体活动安排。

③"泉都来听戏"戏曲展演系列活动/济南第一届地方戏曲文化艺术节闭幕式集中宣传期

时间：8月3日—8月7日。宣传目的：让不同爱好、不同消费能力的观众对地方戏曲艺术的观赏需求得到满足，达到丰富济南地方戏曲艺术演出市场、促进济南地方传统戏曲艺术的发展的目的，为创立济南地方戏曲文化艺术节这一具有延续性的艺术节庆品牌奠定基础。

表 11　闭幕式集中宣传期媒体宣传渠道

	网络宣传媒体	广告媒体	报刊宣传媒体	广播媒体	电视媒体
媒体名称/媒体形式	济南第十届全国艺术节官方网站；新浪官方微博；大麦网；旅易网	街头 LED 流动广告；广场流动宣传牌	济南都市报；齐鲁晚报	济南交通广播	济南电视台综艺频道"有一说一"栏目

宣传方案：在济南第十届艺术节官网及新浪微博上贴出系列活动具体时间安排，让观众能够清楚地了解演出活动安排；预定流动广告牌及街头 LED 流动广告对本次活动进行全面宣传；通过大麦网及旅易网（96666）全天进行票务推广与销售；使用济南交通广播轮番播报艺术节具体活动安排，对各场活动亮点概念进行炒热，同时加强票务信息告知；使用济南电视台综艺频道"有一说一"栏目全程跟踪报道艺术节各活动进展，同时通过节目与普通观众进行互动（如街头采访、短信互动）等形式，打造"全民艺术节"这一全民参与艺术节的宣传理念。

4. 财务与筹资

资金充足是一个项目顺利运行的保障，资金的筹措关系到整个项目的成败，本次地方戏曲文化艺术节的举办当然也离不开成功的资金筹措，为了本次艺术节的顺利开展，我们将筹资方案规划如下：

（1）政府赞助具体方案。本次地方戏曲文化艺术节拟由山东省委宣传部、济南市人民政府、济南市文化局主办，本次文化艺术节意在传承济南地方传统戏曲艺术，提高传统艺术在群众中的影响力，增强济南地方特色传统文化在全国的号召力，加快济南市、山东省文化的大发展大繁荣。为了本次地方戏曲文化艺术节能够顺利进行，济南市政府将给予以下支持：

1）"泉都来唱戏"戏曲选拔赛（海选、预赛、半决赛）。方式：各地方政府协商并免费提供海选及预赛所需场地。原因：①本次地方戏曲文化艺术节由山东省委宣传部及济南市人民政府主办，目的是为"十艺节"预热，各地方人民政府将积极配合各项工作的完成。②

本次选秀活动的举办可以增加各承办城市的知名度,有利于加快承办城市经济的发展以及文化的繁荣。

2)"泉都来唱戏"总决赛暨第一届地方戏曲文化艺术节开、闭幕式暨晚会/"戏里看人生"系列座谈会。方式:政府免费提供泉城广场及大明湖公园的使用。原因:本次地方戏曲文化艺术节多项活动在泉城广场和大明湖公园举行,泉城广场及大明湖公园作为政府公共资源,由政府免费提供,供本次文化艺术节演出使用。

3)"泉都来听戏"戏曲展演系列演出。方式:相关政府工作人员协助艺术节组委会完成此项活动的申报审核工作,并由政府免费提供泉城广场在彩排及正式演出阶段的使用权。原因:"泉都来听戏"系列演出,响应了山东省"文化艺术进社区"活动的号召,为济南市民提供新的娱乐休闲方式,也增强了群众的艺术审美水平,有利于提高传统艺术在群众中的影响力。

(2)商业赞助具体方案

表 12　商业赞助方案表

活动名称	商业赞助商	赞助方式
"泉都来唱戏"海选、预赛及半决赛	全程赞助商:中国联通济南分公司及其地区子公司	由四大赛区的联通公司分别提供6万元作为活动运行资金。
"泉都来唱戏"选拔赛决赛暨开幕式	全程赞助商:中国联通济南分公司 主赞助商:中国银行 协同赞助商:鲁山山泉、山东大厦	由联通公司和中国银行分别提供10万,鲁山山泉提供5万作为晚会启动资金。由鲁山山泉作为晚会饮品独家供应商。由山东大厦作为艺术家指定下榻酒店。
"寻找夏雨荷"戏曲文化展览暨全民互动系列活动	全程赞助商:中国联通济南分公司 主赞助商:三联商社 协同赞助商:鲁山山泉、佳宝乳业	由三联家电提供5万元启动资金。由三联家电提供活动中所需的奖品(电视、平板电脑等)。由鲁山山泉和佳宝乳业统一提供饮品,并提供展销台。
"戏里看人生"戏曲名家访谈系列活动	全程赞助商:中国联通济南分公司 主赞助商:三联商社、鲁山山泉、佳宝乳业 协同赞助商:山东大厦	由三联家电、鲁山山泉、佳宝乳业分别提供5万元作为活动运作资金。由鲁山山泉和佳宝乳业提供活动期间饮用水。由山东大厦作为艺术家指定下榻酒店。
"泉都来听戏"戏曲展演系列活动之吕剧专场	全程赞助商:中国联通济南分公司 主赞助商:佳宝乳业 协同赞助商:山东大厦	由联通公司提供5万元,佳宝乳业提供5万元作为本次活动的运行资金。由佳宝乳业作为本次活动唯一指定饮品赞助商和销售商。由山东大厦作为艺术家指定下榻酒店。
"泉都来听戏"戏曲展演系列活动之广场公益演出	全程赞助商:中国联通济南分公司 主赞助商:三联商社 协同赞助商:佳宝乳业	由三联家电提供5万元启动资金并提供活动中所需的奖品(电视、平板电脑等)。由佳宝乳业统一提供饮品。

续表

活动名称	商业赞助商	赞助方式
"泉都来听戏"戏曲展演系列活动之快书专场	全程赞助商：中国联通济南分公司 主赞助商：佳宝乳业 协同赞助商：山东大厦	由联通公司提供5万元，由佳宝乳业提供5万元作为本次活动的运作资金。由佳宝乳业作为本次活动唯一指定饮品赞助商和销售商。由山东大厦作为艺术家指定下榻酒店。
济南市第一届地方戏曲文化艺术节闭幕式	全程赞助商：中国联通济南分公司 主赞助商：中国银行 联合赞助商：鲁山山泉、山东大厦	由联通公司和中国银行分别提供20万。由鲁山山泉提供5万元作为晚会启动资金，由鲁山山泉作为晚会饮品独家供应商。由山东大厦作为艺术家指定下榻酒店。

赞助商名称	赞助类别	赞助回报
中国联通济南分公司	人民币40万元	A. 所有报纸、网络的宣传上印有全程赞助商的公司标识。 B. 在电视广告及节目的宣传上显示全程赞助商公司标志。 C. 在所有宣传册及节目单上印有全程赞助商标示。 D. 在公路广告宣传牌及演出票务上印有全程赞助商的名称。 E. 在官方微博备注中注明全程赞助商名称。 F. 所用艺术节期间的服务车辆上印有全程赞助商的广告，以提高企业知名度。 G. 本次文化艺术节的所有吉祥物及音像制品均印有全程赞助商公司标识。
中国银行	人民币30万元	A. 所有报纸、网络的宣传上印有主赞助商的公司标识。 B. 在电视广告及节目的宣传上显示主赞助商公司标志。 C. 在公路广告宣传牌及演出票务上印有主赞助商的名称。 D. 在官方微博中特别鸣谢主赞助商。 F. 在所有主赞助商参与赞助活动的现场，为主赞助商预留广告区域，并在票务上标有主赞助商公司名称及标志。
三联商社	三联家电提供15万元并提供"寻找夏雨荷"戏曲文化展览暨全民互动系列活动所有奖品。如：电视、平板电脑、手机等。	A. 在其所赞助的活动宣传单上印有赞助商公司标识。 B. 在其所赞助的活动宣传中，在报纸、网络上出现赞助商标识。 C. 在其赞助的活动演出票务上印有主赞助商的名称。 D. 在官方微博中特别鸣谢赞助商。
山东大厦	赞助艺术节期间所有艺术家的住宿和饮食。	A. 在其所赞助的活动宣传单上印有赞助商公司标识。 B. 在其所赞助的活动宣传中，在报纸、网络上出现赞助商标识。 C. 在其赞助的活动演出票务上印有主赞助商的名称。 D. 在官方微博中特别鸣谢赞助商。
鲁山山泉	人民币15万元。其他赞助：饮用水。	A. 在其所赞助的活动宣传单上印有赞助商公司标识。 B. 在其所赞助的活动宣传中，在报纸、网络上出现赞助商标识。 C. 在其赞助的活动演出票务上印有主赞助商的名称。 D. 在官方微博中特别鸣谢赞助商。
佳宝乳业	人民币15万元。其他赞助：饮品。	A. 在其所赞助的活动宣传单上印有赞助商公司标识。 B. 在其所赞助的活动宣传中，在报纸、网络上出现赞助商标识。 C. 在其赞助的活动演出票务上印有主赞助商的名称。 D. 在官方微博中特别鸣谢赞助商。

(3) 票务营销规划。票务营销是回收成本、实现盈利的重要渠道，它关系到本次地方戏曲文化艺术节能否取得圆满成功。因此从本次活动的实际情况考虑，我们的票务营销方案如下：

1) 票务销售渠道及方式：

表 13　票务销售渠道及方式

售票方式	现场售票	电话订票	网上订票
售票地址	恒隆广场一楼售票处 山东会堂售票中心 历山剧院售票中心	旅易网（96666）	大麦网
交易方式	现金或信用卡现场取票付款	送票上门，货到付款	网上银行或信用卡支付

2) 具体票价方案（略）。

3) 票务优惠政策：凡通过上述购票渠道购买"济南第一届地方戏曲文化艺术节"活动门票者，享受票价优惠。

4) 票务宣传政策：从 7 月 20 日起陆续在齐鲁晚报、人民日报、济南商报等进行广告宣传；通过济南交通广播进行广告宣传；预定公交广告牌对整个活动的票务销售进行宣传；从 7 月 1 日起登录大麦网进行网上售票宣传，同时在本次文化艺术节专题网站上进行宣传；通过本次文化艺术节官方微博进行宣传；与电视台联合，在《拉呱》等受群众欢迎的电视节目中，以电视交流活动的形式进行宣传。

表 14　预期门票收入

	演出	票价×座位	收入（万元）
1	"泉都来唱戏"选拔赛决赛暨开幕式	A区：380元×500＝19万元 B区：280元×240＝6.72万元 C区：180元×280＝5.04万元 D区：100元×396＝3.96万元 E区：80元×423＝3.384万元 F区：50元×200＝1万元	39.104
2	"戏里看人生"戏曲名家访谈系列活动	公益访谈活动，免费派票（活动有4场）	0
3	"泉都来听戏"戏曲展演系列活动之吕剧专场	内场VIP：180元×22＝3960元 内场一区：120元×109＝13080元 内场二区：90元×226＝20340元 内场三区：60元×227＝13620元 二层看台：40元×502＝20080元	7.108
4	"泉都来听戏"戏曲展演系列活动之快书专场	内场VIP：180元×22＝3960元 内场一区：120元×109＝13080元 内场二区：90元×226＝20340元 内场三区：60元×227＝13620元 二层看台：40元×502＝20080元	7.108

续表

	演出	票价×座位	收入
5	济南第一届地方戏曲文化艺术节闭幕式	A区:380元×500=19万元 B区:280元×240=6.72万元 C区:180元×280=5.04万元 D区:100元×396=3.96万元 E区:80元×423=3.384万元 F区:50元×200=1万元	39.104
	合计:人民币92.426万元×80%=74万元 注:按预计售出80%票量计算		

5. 效益评估

要想达到本次艺术节活动的各项目标,我们必须对活动的可行性、风险性等方面对本次艺术节的效益前景进行科学、充分的评估,而评估的准确性关系到我们整个艺术节策划能否顺利推行。

(1) 艺术节市场调查问卷及分析

通过调查问卷(略),结果显示,济南地区的大部分观众对吕剧、山东快书这样的济南地方戏曲表现出浓厚的兴趣。从是否购票观演来看,在参与调查的120人中,愿意观看的达到83%。这是一个相当高的观演率。由此可见观众对于地方戏曲这样的传统艺术形式存在着极高的兴趣,这对我们的整个艺术节的策划提供了可靠的数据支持。从调查中我们也看出观众对于戏曲的兴趣点更多地集中在其浓郁的地方特色上,因此我们在筹备节目中应在保留地方特色的基础上加以创新,使之更具艺术观赏性;在舞台设计上,也应配合节目需求,使其呈现的内容更活灵活现。在艺术节活动时间的选择上,更多的群众倾向于暑期与春节,而从时间、季节等因素综合考虑暑期是最佳的选择。且从调查中我们不难看出,在暑期的安排上更多的人选择在7月初旅游度假,在7月底返回家中调休,因此我们定在8月初举办本次地方戏曲文化艺术节是再合适不过的了。从信息传递渠道看,大多数观众更愿意从电视上来了解信息,因此电视媒体对于宣传是不可缺少的。

通过对旅行社等机构的调查中,我们不难看出,济南作为山东省一个较大的旅游城市,相对于青岛的啤酒节、曲阜的祭孔大典、泰安的封禅大典等具有地方特色的旅游品牌来说,济南缺少自己的具有自身地方特色的旅游品牌。考虑到济南的地方特色,我们希望举办济南市第一届戏曲文化艺术节并使其延续,使艺术节的举办参与到济南地区特色旅游品牌的打造过程中去。

(2) 艺术节行业内因素分析

确定一个文化艺术活动的效益前景,除了分析市场调查结果外,我们还应该重点分析行业内的特殊因素,包括行业现状、市场风险、竞争因素等。

从济南演出市场的现状来看,我们是首个尝试以传统戏曲作为活动主线的文化艺术节庆活动。就这一点来看,这在济南市场上占据了"新"的优势,既给了观众耳目一新的感觉,又给了观众追求传统艺术的平台。而从全国的演出市场上来看,具有地方特色的传统文化艺术节在陕西、湖南等地都举办过并取得了极大的成功,这对我们活动的筹备宣传是

一个良好的借鉴,也为活动的进行起到了一定的推动,有利于我们项目的顺利开展进行。

从市场风险的角度来看,一个新的项目出现必定存在一定的风险,而存在风险并不意味着我们要放弃这个项目,我们应该做的是将风险降低到最低,因此在目标观众群的选择上,我们在以济南及其周边观众为基础的前提下,增加了与旅行社的合作,以发掘更多的团体游客作为我们的观众群,以扩大观众群的方法来增加预收入减少风险。

从市场竞争来看,此艺术节作为一个新的艺术节庆形式在济南市是独一无二,使其减少了来自同类艺术节庆活动的竞争压力,因此他的竞争主要来自于本地区的其他艺术节庆演出活动,如儿童剧、音乐剧、演唱会等。所以我们要想在市场竞争中占上风就必须在保留传统形式的前提下大胆创新,创造出更符合现代人口味的新艺术演出形势。

众多的业内人士已经认识到节假日市场的潜力并在努力地进军这一市场。从整个济南来看,我们在节假日市场仍然缺少具有影响力的节庆活动,因此谁先占得这一市场先机,谁就将会得到更大的利润回报,因此我们选择暑期作为我们本次节日的开幕时间,以此冲击假日市场。

(3)艺术节可行性风险评估

1)有利因素:市场分析表明本届地方戏文化艺术节庆活动的策划与实施,具有针对性强,目标明确,面临的市场竞争小的有利条件。多渠道的沟通以及同方向的观众群,能够降低演出成本。济南市第一届地方戏曲文化艺术节的活动有利于打造文化艺术演出品牌,为每一年的演出打基础,最终形成自己制作的具有品牌效益的文化艺术产品。成规模的文化艺术节庆活动有利于整体包装策划与推广,对单个活动的推广与宣传也会起到不可小视的作用。

2)不利因素:作为在济南的首个地方戏曲文化艺术节这样的传统文化艺术节庆活动,其失败的风险是比其他已经在济南演出市场出现过的艺术形式要大得多。所有活动板块同时进行可能会分散观众群,合理的时间安排是不容忽视的。头一两个活动的成功会使后面的活动面临更大的压力。

(4)艺术节收支损益预期表(略)

三、方案执行计划

1. 活动执行流程

表 15 "泉都来唱戏"戏曲选拔赛海选、预赛及半决赛活动时间执行表

时间	内容	意向	方案	意见	进展	完成	备注
4月15日—30日	确认场地		与相关部门联系征得同意				
5月1日—5月10日 9:00—19:00	"泉都来唱戏"比赛报名	为文化节预热,选出戏曲歌唱人才	在各大赛区设立报名点 济南赛区:万达广场 淄博赛区:人民公园 东营赛区:西城百货大楼 青岛赛区:阳光百货 网络赛区:第十届艺术节官网				

续表

时间	内容	意向	方案	意见	进展	完成	备注
5月1日—10日	确认舞台灯光，音响摄影设备的到位						
5月11日—5月12日 9:00—17:00	"泉都来唱戏"济南赛区（海选）	选拔戏曲优秀歌唱人才	主要针对吕剧与快书两个剧种，不分小组，参赛选手每人演唱一首戏曲选段，由现场三位评委投票，两票以上即可晋级，预计选出50人进入预赛				
5月15日—5月16日 9:00—17:00	"泉都来唱戏"东营赛区（海选）	选拔戏曲优秀歌唱人才	同上				
5月17日—5月18日 9:00—17:00	"泉都来唱戏"青岛赛区（海选）	选拔戏曲优秀歌唱人才	同上				
5月19日—5月20日 9:00—17:00	"泉都来唱戏"网络赛区（海选）	选拔戏曲优秀歌唱人才	同上				
5月15日—5月17日 9:00—17:00	"泉都来唱戏"济南赛区（预赛）						
5月19日—5月21日 9:00—17:00	"泉都来唱戏"淄博赛区（预赛）	选拔戏曲优秀歌唱人才	同上				
5月23日—5月25日 9:00—17:00	"泉都来唱戏"东营赛区（预赛）	选拔戏曲优秀歌唱人才	同上				
5月27日—5月29日 9:00—:17:00	"泉都来唱戏"青岛赛区（预赛）	选拔戏曲优秀歌唱人才	同上				
5月31日—6月2日	"泉都来唱戏"网络赛区（预赛）	选拔戏曲优秀歌唱人才	同上				
6月10日 9:00—17:00	"泉都来唱戏"济南总赛区（半决赛）	选拔戏曲优秀歌唱人才	50进30				
6月17日 9:00—17:00	"泉都来唱戏"济南总赛区（半决赛）	选拔戏曲优秀歌唱人才	30进20				
6月24日 9:00—17:00	"泉都来唱戏"济南总赛区（半决赛）	选拔戏曲优秀歌唱人才	20进10				

续表

时间	内容	意向	方案	意见	进展	完成	备注
7月2日 9:00—17:00	"泉都来唱戏"济南总赛区(半决赛)	选拨戏曲优秀歌唱人才	10进8				
7月9日 9:00—17:00	"泉都来唱戏"济南总赛区(半决赛)	选拨戏曲优秀歌唱人才	8进6				
7月16日 9:00—17:00	"泉都来唱戏"济南总赛区(半决赛)	选拨戏曲优秀歌唱人才	6进5				
7月24日—8月1日 9:00—17:00	"泉都来唱戏"济南总赛区(半决赛)	选拨戏曲优秀歌唱人才	5强宣传会				

表16 "泉都来唱戏"戏曲选拔赛系列活动之总决赛暨开幕式晚会活动时间执行表

时间	内容	意向	方案	意见	进展	完成	备注
8月2日 9:00—17:30	提前清场,进行现场布置及装台						做晚会准备工作
8月3日 9:30—12:00	彩排						最后一次走台
8月3日 17:30—18:30	调试舞台灯光、音响、摄影设备						
8月3日 17:00—22:30	安保巡检	确保活动顺利进行					
8月3日 18:30—19:15	确保所有演职人员准时到位		活动统筹办公室统一安排,确保演出顺利进行				
8月3日 18:30—19:30	观众入席						
8月3日 19:30—22:00	"泉都来唱戏"总决选暨第一届地方戏曲文化艺术节	宣告本届地方戏曲文化艺术节开幕	1.戏曲串烧 2.车轮战 3.帮帮唱 4.加唱环节 5.改编经典 6.冠亚军争夺战 7.选手、评委联欢串烧戏曲演唱,并宣布本次比赛结束,文化艺术节正式开幕	通过网络(设立专题网站,微博互动平台,在门户网站做广告)、电视台(做广告,将专访权给某家电视台)、电台、报纸			

续表

时间	内容	意向	方案	意见	进展	完成	备注
8月3日 22:00	活动结束						
8月4日 9:00—12:30	拆台						

表17:"寻找夏雨荷"戏曲文化展览暨全民互动系列活动活动时间执行表(略)
表18:"戏里看人生"戏曲名家访谈系列活动活动时间执行表(略)
表19:"泉都来听戏"戏曲展演系列活动之吕剧专场演出活动时间执行表(略)
表20:"泉都来听戏"戏曲展演系列活动之广场公益演出活动时间执行表(略)
表21:"泉都来听戏"戏曲展演系列活动之快书专场活动时间执行表(略)
表22:济南市第一届地方戏曲文化艺术节闭幕式暨闭幕式晚会活动执行时间表(略)

2. 预算安排

表23:"泉都来唱戏"戏曲选拔赛(海选、预赛、半决赛)活动预算表(略)
表24:"泉都来唱戏"选拔赛决赛暨开幕式活动预算表(略)
表25:"寻找夏雨荷"戏曲文化展览暨全民互动系列活动预算表(略)
表26:"戏里看人生"戏曲名家访谈系列活动预算表(略)
表27:"泉都来听戏"戏曲展演系列活动之吕剧专场预算表(略)
表28:"泉都来听戏"戏曲展演系列活动之广场公益演出预算表(略)
表29:"泉都来听戏"戏曲展演系列活动之快书专场预算表(略)
表30:济南市第一届地方戏曲文化艺术节闭幕式活动预算表(略)

3. 人力资源(略)

4. 应急方案(略)

四、相关附件(略)

第四节 方案点评

本章所呈现的艺术项目策划方案是在第七届中国艺术管理教育学会年会上的获奖作品。学会这次举办的项目策划大赛主旨为"为所在城市策划一个艺术/文化节庆活动,发掘城市的人文内涵,参与城市文化的塑造",为学生提供了一个思考的方向。这些参赛项目关注、挖掘传统文化内涵,创新中又不失对传统文化的保护意识,体现出对传统文化传承的责任感,对于年轻的学生团队,实属难得。

《文脉传承 金陵印象:南京民国文化艺术节》方案由南京艺术学院程倩、程曦雪、张坛、于典、王超同学策划、撰写,曹荣荣、柏静老师指导。这个方案在立意上紧扣"艺彩纷

城"策划竞赛命题的主旨。在整个策划的创意中,南京的人文内涵挖掘是重点,而与之相关的民国文化是创意的核心。该策划案恰恰围绕这一核心而展开,这为此份策划案奠定了坚实而厚重的基调,使之既有创新,又具备深刻的人文内涵。

在具体的策划案设计中,其突出之处体现在:1)项目目标明确:项目通过对南京民国文化的再梳理与再整合,从多个视角重新审视民国文化的特点与内涵,以继承为基础,以创新为主题,以"体验"为形式,再现民国文化的独特魅力。2)项目中的具体活动内容设计合理、丰富、独特、新颖,展现了多元的民国文化艺术形式,注重与南京这座"城"的历史文化与风土人情紧密融合,在彰显城市个性的同时,重新诠释民国时期的南京文化,这种融合使得"城市"与"民国文化"之间的关系及其"形象"清晰起来。3)项目在活动具体表现形式上,打破展示为主的传统形式,大胆创新,打造以体验与互动为主旨的活动形式。4)项目充分体现了可行性:项目通过针对项目创意、市场需求、资源条件与经费保障等方面进行全面分析,从客观的角度对项目可行性进行了充分论证,并且项目还将得到南京市政府的大力支持,项目具有乐观的可行性评价。

本项目的执行时间是十一黄金周的10月1日—6日,为期六天。随着生活水平和国民文化水平的提高,国庆小长假就来越成为人们旅游休闲娱乐的最佳时间,以"搜寻民国记忆"为主题,"体验"为主旨,举办一场兼具民国特色与现代文化元素的文化艺术节本来就迎合了人们在娱乐休闲的同时又可以享受文化熏陶的喜好。而且,在中国的众多城市中,南京的旅游业发展又相当繁荣,所以这个活动"十一"期间在南京举办,占据天时、地利、人和诸多优势。本方案在执行方面因为以上原因应该会顺利很多,不过近些年关于民国文化的活动开展了很多,而且此方案为期六天,算是一种较大规模的活动,无论是在资金筹集上,还是在项目运作上,都是有很大的困难。人力资源的合理分配是很重要的成分之一。而在项目的推广上,以往的关于民国文化举办的大大小小的活动很多,可以综合其精髓,形成本方案自己的宣传方式,但是也要避免被一般化的宣传颠覆。但是这份方案在执行方面依然有待进一步完善,比如在资金筹集方面,应该尽可能拥有核心产品以保证项目持续的运营;再如在项目的运作方面,应该尽可能把观众转化为项目的"主动参与者",而不是单纯享受其成果的"被动接受者"。

民国以及民国文化是当前乃至很长一段时间整个民族深情的回忆和热切的期盼,这份心结对于知识分子而言尤甚。可以说这在很大程度上是这份方案获得来自港、澳、台、沪、宁等地评委高度赞誉的根本所在。而细究方案本身,难免给读者留下贪大求全的感觉,进而淡化了方案的主题和指向。

《"梦回南越":南越古国音乐文化节》方案由星海音乐学院陈曦、陈载元、高伟斋、张瑷梓、蓝兴鸿、袁志斌同学策划、撰写,赵乐、杨陆欣、许珩哲老师指导。这个方案以"探岭南音乐之魂,承南越文明之韵,显广州城市魅力"为主题,将音乐作为契合点,通过一系列的文化创意活动,将博物馆、公园、大剧院等当代城市文化景观与传统文化有机融合,挖掘南越音乐文化内涵,传承南越文明,凸显广州本土文化特色,打造南越历史文化品牌,彰显广州这座历史文化名城的人文魅力。就方案的整体策划而言,所呈现的精彩之处主要体

现在：

1. 节庆活动主题清晰，内容整合深入且特点突出：该项目活动内容设计新颖，内容丰富，互动性与教育性兼容，充分利用现有资源，将博物馆静态展示与动态体验结合、公园自然景观与人文景观相结合、大剧院音乐文化普及教育与音乐剧演出相结合，以多元立体的呈现方式吸引目标公众通过活动近距离感受埋藏在历史中的文化记忆，并结合新技术手段提升活动品质，"old is new"的活动设计理念给人印象深刻，该项目通过不同层次和不同维度的音乐节活动展现南越文化的独特魅力。

2. 项目宣传渠道安排合理，层次分明：该项目宣传兼顾不同受众群体的信息接收方式，分层次、分阶段进行，充分运用当下流行的传播媒介与传播方式，尤其是网络等快速互动传播途径，提升项目知名度，扩大音乐节的社会影响力。

3. 项目实施注重可行性：项目采取"平民化"价格营销策略以平民票价拓展音乐节受众层面，实现音乐节亲民性与全民参与性的主旨。对音乐节所需配套设施使用规划细致且颇具可行性，充分利用现有设施为音乐节举办需求提供保障，如"穿越巴士"设计理念让人眼前一亮。团队依据前期调研材料对受众及市场需求进行深入分析，整合资源，运用所学知识对财务预算、融资、人员分工等方面提出较为可行的执行计划，但在专业化程度上尚有提升空间。

4. 项目注重构建可持续发展模式：该项目设计注重音乐节活动背后衍生价值的发掘，提出通过产业化运作，打造音乐节良性循环产业链，这有利于该项目实现经济效益与社会效益的平衡发展，有利于打造南越历史文化品牌。

这份策划案从内容上来看，活动比较新颖丰富。但是，预算过高，影响了可行性。此外，这份策划案的相关活动时间三天略显紧凑，可能很多活动大家都参与不了，时间要适当调整，不然观众几地来回跑，有可能赶不上演出，也可能玩得不尽兴。从形式上看，标题、版式也需要进一步的规范。但是这样的策划案对艺术管理的教学起到基础性作用。真实的案例呈现在学生面前，大家首先关注的是它的可行性与可操作性，然后是方案的创意点和品牌度，当然方案书标题的新颖性、结构的完整性、行文的流畅性、排版的规范性也是必须充分考虑的。

《戏飞明湖 声震泉都：济南地方戏曲文化艺术节》方案由山东师范大学候珊珊、候明楠、陈晓煊、王照青、季聪颖、叶媛媛、刘伟杰、李恩泽等同学策划、撰写，颜聪老师指导。方案以"吕剧"与"快书"这两种标志性的济南地方戏曲艺术形式为切入点，通过丰富的主题活动创意与济南城市定位相结合进行互动，尝试在已有的艺术节市场中打造属于济南的特色品牌，为济南的城市文化打上鲜明的烙印。运用规范的市场化与产业化运作突破传统艺术的生存时空，与旅游品牌相结合，从多个角度彰显济南所独具的城市文化内涵。既满足本地观众对本土艺术的审美需求，也能对传统艺术特别是地方戏曲艺术的生存发展提供更为可行的传播推广方式。

这个项目的初衷是对济南的地方戏曲进行宣传推广并借此来发展推动一个活动的流程以达到预期效果。它在活动设计上，是建立在一个戏曲选拔赛的活动基础上的。围

绕"泉都来唱戏"、"寻找夏雨荷"、"泉都来听戏"、"戏里看人生"这几个主题展开的一场大型综合类戏曲类型节目艺术节。在暑期的这个节点,通过济南及周边特有的吕剧、山东快书等地方传统戏曲来吸引当地居民和慕名来此的大量游客。通过具体分析该项目策划内容,该策划案亮点与可取之处主要体现在:

　　1. 精确定位艺术节与城市的共性:成功举办属于一个城市的艺术节,关键在于找准城市所属的"艺术调性"。济南地方戏曲艺术具有亲民的气息、铿锵的曲调、质朴的歌词,其背后蕴含着丰富的济南地方历史人文内涵,以此为基础,该项目通过一系列的活动创意策划,较好体现了济南的城市"调性"。

　　2. 活动内容设计彰显地方文化特色:成功的城市艺术节一定要保证它的地方特色鲜明,该项目较好地做到了这一点。该项目的特色集中体现在了活动内容的设计规划上,其活动内容较好地体现了"济南地方戏曲"的艺术特质,在尊重传统的基础上,在许多活动细节上推陈出新,活动形式多样且新颖,为目标受众提供了较为丰富的选择空间。

　　3. 项目商务与宣传营销渠道整合有序:该项目重视与济南市政府部门合作的"政事营销策略",将艺术节活动与济南市文化发展定位与目标进行紧密结合,试图从政府渠道积极寻求旅游、文化、宣传等相关部门的支持。该项目针对传播宣传、筹资赞助等渠道也进行了相应整合与规划。

　　4. 项目重视城市艺术环境培育:该项目设计注重艺术节对整个城市艺术环境与艺术氛围的培育与带动作用,通过戏曲文化展览、讲座、访谈等活动,培养公众审美习惯与情趣,继而再用戏曲展演与比赛等活动带动城市艺术氛围,两者相互作用,协调发展。

　　项目团队前期调研和较为深入的思考、分析是项目实施的重要基础,该方案在具体实施方案中对宣传策略、视觉规划、财务分析、筹资计划、活动流程等方面的设计都体现出一定的规范性。但如能建立相应的运营管理模式,加强项目可持续性的发展规划,甚至延伸、复制到其他传统艺术门类,必定对地方传统艺术的创新发展有更积极推动意义。

　　在经济、政治、文化"全球化"和艺术市场化、产业化的大背景下,地方戏曲艺术面临着前所未有的困境,保护、培育本土艺术演出市场,承担艺术管理人在文化传承传播中的责任,从这个意义上看,本项目的设计与实施有着更深远的意义。而方案的推广价值在于,对山东的地方戏曲文化的传承、发掘、保护、产业运作方面,起到了极大的推进作用。打造了一批符合济南观众口味、极具地方特色、具有规范的市场化与产业化运作的传统艺术节庆活动,满足了济南本地观众对本地传统戏曲艺术的审美需求。

　　从这个方案书中作为艺术管理专业的学生可以获得一种更加直观的新的认知,就是策划必须就注重实际方面,切不可纸上谈兵。这个方案的诸多判断、观点都是根据演出市场的调查结果分析得来,在客观数据的基础上提出来的。方案的论证是通过艺术市场的调查问卷及取样分析得出的,在明确调查目的之后,对合适的受众进行调查取样,再进行图表分析,结果是可靠的。

附录

2012年第七届中国艺术管理教育年会综述
暨2012年全国大学生艺术项目策划大奖赛获奖名单

第七届中国艺术管理教育学会年会暨全球本土化视野下的艺术管理2012年10月21日—23日在上海音乐学院隆重举行。本届年会以"全球本土化视野下的艺术管理"为主题,探索在"全球化思考、本土化行动"的文化产业运作策略下,艺术管理学科发展与人才培养模式的因应与改变。大会设立主题演讲、焦点论坛、青年教师圆桌会议、艺彩纷城——2012全国艺术管理学生创意策划竞赛、艺军突起——未来艺术管理CEO全国争霸赛、2012全国艺术管理学生创意策划方案展、全国艺术管理专业图书教材展等环节,并特别编制《中国艺术管理专业课程总览》专刊,搭建了艺术管理国内外学界与业界互动交流的学术平台,促进院校专业之间的资源共享与信息交流,进一步推动国内艺术管理及相关专业的学科教学体系的建设。会议邀请到亚太艺术管理高等教育联盟主席Sungyeop LEE(李相烨)、蒙古国立文化艺术大学Erkhemtugs Jugdernamjil、国际节庆协会总裁兼首席执行长官Steven Wood Schmader(史蒂文·施迈德)、2012伦敦文化奥林匹亚节的总策划Ruth Mackenzie(露丝·麦肯琪)女士、香港教育学院郑新文教授等国内外文化艺术管理与文化创意产业相关学者,国内文艺院团或相关艺术机构的艺术管理业内人士、中国艺术管理教育学会会员单位以及各高校艺术管理相关专业教师代表117人、学生代表204人参加了此次年会。

上海音乐学院常务副院长徐孟东出席并为开幕式致辞。他提到,随着音乐艺术市场的发展和音乐艺术人才的增多,我们迫切需要一批了解文化艺术市场运作规律、具备管理意识与才能、富有艺术文化欣赏力的复合型艺术管理人才来参与音乐艺术的推动。在上海音乐学院艺术管理系建系10周年之际积极承办本届年会是对上海音乐学院艺术管理系10年成长的检验和历练。希望借助艺术管理教育年会这一平台,与全国各高校艺术管理专业师生共同探讨艺术管理前进的方向和路径,交流艺术管理教育及人才培养的思路和理念。同时通过这样一个专业平台,引入社会资源,衔接艺术文化机构与艺术管理人才的输送通道。中国艺术管理教育学会会长谢大京教授在开幕致辞中总结中国艺术管理教育十余年的发展状况并对艺术管理研究对象与研究手段简要分析后,提出"中国的艺术管理学必须拥有自己的学术关注点,建构足以把握中国问题特殊性的概念体系。国际经验特别是那些反映制度现代化普遍要求和艺术管理一般规律的经验对我们来说当然是重要的,但仅仅停留于对此经验的介绍、概括又是不够的,我们的任务是找到一条可以有效地将普遍性与特殊性结合在一起的中国艺术管理学学科建构之路"。学会秘书长余丁教授则对2011—2012学会在推动艺术管理教育学科建设、拓展学会社会影响力等方面的工作进行总结和汇报,并对上海音乐学院艺术管理系十岁生日表示祝贺。

本次会议邀请到国际节庆协会总裁兼首席执行长官Steven Wood Schmader(史蒂文·施迈德)先生和2012伦敦文化奥林匹亚节的总策划——Ruth Mackenzie(露丝·麦肯琪)女士担任开幕主题演讲嘉宾,他们分别以One Voice和London 2012 Festival为题发表了精彩的演讲。施迈德先生以个人在国际节庆活动行业中丰富的经验结合会议"全球本土化"的主题,指出在一个充满变化的时代,专业的节庆活动是一种能够增强群体凝聚力并展现城市最本真面貌的最有力的方式,节庆活动让我们更了解自身,更了解我们所拥有的值得庆祝的财富是什么。他将节庆活动的要素归纳为艺术(创造性)、商业(运作)和人,三者交互影响,缺一不可。同时他也强调必须重视全球化和科技对社会的影响和改变,根据自身需求和实际情况加以善用,最后他提出面对未来最大的挑战是保护和宣扬我们最重要的文化根基和遗产以使之延续,同时又要筹建反映我们生存的这个不断变革的社会与世界群体变化的新项目、新传统和新的身份认同。麦肯琪女士则以2012伦敦文化节为例,分享从策划到最后呈现本次奥运文化节的过程,

并结合自己多年的从业经验,强调在任何一个文化活动中,合作伙伴、有特色的场地、快闪和数字营销、观众拓展等四个关键因素的重要性。

在年会焦点论坛板块中,上海社会科学院文化产业研究中心主任花建结合个人在多年文化产业、城市文化、创意经济等领域的研究与决策服务工作积累,以大量鲜活的案例展示了当代城市化进程中的全球各地文化战略的重要性,并提出在全球范围内城市转型升级过程中提升文化贡献力的创新路径:结合城市升级,明确文化定位;促进文化科技融合,突出跨界合作;传承开发遗产,突出城市特色。上海戏剧学院郭梅君、广州美术学院胡斌和天津音乐学院曲妍、马广洲也从各自不同的研究角度,分别探讨了"从宏观上讨论城市转型升级以及文化对于城市转型升级的重要作用"、"从宏观上讨论原创活力和文化艺术管理之间的关系"、"以案例说明文化产业的集聚发展的特点以及在此特点下的项目开发实例"等议题。在以"跨文化艺术管理创意策划人才的培养"为题的论坛板块中,香港教育学院兼任教授郑新文,天津音乐学院潘海啸、王家乾,中国戏曲学院于建刚、林一教授就如何与学生分析、解读全球本土化现象,并让其切身感受艺术管理人在文化传承传播中的责任?如何鼓励学生尊重、认识和热爱中国文化艺术,并积极探索向世界推广中国文化艺术的方法?国际文化交流的重要意义,以具体教学实践分析如何突破地域限制构建课程体系等相关话题进行经验分享与讨论。演讲嘉宾们的精彩分享体现出艺术管理教育者们在这一新兴领域中富有创新性的思考与探索,将艺术管理教育置于世界性大文化的语境中,对于拓展传统教育思路,更新既有的教育观念,推动全球一体化进程中的中国艺术管理教育发展有着非常重要的价值与意义。

随着艺术管理高校师资力量的不断增强,本届年会还增设了青年教师圆桌会议板块,设定"艺术管理创意类和策划类课程的建设"、"艺术管理类人才培养方案设置思路及课程体现"、"如何在艺术管理本科教育中使'理论'与'实践'互补"等三个议题,三个议题在同一时间段不同地点同时进行,与会代表自由选择参加。来自上海戏剧学院、内蒙古大学、上海视觉艺术学院、天津音乐学院、北京联合大学、天津体育学院、中央音乐学院、中央戏曲学院等各专业院校的青年教师畅所欲言,就共同关心的问题进行交流并探讨可行性的举措。

本次全国艺术管理学生创意策划竞赛以"艺彩纷城"为命题,所有参赛组为其所在城市策划一个艺术/文化节庆活动,训练学生观察和发掘所在城市的人文内涵,尝试从艺术管理的角度出发,参与城市文化的塑造。来自全国20所院校艺术管理专业在校学生32组参赛方案经过评委初审,决出17组入围决赛。与往常不同的是此次决赛评委全部由业内资深专家组成,上海大剧院艺术总监钱世锦担任评委主席,上海社会科学院文化产业研究中心主任花建、香港教育学院兼任教授郑新文、力撰堂整合营销股份有限公司总经理欧阳颖华、想乐工作室执行总监王文仪担任大赛评委,且评委采取匿名方式进行,设项目陈述和现场答辩环节,经过紧张激烈的比赛,大赛一等奖授予南京艺术学院选送的《民国文化艺术节》项目团队。二等奖分别授予星海音乐学院《梦回南越音乐文化节》、山东师范大学《戏飞明湖·声震泉都——济南第一届地方戏曲文化艺术节》项目团队;三等奖颁予广西艺术学院《艺动水城——南宁市湖畔文化艺术节》项目团队、广州美术学院《珠水帆影·海上丝路文化节》项目团队、上海视觉艺术学院《"尚"海马路文化艺术节》项目团队。

本届年会独树一帜,首创艺军突起——未来艺术管理CEO全国争霸赛并制定赛程与评审细则,共计三轮:个人风格魅力展示、艺术管理常识问答及实战演练决策情境,增添观众互动环节,决赛选手均可获得与评委主席——东方艺术中心林宏鸣总经理下午茶的机会,《音乐爱好者》杂志两本,并颁发奖章、证书。冠军获得"东方艺术中心实习CEO一天"、《西方音乐1500年》珍藏书籍与光盘一套。比赛全程由律师监督。上海东方艺术中心林宏鸣总经理担任评委主席,由著名国际艺术策展人、出版人程昕东、新加坡华乐团总经理何伟山、力撰堂整合营销股份有限公司总经理欧阳颖华、东方商旅精品酒店营运执

行长毕嘉玮、上海市对外文化交流公司总经理赵培文、想乐工作室执行总监王文仪担任评委。最终参赛14位选手经过激烈的角逐共8位入选决赛,沈阳音乐学院学生宋天昊获得霸主殊荣,星海音乐学院学生贾维哲当选最具人气奖,而赛后评委们的精彩点评更是整场比赛的亮点,几位业内翘楚对每一位参赛选手认真准确又极有分寸的点评和对艺术管理学子们的祝福令每一位参赛者深受启发。此次比赛也成为师生与业内专家一次近距离的交流与学习。

本届教育年会邀请国内外业内专家与亚太艺术管理教育同侪、与国内外艺术管理师生共同探讨在全球化洪流下,艺术管理专业教育如何立足于我们所生活的土地上,更好地服务民众,启迪人们的文化生活。而年会主办方从主题、议程设计、比赛赛制、宣传、视觉规划、活动执行等方面所体现出的创意感和专业性也同样可作为艺术管理实践案例,对艺术管理实践教学起到很好的示范作用。

2012年全国大学生艺术项目策划大奖赛获奖名单

一等奖　项目名称:文化传承　金陵印象:南京民国文化艺术节
　　　　所属院校:南京艺术学院
　　　　团队成员:张　坛、程　倩、程曦雪、于　典、王　超
　　　　指导教师:曹荣荣、柏　静

二等奖　项目名称:"梦回南越":南越古国音乐文化节
　　　　所属院校:星海音乐学院
　　　　团队成员:陈载元、陈　曦、高玮斋、张媛梓、袁志斌、蓝兴鸿
　　　　指导教师:杨陆欣、赵　乐、许珩哲

　　　　项目名称:戏飞明湖　声震泉都:济南第一届地方戏曲文化艺术节
　　　　所属院校:山东师范大学
　　　　团队成员:候珊珊、候明楠、陈晓煊、王照青、季聪颖、叶媛媛、刘伟杰、李恩泽
　　　　指导教师:颜　聪

三等奖　项目名称:"尚"海马路文化艺术节
　　　　所属院校:上海视觉艺术学院
　　　　团队成员:李昕芮、王　佳、高子涵、程晓宇、王　芳、方　盈
　　　　指导教师:张常勇、谢海泉

　　　　项目名称:艺动水城:南宁湖畔文化艺术节
　　　　所属院校:广西艺术学院
　　　　团队成员:葛　昭、吴　妤、韦力菲、罗昭然、郑　祺
　　　　指导教师:张　力、宋　泉

　　　　项目名称:珠水帆影:海上丝路文化节
　　　　所属院校:广州美术学院
　　　　团队成员:周　畅、李　慧、刘　威、利　莹、邱斯佳
　　　　指导教师:吴杨波

第七章 艺创中国项目策划

第一节 CUTE CURE 艺术疗愈联盟

一、项目方案描述

　　CUTE CURE 艺术疗愈联盟的使命是成为艺术疗愈服务的提供者和理念的传播者。服务针对于现有市场，提供工作坊和咨询服务，而传播则意在开拓潜在市场，通过公益讲座和活动达到推广理念、开拓市场的目的。其宗旨为整合艺术、医疗等多领域的现有资源，增强艺术专业、医疗人才与机构之间的互助与合作，搭建一个大众群体与艺术疗愈机构沟通与交流的平台。特点是超越了医疗、艺术、公益各领域之间界限的切入口，实现艺术疗愈理念和方法在中国的推广，同时也为人们提供一次了解和体验艺术疗愈的机会。

　　针对目标市场的特点，我们目前推出的主要产品是工作坊，它具有人数少、互动强的特性，保证每一位参与者都能参与到活动之中，得到专家的指导。目前市场上对于艺术疗愈的替代品主要是专业心理咨询和其他娱乐休闲活动。与之相比，艺术疗愈工作坊的优势体现在专业性和娱乐性的结合，同时比各种娱乐活动定制化程度更高，比心理咨询价格更低廉，在专业咨询和日常娱乐之间填补空隙，进而更好地满足市场需求。后期我们将投入研发资金，吸纳技术型人才，独立研发一套 CUTE CURE 艺术疗愈创新模式，和其他艺术疗愈机构区分，扩大机构的竞争优势。在完善内部管理的基础上，为不断拓展市场，我们还配套艺术疗愈讲座，不断开发潜在市场。至此，我们成功总结出了一套"对内完善组织运营，对外开拓市场"的 CUTE CURE 项目运营方案，使 CUTE CURE 的商业模式达到最优化。

1. 艺术疗愈工作坊的组成及试行

　　CUTE CURE 艺术疗愈联盟基于社会需求现状与成熟理论基础而诞生。目前，CUTE CURE 艺术疗愈联盟主要包括两部分：CUTE CURE 艺术疗愈工作坊（提供艺术疗愈服务）与 CUTE CURE 艺术疗愈推广活动（推广艺术疗愈理念，建立品牌形象）。CUTE CURE 艺术疗愈工作坊作为 CUTE CURE 艺疗联盟核心受益项目。工作坊跨界整合艺术、医疗、心理等多学科资源，通过邀请艺术疗愈师，组织艺术实践与创作的形式对

城市白领人群进行心理疗愈，在传播艺术的疗愈性和感染力的同时帮助受压人群宣泄压力。CUTE CURE 艺术疗愈推广活动具体包括公益讲座、咨询等服务，意在宣传和推广艺术疗愈理念，并建立品牌形象。公益活动通过业内相关机构的集聚促进艺术疗愈行业的交流，同时也提高艺术疗愈的社会影响力与知名度，使大众了解艺术的疗愈功能。为大众提供一个了解和体验艺术疗愈的平台，通过艺术疗愈提高大众精神生活的质量，以承担其社会责任，实现社会与文化效益。

一对一咨询服务。为突出"个性化"服务，CUTE CURE 将建立专业师资团队，打造安静、舒适的环境氛围，为客户量身打造定制服务，深入剖析、解决客户问题，同时建立优质的售后服务咨询、效果跟踪方式，力图为消费者提供最优质完善的服务。拟定在2015年开通咨询业务。

讲座（已试行）。讲座是 CUTE CURE 作为艺术疗愈理念传播者的重要体现方式之一，通过在高校、社区、美术馆等地开展讲座，推广艺术疗愈理念，一方面普及艺术疗愈学科知识，实现文化及社会效益，另一方面通过推广，培养潜在客户。

培训课程。艺术疗愈培训课程面向全国（含港澳台），招收对艺术疗愈具有浓厚兴趣者及相关行业从业人员，以拓展艺术、心理、医疗等相关专业的管理人员的理论修养和实践能力，提升国内艺术疗愈领域行业的整体水平为宗旨，聘请多位知名社会学者、专家、艺术疗愈机构进行授课和交流，为广大艺术疗愈工作者提供更专精的教育和交流平台，并授予一定的认证资格。课程包括绘画治疗工作坊（初、中、高级）、进阶研修班、认证培训班等。

目前，项目已经试运行2个月，试运行非常成功。从使命出发，作为艺术疗愈服务的提供者，项目通过构建艺术疗愈平台开展工作坊，帮助社会高压人群宣泄压力，实现了社会效益；同时，作为艺术疗愈理念的传播者，我们举办讲座、展览等系列活动，提升艺术疗愈认知度，体现了文化效益。经济效益方面，一是通过与中国联通、望京网的联动义卖，帮助残障儿童募集到善款16880元，二是逐步开展的工作坊将进一步为我们创造经济收益。另外，项目先后与中央美术学院美术馆、环铁时代美术馆、金羽翼残障儿童康复中心、无障碍艺途、中央美术学院及对外经贸大学学生会等组织达成长期合作关系，联动商界、医疗界、艺术界等多社会领域，带动不同社会层面的交流和发展，在提升社会效益的同时实现了文化效益，并且带动了各领域自身的经济发展，达到社会效益、经济效益、文化效益共赢的目标。

2. 盈利模式

CUTE CURE 的盈利来源主要分为几个板块：日常经营项目盈利以及宣传推广艺术团队或机构盈利以及会员会费的筹集。本项目设立大量商业服务项目，在机构经营的不同时期安排不同的体验项目，并通过"以商养公"的形式，定期开办如艺术教育讲座等活动。这里只展示盈利的方式和渠道，具体收费办法和标准略。

会员会费。随着艺术疗愈工作坊、讲座等活动的持续进行，我们将客户进行细分，从中吸纳一定会员数。将针对不同等级的会员群体，推出特别服务。如优惠购票、免费停车、生日赠礼、CUTE CURE 艺术疗愈产品的折扣、VIP 会员交流活动及定期沙龙以及不

定期的私人定制展览和工作坊等等福利。

工作坊收费。艺术疗愈工作坊为我们的主营项目,旨在让参与者通过参与艺术疗愈工作坊,利用非言语工具,将潜意识内压抑的感情与冲突呈现出来,并且在绘画的过程中获得抒解与满足,从而达到诊断与治疗的良好效果。我们将和艺术疗愈业内专家签订协议,由专业团队参与指导,我们提供场地和服务人员进行实施此艺术疗愈工作坊项目,它既面向所有普通大众,也可直接与美术馆、画廊、基金会、医疗机构、企业等合作举办,为其提供定制服务,收费标准依照活动规模定价。

一对一咨询服务。除了面向更广泛人群的体验、工作坊活动等,我们还推出一对一咨询服务,为客户群量身打造专业优质产品,客户能够深入体验艺术的疗愈效果。一对一咨询服务按课时收费,采取提前预约的方式,根据群体不同的心理症状如社交恐惧、抑郁障碍、职业减压、儿童心理等区别实施不同的心理辅导。

产业链辅助项目。CUTE CURE 为了稳定机构的运营,将配套成立咖啡店、艺术书店、创意西点坊等。通过丰富产业链的方式增加收益、维持机构的运营。因此,对于产业链中其他辅助项目的重视和运营也有助于 CUTE CURE 整体的稳定发展。

艺术疗愈师培训课程。CUTE CURE 不仅面对对艺术疗愈有所需求的人,同时面对希望成为艺术疗愈师的群体。培训业务从一开始就要保持极高专业度,并严格把控颁发毕业资质的考核流程,保证 CUTE CURE 培训等级结业证的专业度和价值。

广告服务、赞助。为了推广品牌,举办讲座时,可以冠名、合作等形式获取赞助或广告费用,商家也可选择在 CUTE CURE 官方网站等网络渠道投放广告。企业赞助商权利:1)办讲座、工作坊等活动时,在各类各级媒体宣传中,呈现企业名称及 logo;2)根据赞助份额,将获得不定次数免费参与工作坊活动的机会;3)为企业员工量身打造艺术疗愈工作坊活动;4)一年一次为企业免费提供场地进行员工之夜活动。

3. 项目创新性与价值

面向中国市场的 CUTE CURE 艺术疗愈联盟项目是一个十分具有创意优势的项目,具体来说体现在以下两个方面:一方面,艺术疗愈作为一个较新的学科、较新的概念,在学术界、科研界、市场界等具有广阔的发展前景与较高的创新价值;另一方面,作为一个集文化价值、社会效益、经济效益于一体的综合性项目其在项目开发、运营模式、管理技术等方面也很有优越性。

首先是文化价值,随着各类选秀节目与艺术性培训机构如春笋般的兴起,面对各种"粉丝"们的指指点点,对于各种门类、各种风格的艺术也出现了各种各样评论的声音,与此同时也让我们开始思考:怎样才能最正确地亲近艺术,让它成为内心平和、喜悦的来源?艺术是一种离心灵很近的活动形式,对生理和心理都有独特的影响。艺术创作、艺术作品本身,以及将艺术作品用言语表达出来,都能起到得天独厚的心理治疗效果。

其次是社会效益与经济效益。艺术疗愈作为一门学科,在针对心理健康方面能直接运用于临床美术,为患者营造时间与空间的场所,体验身体与脑的直接联系。特别是针对有"认知障碍症"的患者。对于轻度认知障碍症患者,通过 MMSE 测试,有效率达到 70%以上。据国外艺术疗愈研究者调查显示,如果将艺术疗愈运用在患者接受治疗的第一、二

阶段,财政费用可减少三分之一。这也意味着,随着艺术疗愈项目的开展以及相关研究的深入与运用的恰当,对我国医疗领域、艺术领域将作出重大贡献,同时能引起良好的社会反响,让人们感受到艺术魅力的同时获得身心的健康,这对整个社会的发展与国家的进步无疑起着重要作用。

再者是无形效益。国家对于艺术、文化的重视体现了一个国家真正的强大。文化活动的普及和开展也有助于国民素质的提高,并且是提高国民自豪感和提升国家正面形象的方式之一。本项目的创新点也在于将艺术与公益相结合,将艺术从一种"遥不可及"的形象中拉回到大众身边,让艺术切实有助于改善大众身心健康,提升大众审美能力,并增强其对艺术的感悟。

二、项目方案设计

1. 基于市场调研的社会需求

(1) 客户基本资料

1) 受众性别

调查对象基本做到了男女比例平衡,证明调研注重了性别的平衡,增强了有效性。

2) 年龄分布

调查对象以在社会中较为活跃的青年朋友为主,同时也涉及了其他年龄阶段的人群。

3) 学历分布

本次的调查对象学历多为本科及大专,这也被我们确定为之后活动的主要观众群体。较高学历的人更注重文化内涵的提升,也对艺术的重要性有更深的理解。

4)职业分布

艺术相关职业包括艺术类学生、教师、爱好者、从业人员等;医疗类相关职业包括相关领域学生、心理医生和爱好者;其他职业包含公司职员、自由职业、退休人员等。

本次的调查对象学历多为艺术相关人群,但医疗相关人群也达到了 33 人的最低标准,结果较具有可信性。

(2)开展艺术疗愈相关活动的重要性

1)大多数人对艺术都拥有好感,且人们在日常生活中对于艺术的需求程度较高。多数人喜欢艺术,证明了艺术疗愈项目具有可行性。

问卷调查结果显示,96%的受访者表示生活中需要艺术,而喜欢艺术的人数达到 99%,可知大多数人都有对艺术的好感,且人们在日常生活中对于艺术的需求程度较高,多数人喜欢艺术,证明艺术疗愈项目有可行性。

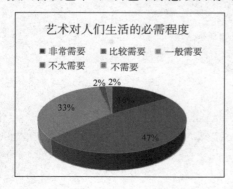
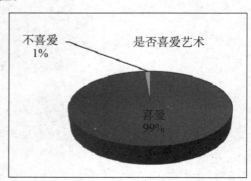

2）受访人群中几乎所有人都承认心理健康对于一个人的成长以及身体健康都十分重要，大家也都较为愿意主动了解心理健康的相关知识，但此方面的意识仍需加强。

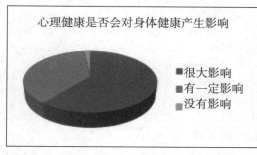
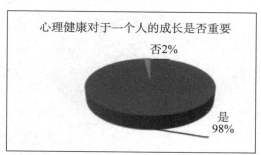

3）根据统计，非艺术类人士周围从事艺术行业的亲友较少，完全没有可达到58%，而非医疗类人士身边从事心理咨询类工作的亲友的数量也并不多，可见艺术疗愈在现代人中有较大潜在需求。

4）统计结果显示听说过"艺术可以治疗心理疾病"的人们在调查中占据了较大比例，但是对于"艺术疗愈"这个专业领域的了解还较少，且对此领域有所了解的人了解的时间也基本较短，还未能够进行深入了解。

5)统计结果显示半数以上的受访者都愿意开始了解或继续深入了解艺术疗愈的相关知识,相信艺术疗愈这种心理疗法。

(3)开展艺术疗愈相关活动的必要性

1)在现今快节奏高压力的生活中,很多人都曾不同程度地因为心理问题而受到过不同方面的困扰。这也潜在地印证了人们通过艺术某种手段可以缓解心理压力,放松心情。因此证明了艺术疗愈项目具有大量潜在人群。

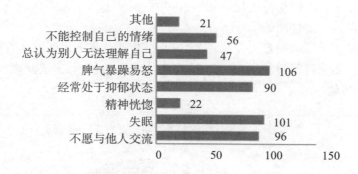

您或您的亲友受到过哪些心理方面的困扰

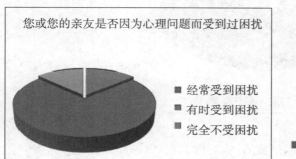

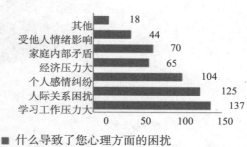

什么导致了您心理方面的困扰

2）尽管接近半数的被调查者认为艺术疗愈的相关知识对于他们而言并不是十分必要，但是通过一个小测试，我们发现其实很多观众存在着这样的需要，也有着较强的被开发的潜质。

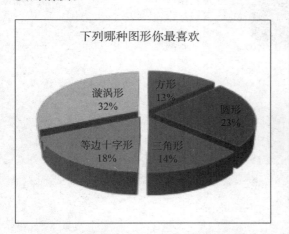

艺术疗愈相关活动的作用总结：①传播和推广这一在我国还并未普及的学科，让大众系统地认识并了解到何为艺术疗愈并接受艺术疗愈这一疗法，让其通过对这些知识的了解将简单的艺术治疗运用到自己的实际生活之中并从中受益。②使艺术人员通过艺术疗愈的活动加深对艺术的理解，并能以更加健康全面的方式对待艺术创作，并且与身边的其他艺术从业者更好地交流与沟通。③令医疗人员更加全面地掌握艺术疗愈的治疗方法，

能够将艺术疗愈的方法与传统疗法相结合,并在实际工作中加以运用,让更多心理或身体疾病的患者得到更加优质的治疗。

艺术疗愈相关活动的意义总结:①无论是医疗或艺术人员对艺术疗愈都不够了解,但都很有兴趣。②通过问卷显示,大部分人群有心理上的困扰,需要疗愈。

2. 活动规划

(1)活动时间规划

超过半数人选择在周末愿意参加艺术疗愈的活动,因此在之后的时间规划时,我们会更倾向于把活动安排在周末。

(2)活动地点规划

在被调查者中,倾向于大型展览场地以及校园内的人较多,但这或许是由于受访者中在校大学生较多的原因造成的。此外,在对于医疗群体数据的单独分析中,更多人希望活动能在医疗机构周边。

(3)活动形式规划

通过对观众们参加何种形式的艺术活动以及最喜欢何种艺术活动，我们初步将日后的活动形式确定为举办博览会，并配合相应的讲座、论坛。

通过调查，我们决定在活动期间邀请专业人士出席并指导观众进行实践。此外，活动将既有艺术欣赏部分，也有艺术创作部分。

由于一些被调查者，尤其是艺术类群体的被调查者希望能单独参与艺术疗愈活动，因此我们将在活动中增设一个单独的小房间，让有需要的人能够单独与治疗师进行交流。

通过调查,我们发现大多数人对于蓝色、绿色等冷色更有好感,而不太喜欢粉色这样的暖色,因此在活动场地布置时我们会优先考虑使用蓝色或绿色。

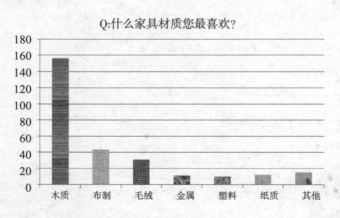

通过调查,我们发现选择木质家具的人数最多。究其原因可以归为以下二点:一是木制家具的颜色给人比较稳定的感觉,二是我们采访的绝大多数是中国人,中国人对木质家具有一种传统无意识的偏好,而非中国观众的选择可能就会有所不同。因而,我们在面对不同的观众时,我们应该针对他们不同的需求提供不同的服务。

（4）活动内容规划

Q：您最喜欢的艺术形式是什么？

Q：何种艺术形式对您产生过影响？

Q：您更倾向于通过何种艺术形式来进行疗愈？

通过调查，我们发现对于受访者来说，无论是最喜欢的艺术形式、曾对人们产生最深刻影响的艺术方式，还是人们最希望能通过其进行艺术疗愈的形式都是音乐与美术，且对于非艺术类的人群来说，音乐这种形式更加受到欢迎。因此，我们的活动将以美术作品的展示与创作为主，配合相应的音乐在展厅内播放。当然，可能的条件下会加入舞蹈、文学等艺术门类，提供更丰富的艺术疗愈类型。

Q：什么样的环境让您感觉最舒适？

对于受访者来说，有绿色植物和有阳光照射的房间会令他们感觉更加舒适，因此在展览场地的选择上，我们会寻找一些朝阳、多窗，最好能有天光的地点。而在布置方面，我们则会在场地内增设一些绿色植物作为装饰。

Q：您对艺术疗愈的哪些方面比较感兴趣？

对于非医疗群体来说，他们的关注面较为广泛，其中最关注的则是艺术疗愈的治疗效果。而对于医疗类群体而言，典型案例方法和相关理论知识则最能吸引他们。因此，在讲座的内容安排上，我们会根据受众群体的不同有侧重性地进行安排。

3. 项目策略分析

（1）SWOT 分析

机遇与风险并存，CUTE CURE 艺术疗愈的优势、劣势、机遇、风险分析详见下表。

表 1　SWOT 分析

内部优势(Strength)	内部劣势(Weakness)
1. 不同类型的服务搭配可满足不同需求的人群。 2. 作为业内资源平台所具有的宏观视野与丰富资源。 3. 带有一定公益性质的品牌效应。 4. 重视衍生品的开发和运营。 5. 具有长远的社会效益与经济效益。	1. 全新的项目模式在初始操作时有一定风险。 2. 初始阶段资金链运转不稳定。 3. 公益性由于财务受到限制。 4. 市场定位难以把握。 5. 由学生组成的项目团体，经验相对匮乏。
外部优势	外部劣势
1. 近年来，国家对于文化产业与服务行业发展的大力扶植。 2. 社会压力等因素对于心理造成的压力使得艺术疗愈需求产生。 3. 随着政治、经济生活的稳定与发展，人们对精神生活的要求越来越高，对于艺术的接受程度越来越高。 4. 随着经济的发展，人们的收入水平逐步提高，艺术消费能力越来越强，艺术消费水平也在不断增长。 5. 艺术疗愈在欧美国家的成熟发展为国内该领域的发展提供了成功经验与可借鉴实例。 6. 顺应艺术疗愈行业发展趋势。 7. 国内已有一定的理论研究基础，领域内已有相应人才。	1. 大众的艺术消费习惯尚未形成。 2. 大众对于心理问题的认识水平不够高，对于心理需求不够敏感。 3. 现有艺术疗愈的需求不足，导致项目运作出现困难。 4. 其他艺术疗愈相关机构的威胁。

表 2　发展策略分析

发挥优势抢占机遇(SO)	利用机遇克服劣势(WO)
1. 立足艺术疗愈本身的独特作用与广阔的发展前景，从大众由于心理压力导致的艺术疗愈需求出发，提供艺术疗愈相关服务。 2. 坚持项目策划初衷的同时，借鉴欧美国家成熟的艺术疗愈机构运作经验，满足不同人群、不同层次的艺术疗愈需求。 3. 充分利用项目作为业内平台的视野和资源，努力把握艺术消费趋势，促进艺术疗愈的推广与普及。	1. 把握国家在文化产业与服务行业的相关政策，立足于市场需求进行项目运作，发现不足时及时调整。 2. 充分利用艺术消费的发展水平，及时调整作为赢利部分的辅助项目的运作，保证整体项目的资金支持。 3. 看到艺术在大众生活中日益重要的地位，认清艺术疗愈理念的普及对于艺术疗愈行业发展的重要性，并将其放到重要位置。
减小劣势避免威胁(WT)	发挥优势转化威胁(ST)
1. 不断了解大众的艺术消费方向，及时调整项目运作以适应市场发展。 2. 在项目运作中负起开发艺术市场的责任，尤其是对于艺术疗愈市场的拓展与开发。 3. 立足于原初经营理念，充分发挥本项目相对于领域内其他机构的优势，继而获得相应的艺术疗愈消费者。	1. 充分利用自身项目优势，对于艺术疗愈的现有受众群体与潜在受众群体进行拓展与开发，提高艺术疗愈理念的知名度，为行业发展铺路。 2. 普及艺术疗愈理念，通过一系列的活动提高大众对于心理问题的认识水平，实现对于大众正确艺术消费习惯的引导。 3. 发挥项目特色，利用作为行业平台的视野与资源，发挥带有公益性质的品牌效应，造成社会影响，对大众产生吸引力，以此规避与业内其他机构类似的经营路线，减小同方向竞争。

(2) 市场竞争状况

艺术治疗在互动性及多媒介融合方面具有很高优势。我国除香港和台湾地区开设有艺术治疗师协会外,大陆地区也已经出现心艺社、无障碍艺途、上海小笼包聋人协力事务所、亿派创造性艺术治疗学院、中德舞动治疗职业教育项目等以音乐、舞蹈、绘画等为载体的艺术治疗专业机构,社会需求呈现快速增长势头,艺术治疗具有巨大的市场潜力。但是我国由于受到政策法规、特殊教育事业的发展以及社会普遍认知等多方面因素的限制,尤其是针对特殊儿童开展的艺术治疗发展较为缓慢,艺术治疗机构专业性偏弱,盈利模式单一。

1) 现有竞争者分析。目前来看,国内艺术治疗的辐射范围主要以一、二线等经济发达、对心理、艺术治疗有更高接受度的城市为主,具有一定的地域和区位限制。

2) 供应商议价能力分析。因为我们的机构尚属起步阶段,主创人员的专业知识暂未满足独立开设工作坊的要求,为了提供更优质、专业的服务,我们的供应商主要是艺术治疗业内专业人士,这类人拥有心理、艺术治疗的专业知识,在业内已经获得一定的知名度,有相关从业经验,本机构在创业初期相对缺乏对供应商的议价能力,这将增加创业初期的成本。但是进入艺术疗愈所处市场需要具备相关艺术疗愈知识,专业技术壁垒较高,进入门槛也相对高,因此竞夺资源方较少,而本机构更丰富的艺术资源与其他竞争者相比拥有一定优势,能够在短期内获得相当市场份额,由此树立品牌效应,且随着艺术人员专业知识及实际操作能力的加强,此成本劣势也将终结在可控的时间和程度范围内。

3) 购买者议价能力分析。CUTE CURE 艺术疗愈联盟机构的目标消费群体定位为城市高压人群,此类消费群体多为城市白领,消费水平相对较高,对新兴治疗手段的适应性强,追求个性化生活体验。由于联盟既有免费的普及性艺术疗愈讲座与体验,也有延续性的艺术疗愈课程;既有普通消费水平的艺术疗愈工作坊,也有艺术疗愈定制与咨询服务。可以满足不同年龄、不同层次、不同需求的人群,具有一定针对性,且行业内已经形成一定的收费标准,故买家议价能力较弱。

4) 新进入者的威胁。艺术治疗市场专业性强,门槛较高,行业增长率较缓慢,因此由新进入者带来的竞争压力较小。但随着消费者对艺术治疗的认可程度越来越大,由此带来的竞争也会加强,CUTE CURE 艺术疗愈提供的多层级、多种类服务将在未来市场上吸引消费者,创造利润。本机构将在前期市场竞争较少的情况下进入并迅速占领市场,实现成本最优,打造良好客服形象,保留核心竞争力,以有效控制跟风的企业模仿和追随,从而降低新进入者的威胁。

5) 替代品的威胁。目前市场上其他艺术疗愈机构提供的产品类型少,主要以工作坊为主,消费群体单一,较难满足不同年龄、不同层次、不同需求的人群,本机构提供的多层次艺术疗愈将抢先登陆,引领市场新模式。主动消费者将首先尝试本机构艺术疗愈的定制服务,被动消费者也将随着宣传推广力度的扩大在日后被吸引,从而从两方面降低了替代品的威胁。

4. 市场营销规划

CUTE CURE 的愿景是用艺术抚慰心灵,战略目标是成为国内最大的专业艺术疗愈

服务提供者。为实现总体战略目标，CUTE CURE 将分四阶段进行商业运作，分别为导入期、成长期、发展期和长远期。分割标准分别为：1）边际收支平衡点；2）累计赢利点；3）增速缓慢点（连续两个季度的季度用户增长额低于上季度的5%）。导入期是品牌培养阶段，差异化战略和成本领先战略的运用是为了提升品牌的知名度（广度）和美誉度（深度），以此在保证资金充足的情况下，赢得艺术疗愈市场的先动优势，尽早切入合适的盈利模式。成长期是模式扩展阶段，稳步发展战略的运用是为了完善营销模式，促进自身技术、市场规模和人力资源的成熟，为下一阶段的飞速发展做好内部调整。发展期是快速发展阶段，多元化战略运用是为了迅速扩大市场占有率，使之形成规模效应和品牌效应。长远期是稳步提升阶段，一体化战略的运用是为了使公司形成自身发展的机制和动力，以此保持发展期的发展速率和导入期的发展潜力。

(1) 市场细分

根据 STP 模型，我们对市场进行细分，确定我们的目标客户，进而确定我们在不同时期的市场定位以及成本领先、差异化等策略。在前期市场调研和分析的基础上，CUTE CURE 结合一般营销精准定位、经济性等通行原则，确定了定制营销、体验营销、概念营销等营销渠道。此外，我们还结合具体实际，按照线上、线下两块分别提出了包括用户分级、话题营销、校园、艺术机构、企业推广等若干具体的推广方式，以保证机构营销工作完整到位。

目前国内已有部分艺术治疗专业机构、团队出现，其中有像京师博仁应用心理发展研究中心这种专业性强、应用广、有一定运营经验的营利机构，这类机构的对象主要以成年人为主，市场占有率较高；也有像 WABC 无障碍艺途、金羽翼残障儿童艺术康复服务中心等以弱势群体为主要对象的公益性质机构，人群有一定针对性。

在用户定位方面，现有的艺术治疗运营机构大部分把用户定位于社会上知识水平高、经济基础好、年龄层次在 25—45 岁、注重生活品质、对艺术、时尚敏感的特定人群。

1) 年龄。艺术治疗用户中，20—35 岁的用户占到了很大的比例，由于此年龄段的用户大部分为上班族，平时工作压力相对较大，艺术治疗成了他们较好的放松休闲渠道。这类人群拥有较高学历，注重文化内涵的提升，而艺术治疗相比一般心理咨询的互动性及趣味性更强，很好地满足了此类人群的心理。其次是 35—45 岁的人群也占到了不小的比例。

2) 地区。在各地的艺术治疗手段使用率上，由于城市经济、文化发展等原因，北京是比例最高的城市，其次为广州、上海、深圳等。

3) 职业。从职业分布来看，用户最多的为上班族，其中，高学历的用户所占比例较大，尤其是本科与大专的用户。这说明艺术治疗对高学历的人群更有吸引力。其次是企业和普通工作人员。

(2) 目标市场

我们认为，目前艺术治疗市场拥有庞大的潜在客户群，是具有发展空间与潜力的市场。其中，20—39 岁的年轻上班族，对新型治疗手段的适应性强，工作之余注重生活品质，对时尚、艺术敏感，同时他们具有消费能力，愿意为艺术和娱乐支付价钱，正符合

CUTE CURE 对导入期客户的预期。因此,CUTE CURE 决定将导入期的市场定位于 20—39 岁,信息摄取量大、对文化艺术前沿产品敏感、有一定消费能力的北京白领一族。在运营初期,CUTE CURE 将采用密集营销的策略,对这部分用户进行集中营销宣传。在进入成长期、发展期和长远期后,CUTE CURE 会将目标用户群逐渐扩大,除了为一般用户提供艺术治疗服务外,还会为学校、企事业单位提供艺术治疗服务,以实现用户多元化经营。

(3) 营销渠道

一方面心理治疗服务作为服务的一种,具有供求分散、营销对象复杂、需求弹性大的特点。另一方面心理治疗服务属于长尾型业务,客户群体发展到一定数量后,得益于普通用户群体间的口碑营销,业务将具有一定的自营销能力。结合以上两种特点,CUTE CURE 选择了下列营销渠道,参见下表:

表 3 营销渠道

营销渠道	功能	特点
线上:电子平台推送、线上服务等	不受地域限制扩大人群范围,同时又能满足特定人群的需要	方便快捷,成本相对较低,效益高
线下:和企业、医疗、艺术、教育机构捆绑合作	利用企事业单位已有知名度助力推广	来源稳定充足,并有利于扩大双方的社会效益
与业内专家合作	实现信息资源共享和相互推广	展开全方位的合作,节约人力、物力,从而实现协同效应

营销渠道功能特点。线上:电子平台推送、线上服务等不受地域限制扩大人群范围,同时又能满足特定人群的需要,方便快捷,成本相对较低,效益高。线下:和企业、医疗、艺术、教育机构捆绑合作,利用企事业单位已有知名度助力推广,来源稳定充足并有利于扩大双方的社会效益,与业内专家合作实现信息资源共享和相互推广,节约人力、物力,从而实现协同效应。

(4) 价格策略

建立差别定价机制,在咨询服务中,通过设置不同层级的消费,让不同经济情况的客户都能有所收获。落实上文提到的"定制营销"概念,针对不同客户需求,细分价格区间,使得不同消费程度的客户都能找到自己所能承受的价格。建立声望定价机制。每类艺术类产品都能满足特定消费者某一方面的需求,其价值与消费者的心理感受有着很大的关系。这就为心理定价策略的运用提供了基础,定价时可以利用消费者心理因素,有意识地将产品价格定得高些或低些,以满足消费者生理的和心理的、物质的和精神的多方面需求,通过消费者对每类作品的偏爱或忠诚,扩大市场销售,获得最大效益。建立协商定价机制,对于某些高价艺术类消费或高消费力的消费群体,协议定价是买方市场的一个主要营销方法,本质是尊重买家的购买力。只要买卖双方互相信任,杜绝欺诈,在价格问题上是很容易达成一致意见的。协议定价的实质是,把定价权交给买家,这是充分尊重市场的

行为。协议定价多为卖家或作者自己收藏的产品。一般卖家会根据自己的心理价位对产品进行定价。由于缺乏较为客观的评估,一般定价较高。CUTE CURE 对于某些高消费力的消费者可以采用线上定价机制,灵活地提供服务,达到买家满意的效果。

5. 财务分析

CUTE CURE 财务主要分为导入期、成长期、发展期、长远期四个部分进行规划,固定财务项目分为成本、收入、固定资产、房屋面积、会员数等项目,以便投资者短时间了解 CUTE CURE 在 4 年财务方面的规划。

CUTE CURE 艺术疗愈联盟,将于导入期投入 400 万元,资金分别来自银行贷款、投资者及风险投资者三个方向。预计在成长期中期(2014 年 7 月)达到收支平衡点,并在长远期实现年利润 200 万元的目标。详情见下表。

表 4　预计损益表

2013.11. 单位:元

分期	导入期	成长期	发展期	长远期
时间	2013年9月—2014年2月	2014年3月—2014年9月	2014年10月—2016年3月	2016年4月—2017年8月
销售收入				
会员会费	2500	30000	250000	225000
公益讲座	0	0	0	0
咨询与定制服务	30000	800000	2800000	4700000
艺术疗愈师培训课程	50000	200000	8250000	9,750000
艺术疗愈工作坊	40000	200000	500000	600000
艺术衍生品商店	0	0	2000000	5000000
咖啡书屋	0	0	0	300000
创意西点坊	0	0	0	200000
销售收入合计	392500	1330000	13800000	20775000
减:成本				
行政成本合计	−1732000	−2078000	−249400	−3993000
研发成本合计	−1500000	−500000	−1500000	−1000000
宣传推广成本合计	−240000	−1600000	−3060000	−3790000
公益讲座	−78750	−78750	−157500	−157500
咨询与定制服务	−200000	−400000	−1200000	−1,400000
艺术疗愈师培训课程	−125000	−325000	−1800000	−2750000

续表

分期	导入期	成长期	发展期	长远期
艺术疗愈工作坊	−32000	−34000	−250000	−320000
艺术衍生品商店	0	0	−250000	−250000
咖啡书屋	0	0	0	−260000
创意西点坊	0	0	0	−150000
项目成本合计	−3907750	−5015750	−10011500	−12070500
主营业务利润	−351250	−3685750	3088500	7704500

本项目初期拟注册资本300万元,来源于自有资金250万以及风险投资者100万。初始营运资本400万,资金来源如下图所示。

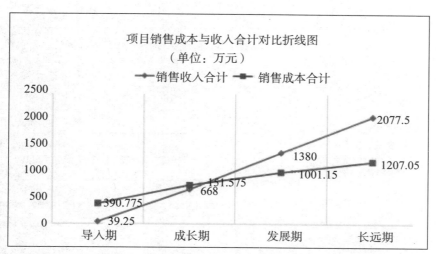

CUTE CURE 艺术疗愈联盟，将于导入期投入 400 万元，预计在 2014 年 7 月达到收支平衡点，并在长远期实现年利润 200 万元的目标。具体见表格(略)。

6. 效益评估(略)
7. 风险评价

CUTE CURE 面临的全部风险因素包括外部风险因素和内部风险因素。艺术疗愈市场风险包括市场需求下降和市场价格下跌；竞争对手风险包括同类公司涌现，瓜分市场份额；技术革新风险包括进入壁垒降低和核心技术落后；供货商业务风险包括供应商信用降低和公司议价能力低；艺术疗愈机构运营风险包括板块组合设置不合理、可选板块不足、艺术疗愈服务专业性操作风险；销售业务风险包括付费率低和退订率高；财务风险包括筹资风险、流动性风险、汇率风险和财产损毁；人力资源风险包括员工福利损失、股东信用危机、人才流失，以及侵权风险和安全风险等。

表 5　风险评估表

风险类型	风险	编号	风险频率	风险幅度	风险等级	风险识别	风险管理方法
艺术疗愈市场	市场需求不足	A	4	10	40	中	控制
	市场价格下跌	B	3	2	6	低	控制
竞争对手	同类公司涌现	C	3	7	21	中	控制
技术革新	进入壁垒降低	D	3	7	21	中	预防
	核心技术落后	E	3	7	21	中	预防
供应商信用	供应商信用危机	F	3	6	18	低	控制
	公司议价能力低	G	10	3	30	中	自留
艺术疗愈机构运营	板块组合设置不合理	H	1	5	5	低	预防
	可选板块不足	I	2	8	16	低	预防
	艺术疗愈服务专业操作技能低	J	6	9	54	高	避免

续表

风险类型	风险	编号	风险频率	风险幅度	风险等级	风险识别	风险管理方法
销售业务	付费率低	K	7	7	49	高	预防
	退订率高	L	8	6	48	高	预防
财务风险	筹资风险	M	2	5	10	低	预防
	流动性风险	N	2	10	20	中	预防
	汇率风险	O	1	3	3	低	自留
	财产损毁	P	1	5	5	低	转移
人力资源	人才流失	Q	4	3	12	低	预防
	员工福利损失	R	3	3	9	低	预防
	股东信用危机	S	1	8	8	低	避免
法律风险	侵权风险	T	3	8	24	中	避免
安全风险	自然风险	U	2	5	10	低	转移

风险等级	风险识别	整体风险等级	风险识别
0—3	低	0—19	低
4—6	中	20—40	中
7—10	高	41—100	高

规避市场需求不足。对艺术疗愈市场需求不足的风险，CUTE CURE 将进行有效控制。艺术疗愈市场客户群需求不足的原因主要是人们对于艺术疗愈概念认知度低及目前市场上可选择性少，CUTE CURE 将扩大对艺术疗愈的宣传推广，并针对不同客户群量身打造不同艺术疗愈产品，从而逐步增加 CUTE CURE 艺术疗愈的市场份额。

规避竞争对手风险。艺术疗愈的市场相比以往有了很大的发展，但由于需要相应的知识、操作技术而使进入的门槛提高，且目前市场上各艺术疗愈机构相对独立，CUTE CURE 和其他竞争对手相较，在地理位置、艺术资源等方面有较大优势，广泛的产品组合也能够满足各类消费群体。为规避此风险，CUTE CURE 将对内提高管理、专业知识技能，对外主动和业内专家、专业机构合作，达到互利共赢。

规避技术革新风险。时时把握、跟进业内最新心理、艺术疗愈方面专业技术的动态，投入资金管理改善，同时选择合适的技术创新项目组合，进行组合开发创新，降低整体风险。

规避销售业务风险。1)增强产品的趣味性、亲民性。针对许多人群对于"需要疗愈是因为有病"的认识误区和对此领域不了解而产生的回避心理，CUTE CURE 将增强产品的趣味性和亲民性，用更大众化的方式设计产品，如尝试用本土人民更熟悉的书法作为创作媒介等，同时宣传艺术疗愈的普及性，消除消费者的疑虑。2)营销策略原则。将采用精

准定位和消费者导向原则,面对日益细分的市场和多样化的媒体,精准定位能锁定目标受众,并以他们感兴趣的方式来制定艺术疗愈服务,从而完成销售目标并建立 CUTE CURE 和消费者之间的牢固关系。按照消费者导向原则,CUTE CURE 会努力完善信息采集流程,及时收集客户反馈,不断改进完善产品,以保证服务质量,从而留住顾客。3)开展校园推广活动。CUTE CURE 一个重要的细分目标顾客群也是学生群体。通过定期定向地进入校园进行推广宣传活动,增加在学生用户中的使用率。

三、方案执行计划

业务管理方面,我们主营业务主要分为线上和线下两部分,其中线上业务包括社交网络平台、APP 及官方网站;线下业务包括工作坊、一对一咨询、讲座等业务。既有提供给初接触艺术疗愈的人群的入门产品如公共教育、APP 推广,又有提供给有相关经验的想要深层体验的群体的产品,如培训课程。由此拓宽消费者群的"多元"构成,全方位打造艺术体验氛围,满足不同类型群体的不同层次的需求。

1. 线上业务

在 CUTE CURE 艺术疗愈微信、微博、豆瓣等社交互动平台除发布推送最新消息外,各自功能又相应有所区分,其中豆瓣还和其他艺术疗愈领域人士互动;微博及时关注特殊儿童、成瘾患者、灾后心理干预等消息并制定相关专题推广等;微信每周推出问答环节,搜集用户疑问,找来业内资深专家解答;官方网站建立邮件列表定期向用户发送新闻邮件与客户保持联系、建立信任。

(1) CUTE CURE 官方网站

官方网站除了发布艺术疗愈动态外,客户可直接在官方网站购买艺术衍生品、书籍等产品,也可网上订购工作坊、培训服务,甚至进行远程艺术治疗。以下为页面的基本文字指导语:1)首页:产品、在线购买、动态、技术中心等总览页面;2)产品:工作坊、一对一咨询、艺术疗愈师培训课程、艺术衍生品以及技术产品(心理沙盘、心理测评系统软件、心理挂图、实验室产品等);3)艺术商店;4)动态:工作坊、一对一咨询、艺术疗愈师培训课程、艺术影院、青少课堂;5)技术中心:技术文章、解决方案、资料下载;6)联系我们:公司注册名字、地址、邮编、电话、传真、微信、微博等;7)在线预约与留言:注册页面、留言内容、用户个人信息等。

(2) CUTE CURE 艺术疗愈微博平台示例

1) CUTE CURE 最新动向。CUTE CURE 艺术疗愈工作坊将由人称"艺术疗愈之母"的孟沛欣博士指导,利用非言语工具,将潜意识内压抑的感情呈现,在绘画的过程中获得抒解,从而达到放松身心、舒缓压力的效果。时间:2013 年 11 月 25 日 14:30 至 16:30,地点:环铁时代美术馆,报名方式:编辑姓名至 1511××××××××。

2) 展讯。"生命之相"展览,包括意大利著名心理学家、"本体心理学"的创立者安东尼奥·梅内盖蒂创作的绘画作品和视频、照片等辅助展品。展品分为 4 个部分,即:形与神、色非色、生命之相、禅境,用图像的形式诠释了艺术家"本体心理学"理论和由此衍生出来的艺术思想。地点:中华世纪坛,展到 11 月 24 日止。

3) 电影。《弗里达》，本片讲述了已故墨西哥女画家弗里达·卡萝传奇般的一生。1925年，18岁墨西哥女孩弗里达·卡萝（1907—1954）从一场车祸中死里逃生，但却终身残疾。在漫长的康复期她培养起对绘画的兴趣，并逐渐展露出天赋。

4) 小知识。在色彩疗愈的专业领域里，彩光能量疗法（Chromotherapy）是最重要的拓荒者和领航者。它由20世纪初一位内科医师Dr. Dinshah P. Ghadiale首先研究发明，丹麦医学家尼尔斯·芬森博士（Dr. Neils Finsen将其发扬光大，他利用自然太阳光源以及经过人工合成的人工光源，为超过2万名病人成功地疗愈疾病。

5) 心理小测试。请看下面的图片在5秒内选出你最喜欢的一张。这些图片是一位科学家跟心理学家合作的成果，经过几年的全球性测试，他们收到这个研究的响应后，再小心地调整各个图片的颜色及形状，然后再次进行测试，直至他们得到这些图片，这些图片分别代表了九种不同的性格。答案在评论中回复后可见。

6) 专题制作"益起来取暖"。一支简单的画笔对城里孩子来说不足为奇，但对于偏远山区的孩子们来说却是一个梦想；我的梦想是能圆这些孩子们的彩色梦。支持@爱心包裹项目，让小小点击汇成大爱，丰富孩子们的童年，"益起来吧"！

（3）CUTE CURE艺术疗愈豆瓣平台

不同于供浏览的门户网站，豆瓣是一个鼓励参与的社会性工具，能够记录分享、发现推荐、会友交流，因此豆瓣平台的功能和其他两个社交网络平台又有所区分，我们创建CUTE CURE艺术疗愈联盟小组，及时跟进最热话题，发布如团体绘画涂鸦体验小组、沙盘体验小组等活动信息，为各类艺术疗愈爱好者提供交流平台。同时在豆瓣同城、小组、友邻几个页面发布CUTE CURE最新活动信息。示例略。

（4）CUTE CURE艺术疗愈微信平台，示例略。

2. 线下业务

（1）艺术疗愈工作坊

艺术疗法就是以艺术（包括音乐、美术、舞蹈、书法等艺术形式）为介质进行工作坊与治疗的方法。艺术是人们发自内心的表达，是与生俱来的才能，拥有着超越言语的力量。这种疗法因其实践过程中绕开了语言的部分，而具有传统心理治疗所无法比拟的干预效果。常用的艺术工作坊包括音乐工作坊、美术工作坊、舞动工作坊等。按照大脑功能侧化理论，语言由左脑控制，艺术和情绪由右脑控制，所以艺术行为可以直接影响情绪，这就是艺术工作坊的优势。学生们对音乐、美术、舞动不会排斥，这无形之中拉近了工作坊员与来访学生的距离，建立了良好的辅导关系。

1) 音乐工作坊。音乐工作坊可以个体或团体的形式开展。在音乐团体工作坊中，奥尔夫乐器扮演了一个非常重要的角色。因为奥尔夫乐器演奏简单，可即兴表演，可多种感官并用，参与者非常容易进入，其趣味性又激发了他们持续参与的热情。因此，利用奥尔夫乐器进行音乐团体工作坊，是学生们喜闻乐见的一种心理健康教育方式。

2) 美术工作坊。我们的思维绝大多数是视觉性的。这也是美术工作坊有别于音乐工作坊的一个方面。一般说来，我们通过视觉获取的信息更多一些。美术工作坊包括绘画、工艺、雕塑、建筑等不同形式。通过团体美术工作坊，可以改变个体与他人、团体和环

境的关系,可以通过非语言的形式与他人沟通和交流。

3) 舞动工作坊。相对安静的工作坊形式而言,舞动工作坊是动感的、热情的。实际上,运动本身就是很好的工作坊形式,何况是结构化的舞动。舞动工作坊非常适合于活泼好动、精力充沛的学生。

初期我们将和艺术疗愈业内专家签订协议,由专业团队参与指导、我们提供场地和服务人员进行实施传统艺术疗愈工作坊项目,它既面向所有普通大众,也可直接与美术馆、画廊、基金会、医疗机构、企业等合作举办。后期我们将投入研发资金,吸纳技术型人才,独立研发一套 CUTE CURE 艺术疗愈创新模式,和其他艺术疗愈机构区别开来,拉大我们机构的竞争优势。除此之外,我们会每月设立家庭开放日,策划适合家庭的益智、活跃互动的活动,如喜剧表演工作坊、动手制作绘本等,使小朋友在参与创作的过程中,体会到不一样的艺术体验,促进亲子关系。活动采取限额报名的形式。

(2) 一对一咨询

为突出"个性化"服务,CUTE CURE 将建立专业师资团队,打造安静、舒适的环境氛围,为客户量身打造定制服务,深入剖析、解决客户问题,同时建立优质的售后服务咨询、效果跟踪方式,力图为消费者提供最优质完善的服务。拟定在 2015 年开通咨询业务。预约流程大概分为八步。第一步咨询预约;第二步阐述困扰,简单地向咨询师助理阐述您的个人情况、咨询目的和适合的咨询时间,助理咨询师将根据您的具体情况为您匹配适合您的咨询师及艺术沟通形式。第三步了解咨询流程:初步沟通——选择咨询师——达成初步意向——完成缴费——正式咨询——反馈评估;第四步选择咨询师;第五步确定预约时间,咨询师助理会根据您给出的咨询时间,与咨询师进行沟通,进行协调,确定一个双方空余的时间,提前一到两天通知您;第六步:完成付款;第七步:完成咨询;第八步:效果跟踪。

(3) 公益讲座

讲座是 CUTE CURE 作为艺术疗愈理念传播者的重要体现方式之一,我们通过在高校、社区、美术馆等地开展讲座,推广艺术疗愈理念,一方面普及艺术疗愈学科知识,具有文化及社会效益,另一方面通过推广,培养潜在客户。除了讲座,还将不定期开展论坛、艺术电影放映、青少课堂等活动,进一步传播艺术疗愈理念,推广品牌。活动可在馆内进行,也可到企业、艺术机构、学校等进行公共教育。

(4) 艺术疗愈培训课程

面向全国(含港澳台),招收对艺术与疗愈具有浓厚兴趣者及相关行业从业人员,以为艺术、心理、医疗等相关专业的管理人员的理论修养和实践能力,提升国内艺术疗愈领域行业的整体水平为宗旨,聘请多位知名社会学者、专家、艺术疗愈机构进行授课和交流,为广大艺术疗愈工作者提供更专精的教育和交流平台,并授予一定的认证资格。课程包括绘画治疗工作坊(初、中、高级)、进阶研修班、认证培训班等。每级课程为期一周。每级培训课程完成后,可进入与合作的相关机构实践,实践期至少一个月,实践期满后可进入更高级别的学习。所有的专业理论及案例分析课程,选聘具备丰富实践经验的心理专家及相关领域专家亲临授课;课程设置针对艺术疗愈发展需求,为艺术疗愈工作者量身订作,可操作性强;建立以专家、学者、艺术家三位一体的校友网络,通过举办交流沙龙等活动帮

助学员建立丰富的人际关系网络；开阔思路提高实践能力，将国际及国内最新的心理、医疗、艺术相关领域讯息引入课程，从而迅速且全面地提高学员的能力。

（5）CUTE CURE 旗舰店

集咖啡店、书屋、西点于一体的综合实体空间，是 CUTE CURE 线下服务的载体，为受众体验艺术疗愈服务提供一个固定的场所。同时也是通过丰富 CUTE CURE 产业链的方式增加收益、维持机构的运营。除了 CUTE CURE 日常业务之外，客户在旗舰店还可以享受到咖啡书屋以及西点坊的独特魅力。

CUTE CURE 咖啡书屋提供艺术类、心理类、艺术疗愈类书籍、画册为主，及其他各种综合类书籍为辅的售卖服务，加之咖啡馆的融合，结合咖啡休闲与人文分享空间的经营，定期举办读者分享会、交流会，打造复合式文化休闲空间，随着 CUTE CURE 客户群及会员的增加，咖啡、书籍、画册等的销售也会带来可观的经济效益。

创意西点坊为参加者提供制作蛋糕西点的场所，并现场提供西点制作材料，配有专业糕点师进行指导。正如手工宣示的价值，手工是一种质朴的存在，哪怕它是一种很常见的很普通的表达，也是一个自然的个体对现代社会的机械化、统一化的产品做出的对抗。手工制作的西点能够最大地发挥创意，体现个人心意，并在手工制作的过程中缓解压力，达到身心放松的效果。不同于一般的西点烘焙作坊，CUTE CURE 创意西点还推介一些简单具有疗愈性的创作作品给参与者，使其能够更大程度地接触、参与到艺术疗愈中。

3. 客户管理

CUTE CURE 采取会员制与伙伴制结合的模式。会员制分为组织类与个人类；组织类如学校、CUTE CURE 等，我们对组织类客户提供定制化服务，根据客户的特点和需求设计产品，商定价格。伙伴制是我们对商业伙伴的管理，包括但不限于书店、咖啡馆、西点房等，与其他商业机构合作可以获得更多的资源，更好推动项目发展。

CUTE CURE 为全面发展市场，丰富盈利模式，将顾客分为三类，其中 A、B 类客户采取会员制模式，C 类客户采取伙伴制。

A 类客户。即个体客户，是本机构主营业务客户，也是数量最多的客户。个体客户可随意选择机构内的任何服务。建立用户分级制度，为不同级别的用户提供不同的特权，以激励用户踊跃使用相关业务，增加用户转移成本，以达到减少退订量的最终目的。用户通过积分获取不同的特权，获取积分的方式包括参与工作坊、讲座、体验活动互动等方式，甚至通过网上订阅服务及 APP 下载等都可获得相应积分。

表6　会员积分规则表

等级	获取方式	积分	对应特权
1	订阅微信消息、下载 APP	5	购买指定艺术衍生品优惠 5%
2	参与 CUTE CURE 相关活动（如讲座、工作坊）互动	15	购买指定艺术衍生品优惠 10% 或咖啡券一张
3	参与艺术疗愈工作坊（收费性质）活动	25	下一次参与同性质活动可获得 5% 的优惠

续表

等级	获取方式	积分	对应特权
4	参加艺术疗愈培训课程	33	免费体验创意西点坊活动一次
5	参与艺术治疗一对一定制活动	50	下一次参与同性质活动优惠10%或两人同行一人优惠20%
6	团体参与艺术疗愈工作坊、培训课程、定制活动等	100	赠送艺术衍生品优惠券、咖啡券及享受团体折扣等

 B类客户。即组织类客户如学校等,也是CUTE CURE主营业务客户。我们对组织类客户提供定制化服务,根据客户的特点和需求设计产品,商定价格。

 C类客户。伙伴制是我们对商业伙伴的管理,包括但不限于书店、咖啡馆、西点房等,与其他商业机构合作可以获得更多的资源,更好推动项目发展。同时和广告商、赞助商积极洽谈,在CUTE CURE产品中加载广告,获取更多收入来源。

 客户管理分两个阶段逐步实施。第一阶段(包括战略分析中的导入期、成长期)。在第一阶段中,CUTE CURE没有充足的影响力和运营经验。这两点使CUTE CURE无法吸引,也不能接受B类客户(CUTE CURE客户)。这两点也阻碍了CUTE CURE发展A类客户和C类客户。而唯一解决的方法就是增加A类客户数量。业务提供方面:大部分业务(70%)面向A类客户。在保持CUTE CURE稳定运转的基础上尽量减少针对C类客户业务的数量(30%),以此来获得良好的口碑,获得更多的A类客户。资金来源方面:大部分资金来源为C类客户。小部分资金来源为A类客户(25%)。

 第二阶段(包括战略分析中的发展期、长远期)。在第二阶段中,CUTE CURE具有一定的影响力和运营经验。可以尝试向B类客户展开服务。业务提供方面:大部分业务(65%)面向A类客户。部分业务(20%)面向C类客户,部分业务(15%)面向B类客户。资金来源方面:大部分资金来源为C类客户,部分来源于A类客户(25%)。部分来源于B类客户(15%)。

 4. 传播计划

 (1) 网络推广。导入期,通过网络宣传的形式,扩大CUTE CURE产品知名度,吸引潜在客户。例如:在CUTE CURE艺术疗愈微信、微博、豆瓣等社交互动平台除发布推送最新消息外,每周推出微博问答环节等;及时关注特殊儿童、成瘾患者、灾后心理干预等消息并制定相关专题推广等;争取苹果商店在首页对APP的推广;并充分利用每次活动媒体对我们的报导扩大宣传;建立邮件列表定期向用户发送新闻邮件与客户保持联系、建立信任,最终吸引这部分顾客。

 (2) 开展校园、企业、医疗机构等推广活动。导入期,根据我们的市场细分,我们的营销对象包括学生、白领、医疗工作人员等。通过定期定向地进入校园、企业、艺术机构、医疗机构等进行推广宣传活动,拓展用户群。具体的策略有:(1)整合艺术治疗与学校艺术教育的资源来帮助学生的心理成长,将艺术治疗融入中小学艺术教育中,积极开展艺术教育活动,引导学生将创痛的经验转化为深刻的艺术教育,或开展为校园心理辅导工作者讲授绘画疗法等相关知识活动;(2)跟包括美术馆、基金会、画廊等艺术机构开展合作,包括

免费的讲座、体验活动等，利用此类艺术机构已有资源，吸引更多人群的关注；(3)走入医疗机构，为医疗工作人员讲授艺术治疗等知识，同时积极和医院沟通，争取将艺术治疗相关设计应用到医院设计中，在设计中注意视觉形象的使用能帮助病人建立自信心，从而达到促进其治疗的效果，也将扩大CUTE CURE品牌效应；(4)与企业合作，将艺术治疗应用于企业培训中，艺术治疗用于培训中能让参与人员在享受作画过程中感受到轻松的团队氛围，达到治疗效果的同时达到团队建设的目标，并以此吸纳更多潜在客户群；(5)关注社会最新动态，将艺术治疗用于灾后心理干预、成瘾患者的辅助治疗当中，推广品牌的公益性。

(3) 在商务园区、医院、艺术区、公交、地铁站等定点投放广告。成长期，CUTE CURE用于营销的费用大量增加，因而可以扩大广告力度。其中重点突出商务园区、医院、艺术区、公交站的广告投放。根据艺术治疗性质及用户群定位，商务园区为企业、商务人士工作活动区域，医院和艺术区容易吸引对艺术治疗感兴趣人群，这三个地点对于潜在用户群更有针对性，而公交站等地点投放广告能吸引更广泛的潜在人群，增强广告的宣传效应。

(4) 话题营销。成长期，借助媒体渠道以CUTE CURE开展的各大主题活动向媒体投入话题宣传，如"艺术疗愈益起来"等，引起讨论与兴趣。

(5) 与网络媒体交换链接推广。发展期，CUTE CURE具有了相当数量的用户群，在艺术治疗提供市场占有了一定的市场份额，这时候通过与网络媒体信息提供商合作，双方相互交换链接，彼此的内容链接到对方的网络，增加双方的信息访问量。例如，可以与一些与网站流量相当的站点互换链接，请求对方链接CUTE CURE艺术治疗网站等。这种推广对浏览者干扰最少，是有效的网络推广形式。

(6) 与医疗机构、企业、学校等达成长期合作。长远期，CUTE CURE占有较大的市场份额，具有较大的议价能力。将艺术治疗应用于更广泛的领域，包括精神医学、教育、危机干预及社区等领域，与学校、企业、医疗机构等达成长期合作，如开展多样化教学方法，在学校正规课程系统中引入心理治疗取向的艺术教育活动、利用数字影像科技的新媒材进行远距离艺术治疗等。

5. 项目执行时间表

表7 项目执行时间表(2013年)

时期	分类	执行时间	备注
导入期	项目方案的筹备	3月20日—30日	商讨CUTE CURE项目基本构思及规划；确定方向以及拟定最初项目方案
		4月10日—30日	通过商议拟定项目初期调查问卷；通过定性及定量方式发放调查问卷；问卷汇总并作问卷调查分析和初步项目前景分析
		8月8日—10日	初步确定CUTE CURE具体运营项目及目标群体定位进行市场细分
		8月11日—15日	采访业界人士对此项目的意见和建议并寻求意见领袖对此方案的肯定

续表

时期	分类	执行时间	备注
	项目实际经营的筹备	8月21日—31日	在最初项目方案结合现有资源基础上,汇总并梳理,整合出最终项目方案
		9月16日—20日	CUTE CURE logo、票面、宣传册的设计与制作
		9月21日—30日	项目方案PPT制作以及讲解视频的录制
		10月1日—15日	提交比赛方案并等待批文
		10月16日—20日	拟定赞助合同书,寻求赞助企业;拟定合作合同书,洽谈工作坊、讲座合作资源
	推出线上产品	10月21日	CUTE CURE艺术疗愈新浪微博注册成功,开始推送消息
		10月22日	CUTE CURE艺术疗愈微信注册成功,初上线关注人数即达200人
	线下活动同步进行	11月1日—14日	CUTE CURE艺术疗愈工作坊、讲座、明信片义卖活动合作资源的确立
		11月19日 18:00—20:00	艺术治疗讲座:绘画治疗在特殊儿童中的实践
		11月20日	以对外经济贸易大学学生为对象实施第一次艺术疗愈工作坊活动
		11月21日及22日1:30—13:00	与金羽翼残障儿童艺术康复中心、中央美术学院外联部合作进行残障儿童绘画义卖暨Fromto送祝福活动
		11月25日	由业内专家孟沛欣带领进行工作坊活动
		12月3日	由中央美术学院教授、艺术疗愈业内专家孟沛欣及CUTE CURE创始人陈柯伊、于彦昊主持讲座活动
		12月10日	中央美术学院学生与残障儿童的艺术交流活动
发展期	线上		建立优质的售后服务咨询、效果跟踪方式
	线下		实行客户群体种类的多元化战略,采用会员制
成长期	线上		研发APP技术性产品
	线下		吸纳技术型人才,研发相关产品;强化连锁标准化管理,拓展市场版图,在上海、广州、深圳等一线城市运营CUTE CURE旗舰店
长远期	线上		利用数字影像科技的新媒材进行远距离艺术治疗……投入更多资金和人力主营业务,向正式化的机械型组织发展;在学校正规课程系统中引入心理治疗取向的艺术教育活动……
	线下		

四、相关附件

1. 公众艺术疗愈意识调查问卷及分析报告（略）
2. CUTE CURE 艺术疗愈工作坊策划案（略）
3. 与中央美术学院学生会共同主办的"FROM TO"策划案（略）

第二节　青年户外艺术营地

一、项目方案描述

1. 项目源起与价值

"户外营地"概念起源于欧美、日本等发达国家，并已有百年历史，是国际上较流行的一种主要针对青少年群体开展的青少年教育形式，通过组织一系列互动性极强的主题活动使参与者在实践与体验中学习知识、受到教育。我们的"青年户外艺术营地"项目策划动机源于北京舞蹈学院社团"音舞 SHOW"塑造的"乐动舞苑——周末音乐会"。"音舞 SHOW"社团由北京舞蹈学院艺术传播系艺术管理与文化创意产业研究生闫海涛（该策划案设计者之一）发起，并得到北京舞蹈学院艺术传播系、音乐剧系和艺术设计系联合支持，致力于打造北京舞蹈学院校园流行音乐、舞蹈文化的交流平台，秉承"即兴、自由、开放、融合"四大理念，旨在增强大学生的艺术交流、学习氛围，实现音乐和舞蹈真正意义上的交流对话，同时为艺术管理、戏剧表演、舞台美术、灯光设计等专业学生提供策划、创作的实践平台，提高学生的艺术感悟力和专业技能。

2. 项目内容

我们定义的"青年户外艺术营地"是以营地主题策划和网络信息集成平台运作的线上、线下共同发展模式。线下组织、策划主题艺术活动，建立青年艺术家、艺术管理人联盟，线上打造名为"艺术同城网"的新媒体网络信息共享平台，为青年艺术人才提供一个"开放、自由、创意、融合"的创作、学习、交流、就业等专业服务平台。以北京舞蹈学院"乐动舞苑——周末音乐会"品牌为出发点，以艺术院校资源整合与青年艺术家、艺术管理人的创造力发掘为目标，打破传统艺术门类的学科壁垒，融合舞蹈艺术、音乐艺术、新媒体艺术、绘画艺术、舞美灯光艺术、装置艺术、戏剧艺术、电影艺术、传媒艺术、艺术管理等多种艺术形式；活跃共同创作学习、交流的气氛；创作先锋性艺术作品；激活以北京各大艺术高校为辐射点的全国艺术高校创作、交流氛围；活跃、丰富整个文化艺术市场；打造艺术网络集成；分享以艺术产品的交换与交流、针对青年消费群体的广告客户赞助商、青年艺术家经纪、青年艺术家的实验作品推广、与文化艺术企业、政府机构合作项目及网站服务为盈利点的服务平台，最终让青年艺术家、艺术管理人拓宽自己的艺术视野和创作思维，提高专业技能，完善知识体系，满足现代企业多元化人才需求，从而真正地适应 21 世纪创造型

社会的发展,践行艺术服务于社会的理想。

3. 项目运营方式

本项目由一群热爱音乐、舞蹈、表演、策划、舞台美术的大学生组成,每隔两周的周日晚上在北京舞蹈学院黑匣子剧场现场举办先锋性即兴音乐、舞蹈、戏剧小型工作坊式交流演出。整个项目的运营分为线上、线下两种形式,其中包括三大板块。线下形式:"青年户外艺术营地"主题式创意活动策划,建立青年艺术家、艺术管理人联盟。1)请进来。以北京舞蹈学院"乐动舞苑——周末音乐会"为辐射点邀请北京市各大门类艺术高校学生走进北京舞蹈学院,参与"音舞SHOW"主题策划的系列创意多元的中小型创意工作坊交流、展演活动,形成"青年户外艺术营地"品牌影响力。2)走出去。以"青年户外艺术营地"品牌为营地核心,建立青年艺术家、艺术管理人联盟,通过"走穴"方式与各大艺术高校、中小型剧场、企业、政府机构(旅游局、创意园区)开展项目交流合作,扩大社会影响力。线上形式:"艺术同城"门户网站设立,打造网络信息资源集成,共享服务平台。3)广辐射。通过对线上、线下的前期艺术相关资源整合,充分发挥北京地区的艺术高校优势资源,借助新媒体网络技术和传播效应建立激发创意的、整合资源的艺术相关网络集成信息服务平台,建立手机APP客户端以增强互动性,提高"青年户外艺术营地"在国内乃至国际的品牌影响力。

4. 项目创意

理念创新:"青年户外艺术营地"秉承"自由、开放、创意、融合"的核心理念,以"我们爱艺术"为口号,倡导"演员即观众,观众即演员"的新理念。

内容创新:"青年户外艺术营地"打破传统艺术专业的壁垒,打通各艺术院校交流沟通的渠道,搭建艺术类大学生与社会需求的桥梁,整合艺术类高校的艺术资源,与艺术机构、文化企事业单位、创意园区等进行对接,融合音乐、舞蹈、戏剧、绘画、舞台、设计、新媒体等艺术门类,以音乐剧、戏剧、舞剧等形式为呈现方式,配以艺术讲座、创意工作坊、专题策划等平台机制,为大学生提供自由、开放的创作展演空间,这将有利于发掘大学生创造力进而创作出具有先锋性的艺术作品,以满足文化艺术市场的创新性发展。

形式创新:"青年户外艺术营地"采用线上、线下相结合的运营模式发展,线上通过"艺术同城网"、"艺术同城论坛"、"艺术同城APP"新媒体网络信息集成共享平台,与线下的活动宣传、策划、筹备产生互动,从而扩大品牌的连锁影响力。另一方面通过专题策划、艺术招贤、技能交互等栏目为企业和高校艺术大学生提供交流、合作、创业、就业平台,满足企业人才需求的同时,也提高了大学生的专业实践能力,进而实现双赢。

管理创新:"青年户外艺术营地"管理组织由北京舞蹈学院"乐动舞苑——周末音乐会"品牌运营社团"音舞SHOW"来负责整个项目总体规划、统筹,其有非常成熟的组织管理系统,下设活动组织部、运营部、视觉包装部、财务部等部门,在每个"青年户外艺术营地"成员艺术院校设有独立对接部门及相关负责人,便于每个环节的沟通与管理。

二、项目方案设计

1. 方案流程

图 1　项目策划流程图

图 2　项目主题策划活动内容

2. 传播计划

面向青年艺术大学生、热爱艺术的社会人群,结合当下时代的鲜明特色通过三阶段的宣传措施,营造独一无二的集区宣传效应。以本项目的先锋性、概念新、可操作性强等优势在宣传的同时,普及艺术及文化创新的理念,为艺术形式多样化作出贡献。针对青年艺术大学生、热爱艺术的社会人群等受众目标,设计"WE LOVE ART"——我们爱艺术,演员即观众,观众即演员的传播主题。

整个传播包括三部分媒介,1)以平面媒体:《舞蹈人》、《电影圈》等艺术类相关杂志作为传播平台;2)网络媒体:"艺术同城网"、优酷、土豆等视频门户;3)联合公益组织:培艺基金会、北京文化艺术基金会、中国艺术节基金会活动宣传。由此形成项目策划筹备期(2013.10.1—2013.11.9)和项目运营推广期(2013.11.10—2014.5.10)两大传播周期。具体阶段性传播方案如下。

图3 "艺术同城网"宣传板块

(1) 前期宣传

1) 口号宣传:我们在活动之初,提出"WE LOVE ART"的主题口号,以直白的口号在短时间达到深入人心的目的。

2) 视频发布:拍摄"青年户外艺术营地"宣传片,并发布到优酷、土豆等视频网站上。

3) 建立微博:在新浪微博发布话题讨论。建立"青年户外艺术营地"主题微博,并以此为根据地进行长效连续的讯息发布、现场活动报道、后期新闻稿投递、形成艺术营地圈子等。

4) 高校联盟:在艺术院校同步宣传,建立一个校园联络机制,有效完成艺术高校的资源整合。最短时间让各大艺术高校的学生了解"青年户外艺术营地"项目,引发参与度。

5) 联合公益组织:与支持青年艺术项目的基金会、公益组织联系。借助较为有名的公益组织和机构、基金会,来完成合作宣传。找到与我们理念一致,并且较为活跃的公益机构,这样既能够提高宣传力度,也能够增加资金支持与知名度。如北京文化艺术基金会,成立于2006年,作为一家促进文化艺术发展的民间机构,是打造北京国际文化品牌和城市形象的平台。基金会从成立到现在的两年时间里,在资助文化艺术新人新作,资助贫困学生艺术教育,资助表演艺术进校园等公益文化活动方面都作出了贡献。重点资助大型文化活动,包括:"打开音乐之门"大型音乐普及演出活动、北京国际音乐节、北京国际戏剧演出季、北京新年音乐会等。

6) 社交网络:在人人网、朋友圈等各个社交网络上发布"青年户外艺术营地"的相关信息,建立一定的圈子。

(2) 后期宣传

1) 建立专属网站:建立"艺术同城"网站,涵盖艺术高校、艺术机构、艺术讲座、艺术资

讯、艺术创意工作坊、艺术招贤、艺术论坛、艺术培训、技能互换、专题策划、艺术家、艺术新势力、艺术国际等板块。

2）吸引目标赞助商与广告客户：与针对大学生群体的广告商合作，为项目宣传提供资金支持。根据不同的主题活动，我们对赞助商的选择也不同。这些赞助资金将全部用于下一步项目的筹划与推进。

3）平面媒体：在各个艺术高校的院报上，艺术类相关杂志上面刊登"青年户外艺术营地"的资讯，如《舞蹈人》《电影圈》等等。

4）联合剧场：联合中小型剧场进行共同宣传。

5）艺术座谈会：该部分活动效仿新闻发布会的方式，但改变了其多媒体宣传的定义，受众为艺术爱好者、艺术从业者、通过前期宣传对该项目或者文化创新感兴趣的人群，此环节的宣传内涵将加深，继续锁定受众群体。

3. 预算安排

"青年户外艺术营地"项目前期运营预算主要包括三个部分：1）"青年户外艺术营地"北京舞蹈学院"乐动舞苑——周末音乐会"主题策划之"世界青年节"、"感恩节"系列工作坊、展演预算，包括活动宣传资料制作、道具、服装购买及部分灯光音响租赁，预计费用为1.925万元。2）"青年户外艺术营地"主题策划活动系列之"中央音乐学院乐舞集创作、展演"、"木马剧场即兴戏剧创作展演"、"798艺术园区多媒体融合美术展"，费用包括宣传资料制作、道具、服装购买，部分灯光音响租赁及少部分租赁费，预计费用6.27万元。3）"艺术同城网"、"艺术论坛"、"艺术同城APP"网站门户、客户端设计制作及前期运营费预计5.6万元。总体预算共计：13.795万元。

表1 "青年户外艺术营地"项目预算表

	费用（元）	备注
"乐动舞苑—周末音乐会"世界青年日、感恩节主题小型音乐剧工作坊创作、展演预算	19250	活动宣传资料制作、道具、服装购买及部分灯光音响租赁
主题策划活动系列之"中央音乐学院乐舞集创作、展演"、"木马剧场即兴戏剧创作展演"、"798艺术园区多媒体融合美术展"	62700	活动宣传资料制作、道具、服装购买及部分灯光音响租赁
"艺术同城网"、"艺术论坛"、"艺术同城APP"网站门户、客户端设计制作及后期运营费	56000	网站门户、客户端设计制作及后期运营费
合计	137950	

4. 效益评估

本项目能够达到社会效益以及经济效益上的统一。"青年户外艺术营地"项目由青年艺术家、艺术管理人独立策划、制作、演出、宣传、营销。本活动项目的系列将成为一个大学生实践平台，由大学生独立完成整个流程，更能在方方面面展示出当代青年人对艺术创

作的热情。首先,通过本项目的系列主题活动打破艺术门类的学科壁垒,有利于激发青年艺术家的创作思维,有利于营造良好的艺术创作的氛围,实现真正的业界与学界的交流合作对接。其二,社会效益:为优秀的艺术毕业生、在校学生提供多种发展渠道,提供创业、就业渠道,有利于提升社会的整体艺术创新水平,鼓励艺术创新,让艺术服务于社会。其三,经济效益:"青年户外艺术营地"项目通过与中小型剧场的合作,为学生提供实践平台,为剧场扩展青年人群的观众,实现共赢。青年户外艺术营地项目可以提高企业、政府机构对艺术产业投资、扶持的热情,创造更多盈利点,实现本项目的良性循环。项目中的艺术创意可以继续实现衍生开发,促进艺术创意转变成现实产品,激活艺术市场,形成完整的循环产业链,促进整个社会的艺术产业的可持续发展。

三、项目执行计划

1. 项目执行时间表

项目的周期与活动程序:整个活动分周期进行,从策划、筹备、演出、运营预计历时为9个月,具体时间另外设定日期。

表2 青年户外艺术营地项目执行时间表

活动周期	活动程序
一、北京舞蹈学院乐动舞苑周末音乐会主题策划之世界青年节、感恩节系列工作坊、展演	1. 成立青年艺术家、艺术管理人联盟组织。 2. 招募首批"青年户外艺术营地"成员艺术高校学生共同策划"世界青年日"、"感恩节"主题策划活动。 3. 确定、联络相关网络、纸质宣传媒体。 4. 完成小型音乐剧工作坊、展演。 5. 召开联盟论坛会议,制定下一步发展计划。 6. 与剧场联络,确定演出具体时、地点等事宜; 7. 邀请各方专家进行艺术教育讲座与进行前期宣传,并请专家针对项目进行评估,广泛征得各方意见。
二、主题策划活动系列之中央音乐学院乐舞集创作、展演,木马剧场即兴戏剧创作、展演,艺术园区多媒体融合美术展	1. "乐动舞苑—周末音乐会"项目策划案总结与反馈,根据事实情况进行方案调整; 2. 开始"中央音乐学院乐舞集创作、展演"、"木马剧场即兴戏剧创作展演"、"798艺术园区多媒体融合美术展"策划 3. 开展筹备期的宣传,主要利用媒体方式进行报道; 4. 完成衍生产品设计与制作,联系销售渠道 5. 完成相应经费事宜;道具、宣传品购置; 6. 新闻发布会与正式确定展演。
三、"艺术同城网"、"艺术论坛"、"艺术同城APP"网站门户、客户端设计制作及后期运营费	完成网络信息集成平台,网站门户、客户端制作并正式运营。

目前初期策划已经落地实施,于2013年11月17日在北京舞蹈学院黑匣子剧场成功举办"音舞SHOW——青年艺术家联盟"主题活动"乐动舞苑——主题音乐会"。目前,现

有青年艺术家联盟成员150余人,成员专业涵盖北京舞蹈学院所有专业,并借助于新媒体网络信息技术,建立青年艺术家联盟公众微博、微信、网站等服务平台,旨在为大学生提供一个交流、学习、创意、就业的网络信息平台。在网络推广下,已有来自中央戏剧学院、中央音乐学院、北京大学、北京交通大学等校外院校社团与"音舞SHOW——青年艺术家联盟"建立联系并参加17日的主题活动,现场演出融合了即兴摇滚、流行、民族音乐及古巴SALSA、街舞等各风格舞种。这些到场即兴创作、表演的校外团体包括北京大学民族音乐社、吉他社、北京交通大学LAMP社团、北京体育大学B-BOX协会、中国地质大学安卡贝拉合唱团等,携手本校"音舞SHOW——青年艺术家联盟"成员联合呈现一场别开生面的即兴、互动、创意、多元化的交流活动。

根据现场调研情况统计,参与人数为147人,其中本校人员为101人,外校人员为46人。由于受黑匣子剧场场地的限制人数必须严格控制在150人左右,所以按此数据估测,未来一年里我们还会举办5次这种活动,累加人数可达到800人左右。我们初期以北京舞蹈学院为辐射核心,进行一定程度的观众拓展与开发,未来这部分人群都有可能成为青年艺术家联盟的核心成员。随着公众参与基础的扩大,场地的拓展,青年艺术家联盟将会不断壮大。

由于组织活动的形式是"营地",发展到一定程度就可以构成一个大的节事活动,产生带动性的赢利点。也可以将"营地"落地到一些剧场、展览馆等场地,扩大"青年户外艺术营地"社会影响力和品牌价值,从而让更多的艺术爱好者和艺术关联企业、政府机构参与其中,并引起关注,提高企业、政府机构对艺术产业投资、扶持的热情,从而开展系列文化艺术相关项目合作,为青年户外艺术营地的青年艺术家、艺术管理人提供实践机会;同时有利于企业推广产品、提升企业形象,实现互利共赢。同时提高整个社会的艺术创新能力。

2. 财务计划

项目资金支持来源于以下几个方面:

1) 前期预算经费主要来源:北京市教委、北京舞蹈学院教务处《北京市大学生创新创业实践项目》科研经费支持;教育部《大学生创新创业训练计划》经费支持;

2) 项目后期预算经费主要来源:目标赞助商企业赞助;网站运营收益补贴;

3) 项目盈利模式:本项目盈利点分为线上、线下两大板块,主要分为以下与剧场、展览机构共同创作、策划精品艺术作品等方面,共享票务营收。

成立专业项目运作机构,为文化艺术企业、政府机构提供策划、表演等服务,收取服务费;每个主题策划活动均加盟针对青年群体的广告客户、赞助商,收取广告费用;"艺术同城网"线上各个收费服务环节营收及广告收入。

图4 项目线下收益来源图

图5 项目线上收益来源图

3. 应急预案

建立应急组领导小组,包括联络通讯组、救护组、疏散引导组、舞台安全小组、安保组等,其职责包括周密策划,详细制定方案,充分考虑活动中的不安全因素,做好突发事件的应急准备。预测安全隐患,及时排除隐患,并制定相应的措施。相关工作人员安排在观众之中,负责维持现场秩序。其他紧急情况发生时,机动处理。拟定应急预案具体措施(略)。

4. 人力分工

图6 项目的组织机构设计图

四、相关附件

1. logo 设计、网页设计、海报设计等式样(略)
2. 相关调查问卷及分析报告(略)

第三节 沈阳Fe重工业文化产业创意园

一、项目方案描述

1. 方案背景

20世纪40年代,美国纽约一些无人居住的废弃工业厂房仓库区,被称为Loft(阁楼、高空间的建筑),一些艺术家因交不起市区住房的昂贵租金,在这里开办创作室。从此,Loft成为现代艺术的一种符号,后来这里被人称为苏荷(SOHO)区,是美国现代艺术的发源地。人们把北京的798视为中国的SOHO。随后有许多大城市中也分别出现了由老房子、废旧工厂等一些场地进行改造的,可以反映当地特色的创意文化艺术园区。艺术园区,是一个城市经济繁荣、文化自由的表达。为了让沈阳这座重工业城市在现代文化氛围中绽放属于自己的光彩,沈阳Fe重工业文化产业创意园的创意便应运而生。

2. 方案概述

沈阳Fe重工业文化产业创意园是由沈阳音乐学院艺术管理工作室与沈阳市政府共同倾力打造的创意园区。我们以"回眸重工业历史,融汇新时代艺术"作为此项目的宗旨,以重工业为主线,这不仅体现在形式、地点上,更体现在项目内容上。整个园区都是工业与艺术的完美结合体,是一次后现代艺术与重工业文化的微妙碰撞。此外,本项目更在增强沈阳文化与艺术底蕴、搭建艺术家展示平台以及促进大学生自主创业方面也起着强有力的推动作用。沈阳Fe重工业文化产业创意园体现沈阳重工业城市的特性并巧妙地与城市的后现代文化相结合,让在重工业城市中生活的人们在过去与全新文化艺术的新领域中有着不一样的解读。项目内容会包含多方面并且在形式上也会有创新,会尽可能地给大家展现多角度的沈阳,让沈阳人在现代艺术上有一个全新的认识。沈阳Fe重工业文化产业创意园更给了现代年轻人一个展现自我的空间与机会,为新生代艺术家与即将毕业的艺术专业类大学生提供良好的就业、创业平台。让现代文化艺术气息走进沈阳这座以重工业闻名的城市。让民众徜徉在艺术海洋的同时更深刻感悟"重工业"对于新沈阳的意义。

3. 方案目的

此方案的目的有:其一回眸重工业历史。沈阳是中国重要的以装备制造业为主的重工业基地,有"东方鲁尔"的美誉。铁西区则是主要以重工业生产为主的老城区,随着时代不断发展与铁西区的不断建设,老重工业的面貌已经不复存在。然而历史的流逝必将留下其印记,即使重工业曾给我们带来过城市的污染与生态的破坏,但也确实为一座城市的发展起到过不可小觑的推动作用。因此,回眸重工业历史必将为我们带来历史品味与反思的双重感慨。而沈阳Fe重工业文化产业创意园正是借助于这一深刻内涵,将重工业元素以全新时代艺术形式表现,成为沈阳市区的另一地标建筑。

其二融汇新时代艺术。重工业固然在人类的发展过程中有着举足轻重的地位,但是我们所展现的不仅是重工业的历史和力量,更是对重工业文化的一种新兴诠释。只有紧随科学的脚步保护生态的平衡、融汇新时代艺术,才能让我们的城市更加丰富多彩。所以沈阳Fe重工业文化产业创意园所展现的正是工业与艺术结合,辅之科技与生态理念的成果。

其三增强沈阳文化与艺术底蕴。随着经济的发展,精神文化消费日益被人们所重视,在我国大力发展文化产业的大背景下,一直以来作为共和国重工业"长子"的沈阳,也日渐认识到一个城市的可持续发展更需要注入新鲜的文化血液。而东北"二人转"在我们民众心中已经无形定位,沈阳音乐学院艺术管理工作室正是在这样的前提下抓住机遇,通过创立沈阳Fe重工业文化产业创意园,为市民提供更加多元化的文化场所,增强沈阳的文化与艺术底蕴。

其四搭建艺术家展示平台。在沈阳这个有着悠久文化历史和艺术气息的城市,有许许多多艺术人才和知名的艺术学府,我们需要提供一个好的平台让这些热爱艺术的人士找到一个属于自己的天地。这样不仅可以吸引年轻的艺术爱好者,也可以吸引一些大龄朋友,引领他们对旧事物的追溯以及对旧沈阳的新认识。

其五促进大学生自主创业。沈阳音乐学院艺术管理工作室作为沈阳音乐学院艺术管理系的下属机构,直接为我系学生提供绝佳的实践机会,同时也丰富了他们未来的就业选择。在此次的方案中我们所规划的创意园区内也会为大学生提供一些良好的自主创业机会。

二、项目方案的设计

1. 行业分析

(1) 宏观背景分析

在金融危机的大背景下,中国文化创意产业逆市上扬,不论是在产值的创造还是文化服务的质量上都呈现出良好的发展态势。在金融危机中,创意产业能够找到自身发展的机会,如国际市场上的"口红效应",上世纪80年代日本动画王国的崛起、90年代韩流的风靡等等。这些经验表明,创意产业的发展是带领经济走出危机的先导产业,并能够促进一些新兴产业的发展。但对于中国经济的发展而言,其积极意义不只是一个新兴产业的概念,而在于创意产业对传统产业创新的推动,以及在更广泛领域的系统性创新。

以2009年中国文化创意产业发展为例,相关专业人士认为有三点比较重要,第一个是国家发布《文化产业振兴规划》,从政府的层面上将文化产业作为战略性的产业;第二个是文化体制改革继续深化,特别是注重产业特性和培育市场主体;第三个是华谊兄弟公司上市,意味着民营文化企业获得同等竞争地位,并且有机会获得上市融资与发展。文化创意产业,将朝着产业集聚、空间集聚、功能集聚迈进,产业化进程会进一步加大。

(2) 创意行业发展方向预测

与我国以"文化"为主的文化产业不同。同样作为知识密集型产业的创意产业在欧美等一些资本主义国家达到了良好的发展,但在我国仍属于朝阳产业。意大利托尔托纳具

有很强的代表性,托尔托纳地区(Zona Tortona),十年前和798前身类似,也是米兰运河边的旧工厂一座。2001年起,ZonaTortona这块创意园区搭上全球家具业的"奥林匹克"盛会——米兰国际家具展的顺风车,把当年最雷人的艺术或时尚风貌或前卫设计一字排开供人交流。短短数年,ZonaTortona也摇身一变变成艺术家和个人工作室的大本营,小型艺廊、摄影工作室、餐厅、创作空间散布其中,曲折的小巷和低矮的老建筑随便穿梭,每次转弯都有新的惊奇。

反观我国,目前比较具有创意概念的文化产业,具有代表性的只有北京798、上海m50等,因此创意产业比较匮乏。就演艺行业为例,我们所熟知的"后街男孩"就与早期英国的一些网络恶搞创意一样,并没有达到一定的高度,更没有形成创意产业。因此,对沈阳Fe重工业文化产业创意园的打造,就是旨在改变这一局面。

因为创意产业处于市场空缺阶段,当前沈阳除去沈阳音乐学院所举办的"百万市民"艺术普及活动外,少有艺术普及的活动。根据"百万市民"所取得的较好反响,我们意识到沈阳的创意产业只有走大众化路线,才会有美好的发展前景。

(3) 驱动因素分析

中国文化产业整体确实进入了高速成长的阶段,这个不仅仅是因为产业自身的发展使我们面对一个关键的拐点,同时还有外力促进产业的高速增长。第一个外力是新技术、新媒体带动和影响,任何一个媒体无论是传统的广电还是平面媒体,在思考未来战略的时候,一定会把新媒体当作最主要的方向和作为全局布局重要的组成部分,而沈阳Fe重工业文化产业创意园作为"重工业"与"艺术"结合的新兴载体同样受到诸如科技、生态等新技术与新媒体的强大影响。第二个外力是国家文化体制改革,沈阳Fe重工业文化产业创意园作为与沈阳市政府大力合作的项目,自然涉及体制问题,沈阳音乐学院艺术管理工作室也将充分考虑相关政策法规,力求在顺应大环境的潮流下做出自己的特色。

2. 市场调查

随着经济的发展,人们消费方式愈来愈多,而文化消费作为人们日常消费的重要组成部分,其所占的比重也越来越高。为了进一步了解人们对此次活动的个人观点,我们设计了一个调查问卷,我们分别在太原街、办公大厦、公园广场(沈阳人群聚集地)对青年人、上班族、中老年人这三类群体进行了随机调查。

调查时间:2013年6月—2013年8月。样本分布:根据各个地点的样本随机性来确保调查结果更全面,更有利于我们对市场的分析。且上述地区民众文化水平相对较高,对我们的沈阳Fe重工业文化产业创意园的认可度也比较好,可能成为我们的目标群体。

调查分析。此次的调查我们是以问卷的形式在沈阳人群密集的场所进行的,调查的人群包括青年人、上班族、中老年人。根据我们所发的500份调查问卷中有378份有效问卷超过大概55%的人有去过类似的园区,有73%的人愿意到我们的创意园参观,还有很大一部分人对我们的园区表现出了浓厚的兴趣,其中学生占37%、在岗职工占25%、商人占19%、退休人员占11%、无业人员8%。各种人群对文化产业创意园的每个环节的喜好不同,大部分的青年人对后现代艺术更感兴趣一些;上班族更关注绘画、摄影方面的展示;而中老年人更侧重于重工业历史的内容。

通过调查同行业门票均价,我们对票价也做了一个基本的调整。鉴于我们是沈阳首家重工业文化产业创意园,市场潜力巨大,对于市民来说具有相当的吸引力。随着人们物质生活水平的提高,人们对精神文化层面的追求也在不断提高,后期的参观者将会呈现上升趋势,而在此次的调查中也不难看出人们对此次的创意也给予了极高的认可度。

3. SWOT 分析

(1) 机会

1) 沈阳文化市场乐观。截至 2012 年,沈阳市文化产业实现增加值 279.3 亿元人民币,占全市 GDP 比重的 4.72%,在全国省级城市排名中位居前列。我们深刻认识到必须顺应文化发展趋势,抓住文化市场的发展机遇。

2) 消费方式潜移默化地发生转移,文化经济发展前景巨大。自改革开放以来我国经济飞速平稳发展,为各个行业和新型产业的发展提供了良好的市场。而追溯经济的发展,从封建社会的农业为主体到工商业的发展再推进到工业革命发生后重工业成为社会经济主体这些进程来看,经济发展一直在变化。随着经济体制的不断变化,市场消费需求也日益发生改变。2012 年,中国文化产业总产值突破 4 万亿元,比 2011 年得到进一步提升。2012 年文化与科技融合已经成为实现文化产业整体升级转型的重要突破口,在这一趋势下,文化产业的规模和边界进一步扩大,文化产业的内涵也在不断丰富,其显著标志是一批以高新技术为依托、以数字内容为主体、以自主知识产权为核心的新兴文化业态正在出现。在这样的经济环境基础以及文化经济发展的前景下,创意园作为文化经济的衍生物,发展势态非常好。

3) "学院派"气息浓厚,拓宽优秀艺术人才就业选择。沈阳有众多艺术学府,如沈阳音乐学院、鲁迅美术学院等。这也给我们在艺术方面有着潜在的支撑性。因为文化、艺术市场需求加大,而已经入驻行业的人才却远远少于市场需求的额度。在这样供不应求的情况下,人才就变得十分稀缺。

4) LOFT 盛行。在当今这个社会,文化作为一种软实力在一步步渗透到我们的生活中来。在 20 世纪后期,LOFT 这种工业化和后现代主义完美碰撞的艺术,逐渐演化成为了一种时尚的居住与工作方式,并且在全球广为流传。如今,LOFT 总是与艺术家、前卫、先锋、798 等词相提并论。随着不断地与外界交流,如今 LOFT 正在中国大地悄悄蔓延,LOFT 象征先锋艺术和艺术家的生活和创作,为更多人所喜欢,这个正是我们的一个机遇。

(2) 威胁

1) 艺术于沈阳地区普通民众来说处于相对冷门的状态,难以引起很大的关注度。对于沈阳地区的普通民众来说,艺术还是只有小部分的民众在关注。由于涉及的艺术概念较之音乐更为深奥,所以极少被提上台面而被公众感知。而与此同时沈阳 Fe 重工业文化产业创意园新生代创意园并不是国内第一个艺术创意园区,我们也只是新兴策划团队首推的针对沈阳"重工业历史"的文化创意园区。先入性首先就打了折扣,在市场竞争本就激烈的情况下,我们无疑面临着巨大的挑战。

2) 目标市场文化较弱。民众在艺术文化园区上缺乏认知性。在沈阳乃至整个东北地区,近 20 年来,二人转文化占据东北文化市场主流,人文气息反倒缺失,整个东北地区

文化过于单一。

(3) 优势

1) 沈阳地区工业与艺术的首次完美结合。工业与艺术、文化结合是一种引领东北文化主流方向的独特方式,让沈城人也感受到一种别样的文化潮流。此次文化产业创意园的建立不仅借助了沈阳为重工业基地城市这一点,同时也加入了许多现代艺术文化等元素。在多样的场馆中满足并能够吸引不同年龄阶层的目标群前来参观。

2) 紧密结合重工业历史,尽显地方人文色彩。沈阳 Fe 重工业文化创意园区以"回眸重工业历史、融汇新时代艺术"为项目宗旨,始终主打沈阳地区民众的"重工业"情结,这使我们在消费者心理角度上占有很大优势。

3) 利用学校平台,发挥人才优势。由于工作室的学校平台优势,创意园区内需要的专业管理人才等问题都能够得到很好的解决,同时也为学校学生实践提供了良好机会,是一次难得的双赢。

4) 以创业助创业,让创意无极限。音乐学院艺术管理工作室本身就是由沈阳音乐学院艺术管理系学子为主力创办群。在我们不断用收益证明自己的时候,更不会忽略同样充满热情与潜力的青年创业者们。

(4) 劣势

1) 初入行业,经验不足。尽管在创意产业发展的过程中的勇于创新给我们带来了不小的收获,但与国外那些相对成熟的艺术区相比,我们首次在沈阳做此类的创意文化展览仍然存在经验不足等问题。未知的东西还有很多,有待我们一步步发现问题解决问题。

2) 品牌知名度不高。沈阳作为一个工业性城市,艺术氛围与北京、上海等这类城市有一定的差距,部分文化产业创意园区缺乏产业集聚效应,品牌知名度不高。

4. 竞争分析

与沈阳同城的 1905 文化创意园、沈阳动漫产业园作竞争性比较分析。1905 文化创意园是我们在沈阳的主要竞争对手,它由北方重工沈重集团的二金工车间改建而成,占地 4000 平方米,以动态主题雕塑"持钎人"为该创意园标志。沈阳音乐学院艺术管理工作室市场部成员运用随机调查法通过对 200 位受访者的随机调查中得知,1905 文化创意园在沈阳的知名度较差,仅不到 10 人知道该园区。同时我们还通过实地考察,发现该创意园经常处于闭园状态,周边设施并不完善。1905 创意园在创意上比较匮乏,在钢铁骨架下并没有留下城市重工业历史的烙印。通过重点调查法我们对一些专业的营销人士进行了采访,得知在他们眼中 1905 文化创意园的营销推广策略定位较准,这是竞争对手的优势,也是对我们沈阳 Fe 重工业文化产业创意园的一大挑战。沈阳动漫产业园项目位于东陵街道丰乐、干河子地区,规划占地 40 万平方米,建设内容为:一动(动漫大道)、二漫(软件研发中心、动漫演示中心)、三园区(中国动画园、美国动画园、日本动画园)。沈阳市在动漫产业这一块还处在探索阶段,根基还不稳固,因此,沈阳动漫产业园的未来发展还是未知数。动漫产业人才与技术还不成熟。然而沈阳市动漫产业基地实施产学联合模式,沈阳现有的高校已设置动漫专业,每年可为动漫产业输送近千名人才。这种模式在沈阳市文化领域属于首例,形成了竞争对手的优势。通过对沈阳市两个主要竞争对手的分析,

1905所未融入的重工业元素在我们的创意园内将淋漓尽致地展现给大家。同时,我们得出在文化领域产学联合模式已经得到成功的实施。

5. 融资渠道

政府支持。沈阳Fe重工业文化创意园作为沈阳音乐学院艺术管理工作室的首推项目,将以学校牵头,与沈阳市政府合作。由于我们的项目宗旨深契当前我国文化产业发展趋势与沈阳市大力扶持文化产业的政策背景,同时大学生自主创业也受到国家政策强有力支持。因此此次文化创意园的项目启动资金将由沈阳市政府强力支持。(详见附件3)

学院支持。沈阳音乐学院作为东北地区首屈一指的专门类音乐学府,隶属"音乐学"的艺术管理专业发展一直深受学院关注与支持。我系曾多次为学生提供的专业实践机会均受到学院重视,此次沈阳音乐学院艺术传播工作室的建立也将得到学院的专业、技术支持。鲁迅美术学院作为沈阳地区专门类美术院校,将为沈阳Fe重工业文化产业创意园提供大量美术作品与美术专业人才资源。沈阳建筑大学将为创意园提供前期园区规划设想建议、园区宣传视觉设计创意、馆内建筑类艺术品。辽宁大学作为沈阳师资力量较为强大的综合类院校,在学术方面拥有较强的专业水平,能在园区内多方面给予学术支持。同时辽大传媒系拥有与我们园区对口的知识与人才资源。

企业支持。沈阳飞机工业(集团)有限公司和北方重工沈重集团等企业为我们提供与重工业主题相契合的设备,从而进行艺术改造与创作。

广告招商。为了创意园第四馆——休闲馆能够良好运营,我们将在沈阳本地企业:八王寺实业有限公司、中国辉山乳业控股有限公司、沈阳桃李面包股份有限公司、沈阳雄州食品工业有限公司中选择友好合作伙伴。沈阳Fe重工业文化产业创意园区将运用广告宣传与铺面承包两种形式结合,与适合的商家进行合作。同时,沈阳Fe重工业文化产业创意园还将在以上合作商外招徕更多广告合作伙伴,利用园区大量空余区域设置广告牌。

众募形式。我们会将沈阳Fe重工业文化产业创意园项目方案上传至点名时间、积木、Jue.So等众募网站中,在限定一定的投资人资格后(拥有一定知名度或资历的艺术人士),招募合乎规定的投资者前来投资(每人投资数额规定在10万—50万元区间,人数在10—20人之间)。而这些投资人在未来将成为我们"新生"馆中的会员艺术家,他们的一切艺术活动将在我们沈阳Fe重工业文化产业创意园中拥有一席之地。

6. 效益评估

一期效益在于"辉煌"馆历史文化效益及"新生"馆展位租赁效益。以"再现沈阳重工业辉煌历史"为目的建立的第一场馆将主要展示沈阳重工业发展史,并汲取历史精华、融合现代艺术,给游客以历史重温与艺术感知的完美体验。因此此馆的建立将有无限文化效益的产出。沈阳Fe重工业文化产业创意园将于2015年6月开园。现在已接受展位预定,每月600元/m²。展位前三个月免费,从2015年10月起开始收费。出租的展位大约占500m²,各展位按照八折优惠出租展位每年预计总收款约为200万元(此费用全部按照八折优惠计算,按出租率70%计算)。休闲馆综合收益的包括四个环节:1)工厂式食堂对外承包,每年收益约100万元;2)儿童乐园作为创意园儿童市场开拓的首要利器将作为无偿服务项目,而我们将得到无形的受众群拓展作为回报;3)DIY区所售产品收益的10%

将是我们的收益所得；4）小剧场通过招徕小型表演团体与有价值的小型剧目，以票房收入为主要收益来源。

二期效益在于"迷宫"馆社会效益。通过整体钢构的管道式迷宫设计，引导游客在身临其境的同时，感知沈阳重工业发展辉煌，这就是我们的第二场馆——"迷宫"馆，将充分利用3D绘画与感应式音响技术的直观冲击，将生态与环保意识植根于每一位游客的内心。由此而引申的社会效益必将是无价的。

三期效益在于夜晚重型文化广场主题派对效益以及带动沈阳周边旅游产业效益。夜晚重型文化广场主题派对效益，以沈重集团原址改造而成的铁西重型文化广场，经过几年的发展，如今已经成为沈阳较大的市民休闲、健身、娱乐的公共场所，聚集了浓厚的人气。此次将利用内部改建的空间，重点引进世界级、行业领军级的知名酒吧业态，同时配以文化创意、流浪艺人主题派对等形式，使其在展现异国风情与特色的同时，开创沈阳全新夜生活文化。主要经济效益来源有酒水收益、主题派对服装租赁（参与者必须身着与主题相符的派对服装）。带动沈阳周边旅游产业效益指创意园内容的可观性将会吸引沈阳周边或邻省游客前来参观。

三、方案执行计划

沈阳Fe重工业文化产业创意园整个园区分三期完成建设。园区内分四个场馆，未来还将在周边建设夜间重型文化广场和夜生活主题文化街。工作室以每期策划项目作为自身运营主要任务，沈阳Fe重工业文化产业创意园作为我们的首项运营业务也随之建立起如上项目团队。项目团队将随着项目内容进展情况换届、重组。在成员意向协调下，项目后期成功实施后，工作室会将项目成员派遣至项目具体运营中。此为沈阳音乐学院艺术管理工作室特有的"捆绑式"运营方式。

1. 一期项目

（1）"辉煌"馆。"辉煌"场馆为沈阳Fe重工业文化产业创意园的第一场馆。建立目的是再现沈阳重工业辉煌的历史。其职能是进行历史展览、艺术家工艺作品展览、城市废物工艺品展览。场馆规划包括两个部分：

1）以裸眼3D视频、砂画表演为关键词的历史展览。展厅主要是"沈阳重工业发展回顾"。馆内陈列有沈重厂50年代铸钢车间、裂解气离心压缩机组、双进双出磨煤机、1973年沈阳中捷友谊厂的摇臂钻床、沈阳化工厂生产的防毒面具、沈阳自行车厂生产的白山牌自行车、1992年沈阳拖拉机厂生产的双马50马力四轮拖拉机、1999年沈阳客车制造厂生产的无轨电车等。在展馆的墙上设有文字介绍"沈阳重工业发展回顾"的历程。在展区内的墙上设置3m×5m裸眼3D显示屏。在馆内循环播放沈阳重工业发展史与馆内介绍。在此模块内还有老工业区内

图1 沈阳Fe重工业文化产业创意园logo

各个企业的生产和厂区图片,包括沈阳冶炼厂、沈阳拖拉机厂、沈阳桥梁厂、沈阳高压开关厂等。该模块利用钢砂展示铁西工业发展史的"砂画"其利用灯光和镜片投影于墙壁上供游客观赏。

2) 艺术家工艺作品展览。在此模块由国内知名雕塑家为我们倾力打造钢铁雕塑并在馆内陈列,以形成创意园标志性钢铁工艺品。此外,此模块还将展示艺术家由城市废品改造的工艺品作为装饰。城市废品改造将由相关艺术家完成。

(2) "新生"馆。"新生"馆是沈阳Fe重工业文化产业创意园的第二个场馆,建立目的是向人们展现与重工业相结合的艺术形式,使重工业文化得以传承,帮助铁西由第二产业向第三产业转型。其职能是进行艺术品展示与交易。场馆规划包括两个部分:

1) 以咔咔、光芒、舞动、繁星为关键词的展示结合区,此模块是由展馆官方推出的一系列与重工业相结合的艺术展示区。每天9:00、11:00、14:00由场馆工作人员进行表演。咔咔,在此模块我们用现代化的机械舞来展示老工业螺丝帽生产线的生产流程。新中国第一台车削普通机床在此生产,在重工业中具有一定的代表性。此模块借助了现代化的机械舞方式,舞者根据生产线所要生产螺丝帽的流程一字排开,为人们"跳"着展现这一过程。这一展出模式会使观赏者更易理解并产生兴趣。光芒,沈阳航空博物馆是中国最大的歼击机研制生产基地,于20世纪50年代建立,被誉为"中国歼击机的摇篮"。在此模块中心部位,将摆放一架1:1歼击机模型,配有专人负责解说中国歼击机发展史。在模型周围,由各种材质制成的飞机模型围绕。此外,1:1歼击机后的墙面上布满纸质飞机作为衬托。舞动,将人体彩绘与平面的画作相结合,富于静态的画作动态的美,给人带来强大的视觉冲击。此模块中穿着废旧机床彩绘的舞蹈者在废旧机床的背景下进行表演。展出的作品大胆、新颖,加上动态美与静态美的结合,使游客在刚走进展区就抓住他们的眼球。繁星,此模块是自由艺术爱好者展示自己创造力的天地,由社会招募而来的自由艺术爱好者可以通过租赁的方式获得一块属于自己的展区用以出售他们的作品,馆方将从出售价格中分得5%的手续费。这块展区馆方将不会配备任何展架,租赁者可以按自己意愿改造。艺术爱好者的招募方式分为社会招募和学校选送。对于申请租赁的艺术爱好者我们会对其作品进行筛选甄别以保证作品质量。

2) 以工作室、出售、展览、创作为关键词的艺术工作区,此模块用以租赁面积分别为30平方米、20平方米与15平方米的工作室,与上一模块不同的是这些工作室相对安静、封闭且既可用来出售艺术作品,也可以展览及创作。馆方从出售价格中抽取10%抽成。获得工作室的方式只有通过在上一区域获得较高成果。

(3) 休闲馆。休闲馆是沈阳Fe重工业文化产业创意园的第三个场馆。项目目的是为游客提供休闲娱乐的场所。其职能是提供各种食品、饮品以及娱乐服务。场馆规划包括三个部分:

1) 以老食堂、涂鸦、老师傅为关键词的餐饮区。餐饮区以老食堂的形式进行设计建造,使用的桌椅、垃圾箱等物品均为工业废旧物改造而成,餐厅以涂鸦作为背景墙。餐厅服务人员穿戴服装为旧时代食堂人员穿着。餐具物品为老式铁饭盒,菜系以东北菜为主。就餐的形式为自选,每天推出有特色菜供游客享用。这一区可以让游客有一种身临其境

的感觉,让自己置身在老重工时代,体验一把重工人。也可以让老重工人在这里感受当年的时代气息。

2)以儿童乐园、DIY、小剧场为关键词的娱乐区。儿童乐园内设有供儿童玩耍的娱乐设施,我们在器材上均采用了工业时期废旧物品改造,设施上由专门保护孩子的材料制成。如齿轮改造的跷跷板,铁皮桶钢管改造的简易滑梯和秋千等。DIY 主要的形式是模型拼接,在此部分游客可以自行购买想要拼接的物品模型亲自动手组装。模型售价在20—80 元,组装后的成品可带走也可作为我们第三个展馆展示物品。此展区游客可在我们特定墙面留下手掌印,我们为游客免费提供彩色的颜料和签字笔。掌印成品将用于墙面字体拼接。墙面上设有 Fe 重工业文化产业创意园 12 个外部以钢铁焊成的空心字,由游客的掌印填满所有字体的内部。在此场馆内设有小剧场,可容纳 80—100 人,定期为游客呈现好的作品。作品来源为在新生馆内表现突出的作品。作品形式包括音乐、舞蹈等多种形式。票价在 20—80 元。在没有剧目时,剧场每日有精选视频供游客免费欣赏。

2. 二期项目

"迷宫"馆。"迷宫"场馆为沈阳 Fe 重工业文化产业创意园的第四场馆。建立目的是通过整体钢构的管道式迷宫设计,引导游客在身临其境的同时,感同身受沈阳重工业发展辉煌后,如同重金属般的沉重与对未来走向的迷惘。让游客感受到保护环境的重要性。其职能是以迷宫形式展示从污染到绿化的场景。以钢构管道展示、3D 绘画、感应式音响效果为关键词进行场馆规划:污染主要是由生产中的"三废"(废水、废气、废渣)及各种噪音造成的,可分为废水污染、废气污染、废渣污染、噪音污染。从而"迷宫"馆的主体将由代表着 4 种污染的主干管道交错而成。当游客走出"辉煌"馆,并对沈阳重工业发展的成功仍心存惊叹时,映入他们眼帘的将是"迷宫"馆在入口处设置的四大钢管通道口。它们分别标记为"Water(水)"、"Breathe(呼吸)"、"Rubbish(垃圾)"与"Sound(声音)"。游客可以根据自身喜好选择其中一个入口开始迷宫之旅(通道之间可以相互交错,因此游客的单一选择并不代表他的单一体验)。

1)3D 绘画作品展览:3D 绘画(3D Street Painting)源自西方街头文化,其亮点聚焦于在二维平面上模拟三维空间效果。而在我们钢构管道式迷宫内部的半弧面上进行 3D 绘画创作也具有一定突破性,同时,我们将 4 种工业污染内涵赋予每一幅画作中,也必将为 3D 绘画的发展增添一丝新意与人文感。相信无论选择哪一入口,迷宫设计本身的交互错杂与管道内 3D 绘画的栩栩如生都能使游客亲身体验到丰富多彩的污染场景,更能使重工业污染所带来的弊端深深植入于每一位游客的脑海。

2)感应式音响效果:在每一管道内我们都将设计五处左右的感应式音响效果,以此配合 3D 绘画中的场景加强其逼真度。视听结合的场景再现无疑又将是对游客的一种冲击,其宗旨就是时刻提醒着人们重工业辉煌后的弊病必将凸显,转型势在必行!相互交错的四条通道都将在"迷宫"馆末端汇集于一个出口,此段出口将种植女贞树、法桐等营造森林场景,给游客从污染到新生的完美体验。该出口将通往"新生"馆,代表沈阳重工业成功转型后的涅槃重生。

3. 三期项目

在沈阳铁西重工业广场，沈阳 Fe 重工业文化产业创意园区门前创建夜生活重型文化广场，每周五定期举行以爵士夜、摇滚夜、舞会夜、民族夜（为前四个月主题，未来会补充新的素材）为主题的群众文艺活动，法定假日根据实际情况加场。开设广场派对的主要原因在于：夜晚社交场合有益于社会和经济的互动——它们是创意交流的节点，迫使我们从完全不同的角度审视娱乐场所。通过夜晚主题广场派对，打造沈阳市独特的夜生活文化，使沈阳的夜生活文化成为全国独特的风景线。

夜广场的宗旨是创意无限、玩儿得起的夜生活。其具体内容细节为：1）每月的第二周、第四周举办派对活动；2）举办前一周，与合作单位取得联系，并告知彩排；3）广场派对举办期间，周边餐饮全部为赞助商售卖；4）广场派对举办前需向有关部门提交申请；5）广场派对举办当天夜晚，艺术园区一楼将提供免费更衣室、厕所、休息大厅等便利服务。

4. 未来规划

1. 夜间主题文化街（夜生活重型文化广场延伸计划）。建立目的是：1）带动沈阳 Fe 重工业文化产业创意园周边娱乐文化行业发展；2）将沈阳 Fe 重工业文化产业创意园本身宗旨"流浪艺人与新生艺术家聚集地"得到彰显（宗旨：创意无限、玩儿得起的夜生活）。夜晚主要活动类似"夜晚重型文化广场主题派对"，范围与影响力得到扩大，游客的餐饮变得更加便捷，消费场所得到增加。在活动中通过街道店面租金、主题夜晚游街会入场费、艺术家自我展示场地租金等渠道可以增加赢利点。

2. 新生代艺术家签约。主要围绕沈阳 Fe 重工业文化产业创意园第三场馆——新生，及夜晚重型文化广场主题派对而被吸引来的新生代艺术家和流浪艺人。其项目目的是以签约制的形式打造新生代艺术家成长平台。

5. 项目执行时间

表 1　项目执行时间

项目名称	时间	项目	执行部门
调研阶段	略	组建成员，制定项目基本方案	策划部
		制定市场调查报告。进行市场调研以及回收、分析报告	市场部
策划阶段	8—9	完成策划方案	策划部
筹备阶段		寻找场地并向政府申领批示新建房屋等相关文件	行政部
		与相关院校进行联系确立院校与项目合作关系	市场部
		进行项目招商并签订合同	市场部
		建立网络推广模式	推广部
		进行广告招商	市场部
		确定展览推广渠道并与其预约广告档期	市场部
		制作展会宣传海报、视频、网站网页设计等相关内容	设计部

续表

项目名称	时间	项目	执行部门
实施阶段（一期工程）		一期场馆动工建设	设计部、策划部、行政部
		寻找社会艺术人员并邀请	市场部、推广部、行政部
		网络推广全部启动	推广部
		相关网站发布信息	推广部
		一期工程竣工	设计部、策划部、行政部
		招聘场馆内部工作人员	行政部
		园区门票制作印刷	设计部、行政部
		邀请政界、学院知名人士参加开园仪式	策划部、行政部
		创业园区开园	策划部
待实施阶段		二期工程建造	设计部、行政部、策划部
		三期工程建造	设计部、行政部、策划部
		未来规划	策划部

6. 预算

表2 宣传预算

项目	任务	数量	单价	总计（元）
网络广告	百度	1个月	1万元/月	10000
平面广告	《沈阳晚报》	20天	200元/天	4000
	公交车载电视	3个月	1万元/半月	60000
媒体宣传	LED广告	一个月1块	1万元/月	10000
	广播电台	天	FM98.6 500元/天	
			FM99.8 500元/天	
物料准备	海报	500张(贴) 100张(立式)	2元/张 5元/张	1500
	横幅	10条白色(布) 20红色(条幅)	20元/条	600
	签字笔	100支	2.5元/支	250
	涂鸦材料	100瓶	21元/瓶	2100
街道3D画宣传	鲁美画家	5人	1500元/人(自备工具)	7500
				小计:126950

表3 场馆建设及内部设施预算

项目	任务	数量	单价(元)	总计(元)
辉煌场馆	建造及装修	1	1900000	1900000
迷宫场馆	建造及装修	1	2300000	2300000
新生场馆	建造及装修	1	1600000	1600000
休闲场馆	建造及装修	1	2000000	2000000
辉煌场馆艺术作品	画作	30张	500	15000
辉煌场馆艺术作品	钢铁艺术品	2座(20吨)	3000	6000
辉煌场馆艺术作品	钢铁艺术品图纸	2张	3000	6000
辉煌场馆艺术作品	城市废品艺术品	5个	800	4000
辉煌场馆艺术作品	城市废品再利用设计图	5张	2000	10000
迷宫场馆打造	钢铁管道	300吨	3000	900000
迷宫场馆打造	森林迷宫(10cm法国梧桐)	400棵	200	80000
迷宫场馆打造	森林迷宫(4cm女贞树)	600棵	12.5	7500
迷宫场馆打造	彩绘墙壁	800平方米	100	80000
新生场馆内部设计	自由创作摊位	50个	200	10000
新生场馆内部设计	迷你工作室	20间	3000	60000
新生场馆内部设计	内部演出舞台(含灯光、音响)	1组	100000	100000
休闲场馆内部设计	食堂简易装修	1个	40000	40000
休闲场馆内部设计	儿童乐园	1个	30000	30000
休闲场馆内部设计	DIY	1个	8000	8000
休闲场馆内部设计	小剧场墙面及座位	1个	30000	30000
				小计:9240500
	传播计划		126950	
	场馆建设及内部设施		9240500	
				总计:9367450

7. 应急预案

电力预案。馆内的电力设备定期检查和维护。为避免因意外事件导致的突然断电,馆内配备大型功率发电机。所有电器设备提前做好安全处理,尽量避免出现电气事故。

安全预案。出入口有专门人员协调管理,凭票入场,禁止携带宠物。馆内配备药物及简单的急救设备,一切以保证人员安全为中心。如遇到水灾、雪灾等不可抗力的因素,我们有一套完备的疏散方案和应急团队。馆内拥有一套完善的消防设施,如遇到火灾会第一时间进行救援并通知火警。

技术预案。现场设备有专人调试,保证场馆正常运行。馆内艺术品的安装与维护由

专业团队完成。

四、相关附件

1. 调查问卷及分析报告（略）
2. 艺人签约合同（略）

第四节　方案点评

本章所呈现的艺术项目策划方案是在第八届中国艺术管理教育学会年会上的获奖作品。这次大赛以"创艺中国"为主旨，意在激发艺术管理专业学生创造性的激情，用智慧把艺术资源与艺术需求有效链接，以此来升级产业，丰富生活。

《CUTE CURE 艺术疗愈联盟》方案由中央美术学院许晓亮、陈颖、陈柯伊、于彦昊、刑梦露、孙志杰等同学策划、撰写，张涵予老师指导。可以说这是一份非常详细的项目策划方案，完整地介绍了艺术疗愈的理论背景，在理论基础之上进行了充分的市场调研，随后介绍 CUTE CURE 艺术疗愈的产品，并根据市场制定项目的市场战略定位、营销策略选择、宣传计划及财务计划，同时有针对性地将项目运营内容进行分类与细化，最终呈现为完整的 CUTE CURE 艺术疗愈联盟项目策划书。

这个项目的艺术疗愈方案呈现了通过绘画、音乐等艺术手段，以体验交流参与的方式来进行积极的心理治疗方式，希望通过艺术手段来进行治疗。可以看出，策划者希望通过方案展示艺术疗愈的先进理念和实用效果，希望通过这种艺术疗愈的方式来治疗心理疾病，将艺术和医疗结合起来，为人们提供一种新的心理治疗方式，专业性与娱乐性的完美结合，具有非常大的市场潜力。而且艺术治疗效果会比传统心理治疗更为有效，在提高治疗者的文化素养的同时，间接产生一定的经济效应、文化效应与其他无形效应。

方案从各个方面考虑，对市场进行调研，查阅相关资料，更重要的是对财务部分的考量，他们不仅能做出相应的赞助方案，并且对这个活动以后产生的效应也做出了评估，这是十分难得的。作为一个专业的艺术管理者，不仅能写出一份优秀的策划案，还要能让这份策划案具体实施，并产生可观的经济效益、社会效益等，这才算是完整的策划案。从他们的地区调查分析数据来看，经济发达地区，艺术治疗更为盛行。所以说这个方案是具有推广价值。而且这个活动实际上是已经开始运作两三个月了，面对资金问题也做出了相应的解决方案。为了使方案更好地完成下去，对一系列的活动都做了风险评估，保证了活动的可行性。

方案除了反映社会背景问题之外，还拥有坚定的科学理论依据，体现了艺术管理专业学生的社会责任意识，这是非常难能可贵的。目前艺术管理学科发展过程中，众多学者都在探讨艺术管理的基本职能，艺术疗愈无疑丰富了艺术管理的职能类别。然而目前国内艺术疗愈推广阻力很大，其很重要的原因是艺术疗愈从业者的培养没有跟上，方案中若能

体现这一问题的解决思路,也是一大突破。

《青年户外艺术营地》方案由北京舞蹈学院闫海涛、王榕、许嘉敏、董格、黎雨秋、张倩、列博文、李兰璇同学策划、撰写,王梅老师指导。本项目的初衷为以北京舞蹈学院为艺术营地始发点,邀请各大艺术院校不同专业艺术门类的青年艺术家、艺术管理人,激发青年艺术者的创意,从而实现不同艺术门类的融合交流与共同创作。而项目的灵感则来源于"户外营地"这个概念,方案中所呈现的"青年户外艺术营地"是以营地主题策划和网络信息集成平台运作的线上、线下共同发展模式,通过线下组织、策划主题性艺术活动,线上打造名为"艺术同城网"的新媒体网络信息集成、共享门户平台,为青年艺术人才提供一个"开放、自由、创意、融合"的创作、学习、交流、就业等专业服务平台。

本项目的创意点主要体现在四个部分:理念上,"青年户外艺术营地"秉承"自由、开放、创意、融合"的核心理念,倡导"演员即观众,观众即演员"的新理念;内容上,"青年户外艺术营地"打破传统艺术专业壁垒,打通各艺术院校交流沟通渠道,搭建艺术类大学生与社会需求的桥梁,整合艺术类高校大学生艺术资源与艺术机构、文化企事业单位、创意园区等进行对接;形式上,"青年户外艺术营地"以平台服务运营模式发展,分为线上、线下两个部分。通过运营"艺术同城网"、"艺术同城论坛"这两个网站,以及"艺术同城 APP"的建立,通过新媒体网络信息集成共享平台,可以与线下每期活动宣传、策划、筹备产生互动,扩大品牌的连锁影响力;管理上,"青年户外艺术营地"管理组织由北京舞蹈学院"乐动舞苑——周末音乐会"品牌运营社团"音舞SHOW"担任,他们作为已经较为成熟的组织,管理上更具经验,下设的活动组织部、运营部、视觉包装部、财务部等,与每个"青年户外艺术营地"成员艺术院校设有独立对接部门及相关负责人,便于每个环节的沟通与管理。

在项目的执行方面从项目策划本身来看,线上、线下的两部分活动的可操作性都比较强。而从资金来源来看,本项目主要从政府资助和商业赞助两个部分来达成,考虑到本项目所具备的经济效益,在资金运行上,本项目也是较具操作性的。最后从执行本项目的意义上来看,经过项目策划者所提供的市场调查来看,本项目也是有一定需求度,是可以被实施的。从艺术效益来看,通过本项目的系列主题活动打破艺术门类的学科壁垒,有利于激发青年艺术家的创作思维,有利于营造良好的艺术创作的氛围,实现真正的业界与学界的交流合作对接。

本方案从内容上与同类型的策划方案区别并不是特别大,不过选择已具有一定品牌效益的组织进行管理,以及使用线上、线下的平台模式进行运营还是颇具可取之处的。

这个项目方案对艺术管理专业教学有着积极的影响,首先,本项目策划内容本身所具备的活动管理策划部分就是对艺术管理教学的一个从理论变为实现的过程。而项目策划者在策划本方案时所做到的全面考虑也是作为艺术管理教学中值得肯定和建议的部分。然而项目在部分细节方面所呈现的不够深入、具体也是艺术管理教学中需要注意的地方。整体来看,本项目存在的问题是对于许多细节的解释和说明不够具体,所以整个方案看起来让人觉得有些大而化之,显得具体内容不够突出。具体来看,在项目所包含的活动内容的具体安排、筹资和可操作性上都显得留于表面,需要进行更深层次的解释。

《沈阳Fe重工业文化产业创业园》方案由沈阳音乐学院王冠石、陈威璇、李凯、杨杰、李思远、张杨等同学策划、撰写，程姝、陈军老师指导。这个项目以创业园的形式将重工业与艺术完美结合，体现出一定的区域文化特色，并且项目属于学校与政府合作的形式，不仅可以提升城市整体的文化品位而且更加可以促进就业、增加财富，让创意真正落地。与其他同类项目相比，这个方案有更加系统的规划以及更加迫切的社会转型和经济升级需求。

这个方案是在学校层面经过层层选拔，凭借创意的可实践性脱颖而进入全国总决赛。参赛学生在教师的指导下，收集了大量国内外成功策划案例，深入到沈阳市工业博物馆和1905重工业文化产业创意园实地考察和调研，并与其负责人进行多次座谈和沟通。在获得建设性意见后，参赛学生同时在沈阳市各人流聚集区和网络上针对不同人群展开项目可行性的调研，最终确定该项目创意。撰写时，教师指导学生严格检验各阶段回收问卷的信度和效度，强调调研数据的真实可靠性，并多次修改项目方案以适应并贴近市场需求。该项目小组从团队组建到总决赛精彩展示，都离不开大量专业知识，尤其在融资中，我们提出"众募"的新筹资理念正是对知识储备和创新思维模式的最好诠释。

就构思而言，此方案主要从自身和市场两方面着手，进行了分析和论证。首先就方案自身而言该项目的目的和意义比较明显，就市场而言分为了市场分析和市场调查两部分，使观者比较直接地了解到重工业创业园在市场上的发展前景。就方案价值而言，我们认为它将原重工业基地重新利用而且与艺术相结合，给人一种全新的体验。可以使艺术与经济双发展，体现一种可持续发展的态势。将艺术产业创意园与地方特色相结合给艺术管理教学提供了一种新的模式。在管理艺术的同时考虑到资源利用、地方优势、文化传统等因素，打造出属于自己的文化产业。

赛后评委对项目小组的表现赞誉有加，其中尚巴集团CEO薛运达先生对方案产生了浓厚兴趣，并指出："作为音乐院校的学生能够在建设创意园区方面提出自己独到的见解，说明他们具备了创新的意识和对知识的整合能力。"赛后甚至邀请项目小组成员参观了尚巴创意园。通过与业界学界专家交流及与各参赛队伍的切磋，学生提高了专业综合素养，同时也认识到了自身存在的不足。这种差距与不足不仅激发了学生们的学习欲望与学习热情，更给予他们前进的动力与努力的方向。

附录

2013年第八届中国艺术管理教育年会综述
暨2013年全国大学生艺术项目策划大奖赛获奖名单

第8届中国艺术管理教育学会年会2013年11月29日—12月1日在中央美术学院举行。来自国内艺术管理系师生近200人，以及加拿大、德国、日本以及我国港台等海外艺术管理学者与国内大型艺术机构总裁参加学术研讨、大赛评审等年会活动。年会所有环节以及正式活动之外餐聚、茶歇期间所进行的聊叙、交流，使与会者深切感受艺术管理这个学科置于整个文化发展的框架内所因应的外部环境、所承载的社会责任、所积聚的变革诉求，大家普遍认为艺术管理学科正处在由"规模和结构"塑型向"质

量和效益"提升的关键节点,这个学科所拥有的"理论阐释、问题解答和实践引领"的功能正在变得愈加清晰、鲜明而强大。从这个意义上说,提出"艺术管理学科的文化推动力"这一命题,无疑是这次年会乃至学会更是这个学科的全部旨归与核心要义。

<center>(一)</center>

本次年会主题为"新十年:面向未来的艺术管理学科定位和规划",学术研讨包括"艺术的边界与产业的发展"、"艺术管理专业规划与学科布局"、"艺术管理学科的文化推动力"等3项议题,学生艺术项目大赛则以"创意中国"为题。11月28日上午举行第8届中国艺术管理教育学会年会开幕式,中央美术学院高洪波书记、教育部高教司刘贵芹副司长、文化部艺术司诸迪副司长、学会谢大京主席(书面)分别致辞,结合18届3中全会精神的学习,畅谈了文化改革即将全面启动的背景、目标与路径以及在改革的进程中对艺术管理学科的期待,为学会以及学科的发展作了政策性知识提示,余丁主持了开幕式。第一场研讨,11月29日上午围绕"艺术的边界与产业发展"展开,弗朗索瓦·科尔伯特、张朝霞、于建刚、克劳斯·西本哈尔、张新建、卢卡·赞、余博、王聪丛等作主题演讲,林一、田川流分别主持;第二场研讨,11月29日下午围绕"艺术管理专业规划与学科布局"展开,谢大京(书面)、余丁、黄韵瑾、吴明娣、张力、孙薇、杨先艺、马卫星等作主题演讲,张蓓荔、张伟分别主持。第三场研讨,12月1日上午围绕"艺术管理学科的文化推动力"展开,李普文、赵乐、吴杨波、邓芳芳、包晓光、韩晓燕、潘勇、林一作主题演讲,董峰、张朝霞分别主持。11月30日全天举办了"创艺中国:2013年全国大学生艺术创意创业项目大赛总决赛",来自19所高校21项方案参加角逐,最后中央美术学院获一等奖、沈阳音乐学院和天津音乐学院获二等奖、北京舞蹈学院和天津音乐学院及南京艺术学院获三等奖;来自业界的评委从艺术管理项目教学的创意与操作、理念与实务等方面进行了与课堂教学不一样的"接地气"点评,使参赛师生深受教益。30日晚上举行艺术管理学会全体会员大会,经过投票,南京艺术学院董峰当选为新一届学会主席,北京舞蹈学院张朝霞、天津音乐学院张蓓荔为常务副主席,上海音乐学院黄韵瑾为副主席兼秘书长,中央美术学院余丁、北京大学林一、山东艺术学院刘家亮为副主席,广西艺术学院李普文、中央音乐学院和云峰、星海音乐学院周晓音、中国戏剧学院孙亮、中国音乐学院李秀军、北京电影学院吴曼芳、沈阳音乐学院陈军、中国戏剧学院于建刚为常务理事,刘家亮、赵乐(星海)为副秘书长,新一届常务理事会议一致推举谢大京为学会名誉主席。12月1日中午举行了简短的颁奖仪式和闭幕式,中央美术学院谭平副院长出席。作为中国艺术管理教育学会的重要发起单位,中央美术学院在艺术管理学系成立10周年之际再次举办年会,并且适时提出了一系列有关学科与专业发展的新的命题,具有特别的意义。中新网、中国文化报、艺术中国网等首都10余家媒体对此次年会作了报道。

在年会开幕之前即11月27日举办了中央美术学院艺术管理学系成立十周年"艺与脑:艺术管理思考"国际研讨会。中央美术学院潘公凯院长和尹吉男、谢大京、彭锋、克劳斯·西本哈尔、卢卡·赞、和云峰、田川流、郑新文、藤野一夫、桑德兰·朗·兰兹曼、张朝霞、弗朗索瓦·科尔伯特、龚继遂等15位专家作精彩演讲,余丁主持此次活动。此次国际研讨会的要旨,就在于集聚国内外艺术管理学领域专家共同探讨艺术管理学科与专业的变革性议题。全球化、信息化尤其是社交网络等新媒体的发展,不只是更新了艺术管理教育和实践的工具与媒介,而且根本上改变了人类的生活方式。文化传播渠道以及观众行为模式的变化固然值得艺术管理学思索,然而在这一人类生活方式的彻底变革中,更深层次的变化在于艺术与文化本身。这些专家所探讨的恰是涉及艺术管理学的根源性以及前沿性的话题,集中到一点就是目前的艺术管理学发展已经从方法论层面回归本体论层面,回归到对文化与艺术本身的反思与重新认识上。

(二)

本次年会大家畅谈的观点、热议的话题大致可以概括为6个方面:对前十年的集成和对新十年的开拓、艺术管理学会目前架构的调整与未来愿景的构想、艺术管理专业学术性身份的塑造和行政化身份的申报、艺术管理学科的市场适应性与教育超越性、艺术管理学科的分层与分类、艺术管理学科一般性的专业根基与特殊性的教学面貌。

1. 对前十年的集成和对新十年的开拓。"新十年"是本次艺术管理年会的主题,这个主题不仅是时间的刻度更是空间的标识,它明示了艺术管理学科处于一个对过去集成与对未来开拓的新的节点。整体来说国内艺术管理专业办学已经走过了10个年头,"十年历程的教育阶段以及百所高校的办学规模",基本上使艺术管理被社会各界广为接受并且蕴涵对推促艺术发展的功能性期待。恰是起步期的十年里,艺术管理专业塑造了规模化的产、学、研队伍,构建了多样化的人才培养体系,凝练了一大批扎实的学术研究成果。这10年是"一个新建系科成功的故事",参与其中的每一位艺术管理教育者所作出的办学探索以及这种探索所取得的成绩都要进行充分的集成以作为新十年拓展的铺垫和支撑。提出"新十年"的命题,大家都在反思:新从何来?新在何处?无疑新在发展的机遇、新在变革的使命,大家都期待对艺术管理学科、学会进行新的规划与建设,对这个学科的内涵、功用进行新的塑造与提升,最重要的是在教学、科研、实践诸多方面践行文化推动力这一根本性的命题。

2. 艺术管理学会目前架构的调整与未来愿景的构想。中国艺术管理教育学会是在主管部门注册的二级法人社团,2006年由15家高校在中央美术学院发起成立,并分别在中央美术学院、上海大学、北京电影学院、南京艺术学院、北京舞蹈学院、天津音乐学院、上海音乐学院、中央美术学院等校举办了8届年会。目前社会上也有类似的学术组织,但中国艺术管理教育学会具有鲜明的特点与独特的作用,即特别注重专业内涵建设与教学深度交流,在促进"产学互动"与"中外对话"方面起到了单个院校无法企及的作用;但其学术性不足也是事实。经过换届,新的学会常务理事机构凝聚了更多经验丰富、学识深厚、资源广泛的艺术管理同仁,大家都愿意以"民主之心、服务之情、落地之力"来打造学会进而支撑学科。学会类似于非盈利性机构,其制胜法宝是"以其明确的使命、清晰的目标、巧妙的策略和卓有成效的管理方式"来广泛积聚社会资源,精细服务全体会员。其基础性工作需要修订完善章程,设立分支机构,加强会员的维护、开发和管理,办好学刊、网站、官博和微信;其关键性工作是以年会为依托,促进学术塑造、青年艺术管理者培养和学生创意大赛组织等项目,提升学科与专业建设内涵;其拓展性工作是广泛促进产学研协同创新,促进院校之间、院校与院团之间以及国际化的交流与合作。

3. 艺术管理专业学术性身份的塑造和行政化身份的申报。如何获取艺术管理的合法身份是大多数与会者关注的焦点,甚至是集体性的焦虑,因为这涉及在中国特殊语境下教育资源的配置取向。但是学科与专业的合法身份本应包括学术化身份和行政化身份两个方面,而我们所焦虑的更多还是行政化身份,即艺术管理专业尚未纳入教育部本科专业目录。通常说来,学术化的身份不应通过行政化方式解决,而行政化身份必须建立在学术化身份之上。对于学科而言,其身份就内涵来说包括3个方面:独特的研究对象、专有的研究方法、完整的研究体系,而外延则包括4个方面:学术机构、学术队伍、学术平台、学术成果;这些要素具备了自然也就有了学术化身份,而行政化身份作为一个程序议题当然随之解决。但是中国特色往往会产生中国例外。即使如此我们当务之急还是应该以集体的姿态着力构造其坚实且丰厚的学术化身份并以此为行政化身份开辟道路。而对教育部本科专业目录报批的策略,大家讨论的建议是由学会牵头尽快拟定专业内涵规范,办学条件充分的院校在2014年集中进行专业申报,充分利用集体的优势向社会尤其是学科评审专家广泛推介艺术管理专业,力争专业申报获取成功。

4. 艺术管理学科的市场适应性与教育超越性。在研讨中多数老师谈及如何面向艺术市场、顺应学

生就业来设置艺术管理专业课程、安排教学与实习,可以说这种做法在当前国内大学算作通例,也无可厚非,但这不应该是艺术管理高等教育的全部。所以有老师发言指出既要为学生的眼前就业设置课程,更要为学生的将来成长设置课程就显得尤为珍贵。其实1979年联合国教科文组织就明确提出"为一个尚未到来的社会培养新人"的大学理念。但国内教育近年来确实存在"大学高职化,高职大学化"的弊端,尤其是一些应用类交叉型本科专业在这方面更是有过之而无不及。市场是瞬息变化的,人才是不息流动的,只有培养艺术管理学生最为根本的专业思维与表达能力、艺术资源掌控与项目运作能力、人际沟通与交往能力以及文化审美力与社会责任感,才能以不变应万变。还有代表发言提出不能因老师而设课而应因学生而设课,不能开设太多实训类课程而应更多开设艺术变迁史、社会调查、观众研究、文化政策、艺术筹资等学理性课程,以此使艺术管理学生毕业后具有宽阔的适应范围和持久的发展潜力。

5. 艺术管理学科的分层与分类。对艺术管理的内涵以及重心大家意见分歧最大,其课程体系是以艺术史论为主还是以管理技能为主,其学科的属性是应用类还是学术型,很多与会人员表达了不同的观点和看法。这里的问题既是基于立场的不同,更是基于方法论的差异。大家更多从具体操作的层面谈及艺术管理,但是往往不加限制地将一般性、规律性学理、反思混杂其中。而恰当的方法是将艺术管理概念看作复数,以此进行不同类别、不同层次的区分。层次包括艺术行政实务操作的微观以及包括艺术创意策划、艺术行销推广、艺术筹资募款等领域的中观,还有包括艺术政策、艺术产业、艺术体制等方面的宏观。对艺术管理类别的划分欧美早已有之,非常值得参考。亚历山大·布尔基奇认为有4类艺术管理学科:在教学中对商业管理模式的拷贝;注重艺术生产过程中的技术逻辑,强调技能的训练;文化政策与文化管理的连接(强调公共治理的作用);注重面向企业方向的艺术管理,关注创造性和创新。玛戈扎塔·史滕诺阐释并分析了欧洲艺术管理专业"英国模式""法国模式"和"德国模式"等3种类别,英国模式注重市场价值、强化职业训练,以劳动力市场为导向;法国模式偏重人文价值和学术训练;德国模式是在人文、学术和管理价值导向之间寻求平衡。

6. 艺术管理学科一般性的专业品质与具体化的教学特质。这是陈旧的话题,却在每届年会都被提起,以致有代表直言伪命题。艺术管理作为学科与专业,必须具有自身特定的规律性的特征、最本质化的规格和最一般性的要求,并在课程结构与人才培养模式中得以体现,进而确定"艺术管理"和"非艺术管理"的边界。这是不容讨论的底线原则,否则学科与专业都无从谈起。至于每所学校具体的课程设置及专业教学则必须充分考虑所在区域的经济、文化、教育等资源,发挥区域优势,构建教学特质。当然对这个问题的认识也是逐步深入的,专业创建以来大家都顺着说艺术管理学是艺术学和管理学的交叉学科,但现在看来这种大而化之、似是而非的说法很值得商榷。有一种观点认为,艺术管理学的根基是艺术社会学和艺术人类学,而艺术学和管理学只是提供其资源/素材和工具/方法。换言之,艺术学和管理学只能告诉人们艺术管理做什么以及怎么做,而艺术社会学和艺术人类学则告诉人们为什么做以及为什么这样而不是那样做。尤其是在"去行政化"的文化发展背景下,观众拓展与开发、艺术营销与推广、艺术赞助与捐赠等更需要运用艺术社会学和艺术人类学进行分析和研究。有学者提出"喜欢的艺术无法生产,生产的艺术无法喜欢"这一最为根本与核心的艺术生产/接受体制问题就无法凭借艺术学和管理学而必须回到艺术社会学和艺术人类学的语境下进行求解。

还有一种观点认为艺术学科的发展处于跨界、融合状态,现在很难用单一的美术、音乐、舞蹈、戏剧、影视等来对艺术进行考量,因此,艺术管理学科的专业根基与教学面貌都应随之拓展,考验着艺术管理者融会贯通能力和多元素质要求,人才培养模式也应在保证基本品质的基础上突出多样化。这些论点的深化将会带来艺术管理教学体系的逐步变革。

(三)

在艺术管理学科的演进中就蕴含了文化推动力的功能配置,而这次年会则鲜明了提出了这一命题。

无疑标志着对打造这一学科升级版的目标性遵循,当然也标志着艺术管理学科在新的十年再出发的行动性路线。否则,不管形式上或名义上艺术管理学科怎样的庞大、热闹、受捧,但是在下一个十年里依然很难扭转、改变其非合法性、非生长性的学科边缘境遇。

因为艺术管理正在成为热门议题,所以从话语视角谈论这一命题似乎是恰当的阐释策略,诚如福柯所言,"话语之外的世界是没有意义的"。我们知道,这个国家正在经历一场深刻的变革。政治、经济以及管理等不同学科的专家以及热情的民众围绕改革议题都在发出不同的声音,形成了不同的话语视角及话语体系,启发着社会的思考,也凝聚着社会的共识。但是,我们却很少看到文教改革的话语,即使听到也是分散的、微弱的声音。那么,是文化艺术领域的改革已经完成无需发声,还是文化艺术学科根本就不具有发声的能力?其实在国家战略层面,文化议题尤其需要顶层设计,这当然与"文化发展已经成为国家主导性叙事"有关,而且也与文化发展议题急需破除由政府管制以及意识形态所带来的痼疾不可分,同时还与国家文化发展战略调整、国家文化治理模式重塑、公民文化权利保障等政策交织在一起。而这些议题都需要在社会广泛的辩论、商讨中达成共识,形成决策。也就是说一国文化之发展需要全民之参与,而艺术管理者理应首当其冲。当然由于多种因素的影响乃至限制,这些议题我们目前还不能说、不好说,但是,我们是否对这些议题有正确而全面的认识,并且我们是否能够在学理上完整而清晰地将这些认识告诉给艺术管理专业的学生?

当然我们可以将国家文化战略层面的宏大叙事悬置,把话语聚焦在文化发展中观即艺术行业与社会的关系领域。首先我们是否能够说清楚艺术行业/艺术机构与政府、市场、民间社会之间关系的实际情形以及未来面向。其次我们是否能够讲明白艺术管理与文化产业的关系。文化产业是市场的分类或形态,或者是经济上统计与分析的工具,与政、学不应是直接的关系,即使在经济领域今天都要"把权力关进笼子里",何况更多依靠公民参与的文化事务?但现实中文化产业不但成为教育部本科专业目录,而且依然是政府的工作抓手。这难道不需要反思与警惕吗?若按照欧美的模式,艺术管理包括盈利性和非盈利性两个领域,所以艺术管理就远不是商业化、市场化这么简单,其中的非盈利机构更是将税收减免制度、董事会制度、义工制度、财务公开透明制度这些核心概念统整起来,赋予公民与文化发展以新的完整的意义。再次,我们是否能够透析艺术管理专业与艺术行业的关系,作为学科其研究在整个艺术行业是否能够提供其运营与管理的数据与案例,是否可以对其将来的发展作出前瞻性的预测与导引,是否可以对已有的实践进行深度的评估与阐释。

当然我们也可以搁置中观领域,直接进入我们最应该拥有发言权的艺术机构内部运作的微观领域。那么我们在这个领域所发表的关于艺术机构运营、艺术项目执行、艺术受众拓展方面的研究成果是否具有实践应用的价值,我们为这个领域所贡献的关于艺术策划、艺术营销、艺术筹资方面的观点、理念、策略、技巧是否能够被采纳。如果真正走进艺术机构、艺术市场、艺术活动中,我们就能深切地感受到,一方面我们艺术管理学生真的有非常广阔的就业机会和发展前景,另一方面我们艺术管理学生真的很难适应、很难胜任这样的机会。我们所培养的学生应该拥有哪些看家本领?这些看家本领如何在艺术管理专业与行业对接中由学科塑造?

如果对于上述三层议题我们现在依然不能作积极而正确的回答,或者说这三层议题我们都不拥有话语能力以及权力,那所谓的艺术管理学科的理论研究价值何在?那我们培养的人才用途何在?艺术管理学科的自主性及合理性又将如何生成与永续?而对于上述三层议题我们现在作积极而正确的回答,或者说这三层议题我们拥有话语能力以及权力,这就是"艺术管理学的文化推动力"全部命题的意义所在,是在多层面回答艺术管理学科的文化使命、实践面向和落地途径的核心议题。换言之,艺术管理学科对上述议题的回答以及回答的方式、效力直接影响着或决定着其学科的合法性与生长性。通俗地讲,如果艺术管理学科不具有文化推动力,那要我们艺术管理教育者、研究者干什么;如果我们艺术管理

教育者、研究者不能够使这个社会的文化发展得更好,那么我们使用社会资源所做的这些事情可能就是没有意义的。

必须指出的是,上述叙议使用的是"全称判断",并不表明我们艺术管理学科整体处于"失语""微言"事态。之所以使用"全称判断"是想表明艺术管理学科发展正处在社会转型期的关节点上,在这个关节点提出"艺术管理学科的文化推动力"这样变革性命题具有重要的意义和深远的影响。其实,这样的命题已在教学建设以及学术研究中逐步呈现出来,而这次年会不仅把"艺术管理学科的文化推动力"作为研讨主题,更是在学生艺术项目创意大赛中直接呼应了这一议题。学生大赛虽然主题广泛,有社区艺术、公益项目、文化遗产、文创园区等,但是都指向文化的推动力,就是通过学生的智慧、创意,将各类资源激活、整合,进而促进和推动艺术的发展。这本身就是艺术管理学科的文化推动力之表现。

<center>(四)</center>

年会是学会的重要依托,而学会则是学科的基本构成。学会每年召开一次年会,大家远道而来、拨冗而来,或者说有备而来、有需而来,但是如何让大家满载而归、盼望再来,就需要对年会本身以及人们对年会的认识做一番检讨。

首先与会者不应寄希望于年会能够解决以下3类问题:1)细节性、操作类问题,2)过去式、常识性问题,3)初级化、无解类问题。比如:招生是以专业加试然后文化成绩打折来招还是以文化二本线/一本线的分数直接招生,改变招生方式会不会降低收费标准;课程设置中的名称、学分、课时细则;要不要建实验室,要不要开实践课;在编老师课酬的计算,外聘老师报酬的发放;办专业是为了赚钱还是为了育人,等等。这些不应该在年会上出现的问题却每每在年会上出现,主要与人们对年会的认识有关,严格说来学术年会不是工作牢骚会,更不是工作审批会,它是一个经验、思想、观念交流与分享的场所。也就是说我们参加年会不是来接受一个现成的结论或者一个标准的答案,而是来通过研讨、对话,在学科与专业建设以及学术与课题研究等方面相互启发,最后达成诸多理论的共识以及形成一些新的研究方法和视角。

其次与会者不应在年会上各说旧话、各说各话。一些代表指出,中国的会多,但是会开会的中国人不多。在每年一次的年会上,其实大家非常希望有更多的思想交锋、观点碰撞。文化是适宜于民主的,文化发展都来自新的思想、新的理念,作为艺术管理研究者、教育者,我们首先要有新的思想、新的理念,然后通过我们自己的研究逐步改变人们的观念,使人们能更好地参与艺术、享受艺术。这是我们艺术管理者根本的任务。尽管年会的周期很短,但是艺术管理本身以及这个学科、专业所包裹的问题是在太多,我们完全可破除思想的垄断,赋予研究问题意识,赋予年会学术含量。

其三对年会中共性和全局的问题要形成解决的思路以及方案。学生艺术项目创意大赛已成为年会、学会的品牌,有老师提出获奖方案的教学推广及市场落地问题,更有老师希望今后大赛应统一比赛主题以增加可比性,应以项目创意模拟为主以服务教学,更加突出项目的非盈利、社区类、小制作、低成本等要求以保证操作性。而为青年艺术管理教师专业成长搭建平台也是集体的呼声,大家希望今后适时开展全国青年艺术管理者优秀论文评选、中国艺术管理教育学会优秀青年教师奖评审,以及开展艺术管理专业青年教师课堂教学、课件制作的交流与观摩活动。这些呼声都应得到积极的回应并在今后的学会工作中切实加以解决。

其四,在年会创造"接着说"的学术机制。这当然与如何确定具有张力的年会研讨主题有关、与学术论文提前征集有关,但是在交流中大家认为创造年会"接着说"的学术机制有两份文件非常重要,其一是编撰中国艺术管理教育年度报告,将全国各个高校艺术管理专业的办学情形、基本数据以白皮书的形式进行汇编,包括对各家院系艺术管理专业所开展的办学活动、所取得的成绩、所存在的问题以及所面临的趋势进行分门别类的统计与分析;其二是以主办方的方式发布中国艺术管理教育学会年会纪要,对整

场年会以及与年会相关的所有议题进行综述,以利于与会人员在此基础上"接着说"。当然,这两份文件对于学人、学会、学科的意义远不止这些。

2013年全国大学生艺术项目策划大奖赛获奖名单

一等奖 项目名称:Cute Cure 艺术疗愈联盟
所属院校:中央美术学院
团队成员:陈柯伊、于彦昊、陈　颖、孙志龙、古惠如、许晓亮、邢梦璐、侯振龙
指导教师:张翰予

二等奖 项目名称:沈阳 Fe 重工业文化产业创业园
所属院校:沈阳音乐学院
团队成员:李　凯、王冠石、张　杨、杨　杰、陈威璇、李思远、陈靖夫、徐菀阳、肖　雯、包闻举、马晓春
指导教师:程　姝、陈　军

项目名称:古韵新风
所属院校:天津音乐学院
团队成员:李梦娇、纪　宇、杨瑞滢、曹起芳、袁　田、朱家仪、孙一雄、邹佳芙
指导教师:赵良云

三等奖 项目名称:Lento 策划(不一样的音乐体验、跨界)
所属院校:南京艺术学院
团队成员:程小溪、王　园、肖倩倩、李彦燃、洪玉飞、刘　俊、许一凡
指导教师:邓芳芳、柏　静

项目名称:青年户外艺术营地
所属院校:北京舞蹈学院
团队成员:闫海涛、王　榕、许嘉敏、董格、桑雨秋、张　倩、刘博文、李艺璇
指导教师:王　梅

项目名称:逗你玩儿高考减压精灵
所属院校:天津音乐学院
团队成员:高　妍、范艾婧、于　湉、吕亚冉、贾晶晶
指导教师:韩晓波、马广洲

后　记

　　中国艺术管理教育学会成立至今已近10年。在10年的时间里,不管是我们身处的社会环境还是直面的文化情形,都发生着转换性的变革。这种变革在全局的范围内是以文化为中心的社会发展范式被明确提出,文化的作用与价值在社会各个层面得以全面认识并被重新定义。众所周知,包括文化在内的社会发展无不由个体的努力汇集而成。可以毫不夸张地说,我们中国艺术管理教育学会以及所有会员单位的老师——也包括我们培养的学生——正是推进中国文化发展不可或缺的力量,待以时日,还必将成为一支主导性的力量。站在10周年的节点上,不管是回望来路,还是远瞻前途,所有的欣慰与信心其实意味着我们对学会创制者、参与者、支持者的感念与致敬。

　　正是在学会的直接推动下,全国大学生艺术项目创意大赛2009年得以应运而生。这可谓是国内最早的此类赛事,并且经过持续的演进与累积,每年一届的大赛逐渐成为各校师生倾力塑造的关涉文化领域产学研协同创新的艺术管理品牌。而若干年后的今天,我们看到类似的文创项目大赛瞬间多了起来。如若这些集聚全国不同院校参加的、冠名文化艺术的创意比赛没有激烈的现场PK及精彩的专家点评,甚至连客观的评分标准及公正的评审程序都不能保证,那最后将不可避免地变异为社会上那些乱七八糟的评奖了,当然更与艺术管理追求卓越与真诚的专业目标背道而驰。

　　多年来,中国艺术管理教育学会以追求艺术卓越与真诚为己任,将全国各地高校艺术管理师生紧紧地联系在一起,扎实有效地把一届又一届艺术项目创意大赛传递开来,以此提携新人向上发展、推促文化向下扎根,产生了广泛影响,赢得了普遍声誉。每一位参赛的选手,把不同秉性的同学组织起来,从最前沿的艺术管理事项里凝练主题,在街头分发问卷收集第一手真实的数据,一遍遍地将方案书推翻重来……每一个环节,每一个过程,似乎都超出了个人原有的知识结构和能力尺度,但是大家最终都跨过了这个坎,在煎熬中获得提升,在争吵中获得信任,从此迈上了一个很大的专业台阶。这既是每一位参赛选手志在必得之事业心使然,更是未来艺术管理人敢于担当之见证,也是指导教师以及所在系科精于教学品质锤炼之举措。恰是如此,我们欣喜地看到,绝大部分的艺术管理大赛获奖选手毕业后经过进阶历练、研修,或者供职大型艺术机构成为业界翘楚,或者忝列高等艺术院校成为教育新秀。而一批获奖方案书不仅成为专业教学的案例素材,而且也成为项目落地的实践脚本。

于是，把获奖方案编绘成册就成为一件特别有意义的事情，也是这两年艺术管理年会上众多师生的积极建议。照大家的话说，之所以这样做，不仅可以为后续的学习者提供专业的参考和借鉴，而且也可以为后续的教育者提供必要的素材和基础。当然，编绘成册就是以"记录在案"的形式展示了艺术管理这个新兴专业十年办学的物化成果。但是，做总会超出想的难度，获奖方案的收集与整理就是一件特别繁琐的事项，前后经过了一年的时间，还劳烦了很多院校的师生，才终汇成册。本书是从每届获奖方案中大致选编三项，同时又适当兼顾院校分布以及选题类型分布。尽管历届大赛的主旨、命题、要求有所不同，但为了统一于全书的原则，所以在方案的结构、体例、篇幅等方面进行了调整，同时还对原本方案中明显的不足之处进行了必要的改写。需要特别说明的是，作为教学案例，本书稿在南京艺术学院 2011 级艺术管理班以及南艺与星海音乐学院部分艺术管理研究生中进行了一轮教学试用，从这个角度上讲，书稿最终成型完全得益于教学的催生以及学生的参与。

在这里最值得感谢也最必须感谢的，当然是那些历年来参加全国大学生艺术项目创意大赛的每一位同学和指导老师们；而每一届比赛主办方的辛勤工作也是我们大家无法忘记的。在资料收集过程中，举凡我们联系到的获奖选手或指导老师都给与这项工作热情的鼓励与支持，尤其是张涵予、吕晓晓、肖明霞、程姝等老师花费了大量时间收集提供相关方案书电子稿的原始版本，而马明、马广洲两位老师更是提供了各自年会综述的核心文本，在此表示衷心的感谢。对于有的获奖方案，尽管联系到了作者、指导老师以及承办院校，但由于无法找到最后电子稿件或打印稿件，所以无法录入本书，只有成为遗憾。还有个别方案书从承办院校或其他途径获得了电子文稿或打印稿件，但方案作者却始终联系不上，对此表示深深的歉意。文稿付梓之际依然难免疏漏，不当之处，恳请不吝指正。

谨以此书纪念即将到来的中国艺术管理教育学会 10 周年。

<div style="text-align:right">
编者

2014 年 10 月
</div>